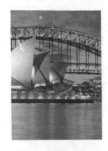
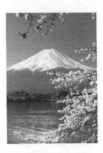

第三版

觀光地理
Tourism Geography

李銘輝◎著

揚智觀光叢書序

　　觀光事業是一門新興的綜合性服務事業,隨著社會型態的改變,各國國民所得普遍提高,商務交往日益頻繁,以及交通工具快捷舒適,觀光旅行已蔚為風氣,觀光事業遂成為國際貿易中最大的產業之一。

　　觀光事業不僅可以增加一國的「無形輸出」,以平衡國際收支與繁榮社會經濟,更可促進國際文化交流,增進國民外交,促進國際間的瞭解與合作。是以觀光具有政治、經濟、文化教育與社會等各方面為目標的功能,從政治觀點可以開展國民外交,增進國際友誼;從經濟觀點可以爭取外匯收入,加速經濟繁榮;從社會觀點可以增加就業機會,促進均衡發展;從教育觀點可以增強國民健康,充實學識知能。

　　觀光事業既是一種服務業,也是一種感官享受的事業,因此觀光設施與人員服務是否能滿足需求,乃成為推展觀光成敗之重要關鍵。惟觀光事業既是以提供服務為主的企業,則有賴大量服務人力之投入。但良好的服務應具備良好的人力素質,良好的人力素質則需要良好的教育與訓練。因此,觀光事業對於人力的需求非常殷切,對於人才的教育與訓練,尤應予以最大的重視。

　　觀光事業是一門涉及層面甚為寬廣的學科,在其廣泛的研究對象中,包括人(如旅客與從業人員)在空間(如自然、人文環境與設施)從事觀光旅遊行為(如活動類型)所衍生之各種情狀(如產業、交通工具使用與法令)等,其相互為用與相輔相成之關係(包含衣、食、住、行、育、樂)皆為本學科之範疇。因此,與觀光直接有關的行業可包括旅館、餐廳、旅行社、導遊、遊覽車業、遊樂業、手工藝品以及金融等相關產業;因此,人才的需求是多方面的,其中除一般性的管理服務人才(如會計、出納等)可由一般性的教育機構供應外,其他需要具備專門知識與技能的專才,則有賴專業的教育和訓練。

　　然而,人才的訓練與培育非朝夕可蹴,必須根據需要,作長期而有計畫的培養,方能適應觀光事業的發展;展望國內外觀光事業,由於交通工具的改進、運輸能量的擴大、國際交往的頻繁,無論國際觀光或國民旅遊,都必然會更迅速地成長,因此今後觀光各行業對於人才的需求自然更為殷切,觀光人才之教育與訓練當

愈形重要。

近年來，觀光領域之中文著作雖日增，但所涉及的範圍卻仍嫌不足，實難以滿足學界、業者及讀者的需要。個人從事觀光學研究與教育者，平常與產業界言及觀光學用書時，均有難以滿足之憾。基於此一體認，逐萌生編輯一套完整觀光叢書的理念。適得揚智文化事業有此共識，積極支持推行此一計畫，最後乃決定長期編輯一系列的觀光學書籍，並定名為「揚智觀光叢書」。

依照編輯構想，這套叢書的編輯方針應走在觀光事業的尖端，作為觀光界前導的指標，並應能確實反應觀光事業的真正需求，以作為國人認識觀光事業的指引，同時要能綜合學術與實際操作的功能，滿足觀光餐旅相關科系學生的學習需要，並可提供業界實務操作及訓練之參考。因此本叢書有以下幾項特點：

1. 叢書所涉及的內容範圍盡量廣闊，舉凡觀光行政與法規、自然和人文觀光資源的開發與保育、旅館與餐飲經營管理實務、旅行業經營，以及導遊和領隊的訓練等各種與觀光事業相關之課程，都在選輯之列。
2. 各書所採取的理論觀點盡量多元化，不論其立論的學說派別，只要是屬於觀光事業學的範疇，都將兼容並蓄。
3. 各書所討論的內容，有偏重於理論者，有偏重於實用者，而以後者居多。
4. 各書之寫作性質不一，有屬於創作者，有屬於實用者，也有屬於授權翻譯者。
5. 各書之難度與深度不同，有的可用作大專院校觀光科系的教科書，有的可作為相關專業人員的參考書，也有的可供一般社會大眾閱讀。
6. 這套叢書的編輯是長期性的，將隨社會上的實際需要，繼續加入新的書籍。

身為這套叢書的編者，在此感謝產、官、學界所有前輩先進長期以來的支持與愛護，同時更要感謝本叢書中各書的著者，若非各位著者的奉獻與合作，本叢書當難以順利完成，內容也必非如此充實。同時，也要感謝揚智文化事業執事諸君的支持與工作人員的辛勞，才使本叢書能順利地問世。

李銘輝 謹識

三版序

　　觀光之形成有三個要素：第一是「人」，即觀光之主體；其次是空間，即觀光主體移動所及之處，包括各種實質的自然環境資源與人文環境資源；第三為時間，即觀光主體在空間移動所需的時日。人為觀光的主角，捨人即無觀光，但如果沒有時間因素，則觀光主角——人，在空間的移動就不能完成，觀光現象亦將無由發生，足見觀光必然涉及人、地（空間）、時等，三者缺一不可。

　　人在空間移動距離，從事觀光活動，所接觸到的空間現象很多，包括地形、氣候、水文、土壤、生物、經濟、交通、聚落、人口、宗教、國家等各因素。而研究這些要素在空間之相互關係，與其在各地所展現的區域差異，即是觀光地理所探索的範疇，因此觀光地理在觀光學的領域中，是一門重要的學科。

　　本書在內容上共分五個部分，共有十九章。導論部分主要說明觀光之觀念、觀光地理的範疇、研究課題及與其他相關科系之關係，以及世界地理分區、經緯度與時差、地圖功能、分類與使用；第二部分為自然環境與觀光，包含氣候、自然及生態與觀光的關係；第三部分為人文觀光環境，包括文化、種族、宗教、聚落、古蹟、交通與觀光之關係；第四部分是空間環境與行為，探討觀光地區的分類、觀光與環境保育、保護、評估的關係及觀光行為等；第五部分係各國觀光導論，分為亞洲、非洲、歐洲、北美、中美、大洋等洲，分別就各國之環境及重要景點加以介紹。

　　本書從初版付梓後，這二十年來雖有五次局部性的修改版本，但因一直在學校擔任行政工作，歷經中國文化大學的所系主任、高雄餐旅大學的研發長、台灣觀光學院的校長等職務，雖多次想大幅改寫本書架構與內容，但心有餘力不足，一直無法得空靜心重新改寫。個人自去年卸下校長職務，來到醒吾科技大學擔任講座教授，才有時間可以重提禿筆重修本書。

　　這些年來因公出國開會、拜會，或因私陪伴家人和親友旅行，行跡遍及五大洲與六、七十個國家，這次特利用觀光地理改寫時，將個人之經歷與所見所聞置入內文中，大部分的照片也是這二十幾年來的旅遊拍攝的紀錄照片，相信對讀者而言會有另一番彷如親臨其境的不同感受，也讓書中的理論與實務有更佳之融合。

在此，個人要向醒吾科大的周天成校長，表達最誠摯的敬意與感謝，承蒙周校長的厚愛與提拔，讓我有機會到全國第一所成立觀光科的醒吾科大餐旅學院擔任講座教授，繼續從事教學與研究的工作；並且要向摯友高雄餐旅大學容繼業校長對其在往昔工作上的協助與關懷，表達最誠摯的謝意。最後，要向內人劉翠華女士表達最深的謝意，沒有她對家庭的付出，對子女無微不至的照顧，讓我完全沒有後顧之憂，就沒有本書順利的出爐。

本書修訂過程，內容力求嚴謹，但疏漏之處，深恐難免，有些資料仍待加強與補充；尚祈博雅專家不吝賜正，使本書更為豐富充實。

李銘輝 謹識

於醒吾科技大學

目　錄

第一篇
緒　論

觀光是指一個人離開他平常習慣居住的場所，進行一次商務、文化、教育、娛樂、健康或醫療等各種不同目的的旅行，經過一段短暫的停留，又回到原來之出發地，稱之為觀光。本篇擬首先討論觀光地理的基本觀念，再就與觀光地理有關之經緯度、時區與時差，以及前往旅遊目的地時，如何有效的認識地圖的功能與使用等逐一加以介紹，最後再探討觀光客在空間的流動。茲就上述要點依序分章加以討論。

第一章

觀光地理的觀念與意義

◆地理與觀光地理

◆地理學與觀光地理

◆觀光地理的範疇

第一節　地理與觀光地理

觀光的觀念

「觀光」一辭，依據聯合國之世界觀光組織（United Nations World Tourism Organization, UNWTO）的定義：人們因個人休閒或是業務等目的之需要，離開其日常工作或生活起居場所，前往不同國家或地區，所產生的一種社會、文化與經濟之現象（UNWTO, 2012）。「觀光」在德語中稱為Fremdenverkehr（Fremden為外來者，Verkehr為交通），英語則稱為Tourism或Tourist Movement，皆含有外來者或旅行者之移動的涵義。

《韋氏國際辭典》（*Webster's International Dictionary*, 2012）對於觀光所作解釋如下：「舉凡為商業、娛樂或教育等目的之旅行，旅程期間在有計畫的拜訪數個目的地後，又回到原來的出發地。」

Goeldner和Ritchie（2011）在其所著《觀光：原理、實務與哲學》一書中，將「觀光」定義為：「觀光景點在接待觀光客之過程中，由觀光客、當地觀光業者、當地觀光政府部門，及當地社區間之互動，所產生之現象與總體。」

Wall和Mathieson（2007）在其所著之《觀光：改變、衝擊與機會》一書中稱：「觀光係離開其日常工作或起居場所，前往目的地所從事之行為，並於逗留期間獲得愉快滿足之各種設施、活動與消費。」

因此，觀光（或稱為觀光遊憩）可定義如下：「為達身心休養、教育、娛樂及運動等目的，離開其日常生活圈的範圍，作一定期間之旅行活動，堪稱為遊憩活動的一種形態。」其本質係從事移動現象及目的之遊憩（Recreation）活動（特別是野外遊憩）。換言之，觀光應掌握交通概念，並將各種相關之要素、事項分門別類加以確認，使其有跡可尋。

從事觀光旅遊活動者稱之為「觀光客」（Tourist）；因觀光客之來臨而提供服務之產業稱為「觀光產業」。觀光產業依據我國「發展觀光條例」（2011）之定義為：「指有關觀光資源之開發、建設與維護，觀光設施之興建、改善，為觀光旅客旅遊、食宿提供服務與便利及提供舉辦各類型國際會議、展覽相關之旅遊服務產

業。」觀光產業主要係存於觀光資源之地區，由於該地區形成觀光地區之故而產生之產業。

　　觀光是人們從事移動目的地之遊憩活動，故屬於旅行之一種。例如，旅行包含商務、出差及返鄉等，卻與遊憩動機無直接關係；但旅行中常伴有遊憩活動，如在觀光地住宿，故具有兼觀光之行為。當然，此點若從遊憩目的論之，則與我們從事觀光略有不同。廣義之觀光包含遊憩在內，就觀光經濟之觀點論之，仍占有其重要地位。

　　關於旅行（Travel）所具有之觀光意義，隨時代之進步而發生很大變化。一般而言，不論中外旅行之行為均有其相似之處；早期旅行之行為是商人為了商業交易，而以經濟性旅行為主體。此外，尚有因政治及軍事因素而旅行者；由中世紀到近世紀逐漸轉變為赴寺廟、教堂參謁或聖地巡禮等宗教性旅行，其規模亦甚為龐大。近期因交通運輸發達，科技暨經濟蓬勃發展，加以講究個人自由意識為基礎之遊憩觀念抬頭，造成目前觀光旅行風氣的盛行，並對觀光和旅行二者有不同之定義。

　　依照世界觀光組織之觀光需求之類型，依其需求之規劃與行銷目的，可以分為：

　　1.休閒、遊憩與假期。
　　2.拜訪朋友與親戚。
　　3.商務或研究。
　　4.健康療養。
　　5.宗教與朝聖。
　　6.其他（包括公共運輸供給者，如：司機、機員、過境或其他活動）。

　　是以在目的日趨複雜之下，世界觀光組織將旅客（Traveler）、訪客與觀光客所包含之範圍，依其旅行之目的劃分如圖1.1所示。

第二節　地理學與觀光地理

　　「地理學」（Geography）是一門研究範圍廣闊、內容豐富的學科；基本上它是研究分析地球表面各種事務與現象的一門學科；因此，研究範圍可上至氣圈之地球表面大氣層、氣候、氣象等大氣循環之現象；以及人類賴以生存之陸圈——地表

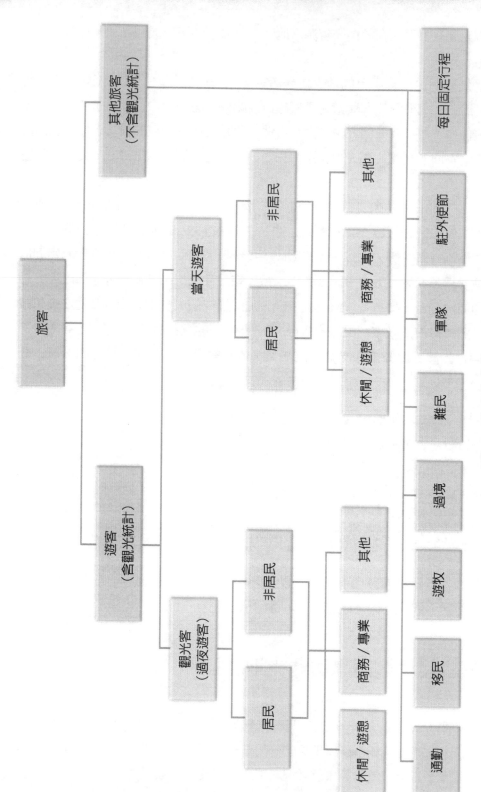

圖1.1　旅客的分類

Source: World Tourism Organization and the Travel and Tourism Research Organization.

之地形、地質、動植物、人口、物產等，在地表上之空間相互關係；至於水圈則包含海洋、湖泊、河流等水體之環境等。傳統上，地理學是研究人和地表上之自然環境與人文環境間之關係，亦即強調人與環境之空間、區位之經營管理。

從一個有系統的結構觀之，地理學可以劃分為兩個大支——一為自然，二為人文。自然地理學包含地形、氣候、生物等；地圖學（或製圖）是將地球表面各種自然與人文之現象，以圖形加以呈現，亦為地理學之一部分；人文地理學是探討人類賴以生存之人、地關係，亦即研究各種人類活動在空間分布上之特性與結構，其包含社會、文化、政治、經濟等，皆是人文地理研究的範圍。至於自然地理與人文地理在分析一個區域時，經常會統合為一，因此「區域地理學」是探討一個地方、地區，或大至一個國家或區域的人文與自然之地理現象。總而言之，地理學是透過環境之空間差異與生態分析，對區域環境之各種現象加以探討與研究的一門學科。

至於觀光地理之發展，係源於地理學，係以地理學之自然、空間、人文、地圖、區域等基本觀念為基礎，強調訪客去觀光參訪一個區域、國家或地區時，從觀光旅遊之觀點，探究旅客從事之觀光活動與當地之人文與自然環境之間的互動關係。因此，觀光地理學可由觀光學為出發點，應用地理專業，提供旅客相關之地理知識，包括如何蒐集知識與資訊，探討觀光客到某一地方拜訪時，應如何準備？到何處觀光？去看什麼？的一門學科。

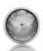 # 第三節　觀光地理的範疇

觀光地理係溯源於地理學之一門應用地理學，因此其涵義應為：凡合乎觀光吸引力之自然環境與人文環境，皆屬於觀光地理之範圍，茲分自然觀光資源與人文觀光資源予以歸納。

一、自然觀光資源

有關自然觀光資源可以分為：(1)氣候；(2)地理；(3)水文；(4)生態等四方面來加以敘述。

(一)氣候觀光資源

氣候觀光資源可分為：

1. 氣象觀光資源：溫度、濕度、降水、陽光、雲霧等各項氣象資源。
2. 氣候觀光資源：熱帶氣候、溫帶氣候、寒帶氣候之氣候資源。
3. 天象觀光資源：天文觀測等。

(二)地理觀光資源

地理觀光資源可分為：

1. 地質觀光資源：包括地質構造、岩礦構造，以及地球因內外營力所造成之地震、火山遺跡，與海岸地質作用、人類史前文化地質遺址等各種景觀。
2. 地貌觀光資源：包括盆地、平原、高原、山地等自然構造地形，以及其他如冰河地形、風成地形及溶蝕地形等各種地形景觀。

(三)水文觀光資源

水文觀光資源可分為：

1. 海洋觀光資源：如包括海洋、海岸、海濱。
2. 河川觀光資源：如峽谷、瀑布、壺穴、曲流、河階。
3. 湖泊觀光資源：如火山湖、山崩湖、構造湖。
4. 冰河觀光資源：如冰蝕峽灣、冰積平原。
5. 地下水等各種水域資源。

(四)生態觀光資源

生態觀光資源可分為：

1. 動物觀光資源：動物群落、自然保護區及動物園等。
2. 植物觀光資源：森林公園、自然保護區及植物園等。

二、人文觀光資源

(一)人文活動觀光資源

人文活動的觀光資源有：

1. 歷史文化資源：歷史文物、風土民情、飲食、衣著、節慶祭典、文學藝術、繪畫、音樂、教育等。
2. 種族與宗教：宗教活動、種族與民族、宗教聖地、修道院、廟宇等。
3. 聚落景觀：聚落、山地、漁港、城鎮、綠洲。
4. 交通運輸觀光資源：陸路、水路、航空。
4. 建築與古蹟：城牆、陵墓、遺址、園林、建築物。

(二)產業活動觀光資源

產業活動的觀光資源有：

1. 經濟活動：科技園區、加工區、博覽會。
2. 休閒產業：觀光農、牧場、礦業、養殖場。
3. 地方特產：工藝品、小吃、觀光工廠。

(三)娛樂購物觀光資源

娛樂購物的觀光資源有：

1. 娛樂觀光地點：主題遊樂園、度假村。
2. 購物觀光：手工藝品、工業產品、商品陳列。

最後，有關觀光資源之分類體系可整理如**圖1.2**。

圖1.2　觀光遊憩資源分類體系示意圖

第二章

觀光與經緯度

◆經緯度的認識

◆經緯度與旅遊之關係

人們在地球表面從事跨洲或跨國之觀光旅遊活動時，會因經度不同而有時差發生，旅途中因有時差，會產生生理時鐘調適的問題；也因旅遊所在地緯度的高低，而有不同的日照時間與氣溫之差異。這些現象的產生，皆因地球每天由西向東自轉，在不同經緯線地區，各地所呈現之日出、日落時間與天氣溫度產生差異。因此，本章擬就不同經緯度對觀光旅遊的影響加以詳述。

 第一節　經緯度的認識

一、經度與緯度

地球為一個大球體，形狀略呈橢圓，南北兩極稍扁，東西較為膨脹；因為地球是一個球體，既無起點，又無終點，故要在地球表面上表示任何一個地方的相對位置，就得藉助假設的線條組成座標，來確定其方向與位置。

科學家為了方便研究地球表面與方位，乃利用設定的橫豎座標——即經緯線，來確定某一地點的位置與方向。西元1884年經國際公定，以通過倫敦格林威治老皇家天文台（Old Royal Observatory at Greenwich）的經線為零度，作為劃分東西兩半球的基準點，亦即格林威治以東稱為東半球，以西稱為西半球，亞洲因遠離倫敦之中心點，故稱為遠東。

地球南北兩極所圍成的大圓圈線，稱之為經線或稱「子午線」（Meridian）。由此線分成東西兩半球，各有180度；由倫敦格林威治往東經過亞洲之東半球分為180度，是為東經；往西經美洲稱為西經，亦有180度；兩者合而為一，全球經線共為360度。

所謂緯度就是橫繞地表與赤道（Equator）平行，並向南北兩極逐漸縮小的小圓圈線，赤道是最長的一條緯線，至於緯度是自地表一點至地心直線與赤道的夾角。緯度的劃分是以赤道為計算緯度的基準，赤道緯度為零度，以北稱為北緯，以南為南緯，從赤道至南北兩極各分90度。南、北緯23.5度各為南、北回歸線。每年的夏至日（約6月22日）係太陽直射北回歸線，是北半球白晝最長、夜間最短的一天，這時在北半球的高緯度，常會夜間九點以後天黑，早上四點天亮，此期間最適合在北半球從事旅遊活動。而在接近極地夏季可欣賞到永晝之天象景觀，但到冬至

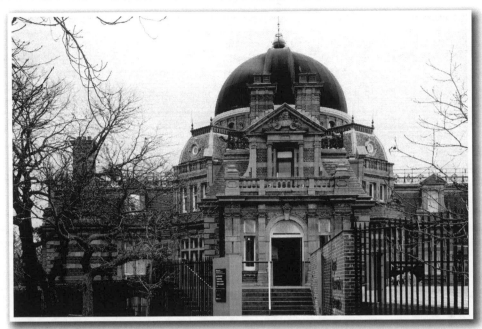

位於倫敦的格林威治天文台（李銘輝攝）

日（約1月23日），白天短、夜間長，如果前往北半球高緯度旅遊，則常是早上九點以後天才亮，下午四點前已天黑，至於南半球與北半球正好相反，而春分與冬至則晝夜長短相同。

二、經緯度的長度

　　地球為一橢圓形的球體，故地表經度與緯度弧長不同。赤道為地球上最長的緯度，其周長為40,076公里，沿著地球南北兩極所圍成之大圓圈的經線，其周長為40,008公里，兩者之周長相差68公里，緯線略長於經線。

　　赤道是地球上最大的圓周，若以一圓周分為360條緯度線，則赤道上每一緯度之弧長約為111.32公里，但赤道以外的各緯線圈，愈向高緯度，緯線圈愈小。經線圈亦可分為360度，每一度平均弧長為111.13公里，但實際上愈至高緯弧長愈長愈大。此外，經線與緯線構成一個互相垂直的座標網，吾人只要知道任何一個地區的經緯度，就可以找到地球上任何一個地方的正確位置。如**表2.1**為台灣各地經緯度表。

表2.1　台灣各地經緯度表

地名	東經	北緯
台北市	121度30分	25度03分
新竹市	120度58分	24度48分
台中市	120度40分	24度09分
嘉義市	120度27分	23度29分
台南市	120度12分	23度00分
高雄市	120度17分	22度38分
屏東縣市	120度29分	22度39分
花蓮縣市	121度36分	23度59分
台東縣市	121度09分	22度45分

三、經度、時區與國際換日線

　　由於地球是由西向東自轉，每二十四小時自轉一次，以一圈360度計算，正好每小時自轉15度，亦即每增加15度就有一小時的時差。

　　現今施行的世界標準時區制，是以格林威治天文台的零度經線為中點，將地球依地理區概略位置，及陽光日照時間，將全球劃分為二十四個時區，每一個時區15度，每時區相差一小時，愈趨向東方，日出及日落的時間愈早。

　　在一天的二十四小時中，係以格林威治相對半球之太平洋上的中線為國際換日線，亦為每日時間的起算點，由東向西每增加15度時間增加一小時。此外並以格林威治為世界標準時間（Greenwich Mean Time, GMT）起算點，當國際換日線為零點時，倫敦與其相差180度，意即相差十二小時，當地時間正好是正午十二時；由格林威治向東為加時，經歐洲、中東到亞洲，一直加到十二時，正好是180度通過國際換日線；向西為減時，延伸到美國。

　　例如：台灣經度約在東經120度，以每15度一個時區計算，當國際換日線為凌晨零點時，倫敦在地球的另一端，應為中午十二點，台灣再加上東經120度之八個時區，而為下午八點，也就是同一天之時間，太平洋上之中線才一天的開始，但台灣已是當日二十時。

　　因此，當旅客搭機或搭船通過國際換日線時，時間會有重大改變，往東走通過國際換日線，應多計算一天（例如3月5日會變成3月4日），往西通過國際換日線會減少一日（例如3月4日會變成3月5日）。

 # 第二節　經緯度與旅遊之關係

　　前往國外旅行時，由於需跨越不同時區，所以需要懂得時區之換算。雖有世界標準時區之劃分，但在幅員廣大的國家，會因國界、省界、州界或其他政治地理之因素而適當調整當地時區。例如中國分為長白時、中原時、隴蜀時、新藏時及崑崙時等五個時區；美國本土橫跨大西洋與太平洋間，因此也有五個時區，包括太平洋時區、山地時區、中部時區、東部時區及大西洋時區等。因此，不論是出國旅行欲與國內聯絡，亦或是出國前接洽國外旅館、預定機位等，皆需先瞭解各地時差的換算方式，方能使旅行暢行無阻。

一、經度與旅遊時區的換算

(一)世界標準時間GMT與當地時間的換算

　　出國旅行，世界各地的地方時間（Local Time）均與GMT有固定的時差，因此應先對照與GMT之時差，才能換算得知當地時間（**圖2.1**及**表2.2**）。

【範例1】台北時間5月5日上午10：30，換算為GMT時間？

　　解題：

　　　　　　查表得知台北與GMT的時差為＋8

　　　　　　因為GMT時間＋8＝台北時間（上午10：30）

　　　　　　所以GMT時間＝台北時間（上午10：30）－8

　　　　　　得知GMT時間為同日（5月5日）上午2：30

【範例2】台北時間5月5日上午3：30，換算為GMT時間？

　　解題：

　　　　　　查表得知台北與GMT的時差為＋8

　　　　　　因為GMT時間＋8＝台北時間（上午3：30）

　　　　　　所以GMT時間＝台北時間（上午3：30）－8

　　　　　　得知GMT時間為前一日（5月4日）下午7：30

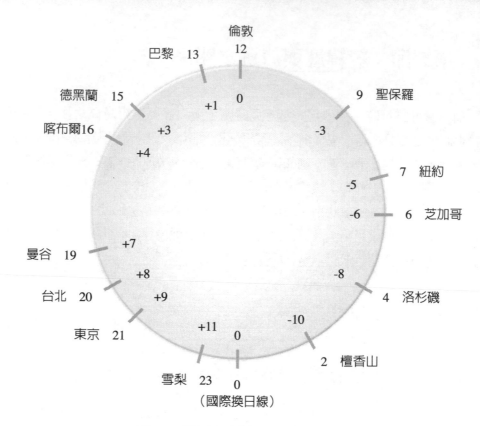

圖2.1　世界主要城市時差示意圖

(二)兩地時間之換算

　　兩地之時間換算有兩種方法，一為以GMT為時間換算基準，透過兩次之轉換，計算出兩地之間的時差；二為以國際換日線為計算基準，換算出當地時間，此種方式應用在時差有隔日時，計算較為簡易，比較不會出差錯。

　　第一種方式如前述，本部分擬以第二種方式舉例。

【範例3】台北時間5月5日下午8：30，換算為洛杉磯時間？

　　解題：

　　　　　　查表得知台北與洛杉磯的時差為＋16（參閱**圖2.2**及**表2.2**）

　　　　　　因為洛杉磯時間＋16＝台北時間

　　　　　　所以洛杉磯時間＝台北時間（下午8：30）－16

圖2.2　世界時區圖

表2.2 世界時刻對照表

地區	24	1	2	3	4	5	6	7	8	9	10	11	12	13	14	15	16	17	18	19	20	21	22	23	城市
台灣、香港、菲律賓、西澳洲	24	1	2	3	4	5	6	7	8	9	10	11	12	13	14	15	16	17	18	19	20	21	22	23	台北、香港、檳城、馬尼拉
泰國、印尼、馬來西亞	23	24	1	2	3	4	5	6	7	8	9	10	11	12	13	14	15	16	17	18	19	20	21	22	曼谷、檳城、新加坡
孟加拉、緬甸	22	23	24	1	2	3	4	5	6	7	8	9	10	11	12	13	14	15	16	17	18	19	20	21	吉大港、仰光
巴基斯坦、斯里蘭卡、印度	21	22	23	24	1	2	3	4	5	6	7	8	9	10	11	12	13	14	15	16	17	18	19	20	喀拉奇、可倫坡、加爾各答、孟買
阿富汗、巴林、杜拜	20	21	22	23	24	1	2	3	4	5	6	7	8	9	10	11	12	13	14	15	16	17	18	19	喀布爾
伊朗、伊拉克、肯亞、烏干達	19	20	21	22	23	24	1	2	3	4	5	6	7	8	9	10	11	12	13	14	15	16	17	18	德黑蘭、巴格達、奈洛比
南非、希臘、土耳其	18	19	20	21	22	23	24	1	2	3	4	5	6	7	8	9	10	11	12	13	14	15	16	17	約翰尼斯堡、開羅、雅典
歐洲、利比亞、奈及利亞	17	18	19	20	21	22	23	24	1	2	3	4	5	6	7	8	9	10	11	12	13	14	15	16	柏林、布魯塞爾、巴黎、羅馬、維也納、梵蒂岡、阿姆斯特丹、哥尼斯
英國、葡萄牙、西班牙、摩洛哥	16	17	18	19	20	21	22	23	24	1	2	3	4	5	6	7	8	9	10	11	12	13	14	15	倫敦、里斯本、馬德里
冰島	15	16	17	18	19	20	21	22	23	24	1	2	3	4	5	6	7	8	9	10	11	12	13	14	雷克雅末克
亞速爾群島	14	15	16	17	18	19	20	21	22	23	24	1	2	3	4	5	6	7	8	9	10	11	12	13	
巴西、烏拉圭、阿根廷	13	14	15	16	17	18	19	20	21	22	23	24	1	2	3	4	5	6	7	8	9	10	11	12	里約熱內盧、聖保羅、孟都
百慕達、智利、阿根廷、巴拉圭	12	13	14	15	16	17	18	19	20	21	22	23	24	1	2	3	4	5	6	7	8	9	10	11	拉巴斯、聖地牙哥、亞松森
美東、巴拿馬、哥倫比亞、秘魯	11	12	13	14	15	16	17	18	19	20	21	22	23	24	1	2	3	4	5	6	7	8	9	10	紐約、蒙特婁、科隆、利馬
美中、墨西哥、哥斯大黎加	10	11	12	13	14	15	16	17	18	19	20	21	22	23	24	1	2	3	4	5	6	7	8	9	芝加哥、墨西哥城、瓜地馬拉、馬納瓜
美山區（加拿大、美國）	9	10	11	12	13	14	15	16	17	18	19	20	21	22	23	24	1	2	3	4	5	6	7	8	丹佛
美西（舊金山）	8	9	10	11	12	13	14	15	16	17	18	19	20	21	22	23	24	1	2	3	4	5	6	7	溫哥華、舊金山、西雅圖、洛杉磯
夏威夷、阿拉斯加	7	8	9	10	11	12	13	14	15	16	17	18	19	20	21	22	23	24	1	2	3	4	5	6	檀香山、安克拉治
斐濟島、紐西蘭	6	7	8	9	10	11	12	13	14	15	16	17	18	19	20	21	22	23	24	1	2	3	4	5	蘇瓦、奧克蘭
澳洲（東）	4	5	6	7	8	9	10	11	12	13	14	15	16	17	18	19	20	21	22	23	24	1	2	3	雪梨、墨爾本
日本、澳洲（南北）、韓國	2	3	4	5	6	7	8	9	10	11	12	13	14	15	16	17	18	19	20	21	22	23	24	1	東京、大阪、釜山、首爾

得知洛杉磯時間爲同一日（5月5日）上午4：30

【範例4】洛杉磯時間5月5日下午8：30，換算爲台北時間？

解題：

查表得知台北與洛杉磯的時差爲＋16

因爲洛杉磯時間＋16＝台北時間

所以台北時間＝洛杉磯時間（下午8：30）＋16

得知台北時間爲隔日（5月6日）中午12：30

有關世界各國時刻之對照詳如**表2.2**所示。

二、飛航時區的計算

飛航時區的計算，除應考慮兩地之時差外，要再多一項考慮飛行時間，茲舉例加以說明：

【範例5】華航班機於5月5日下午10：30由洛杉磯飛回台北約需14小時，換算到達台北時間？

解題：

查表得知台北與洛杉磯的飛行時間爲＋14，時差爲＋16

因此，洛杉磯時間＋14＋16＝到達台北時間

所以，到達台北時間＝洛杉磯時間5月5日（下午10：30）＋14＋16

得知班機到達台北時間爲5月7日上午4：30

【範例6】華航班機於5月5日下午10：30由台北飛往洛杉磯約需14小時，換算到達洛杉磯時間？

解題：

查表得知台北與洛杉磯的飛行時間爲＋14，時差爲－16

因此，台北時間＋14－16＝到達洛杉磯時間

所以，到達洛杉磯時間＝台北時間（下午10：30）＋14－16

得知到達洛杉磯時間爲當日（5月5日）下午8：30

因為有通過國際換日線之問題，長程線的飛機大都在午夜起飛，到達當地正好是清晨，因此從台灣出發的旅遊團，向西前往歐洲時，若為歐洲十二天之行程，扣除兩晚在機上過夜與時差，在歐洲當地真正停留過夜只有九個夜晚；但向東行前往美洲旅行，則需在美洲地區停留十個夜晚。

由於飛機不論向東飛橫越國際換日線到美洲，或向西飛到歐洲，皆會有時差之產生，因此到達目的地後，大部分的時間都是早上，為了能立即參加觀光活動，應要在飛機上就將手錶調至目的地時間，並開始以目的地之時間作為作息之標準，如果無法入睡，可以吃顆藥丸，以利順利入睡。到達目的地後，應多從事戶外活動，並且克制不要在白天睡覺，如果能熬過第一個白天，當晚上來臨時再安穩入睡，則可在最短時間內順利調整好生理時差。

另外，出國在外，如果要與台灣聯絡，以倫敦為例，其早上九點上班，時差八小時，台灣已是下午五點的下班時間，如果在洛杉磯要與台灣聯繫，其早上九點上班，時差十六小時，台灣已是隔日凌晨一點鐘，因此人在美國，如果要聯絡台灣以當地晚上為宜。因此出門在外，不論是當領隊帶團出國，或是業務需要單獨出國，皆需要懂得時差之計算，才能夠換算聯絡地時間，以順利取得聯絡。

搭機旅遊跨越飛航時區，需考量時差與飛行時間（李銘輝攝）

第三章

觀光與地圖的應用

- ◆地圖的功能與特性
- ◆觀光地圖的分類
- ◆地圖的基本功能與應用

　　旅遊地圖是每一位觀光客前往外地旅遊或旅行必備的工具。作為一位旅行家，當他前往外地從事旅遊或商務活動時，應要具備地圖判讀的知識與能力。事先蒐集旅遊相關地圖，到達目的地後能夠按圖索驥，有效把握時間，訪視旅遊景點，以豐富行程，減少沿途摸索或迷路。

　　地圖是將地球表面上的事物，以特定的符號或線條加以表示，將地球表面各種事物的空間分布及差異，以符號或線條具體而忠實的呈現在一張主題地圖上。不論是旅遊從業人員亦或是觀光客，皆有必要認識地圖、使用地圖與善用地圖。

第一節　地圖的功能與特性

　　地圖是一種記錄地面上地形和地物的實物圖表。一般地圖多經過精密的測量繪製而成。熟悉地圖的使用，不但可訓練觀察能力，更能在戶外活動時，提供一份安全的保障。因此本文擬先就其功能與特性分別加以詳述。

一、旅遊地圖的功能

　　旅遊地圖主要是在地圖上標示旅遊的相關資訊，提供旅客、領隊、導遊、駕駛及相關人員在出外旅遊之前或旅遊過程中，對沿途景觀、交通路線、景點及相關設施等資訊，透過地圖的呈現，認識該地區，因此它是旅遊重要工具。旅遊地圖的功能包括：(1)提供旅遊相關資訊；(2)宣傳與推廣功能；(3)教化功能。茲分述如下：

(一)提供旅遊相關資訊

　　廣義的旅遊地圖應要標示景點的區位與景點的分布等。在規劃旅遊行程時，地圖可以協助旅遊從業人員或旅遊者擬定旅遊路線與充實旅遊行程的內容；在旅遊途中，旅遊地圖可以協助旅客瞭解當時所在位置，並確定旅遊景點與周邊城市或資源環境間的相對位置；更可提供旅遊者在食、衣、住、行及購物等之相關資訊。

　　例如：當我們前往巴黎參觀時，如果手邊有一張巴黎市的旅遊地圖，則我們可由地圖上認識塞納河（Seine River）、聖母院（Notre Dame de Paris）、艾菲爾鐵塔（Eiffel Tower）以及凱旋門（Arc de Triomphe）的相對位置，如果地圖上又標明地鐵之路線、購物名店街、羅浮宮（Musée du Louvre）、聖心堂、瘋馬秀場位置

等，我們就可以利用地圖上所提供的資訊，以自助遊的方式前往巴黎或其他各地聞名的景點拜訪與參觀。

(二)宣傳與推廣功能

旅遊地圖可以將某一旅遊地區之交通路線、旅遊資源、旅遊景點名稱、周邊服務設施等標示在地圖上。使用者可以從圖示上得知該景點與其附近周邊環境之間的關係，並透過地圖上的標示與說明，來認識該地區。例如各種主題地圖上除了重要景點外，亦可以加上附近店家，或各種文化歷史古蹟等地標之說明，以增進外人對當地之認識，所以地圖對當地具有實質的宣傳與推廣的效果。

(三)教化功能

旅遊地圖本身是將某地區之地形、地貌、景觀資源、服務設施、公用設備、文教設施、地理環境、歷史文物、宗教建築等，以符號、線條、圖例等將相關訊息傳達給使用者，使用者可以在地圖上解讀與判釋，直接或間接方式認識當地環境，因此具有認識當地環境之教化功能。

二、旅遊地圖的特性

旅遊地圖應具有準確、簡化、時效、實用與藝術等特性，茲分別說明如下：

(一)準確性

旅遊地圖的最重要任務，是將旅遊據點之相關訊息，準確的傳達給使用者，以利消費者能在最短時間內確實的掌握當地的環境。因此不論是距離、方向、密度、面積、高程等之準確性是最基本的條件。

(二)簡化性

地圖是將地球表面或某一旅遊據點繁複的地形、地物、設施等，以簡單的線條或符號來代表，使讀者能化繁入簡，一目瞭然，因此具有簡化地表環境，凸顯主題之功能。

(三)時效性

　　每一地方隨著時間的更迭，不論是自然環境或是人文景觀，或多或少都會產生變化。以自然環境所產生之變化而言，例如地震或颱風等天然災害之發生，皆會使自然環境中的河流改道或山崩；其他如人類因社會需求或經濟的發展，開闢高鐵、地鐵，或開發新市鎮、建立新的遊樂據點或風景區，皆會使當地實質環境產生變化；而地圖最大的功能就是要真實的反應當地的實質環境狀況，因此取得之地圖資料，應要注意時效性，若是年代久遠，未及時更新或補充資訊之地圖，會不能符合實質需求。

(四)實用性

　　旅遊地圖的功能，是要協助旅客認識旅遊據點的區位環境，或是提供旅客交通運輸等沿途相關資訊，因此選擇旅遊地圖需要考慮到它的實用性。例如地圖上資訊的登錄應要確實完備、地圖標示應要通俗易讀、地圖大小應要適中以利攜帶；以公路地圖而言，如因該地幅員較大，可依旅遊天數與旅遊範圍，購買一張全開或成冊地圖集；城市或景點導覽地圖，則應購置便於攜帶之單張或可摺疊之地圖，以兼具實用性。

(五)藝術性

　　購買旅遊地圖，除了應考量標示清楚之旅遊資源的相對位置外，最好是在版面設計、編繪、印刷等，能夠融入當地之社會文化或經濟氣息。例如版面布局要活潑、插圖代表當地景點或建築特色、編繪要與主題內容相符，整個版面就具備當地文化藝術品味，不但可在當時遊覽時使用，也利於返家後當作紀念品留存。

第二節　觀光地圖的分類

　　觀光地圖因使用的功能不同，會有不同的主題分類，茲分別說明如下：

一、全球性旅遊地圖

　　全球性旅遊地圖主要是將地球表面的海陸分布、各洲的相對位置、各國領土與國界、山岳河川的位置與走向等，繪製在地圖上。由於範圍廣大，因此應標示經緯度、時區、國名、國際都市、航線等。此種世界旅遊地圖經常出現在旅遊書籍的最前頁，或航空公司機隊上的旅遊雜誌上。全球性旅遊地圖依照其涵蓋的範圍，可以包括世界地圖及洲際地圖等，較小區域者如歐洲地圖、中南美洲地圖、東南亞地圖等亦皆屬於此類。這種地圖較適用於認識大區域環境，所以出外旅遊前，可由全球性之大圖中瞭解目的國與鄰近國之邊界、城市、交通相對位置。

二、全國旅遊地圖

　　全國旅遊地圖主要是在表現一個國家的觀光資源，以及全國交通運輸路線的地圖。由於區域範圍廣大，因此只能選用小比例尺製作地圖。全國旅遊地圖中的標示，係以該國較重要的山岳或河川、國家風景區、國家公園、全國重要大城、名勝古蹟、國家重大建設等為主。這種地圖以國家為單位，例如：法國觀光地圖、日本觀光地圖。出國前可從全國性大圖中認識拜訪目的地之重要城市、自然風景區、文化古蹟、交通路線等之相對位置。

三、區域交通地圖

　　區域交通地圖主要是以跨州、跨省，或以州、省為單位之地圖。這種地圖主要是因應跨州或跨省之旅遊需要而繪製；這種地圖大都採用中、小比例尺表示，圖中繪製以交通路線為主，以城市、旅遊景點與旅遊資源等為輔。

四、城市旅遊地圖

　　城市旅遊地圖主要是要表示城市街廓與街道之分布、旅遊交通路線、公共建築、公共服務設施等。依其功能可以分為街道圖、交通路線圖、購物導覽圖、景點導覽圖、美食導覽圖等。此種圖常採用較大比例尺，明顯標示重要建築物、車站、

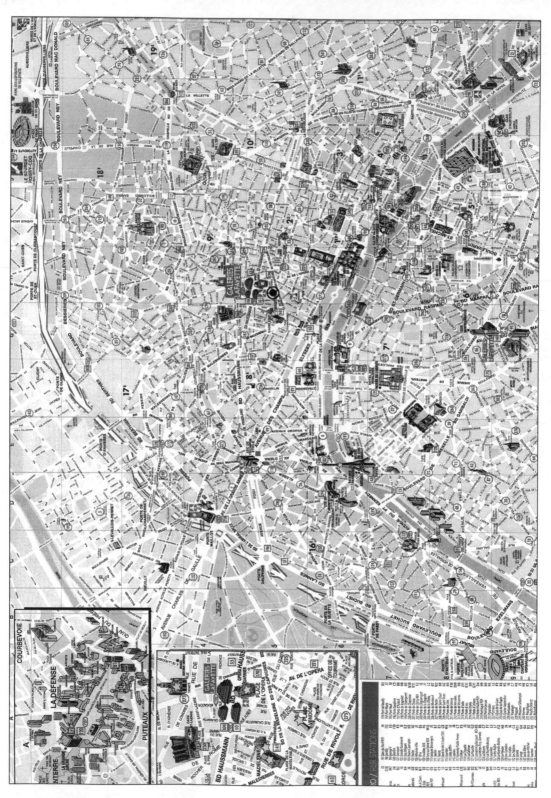

圖3.1　巴黎市區觀光地圖

碼頭、公園、街道、公共交通運輸、重要觀光景點及觀光資源等。例如：台北市區觀光地圖、巴黎市區觀光地圖（**圖3.1**）。這類地圖使用性高，例如市區地圖標示高鐵、地鐵、行政中心、購物區、觀光景點、古蹟建築及特色小吃等相對位置，有利於旅遊者按圖索驥拜訪景點。因此前往一個旅遊城市，當住進旅館時，最簡易之方法是向該旅館索取該城市之旅遊地圖，以利瞭解旅店附近之地形與地物；並要順手拿一張該旅館的名片，因為正面有飯店名稱、地址及電話；名片背面大都會印旅館附近的簡圖，當晚上要出去逛逛或個人商務外出時，如果迷失方向或不知方位時，可以取出名片自己返回飯店，或向當地人請教如何回酒店，或僱車順利回到旅店。

五、風景區旅遊地圖

　　風景區旅遊地圖主要是在表現風景區內各景點的區位分布以及其交通動線的分布，此種導覽地圖常係使用大比例尺，明顯標示旅遊資源位置、旅遊服務中心、旅遊交通動線等，並且利用等高線來表現地形的高低起伏，為強化主題常會使用各種實體圖片、文字、圖例來表現，更有些會以立體透視圖、鳥瞰圖等來繪製，例如美國優勝美地國家公園（Yosemite National Park）地圖（**圖3.2**）。

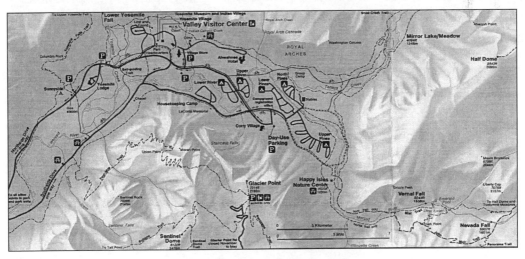

圖3.2　美國優勝美地國家公園地圖

六、主題遊樂園地圖

　　主題遊樂園地圖經常係由經營主題遊樂園之業者繪製與提供，此種地圖主要是在引導遊客如何在遊樂園中參與各種主題的活動，因此不注重比例，但會明顯標示園區內各種主題設施的相對位置、停車空間、購物空間、公共設施、公用設備、主題設施、安全設施以及使用時間與使用注意事項等，例如東京迪士尼樂園導覽圖（**圖3.3**）、日本豪斯登堡導覽圖、六福村導覽圖等。

 # 第三節　地圖的基本功能與應用

一、地圖的基本功能

(一)認識方向

　　一張完整的地圖，必須具備指示方向符號，通常地圖上的基本方位是北上南下，右東左西，凡是不符合上述標準的地圖，皆會在地圖上註明指北的方向，或是在地圖上標出一個箭頭，箭頭所指的就是代表北方，有些在上面加註「N」，代表北方。使用地圖時，如果已經知道自己的位置及周圍實地景物，則只要對準兩個景物目標，以三角定位法，即可找出自己在地圖上的所在位置。

　　如果不知方向，則可觀測太陽、月亮之起落位置、建築物日照等之陰影，或時間與季節之差異判斷東西方位，或可由植物生長的稠密狀況來加以判斷，一般南向較茂密，北方多青苔與陰濕。

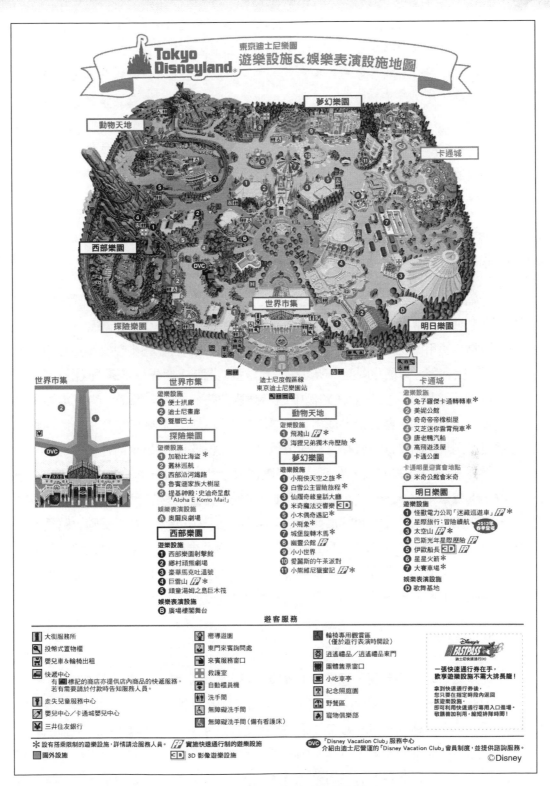

圖3.3 東京迪士尼樂園導覽圖

出門在外，也可以使用手錶觀測方向，首先把時針（短針）對準太陽，手錶上的12點鐘位置與時針的中間就是南方。例如：早上八點的時候，把手錶的時針對準太陽，那麼時針與12點鐘的中間約在10點鐘的位置就是南方，北方就在4點鐘的位置。下午的時候，也是一樣的道理，例如：下午六點的時候，時針應約在6點鐘的位置，把時針對準太陽，那麼時針與12點鐘的位置的中間約在3點鐘的位置，此方向就是南方，9點鐘的方向就是北方。

(二)認識圖例上的符號

一幅地圖或是一本旅遊地圖集的前頁，均會詳列圖例，以方便地圖使用者識別。例如地圖上常用不同符號代表河流、湖泊、市鎮、城市、公路、鐵路、港口等地形與地物。使用圖例的用意是因為地圖受版面限制，無法在圖中以文字加以說明，因此用符號代替，以簡化圖面。所以在研讀一張地圖時，應先分辨圖例（**圖3.4**）。

例如公路地圖，它就會在圖例中顯示高速公路、省道、縣道、交流道等，再加上城市、鄉鎮名、觀光景點河川、機場等之不同符號，旅客就可以依公路地圖上符號與比例尺判讀交通或景點之相對位置，以利旅客開車或搭車前往目的地。

世界各國公路的編號，大都是以單數代表南北向道路，編號大都由西向東遞增數字；雙數則為東西向。例如：台灣國道1號與國道3號是南北向，西側為國道1號，東側為國道3號；國道2號為東西向，越向南面數字越大；若以美國公路為例，國道南北向亦為單數，例如：國道5號在太平洋側縱走南北，國道95號則在靠近大西洋之東側；上述由北到南兩條國道皆達兩千多公里。是以打開一張地圖，首先要先認識圖例上的符號，才能夠方便而正確的使用地圖。

(三)判讀距離

一張旅遊地圖的判讀，通常使用線段符號與數字來表示方位與距離。

地圖上邊界線段（如省界、縣界）是為表現其界線或區域形狀範圍，道路線段符號是為表現路線走向或方位，數字符號是為標示兩地之距離。公路地圖上會在兩個節點間或是兩個鄉鎮、村落或城市間標示數字，代表其兩點間之里程距離，因此計算連結兩個目的地的節點間數字總合，就可以得知兩地間之距離，開車時即可

圖3.4　地圖上的標誌符號

31

據以估算兩地之行車距離與時間。

用數字表現距離，一般是以1：XXX為單位，例如1：100000，代表十萬分之一，圖面上1公分，代表地面上1公里；或以分母數字表示縮小比例，分子必須為1。依照縮圖之大小，較小範圍之都市地圖常用大比例尺，例如：1/500或1/5000來表示。較大範圍的區域圖或地形圖，常用小比例尺，例如1/50000或1/25000來表示。例如1/5000表示圖面上1公分，代表地面50公尺，旅客可據以估算兩個據點間之高差或距離。

因此使用者可依圖面上所標示的長度，加以量測而得知地面上之實際距離。例如公路地圖上經常會在圖例上標示比例尺的大小，以利使用者據以估算距離；使用人隨時將圖尺上兩點間的長度，對應在地圖上，即可得知地面上的實際距離。

(四)標明坡度

一個地區的地形變化，常用等高線來表現；等高線的形態及間距，可以判讀地勢高低與地表起伏。我們也可藉由等高線的變化來判讀河流流向、水系類型、河谷的寬窄曲直；此外，當山峰與盆地的等高線皆成封閉的一小圓圈，小圓圈的數值較四周大的是山峰，小圓圈的數值較四周小的是盆地，而山谷與山脊的等高線皆成V字形，尖端指向地勢較高處的是山谷，尖端指向地勢較低處的是山脊。

原則上，等高線不能交叉或分叉，或作螺旋狀。在遇到懸崖時，雖然等高線可能重疊密接，但多用懸崖符號來代表；窪地則用有刺的等高線表示。

地圖上常用等高線來表示地形，等高線間距愈密，表示該地坡度愈大；反之，如果兩條等高線距離甚遠，表示該地較為平坦，使用者可依等高線疏密程度來判斷當地的地形變化。

(五)色彩

地圖上常使用不同之色彩代表不同之功能，例如以不同的色彩代表當地的坡度，也可以用色彩來代表各地方的分區，例如都市旅遊圖上，住宅區用黃色、商業區用紅色、機關用藍色、公園用綠色標示，旅遊者只要判讀顏色就可一目瞭然。

另外，圖例顏色也代表不同的意義，如：

1.藍色：代表水的形態，如河流、井、泉、沼澤、湖、海等。
2.綠色：代表植物，如森林、草地、耕地、農地、果園等。

3.棕色：代表地的形態，如沙灘、沙地、等高線等。

4.紅色：代表公路及其他行車路線。

5.黑色：代表小路、橋梁、鐵路、房舍等人造地物。

二、地圖的應用

旅行途中如何將有限時間充分的利用，以利依照原定行程或旅遊計畫進行，那就需要事先準備完善的地圖，尤其是出國除應事先閱讀旅遊資訊外，更應參閱當地的交通或旅遊地圖，尤其是在歐美等先進國家，因有言語上的隔閡，地圖更是觀光旅遊者的最佳導師。

(一)地圖與資訊的蒐集

一般而言，地圖在規劃時，如世界地圖、國家地圖、省州地圖、城市地圖等，這類地圖都會在適當版面註明交通路線比例大小、地形環境變化及人地物等。因此事前準備地圖，是外出旅遊應有的觀念，這些地圖除由網路、觀光主管機關、報章、雜誌獲得外，亦可由書店購買，或洽各航空公司及部分旅行社，索取有可能免費提供的各項重要主題地圖。

(二)地圖的蒐集

地圖之蒐集可分為一般現成地圖與網路地圖蒐集。

一般而言，旅遊書籍多半都附有地圖，但多以市中心為主，涵蓋的範圍有限，因此若是要自助旅遊，還是應要隨時蒐集地圖來參考，觀光地圖的取得在觀光事業發達的國家是件很容易的事，例如從下機後的機場、火車站等之旅遊服務櫃檯、高速公路休息區，乃至飯店，兌換外幣的Money Exchange、地鐵站等，各個觀光客經常出入的場所，都會設置旅遊服務中心（Information Center），並在服務接待櫃檯設置Take One的服務架，方便觀光客自由索取。這些地圖內容的設計，不但會適時更新，同時在文字版本上，也隨著華人旅遊人口的增加，中文版的地圖也在世界各個重要景點應運而生，例如倫敦、巴黎、紐約、東京、雪梨等城市，許多的旅遊服務中心已有中文的旅遊地圖出現（圖3.5）。

隨著出國旅遊多樣化，與自助旅遊蔚成風氣，一般現成的旅遊地圖已逐漸無

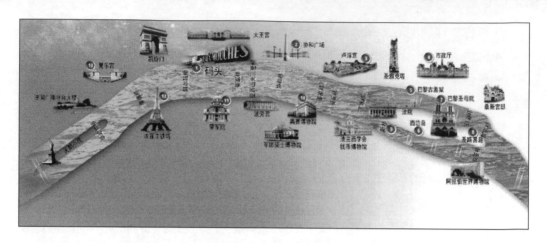

圖3.5　法國巴黎塞納河沿岸重要景點中文地圖

法滿足各類不同旅遊目的之旅客需求。我們經常會發現地圖比例尺不是太大就是太小，或是資訊無法投合我們的需要；因此隨著資訊發達，除手機與APP外，我們也可因應網路地圖（如Google地圖）的出現，從網路尋得旅遊景點與地圖資訊結合之地圖。

　　以出國自助旅遊開車為例，我們可以租用車用GPS幫我們導引道路，或是現在民眾已經將智慧型手機（硬體）與APP（軟體）結合，列為生活中或旅途中的重要必需品。但我們也可以先在家自製免費旅遊地圖，不必攜帶複雜傳統地圖出門，在人生地不熟之情況下，以自製Google地圖提供細節與圖文並茂的資訊，有效掌握旅遊全程。

　　在規劃行程時，我們可以先進入Google地圖網站（http://maps.google.com/），網站已有中文及世界各地區之圖資，然後輸入「開始地址」及「結束地址」，即可自動規劃出正確的行車資訊。其次從螢幕複製地圖，轉折處放大顯示後再複製，然後根據個人需求，在組版軟體進行必要圖文編輯，最後用彩色印表機列印後隨身攜帶，或是輸出PDF及JPEG圖檔，存放至手機或筆電隨機使用。

(三)地圖的應用

　　旅遊書本上的地圖，一般都是大比例尺的全國交通圖、全區或分區地圖等，或過大或太厚重攜帶不便，但可得知各個景點的相對位置；另外是使用實用而輕便的折頁地圖，在旅遊途中可以隨身攜帶幫我們帶路。但我們也可以用手機下載GPS

或APP等軟體使用。

　　出外旅遊時一定要先做功課，例如出發以後的動線，如交通圖、行走步道動線、沿途拜訪景物、重要地標、建築等，應該要先在地圖標示，地圖就似旅遊景點的菜單，上面羅列整個地區詳細而值得一遊的所有景點，而觀光客就像饕客，或因時間與金錢有限，不可能把菜單上的料理或菜餚全部照單全吃，只會點選他喜歡的，因此你要先在上面用線條、色帶、標籤等標示出你準備拜訪的動線，才能夠在短時間內拜訪你要去的景點，參觀到你想參觀的地方。

　　許多國家的旅遊景點，會規劃特有的漫步之旅（Walking Tour），以二至三小時的路線，依不同主題引導遊客深入瞭解當地文化，並在地圖上勾畫出路線。因此遊客可以先到旅遊服務中心去索取地圖。至於配合城市特色而提供的單車之旅，遊河、遊湖、登山、滑雪，乃至購物的路線地圖，亦會提供給不同嗜好的觀光客更多的選擇。

　　地圖是每個人出外旅遊或出國的最好導遊，在設計上會將重要的觀光景點、重要地標、建築等標示在地圖上，讓遊客之視線能很快的聚焦而不致錯失。同時相關資訊的提供，例如開放的時間、地址電話、交通資訊、網站、緊急狀況求助電話等，也對觀光客有頗多的助益，讀者可依自己的需求蒐集與彙整資訊。

第二篇
自然環境與觀光

觀光旅遊除了考慮到時間、距離與消費金額外，最重要是希望能在旅遊後獲得一次美好回憶和體驗。但要達到此目標，則與各個觀光地之自然環境與人文環境，是否能滿足旅遊體驗，有很重要之關係。

　　本篇擬就自然環境中，吸引人們前往觀光之自然資源，諸如影響觀光的氣候因子，以及氣候與觀光旅遊的關係、地理環境（包括地層、地質）、生態環境（包括動物、植物、水質）、自然環境（包括海岸、島嶼、山岳）等，依序分別探討。

第四章

氣候與觀光

- ◆影響觀光的氣候因子
- ◆氣候旅遊資源的種類
- ◆氣候與觀光活動

　　氣象與氣候在天候上是兩種不同性質，但卻是影響觀光景點的重要因素。氣象是大氣當時的物理現象，如冷熱、乾濕、風雲、雨雪、光電等現象；氣候為大氣長年天氣變化，如春夏秋冬的冷熱、雨雪變化等物理現象與過程稱之。一個地區在不同的氣象與氣候條件下，可以形成不同的自然景觀與旅遊環境，如北方冰雪景觀、南方熱帶景觀、山地雲霧景觀、荒漠海市蜃樓景觀等。例如美國加州海岸沿線，由於陽光充足、天候良好，每年吸引了上百萬的人們開車前往旅遊，而東岸的佛羅里達州（Florida），每年更吸引美國東北部與中北部的人們搭飛機前往，其最終目的就是要享受當地的陽光。因此本章擬就影響觀光之各項氣候要素加以闡述。

第一節　影響觀光的氣候因子

　　氣候是影響地理環境最重要的因素。對觀光而言，氣候直接影響觀光之時間、季節、觀光客屬性與觀光地點，因此，氣候對觀光之硬體與軟體設施均發生影響。茲分述如下：

一、影響世界氣候的因素

(一)緯度

　　地球表面的大氣熱力主要來自太陽的短波輻射，由於地軸有23.5度的傾斜，故除了在熱帶地區的太陽每年有兩天，在正中午時太陽會直射外，其他地區均為斜射；高緯地區日光係低角度斜射，氣溫低、濕度小、蒸發量甚小，甚且等於零。因此高緯地區的人們，常在冬季南下避寒，但在高山下雪地帶，亦可形成冬季戶外運動的旅遊度假地。赤道地區太陽日射猛烈、氣溫高、蒸發強、濕度大；低緯地區受緯度影響，氣溫高、雪日少，可從事海濱等各種水上活動機會較多。

南北半球高緯度地區，因太陽斜射，夏季日照長，早上四點天就亮，晚上九點天才黑，因此夏季前往北歐等高緯度地區觀光旅遊，白天長可從事的戶外活動較多，晚餐後天還未黑，尚可到戶外市集逛街、購物、看秀表演等相關活動；冬季因日照短，早上九點天才亮，晚上四點已天黑，變成晚出早歸，晝日短加上天寒，故戶外旅遊活動時間縮減。因此，高緯度地區旅遊旺季以夏天為主，團費較高，冬季旅遊時間日間短又寒冷，團費相對較低，是為旅遊淡季。

(二)地形

絕對高度可使氣壓、風及氣溫等要素發生顯著的變化，依地形高度每上升100公尺，溫度大約會下降0.6℃；例如：合歡山雖位於亞熱帶，但因地勢甚高，海拔平均都在3,000公尺以上，因此在氣溫方面較平地為低，夏季風高氣爽，可成為避暑勝地；冬季寒潮過境時，平地溫度降至10℃以下時，合歡山因受高度影響，溫度下降，如果濕度夠，就會開始降雪，此刻經常吸引觀光客上山賞雪或滑雪。

以西藏為例，西藏為青藏高原的一部分，面積約250萬平方公里，平均高度在海拔4,000公尺以上，是全球最高最大的高原，素有「世界屋脊」之稱。前往旅遊時，因在高原上，日溫差甚大，所謂「一年無四季，一日見四季」正是形容溫差變化最佳的寫照。白天日照很強，最好穿著長袖、長褲，夏天白天溫度最高約為34℃，夜間溫度最冷的地方約為10～15℃之間（城市溫度）。但在藏北地區、後藏阿里地區、定日絨布寺、藏北無人區，夜間的溫度最冷會降到0℃，所以需攜帶衣物或外套禦寒。

(三)距海遠近及盛行風向

沿海近處之陸地受太陽輻射增溫，廣大洋面增溫慢，加上季風盛行風向調節，氣溫變化較小，稱為海洋型氣候。相反的，距海遙遠的大陸內部地區，陸地受太陽輻射增溫，沒有廣大洋面調節溫度與補充水分，加上盛行季風如果無法進入，不僅早晚氣溫變化較大，且雨量較為稀少，被視為大陸型氣候。

例如：新加坡是位於赤道北緯1.4度的島嶼上，通過柔佛海峽與麻六甲半島（馬來西亞）南端隔開，但每年12月到3月有東北季風吹過，每年6月到9月有西

新加坡三面臨海，受海洋影響調節溫差（李銘輝攝）

南氣流吹過，因此季節溫差小，早晚溫差也不大，除因受季風調節外，也因三面臨海，每天黃昏海風吹向陸地，調節溫差，故全年平均低溫為24℃，高溫也不過31℃，新加坡除地理位置優越外，也因為氣候佳，而成為重要觀光勝地。

　　低緯度地區大陸東岸盛行風向，係由海洋吹向陸地，氣候溫熱；但在大陸西岸盛行風由陸地吹向海洋，氣候乾燥，例如美國西岸內華達州的死谷（Death Valley）所呈現沙漠的地形景觀與盛行風向有很重要的關聯性。

　　中緯度地區，大陸西岸迎盛行風地區，氣候具海洋性；大陸東岸為陸風區，氣候具大陸性。例如中國大陸的華南地區，夏季以西南季風為主，約和華南海岸線相平行，頗不利於暖濕的季風氣流深入至華南各省，其中尤以廣西及廣東南部一帶最為顯著，經常乾旱缺水。反之，在美國南部墨西哥灣一帶，夏季盛吹南風，濕舌（Moist Tongue）順沿密西西比河谷北上，可以深入1,000公里以上，而至聖路易斯（St. Louis）以北的愛荷華（Iowa）一帶，美國中西部大平原上盛產的玉米（在北）及棉花（在南），皆受此種濕熱氣候所賜予。因此，盛行風向會影響當地之人文活動與自然景觀，帶給觀光客不同體驗。

　　美國加州之死谷國家公園（Death Valley National Park），位於美國西南部，此處距離美國南加州東北部約350公里，氣流易受落磯山脈南北阻隔，西向季風無法進入，因此西向氣流通過落磯山脈後，下沉氣流造成焚風，形成落磯山脈西側的死谷。死谷西側的惠特尼山（Mt. Whitney），海拔4,418公尺（14,494英尺），但相距不到140公里的地方，就是低於海拔86公尺（282英尺）的死亡谷，分別是美國本土四十八個州的最高點和最低點，而這個最低點（Badwater）也是西半球海拔最低的地點。2012年9月被確定為全世界最熱的地方，達134°F（約57.7℃）。

　　個人曾經慕名夏天開車，由洛杉磯通過死谷前往鳳凰城，半路下車體驗荒漠與拍攝照片，當時焚風熱氣撲臉，公路柏油路面發燙，前方路面有若水氣翻騰，高熱通過鞋底傳送，腳底立即發燙舉步維艱，整個身體有若置於火爐中，熱風吹在身上似有要立即將身體水分烘乾的感受，車上儀表板顯示室外溫度達51℃，突然靈機一動，將手中所剩半瓶礦泉水倒在路面觀察變化，水一落地隨即受熱起泡瞬間蒸發，心頭驚撼大叫一聲，隨即上車繼續趕路，路上祈求老天保佑，汽車性能保持良好狀態，讓我順利通過此一死谷荒漠，回程繞道，不再走同路。此行深刻感受古人騎馬通過時，或許意外頻傳，才會取名Death Valley，其來有自，身為旅遊者，半途倒水入地體驗雖過數年，但每憶及餘悸猶存，特殊地理景觀終身難忘。

加州死谷公園舉目所見就是烈日下的死谷荒漠（李銘輝攝）

(四)洋流

　　洋流是海洋中呈定向且循環不斷、大股流動的海流。依洋流的發源地和性質而分，有源於兩極，向低緯度的海面流動，水溫較所流經地區之水溫低，稱為「寒流」（Cold Current）；有來自赤道附近，向高緯度的海面流動，水溫較流經地區之水溫高，是為「暖流」（Warm Current）。

　　因洋流性質不同，影響所及，會導致所流經地區的氣候發生差異，故蘊育不同的歷史、文化與各地區不同的景觀，亦經常成為重要之觀光景點。

　　一般說來，暖流經過的沿海，氣候溫濕多雨，利於人居。例如，歐洲西北緯度已極高，斯堪的那維亞半島（Scandinavia）更在北極圈線兩側，然因深受北大西洋的強大暖流影響，使該區沿海冬不結冰，夏無酷暑，成為世界上最顯著的冬溫正偏差區（Area of Temperature Positive Abnormally），蘊育了北歐四小國的高度文明。

　　以英國倫敦為例，倫敦氣候受北大西洋暖流和西風影響，屬溫帶海洋型氣候，四季溫差小，夏季涼爽，冬季溫暖，空氣濕潤，多雨霧，秋冬尤甚。倫敦夏季（6～8月）的氣溫在18℃左右，有時也會達到30℃或更高。在春季（3月底～5月）

英國倫敦全年皆適合旅遊（李銘輝攝）

和秋季（9～10月），氣溫則維持在11～15℃左右。在冬季（11～3月中旬），氣溫波動在6℃左右，是屬於溫度正偏差區；倫敦全年都可以旅遊，7～8月是倫敦的觀光旅遊旺季，但在冬季除了有不確定的陽光外，在倫敦冬季偶有罕見結冰與濃霧等天候，一些觀光景點會關閉或縮短開放時間。一般天氣好的時候都會開放。

　　台灣夏季受黑潮（Kuroshio）暖流影響，使全島氣溫普遍增溫約1℃左右。冬季受太平洋高氣壓東移，寒冷的中國沿岸流（China Coastal Current）隨西北季風南下，使冬季華南氣溫特別低寒。可見洋流對氣候影響甚大，對當地人文活動與自然景觀亦產生影響，進而影響觀光事業的發展。

(五)地表狀況

　　一個地方如為茂密森林所掩覆，或鄰接龐大水體（例如內陸湖泊），或為童山濯濯，或為平沙千里，都足以影響該地氣候。例如當來自加拿大中部的極地氣團，抵達蘇必略湖（Lake Superior）沿岸的阿瑟港（Port Arthur）時，氣候乾冷，並無雨雪下降，直到此股氣流通過蘇必略、休倫、伊利三湖後，所蘊藏的水氣大增，故於抵達美國紐約州的水牛城（Buffalo）時，常降雨雪，因此在當地形成許多觀光滑雪場。此外，美國密西根湖（Lake Michigan）以東，受暖濕所賜成為重要的觀光農業區，主要是盛產溫帶水果，如桃、杏、梨等。

　　例如中國的內蒙古，全區受地理位置和地形的影響，形成以溫帶大陸性季風氣候為主的複雜多樣的氣候。全區基本上是一個高原型的地貌區，大部分地區海拔1,000公尺以上。內蒙古高原是中國四大高原中的第二大高原，除了高原以外，還有山地、丘陵、平原、沙漠、河流、湖泊。春季氣溫驟升，多大風天氣；夏季短促溫熱，降水集中；秋季氣溫劇降，秋霜凍往往過早來臨；冬季漫長嚴寒，多寒潮天氣。大興安嶺和陰山山脈是全區氣候差異的重要自然分界線，大興安嶺以東和陰山以北地區的氣溫和降雨量明顯低於大興安嶺以西和陰山以南地區。

　　內蒙古因地表狀況複雜與位置特殊，孕育豐富旅遊資源。例如：豐富多彩的民族文化、草原風光、大興安嶺原始森林、黃河景觀、神奇的響沙灣、眾多湖泊和溫泉，還有成吉思汗陵、昭君墓、古長城、陰山古剎五當召、五塔寺、百靈廟、東漢壁畫墓群等古蹟。

(六)活動中心

一個具有相當強度的高氣壓或低氣壓，對於所在地區的天氣，有相當程度的控制能，從而影響到該區的氣候情況，這種高低氣壓被稱為活動中心（Centre of Action）。以東亞為例，冬季有蒙古高壓及阿留申低壓，夏季則有副熱帶太平洋高壓、華中氣旋、蒙古低壓及熱帶氣旋。這些高低氣壓常為東亞天氣的主宰，因此，影響本地雨季與氣溫，亦造成當地觀光之淡旺季。

台灣每年的5月是為多雨陰濕的梅雨季節。離台灣位置較北之中國大陸的江淮流域到日本南部，則遞移在每年初夏6～7月間，都有一段連續陰雨時期，這時正值江南梅子黃熟季節，所以稱為「梅雨」。由於這段時間雨多潮濕，衣物容易受潮發黴，因此又俗稱「黴雨」。梅雨是一種大範圍的大型降雨，而不是局部的小範圍天氣現象，梅雨結束後，雨帶北移，降水量明顯減少，晴天增多，溫度升高，天氣酷熱，進入盛夏時期。

梅雨的形成與東南亞季風的活動有密切關係。每年春末夏初，東南亞季風開始活躍，這股來自南方海上的暖濕氣流與來自北方的乾冷氣流在江淮流域上空相遇，從而形成狹長降水帶。由於這條雨帶兩側的冷暖氣團勢均力敵的上下推移，形成範圍大、降水量多，維持時間長的雨帶。也因此在這段時間，雨多、時間長，地面泥濘，不適合從事觀光旅遊活動。

二、影響區域氣候的因素

氣候對觀光非常的重要。一般人在旅行觀光時，對氣象變化均十分留意。但對氣候之變化卻稍有疏忽，有必要加以深入瞭解。世界各地之氣候隨緯度的變化，可分為：熱帶、溫帶、寒帶、大陸性、海洋性、地中海型等氣候區。也因為各區域之間的氣候差異，造成觀光客在地球表面各地之流動；例如北半球高緯度地區的人，在冬季往南到較溫暖的地區避寒，並從事旅遊活動，以享受溫暖的氣候與陽光。

有關影響區域觀光活動之氣候因子（**表4.1**）分述如下：

(一)氣溫

地表大氣的溫度，簡稱氣溫，氣溫的高低與太陽入射角的大小、日照時間長短，以及天空狀況有關。

表4.1　影響觀光活動的氣候因子

夏季	冬季
氣溫	白晝時間
濕度	氣海
降雨量	降雨量
雲量	雲量
能見度	能見度
風速	冰雪覆蓋量
水溫	活動期間
活動期間	

　　各地之平均氣溫，因高度及地形之影響，而有顯著不同之季節變化。例如台灣之高山與同緯度之平地，氣溫即有顯著的差異，此乃因大氣壓力隨高度遞減，空氣膨脹冷卻之效應，故氣溫乃隨高度之上升而遞減。高山一般之氣溫約為每上升100公尺下降0.6℃～0.7℃。因此，台灣雖位處亞熱帶，但海拔3,000公尺的合歡山，每年夏季有許多遊客上山去避暑，但在冬天雪訊來臨時，許多遊客聞風前往，為的就是一睹銀色世界的風采，領會粉妝玉琢白雪紛飛的北國情趣。因此合歡山每逢冬季，即進入旅遊旺季，人潮洶湧而至賞雪與滑雪。但因氣溫隨高度而遞減，如

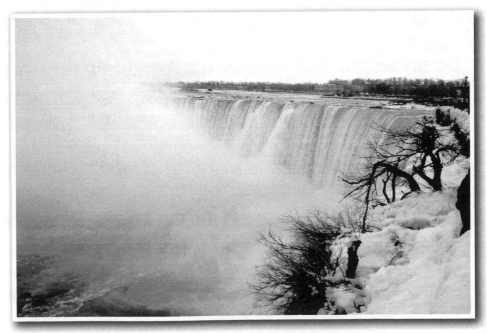

零下10℃的尼加拉瓜瀑布水氣瞬間凝結成冰（李銘輝攝）

果出國去旅遊時，海拔高的地方要特別注意溫度的變化。

(二)降水

水氣凝結物在形成之初，乃在空中懸浮，當空氣浮力不能負荷時，則飄降地面，稱爲降水（Precipitation）。若空氣中氣溫在0℃以上時，水氣凝結成雲、霧、雨、露等，是爲液體降水；若氣溫在冰點以下時，水滴會凝成雪、霜、冰、雹等，爲固體降水。例如，中國黃山、桂林山水皆要在雲霧虛無縹緲中才能顯現出奇美景；北方之冰雪可供溜冰、滑雪，形成冬季重要的觀光活動勝地。

降雨之類型，依導致氣流上升、冷卻、凝雲、致雨的原因不同，可分爲對流雨、地形雨與氣旋雨，對於經常出外旅遊者影響甚大，應要有所認知。

對流雨時常出現於熱帶或溫帶的夏季午後，係日照強烈、蒸發旺盛，空氣受熱膨脹上升，至高空冷卻，凝結成雨。因此，在熱帶地區如泰國等地觀光，常有午後雷雨，但少有人攜帶雨具，因爲你只要在屋內或屋簷下，稍事停留一、二十分鐘即雨過天晴，整個觀光活動就可以繼續進行。

出外旅遊如果車輛開入山地，經常會出現晴時多雲偶陣雨，主要是受地形雨所影響。地形雨係大塊氣團平移前進，遇到山地，沿坡上升，水氣凝結，興雲致雨；故迎風坡的雨量隨高度增加而遞增，但若是山地很高，超過一定高度後，雨量又會逐漸減少，有時還可以觀賞到雲海，一般而言，迎風面雨量較豐，如台灣南部地區，夏季常有地形雨。

例如陽明山國家公園約位於北緯25度，有明顯的亞熱帶地區季風型氣候的特徵，夏季受到西南季風影響，多爲晴朗，午後有雷陣雨的天氣，冬季則因東北季風南下而變得潮濕多雨多霧，年雨量多達4,000毫米，降雨日數也在一百九十天以上。

由於地勢較高，氣溫較鄰近之台北盆地約低三、四度，呈現冬冷夏涼的季節特性，加上該區起伏的地形與複雜的地勢，致使局部地區微氣候變化相當明顯，時有東山飄雨西山晴的特殊景象，而原本清晰的景物也常在瞬息間，被突然飄然而至的濃霧所遮蔽，虛無縹緲每成國家公園一景。

山中豐富的水氣成爲陽明山國家公園一大特色。該地區會依時間、狀況的不同，或爲山嵐，或爲雲霧，或爲雨露，或爲霜雪，縹緲於山林之間，以變幻莫測之姿呈現在遊客眼前，偶爾還能在雨後的陽光中，看到跨谷而過的絢麗霓虹，又是一番教人驚豔的美景。但是若雲霧過重，整個美麗山景無法窺其全貌，也會敗興而

返。因此瞭解天氣之變化，加上旅遊心態的調適，有助於旅遊的興致。

　　氣旋雨係冷暖性質不同的兩氣團相遇，輕而濕的暖氣團，會沿著重而乾的冷氣團表面緩升，形成鋒雲，因以致雨，稱為氣旋雨，如中國長江下游6月間的「黃梅季節家家雨」，雨勢不大，雨期長，是為氣旋雨。這種時節因細雨霏霏，故不利從事觀光活動；因此，一地區的降水特性，影響觀光活動與淡旺季，出外旅遊最好選擇乾季前往，一般而言，觀光地區之旺季都是在乾季，雨季則形成觀光淡季。

(三)濕度

　　大氣中水氣含量多寡的程度，稱作濕度（Humidity）。在氣象學中有絕對濕度、相對濕度、比濕、混合比、水氣壓等，然在觀光上吾人大都僅以相對濕度表示。所謂「相對濕度」乃指當空氣中實際含有的水氣量，與同溫度所能包含之最大水氣量的百分比。假設飽和空氣的相對濕度為100，如相對濕度降低，則顯示空氣趨於乾燥。

　　濕度隨地域、季節與晝夜而異。人體對空氣中水氣含量之多寡並不敏感，但對其水氣飽和度，卻極重要，主要係因其影響舒適及健康。過度潮濕及乾燥皆不適宜，相對濕度為70%最舒適。以台灣而言，冬季相對濕度常達90%，常有人發生關節疼痛或是濕癬，因此若至國外度假，由於濕度降低，身體不適常不藥而癒。

　　此外，台灣屬海洋型氣候，濕度高，因此夏天悶熱，冬天濕寒。夏天悶熱係空氣中濕度高，排汗不易蒸發，因此感覺悶熱；冬天濕度高時，家中晾衣服不容易乾，像似穿一件濕衣服在身上，溫度雖然不是很低，但卻覺得特別冷。

　　如果前往歐洲大陸型氣候區旅行，由於濕度低空氣乾燥，即使0℃以下亦不覺得很冷。而如前往美國賭城拉斯維加斯，屬於濕度低之沙漠氣候，即使夏天溫度達40℃，溫度雖比台灣高很多，但感覺上卻不若台灣熱，這與濕度低，身上的汗容易蒸發排放有關。

　　在台灣因濕度高排汗不易，一天下來全身濕黏，每天都需要先洗澡才會感覺舒服，利於入睡；但在氣候乾燥地區，不宜天天使用肥皂洗澡，若不習慣只需以水沖洗即可，勤於洗澡，會造成皮膚缺少油脂而發癢，或是洗過澡應在身上還濕潤時塗抹乳液，做好肌膚保濕，以免皮膚太過乾燥。

濕度高低會影響平常之活動習性，例如台灣濕度高，如果將餅乾等物，置放於桌上一段時間，餅乾可能會變軟或發黴；但同樣的拿一塊土司或饅頭，拿到濕度僅有40%～50%的美國拉斯維加斯賭場，經過一段時間吐司不但變硬，饅頭更是堅硬像榔頭，如果拿來敲頭還會疼痛！此乃濕度低使然。另外國人如果到濕度低的地方旅遊，晚上睡覺常會口乾舌燥，此乃空氣過於乾燥，宜將浴室裝水，或置一杯水於床頭，讓房間較為濕潤；如果到乾冷有暖氣的先進國家，冬天也不宜窗戶全關，應要窗戶微開，以利內外空氣對流，減少不適。

(四)雲量與日照

雲量乃指天空被雲所遮掩之百分比而言，吾人通常將雲量小於十分之一稱為碧空，雲量介於十分之一至十分之五稱為疏雲，十分之六至十分之九稱為裂雲，雲量大於十分之九稱為密雲。

一地之日照時數與所在緯度和天空之雲量及地形有關，日照充足之地區植物生長良好，日照不足之地區植物生長不佳。

例如，根據《臺灣氣候誌》之記載，大屯山之年日照時數僅有八百三十小時，嚴重影響植物之生長，因此大屯山區缺少森林景觀，但其特有之芒草及矮生的箭竹林，形成當地特殊之觀光景觀。另外當國人前往美國東北部旅行時，例如紐約等地，當地雲量大部分時間少於十分之一，因此開車行進，整個大地碧空藍天，偶見疏雲，天空景觀與台灣天空密布之裂雲或密雲，形成強烈對比。

(五)霧與能見度

霧係由微小水滴或冰晶飄浮空中而形成，霧之出現頻仍，會構成視線障礙。每當霧出現時，能見度降低，使得前往觀光攬勝之觀光客因觀光地點的景緻籠罩在迷茫的濃霧中，造成無法窺見全貌而遊興大減，但也可以因為濛濛之美而成為名勝。

以中國名山——廬山為例，不親自上一趟廬山，無法真正體味「不識廬山真面目，只緣身在此山中」的那種意境。記得個人慕名拜訪廬山時，當時正在山腰欣賞遠方崇山峻嶺，忽然遠方飄入一陣陣霧氣，有如千軍萬馬伏兵突出，滿山雲霧頓

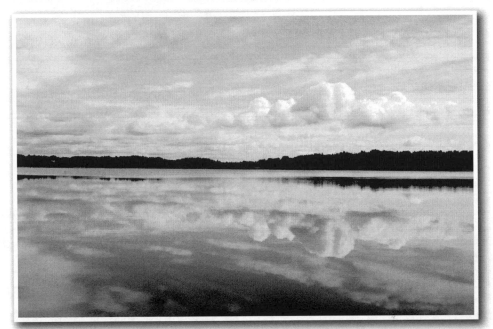

藍天白雲投影湖面，水天一線構成對比美景（李銘輝攝）

時開始瀰漫，山巒間的樹、竹、花、草，盡披薄紗，懸崖峭谷都被雲霧填滿。方圓數百里的廬山，此刻忽然像似都動了起來，遠處山峰上的涼亭逐漸在霧裡消失，瞬間霧氣來到身邊，片刻時光所站周遭能見度不過十公尺，讓人見識何爲「不識廬山眞面目」；當正驚歎大自然的神功造化，忽又雲開日出，霧氣很快消失，留下了滿山濕潤，復見前方遠處之重山與遠方山上高懸之涼亭，令人讚歎自然的神奇變幻，這種場景無時無刻不在發生，讓人產生無限的回味與退想，也眞正領悟到「不識廬山眞面目，只緣身在此山中」眞是名不虛傳，因此亙古亙今，遊客如織，多少騷人墨客不斷地造訪廬山。

(六)風

　　地面上的風可以區分爲兩大類：一爲行星風系（Planetary Wind System）；另一爲地方風系（Terrestrail Wind System）。前者係太陽輻射和地球自轉而形成的風，以全球爲範圍，風向恆定，會影響大區域之氣候環境；後者是由於地表海陸分布，和地形的影響而發生之地方性風系，範圍較小，風向多變，是當地小氣候環境形成的主因。

　　地方風系有季風（Monsoon）、海陸風（Sea and Land Breeze）、山谷風

（Mountain and Valley Breeze）及焚風等，皆會影響當地之氣候環境。

　　海陸風常見於太陽照射強烈之海邊，因爲海洋與陸地之散熱與增溫速度快慢不同，而產生風向之差異的海陸風，此對到海濱遊憩地之遊客有消暑的功效。一般海輕風較陸輕風重要，例如海輕風最發達的地方是非洲的幾內亞灣岸，每日午後二時左右，陸地溫度高，海濱正達濕熱的時候，海上增溫較慢，涼快的海輕風，由海上徐徐吹向溫高之陸地，讓人暑熱大減，令人頓感神清氣爽，改變原來悶熱的天氣。英國人久居冷溫帶，很怕暑熱，但他們能夠在新加坡久居，即因新加坡的海濱有顯著的海輕風，具有消炎去暑的功效。

　　另外，前往山區旅遊時，白天風經常是從山谷吹向山腰、山頂，這稱之爲「谷風」；晚上風經常從山頂、山腰吹向山谷，這叫做「山風」。這種風是怎樣形成的呢？

　　白天太陽出來後，陽光照在山坡上，空氣受熱後上升，沿著山坡爬向山頂，這就是谷風。夜間，太陽下山，山頂和山腰冷卻得非常快，因此靠近山頂和山腰的一薄層空氣冷得也特別快，而積聚在山谷凹處的空氣還是暖暖的。這時，山頂和山腰的冷空氣，一批批地流向谷底，這種從山頂和山腰流向山谷的空氣，就形成了山風。因此前往山區旅遊時，白天山風有雲淡風輕的優雅；傍晚山谷湧起的雲海和夕陽、晚霞交相輝映的動感，使人流連而不自覺；而璀璨的星空與夜晚的寧靜，亦讓人難以忘懷！但是也別忘了，在山區因爲對流產生的冷熱空氣迅速移動，早晚溫度變化大，應攜帶足夠的保暖衣物，尤其是在高山與高緯度尤甚。

 ## 第二節　氣候旅遊資源的種類

　　地球表面隨時因大氣間之各種不同物理變化而產生冷熱、風雲、乾濕、雨雪、霜霧、雷電等各種物理現象，一般對大氣各種物理的現象與過程稱爲「氣象」。而這些吸引遊客前往觀賞體驗之氣象（如雲海、風雪），吾人稱之爲「氣象觀光資源」。

　　至於受大氣環流影響，長年影響某一地區之天氣特徵者，如年均溫、月均溫、雨季等稱爲「氣候」，這些因長年變化之氣候，吸引人們前往者，吾人稱之爲「氣候觀光資源」。

　　茲將氣象與氣候觀光資源分別加以說明。

一、氣象觀光資源

(一)冰雪

　　冰雪景觀具有豐富的觀賞價值，是氣象觀光資源中不可或缺的一部分，它對旅遊者有相當大的吸引力。雪是中緯度地區的冬季和高緯度地區及雪線以上山頂地區，所出現的一種特殊天氣降水現象，配合其他如高山、森林、湖泊、冰川等構成冰雪風光，也成為發展旅遊事業的一項重要資源。

　　歐洲在冬天因為天寒地凍，但因為擁有自然產生之冰雪，反而成為當地重要的資源；對生活於南國，長年難得看到下雪的居民，往往選擇在冬季前往歐洲國家旅遊，賞雪即成為重要之觀光項目。如果造訪之地正好下起大雪，則生於南國的觀光客，就會興奮的跑到外頭去拍照，或體驗雪下到身上的感受，經常是興奮之情溢於言表。

　　至於台灣每年冬季很多人都在期待寒流的到來，水氣夠合歡山便會下雪，白

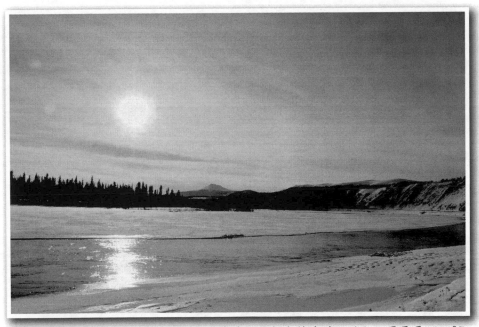

加拿大極地育空（Yukon）中午和煦的陽光照射在結凍的河川上，還是零下20℃（李銘輝攝）

雪覆蓋著整個山頭與清境地區，讓遊客完全的進入一種銀色的世界，走入嚮往的北國雪景，此時許多民眾就會攜家帶眷上山賞雪，享受與體驗不出國也可以看到雪景的幸福滿足感。

近年氣候變化異常，在歐洲之滑雪場，偶有某地因雪量不足，造成滑雪場無法營運，甚而需要動用人工機器製造人造雪因應，以利滑雪場能夠順利運作，可見雪是一項重要的旅遊資源。

冰河地形與高山雪景除了可供觀賞外，亦可提供各種冰上與雪地的活動，例如：滑雪、溜冰、冰雕、雪雕等皆可視為氣象觀光資源。例如舉世聞名之瑞士少女峰（Jungfrau），就是以觀賞冰河地形景觀吸引遊客，它是終年積雪的雪山，歐洲最長的大冰川、山中大瀑布、高山湖泊、綠色高山草場、鮮花裝飾的山村木屋，是阿爾卑斯山（Alps）風景的大集合，遊客可搭乘高山齒輪火車或纜車輕鬆登上終年積雪的山峰，俯瞰壯麗的雪山冰川風景；其海拔3,571公尺高的觀景平台，可觀賞大冰川和從事狗拉雪車與滑雪板等活動；到最上層有長年不化的冰宮與冰雕，已成為全球最具盛名的觀光勝地。

在亞洲，日本之北海道札幌係以冬天雪祭之冰雕聞名，札幌雪祭於1950年開始，當時有幾個高中生在大通公園製作了一些雪雕作品。從此就演變成這個大型的

阿爾卑斯山山麓下的綠色高山草場與山村木屋賞心悅目（李銘輝攝）

商業活動，每年皆吸引許多觀光客前往當地欣賞以冰雪堆砌之雪雕，其中展示大型的雪雕和冰雕作品都非常壯觀，每年吸引兩百萬名來自日本及世界各地的遊客參與。札幌雪祭與中國哈爾濱國際冰雪節、加拿大魁北克冬季狂歡節和挪威滑雪節，並稱世界四大冰雪節。

中國哈爾濱國際冰雪節，簡稱「冰雪節」，是中國黑龍江省哈爾濱市每年冬季以冰雪為主題的慶典節日。冰雪節內容豐富，重要的活動有冰雪大世界、雪雕藝術博覽會和冰燈藝術博覽會，除此之外，彩燈大世界、冬泳比賽、冰球賽、雪地足球賽、速度滑冰比賽、高山滑雪比賽，各種級別和規模的冰雕、雪雕比賽、冰雪攝影展、冰雪電影藝術節、冰上婚禮等多項活動。因其利用天然冰雪與燈光結合，形成五光十色的生動藝術作品，常令遊客流連忘返。

另外，在中國之吉林以霧淞聞名，是當地特有的奇觀，主要是冬季松花江的水氣，在適宜之水氣與風的影響下，當地溫度在零下25℃時，空氣驟然冷凝的小水晶，垂掛在禿枝上，當地稱作「樹掛」，見過的人皆終身難忘，亦成為遊客必遊的氣象景觀。

芬蘭近北極圈的Kakslauttanen，距離伊瓦洛機場（Ivalo Airport）僅35公里，當地冬季度假村提供冰雪屋，對亞熱帶的遊客體驗特別深刻！冰雪屋是整間房屋都是由雪打造的圓頂冰屋，提供旅客入住，讓旅客留下難忘之體驗。冰雪屋室內平均溫度在零下3℃～零下6℃之間。另提供能抵禦零下32℃的極端嚴寒的羽絨睡袋、毛襪和防寒帽給住客使用。每間圓頂雪屋可容納一至五人；另外也提供玻璃穹頂房屋的住宿服務，該屋穹頂選用特殊材料——可升溫之玻璃製成，能保持室內正常溫度，並能防止玻璃表層出現白霜，即使室外溫度降至零下30℃，也能舒適地躺在床上，清楚地觀測閃爍於拉普蘭（Lapland）晴朗夜空下的絢麗極光和璀璨星河。所有玻璃穹頂的房屋，均配有豪華床組和洗手間。此外，度假村也提供由冰雪打造的冰雪教堂和冰雪酒吧，你可以在冰雪教堂祈禱，辦理別開生面的結婚儀式；也可以到冰雪酒吧喝杯馬丁尼酒，或喝杯熱咖啡，但相同的是——冰屋教堂與冰屋酒吧的室內溫度都在零下3℃～零下6℃之間。冰雪村落的開放時間是從12月或1月～4月底。冬季，度假村提供徒步越野滑雪、愛斯基摩犬拉雪橇、雪地摩托車、馴鹿拉雪橇、冰雪雕刻、雪鞋遠足、冰上釣魚和桑普號破冰船（世界上唯一的一艘載客破冰兩用船）等多種冰雪活動，不勝枚舉。度假村也提供滑雪場與越野滑雪設備。另外，每年8月末至隔年4月底，是觀賞北極光的最佳時機，有超過90%的機會可以看到天象奇景。

說到冰上釣魚，是冰上體驗的一絕。想像極地的湖面在冬天早就冰凍三尺，但如何在結冰的湖面上釣魚呢？其實很簡單，你可以在結冰的湖面上鑽洞，首先用一個螺旋狀的尖鑽子往冰面下鑽即可，然後用有洞的杓子將碎冰撈起來，而且要不斷地做這個動作，不然洞口很快就會再結冰；挖洞要貫穿到未結冰的湖水中，再將放有麵包蟲當餌的魚線放入洞下，然後就等候魚兒上鉤，在冰下的魚隻飢腸轆轆，立刻一口咬住魚餌，哈哈！魚兒上鉤啦！上鉤後的魚往冰上一放，不到兩分鐘就變成急凍魚了，此時用魚刀，即刻將魚兒做成了生魚片，配上醬油芥末，最鮮美的味道，立刻入口！說著甜美的生魚片似乎真的已入口！真有說不出的好滋味。不過湖面如果有風，那寒風刺骨真的很夠受，這時可以在冰上搭個帳篷，躲在帳篷內冰釣，夠新鮮吧！

(二)雲霧

空氣中所含之水蒸氣，當遇冷凝結成小水滴時，飄浮在空中的稱為「雲」，浮在接近地面的空氣中稱為「霧」。不論是雲或霧，在特定的地點與其他自然條件相配合，亦可組成耐人尋味的觀光資源。雲海是山岳風景的重要景觀之一，所謂雲海，是指在一定的天氣條件下形成的雲層，並且雲頂高度低於山頂高度，當人們在

瑞士茵特拉根湖畔的房舍、山嵐與平靜湖面相映，令人讚歎（李銘輝攝）

高山之巔俯首雲層時，看到的是漫無邊際的雲，如臨於大海之濱，波起雲湧，浪花飛濺，驚濤拍岸。故稱這一現象爲「雲海」，例如：台灣中橫之大禹嶺附近的雲海，是遊客重要之駐足觀景處。

　　其他如中國桂林山水在濛濛的霧中欣賞，其神祕之濛濛美，古今聞名，更有人以「雨桂林」來讚歎桂林山水，因雨後所升起的薄霧繚繞山頭有唯美的景緻。其他如黃山的雲海，其千變萬化早已享有盛名，可以說是世界上最壯觀、最美麗、最夢幻的雲海。如果去黃山能看到霞浦雲，那眞的夠幸運，那是太陽剛剛升起的時候，照在雲海上的所發出的光，非常的絢麗，感覺就像是在仙境，這是在任何地方都看不到的，故有「紫氣東來，一品黃山」之名言；自古就有描述雲霧與名山構成名勝之名詩。

(三)日出與日落

　　出門旅遊，觀賞日出或日落景觀是人人都嚮往的一項旅遊活動。特別是前往一些名山旅遊，其遊覽目的之一就是觀賞日出或日落。觀日出或夕陽以晴天雲量少之天氣較佳。各國許多名山中，都建有固定的觀日點，如台灣之阿里山、中國大陸之泰山觀日峰、華山的東峰、盧山的漢陽峰、黃山的翠屏樓等。欲觀賞日出，建議

搭乘大型郵輪憑海臨風觀日落，無限羅曼蒂克（李銘輝攝）

必須於前一晚查詢日出時間，預留到觀賞地點的路程時間，由於日出時間相當短，應該提早出發，免得半夜從溫暖的被窩中爬起，卻無功而返！日出係自眼前藍紫絨幕中躍升而出，從微泛橘紅光芒，到整個天際隨之光影幻化，心思也隨之流轉驚歎，這種情境會有恢弘、美壯、激動之感受。至於海上觀日出不同於高山層層雲海之日出景象，晨曦中的太陽彷彿從水中彈跳而出，而映出的紅霞，投射出各種彩度的紅彩，令人激動。

至於日落，可以在山上，亦可在海邊，甚而在油輪上或飛機上，尤以日落與晚霞滿天，最能引人遐思。另外是在大型郵輪的甲板上觀滄海的豪情，憑海臨風觀日出或日落的愜意，甚至月亮剛從海上升起，月光映射在海面上，整個海面銀光粼粼，照亮大海，那種美，震撼人心，久久令人難以忘懷。

(四)海市蜃樓

海市蜃樓是一種反映天氣變化的自然景象。形成原因是由於氣溫垂直上下劇烈變化，使空氣密度的垂直分布顯著變化，引起光線的折射和全反射現象，此種現象會使遠處的地面房屋、人、山、森林景物呈現在人的眼前，並造成奇異幻覺，在出現地除了可以看到景物外，人或動物也會有走動的現象，栩栩如生。這種現象吾人稱為「海市蜃樓」，一般常出現在冬春季的北極地區、夏季的沙漠、大海邊及江河湖泊上空。例如在撒哈拉沙漠之旅客常會見到海市蜃樓之奇觀，而讓人以為其不遠之處，或有沙洲，或是聚落。

(五)煙雨景觀資源

煙雨濛濛能給觀光客帶來清新的情思和朦朧的詩意，山區的煙雨極富詩意，湖泊的煙雨予人水天一色，觀煙賞雨，別有一番情趣，例如中國西湖之煙雨舉世聞名，其以「上有天堂，下有蘇杭」著稱，三月的杭州，煙雨濛濛、安逸、恬淡、氣候宜人，讓人感受煙雨江南的韻味。有人說過西湖「晴湖不如雨湖，雨湖不如月湖，月湖不如雪湖」，都足以讓遊客體味濛濛中之湖光山色與煙雨中的意境。「山山水水處處明明秀秀」、「晴晴雨雨時時好好奇奇」，旅罷歸來，令人難以忘懷。

(六)極光景觀

極光（Aurora Borealis）是太陽的帶電微粒照射到地球磁場時，受到地球磁場

中國西湖煙雨濛濛的湖光山色與煙雨中的意境，旅罷歸來令人難以忘懷（李銘
輝攝）

的影響所致。其形成原因是：太陽風和地球磁場在離地球90～160公里的高空碰
撞，形成一百萬兆瓦放電現象。極光同時可發生在北半球和南半球，最佳觀測的時
間是冬季，極光因太陽黑子活躍的時期，而有十一年循環一次的旺盛期。該微粒從
高緯度進入地球的高空大氣，激發高層空氣質粒而形成發光現象。極光顏色鮮艷奪
目，形狀多變化，有動有靜，一般在5～10公里的高空亮度最強。在北半球距地球
磁極22～27度的地方，有一個「極光帶」，大體上是通過阿拉斯加北部、加拿大北
部、冰島南部、挪威北部、新地島南部和新西伯利亞群島南部等地而形成一環狀地
帶，每年有三分之二的天數（約二百四十五天）可以看到極光。千百年來神秘而美
麗的現象，成為北極圈範圍內珍貴的大自然奇觀。因此，該地區每年皆吸引全世界
各地之觀光客，前往該地觀賞當地之自然奇觀。

　　極光在夜空裡，靜謐的天幕上劃過一道長長的綠色極光，讓雪白大地映襯下
的黝黑星空頓時失色許多，光之精靈條地蹦出，動作時而靜止、時而緩步、時而疾
馳，還會翻滾與繞圈；形狀如絲帶、如簾帳、如冠冕，以萬物之姿大方展現；顏色
或綠，或紅，或藍，或紫，將黝黑的星空染上多彩，變化出造型各異的波動，忽前
忽後、忽左忽右，也會繞圈旋轉，見者無不瞠目結舌。就是這些萬千變化豐富了極
北地區夜晚的迷人風貌，每一次形態多變的極光，讓每一位親臨其境者目不暇給，

每次現場欣賞的震撼與感受，都是全新的品味。對生活在亞熱帶地區的我們來說，極光絕對是一生中值得親自體驗的特殊天象。

二、氣候觀光資源

氣候條件是觀光客選擇旅遊目的地及前往時間的重要因素，因此，世界各地之氣候，可以創造成觀光資源，茲將其種類分述如下：

(一)避暑型氣候資源

世界各地的避暑地區可分類為：(1)高原型；(2)海濱型；(3)高緯度型等三種。

◆高原型

高原型避暑勝地利用了高山或高原與平地之氣候的垂直規律變化，而產生之避暑與度假條件；例如菲律賓的碧瑤（Baguio City），位於菲律賓呂宋島北端，是菲律賓的夏都。海拔為1,600公尺，年均溫比其他相同緯度的國家或城市低得多，與平地之首都馬尼拉要低6.7℃，涼爽的氣候加上美麗的山景，讓碧瑤成為藝術家、蜜月愛侶與其他渴望享受清涼僻靜者最愛的景點，是因高原形成天氣清涼，而成為聞名的避暑勝地。

馬來西亞的雲頂高原（Genting Highlands）在吉隆坡東北約50公里處，面積約4,900公頃，是東南亞最大的高原避暑地。其原名為「珍丁高原」，由於山中雲霧縹緲，令人有置身在山中猶如置身雲上的感受，故改為現名。雲頂高原，它是馬來西亞開發的旅遊和避暑勝地，這裡山巒重疊，林木蒼翠，花草繁茂，空氣清新怡人。雲頂的建築群位於海拔1,772公尺的烏魯卡里山，在雲霧的環繞中猶如雲海中的蓬萊仙閣，又如海市蜃樓，屬於高原避暑地。

◆海濱型

受海洋調節的影響，一般而言，海濱在夏季時氣溫比內陸低，並以溫和濕潤為其特點。例如中國之大連、青島、北戴河等皆是因近海濱而形成的觀光城市。以歐洲葡萄牙為例，其位於歐洲大陸最西端，夏季南部阿爾加威省（Algarve）的大西洋海濱及里斯本（Lisbon）西南的大西洋上的亞速爾群島（Azores）和馬德拉群島（Madeira），皆是著名的避暑度假勝地。

美國夏威夷（Hawaii）屬於海島型氣候，終年有季風調節，每年溫度約在26℃～31℃。整個夏威夷群島均是火山爆發而形成，主要由八個島嶼所組成。夏威夷海灘位於火奴魯魯（Honolulu）島上，為世界上最有名的海灘之一，在海灘上，你可以充分感受到帶有世界性特點的舒適海島魅力，因為來自世界各地的遊客和很多名人一起來到這裡度假。當地蜿蜒蔚藍的海灘，在沿岸鳳梨樹、棕櫚樹的點綴下，乾爽宜人的氣候、潔淨的沙灘、豐富的水上活動、到處林立的高級度假飯店，再加上當地人民的音樂及舞蹈，自然而然散發出的悠閒、浪漫情懷。到了傍晚，絢爛的夕陽映射海面上，散布在岸邊的洋傘下，飄散出異國美酒的醇香，遊客都在這裡度過一個難忘的假期。

◆高緯度型

高緯度型度假地之形成，主要是受洋面暖流通過影響，形成之冬溫正偏差區所致。當冬季來臨時，因受大陸西岸暖流經過，當地之氣候溫度較同樣高緯度的地區溫暖，而形成高緯度之度假地。

如挪威哈默菲斯特（Hammerfest）位於北緯70°39"48"，因面向巴倫支海（Barents Sea），夏季氣候較同緯度其他地區宜人，是歐洲重要的避暑勝地。

夏威夷威基基潔淨的海灘與到處林立的高級度假飯店（李銘輝攝）

(二)避寒型氣候資源

世界各國之觀光客，爲了逃避家鄉的嚴寒，因此，在北美等已開發國家之人民，南下到美國東南方的佛羅里達州避寒，北歐國家人民南下到地中海等小島避寒。因此，在熱帶或亞熱帶形成以海洋型氣候區爲主之海濱型觀光景點。此外，也有人利用南北半球的氣候差，從事觀光旅遊之活動，例如，住在北半球的觀光客，在冬天時到南半球的澳洲度假，因爲南半球在當時正好是夏天，故成爲居住在北半球的人避寒的好去處。

◆陽光充足型

陽光是重要的氣候旅遊資源。如南歐地中海沿岸各國，利用地中海之副熱帶氣候，即日照時間長、陽光充分與和煦的特點，形成許多大型濱海型之旅遊據點，現爲世界上最著名的旅遊勝地之一。

美國佛羅里達州陽光充足的邁阿密海灘（Miami Beach），是位於與大陸分離的狹長型堰洲島，分爲南北兩部分，北灘坐落著許多大型的酒店，南灘爲美國最著名的海灘之一，許多來自世界各地的遊客喜愛在這白色的沙灘上，享受燦爛的陽光。熱情、性感、陽光、夜生活都和邁阿密劃上等號。由於和古巴非常的接近，受到眾多古巴人口和地理位置影響，邁阿密洋溢著其他城市所沒有的拉丁風情。美麗的沙灘、蔚藍的海水、閃耀的陽光、比基尼泳裝模特兒、眾多美麗的帥哥美女，促使邁阿密成爲電影和電視影集取材的最佳場景。邁阿密海灘上充滿了絢麗的舞廳、美麗的飯店和養眼的帥哥美女，已經成爲美國東岸的好萊塢。

邁阿密現爲一年四季的豪華度假村和會議中心所在。雖然當地沒有任何工業、鐵路和機場，但是每年邁阿密海灘吸引大量遊客造訪該地，促成當地的經濟繁榮。對東方人而言，在邁阿密海灘上的每個人身高都比你高、膚色比你健美，而且也比你辣，除了海灘外，該地還有很多當代藝術節、裝飾藝術建築，當然還有許多知名的餐廳和夜店等著你來探索。

◆天象型氣候型

由於地球的地軸線與地球繞太陽運行的軌道有66.5度的傾斜，因此，北半球之北極圈地區，在夏至當天，全日二十四小時皆可以完全看到陽光，稱爲「永晝」，而在冬至當日，則是二十四小時都陷於黑暗，故稱爲「永夜」。

　　永晝季節是從5月上旬至8月下旬，整天看到的都是白晝！此時因為白天長，一天當中僅有二、三小時的時間，天色較暗無法在戶外閱讀。也有人認為白夜是沒有晝夜之分，太陽始終散發著光與熱，但實際上的白夜，卻是籠罩在夢幻般的氣氛之中，因為它不是日正當中，而是就像在春天的黃昏時刻，大地被柔和的光線包圍，且透出一股不可思議的奇妙感覺一般。

　　在北緯66°以北的北極圈內，是永晝的地區，但在永晝季節時的太陽，並不是如同正午般高掛在天空，而是略微在地平線的上方，繼續發出柔和的光線。能夠欣賞這種奇妙景象的地區之時間與日數有限，所以這季節是觀光客最多的時候，因此，地球最北的「極地永晝奇景之旅」，是觀光客一生難得一見的。

　　例如：挪威哈默菲斯特一直被認為是世界上最北面的一座城鎮，它位於北緯70°39"48"，其緯度和阿拉斯加的巴羅角（Point Barrow）、加拿大的北方島嶼大致相當，是歐洲最北的城市，其位於挪威北部的芬馬克郡（Finnmark）西岸，有魚類加工廠，出口鱈魚肝油和醃魚。當地係為不凍港，每年從5月13日到7月29日有連續不斷的永晝，從11月18日到次年1月23日為連續不斷的永夜。因此夏季旅遊業頗盛，每年都會吸引許多遊客來此地觀賞北極奇景。在芬馬克的東部以其高高的天空和開闊的地平線而聞名，這些為欣賞冬季華美的北極光和午夜太陽提供了有利條件。在芬馬克的西部，您可以暢遊在迷人的北角，欣賞美麗的冰川和遊覽北歐最大的峽谷，也因這些條件讓遊客絡繹不絕的造訪。

 # 第三節　氣候與觀光活動

一、溫暖氣候與觀光

　　觀光客活動的區位變化，受自然環境的影響。以歐洲的觀光發展而言，其常會隨氣候而發生改變。當大都會區是寒冷、陰霾的氣候，而另一地區係溫暖而有陽光的氣候時，則會出現大量的人口往溫暖地區移動。例如，德國人跑到西班牙與義大利觀光，並非受拉丁文化所吸引，而係因當時德國境內的海岸遊憩地狹小而陰冷，因此在緯度較低的西班牙與義大利，在環地中海之海岸觀光地，建築了許多的旅館、餐廳，以供北歐人來此享受陽光與海。對觀光客而言，西班牙雖有鬥牛與吉

卜賽舞，義大利雖有拉丁情人與比薩斜塔（Leaning Tower of Pisa）可供觀光，但對大部分歐洲觀光客而言，仍較爲嚮往和煦陽光與暖和的天氣，以及徜徉於海濱溫暖的水中游泳，或在乾淨而價廉的旅館與餐廳度假、進餐。除了西班牙與義大利以外，南斯拉夫、羅馬尼亞、保加利亞等共產國家，近年來亦提供觀光海灘與低廉的遊憩設施，以供「渴求陽光」的北歐人士前往。因此，沿著黑海的羅馬尼亞與保加利亞的海岸線建築了許多新旅館，提供夏日陽光，寬廣無垠、浪小而平緩的沙灘，以供國際觀光客享用陽光（Sun）、沙灘（Sand）和海洋（Sea）的3S。

觀光地區除了交通易達性以外，觀光客追求的是自己居家環境中所無法享受到的事與物。歐洲度假中心之所以能夠吸引人們前往，最重要的一個原因是人們都想避開寒冷、陰霾的天候，並寧願花費時間、金錢前往氣候良好的遊憩地尋求溫暖的陽光，或是在冬季到天候乾燥的雪地度假中心滑雪。因此，天候良好、地點適中的海岸線，如美國之緬因州（Maine）、奧勒岡州（Oregon）、佛羅里達州已成爲享受日光浴的最佳去處。以歐洲觀光地而言，如考慮到夏天氣候，則以地中海的氣候最爲宜人，因爲當地溫度適中、日光充足、天候乾燥；如至其他熱帶地方，則因太過於濕熱，而較少人前往。總而言之，觀光區位、觀光客之流動，與天候有密切的關係。

地中海度假區的陽光、沙灘、海洋吸引觀光客前往（李銘輝攝）

二、寒冷氣候與觀光

　　雖然溫暖的夏日陽光與氣候是影響觀光客空間移動的要因，但寒冷冬季對觀光也甚為重要，雖然有許多先進開發國家的人士利用夏日觀光旅遊，但也有許多人在冬天離開自己的工作崗位走向寒帶觀光。許多四季如春的觀光地旅館與相關行業，因受人們至寒地度假影響，在旺季以外的季節，會提供住宿與交通的折扣優待，以吸引觀光人士，此種情形以地點偏南方的旅遊度假地最為明顯，例如南非、馬德拉群島與加那利群島（Canary Islands）。事實上，如法國之Riviera的暖冬，使該地成為有名的觀光地區。另外，近年來由於冬季運動的盛行，寒冷的冬天活動，在區位良好的高山觀光地，已發展為重要的觀光據點，而冬季觀光亦有後來居上之趨勢。

　　在所有現代的冬季運動項目中，以滑雪最為普遍，滑雪在早期係冬天重要的交通運輸，但近年來卻成為冬季最普遍的運動，例如台灣之合歡山，每年冬季吸引成千上萬的旅客，前往山上賞雪或練習滑雪。

　　溜冰亦是一項古老的運動。在歐洲，尤以荷蘭，在17世紀就開始有人從事此種運動，惟因此項運動需要地面經過長時間的結凍，有適度的雪覆蓋，位於高山、有險峻的地形，且地表已變為堅硬之地區方能從事活動。而溜冰因較難找到具有規模之特定溜冰遊憩地，所以溜冰活動不似滑雪活動來得普遍。總之，滑雪與溜冰截然不同，滑雪是一種戶外活動，而溜冰則有走向室內的趨勢。以北歐而言，在當地即可找到許多的冬季遊憩地，而不需南下到其他國家尋求度假。在歐洲阿爾卑斯山下的國家，以及北美地區之國家，滑雪運動已成為新興的遊憩活動，同時亦迅速的在世界各個角落推展。

　　高山地區的觀光遊憩活動之增加，是在18世紀由歐洲開始盛行，阿爾卑斯山是在18世紀末開始有人攀登，滑雪是在西元1890年首先由挪威傳到美國，後來才又傳到瑞士的阿爾卑斯山。而滑雪運動直到1930年代才開始迅速發展為冬季運動，同時也開啟阿爾卑斯山的各項觀光活動。例如阿爾卑斯山山腰上的小村落夏慕尼（Chamonix）是法國東南部阿爾卑斯山脈上的小村落，是觀賞歐洲大陸最高峰白朗峰（Mont Blanc）的絕佳位置，在較高坡地與冰河地更開發為夏日滑雪的觀光地。

　　歐洲地區的高山，由於不同的氣候與地勢，產生不同時間利用的觀光地；阿爾卑斯山南側因降雪量較少，故有較長時間不適於滑雪，北側則可隨氣候變化、雪

量多寡、高度變化而開闢爲各種滑雪觀光區，一些雪線較低的地點，可提供滑雪的時間由聖誕節開始，直到復活節（3月下旬）。

在北美洲，滑雪吸引大量的外國人前往參與戶外活動，在加拿大魁北克（Quebec）的洛朗山區（Laurentian Mountains），其著名的森林與湖泊等之自然景觀，使洛朗山區成爲度假勝地，適合進行各類型的戶外活動；在當地之原始蠻荒的茂密林區，遊客可盡情體會遠足、騎單車和划獨木舟的樂趣，甚至還有激流探險。最大的城鎮在聖愛葛沙山（Sainte Agathe Des Monts），也可在當地野餐，亦可搭船到湖上遊覽。塔伯拉山（Mont Tremblant）是最高峰，也是全年開放的頂級滑雪場。塔伯拉山度假村是散布在洛朗山脈的六個山區度假村中最著名的一個，有十一條纜車線可以登上山頂，山頂上有視野遼闊的展望台以及著名的塔伯拉山滑雪場，除了滑雪運動之外，舉凡狗拉雪撬、馬車、雪上摩托車、越野滑雪、雪中健行等各式雪上活動都是當地熱門的活動。

其他地區如智利和阿根廷的安地斯（Andes）山脈之Andean地區則吸引拉丁美洲國家的人們前往觀光、滑雪。此外，如美國的新罕布夏（New Hampshire）、加拿大的落磯山（Rockies）、英國的蘇格蘭（Scotland）等亦均成爲著名的冬季觀光勝地，從事雪地觀光活動。

歐洲阿爾卑斯山山麓的滑雪場是冬季重要的觀光地

第五章

地理景觀與觀光

◆地質觀光資源景觀

◆地貌觀光資源景觀

◆水文觀光資源景觀

◆觀光對自然環境的影響

　　除了氣候條件外，自然環境中還有許多影響觀光發展的要素，特別是一個地區特有的地理環境最能吸引觀光客；地理景觀包括自然界之特殊地質景觀、地貌景觀及水文景觀，茲分述於後。

 # 第一節　地質觀光資源景觀

　　地球受內部內營力作用，地殼受到強烈的擠壓、拉伸或扭動，產生褶皺、斷裂或扭曲，地表伴隨火山爆發、地震，地殼因而產生隆起與沉降，並形成山地、高原、平原、河谷，使地面變得高低起伏不平。

　　此外，因為地質岩性差異、火山作用、水文地質環境、地表流水作用、海蝕作用、冰川與風化作用等，因而孕育豐富的地質觀光景觀，茲分別加以說明。

一、地質構造觀光資源

　　地質構造觀光景觀，主要是受地球內營力作用所致，常會形成山地、高原或小規模之山嶺，褶皺、節理與斷層。例如，美國聖安德列斯大斷層（San Andreas Fault）、歐洲阿爾卑斯山大型逆掩斷層、著名的東非大裂谷（Great Rift Valley）、歐洲萊因河裂谷（Rhine Rift）等，其構造景觀的規模大，所形成的生態、地理和人類文化相當獨特，都成為觀光的主要景點，甚易吸引觀光客之興趣。

　　以美國大峽谷國家公園（Grand Canyon National Park）為例，其位於美國西南部科羅拉多（Colorado）河域，該峽谷從亞利桑那州（Arizona）北部邊界的Marble Gorge至內華達州（Nevada）界的Grand Wash Cliffs，全長277英里，平均寬約10英里，深達1,830公尺，是世界上著名的自然景觀之一，佇立於峽谷之邊緣，極目四野，大自然色彩之絢麗，氣勢之磅礡及其地質構造之鮮明，使人疑為天上人間，因此每年吸引成千上萬的觀光客前往。

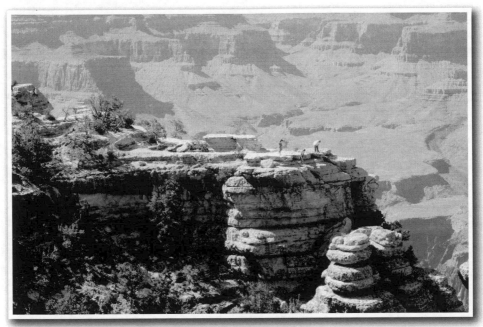

美國大峽谷地質構造鮮明，氣勢磅礡（李銘輝攝）

二、岩礦構造觀光資源

　　岩礦觀光資源分為岩石觀賞與礦物觀賞資源兩部分。

　　岩石是地殼中因地質作用所形成的，其由礦物組成，並依其結構、構造形成的地質體；岩石依岩性可分為花崗岩、流紋岩、石灰岩、石英砂岩等，而各種不同岩石之特性，亦可形成重要之觀光資源景觀。

　　如果前往中國廣西考察，經常會看到或有當地人在兜售一個小小圓圓的，放射狀、直徑不到一公分的珊瑚礁化石，此乃證明當地在四億年前曾經是一片熱帶海洋，當時的珊瑚就在海底努力製造碳酸鈣，後來約在二億年前地殼抬升，海中的珊瑚礁隆起成為現在所見的石灰岩（含碳酸鈣）陸地；石灰岩的特性是不管日曬、風吹都不為所動，可是一遇到下雨，由於雨水會和空氣中的二氧化碳結合而稍微偏向酸性，石灰岩層就被溶解掉成為「溶蝕」地形。因此在當地最常見的石灰岩地形包括峰林、錐丘、石灰岩溶洞，以及溶洞中的鐘乳石（Stalactite）、石筍（Stalagmite）和石柱（Columns）。大家耳熟能詳的桂林、陽朔、灕江、大理、麗江、九寨溝、黃龍、黃果樹瀑布，都是喀斯特地形的天然傑作。

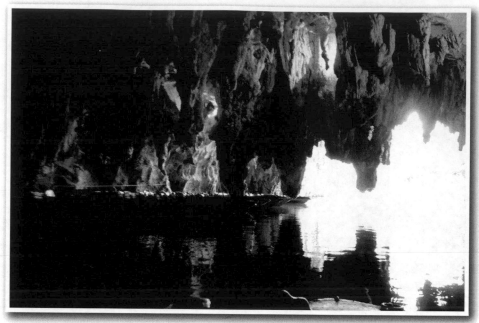

石灰岩洞穴中的鐘乳石與水相映，巧奪天工（李銘輝攝）

　　美國猛獁洞國家公園（Mammoth Cave National Park）的Mammoth Hole也因其岩性，被列為世界七大自然界奇觀。Mammoth意為龐然巨物，以這個名詞來形容巨大迷人的地下洞穴甚為貼切。據估計該洞在二億四千萬年前開始形成，主要是石灰岩層經地下水的長期溶蝕作用，而造就鬼斧神工之喀斯特地形，其洞內千變萬化，有似碉堡的內室、圓屋頂、小瀑布、清澈水潭；鐘乳石由洞頂垂下，石筍拔地而起，雖成形於自然，卻巧奪天工，令來此觀光的觀光客讚歎不已。

　　礦物觀賞亦是重要觀光資源，例如前往歐洲奧地利旅遊，薩爾斯堡（Salzburg）是重要旅遊景點，是音樂天才莫扎特的出生地，半山腰上的要塞古堡是必遊之地，該古堡早在1996年就被聯合國教科文組織列入《世界遺產名錄》。若將Salzburg一字拆開，即是Salz（鹽）＋burg（城堡）的意思。顧名思義，這裡早期就是靠鹽興盛的城市，其附近有許多的鹽礦洞，例如薩爾斯堡附近小鎮的Durrnberg Salt Mines，這個位於奧地利與德國邊境的鹽礦洞，食鹽已開採數百年，是世界上最古老的鹽礦之一；它為當地居民供應日常生活用鹽，當年為大主教創造財富，才能建立今天讓遊客神往的美麗城市薩爾斯堡。該地自1994年起，將已成為歷史的鹽礦開放參觀。該地鹽礦資源儲存在距今至少二億五千萬年的古老海域中。該礦坑原有的礦山管道總長達65公里，在地下有二十一個採鹽平台，如今還有約12公

穿上入礦坑工作服，搭乘礦坑內的軌道車進入當年採礦遺留下來的礦坑遺跡，遊客都很興奮（李銘輝攝）

里九個採鹽平台，提供遊客參觀鹽礦的歷史，遊客可以乘坐舒適的電動火車進入山洞內，體驗挖礦的過程。在進入地底下後，還會乘坐木筏穿越一片地下湖，然後坐上礦坑內的軌道車，經過一處刺激的下坡，欣賞當年採礦遺留下來的礦坑遺跡。這些當年採鹽的舊礦址，已成為國際觀光客必至的旅遊景點。

三、冰河觀光資源

高緯度地方或熱帶高山頂部，冬季時如果雪量甚豐，經過整個夏季，雪仍未全部融化。剩餘的雪，進入次年冬季，必然會凍結。這種凍結過程，將凍雪，轉變為雪冰，而又受上層壓力，形成冰粒，無數冰粒可成為巨大冰塊，如果受地心引力影響，讓整個巨大冰塊向下流動，就成為冰河。

冰河會因受地心引力影響，冰雪重量由上下壓而刮削地面、摩擦岩床，並將原地之岩床及石塊帶走，因而形成冰蝕高地、冰斗、冰蝕脊、冰斗峰、冰蝕谷、冰磧地形及峽灣等各種不同地形。

例如瑞士境內之馬特杭峰（Mt. Matterhorn），位於瑞士與義大利邊境上，是

本寧阿爾卑斯山脈（Pennine Alps）中之最高峰，亦為有名之冰斗峰；美國之密西根湖與蘇必略湖皆係由大陸冰河挖掘而成的低地，其中積水成湖，係為冰蝕湖，至於北歐以長又深的冰蝕谷形成之峽灣聞名，亦成為重要觀光勝地，例如挪威境內最著名的哈丹格峽灣（Hardanger Fjord）與索格奈峽灣（Sogne Fjord）景色壯麗為舉世所稱道。

美國阿拉斯加最大的冰河——亞庫塔灣哈伯大冰河（Hubbard Glacier）橫跨6英里的哈伯冰河水域，位於亞庫塔灣的最北端，擁有原始而豐富的自然景觀，更是阿拉斯加最長的冰河。從海面上近距離觀察哈伯冰河，更能感受到冰封世界的萬年孤寂。高達300英尺的冰山尖聳地矗立在海面上，著實令人印象深刻。當巨大冰塊從冰河崩落時，在靜寂的海上，聽到轟隆的聲音傳入腦中，那是種天籟之音，掉入海中的冰塊水花四濺景象映入眼簾時，這種壯觀的冰河崩落景象加上轟隆具回音的聲響，深刻永銘。

當地的出口冰河（Exit Glacier），是少數能開車到訪的冰河。其位在基奈峽灣國家公園（Kenai Fjords National Park），設施較為完善，又有常年保養維修的步道，可供遊客健行遊憩，遊客可到達冰河腳下方與冰河上方，近距離觀看冰河奇景，讓人更親近冰河，亦成為旅客最多造訪的冰河景點。

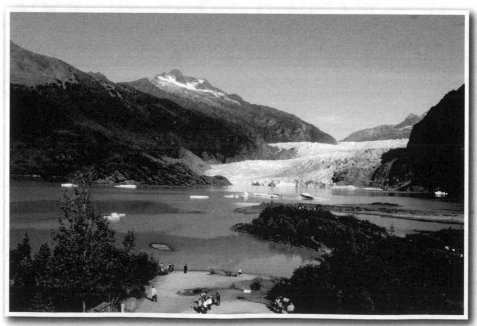

欣賞冰河景觀是前往阿拉斯加旅遊最重要的活動（李銘輝攝）

至於阿拉斯加冰河灣，是一片冰天雪地，布滿冰川的幻境，大片矗立的冰牆，在景色迷人的峽灣中和陽光下閃閃發亮。峽灣的水面上，覆蓋著大塊浮冰，各種各樣的北極野生動物在此生活繁衍。觀光客可以看到鯨魚就近在咫尺，海豹蹲在漂浮的冰塊上，不同種類的熊、黑尾鹿、麋、狼以及小鳥等共同生活其間，遊客不只是觀賞冰河，亦是難得一見的生態觀光。

四、火山遺跡觀光資源

火山噴發形成之觀光景點，是由噴出熔岩的性質、噴發強度、噴發次數以及原始地形所形成。國內外有許多以火山噴發景象和火山活動遺留物而出名的觀光勝地。

例如美國夏威夷火山國家公園（Hawaii Volcanoes National Park）東部的基拉韋厄（Kilauea）火山，是世界上最活躍的活火山之一。這座火山自1983年噴發以來，一直處於活躍狀態。這裡有世界上最大的熔岩湖，其岩漿定期噴出，景象異常壯觀，被評為「讓人敬畏的世界級景點」。

舉世聞名的火山遺跡當屬義大利南方的龐貝（Pompeii），它是西元二千多年前由羅馬人所建立的古城，但在西元79年8月24日維蘇威（Vesuvius）火山爆發，全城被熔岩掩埋於地下，直到西元1748年才被古考學家發現之火山掩埋古城遺址。龐貝古城幅員寬廣，房屋數以千計，有宮殿區、商業區、競技場、歌劇院、娛樂區、住宅區，共同的特色當然是沒有屋頂的斷坦石壁、走廊石柱，但外形都十分雄偉，包括一幢幢破敗的宏大殿堂、橋梁等建築，這些建物比起兩千年後的今日建設毫不遜色。巨石鋪成3～5公尺的整齊道路，路邊有石砌供人洗手、供馬飲用的水槽，身臨其境，想當年應是車水馬龍，觀光客可從挖掘出來的化石，想像古羅馬人的生活盛況。尤其是當火山爆發瞬間被炙熱的火山灰所覆蓋前，每個人栩栩如生的模樣，或是走在路上，或是正在推車，或是……，每個動作是那樣的生動自然，瞬間為烘乾蓋上火山灰形成化石，令人為大自然的力量所震懾與動容。龐貝古城是義大利南方最重要的觀光火山遺跡資源。

馬榮火山位於呂宋島東南端阿爾拜省（Albay）的雷格斯比（Legazpi）附近，海拔2,450公尺，山形對稱，是菲律賓最大的活火山，又被譽為世界上輪廓最完整的火山。過去曾經多次爆發，最嚴重一次在1814年，火山流出的熔岩把附近的卡格沙瓦（Cagsawa）鎮淹沒，只剩下一座教堂的鐘樓殘存。該火山最近一次爆發在

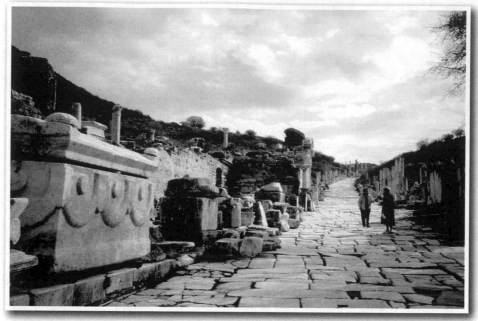

被熔岩掩埋兩千多年的龐貝古城,從其主要街道仍可窺見當年建築的宏偉（李銘輝攝）

1984年,現在仍不斷噴煙。火山山腰750公尺處建了一座展望台,可將雷格斯比景色盡收眼底。環繞火山一帶已闢為國家公園,開設了無數溫泉區,是馬尼拉鄰近重要的觀光地區。

另外,如紐西蘭（New Zealand）北島羅托魯瓦（Rotorua）的毛利火山村（Buried Village）,它是在1886年6月10日凌晨,當地之Tarawera火山,在毫無預警之情況下突然爆發,這是紐西蘭歷史上最大的自然災害,整個過程約四個多小時,岩石、火山灰以及灼熱的岩漿吞沒了這個平靜的小村莊,在夜空中火光熊熊,爆炸聲不斷,遠在奧克蘭（Auckland）就能觀看到,整個風景如畫的鄉村有5,000平方英里被埋葬於地下。前往現場觀光可以體驗活生生的歷史,查看大自然在這個地方發揮最讓人恐懼、最為無情的力量。

五、地震遺跡觀光資源

地震（Earthquake）是大地構成地殼的岩石受到極大的外力作用,最後超過了它的強度而破裂時所發出來的震動。地震會造成地表的破壞,它會產生山崩、地

滑、陷落、建物倒塌等各種破壞性之景觀，因此，地震造成的遺跡具多樣化，各種自然、人文景物地震後，都可以不同的地震遺跡面貌出現。

　　強烈地震的發生可以改變自然面貌，形成堰塞湖、斷層崖等地震遺跡型風景區。由於強烈地震的發生，各類建築物被破壞，形成地震災害遺址景觀；此外，因強烈地震造成地表的垂直與水平裂縫及錯斷等地殼變形現象，震後重建結構體及各種紀念性的地震標誌等，如地震紀念塔、地震紀念碑、地震博物覽館等，皆可作為地震與地殼變形後之觀光景觀。例如：台灣921地震（1999年）發生芮氏規模7.3級強震；日本阪神地震（1995年）為規模7.3級，造成6,433人死亡，43,000萬人受傷，財物損失達一千億美元；美國加州北嶺地震（1994年）規模6.8級，造成72人死亡，11,000萬人受傷，財物損失四百七十億美元，房屋、結構體、道路、地貌等嚴重破壞。但在地震發生後，各國皆將震區規劃為國家地震保留區或公園，其重點是以地震科學考察為主，亦即藉由參觀、考察獲得到有關地震的知識，如地震的起因、破壞規律、建築物的防震、抗震措施等。例如台灣921地震後在南投九份二山之「國家地震紀念地」、「921地震教育園區」，日本神戶亦蓋有地震博物館，其他如唐山地震後所留下的各種地震遺跡，錯動的樹行等皆為重要之地震遺址觀光資源。

　　西元1999年9月21日清晨1時47分，台灣歷經百年來最震撼人心的天然災害；芮氏規模7.3級的強烈地震，在南投、台中縣一夜之間造成2,321人死亡及八千多人受傷，財物損失估計約新台幣三千億元，為台灣百年來最大的地震災難。位於震央的台中市霧峰區光復國中，在地震中校區嚴重毀損，大部分校舍已全倒塌，依毀壞的校舍與斷層隆起情況，地質學者專家前往震央地帶勘查後認為最適合以保存地震原址，記錄921地震史實，提供社會大眾及學校有關地震教育之活教材。後經教育部於2001年2月13日召開跨部會協調會議，訂名為「921地震教育園區」，以彰顯其紀念及教育意義，並由國立自然科學博物館負責籌建及營運管理。

　　園區內斷層保存館保存地震遺址的景觀，毀壞的校舍與地形隆起為這次強烈地震的歷史見證，連結現址與過去的共同記憶，真實地貌及互動式展示，讓遊客認識地震科學知識及人與自然的和諧關係。地震影像館，主要集結921地震的種種圖像以及影音資料，真實地呈現921地震在人們心中所留下的記憶。透過有系統的現代藝術，來展示921地震以及台灣史上歷經的地震，觀眾可以瀏覽921災變發生後到處斷垣殘壁、救難人員救災、各界送溫暖、重建施工，以及重建重生後等新聞片段。園區內也展示一些當時所攝的照片，有受災戶佇立在已被損毀的家園前，臉上表情是多麼的無助及無奈，還有受災戶手裡捧著罹難摯愛親人的相片，看了相片張

張都令人心酸。

六、海岸地質作用觀光資源

由於海岸的沉降和隆起，形成各式各樣的古海岸遺跡。這些遺址不僅具有指示環境的古地理學意義，而且是發展觀賞性地質作用，觀光資源的重要場所；下沉海岸的特徵是具有發育良好的溺谷和河口灣，以及切穿大陸棚的明顯河道。上升海岸的特徵是上升海岸台地，在現有海面以上的地區發現海底沉積物，或有海凹、海石門等地形的發育，以及在海岸上出現沙灘或沙洲的遺跡等。

例如台灣北部之野柳係一突出海面的岬角，長約1,700公尺，因波浪侵蝕、岩石風化及地殼運動等作用，造就了海蝕洞溝、燭狀石、薑狀岩、豆腐石、蜂窩石、壺穴、溶蝕盤等各種奇特景觀。其中女王頭、仙女鞋、燭台石等，更是聞名中外的海蝕奇觀，是台灣北部重要之國家風景特定區。

再如「東部海岸國家風景區」，素有「台灣最後一塊淨土」之稱。該地區受板塊作用，所露出的岩層地質主要有火山岩、沉積岩、深海碎屑岩和泥岩層，且仍繼續隆升；因長年受風化、海水侵蝕以及堆積等作用，地形更富變化，有海岸階

搭乘潛水艇觀賞海底世界是吸引觀光客的活動之一（李銘輝攝）

地、沙灘、礫石灘、礁岸、離岸島、海岬和海蝕平台、海蝕溝、海蝕洞等，孕育了豐富的海岸地質作用觀光景觀。

澳洲大堡礁（Great Barrier Reef）是世界最大最長的珊瑚礁群，位於南太平洋的澳洲東北海岸，在落潮時，部分的珊瑚礁露出水面形成珊瑚島。在礁群與海岸之間是一條極方便的交通海路。風平浪靜時，遊船在此間通過，玻璃船下多彩、多姿、多類、多形的珊瑚景色，就成為吸引世界各地遊客，來此獵奇與觀賞海底奇觀的最佳場所。因其豐富的生物多樣性，在1981年被列入《世界自然遺產名錄》，也被CNN選為世界七大自然奇觀；大堡礁是個國際熱門的觀光景點，特別是在降靈群島（Whitsunday Islands）及凱恩斯（Cairns）地區，觀光業是這裡重要的經濟活動，每年約有十五億美金以上的產值。

七、人類史前文化地質遺址

人類在演化的過程中，人類祖先留下了許多當時生活的洞穴、窯址、文化層、灰燼層、古人類骨骼化石，和使用工具等歷史地質遺址和遺跡。這些古遺址和遺跡不僅對研究人類演化、歷史發展等有較高價值，而且對觀光客也頗具吸引力。如非洲東非人遺址、中國北京山頂洞等等。以台灣而言，台東卑南史前巨石文化遺址，為台灣考古史上最大、最完整之史前文化遺址，已挖掘出土的文物不計其數，目前教育部在該址設置國立台灣史前文化博物館。至於東海岸之八仙洞為「史前長濱文化」之遺址，目前已掘出之史前人類文物計有石器、骨魚、獸魚骨等約四萬餘件，因而使得八仙洞聞名國際。

中國聞名於世的三星堆遺址，位於離成都不遠的廣漢市郊，是距今五千年至三千年左右的古蜀文化遺址。其中對它的「七大千古之謎」專家學者們一直爭論不休，但終因無確鑿證據而成為懸案。該址占地約22公里，遺址總面積12平方公里，是四川地區迄今為止發現出土文物最為精美，文化內涵最為豐富的古城、古國文化遺址，已被列入世界文化遺產重點保護名單。

 ## 第二節　地貌觀光資源景觀

地貌是指地球表面的形態。地表在地球內外營力的地質作用下，造就了千姿百態的地表形態與結構，成為其他自然旅遊資源的基礎。各種地貌都有其獨特的形態和魅力，方可成為一項觀光資源。茲分述如下：

一、自然構造地形觀光資源

自然構造地形觀光景觀包括盆地、平原、高原、山地等，茲分述之。

(一)盆地

世界各地有許多盆地，是著名的觀光勝地，如剛果盆地位於非洲中部，以茂密熱帶森林，盛產多種名貴木材吸引觀光客；位於西歐法國北部的巴黎盆地，以種植葡萄和釀造香檳酒聞名於世，並吸引全球觀光客前往當地觀光訪問，是發展農業觀光非常成功的例證；而中國「古絲綢之路」通過塔里木盆地，這裡雖沙漠廣布，但因是沙漠中的綠地，古往今來皆是讓旅客停留的重要據點，是以文物古蹟豐富；至今，遊客仍絡繹不絕。

(二)平原

平原地形平坦、幅員遼闊、土地肥沃，適宜農耕和闢建田園景觀；加以平原地形平坦，交通便利，四通八達，人文景觀及生產事業較為發展，因此，人文薈萃，以園林建築、城市建設、古代建築或有名人重要事件的紀念館著稱，對觀光客具有相當大的吸引力。

世界上著名的平原如日本的關東平原、歐洲的德波平原、東歐平原等，上述世界著名平原，大都位於河流兩岸或海濱，為各國主要的經濟區，是現代建設與自然風光、歷史文物構成的觀光勝地，也是觀光事業最發達的地方。

印度的恆河平原是因印度河流域文明的蘊育和發源地而聞名，為古印度的誕生地，其平坦和肥沃地理條件，演繹了歷朝歷代多個帝國的興衰，包括摩揭陀、孔

雀王朝、笈多王朝、莫臥兒帝國、德里蘇丹國等帝國的興衰史。而該地也同時是佛教、錫克教和耆那教的誕生地。從長度來看，恆河算不上世界名河，但它卻是古今中外聞名的世界名川。她用豐沛的河水哺育著兩岸的土地，給沿岸人民以舟楫之便和灌溉之利，用肥沃的泥土沖積成遼闊的恆河平原和三角洲，勤勞的恆河流域人民世世代代在這裡勞動生息，創造出世界古代史上著名的印度文明。歷史學家、考古學家的足跡遍布恆河兩岸，詩人歌手行吟河畔。至今，這裡仍是印度、孟加拉的精粹所在，尤其是恆河中上游，是經濟文化最發達、人口最稠密的地區。恆河，印度人民尊稱它為「聖河」和「印度的母親」，眾多的神話故事和宗教傳說構成了恆河兩岸獨特的風土人情，都是觀光客造訪的重要地區之一。

(三)高原

高原地勢高而平坦，令人有宏偉開闊的感覺和享受；在其特有的地理位置上，氣候及自然景觀具特殊性，因此，高原常為宗教的起源地，對觀光客來說，常充滿著神秘感。

例如有「非洲屋脊」之稱的埃塞俄比亞高原（Ethiopian Highlands），是由地殼斷裂和熔岩堆積構成；位於美國西南部地勢高峻，岩石平坦的科羅拉多高原（Colorado Plateau）；有「世界屋脊」之稱的青康藏高原，是歐亞大陸諸座著名山系的集結地和河流的發源地，亦為登山運動愛好者和探險者嚮往的地方，特別是當地民族風情濃郁，宗教文化獨特，是吸引觀光客前往的重要誘因。

中國蒙古高原的風光，在藍天、白雲、綠草、畜群、蒙古包、駱駝之下的廣闊草原風光，給人無限寬廣與豁達，讓人有天、地、人合一之詩情意境。當地最具特色的蒙古包外藍天、白雲、羊群、美麗的草原風光盡收眼底，再加上觀看蒙古式賽馬、摔角、射箭表演等活動，純樸的民風讓人樂而忘憂。晚餐可享用蒙古烤全羊，席間蒙古歌手用民族最崇高禮節唱歌敬酒，餐後參加營火晚會，欣賞熱鬧非凡的蒙古歌舞表演。夜宿蒙古包，滿天星斗盡收眼底，躺臥草原，遼闊夜空，點點星光，大地為床，星空為被，在皎潔的月光下度過一個美麗難忘的草原之夜。大沙漠上騎駱駝、乘滑板，感受大漠風情。晚餐享用鮮美的涮羊肉風味，都讓遊客對蒙古高原留下美好的印象。

(四)山地

山地由於其地勢高。山景垂直變化大，氣候多樣，景色豐富，植被保存較好，引人尋幽、訪勝、避暑、攀登和滑雪之利。在春、夏、秋、冬、日、夜、晴、雨等不同時間，山地皆會給人不同的感受，因此，山地自古即為世界各地重要的風景區和遊覽勝地。

山地海拔較高，有許多是終年積雪，適於進行登山和冰雪活動。如日本的富士山、東歐的喀爾巴阡山、南歐的阿爾卑斯山、美洲的安地斯山、中國的喜馬拉雅山等，係以登山、健行及觀賞為主。但就中國之山地而言，有以歷史文化為主之三山五岳；以宗教聞名之名山，如五台山、峨嵋山、普陀山；以風景優美取勝的名山，如黃山等。

盧山為地壘式斷塊山，多險絕勝景，峰奇山秀。該地的山峰，群峰間散布崗嶺、壑谷、岩洞、怪石等。水流在河谷發育裂點，形成許多急流、瀑布、溪澗、湖潭等，是自古以來著名的遊覽避暑勝地。現被中國列為盧山國家公園（Lushan National Park），也被列入《世界遺產名錄》。不但風景好，而且交通方便，它以自然景觀為背景，以人文景觀為內容，該地有許多佛教和道教廟觀，其中白鹿洞書院代表理學學派，以其獨特的方式融會在人文景觀與自然景觀中，形成嶺、泉、雲、石交相輝映，江湖山岳渾然一體的風景名勝區。

二、冰河地形觀光資源

冰河地貌是冰河在地面上之刮削、摩擦、侵蝕與堆積作用所形成。因此，地形若具特色，便是對觀光客具有吸引力的地貌觀光資源。

冰河地形類型分為現有之冰河地貌和冰河遺跡。具有觀賞性的冰河景觀，類型特徵具多樣化。典型的景觀如冰河、冰蝕脊、冰斗峰、冰蝕谷、懸谷、冰蝕湖、峽灣、冰蝕低地、冰磧地形、冰磧丘、漂石等。

在上述各種冰河地形中，冰斗於冰雪消融後，可儲水成冰蝕湖，每成為河流的發源地，若距城市不遠，亦可成為天然蓄水池，供作飲用及工業用水；如英國康伯蘭山區（Cumberland）湖區高地（Lake District）有許多冰蝕湖，風光幽美，成為遊覽勝地，少數湖水且已被利用為蓄水池；懸谷在冰河消融，匯成河流形成瀑布，可供旅客觀賞；峽灣水道深長，足以防風避浪，利於練習游泳及航海術，故人

口僅390萬之挪威因多峽灣，航海業發達，因而能以漁航事業稱雄於世界。蛇狀丘和冰磧丘由於高度較大，排水佳，每為鄉村聚落及交通路線所經之地，這些地區都與人們有密切關係。

　　以國人最常拜訪的紐西蘭南島之庫克山（Mt. Cook）為例，其縱貫南阿爾卑斯山脈，超過3,000公尺的山峰有十七座，其中以庫克山（3,764公尺）為最高峰，毛利族稱它為「阿爾朗奇」（Aorangi），謂「聳入雲霄」之意。庫克山多冰河（Glacier），最長的塔斯曼山（Mt. Tasman）冰河，長達29公里，國人前往當地觀光，觀光客如寄宿在雪線以下的旅館裡，則常可在半夜聽到高山雪崩的聲音，特別是在塞夫頓山（Mt. Sefton），往往有不能確定的聲音來源，也看不到垂落的冰雪。前往庫克山的觀光客可由山下欣賞冰山雪景，但也可搭直升機俯覽，享受飛行，欣賞冰河全景，如從旅館前的機坪搭乘直升機，翱翔在冰峰、雪谷與冰瀑布之間，是一趟既壯觀又驚險的飛行之旅；此外，直升機可直接降落在大冰原上，當下機後頂著大太陽，踏在鬆軟的雪地，彷如置身白皚皚的寂靜世界中，對來自亞熱帶地區之國人，是趟難得的體驗之旅。

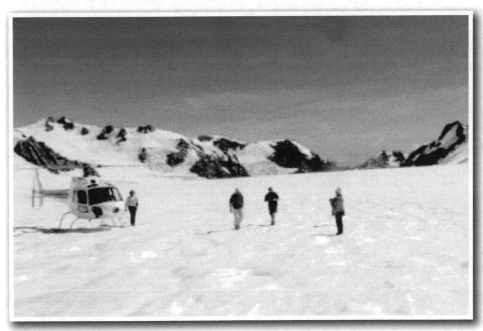

搭直升機直接降落在庫克山的大冰原上是種很特殊的體驗（李銘輝攝）

三、風成地形觀光資源

在乾燥地區，天氣晴朗、雨量稀少、蒸發迅速、晝夜溫差大、地面缺乏植物，風的作用可以挖掘地面、運搬岩層，破壞力大。狂風不僅促進風化，侵蝕地表，且可把風化後之砂礫搬離原地，而至他處再堆積，故風力之於乾燥地形的演變，影響很大，其因地表乾燥地區所成地形，多屬風成地形。

乾燥地區發生侵蝕現象的主要營力，不是雨水或河川，而是風力。風力對於地面的侵蝕，叫做風蝕（Wind Erosion）。至於風蝕作用之進行方式可以分為「吹蝕」與「磨蝕」。茲將風成地形觀光資源，分別加以說明。

(一)吹蝕地形景觀

吹蝕作用所產生的地形有風蝕窪地（Blowouts），係乾燥區域的地面或沙丘地帶，由於沙漠風暴強烈的吹蝕，把地面上易於運搬的砂礫，搬運到他方，久而久之，地面低窪，即稱為「風蝕窪地」。沙漠地帶沙丘之間的窪地均形成於吹蝕作用。例如：美國落磯山脈以東之高平原區內，有數千個淺盆地，形成特殊景觀，其他如：

1. 袋形窪地和島狀丘，皆為吹蝕地形，而磨蝕作用所生之「三稜石」（Ventifacts，風稜石）是在乾燥地區或海邊的岩石，因久經兩向或更多方向，挾砂礫的強風撞擊和磨蝕，而形成三稜形的石塊。

2. 「菌狀石」（Pedestal Rock or Mushroom Rock），係突起的水平岩層，如上部岩層堅硬，其下岩層較軟，由於抗蝕力強弱不同，遂因差別侵蝕作用，形成上大下小，狀如香菇菌，屹立地表的地形。

3. 「石格子」（Stone Lattice），是在乾燥地區的砂岩斷崖，如崖壁岩質軟硬不一，因差別風蝕作用而形成。

4. 「風穴」（Wind Caves），是風力挾沙石撞擊和磨蝕岩壁近地表的下部，因岩質軟、抗力弱，久之可成壁穴，形如拱門狀。

5. 雅爾當（Yardangs），即「白龍堆」，是許多長形的小溝和溝間平行的脊丘所組成的地形。中國之新疆維族稱其為「雅爾當」；美國加州摩哈維沙漠（Mojave Desert）西南部的檯狀丘和秘魯北部乾燥圓頂形丘脊，皆屬此種地

形。

6.「石柱」（Rock Pillars），是柱狀節理的岩石，風蝕之後，殘餘的岩石，屹立如柱。

7.「平衡石」（Balanced Rock），是巨大的岩塊，久經風力磨蝕和風化，下部僅餘一小部分與地面岩石接觸，而上部仍然巨大，但由於各部分重力平衡，不致傾倒。例如美國科羅拉多眾神花園（Garden of the Gods）之內，有龐大驚人的平衡石；美國猶他州之碑谷（Monument Valley），有許多細而瘦高的紅砂岩石柱等，皆吸引許多觀光客前往觀賞。

8.其他如埃及開羅以西之沙漠中的蓋塔拉窪地（Qattara Depression）受風力吹蝕，其最低點在海平面下128公尺。這些窪地的底部，均接近地下水面，土壤溼潤，成為肥沃的沙漠綠洲，是當地重要之觀光轉運根據點。

(二)風積地形景觀

由風力搬運大量砂土堆積而成的地形，稱為「風積地形」。風積地形分為「沙丘」（Sand Dunes）與「黃土」（Loess）兩類。這些地形除了發生於乾燥地區以外，在半乾燥地區、冰河外洗平原、湖濱或海岸地帶也會出現。

沙丘是最常見的風積地形，係沙礫隨風前進遇有障礙物時，風速頓減，沙粒

綿延新月沙丘是沙漠重要風積地形景觀（李銘輝攝）

堆積地面，可成小沙丘；如沙量續增，可發展成大沙丘。依據沙丘的形狀分有縱沙丘、橫沙丘、新月沙丘等。例如在埃及沙漠中常見的縱沙丘，高達100公尺；伊朗境內則有高達200公尺以上者，沙丘的寬度約為高度的6倍，蔚為壯觀，是觀光客最常前往之處。

黃土係淺黃色含石灰質的細土，土質硬度不大，具有透水性。其來源一是來自乾燥的沙漠，另一是來自冰河前端的外洗平原。堆積地區，多半是半乾的貧草原或半濕潤的茂草地帶。

例如阿根廷北部的彭巴草原的黃土，係由安地斯山脈東側乾燥地帶吹來，並經河流沖刷、搬運，再行沉積而成，現為世界著名農牧業發達的地區。

(三)沙漠地形景觀

乾燥地區會形成「沙質沙漠」（Sandy Desert）和「石質沙漠」（Stone Desert）等兩種不同類型的沙漠。

「沙質沙漠」，例如北非之耳格（Erg），沙丘連綿，如波濤起伏，沙海無際，甚為壯觀；但橫跨北非的撒哈拉沙漠其實並不是一望無際的滾滾黃沙，實際上，沙地大概只占了整個撒哈拉沙漠五分之一左右的面積，其餘的絕大部分都是荒涼單調的石漠與礫漠。Erg這個字的意思是沙丘之島，形容得頗為傳神，如果把廣大的撒哈拉沙漠上平坦的礫漠石漠地形當成大海，沙丘地形便像是散落在海中的一座座島嶼一樣。例如Erg Chebbi坐落在摩洛哥與阿爾及利亞兩國的交界處，是撒哈拉沙漠在摩洛哥境內唯一的一處沙丘地貌，它之所以有名當然和它是許多著名電影的拍攝場景有關，好比說《神鬼傳奇》就曾在這邊拍片。不過這些電影之所以會選擇這個地方拍攝，或許正是因為Erg Chebbi沙丘非常巨大的緣故，Erg Chebbi的長度有30公里，裡面最高的沙丘有250公尺，這種巨大的存在很輕易地就能撼動人心。

「石質沙漠」是該地無沙丘分布，僅沉積薄層的細砂或礫片，其下為部分裸露或全裸的岩床，是由風蝕作用而形成的地形，如蒙古高原上的「戈壁」地形，或稱為「礫漠」。另如美國南加州國家公園之一的約書亞樹國家公園（Joshua Tree National Park），旅遊途中巨岩、奇石、礫漠、灌木叢、Cholla Cactus等有毒仙人掌等隨處可見，其礫漠生態令人震撼。

為了發展觀光事業，每個國家都會利用自己獨特的文化及地理環境，創造特有的觀光活動。例如前往中東的杜拜旅遊，印象中杜拜在沙漠中建造七星帆船旅館

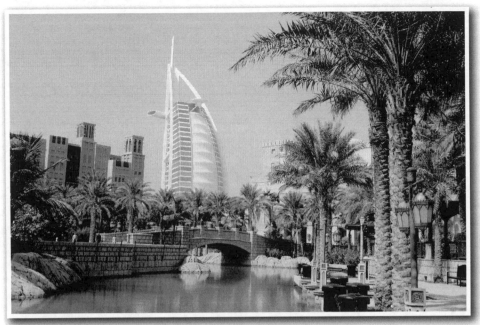

杜拜在沙漠中建造七星級帆船旅館最為人所樂道（李銘輝攝）

最為人所樂道，它已成為杜拜最著名的地標，杜拜市區內高樓林立，又有全球最高的建築物——哈利法塔！加上全球最大購物中心——Dubai Mall，已被視為奢華主義代表的中東購物之都，但只要上網搜尋Top 10 Things to Do in Dubai，其中一項就是前往沙漠的沙漠衝沙（Desert Safari）之旅最為有名，已成為遊客必遊之自費行程項目。

所謂Desert Safari是搭乘4WD的越野吉普車開進金黃的沙漠地區，投入沙漠的懷抱，讓遊客體驗沙漠驚險與刺激的飆沙之旅。其遊程是由專業駕駛員駕著4×4四輪傳動車，載著遊客馳騁在一望無際的沙漠，當車子快到達目的地前，沙漠導遊駕駛先要將汽車輪胎裡的氣放掉一部分以增加輪胎摩擦力，到達目的地車輛集結之後，開始了精彩絕倫的沙漠飆沙之旅，沙漠導遊開始在沙丘上上下下，不停地轉動方向盤，以防車輪陷落到暗藏的沙窩中。途中會突然間翻爬約60度的斜坡沙丘，或是來個S急速轉彎，讓你體驗狂飆在沙漠上緊張刺激的快感。看似溫柔的沙漠突然就像安裝了彈簧一樣，讓車子就這樣一路奔馳顛簸著，車裡身為乘客的旅客，開始一路享受驚叫與狂歡，在金色沙漠裡體驗著這猶如翻滾列車般翻騰奔馳的快感。

窗外隨時可以看到沙漠摩托車的特技表演。沿途還有阿拉伯風情的駱駝農場，在沙丘頂峰還可以停留片刻，欣賞沙漠日落。然後，進入沙漠營帳，騎駱駝，

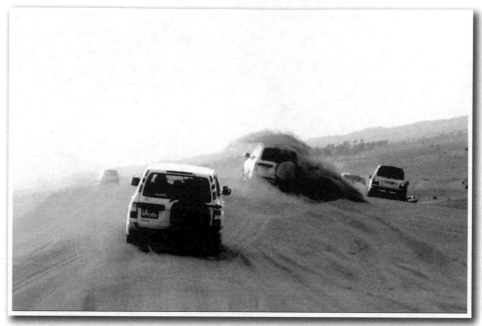

沙漠衝沙是一項刺激又令人終身難忘的活動（李銘輝攝）

滑板衝沙，讓您完全放鬆陶醉在一個充滿異域情調的環境中。

四、溶蝕地形觀光資源

溶蝕地形是地表石灰岩層，受水的溶解作用和伴隨的機械搬運作用形成的各種地形景觀。世界上許多岩溶地區多成為旅遊勝地，其作為旅遊資源具有很高的吸引力。

石灰岩（Limestone）、白雲岩（Dolomite）和白堊（Chalk）這三種石灰質岩石，在乾燥地區，岩石堅硬，對風化作用抵抗力甚強，但易溶於水，故在多雨及水源豐富之區，會因溶蝕而發生種種石灰岩地形，故依營力分類而言，稱之為「溶蝕地形」。

地下水通過石灰岩地形，會有溶蝕與沉積作用，二者相輔相成，可以形成地下溶蝕地形的石灰岩洞穴、碳酸鈣沉積的石鐘乳、石筍、石柱及石籐（Helictite）等特殊溶蝕景觀。

世界最著名的溶蝕地形觀光景點，包括南斯拉夫的喀斯特區（Karst District），當地到處都是石灰岩區，地上幾無土壤，亦無河川，惟因當地雨量豐

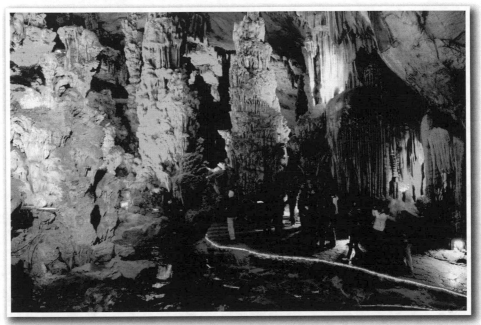

中國廣西蘆笛岩的鐘乳石洞洞內景色夢幻，有如人間仙境（李銘輝攝）

沛，是以在地面產生無數的石灰豎坑，地面流水滲入地下成為地下水系。因此在地下產生很多石灰洞，與地面上起伏的石灰丘密集如林，該區被視為石灰岩地形之典型；其次是法國中央高原南部的科斯（Causse）區，當地石灰岩高原中，有數個石灰穴洞及蜂窩狀的石灰洞，曾為歐洲古代原始人穴居之所。而美國猛瑪洞國家公園石灰洞區（Mammoth Cave Region），位於美國中部範圍，包括田納西州、印第安那州、肯塔基州等地，為一廣大的石灰岩區，其中洞穴之多，似一巨大海綿體，含有無數孔隙；另外，中國的雲貴高原及廣西北部，喀斯特地形亦相當發達。例如：雲南的石林；貴州的雙河洞；廣西的桂林、陽朔一帶，皆是景色如畫，有「桂林山水甲天下，陽朔山水甲桂林」之說，其馳名世界，是造訪中國必至之觀光景點。

 ## 第三節　水文觀光資源景觀

　　地球表面是由氣界、陸界與水界所構成。在氣界與陸界之間形成一個包圍整個地球表層的水界，它包括海洋、河流、湖泊、冰川與地下水。人類與水界關係密不可分，不論生活起居皆與它有重大關聯，同時人類也利用水文資源從事各種觀光

活動，茲分述之。

一、海洋觀光資源

(一)海灘觀光資源

海灘是重要觀光資源之一，而人們很早就在海灘上從事各種活動，而陽光、沙灘與海水是主要構成要素，在海灘可從事日光浴、垂釣、拾貝、海灘球類活動等；在海上可從事游泳、衝浪、風浪板、風帆船、獨木舟、遊艇、潛水、拖曳傘、觀賞珊瑚與熱帶魚等各項活動。

世界各地有許多著名的海灘觀光勝地，例如美國東岸的邁阿密其面臨大西洋的黃金海岸，是世界著名的避暑勝地邁阿密海灘，各種世界選美比賽及國際級競技、會議，都會選在當地舉行。當地有綿延13公里長的海灘，那裡到處都是水的世界，在此可享受日光浴、海水浴、遊艇、釣魚等各種水上活動。其他如夏威夷歐胡島最有名的威基基海灘（Waikiki Beach）、澳洲的黃金海岸（Gold Coast）、泰

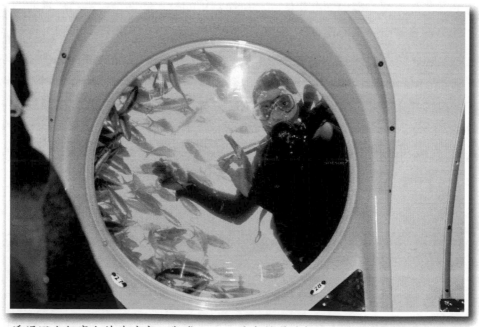

透過潛水艇寬大的玻璃窗，觀賞珊瑚礁層中豔麗的熱帶魚是特殊體驗（李銘輝攝）

國的芭達雅（Pattaya）、印尼的巴里島（Bali）、法國在地中海最佳度假勝地尼斯（Nice）等皆以海灘度假聞名於世。

至於島嶼的海洋觀賞活動，以位於澳洲昆士蘭省（Queensland）東北外海的大堡礁舉世聞名，是個有名的「海上花園」，長達2,000公里的礁嶼，四周皆是紫黃綠等色彩鮮艷的珊瑚礁，海水溫暖清澈，棲息著無數的生物；其中綠島（Green Island）和磁島（Magnetic Island）現已闢成度假勝地，有住宿和休閒的設備，可以從事游泳、潛水、划船、釣魚、挖牡蠣及打高爾夫球等各種活動。

前往大堡礁參觀海中奇景，可以至海底的觀察室，透過寬大的玻璃窗，觀賞豔麗的珊瑚以及在珊瑚林中穿梭浮游的各種熱帶魚；另外，也可乘坐玻璃船艇，在海上緩慢滑行，由上而下任意欣賞遠近的海景。如果有經過潛水或浮潛訓練，也可以在特定地點，潛入水中，悠游於海底觀賞珊瑚礁，或與熱帶魚同行。

(二)海岸觀光資源

海岸觀光資源主要是在陸上從事海岸邊的各種觀光旅遊活動，例如觀賞沿岸自然景觀，如日出、日落、潮汐、奇岩、怪石、斷崖絕壁海岸、海蝕地形（海穴、海崖、波蝕台地等）、海積地形（沙灘、沙嘴、潟湖、陸連島、單面山）等。除了自然景觀外，尚有人文景觀可供觀賞，例如聚落、漁港、漁村、燈塔、海洋生物博物館、海港大型建設、碼頭等。

例如美國西岸之聖地牙哥（San Diego）是美國在西岸的重要軍港，當地瀕臨太平洋的米遜海灣公園（Mission Bay），整個被開發成一個大型休閒度假公園。在那裡可以享受滑水、滑船、快艇、釣魚、帆船、慢跑、騎自行車、打高爾夫球等各種海灘活動，另外，聖地牙哥海洋博物館（San Diego Maritime Museum）可觀賞到美國與蘇聯的潛水艇以及各種軍艦等，是觀光客必訪的行程。科羅拉多島著名的科羅拉多大飯店（Hotel Del Coronado）也不能錯過，自1888年以來就有來自各國皇族以及總統等級的VIP大人物相繼來投宿，美國羅斯福總統曾數度光臨，尼克森及雷根總統更曾在此舉行國宴及高峰會議，影星瑪麗蓮夢露1958年曾在此拍攝電影，而膾炙人口的不愛江山愛美人的故事中，英國國王溫莎公爵當年就是在此認識溫莎公爵夫人且墜入情網的。該市沿岸旅遊資源豐富，是南加州最有名的觀光海港城市。

澳大利亞的黃金海岸是昆士蘭州的太平洋沿岸城市，其黃金海岸市有57公里長的海岸線，當中有多處是澳洲乃至世界最受歡迎的滑浪處，包括南斯特拉布魯克

遊艇碼頭是海岸景觀資源（李銘輝攝）

島（South Stradbroke Island）、衝浪者天堂（Surfers Paradise）、棕櫚海灘（Palm Beach）等。對於澳洲國內外的人而言，黃金海岸永遠充滿了想像，不僅新移民和觀光客喜愛她的濱海風光和山林景觀，甚至富有的退休者、投資客和商界人士也認為黃金海岸奔放的色彩十足迷人。該市如今是澳洲第六大城和國際著名的觀光都市；文化創意產業、漁業、都市規劃、資訊建設、賽車、水上運動和生物科技方面在全球引領風騷，是該國最重要的觀光旅遊城市。

(三)湍流險灘景觀

　　河流上游的高山地區，河床坡度較陡，由兩側谷壁滾落於河水中之大小石塊甚多，阻礙水流，流水越過石塊，洶湧激盪，加以河床表面之大小石坑形成亂流，流水通過亂流產生渦流，是為挑戰體力，從事冒險之激流泛舟、河川漂流、源頭探險、地下河探險的好地方。如台灣秀姑巒溪、美國亞利桑那州之科羅拉多河（Colorado River）、希臘之奧爾馬加河等。

　　紐西蘭南島的懷馬卡里里河（Waimakariri River）的噴射快艇（Jet Boat）水上活動世界馳名。河流名字——Waimakariri，毛利語的意思是非常險惡寒冷的河，國際著名的戶外活動噴射快艇，係由紐西蘭人C. W. F. Hamilton所發明，在淺水或急

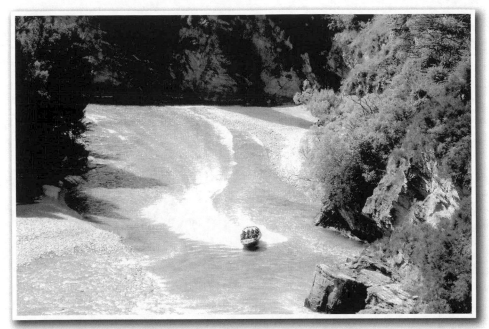

噴射快艇這種活動恐怖刺激，你一定要體驗一次

流的環境，一般船隻的螺旋槳很容易被石頭毀損，但是噴射快艇卻可以暢行無阻。
另外，噴射快艇操控水柱的噴出角度，幾乎可以立即煞車，因此能夠輕鬆地完成
360度的刺激大迴轉，所以噴射快艇已在紐西蘭發展為一項熱門的觀光活動。這種
活動很刺激也很恐怖，一開始駕駛還相當客氣地只有蛇行，當噴射快艇因為浪波上
下起伏時，遊客會因驚險而尖叫。駕駛偶爾還會往岸邊的岩壁開去，或是在橋梁的
石柱中穿梭，然後在快要撞到的時候突然急轉彎。當船長在河面上將噴射快艇360
度旋轉時，濺起的浪花就會從水面灑向每一個人。遊客都非常喜愛這個歷險，常嚷
著要再來一次。該地的噴射快艇，是湍急河流活動中，深得觀光客所熱愛的一項活
動。

(四)瀑布景觀

瀑布是河床的一部分，坡度極陡，形成斷崖，流水懸流而下，遠看似白布下
垂，景色雄壯美觀，故深受觀光客喜愛。瀑布有單一瀑布型及多段瀑布型的區別。
如中國之黃果樹瀑布屬於單一瀑布型，懸流高達60公尺。委內瑞拉之安吉爾瀑布，
屬於多段型，懸流高達979公尺。

至於名列世界七大奇觀之一的維多利亞瀑布（Victoria Falls），又名「咆哮的

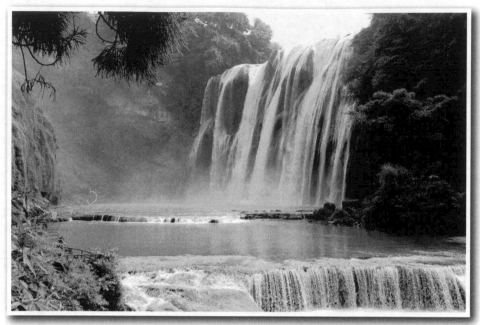

大陸貴州黃果樹瀑布，遠看似白布下垂，景色雄壯美觀（李銘輝攝）

雲霧」，其為非洲尚比西河中游的大瀑布，瀑布帶成「之」字形峽谷，綿延達97公里，主瀑布最高達122公尺，寬約1,800公尺，被岩島分隔成五個瀑布，瀉入寬達400公尺的深潭。由於落入潭內的水流洶湧奔騰，巨大的水壓使潭內泉沫噴霧奔騰而起，瀑布聲可遠達10公里以外，為前往非洲觀光不可錯失之重要觀光據點。

位於加拿大安大略省，和美國紐約州交界的尼加拉瓜大瀑布（Niagara Falls），是世界上少有的地理奇觀。每年慕名而來的觀光客絡繹於途，尼加拉瓜瀑布成為美、加邊界最繁忙的交通孔道。尼加拉瓜瀑布源自伊利湖（Lake Erie）的湖水，湖水由最南端伊利堡（Fort Erie）的和平橋（Peace Bridge），開始匯入尼加拉瓜河（Niagara River），在流經56公里長的尼加拉瓜河後，注入安大略湖（Lake Ontario）。在短短的56公里內，兩處湖水的水平面相差99公尺，並在尼加拉瓜河的中游形成斷層，在加拿大側形成落差高達52公尺的馬蹄狀瀑布，以及在美國側形成落差21～34公尺不等的瀑布，再以每秒168,000立方公尺的流量往下沖刷，造就出尼加拉瓜瀑布氣勢磅礴的震撼景觀：遠觀尼加拉瓜瀑布，其往下沖刷的水氣由瀑布下方拔地而起，騰空直上，上衝天空達數百公尺高，遠近雷鳴作響，走在岸邊觀賞，常被其水氣淋濕全身，如乘坐霧中少女號（Maid of the Mist）深入瀑布沖刷處，船行到瀑布下方，瀑布之水聲如雷貫耳，轟隆隆如萬馬奔騰，隔鄰對話全被阻

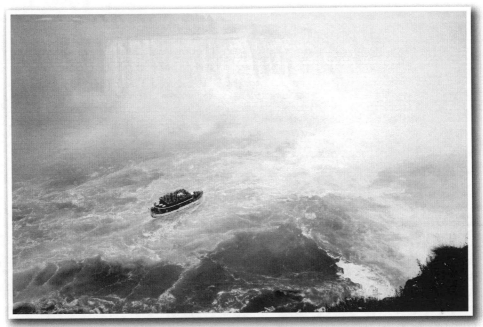

乘坐霧中少女號深入前方尼加拉瓜瀑布沖刷處，既刺激又興奮（李銘輝攝）

絕，水氣撲面而來，全身濕透，遊客相望咧嘴大笑，刺激與興奮溢於言表，該體驗
令人終身難忘。

(五)峽谷型河流景觀

　　峽谷（Gorge）是兩山之間，谷底狹窄，兩側谷壁甚爲陡峻，河水可以占有谷
底的全部，並淹沒兩側谷壁的下部。世界上著名的峽谷很多，例如：中國黃河之壺
口與龍門；長江之瞿塘峽、巫峽與西陵峽；至於美國科羅拉多河之大峽谷（Grand
Canyon）是世界上最深、最長的大峽谷，美國於1932年在當地設立國家保護區，
面積803公里，由一系列迂迴曲折、錯綜複雜的山峽和深河谷組成，氣勢雄偉，岩
壁陡峭，爲世上罕見的自然奇觀；谷底到北壁尖頂，分成四個階段的氣候與植物
帶；谷深達1,600公尺，而絕崖最高爲2,684公尺；遊客可以在湍流處泛舟、在緩流
處游泳、在岸邊搭營，尤其是在峽谷看日出，或觀夕陽西下，都有著美的感受；此
外，在不同季節或時間，當地受太陽折射，會有紅橙黃綠藍靛紫七種色澤變化之彩
虹出現，構成峽谷內特有之風姿，也顯現其美不勝收的景觀。如果再搭乘飛機，盤
空飛越峽谷，觀賞鬼斧神工的峽谷地形，更是令人有著不一樣的震撼。

　　到歐洲希臘愛琴海克里特島旅遊，不能錯過的就是去歐洲最深的撒瑪利亞

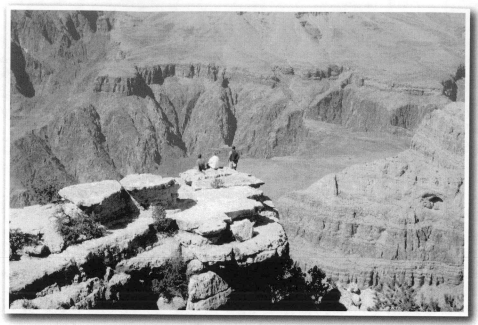

觀賞鬼斧神工的峽谷地形，身臨其境令人有著不一樣的震撼（李銘輝攝）

峽谷（Samaria Gorge）健行，其全長約16公里，是歐洲最長的峽谷，起點位於Omalos高原下方，是由河流穿越侵蝕Avilimanakou（1,857公尺）和Volakias（2,116公尺）兩座高山而形成。峽谷最寬處距離約150公尺，而最窄處僅有3公尺，兩旁峭壁可高達500多公尺。希臘政府在西元1962年時將撒瑪利亞峽谷列為國家公園，主要目的是為了保護瀕臨絕種的克里特野山羊（Cretan Wild Goat）。撒瑪利亞峽谷是非常熱門的健行路線，峽谷開放時間大約為每年的5～10月，觀光客來自世界各地。

(六)寬廣河流景觀

河流在中下游匯集各支流，水量豐沛，河岸寬廣，是人類利用最多的地方；河流因其河道寬闊、水流平穩、地勢平坦、土壤肥沃，形成人類歷史與文明的發源地，故登船遊河，觀賞沿岸之人文景觀可以與當地之自然田園相映成趣。

例如法國的羅亞爾河（Loire River）是法國最長、最美的一條河流，流經法國中部肥沃的農業區，蘊育沿河兩岸許多名勝古蹟，至於流經花都巴黎的塞納河，是一條最具歷史意義與浪漫色彩的一條河流，沿岸可觀賞到協和廣場（Place de la Concorde）、羅浮宮等名勝。至於德國境內之萊因河，沿岸之古堡、聚落、教堂等

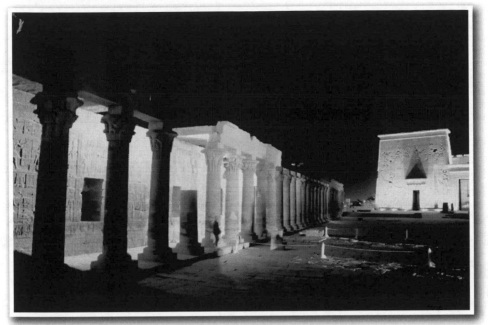

尼羅河畔亞斯文水壩附近Agilika小島上的費萊神殿（Philae Temple）之夜景
（李銘輝攝）

古蹟林立，是前往歐洲旅遊必定拜訪之處，其為德國文化的搖籃，沿岸景緻宜人，不但可見葡萄園的寧靜、美麗的聚落、房舍、尖塔教堂，更可通過羅曼蒂克、具有許多史話與美麗哀怨傳說的古城堡。

　　尼羅河（Nile River）全長約6,700公里，是世界上最長的河流。流域很廣，大約有336萬平方公里，從蘇丹首都向北穿過蘇丹到埃及。埃及位於非洲東北部，約96%的土地是沙漠，大部分是荒瘠地帶，只有沿尼羅河兩岸是狹長的耕地；尼羅河三角洲或稱為下埃及，是從尼羅河呈扇狀展開的那一點起，一直擴展到地中海，形成約200公里肥沃寬闊的三角洲地帶，數千年的沖積沉澱，形成極其肥沃的一塊狹長土地（超過20公里），在這土地上塑造了豐富多樣的埃及古文明與農業文明，這條帶狀的綠洲也繁衍了非常獨特的動植物群。從古代埃及開始的文明就依靠尼羅河而形成與興旺。除沿海的海港和海岸附近的城市外，埃及所有的城市和大多數居民，都住在亞斯文（Aswan）以北的尼羅河畔，幾乎所有的古埃及遺址，均位於尼羅河兩岸孕育，登上船隻觀賞兩岸的繁茂景觀，對照離尼羅河20公里外的沙漠，更讓人體會尼羅河之於埃及人乃至埃及歷史有若母親般的偉大，只有在尼羅河的搖籃中，才有埃及的文明史與人類的發展與生存。

(七)人工河道景觀

　　人工河道包括運河、引水河與排水河等，例如蘇伊士運河是紅海和地中海間的重要交通孔道；至於世界聞名的義大利水都威尼斯（Venice）的大運河（Canal Grande），其河道略呈S形，寬度在30～70公尺間，總長有38公里，貫穿威尼斯全市，它可算是威尼斯的「大道」，運河兩旁，排列約有兩百座以上大理石宮殿，都是14～18世紀所建造之哥德式或文藝復興式建築，其建築洋溢著水都的情調，是觀光客前往威尼斯的必定拜訪之處。不論是白天或夜晚，運河皆呈現不同的風情與韻味，尤其晚上搭乘獨木舟，且有樂師與歌手隨行，穿梭於古建築與運河時，一首名曲，歌聲繚繞迴旋於櫓槳聲與古建築間共鳴，詩情畫意，羅曼蒂克，讓你回到家後仍會細細咀嚼回味。

在水都威尼斯的運河搭乘有樂師與歌手隨行的獨木舟，別有一番風味（李銘輝攝）

葛洲壩位於長江三峽的西陵峽出口——南津關以下2.3公里處，大壩北到江北鎮鏡仙，南接江南獅子包，雄偉高大氣勢非凡。葛洲壩水利樞紐工程是一項綜合利用長江水利資源的工程，建成於1988年，具有發電、航運、洩洪、灌溉等綜合效益。葛洲大壩建有三座大型船閘，其中二號船閘是目前世界上少數巨型船閘之一。為防止泥沙淤積和在特大洪水時洩洪，大壩還建造了兩座沖沙閘門及洩洪閘門。葛洲壩由一座二十七孔洩水閘門、兩座電站、三座船閘、兩座沖沙閘組成，它除了能夠洩洪防澇，還能利用長江水力進行發電。如果乘著萬噸巨輪過葛洲壩，可以親眼目睹人類的智慧是怎樣巧妙地改造自然，巨大的輪船可以透過大壩的水位調節，在轉眼之間上升幾十公尺，那種感覺令人驚喜，值得一遊。

二、湖泊觀光資源

陸地上的水體，除了河川以外，尚有在地表窪處蓄水而成的湖泊。湖泊既是構成地理景觀的一份子，亦為重要的觀光資源，所以茲就湖泊觀光資源加以說明。

湖泊類型具多樣化，依湖泊形成原因可分為「構造湖」與「陷落湖」。其中，構造湖是地球構造力使地殼發生斷裂或褶曲現象，而產生低落的窪地積水而成湖泊。構造湖中以斷層湖最為常見；其他如火山口及熔岩高原的噴口，可以形成火口湖（如長白山天池）；冰川作用形成冰蝕（磧）湖、山崩、熔岩流，或冰川阻塞河谷可形成堰塞湖；乾旱地區風蝕盆地積水可形成風蝕湖；淺水海灣或海港被沙堤或沙嘴分開形成潟湖（杭州西湖）；石灰岩地區由岩溶作用形成的溶蝕窪地，或岩溶漏斗積水而成岩溶湖，如貴州省的威寧草海。

世界著名的湖泊旅遊資源，例如：世界最深的地層斷陷湖為位於西伯利亞的貝加爾湖（Lake Baikal），其景色美麗，為著名的遊覽勝地；日本最大的淡水湖——琵琶湖（Lake Biwa），湖光山色美不勝收，現為國家公園；位於美國和加拿大兩國邊境上的五大湖是世界著名的風景區和療養地；位於瑞士西南的日內瓦湖，環湖山峰終年積雪，湖山光色，十分秀麗，是國際觀光著名的駐足點。

以色列的死海（Dead Sea）位於約旦邊境，是全世界觀光客朝聖之地，它是世界上最深、最鹹的鹹水湖，湖長67公里，寬18公里，面積810平方公里，最深處380公尺，最深處湖床低於海拔800公尺，湖水鹽度達300g/L，鹽分高達30%，為一般海水的8.6倍。死海也是世界上最低的湖泊，湖面海拔負422公尺。死海一年至少有三百個晴天，年雨量只有五公分；海水主要來自約旦河，和一些地下伏流匯入，但

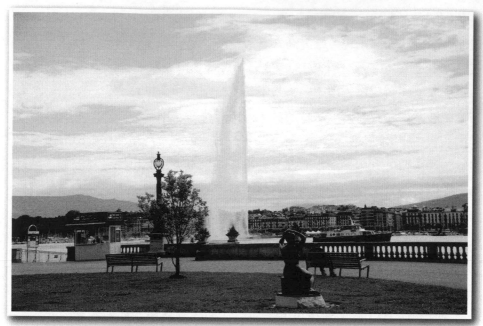

日內瓦湖畔的大噴泉是該市著名地標，為日內瓦著名觀光景點（李銘輝攝）

因為沒有任何河流從這裡流出，因此約旦河河水流入水量與蒸發水量決定了死海的水位，所以英文稱之為死海。以色列的死海是世界上鹽分最高的海，浮力也是舉世之冠。水不過及膝身體就會感到急遽失去重量一直感覺失重要浮上來，亦即不會游泳也可以浮在水面上，甚或可以仰天「躺」在海面上看報紙。不過由於地球暖化嚴重，死海的面積，以每年減少1公尺的速度，逐漸乾涸，有專家預測，可能在2050年左右，死海將消失不見。

三、地下水觀光資源

以各種形式埋藏在地殼岩石中的水稱為「地下水」。自然流出的地下水包括河流、湖泊等的水面以及泉水。地下水面如果和地面自然相交，可以使地下水流到地面成為「泉水」（Spring）。

泉水的溫度如較年均溫高者（普通以高過6.5℃為準）名為「溫泉」（Thermal Spring）。水溫的增高可能由於岩漿活動或火山作用，也可能由於地下水進入地下深處。另外，有一種特別的溫泉名叫「間歇泉」（Geyser），係高溫的水與水蒸氣，每隔一定時間便向地面噴發一次之泉水。此外，當高溫的泉水流到地面時，

溫度降低，其中所含的礦物質也就開始沉澱而有矽華（Siliceous Sinter）和石灰華（Travertine or Calcareous Tufa）兩種特殊景觀。其不但可供飲用，亦可觀賞，還具有治病、保健的功效。世界各國家如法國、日本、羅馬尼亞、保加利亞等，都很重視泉水的療養與保健的觀光旅遊功能。

例如日本的箱根風景區是日本的國家公園，位於伊豆半島之北，其公園區內是相當龐大的死火山焰口，有許多的溫泉，是全日本最負盛名的溫泉風景區；另如美國黃石國家公園位於美國西部落磯山區懷俄明州（Wyoming）西北邊境黃石湖地區，當地多地震、溫泉和間歇泉，最著名的「老忠實泉」因很有規律地每隔約五十六分鐘噴出高約40～60公尺的溫泉柱一次，因此，每年均吸引全球各地觀光客前去觀賞。

棉花堡（Pamukkale）位於土耳其Denizli市的西南部，是遠近聞名的溫泉度假勝地，此地不僅有上千年的天然溫泉，更有各種稀奇古怪、好似大地鋪滿棉花一樣的山丘，彷彿大自然的鬼斧神工刻劃出來的仙境。土耳其文Pamuk表示棉花，Kale表示城堡，所以Pamukkale地區，是因地形像似一座雪白、棉花狀的城堡而得名。棉花堡高160公尺，長2,700公尺，其成因是該地富有溫泉以及石灰岩溶洞，泉水在富有碳酸鹽礦物的梯田流動，溫泉水將整個山坡沖刷成階梯狀，平台處泉水蓄而成塘，泉水中的礦物質沉澱下來，把整個山坡染成白色，像座露天溶岩，也因像似一座棉花似的城堡。人們可坐在裡面泡露天溫泉，既可解疲乏，又具保健；從上往下看，梯田成為一方方溫泉平台，像一面面鏡子映照著藍天白雲；從下往上看，像剛爆發完的火山，白色的岩漿由上而下像似棉花覆蓋了整個山坡，頗為壯觀。遊客們拎著自己的鞋從山頂沿曲折的小徑往下邊走邊泡，身心都融入了美麗的大自然，是前往土耳其旅遊不可錯過的景點。

 ## 第四節　觀光對自然環境的影響

有關觀光對自然環境的影響，擬分海岸線、島嶼與山岳三種分別加以敘述。

一、海岸線與觀光

許多西方國家的海岸線均面臨觀光遊憩的壓力，但是海岸線除了供觀光外，

尚有港口、發電廠、工廠等設置的衝突。觀光對海岸線的衝擊是一個非常複雜的問題，因為它必須面對經濟效益及其不利的影響因素。例如：為了吸引觀光客，有時需將沼澤地填土，但又需保護動植物，而沼澤地又是許多動植物生存繁殖的地方，因此，開發沼澤地與觀光乃相互衝突。

　　大部分觀光所產生的負面影響均與不當的規劃有關。負面的影響包括忽視動植物的棲息地、因開發而破壞具有特殊生態的環境等。由於人為的壓力，已無可避免的導致生態失衡、海岸景色破壞及降低美麗的風光資源，甚至許多海濱遊憩地，因有廢水流入之汙染，而使前往游泳、划船之觀光客大幅減少。

　　國外在研究觀光與海岸自然環境的關係中列出許多項目，包括：地質構造、海岸地形、觀光活動型態等多種因素。例如海邊的沙地與小沙丘最吸引人們前往散步或駕車兜風，開發為高爾夫球場、露營與游泳，但是觀光開發亦同時帶來動植物分布地帶及棲息地的破壞，以及沙丘的侵蝕和野生生物繁殖地的破壞。至於住宿地及露營地的不當規劃也常引起廢水汙染，加速土壤侵蝕及引起火災等問題。

　　以上所舉係海岸地區的觀光資源所面臨之問題，以西歐各國的海岸線為例，由於不當的規劃開發，已使自然生態資源遭受破壞或在逐漸惡化中，例如在海岸線建築礙眼或不協調的摩天大樓、外觀粗俗的飯店，以及廢水處理廠、垃圾處理廠等。此外，地中海的海岸線由於觀光資源的過度開發已嚴重侵害當地的海岸線，並且使之變成無生氣的死海，人們有逐漸不想在部分海域從事觀光遊憩活動的趨勢，因為觀光客害怕會因受汙染感染而生病。因此，要使沿地中海國家能持續發展觀光，除非破壞的海岸資源能有所改善。

　　整體而言，要把海岸線視為觀光工業的一部分，最重要的是要有完善的規劃。首先應將土地使用做良好的分配與控制；同時應注意環境保護與保育；保持清潔、純淨的水質；沙丘、海岸的自然景觀應要避免破壞；同時，人為的建物應與自然景物調和，讓人能愉悅的徜徉於該處，享受大自然的野趣。

二、島嶼與觀光

　　海洋中的島嶼和海岸相似，可從事多樣化的活動，但島嶼一般多為面積較小且孤懸於海上的孤島，因此島嶼環境較為脆弱，一旦遭受破壞，則其恢復能力非常有限。

　　澳洲的大堡礁，舉世聞名，每年吸引數以萬計的觀光客前往，同時又被描述

為一富感性的珊瑚島，是澳洲最有名的自然奇景之一，於1981年被列為世界遺產，同時也是世界七大自然景觀之一。很多人都聽過它的名字，卻只有少數人真正的深入瞭解過它。例如大堡礁因當地同時又有礦場資源開發，因此該地在礦場與觀光客活動的雙重壓力下，該島沿岸的自然生態環境已受到嚴重侵害。此外，大堡礁受到的環境壓力包括：來自逕流的低劣水質，其中含有懸浮沉積物、過剩營養物、殺蟲劑及鹽度波動不定；氣候變化的影響，例如氣溫上升、風暴天氣以及珊瑚礁白化現象；棘冠海星的週期性大量出現，過度捕撈導致食物鏈破壞，以及運輸航線上的石油洩漏或不當的水排放都已影響大堡礁的生態環境。

觀光對島嶼之影響，以澳洲為例，可分下列五點：

1. 觀光客涉足暗礁或濱外沙洲破壞海洋生態：尤其是距海不遠的暗礁是許多珊瑚礁殘骸散布之處，這些暗礁上布滿藻類生物，而與珊瑚礁共生，當觀光客大批來到，並涉水踩踏在暗礁時，已嚴重破壞珊瑚礁上的生物有機組織。

2. 沿岸海洋生物環境受到破壞：因旅館在海岸邊大量興建，有相當大比例的小魚、藻類受到海濱旅館排出之廢棄物汙染；另外，觀光客在海上遨遊，其遊艇之螺旋槳也會使魚類、藻類受到傷害而致死。

3. 觀光客購買土產，破壞生態環境：設於當地之土產店為了招徠觀光客購買貝殼、寶石飾物及各色各類的珊瑚，常應用各種方法到暗礁上採取貝殼等各種海中生物，此舉嚴重的破壞沿岸礁石之生態環境。

4. 廢棄物處理系統汙染海域：有些地區，因純淨的淡水無法充分供應，旅館業引進海水倒入汙水處理系統中，以鹽分來抑制汙水細菌分解，然後再將此處理過的汙水倒入深海中，不久這些廢水又流回暗礁區，無可避免的會傷害到海洋生物。

5. 海上交通工具汙染海域：聯絡各島間的交通船及各種汽艇的滲油汙染海域，並影響到珊瑚及魚類等生物的生存環境。

總之，觀光對島嶼生態系統之衝擊，較諸海岸更為嚴重，主要係因島嶼面積小，對大自然的回應能力較差所致。

三、山岳與觀光

山岳觀光區吸引觀光客前往，已有數個世紀之久，同時已有許多開闢為國家

公園，以供後代子孫能永續享用。山岳或高地可從事許多活動，例如滑雪、攀爬、打獵等各種活動，即使在較爲偏遠與交通不便的地方，也受觀光影響而大量開發。

　　山岳之高度常達數千公尺，範圍又廣達數千平方公里，因此，在不同的海拔高度常形成不同的生物區，每個生物區均蘊藏豐富的生物。不同的植物帶或生物區，存在著各種不同動物群分布於該區。動物之行動常隨季節、氣候及賴以維生的生物分布，而在各個生物區間活動。植物的變化對高山上的動物非常重要，因爲植物可提供動物糧食與隱蔽保護。但是人們之活動常會對生物區內之環境發生破壞，進而對該地之生態環境發生影響。例如：觀光旅館建築、滑雪道、纜車、通道、電纜線、排水系統等，均會對附近生物區之動植物發生影響，剝削生物的自然成長環境。觀光的開發會對高山河川帶來汙染，主要汙染源是開發造成土崩、地滑等汙染，與觀光客帶來之廢棄物汙染。在交通不便之處建築休憩場所，常會迫使動物大量遷移他處，或遠離其過冬的蔽護所。以喜馬拉雅山爲例，觀光的開發不僅造成侵蝕與土崩，同時，登山道與滑雪道之興築，亦多半是人與野生動物爭地，造成野生動物離開原有之棲息地。由於觀光客的進入，已引起喜馬拉雅山發生無數次廣大範圍的地滑與岩石崩落，而這些地區均位於坡度陡峭、氣候變化較大、承載力極低的敏感地方，這些地區自然環境的破壞，已使其美景在數世紀內無法再現。

　　人們對觀光的開發不遺餘力，即使偏遠的高山深處亦有人到訪。例如在西元1962年，尼泊爾（Nepal）的觀光客僅有六千人次，但2012年觀光客人數已達六十萬人次。這些觀光客，大多在珠穆朗瑪峰（聖母峰，Mt. Everest，高8,848公尺）的山腳下攀登或露營，這些觀光客一批批不斷地在相同位置重複使用該開發之地區，使該地區已失去原有風貌。

　　觀光也給高山帶來了高山植物系統的破壞、土壤破壞、野生動物的遷移、土崩等各種現象。因此，大量觀光的開發會使具有高品質、高生態價值、低回復力的高山景觀與環境遭受破壞，因此，注重高山環境的保護，實刻不容緩。

第六章

生態環境與觀光

◆動物與觀光資源

◆植物與觀光資源

◆觀光對生態環境的影響

　　生物是地球表面上所有生命物種的總稱。其可分為植物、動物和微生物三大類。它們與人類的生活關係密切，其提供人類衣、食、住、行、醫藥和工業原料等之必需品，因此，生態觀光資源與其他各類自然旅遊資源同等重要，茲分動物觀光資源與植物觀光資源加以敘述。

第一節　動物與觀光資源

　　地球表面上動物種類繁多，在不同緯度與環境條件下，會有不同動物存在，若依緯度溫度來劃分，在熱帶的動物有猩猩、大象、各種猴類、蛇類、孔雀及非洲羚羊、獅、豹等；在亞熱帶之動物有猴類、牛、羊等各種爬行類動物，但繁殖上有明顯季節性的差異；在溫帶之動物有刺蝟、棕熊、東北虎、貂類、各種有蹄類、駱駝、野驢等；而寒帶動物則有海獅、海狗、企鵝等；以及其他大量之水生動物。

　　動物資源具有娛樂、觀賞、狩獵、垂釣、科學考察、維持生態平衡等多項觀光旅遊功能。主要之動物觀光資源可以包括以下四大類：

一、特殊動物群落觀光資源

　　某些動物之生存條件，受制於當地之特殊地理條件，形成特有之生態環境，因而吸引許多動物學家與觀光客前往。例如澳洲墨爾本（Melbourne）東南方之菲利普島（Phillip Island），在此島上有成群結隊的企鵝，當太陽西落時，該島西南方的海灘上，就會出現一群群早上下海捕魚的公企鵝，牠們上岸後，會先集合然後還會排隊，再以整齊的間隔，一搖一擺，非常逗趣地慢慢的走回家，當牠們回到巢裡，母企鵝與小企鵝在巢前引頸眺盼，相見時擦嘴摩肩，情意濃蜜的模樣，非常可愛，是墨爾本重要的生態觀光據點。

　　若以海上動物之生態觀光而言，美國夏威夷的茂宜島（Maui），是全世界少數絕佳的賞鯨點之一，每年冬天為數不少的抹香鯨自阿拉斯加和極地洄游到茂宜島附近暖水區避寒，順便繁衍下一代，這也是賞鯨的好時機，特別是當地海域風平浪靜，受氣候因素干擾較少，所以每年11月到次年5月是賞鯨的好季節，此外，茂宜島過去以捕鯨聞名，當年的捕鯨船原形，與跟鯨魚有關的上百種器物，完整呈現在當地捕鯨村博物館（Whalers Village Museum），透過生動的照片，尚可瞭解茂宜

島當年捕鯨的歷史背景，因此每年觀光客絡繹不絕。

另外位於馬來西亞沙巴的東海岸附近的海龜島（Turtle Islands），它是由蘇魯（Sulu）海域之內的數個海島所組成，其中西甘島、巴昆甘島和古利桑海島是觀看綠海龜和玳瑁海龜的天堂。西甘島和海龜島是綠海龜的主要休息站；而玳瑁海龜則比較喜歡棲息於古利桑島。夜裡綠蠵龜和玳瑁海龜都會爬上這些海島上產卵。而遊客可以在沙灘上靜靜地目睹這一切！

海龜島白天平淡無奇的海灘，入了夜就化作神奇，海龜們會從海裡爬上沙灘產卵，這是母海龜一生唯一的上岸目的。海龜上岸後，會尋找適宜的產卵地點，自己挖穴建「產房」。產卵的次數和數量隨不同的種類有很大的差異。海龜一般每年產卵一次，每次能產一百至二百枚；棱皮龜每年可產卵多次，每次產九十至一百五十枚。海龜的卵呈圓球形，白色，有彈性。雌龜產完卵後，便用後肢將砂土扒入坑內，把卵掩蓋起來。這些卵是借陽光的溫度孵化的。大約經過六十至八十天，幼龜就破殼而出，鑽出覆蓋的砂土層，於深夜後黎明前努力爬入大海。觀光客可以在沙灘上靜靜地目睹這一切！通常海龜產卵是有季節性的，但在沙巴海龜島，每天都會有海龜由海裡上岸來產卵，每年7～10月是海龜產卵的高峰期，所有海龜蛋會由工作人員收集、孵化、放生，把小海龜送回大海。

加拿大溫哥華島維多利亞市西北方的黃金溪省立公園（Gold Stream Provincial Park）每年10月中下旬就進入為期九週的賞鮭熱潮，從黃金溪返鄉的太平洋鮭魚以狗鮭、銀鮭、國王鮭為主，每年秋天可見成千上萬隻的鮭魚洄游，這些鮭魚成群結隊力爭回上游產卵，奮力拍打水花逆流而上，遊客可以近距離欣賞鮭魚逆流而上的奇景，每年都吸引來自各地的遊客前去觀賞。

鮭魚洄游盛況，精彩的過程只能用「驚心動魄」、「不可思議」來形容。這些太平洋種的鮭魚，每年秋天都會從遙遠大海來到加拿大的西海岸，經由入海口返回內陸河的出生地，憑著幼年時對氣味、河水溫度、環境的記憶，尋覓幼年時的出海河口，進入內陸河道後，再展開逆流而上的漫長返鄉旅程。每一次的大洄游，都是精彩詮釋動人的生命歷程。

早在秋天返鄉之前，成熟的鮭魚會先在大海內餵飽自己，並且儲存足夠的脂肪能量，此時，牠們的外皮呈現美麗的銀白光澤，是一生中最肥美的時刻。進入河道後，鮭魚不再進食，隨著停留水中的時間增長，表皮越來越紅，遇到激流處必須奮力跳躍，逢淺灘還要用腹部磨擦河床通過，一直到抵達出生地了，母鮭和公鮭才會在河床石縫完成交配、產卵任務；之後，便因為體力透支、脂肪耗盡擱淺岸邊，

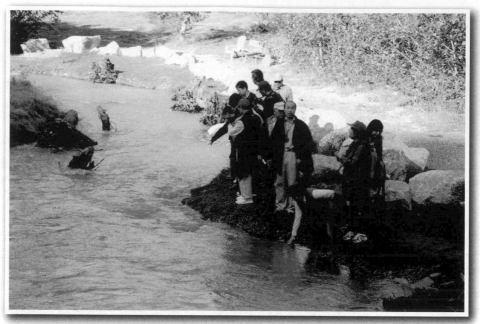

近距離欣賞鮭魚逆流而上的奇景，精彩的過程只能用「驚心動魄」、「不可思議」來形容（李銘輝攝）

成為候鳥的食物，最後逐漸被水中微生物分解，形成孕育小鮭魚的養分，促進自然森林生態循環。

　　奇妙的是，每次母鮭產下的上千顆卵受精後，會靜靜在石縫中度過嚴冬，直到隔年春季雪融後，再慢慢孵化長大，然後從河道游向大海，展開另一波的生命之旅。根據加拿大生態保育學者研究發現，每兩隻鮭魚所產下的四千顆魚卵，將在未來的生命旅程中，經過各種考驗和淘汰，等到四年後長大返鄉時，只剩下兩隻，或許這就是自然生命的定律。

二、野生動物自然保護區

　　野生動物是在某一特定的自然條件及自然環境下互動與演變的產物，設立自然保護區的目的，是為了給予該物種重點的保護，以維持自然生態平衡。

　　自然保護區可分為單一動物群落物種與多動物群落物種；單一動物群落物種保護區，如中國四川臥龍大熊貓保護區；南非喀拉哈里大羚羊國家公園（Kalahari Gemsbok National Park），其位於南非開普省喀拉哈里大沙漠中的公園，當地之動

植物中存有珍貴的大羚羊，因此列為大羚羊保護區，以茲保護其物種之永續生存，但也有限開放給遊客至公園內體驗大自然。

至於多動物群落物種，則在世界各地野生動物自然區常可見到，例如非洲肯亞（Kenya）的察佛國家公園（Tsavo National Park），它是位於肯亞東南部之野生動物自然保護區，也是肯亞最大的國家公園。這裡巨象成群、猛獅出沒，此外，還有豹、野牛、河馬、鱷魚等獸類。有趣的是，該公園有一棵巨樹上設立一所旅館，遊客可在此留宿，以利觀察動物夜間活動。旅館服務員的責任是要喚醒遊客觀看夜間出沒的動物。

此外，在南非的克魯格國家公園（Kruger National Park），是舉世聞名的野生動物保護區，也是第一座人類為了保護野生動物而設立的保護區，如今已發展成為全世界最具規模、管理最完善的野生動物保護區。園內有森林、叢林與開闊的草原。這裡的天地是屬於動物的，此處有象、獅、豹、河馬、長頸鹿、獵豹、野牛、犀牛、狒狒、斑馬和多種的羚羊、猴、鱷魚、鴕鳥等，以及其他種類的大型動物，其種類和數量在世界上首屈一指。各種動物自由自在的奔馳於草原上，享受這片遼闊的天地；遊客至此可乘坐敞蓬獵車在經驗豐富的導遊引導下，深入原始叢林。在您不經意間，野生動物就會出現在您左右，這種親歷其境的感受，最令遊客永難忘懷。

三、動物園

動物園之功能主要是觀賞、科學研究、動物表演與保護繁殖，一般可分為主題動物園、綜合性動物園。主題動物園是具單一主題之動物園，例如水族館、蝴蝶園、昆蟲館、猴園、鱷魚園等；如六福村主題遊樂園，原名為六福村野生動物園，改為主題遊樂園後，仍保留以動物為主題的「非洲部落」，進入該區後馬上會嗅到動物與原野混雜特有的大自然味道，「非洲部落」為全台第一且唯一開放式放養式的野生動物園，包括七十種、近千頭動物，原名「野生動物王國」，園區內主要分為草食區、猛獸區、猴園及親親園四大區塊。遊客可搭著蒸氣火車緩緩越過草食區的大草原，觀賞可愛動物就在身旁低頭吃草，讓遊客以不同的角度來親近草原動物。猛獸區需搭乘園區內專屬的猛獸區遊園巴士，進入非洲部落猛獸區觀看各種動物，該區有美洲黑熊、孟加拉虎、非洲獅、東非黃狒狒等動物；親親園內則可讓遊客直接餵食山羊，親近小動物，騎乘大馬、迷你馬、駱駝等。

　　其他如泰國曼谷之鱷魚園（Crocodile Farm），是世界最大的鱷魚養殖場，始創於1950年，其創立宗旨是為維護鱷魚的魚種與出產鱷魚皮革。養殖場內分池飼養著泰國以及世界各地二十多種大小鱷魚，其中包括南美、非洲和澳洲的各類鹹淡水鱷魚，以及印度的尖嘴鱷、中國揚子鱷等，共計四萬多條。大的重千斤，小的才孵化出來不到一尺，從灰褐色鱷魚到珍貴的白色鱷魚，應有盡有。其中鱷魚表演是這裡的招牌節目。「人鱷相鬥」表演舉世聞名，身穿紅色衣褲的表演者在此定時作馴鱷、戲鱷、鬥鱷等各種驚險的表演。經過馴化的鱷魚會向遊客做出各種動作，有時馴鱷人坐在鱷魚背上，鱷魚還時時回首與馴鱷人親吻。每年鱷魚園接待遊客逾百萬人次，許多到泰國訪問的國家元首和貴賓都要到此參觀。

　　美國阿拉斯加野生動物園（Alaska Zoo），其面積約25英畝，有七十七種動物、五十五種哺乳類動物和二十二種鳥類，因地處北國，這裡的野生動物也與其他地方不同，包括雷鳥、灰熊、麋鹿、麝香牛、阿拉斯加山羊等動物，以及北極熊、馴鹿、美國野牛、棕熊、白頭鷹等稀有動物，還有些僅存在阿拉斯加的稀有動物在此可以輕易觀賞。

　　綜合動物園在世界各地之大都市皆會設置，例如紐約布朗士動物園（Bronx Zoo）、日本東京上野動物園、新加坡動物園等皆是。綜合動物園之觀賞可以分為：觀形體、觀色、聽聲與觀看表演等，例如園區內可觀賞體形高大的雄獅、體態高貴的長頸鹿與世界唯一長鼻之大象；觀色動物係取其色彩斑斕，如金絲猴、白熊、白猴、孔雀、鴛鴦等，至於表演部分如大象推木、海豹戲球、八哥唱歌等皆是。

　　以美國聖地牙哥動物園（San Diego Zoo）為例，它是西元1916年，巴拿馬運河開通的慶祝會後，被留在巴布亞公園裡的動物，就成為聖地牙哥動物園的原始居民；西元1922年以來，規模日益擴充的動物園，一直是聖地牙哥巴布亞公園吸引遊客的重頭戲。

　　遊園方式可搭乘雙層巴士，經過單腳取暖的火鶴池，進入老虎河（Tiger River），這裡是住著西伯利亞及孟加拉混種的白老虎，此老虎僅見於紐奧良動物園。該園動物以來自亞、非洲居多；熱帶雨林是羽毛鮮艷鳥類的天堂；山邊平台散居羚羊與斑馬。此外尚有中國紅頂鶴、雲豹與美洲豹毗鄰而居；熊林（Bear Forest）有各地英「熊」好漢，如印度熊愛吃白蟻、馬來熊爬樹一流、阿拉斯加熊坐於池內喝水、北極熊不如想像中白、澳洲無尾熊一直在睡覺；除此之外尚有猩猩家族、蛇、龜等各種動物，且有兩個動物表演場，展示動物才藝，觀光客不可錯過。

四、觀光農牧業

　　動物觀光資源除前述三項外，近年尚有將動物養殖與觀光結合之觀光農牧業，亦成為重要之觀光資源。

　　以紐西蘭為例，一提起紐西蘭，便令人聯想到一望無際的翠綠草原和一群群活潑生動的牛羊。以畜牧立國的紐西蘭，是世界上最大的羊毛輸出國之一，羊群的數量是人口數的20倍，所以綿羊就順理成章的成為紐西蘭的代表，因此以羊為主題發展觀光牧場便成為紐西蘭的重頭戲。

　　例如位於羅托魯瓦市中心不到十分鐘車程的愛哥頓（Agrodome）休閒公園，是紐西蘭著名的牧場景點，以牧羊表演聞名於世。正如同一座活生生的羊博物館，在這裡飼養了紐西蘭各種的綿羊，最適合與孩子們體驗一場精彩有趣的表演，同時

大象揹著座椅負載遊客走入森林與溪流中，一路顛簸，別是一番樂趣！（李銘輝攝）

可與這些羊群與牧羊犬合影留念，是親子之間最快樂的共同回憶。

此處主持人會為觀光客介紹十九種不同品種冠軍級的綿羊，並從每隻羊的體形、長相和毛的色澤、長短等分別加以介紹。此外，尚有剪羊毛高手的剪羊毛表演及擠羊奶之活動，主持人會示範一次如何擠羊奶，看似輕鬆簡單，但對生手而言可得費盡吃奶的力氣，才能把羊奶擠出來。表演中最精彩的是牧羊犬的表演，牧羊犬以叫聲統領整群羊的方向，以一雙銳眼緊迫盯「羊」，讓脫隊的羊跟上隊伍，此外尚有徵詢觀眾拿著奶瓶餵食剛出生的小綿羊活動，對從未接觸過羊群的觀光客，會有一良好的體驗與回憶。

此外，泰國以大象表演為其重要之觀光資源，並以騎大象通過原始森林為號召，讓遊客的騎大象之旅難以忘懷。大象是泰國的國寶，在許多國家，遊客只在動物園才能看到大象，但到泰國可就不一定囉！有許多飼養大象的店家，藉由大象表演或載客等等的方式營生，大象要揹著座椅負載遊客，實際坐在大象背上的座椅去旅行，一路巔跛，別是一番樂趣！

第二節　植物與觀光資源

植物係每一觀光地區所不可或缺的；從觀賞的角度而言，可分為：觀花植物（如櫻花、牡丹、蘭花）、觀果植物（如橘、梨、蘋果）、觀葉植物（如針葉樹種、闊葉樹種）、觀樹形植物（如杉樹、榕樹）、藤本觀賞（如爬山虎、軟枝黃蟬）、水生觀賞植物（如荷花）等。

至於以植物構成的觀光景點可以分為：森林遊樂區、植物自然保護區及以人工培植為主的植物園等。

一、森林遊樂區

森林可以調節氣候、淨化空氣，具有「森林浴」的特殊醫療功能。同時森林裡蘊藏了許多動植物，構成複雜的生物社會。因此，森林環境蘊藏許多自然資源，可提供觀光客認識動植物的生態、種類及彼此間的關係，可充實知識，達到寓教於樂的目的。

由於森林透過自然環境可以調節精神、消除疲勞、抗病強身，因而在世界各

楓紅的樹葉是以植物景觀爲主體的觀光景點（李銘輝攝）

地皆有綠色的旅遊基地，例如台灣的知本森林遊樂區、大雪山森林遊樂區、太平山森林遊樂區等。而國外如加拿大森林景觀最美的班夫國家公園（Banff National Park）以森林參天、山容壯大、幽谷湖泊構成一幅絕美的風景，漫步其間，呼吸著清新無比的空氣，心胸舒暢開懷，任思緒澄淨，並可盡情享受富含芬多精的森林浴！

最值得一提的是位於美國北加州與奧勒岡州海岸交界的「紅木國家公園及州立公園」（The Redwood National and State Parks），因保存了世界上僅存的一片紅木原始林而得名。在「搶救紅木聯盟」（Save-the-Redwoods League）的催生下，包含三個加州州立公園的紅木國家公園。聯合國教科文組織也在1980年將這片瑰土列爲世界自然遺產。

美國紅杉是世界上最高的樹種，也是地球上最龐大的生物之一。成熟的美國紅杉樹身高達百餘公尺，有些紅杉已經矗立在地球上長達三千年，據猜測有的紅杉已經看著世界物換星移，滄海桑田長達五千年之久。再加上紅杉木生長快速，存活率又高，風吹雨打、日曬雨淋都無法撼動其巨大的身軀，蟻蛀蟲咬、野火焚風都無法侵入其厚皮，影響其避蟲害的能力，所以美國紅杉更被公認爲世界上最巨大又最有價值的樹種之一。

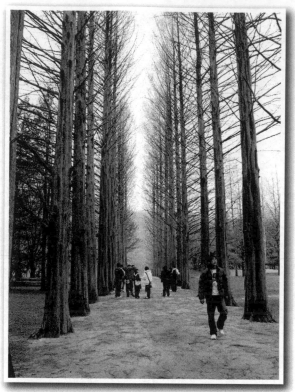

原始森林區常吸引觀光客拜訪（李銘輝攝）

　　走在紅木國家公園內，身旁圍繞著參天大樹，棵棵枝繁葉茂，但最下面30公尺只有紅色粗壯的樹幹，也因樹幹過高看不見小動物穿梭其間，少了些許動植物間互動的場景。而樹幹樹枝上長著一球球的樹瘤，當紅木被風吹倒，樹瘤便會成長為小樹苗，藉由樹的根系提供養分，無數小紅木繼續綿延生長，因此紅木的生命延續了數個世紀，造就這片紅木瑰寶。

二、以植物為主的自然保護區

　　每一個地區或國家的植物自然保護區，皆有其各自的特殊自然景觀和生態系統，以及珍貴的植物屬種，因此具有科學研究價值和觀光旅遊鑑賞價值。

　　台灣宜蘭員山鄉的福山植物園，是天然闊葉林的研究中心，也是本省規模最大的植物園，屬於亞熱帶濕潤常綠闊葉樹林。區內依其自然生態、地理環境因素，劃分為水源保護區、植物園區及自然保留區等三區。

　　福山植物園區內之植物樹種有：原生維管束植物、蕨類植物、裸子植物、被子植物、單子葉植物等。天然闊葉林中以樟科、殼斗科植物為主，喬木以鋸葉長尾最占優勢，灌木以柏松木最多，地被草本以廣葉鋸齒雙蓋蕨最普遍，是我國目前以植物為主最具代表性的自然保護區，每日限制入園人數，遊客應事先排定時間，方可入園參觀。

　　美國的聖文森國家野生動植物保護區（St. Vincent National Wildlife Refuge）位於佛羅里達的東北部，成立於1968年，占地面積12,490畝，對保護這一地區的野生動植物具有重要意義。保護區內已發現有十種不同的棲息環境，即潮沼、淡水湖泊和溪流、生長有橡木和混合硬木的沙丘、矮橡樹林、棕櫚樹林以及其他四種不同的濕地松林。保護區四周被水環繞，因而到達保護區的方式只有一種，那就是乘船，這裡的動植物生活在一個與世隔絕的環境中，周圍沒有人類居住。

三、植物園

　　植物園係以種植與蒐集各地植物為主，具知性、教育與學術研究之價值，例如英國皇家植物園位於倫敦西部，內有種植園區、大型圖書館、植物標本館和實驗室等。此外尚有數十間溫室被分為棕櫚館、水生植物館、多汁植物館、熱帶睡蓮館等，有些熱帶、亞熱帶植物已生長了上百年，如智利的棕櫚，墨西哥的可可、咖啡、毛竹，尼羅河的紙沙草及各種食蟲植物，拉丁美洲的龍舌蘭，巴西的聚心蘭及各種仙人掌，澳大利亞的袋鼠爪，喀什米爾的細柏等，這些千姿百態的植物，均在茁壯生長，這裡每年亦都吸引上百萬觀光客來此參觀。

　　位於洛杉磯的漢庭頓植物園（The Huntington Botanical Gardens）占地130畝，有十五處花園外，園裡還有典藏珍本書籍及名畫、器物的圖書館及藝術館。

　　在藝術館入口一株帶刺的大樹，是來自阿根廷的木棉，秋冬滿樹白花，春天結成長莢，俟成熟後，就會迸裂出白色棉絮。附近的鐵蘇長出一個鳳梨般的心，這種植物在恐龍時代已經存在，園裡的鐵蘇，有的已經超過五百歲。玫瑰園裡，玫瑰按年代順序栽種，彷彿展示玫瑰栽培史，玫瑰園裡的兩千多種玫瑰，幾乎終年飄香；草本植物園裡，植物依功能各成一格，有藥用、食用，提煉香精或放在茶酒裡加味，甚至可做染料及殺蟲劑；日本庭園的紫藤、銀杏、楓葉等；澳洲庭園以尤加利樹為主：亞熱帶有來自非洲及中南美洲的奇花異樹，蝴蝶與蜂鳥飛舞其間，平添幾許熱鬧；沙漠園是植物園裡的驚奇，十二畝半土地上，生長逾兩千五百種沙漠植

物，或在藍天下聳立，或從碎石裡冒頭，沙漠植物，各有其適應乾旱的生存本能；此外全世界棕櫚約有一百四十種，該園就收集了九十種，全園規劃井然，兼有藝術及珍版圖書收藏，因此遠近馳名，許多觀光客皆是慕名而來。

在琉球有一座台灣人開的東南植物園，此園建於1968年，位於沖繩近郊，占地遼闊，大自然就在成群的棕櫚樹間躍然呈現。植物園內收集了來自東南亞、南美等處約兩千種熱帶植物，將整個園區點綴得五彩繽紛，如同植物的大型聯合國。園中還有昆蟲標本館，收集了世上約一千種昆蟲。40萬平方公尺的園內各種茂盛的植物，椰樹林蔭道、香草花園等獨特的風景，異國情調的藝術森林，由南國植物組合成的水幕景觀等，宛如一座巨大的熱帶花園，呈現出一派南國樂園的景象；另外，藥草花園裡面的所有植物全都可以拿來吃，漫步在其中，光是用聞的就可以享受到上百種的藥草味，就好像泡在藥浴裡，通體舒暢。成為遊客最喜歡的觀光景點。

加拿大的布查花園（Butchart Gardens）位於溫哥華島的維多利亞市市郊以北約21公里處，是布查家族所有，已有超過一世紀的歷史。布查花園每年吸引成千上萬來自世界各地的遊客，園內提供十九種語言的遊園指南以及花卉手冊，園內花朵的數量繁多，光是玫瑰花的種類就達三千多種。當你沿著遊園路線參觀，一路上會經過壯麗的低窪花園、盛放的玫瑰園、雅致的日本庭園以及義大利花園，或是羅斯噴泉等，並可對照花卉手冊上的圖鑑來辨認花種，而園區內所見的花卉、種子幾乎都可在禮品店內購得。每年的3月到10月，花園都種植超過一百萬株花卉，務求燦爛的百花齊放不會中斷。遊客除了可以享受美麗的花卉外，在夏天和聖誕節期間更可以欣賞各種的表演和燈飾。

 # 第三節　觀光對生態環境的影響

良好的環境地點是促成觀光之產生與成長的要因，觀光客之行為雖不完全受環境驅使，但有美好的環境，才有觀光活動的產生，二者相輔相成。因此善加利用生態環境可發展觀光，同時可因觀光而改善自然環境，創造更為美好的環境。但如果因為觀光的開發而破壞自然環境，甚至到不可回復的地步，將造成生態環境的瓦解。雖然觀光有益於環境，但觀光客在觀光目的地的所有生活、遊憩和消費行為，都或多或少對當地的環境產生某種程度的衝擊。

一、觀光對植物的影響

許多的觀光地區，以植物作為主要的觀光資源。例如美國加州的紅木杉、紐西蘭的松林、德國的黑森林等，均以植物來吸引觀光客。但觀光客的不當行為，與對自然所持的偏差觀念或態度，常是造成自然界植物遭到破壞的主因。因此不同的觀光活動，會對植物產生不同層次的影響，例如：

1. 觀光客大量採集、踐踏花木、植物或菌類的結果，會造成物種組成結構的改變。
2. 不小心火燭，造成森林大火，破壞森林資源與森林景觀。
3. 露營時砍伐樹枝作為支撐，或為營火，導致樹枝斷裂無法成長，甚至造成樹木死亡；如果大量開發為露營地或野餐地，則在其四周地區很可能會造成森林地銳減，光禿地表增加。
4. 過量的傾倒垃圾，不但造成景觀的破壞，同時亦改變土壤養分，對生態系統造成傷害。
5. 健行或交通工具直接壓過地面、使用密度超過承載量，同樣會對生態系造成傷害。例如：加州紅木杉林，因受觀光客的踐踏，其樹根受到傷害，菌類的數量逐漸減少。

觀光之發展也可能會對植物發生植物覆蓋率的改變、物種改變、物種成長率、植物年齡結構以及棲息地產生改變。其主要影響有：

1. 最早開發使用的地區，植物會受到最大傷害（如蓋建物、公共設施），會造成較脆弱物種的消失，致使適應力強的物種擴張。
2. 覆蓋於草地上的生態系植物，因其活力較強，故生存率高於其他植物，因此觀光會改變生態系統間的關係。
3. 在大量踐踏的地區，植物之再生率大量降低。
4. 土壤與植物間的關係密切，因此在土壤大量應用的地區，會影響植物成長與植物之成林結構。

一個大型觀光區的開闢，無可避免地會對植物造成影響，但如何將傷害減到最低應予重視；一般遊憩活動大多集中在某一固定地區，對植物之影響較小；但大

大型觀光植物園中，遊客的活動無可避免會對景區造成影響（李銘輝攝）

型觀光活動之開發，必須考慮到對廣大地區植物的衝擊。

二、觀光對水質的影響

觀光會產生大量的汙染物質，水為其中的一項。例如湖泊、河川、水潭、海岸線等水體之汙染，常與觀光客之活動有關。游泳、釣魚以及各式各樣的水上活動，均需要高品質的水質。如果水體受到汙染，則除了環境上的損害外，以水體為基礎的遊憩地，更會造成經濟上的損失，因此水質對觀光有下列幾項影響：

1.未得到適當處理的汙水，會使水棲環境遭受病源的汙染，因此減少廢水進入海灘、湖泊或河川中，除了可保護自然環境外，尚可避免傷害，讓使用這些資源的觀光客身體健康。例如海水浴場的淋浴設備與廁所，應要做妥善的處理，如果只是將廢水埋管排到外海，但在漲潮時，遊客自己的排泄物或廢排水，又重新流回岸邊，則所有的泳客將泡在自己的排廢水中，不但影響身體健康，也汙染海洋生態。

2.水體因人們之介入而造成營養分增加，使得藻類迅速繁殖，水中雜草蔓生，

導致水中氧氣缺乏，影響魚類之活動空間與繁殖、水中物種組合及其繁殖率。

3.遊樂器材所遺留的廢油、交通工具與遊艇等溢出之油汙，流到湖泊或河川中所產生之毒性，會影響水棲植物與野生動物，同時也會影響觀光客的身體健康，並減低到該處水邊從事游泳等活動的意願。

不同的觀光活動，會產生不同的汙染物與不同數量的汙染物質，因此，開發觀光區應對自然的承載力加以深入的研究。

三、觀光對野生動物的影響

狩獵、觀賞、拍攝動物活動照片，是近期一項重要而時髦的觀光活動，過去幾年來，在東非的國家公園中，呈現觀光客以每年15%的高成長。對觀光客而言，觀賞動物是一種高度體驗與滿足的一項觀光活動。一個有保育觀念的觀光客，喜歡在大自然的環境中，在不干擾動物的情況下，觀察動物的活動，此種體驗與在都市的動物園中觀看動物的體驗迥然不同。全世界各地的人士因喜好大自然，因此大批觀光客湧向有限的野生動物棲息地，並對該棲息地造成許多不良影響。

觀光會影響野生動物本身及其棲息地的四周環境，研究到東非的國家公園中之觀光客，與動物之間互動的關係顯示，觀光客進入公園內，會對野生動物造成刺激。許多研究指出，如果東非國家公園不限制觀光客進入的人數，則在本世紀末以前，國家公園中的動物將會大量減少，甚而走向關閉。

觀光對動物的影響可分為「直接影響」與「間接影響」。

(一)對野生動物的直接影響

野生動物為了抵抗觀光客的大量湧入，會從物種與改變活動區域去適應環境。已開發的非洲國家公園，如Serengeti、Tsavo和Mount Kenta等，由報告顯示，均已超過其承載力。觀光客的活動對野生動物的影響，可由觀光的發展、物種對觀光客的反應及適應等多方面加以研究，而較重要的影響分述如下：

◆覓食與繁殖系統的瓦解

對許多觀光客而言，觀察肉食動物的獵食行動，以及人們獵殺野生動物的鏡

頭，均列為觀光的重要行程。例如人們到非洲旅行，不僅希望沐浴在大自然的原野環境中，也希望見到大自然的殘暴——希望見到肉食動物殘害弱小動物的獵殺行動。此外許多的觀光客因不依規定路線駕車，導致動物驚慌失措的逃走，造成幼獸與母獸分離，幼獸因無法獨自覓食而夭折，或為其他動物所獵殺。

觀光客為了拍攝動物的生活照片，深入其棲息地，常會造成動物因不勝其煩，而遠離其原有之棲息地。有些鳥類的鳥蛋及雛鳥又被觀光客取走當作紀念品，導致無法繁殖或繁殖率明顯下降。

此外，公園的開發、興築觀光道路，原在道路兩旁覓食或繁殖的動物被迫他遷，許多動物因無法適應新環境導致死亡。

觀光客將塑膠袋隨意丟入海中，海龜把塑膠袋誤認為水母或是烏賊，誤食了塑膠袋會阻塞牠們的胃部，無法分解消化的塑膠袋停滯在胃中，假的飽足感使這些動物吃得愈來愈少，終至營養不良而餓死。一份研究發現，無故死亡的綠蠵龜中，解剖後發現有61%的綠蠵龜胃內含有海洋廢棄物，如塑膠袋、衣服、繩子等。

海洋生物若是被廢棄的魚網魚線或是塑膠繩纏住，將造成嚴重的傷害和死亡，被拋棄的魚線和魚網就像是海裡的自動捕魚器，只是沒有人會去收取漁獲；而受垃圾所困的動物可能會遭遇到無法覓食、溺斃、容易被掠食者攻擊，或是受傷的

餵食海鳥的體驗，深受觀光客所喜愛（李銘輝攝）

傷口容易感染等情形發生，因此要在自然界中存活的機率降低。

◆獵殺野生動物

不分青紅皂白的任意打獵，使動物大量的減少，例如德國國家公園內之野兔、水鹿等動物，因受觀光客的捕獵已大量減少；在北美洲的公園內，常見到許多被車所撞的獸屍橫陳路旁，並有許多的老鷹在公園的路邊覓食。

◆肉食動物與其獵物關係的瓦解

許多的報告指出，有些較為溫馴的動物，牠們較易適應生存環境的改變；當觀光客到來時，牠們接受人們的存在與進入牠們的生活圈，例如在傑仕柏國家公園（Jasper National Park）內的麋鹿與山羊沿著公路邊吃草，吸引觀光客駐足拍照、餵食，形成人與動物和諧共存之現象。但此種情狀，對於肉食動物而言，因有人類侵入，被迫離開原有獵食地，而深入公園深處覓食，由於同類集中於小區域覓食，增加了同類間的競爭，因而破壞自然的平衡，此種觀光客的活動，已造成野生動物區內的騷動。

(二)對野生動物的間接影響

設置國家公園及禁獵區可達到保護效果，某些動物因而大量增殖，例如非洲國家公園中的羚羊、袋鼠及大象等動物數量明顯的直線上升，已超過自然界的平衡點，如不加以控制，則將會形成同類間的爭食，或大量動物移到與現有環境相似的地方生活。

某一種動物大幅的增加，會影響到其他的動物生存與繁殖。以大象為例，由於非洲國家公園中的大象大量增長，其將大樹連根拔起以取食。在部分原為森林的地區，因大象的破壞有逐漸轉變為草原的趨勢。以坦尚尼亞（Tanzania）的Raaha國家公園為例，因受大象破壞，林地以每年10%之速率在減少，此種情況已減低對其他動物的食物供應，例如以食嫩枝葉為生的長頸鹿、犀牛等，因大象破壞森林地已造成該等動物食物供應的不足。

觀光的擴張結果，亦改變動物的生活習慣。例如在露營地周圍及公園內廢棄物丟棄的地方，吸引許多動物如熊、馬、松鼠、野兔等前來，其不但與觀光客同處一處，同時改變了牠們傳統的覓食型態。

觀光地之土產，並非只限於飾物的製造；將捕獲之動物當作商品出售，以滿

足觀光客需求之風，有逐漸成長的趨勢。其販賣的種類包括獸皮、象牙、鹿角、尾巴等動物之身體各部分。在東非的土產店中大肆宣傳其擁有各式各樣的珍禽異獸，以廣為招徠觀光客。此種土產店大幅成長，專事出售各種標本，如象牙、袋鼠皮、羚羊頭、虎爪項鍊、猴毛毯、駝鳥腳燈飾、羚羊蹄鑰匙圈，以及其他各式各樣動物製品，以滿足富有的觀光客之需求。以鱷魚為例，由於大量捕捉做標本，在非洲的河流及湖泊中之鱷魚有急遽減少的趨勢。

至於這些動物標本的來源，除了部分係因繁殖過量，有系統的獵殺以保持自然平衡外，大部分的來源，係來自盜獵，雖然說盜獵乃是非法，但是受到高額賞金的誘惑，隨時有人甘冒入獄，而從事盜獵，並且樂此不疲。

由於觀光客的不斷到來，土產需求量大，加以非洲當地生活水準低，為求溫飽，無視法律，因此動物受到的威脅與日俱增。

有觀光客訪問駐足的地方，除了少部分有計畫的經營外，觀光客的到來，對動物而言，均帶來負面的影響，此不僅限於大型動物，對於鳥類、魚類等亦是同樣。因此加強對於野生動物生態學的研究，包括其棲息地的改變等實有其必要：同時加強國家公園之管理，使動物免於受害，實乃維護大自然永續存在的唯一途徑。

第三篇
人文環境與觀光

文化是一個社會、民族或國家經過長時間之歷史、文化與社會之薰陶而表現於知識、信仰、藝術、道德、法律、風俗，以及一切人類社會的能力和習慣。因此廣義的觀光是一個國家向觀光客所呈現的一切文化要素，其內容包括該國文化、藝術性、民族思想等諸方面。因其涉及的範圍廣闊，而又與他國具差異性，故會吸引觀光客之興趣並激起前往參訪之動機，因此會構成觀光之資源。

第七章

歷史文化觀光資源

◆種族與文化

◆民俗與宗教

◆工藝與藝術

　　觀光可為人們提供與其他民族直接相互認識的良好機會，同時也可增進國際合作與增進文化交流。一個國家各種文化要素（Culture Factors）之發展，也可視為增加觀光資源以招徠觀光客。在旅行市場中，觀光不但作為促進外國人對該國之認識與瞭解的一項工具，而且被作為增進外國人對該國良好印象的一個方法。

　　因此廣義的觀光，應是一個地區或國家，向觀光客所呈現的一切文化要素與風貌，包括民族、宗教、民俗藝術與技藝、工商活動、教育文化、道德、法律，以及一切人類社會的能力和習慣等，在空間與時間所展現的所有人文活動。基於上述理念，茲就上述各項分別加以探討。

第一節　種族與文化

　　出國觀光是為體會與認識不同的文化與生活方式。但世界各個角落有不同膚色的人種，同一膚色之人種又因身體特徵不同而有不同分類；此外，不同種族團體因各具不同社會風俗，而組成不同民族，並散布在各個不同的地理空間上，如果我們能有進一步的認識，則對觀光之意義，將有更深層的體認，茲分人類地理學、身體特徵、語言等分別加以敘述。

一、人類地理學

　　「人類地理學」係為研究各類人種及其在地球表面上之分布的學科。

　　就觀光而言，對其他民族文化感到興趣為一重要的旅行動機。例如，古巴人之異於瑞士人、巴西人之異於愛斯基摩人。人們對於世界各民族特色之好奇心，可以構成一項強而有力的旅行動機。因此，世界各民族文化上的基本差異，常能引起觀光客的興趣。

　　地球大部分人口都集中在極其有限的地理區域內，其他地區大都是無人居住之地。從觀光角度而言，人口之集中本身所產生的各項特徵，便是一項觀光吸引力。因此，一個民族的藝術作品、建築、工程上的成就，往往都能吸引觀光客前往。相反的，地球上許多人口稀少的地區，如加拿大、美國中部、西伯利亞、澳洲、非洲多數地區及南美洲大部分地區等，卻因為人煙稀少而別具吸引力；出外旅遊偶爾才有一兩處小鎮或村莊（屬於農業或遊牧文化），點綴其間的景觀常與城市

中心形成有趣的對比。在此種地區可以發現當地的原始文化，而前往此等地區訪問，可以促進對該地之民族文化的瞭解，是一項既充實而又令人感到興奮的旅行。

二、身體特徵

人類自上古時代以來，長時間生存於地球上。爲適應地理的自然條件，尤其是特殊的氣溫條件，自然發展出特有的外貌與生活方式，並依物競天擇、適者生存而將那些不能適應環境的分子予以淘汰。因此人類的演變，或因遺傳的變異性，或因對現住或以前曾住的地域、地理的自然條件反應（Reaction），或因人種之混血等，皆會因而漸漸發生歧異。

通常以膚色將人種分爲黃種人、白種人與黑種人三大類。人類膚色的不同是由於氣候的影響，居住於天氣熾熱的熱帶或亞熱帶地區的人類，其皮膚較黑，而在寒帶的人類膚色較白；同時軀幹的高矮，也視乎生活環境的狀況而異。例如，生活水準較低之原始民族，因飲食、營養與衛生問題，故體重較輕、身高較矮；此外，地理環境的不同，影響了人類鼻孔的大小，由於地球表面的溫度與氣候各不相等，因此闊鼻與大鼻孔的民族（如黑人），常生活在濕熱的地方；住在寒燥地方的北歐

不同種族有不同的膚色與不同的生活及文化上之差異（李銘輝攝）

人則鼻梁高窄，且鼻孔較小，應是這項特徵的兩個典型代表。

　　人類身體的組織，結構微妙，由於冷空氣在進入人體之前，因經過灼熱的鼻腔黏膜，而變為暖和，因此北歐人的鼻孔較小而鼻梁較窄，此例可作為人類體型與環境之間的因果關係之代表。生活於北歐冰天雪地中的動物，毛須厚而密，才能保持體溫；而人類也有類似的適應情形，人類的體型，雖不能說完全受到環境影響，但上述事實的「證據」亦不能謂之偶然的巧合。

　　人類在生物學上屬於同一種，在人類社會上應該是平等的，膚色、文化、血統、居住地等的不同，而有生活方式與生活程度的差異。

　　人類依照身體的特徵而區分為各類人種（Race）；按文化特徵如：語言、宗教、風俗、文化、傳統等之不同，而有不同民族（Folk）；亦即種族係具有傳統上某些相同特性的一群人民，而民族係具有相同社會風俗的一群人民。

　　人種與民族的關係未必一致，同一人種有不同的文化，而同一文化也有不同的人種。例如，美國黑人比其故鄉的非洲黑人享有更進步的文化，而美國本身是由歐、亞、非洲等各種不同人種結合而形成的一個文化區（Culture Area）。因此，身體特徵會因區域、文化等各種差異而表現在日常生活上，構成一項觀光資源。

三、語言

　　語言是人類溝通的橋梁，但因受地域、環境、空間、文化、歷史等各種因素影響，而產生不同語言，全世界各地語言，依照法國科學院研究，應有近三千種，但「十里不同音，百里不同語」，語言之發聲與地域文化有著密切關係。

　　舉例而言，同一個人，在學習中文時，會將中國五千年文化傳說，融於語言與聲調中。同樣的，當他說日文時，其語助詞又會因聲調而改變其舉止，加以各國因交通便捷，來往頻仍，縮短各國之間的距離，因此前往外國參觀時會發現，其實各國語文是愈來愈國際化了。

　　例如，日本人所使用的語言，受到世界各國的影響，他們所寫的日本字有兩種：一是漢字；二為假名（平假名、片假名）。其中，漢字是中國人的文字，平假名是日本人覺得漢字太難寫，所以模仿漢字的偏旁和草書而創造出來的一種注音符號。但是，由於西洋文化的侵入，日本人也認識了許多以前從來沒有見到的東西，於是他們就用片假名把洋文的音注下來，成為一個新的日本字，亦即外來語。

　　我們中文的外來語也很多，譬如像馬拉松賽跑（Marathon）、霸凌

（Bully）、樂透（Lottery）、駭客 （Hacker）、轟趴（Home Party）、拿鐵（Latte）、慕斯（Mousse）、起司（Cheese）等，都是從外國語音譯過來，成為國人生活的常用語。此外，在英文中常有來自法文、西班牙、義大利等國的外來語，甚至中國的豆腐（Tofu）、炒麵（Chow Mein）、點心（Dimsum）、餛飩（Wonton）、風水（Feng Shui）、陰陽（Yin Yang）、功夫（Kung Fu）、少林（Shaolin）、太極（Tai Chi）、旗袍（Qipao）等都已變成英文字的一部分。

　　總之，此外來語所代表的是外國的文化、特色，是本國語言所無法表達的。

　　從語言與觀光關係而言，亦可發現有許多國家使用同一種語言。如中國大陸等官方使用單種語言，但亦有同一國家使用兩種以上語言。例如在加拿大有說法語的法裔住民和說英語的英裔住民，二者常發生糾紛，尤其是在法裔住民很多的魁北克省內，很多人希望他們從加拿大獨立出來，因此，加拿大政府只好把國旗更改，並定英語及法語同為國語，但法裔住民的不滿卻仍然無法消除。

　　在比利時的法語系住民（瓦隆人）和荷蘭語系住民（佛來明人）之間，有時也會有語言上爭執的問題；在比利時國內，法語地區和荷蘭語地區分裂成南北兩半，因此，首相等國內重要首長一定要會說這兩種語言，否則就得不到住民的支持。

　　此外，語言教育也可以成為觀光資源，因為一個受過良好教育的地球村公民，會說兩種以上語言，已是一種趨勢，因此對於他國語言的興趣，亦可成為旅行的動機之一，例如國人最熱衷前往歐美地區遊學，以利於學習該地語言，即為一例。

　　以澳洲為例，其打工度假計畫是提供一個管道，讓世界各國的年輕人，可藉由打工度假簽證前往澳洲，並利用一邊打工一邊度假的機會，進一步瞭解澳洲的文化及其人民的生活方式，澳洲在2012年一共核發了九萬張打工度假簽證。台灣學生或年輕人，只要是介於十八至三十歲之間，都可以申請打工度假簽證，可以停留長達一年，並允許在簽證有效期間內從事短期或臨時工作。不過，任何工作的目的僅為度假和旅遊，所以受僱於同一雇主不能超過六個月，語文課程不能超過四月。

　　在外國亦有同樣情況，例如，美國語言暨教育中心（American Language and Educational Center）係由密西根州大學主持，並與瑞士暨蘇黎世歐洲語言暨教育中心基金會合作。在此一計畫下，任何美國的大專學生均可被安排前往歐洲各地求學，以學習該國的語言。這些學生大多住在當地人的家庭，以便學習語言，亦得註冊進入教育機關修習學分。台灣亦有提供國際交換學生，便於外國人學習中文。例如師大語言中心以及國際青年中心等，皆是為外國學生而設立的。

　　許多觀光客喜歡多少學點簡單字句，以便在該國旅行時使用。這些字句通常

與在餐廳點菜,或與旅館及其他觀光從業人員交談之內容有關。

四、飲食

　　觀光客旅遊動機之一是品嚐各國的當地美食,尤其是具有地方特色或民族特色者。例如中國菜、日本菜、法國菜等均以具特色而舉世聞名。因此,觀光客固然喜愛自己的鄉土食物,但在旅行時,必然也想品嚐當地的美食。因此各觀光據點之餐廳或旅館,常以本地美食作為號召,並在菜單上說明各道菜的材料及烹飪方法,以便觀光客留下難忘的印象。

　　觀光客購買當地食物及飲料,係為觀光收入來源之一,而觀光客本身亦從飲食中得到好奇與滿足。因此經常可見觀光客購買食品、酒類、新鮮水果等帶回旅館房間享用,以體驗該國之飲食文化。

　　此外,因飲食文化差異,同樣的材料由於環境、文化、物產之差異,也有許多不同的做法、口味與吃法。例如中國人以米為主食,自古以來便沒有太大改變;而德國人早餐和晚餐都以麵包為主食,在麵包中夾奶油、乳酪、熱狗一起吃,午餐時多半夾豬肉、雞肉和馬鈴薯;韓國人三餐都是以米為主食,每餐一定要有泡菜,

泡菜製作成為韓國重要餐飲文化資產與觀光資源(李銘輝攝)

至於牛、雞、豬肉等多半是用烤的；泰國人米是用水來煮，剩飯多半用咖哩來炒飯；沙烏地阿拉伯人吃的永遠是駱駝和羊的奶與椰棗的果實，客人來的時候就殺隻小羊來招待客人，蜥蜴、老鼠也是他們的菜單之一；加拿大的愛斯基摩人喜歡生吃海豹、海象等海獸類的肉，佐以鮭、鱒魚等魚類，並且也生吃鴨子、雁、雷鳥等鳥肉；而東加人以烤芋頭等薯類爲主食，以椰子汁當調味料，但也吃豬肉、魚、貝類。

　　現在的法國菜可以分成兩大潮流，一是沿襲宮廷風格的高級路線；一是由法國風土和歷史所孕育的地方菜路線。法國料理十分重視食材的取用，「次等的食材，做不出好菜」是法國料理的至理名言，也因法國料理就地取材的特色，使法國料理南北口味不一，因此遊客到什麼地方吃什麼菜就變得很重要，只有到對的地方，才能品嚐到真正的法國美食。法國料理的精華在醬汁，因爲對食材的講究，法國人使用醬汁佐料時，以不破壞食物原味爲前提，好的醬汁可提升食物本身的風味、口感，因此如何調配出最佳的醬汁，就全靠廚師的功力。此外，法國菜也被喻爲最能表現廚師內涵的料理，每一道菜對廚師而言都是一項藝術的創作。但是因爲用餐道地與精緻，每餐花費太多時間與金錢，常會讓遊客又愛又怕。

　　日本人謹愼且要求完美的個性，也反映到了飲食生活上！日本料理可說是最

日本生魚片美食文化，征服了全世界的味蕾（李銘輝攝）

精緻也最有原則的一種料理，也是一種重視表演的料理。在壽司店裡專業的師傅會在客人面前，熟練地表演製作握壽司，或是在懷石料理中，一道道精美且恰到好處的食物，均顯現出師傅的功夫。當然並非只有餐館所供應的食物，才有大師級廚師力求完美的演出；即使是小食亭的經營者，他們也對食物的品質深感自豪。正確的洗切方法和新鮮度，是日本料理的基本要求。現在由於溫室耕作的普及，許多在某些季節才吃得到的食物，如今終年都有新鮮的產品。儘管如此，日本人還是偏好當季的食物，因為新鮮永遠擺在第一位。

由於環境及文化的不同，各地禁忌禮俗相當的多，皆可成為重要觀光資源。例如，回教及印度教等宗教的戒律特別嚴格，哪些東西可吃，哪些東西不能吃，教義中都規定得很詳細，教徒絕對要嚴格遵守。

例如，回教徒在任何場所都不能吃豬肉，如果吃豬肉的話，會受到阿拉的責罵，同時，回教曆的9月是齋戒月，白天一律不准吃喝，因此要趁天亮以前儘量吃飽，不然就要等到太陽下山才能進食。更有趣的是，回教徒只能吃由教徒親手殺的動物肉，因此，馬來西亞、加拿大等多民族的國家裡，由回教徒殺的動物，包裝上都有著綠色星星標記。此外，《可蘭經》裡說喝酒和賭博都是不好的，但並沒有說不能喝酒，可是沙烏地阿拉伯和利比亞都是禁酒國；印度教徒認為牛是神聖的動物，絕對不可吃，故其蛋白質係從豆類、乳製品等獲取，同時印度教徒也是禁止喝酒；至於基督教徒雖然沒什麼不能吃的禁忌，但在許多國家原則上是星期五不能吃肉，但是可用魚代替，而從黑色星期五到復活節前夕的四十六天之間，除了星期日外，不得吃肉。

如從用餐次數觀之：中國、美國等地一天都吃三餐，其中晚餐最重要，也最豐盛。相反的，在西班牙、義大利、墨西哥等地，雖然一天也吃三餐，但是午餐最重要，在這些地方，中午休息的時間很長，吃頓午飯常耗去兩個多小時；至於前往英國旅遊，最值得一提的是下午茶時間，如果你到英國觀光，別忘了到茶館或酒店小啜一番，體會英國特有的飲食文化。

在高緯度地方，夏天時全日都是白天，冬天時卻整日都是黑夜。住在這裡的愛斯基摩人，就沒有一定的吃飯時間了，誰肚子餓了就自己吃，不必管別人。此外，在非洲狩獵部落，捉到獵物時，就是吃飯的時候了，因此，吃飯的次數及時間也沒有一定。新幾內亞的毛利族，肚子餓了就各自抓幾根甘薯大嚼起來，但一天只吃這一餐。

另外台灣人口味比較清淡，泰國人喜歡酸辣，日本人用餐少油少鹽不油膩，

歐洲人在戶外茶館或酒店小啜，經常是戶外餐點費用高於室內（李銘輝攝）

韓國人三餐要有泡菜與泡飯，中國飲食有南甜、北鹹、東辣、西酸之說，盡皆表現出各地因地制宜的差異，觀光客應以入境問俗、入境隨俗的心境去享受，如果出門在外，還想遵照自己家鄉口味去體驗，則常有「乘興而去，敗興而返」之憾。

　　上述這些不同的飲食文化，皆具有其特殊環境與文化包容於內，故前往不同國度旅遊時，感受各地的飲食習慣，品嚐不同食材與做法，皆值得觀光客細嚼慢嚥的去體驗。

 ## 第二節　民俗與宗教

　　國家集民族而成，所以民族為建立國家的元素。而民族的成立，又以風俗、習慣、語言及宗教信仰為要素。所以每個國家，有了民族，就需有宗教信仰，人民的行為才可以趨於正軌。

　　宗教是文化的一種，所以也是社會的產物，離去了社會，就沒有宗教。因此宗教能造成人們生活的統一與分歧。在同一宗教下，人民的生活大致相同。反之，生活則大相歧異。因此人類之生活習俗與宗教，二者密不可分。

一、宗教與觀光

　　有史以來，宗教上的朝聖一直是一項重要的旅行動機，最著名的是回教徒到麥加去朝聖。時至今日朝聖仍是一項重要的盛典與活動。每年都有成千上萬的人前往其所屬教派之總部及其宗教聖地朝拜。此類旅行通常係採取團體旅行的方式。在世界各角落均可發現前往著名教堂及各宗教總部朝拜的清教徒旅行團。同樣的，許多教士四處旅行以執行其宗教使命。大部分觀光客之所以到以色列耶路撒冷（Jerusalem）旅行，正如同許多天主教徒前往羅馬（Roma）梵蒂岡（Vatican）旅行的心情是一樣的。

　　參觀各教派的教堂、寺廟也是另一項重要的行程，如巴黎的聖母院和羅馬的聖彼得大教堂、泰國的廟宇，均成為重要的觀光資源。但是，國人前往上述地點，常總是走馬看花，無法與當地宗教觀光資源起共鳴，其最大原因在於國人對當地之宗教沒有基本之認識，因此茲就世界各主要宗教，在空間分布與其沿革分別加以略述，以利讀者對宗教有一概略之認識。

(一)基督教

　　基督教為當今發展最迅速、規模最龐大的宗教，早期發源於以色列與約旦兩國的交界處，再傳到地中海沿岸，其後逐漸成為歐洲各民族的宗教信仰。隨後又因歐洲人前往世界各地發展或移民，而傳布到世界各地。

　　根據《聖經》記載，基督教是由耶穌基督及其門徒在巴勒斯坦所創立。耶穌生於一個木匠家中，由其母親瑪利亞靈降而生。三十歲起開始宣傳上帝福音，並招收十二門徒，其中有漁夫、農夫、窮人、政府官吏等。

　　耶穌除傳教外，還顯現許多神蹟，他使瞎子復明、跛子行走、死人復活、拿五個餅兩條魚分給五千人吃飽等。雖其說教獲得一些群眾信仰，但遭到猶太教祭司和羅馬統治者的反對，最後被羅馬派駐猶太的總督彼拉多判處死刑，釘上十字架。但不久又復活升天。之後他再次降臨人世，建立長達千年的基督王國。

　　基督教隨歐洲封建化之過程，迅速地在歐洲傳播，同時在傳播過程中，逐漸形成以希臘語為中心的東派，和以拉丁語為中心的西派，及後來以君士坦丁堡為中心的東正教和以羅馬教皇為中心的天主教。因此基督教可分為：新教（通稱基督教，Protestantism）、天主教（Roman Catholicism）與希臘正教（Greek

慕尼黑聖彼得教堂是該市最古老的教堂，建於
十四世紀，文藝復興風格的尖塔「老彼得」是
該城市的標誌（李銘輝攝）

Orthodox）。大致上天主教為拉丁民族所信仰，新教為中、北、西歐以及加拿大、
美國、澳洲等條頓民族所信仰，希臘正教是希臘人與斯拉夫民族的宗教。基督教的
中心聖地是耶路撒冷與羅馬市內的梵蒂岡，此兩處不但是信徒的朝聖重地，每年亦
吸引大量的觀光客前往，是國際觀光重地。

(二)回教

　　回教又稱穆罕默德教或伊斯蘭教（Islamism）。創始者是穆罕默德，以阿拉為
唯一真神，聖經是《可蘭經》。信徒必須每天向聖地麥加禮拜五次，在回教曆的9
月，信徒必須絕食。回教徒現分布在北非、西亞、印度、東南亞等地，其為世界第
二大宗教，在7世紀初發源於位處歐、亞、非三洲的交通要衝的阿拉伯半島。

　　回教創始人穆罕默德，是沒落貴族的後裔。以「先知」自命，公開打出伊斯

朱美拉清眞寺（Jumeirah Mosque）是杜拜最大與最美的清眞寺，是該地重要地標（李銘輝攝）

蘭的旗號（「伊斯蘭」是阿拉伯語，原意爲「順從」、「和平」）。穆罕默德爲了給自己加上神秘的外衣，據說經常跑到麥加郊外一個山洞從事靜修，並以家中財產布施救濟窮人，而得到奴隸和窮人的擁戴。從此，穆罕默德以「受命於天」開始傳教。伊斯蘭教首先反對高利貸，號召賑貧、釋放奴隸等運動，吸引下層人民的支持和信仰。

伊斯蘭教徒以「聖戰」的方式征服阿拉伯半島的過程，就是半島統一的過程。7世紀上半期，伊斯蘭教和軍隊結合，勢力擴張到西亞廣大地區，並征服埃及。被征服的各地異教居民，都改信奉伊斯蘭教，以後透過戰爭和商業活動傳到世界各地。

伊斯蘭教有兩大教派，即遜尼派和什葉派。前者有正統派之稱，在世界「穆斯林」中居多數。後者由擁護伊斯蘭教歷史上第四任哈里發阿里而分裂出來，在伊朗、葉門等地居統治地位。

伊斯蘭教以《可蘭經》爲聖經，以麥加爲聖地，回教人信仰「阿拉」，畢生以到麥加朝聖爲其最高目標。朝聖以後稱爲「哈志」，地位與他人不同，故麥加每年均吸引成千上萬的人前往朝聖。

(三)佛教

佛教是三大宗教中最古老的宗教，源於古印度迦毗羅衛帝國。它以眾生平等的思想反對婆羅門教的種姓制度，首先在恆河流域一帶贏得大批信徒。

佛教創始人悉達多，族姓喬達摩，釋迦牟尼是佛教徒對他的尊稱，意思是釋迦族的「聖人」。相傳也是釋迦族淨飯王的太子，生於現在尼泊爾境內的迦毗羅衛境。據說他年幼曾受婆羅門教傳統教育，二十九歲出家，經六年苦行，三十五歲創立佛教。以後一直在恆河一帶進行傳教活動，逐漸得到統治階級和上層人士的支持，並且在一般人民中擁有愈來愈多的信徒。

佛教基本思想概括爲三法印：第一是諸行無常：這是說世界上一切事物現象都不是永恆的，而是具有變化的；第二是諸法無我：佛教反對婆羅門教所主張的，世界上一切事物現象都是由最高的實體或終極的原因——「我」所演化而來的；第三是涅槃寂靜：人之生活的最後目的是追求一種絕對安靜的、神秘的精神狀態（涅槃），它是與現實世界相對立的。

隨著歷史的發展，佛教教義不斷發展變化。到了西元1世紀前後，出現了大乘、小乘兩派。乘是「乘載」或「道路」的意思。後期佛教自稱大乘，即「大道」，把前期佛教貶稱小乘。

佛教自恆河流域向其他國家傳播，開始於印度恆河一帶，再傳到古印度各地，並進而到達斯里蘭卡、緬甸、敘利亞、埃及等國，再逐漸成爲世界性宗教。佛教向亞洲各地區傳播可分爲兩條路線：向北經帕米爾高原，傳入我國，再由我國傳入朝鮮、日本、越南等國；南由斯里蘭卡傳至緬甸、泰國、柬埔寨等國。

佛教傳到各地區後，爲適應當地統治者的需要，或爲適應當地社會環境，無論在形式上或內容上皆做相當大的改變，因此佛教在各地之傳教上產生了差異。目前世界各國皆有佛教徒，以亞洲而言，分爲日本佛教、中國佛教與東南亞佛教等三個系統，其中以日本系統勢力最大。

佛教的演變，在日本爲神道，中國則爲道教，而西藏人及蒙古人所信仰者則爲喇嘛教。因此，現今前往日本參觀神社，前往中國膜拜寺廟，前往泰國參謁佛寺，皆成爲觀光客重要必經之地。佛教在第二次世界大戰後，日益成爲東亞諸國經濟發展和社會繁榮的推動力量。日本、韓國的佛教爲了適應戰後的變化都提出「世俗化（人間化）、現代化和科學化（理性化）」的調整，並從教義、組織、儀式和宗教行事等方面，進行一系列深化的改革，以適應經濟的發展和社會的變化。外

玉佛寺是泰國曼谷王朝開朝時建築，被視爲守護泰國的宗教聖地（李銘輝攝）

蒙、俄屬亞伯利亞地區的喇嘛教在擺脫冷戰影響後，恢復和發展迅速，寺院恢復或重建，佛教在政治和社會生活中表現十分活躍，出現許多佛教的政黨和社會團體，佛教的意識形態逐漸指導著人民的精神活動。佛教的職能由原來的宗教，或個人精神解脫，日益深入到社會、文化生活等各個方面，並與政治經濟結下了不解之緣；佛教的道德、倫理逐漸轉變成爲社會公德或職業道德。東亞的佛教徒正在爲世界和平、經濟繁榮、實現民族權利和人民民主、改善生態環境等努力不懈。

二、民俗活動與宗教

在人類文化漫長的發展過程中，世界各地的居民皆因生存的需求，各自爲因應當地環境而逐漸形成當地特有之文化傳統特質、宗教信仰之表現，及宗教的活動方式。

各地區的宗教儀式行爲或民俗活動、表演活動，皆可視爲人們爲了表達內在的情感與思想而產生的一種外顯的行爲與俗尚，皆有其在該地社會文化脈絡中的功能和意涵，因此在觀光的過程中，如能觀察宗教活動與形式，則可促進對該地之認識、瞭解，進而產生親和力。

(一)宗教儀式

宗教儀式的表現，就是祈禱。祈禱是宗教儀式當中不可或缺的一部分。宗教沒有祈禱，就缺少了一種宗教的因素。祈禱不僅是宗教的一種儀式，也是人們為追求一個更高尚、更豐富、更靈敏之生活的原始表現，不論其內容如何，他總是為了與宗教教主靈性的一種接觸與溝通，求得更聖潔、更美好、更偉大的生活願望。

從非教徒的立場來看，祈禱全無功能，但自教徒的立場看來，他們卻可藉由祈禱上帝或佛或神，令他們成功、進步、振作、堅定信仰或滿足欲望，甚而與神相契、醫治疾病或消災降福。

基督教將祈禱分為四類：

1.用聲的祈禱：可用在教會或個人，口唱或朗誦經文的祈禱。
2.默思的祈禱：不用言語唱誦，惟用思想默念的祈禱。
3.感情的祈禱：就是情緒委於思想的祈禱。
4.單一的祈禱：以主觀代替理性，以全部的心力和思想專注於對象上，不許有其他雜念。

日本各神社皆有宗教祈願活動，祈求平安喜樂心想事成（李銘輝攝）

今日散布在世界各個角落的人類，不論是野蠻民族、遊牧民族，甚或21世紀已開發國家的文明民族，均依各地不同環境與生活習慣，隨時都在各地之荒原、海濱，或是教堂、廟宇舉行各種敬神、酬神的宗教活動，這些都是在追求人類現實生命以外的另一生命，也是民間習俗中最主要的一種表現方式。

就宗教活動本身的意義而言，宗教活動是各教派為宣揚和傳授教義、教規而舉辦的各種活動，這些活動本身並不具有旅遊資源性質，而且各教派也不把它作為吸引遊客的內容和形式。但是對於不信奉宗教的觀光客，卻因特殊感受而對宗教活動有著濃厚的觀覽興趣，進而轉化為觀光資源。

(二)宗教活動

世界上的宗教活動由於受地域的影響，其內涵既有各宗教的共同形式，也有各宗教的地方色彩。所以，參觀不同地域的宗教活動，可以滿足人們追求不同感官和需要的樂趣。

例如巴黎聖母院是法國巴黎最重要的觀光景點之一，其位於巴黎發源地中心，是巴黎最古老、最出色的天主教堂，在法國大教堂中歷史相當悠久，《鐘樓怪人》名著即以此教堂為題材。這座巍峨壯麗的哥德式建築，從西元1163年開工興建，約經一百八十年才完成。牆壁內外雕刻與雕像，都是匠心獨運的精心傑作。自古以來，許多結婚或是莊嚴肅穆的殯葬儀式，都在此舉行。例如：西元1447年百年戰爭末期巴黎從英軍手中回歸法國時，法國人在此歌唱慶祝；西元1660年路易十四在此舉行婚禮；西元1881年拿破崙一世的太子勒摩隆，在此接受洗禮；另外是西元1804年，拿破崙一世在此親自拿起皇冠加冕在自己頭上，也是在此舉行加冕典禮，而這一幕所繪製的油畫，在羅浮宮陳列，是今日羅浮宮最重要的文化資產；是以這座古老而光榮的教堂，有不少故事流傳，也是觀光客與遠來教徒流連忘返之處。

除了位於都市之宗教觀光地外，其他如山地位置也常成為觀光資源，例如法國諾曼第附近的聖米歇爾山（Mt. St. Michel）是高聳在海邊的岩島，也是天主教的聖地。相傳是在西元708年，阿維蘭吉（Avranches）的奧貝爾（Aubert）主教，在睡夢中三度夢見天使長米迦勒（法語稱為聖米歇爾），指示他「在岩山以我之名建造一座聖堂」，因而募資籌建，現今每年經常有來自世界各地的觀光客與教徒，因為相傳天使長米迦勒曾降落山頂，是以此地自古即被列為歐洲七大奇觀之一。

此外，窟洞位置之宗教遺跡，亦會變成宗教觀光地，例如雲崗石窟、龍門石窟、四川樂山大佛、敦煌千佛洞的佛像造型等。早期因信仰而建造，但現今每年吸

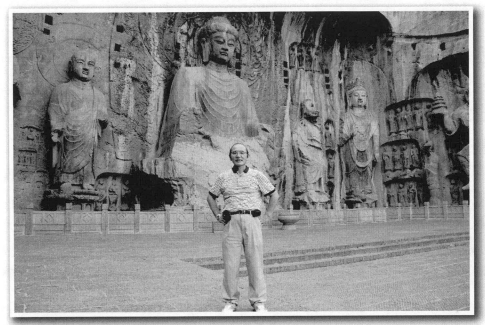

龍門石窟是中國三大石窟之一，也是世界文化遺產

引著大量觀光客前往膜拜與觀光。

(三)台灣宗教信仰與活動

中國的民間信仰，從古代的自然崇拜、物神崇拜、靈魂崇拜等原始宗教，到後來的道教和通俗佛教等各神教，都可包括在內。這些宗教信仰累積混合之後，構成了今日的民間信仰體系，因此，觀察宗教活動的過程，已成為重要之宗教觀光資源。茲將其特質分別加以詳述之。

◆台灣宗教的特質

❶神界入世化

中國的民間信仰乃屬於多神教，因此在人的世界，或是神的世界，他們的生活方式、服裝、用具、風俗習慣、政治型態等，都是完全相同。所以祭典上仿造民間生活方式，一定要供奉酒菜，請神明大吃大喝。而為祈求平安，也仿造民間用錢買通關節，認為求神保祐，應要多燒金銀紙來拜託神祇，以利有求必應。相信神也娶妻生子，使喚奴僕，因此廟裡主神塑像的兩旁，往往還供奉著夫人、世子、部屬

的神像。

大體上來說，多神教是照著人間宮廷、官府、官階等，再另外構想出一個神的世界。例如：希臘正教裡的世界，也是模仿東羅馬帝國的宮廷；婆羅門教裡的世界，是古印度等民族國家的縮影。因此中國民間信仰所構想出來的神的世界，也就是中國歷代帝國體制的再版。

❷天人職位分工相似

在中國人信仰的神的世界中，至高無上的神——玉皇大帝，是位具有絕對權威的統治者，在祂支配下的神由祂來設官分職。例如：福德正神是掌管土地的神、五穀仙帝是職司農業之神、天上聖母是航海之神、文昌帝君是學問之神、東嶽大帝和城隍是司法檢察之神、王爺是瘟疫之神。其他地方性的神和鄉土性的神，皆被認為是保祐當地住民的神。至於儒家的孔子和佛教的觀音，就玉皇大帝來說，他們的地位就好像顧問一樣。如此在玉皇大帝的支配下，形成一個龐大的統治體制。

台灣民間信仰，保持中國古老文化的特質，不只奉祀傳說中的神明，更供奉如天上聖母、義民爺、有應公、王爺等。這些靈魂崇拜的神，又都是地方性、鄉土性的神，並不是全國都供奉的，而這摻雜全國性與地方性、鄉土性的神明，形成台灣各地廟宇香火鼎盛的信仰風氣。

❸咒術與扶乩

除了廟宇的神明外，台灣的民間信仰，還殘留許多以原始宗教心理為根據的咒術，是一個值得注意的現象。

咒術行為是原始的、迷信的，所以一般宗教在設立之初，便大多摒棄了咒術，像佛教就不再容納古印度的咒術，猶太教和基督教也不再談古希伯來的咒術。台灣現存的咒術，最顯著的就是乩童、扶鸞、降筆、收驚等等。

所謂「乩童」，即自謂可神靈附體而替神發言者，常係直接以神附身，口作神語，代客採集草藥，授以醫治秘方；如有祈求驅邪避災者，則自命為某神，精神恍惚、揮劍舞動、驅怪除邪。

「扶鸞」則以神靈附筆為詩文，其主要是施行法術，請求神靈降臨，畫沙成字，或示人吉凶，或為人開具藥方，盡其咒術而稱為降筆。

台灣鄉間至今仍極盛行「收驚」，因為很多人相信，將病人穿過的衣服，送往神廟，經師公施行「收驚」手續，病人便可早日康復。

台灣術者的咒術表演以「紅姨」最為精彩。紅姨，又作尪姨，就是女巫，有

的是盲女專事巫術，自命能做亡魂的媒介，亦能爲人驅邪治病。

◆台灣的民間宗教觀念

綜合以上所述，台灣的民間宗教觀念，可以分下列幾點來說明：

❶萬物有靈說

台灣的民間信仰是多神論，由於受到地理環境影響，天然災害頻繁，求神助祐之心自然產生。認爲神愈多，力量愈大，認爲神各有所能，能排除各種不同的災難。在這種情況下，自然接受了萬物有靈的觀念。這種觀念可分爲兩類：

1. 自然崇拜：例如土地有神是爲土地公（即福德正神）；北極星有神爲玄天大帝；風有神爲風神；天有神爲玉皇大帝；山有神爲三山國王；織女星有神爲七娘媽；天、地、水的神爲三官大帝；海的神爲海龍王神；甚至石頭有靈、樹木有靈、門有神、床有神、灶也有神，世上任何一草一木、一石一山、一星一河，各有其靈，都可以助保祐人們，不敬不拜，則可能傷害人類。

2. 靈魂崇拜：死去的人，其靈魂可以昇化爲神，以其在世時的濟世心懷或忠貞不屈，或身懷絕技，轉化爲被後人祭祀的神，期能助祐人們。例如：宋代名醫吳本的靈魂爲保生大帝（即大道公）、五代聖女林默娘的靈魂爲天上聖母（即媽祖）、三國關羽的靈魂爲關聖帝君、神農氏的靈魂爲藥王大帝、唐代聖女陳靖姑的靈魂爲臨水夫人、漢唐的忠臣烈士靈魂爲王爺等等。其他道教的方士神仙或佛教中得道的高僧，也轉化爲神格，如清水祖師、許眞君、太子爺等等。

因此，在參謁廟宇時，如能參照上述所言加以解說，則觀光客將對台灣之民俗信仰有更深入之認識。

❷陰陽五行說

台灣的民間信仰缺乏有力的教義，同時由於受到閩、粵地方宗教信仰及台灣地理環境的影響，其宗教信仰更爲紛歧。然而，道家之陰陽五行說，仍爲民間信仰立論的基礎，例如統攝天地、鬼神、物理與人生之共同原則爲「道」，此即由《易傳・繫辭》中的天地「易有太極，是生兩儀，兩儀生四象」之說而來，道教中將此陰陽五行演化於八卦、十天干、十二地支，相互配合排比成六十花甲，並附以二十八星宿，將天運時氣解釋於天、神、人鬼等觀念，以解說人事、物理等各種現

象。也就是將形而上的本體與形而下的現象，統歸於陰陽五行的理論中，同時滲進了各地域性道士法師的巫術咒語，以符咒的圖騰符畫來提升精神作用，如齋醮告天、祈禱天神或符咒以驅邪押煞等觀念，都以陰陽五行為基礎，而深入民間，普遍被接受。也就是將陰陽五行與上述的萬物有靈融會貫通，構成一種多神而又神秘、原始而有宗教意念的信仰觀念，是以深入瞭解其精神，對從事宗教之旅，會有進一步之心領神會。

❸儒、道、佛三家思想的融合

　　台灣民間信仰，除了前述帶有濃厚的道教思想外，並融合了佛家的通俗觀念，以及儒家的倫理思想，成為各種思想融會兼蓄的信念，所以台灣民間的信仰，與其說是出世的修煉，不如說是入世的修德；與其說是來世的思報，不如說是現世的積善，它不是沒有理想的追求，但更注重今生今世的生活倫理，它不是沒有個人思想的欲望，但更重視對家族、團體的犧牲。因為台灣的民間信仰，融合了這三家的信念，所以能成為溫和的、天人合一的社會思想。而這種思想自然地轉換為現實生活。所以，台灣的民間信仰，也許不完全只是一種宗教行為，它是和諧社會中，每個人生活行為的規範。它也不僅是精神方面的支柱，同時成為現實物質的典章，例如對食糧的珍視，對於生活器具的製作形式與擺設等，均為民間信仰的一部分。

(四)宗教藝術與民俗技藝

　　走進歐洲各個觀光勝地，無論古教堂或名勝古蹟，都與宗教有分不開的關係。
　　在原始民族中，民俗藝術與宗教是無法分開的，出會是迎神，也是藝術；舞蹈是祭神、詩歌是讚頌、音樂是悅神、繪畫與雕刻是宗教的象徵，而宗教神話更是世界上最古老的文學。例如佛教的經典、基督教的新舊約是崇高的聖經，也是最美麗的文學；基督教、天主教、佛教的教義，全賴美術文學來表彰。
　　宗教藝術最能表現宗教的精神。例如西洋不朽名畫多為宗教畫，係出自宗教徒的虔誠創作；佛像的雕塑，使人頂禮膜拜，亦同樣為佛教徒的潛心傑作。
　　瞭解該地之宗教藝術，亦即瞭解當地之歷史、文化、民俗，因此觀光、宗教藝術與民俗之關係非常密切。
　　清真寺主要供穆斯林禮拜之用，同時也是辦理宗教教育和宗教事務的場所。在伍麥耶王朝時期（661～750），各地清真寺開始附設學校，進行《古蘭經》誦讀教學；阿巴斯王朝（750～1258）時期，附設學校更為普遍，許多著名清真大寺同

時也是著名的同名大學所在。如埃及的愛資哈爾大學（Al-Azhar University）、突尼斯的栽突那大學（Zaytuna University）、摩洛哥的阿卡韋恩大學（Al-Akhawayn University）。此外，清眞寺還有兼作醫療機構和圖書館的，如葉門的薩那清眞大寺，是阿拉伯世界最大的圖書館之一。清眞寺的功能趨向多元化，同時成爲宗教教育中心和穆斯林社會活動中心。

　　清眞寺常見反覆使用萬能的主題來表現阿拉萬能的概念。由於阿拉被認爲是無與倫比的，寺內不得供奉任何雕像、畫像和供品，只有圍繞的柱廊，中心一個大拱頂，主要的牆要向著麥加的方向，因以阿拉爲中心，人和動物很少在裝飾藝術中出現。建築內部的《可蘭經》經文常使用阿拉伯書法書寫，表現其文化藝術。高聳大圓頂和穹頂、叫拜樓或塔及大庭院之類的誇張手法，也被用於表達無窮的威力。

　　法國巴黎的聖母院始建於11世紀，是法國最著名的哥德式大教堂，雕像繁多，精緻且華麗。在法國人的心目中，聖母院地位崇高，過去法國歷任國王的加冕典禮在此舉行，共有二十四位法國國王在聖母院內加冕，甚至是拿破崙的加冕典禮也不例外。教堂不只是宗教中心，也是一切生活的中心。教堂中的瑪利亞取代希臘神話中的雅典娜，成爲藝術、科學的贊助者，因此大教堂不單用於布道，也用作演

埃及開羅穆罕默德・阿里清眞寺內部高聳大圓頂和穹頂，使用阿拉伯書法表現其文化藝術（李銘輝攝）

講授課的講堂,聖殿也是不斷更換著宗教劇的劇院,合唱隊席位不只用於禮拜背景,也是音樂廳或劇場,教堂外部深凹進的正門,是季節性神秘劇的舞台背景,門廊成為吟詠詩人和魔術師的演出舞台,石雕和彩色玻璃不單說明了布道內容,還是激發了觀眾的想像力的藝術品。在大教堂中可舉行各種活動,雕塑、彩色玻璃表現的主題也是包羅萬象,大教堂彷彿是中世紀的綜合論文,涉及到法律、哲學和神學,它也被視為石頭和玻璃作的聖經,或提供無文化者閱讀的書本,它還是有文化者閱讀的直觀的百科全書。

此外,巴黎聖母院也是法國大文學家維克多·雨果(Victor-Marie Hugo)所著《鐘樓怪人》文學巨作的故事場景所在地,其故事內容環繞一名吉卜賽少女和由副主教養大的聖母院駝背敲鐘人加西莫多(Quasimodo)。此故事曾多次被改編成電影、電視劇及音樂劇。

不只巴黎聖母院如此,其他教堂都有聖母瑪利亞聖殿。各教堂多半都有附屬的修道院、學校、遊客招待所與救濟院。各狹窄的街道由教堂廣場向外輻射,街道兩旁是居民住宅和商店,居民都加入工匠行會,他們在教堂建造時貢獻過勞力和商品,他們透過自己的行會捐贈窗門、雕像、蠟燭、聖餐麵包等等。大教堂結合切石

巴黎聖母院在法國地位崇高,過去法國歷任國王的加冕典禮都在此舉行(李銘輝攝)

工、畫匠、木匠和金屬製造工等的集體勞動成果，它是居民共同創造的最大產品。在當時一座城鎮的地位取決於大教堂的規模和高度，以及教堂內收集的聖物。教堂如此，寺廟也不例外。

三、風俗習慣

風俗習慣是指一個民族在物質層面、精神層面和家庭婚喪等，社會生活各方面的傳統文化與習俗。傳統文化是人民在特定的自然和歷史條件下，積久相沿而形成的風尚與習俗。其風俗與傳統直接反映在居住、飲食、服飾、婚喪、節日、文體等活動，以及待客、社會風情等方面，皆容易引起在不同文化、社會環境下之觀光客的興趣。

任何一個地方風俗習慣之形成，皆受到當時之社會歷史條件和地域性的自然環境所決定。所謂社會歷史條件，是指該地區本身的歷史和社會環境。而各地區之歷史發展因有先後之別，故在不同社會歷史發展階段，形成不同的風俗習慣，並留下痕跡。茲分生活習慣與禁忌分別加以敘述。

(一)生活習慣

常言道：「十里不同俗，百里不同風。」是以，在某地認為是親切的舉動，到了另外的地方就變成惹人討厭的行為。這是因為各地區人民的生活習慣不相同的緣故。因此，「入境問俗、入境隨俗」，都成為觀光客需要重視之處，也是前往一處觀光地必須先做的功課。

以接待賓客而言，中國人打拱作揖；美國人握手或以唇親女賓右手以示有禮；歐美、中南美洲國家男女之間，為了表示熱情問候多行吻頰禮，男女間誰主動都不失禮；法國人作熱情的擁抱，並親吻客人的面頰；泰國人相見行禮，以雙手合十致意；而紐西蘭毛利人在彼此初見面時，會相互用鼻尖互觸以表親切和歡迎。在行使此類形形色色禮節的人民看來，這些舉動非常合理，但在那些不習慣於這類禮節的人們眼中，就認為有趣好笑，甚至荒謬古怪了。

例如：擁抱禮是一種相當友好親善的行禮方式，特點是「熱情」且「自然」，用於男性或女性之間均可，這種方式多盛行在斯拉夫（東歐）、阿拉伯民族（中東）、拉丁（中南美洲）、俄國等國家；在國際間正式場合常見主人與主客見面時，或是久別重逢時，為了表示熱情歡迎而常見「擁抱之禮」。就人類的心理層

 

面來說，「擁抱」有一種「撫慰」、「安全」與「信賴」的效果與感覺，方式是彼此見到面時即張開雙手，右手搭在對方左肩上方並且左手背後環抱，右手還可輕輕拍拍對方的背部，有時分別時也可以行此禮，用以表達珍重與祝福之意。在實務上，國人彼此之間比較不習慣這種方式表達心意，但在國際場合中，這卻是再自然不過的禮儀表達方式。筆者記得以前在一些場合與國外人士接觸，剛開始有時受到國外人士以此禮待之（包括女士），真的好不習慣而致全身僵硬，想想應該是國人自幼對於他人的身體接觸多有防衛之心，也沒有這方面的風俗習慣所致。後來因為工作磨練，對於此禮也很習慣與自然，其實也沒有什麼，只是大家表達熱情與問候而已。

以穿著而言，印度的許多地方以及回教世界，婦女們不但上衣下裳，穿著整齊，而且還要戴上面罩；而歐洲婦女則是只穿衣服不掩遮面龐；非洲婦女們赤裸雙乳視若無睹，而若干未開發地區，甚至全身一絲不掛，習以為常並不覺得可恥，但是，若由我們的生活習慣標準觀之，則會認為，回教女人受禮教約束頭戴面罩是件愚蠢、頑固的行為，而對赤身裸體，則更覺有失教養。

以購物而言，歐洲國家之商店，其營業時間為星期一至星期六，下午六點以後即關店，但是在關店後，店內卻是燈火通明，觀光客常在吃完晚餐上街遊覽時，只能做櫥窗購物遊（Window Shopping）；但在台灣之百貨公司，則為一年三百六十五日每日營業到晚上九點或十點；至於在西班牙下午兩點至四點為午餐時間，商店不對外營業；但在澳大利亞，星期四是上街購物的日子，超級市場、百貨公司平常開到下午五點，而只有在星期四時商店會開到九點。因此，觀光客欲觀光購物應要注意當地之開店與營業時間。

以聚會而言，義大利人約會要事先約訂時間，上午不可太早，也避免在午餐後安排；南非人在下班後，常會聚在一起喝酒，這種聚會稱之為「日落派對」；在紐西蘭，法律規定有飲茶時間，早上十點與下午四點十五分人們都依時休息飲茶，若在這一時段到商店去，店員會客氣的說「現在是飲茶時間，請稍待」。傳統的英式下午茶，會在三層籃上放滿精美的佐茶點心，有三道精美的茶點：最下層，是佐以燻鮭魚、火腿、小黃瓜的美乃滋的條型三明治；第二層則放英式圓型鬆餅搭配果醬或奶油；最上方一層放置令人食指大動的時節性的水果塔。食用時，由下而上按序取用。

以交通運輸而言，在韓國計程車載客後，往往會在同一車程中，另外招攬其他客人同乘；在英國則有女士優先的原則，如乘電梯應禮讓女士先行；走在馬路上

傳統英式下午茶都會使用三層籃架放置精美佐茶點心

應請女士走在內側以為保護；而在危險陰暗處，則男士應先行察看；與女士同行應替女士服務，除了其手提包外，笨重物品應由男士代勞；在餐廳內男士應為女士調整椅子並請女士先行就坐。

以小費而言，在歐美國家給小費是一種禮貌。小費是對服務人員的一種鼓勵，常視服務項目、態度、品質及旅客的心情而定，並無一定的金額標準；但各國的小費文化不同。一般歐美地區每次約1美元左右，東南亞地區約0.5美元。以美國來說，一般機場接送、行李搬運每件約1～2元；餐館服務生約給10～15％，高級餐廳在20～25％之間，速食店或無餐檯服務的則可免；另外需注意帳單是否已加入服務費（有無Service Charge或Tips Fee等字眼）；導遊領隊、當地導遊、司機及隨團領隊人員，通常也都要給予適當的小費。但在亞洲國家及紐西蘭、日本、馬來西亞就沒這習慣！而美國是有小費制度的國家，任何服務都要注意給小費！因此到不同國家或地區觀光旅遊，行前應要先行查詢當地之習俗。

以衣著而言，當今世界之風潮，男士係著西服、夾克、牛仔褲；女士流行洋裝、高跟鞋，但在歐洲、南美洲及有些地區，仍舊保留其傳統服飾，例如在重要之盛典上，蘇格蘭紳士穿著花格裙、日本女士穿和服與木屐、太平洋上密克羅尼西亞人上身裸露、女士著草裙是其傳統服飾、阿拉伯國家的伊斯蘭的罩袍（Burqa）從

頭到腳全蒙起來只露出眼睛、越南女子在正式場合的長衫（Ao Dai）、中國人的旗袍、印度婦女的紗麗（Sari）和南韓傳統的朝鮮族服裝等，皆代表一地之歷史與文化。此外，某些地區在服飾外，或加戴配飾，其皆代表一種無聲的語言與文化。尤其是在原住民地區，這種傳統習俗與文化更加明顯，因為每一飾物都會顯示出其在社會環境之下的身分、社會地位、婚姻狀況或殺戮戰績。遊客前往觀光拜訪，不妨從其風俗習慣等細節觀察，應可為旅途增加許多的知識與樂趣，也更能瞭解當地之社會與文化特色。

(二)禁忌

由於種族與地區的不同，在某些地區其生活習慣被認為是理所當然之事，或是表示親切或為吉祥的象徵，但同樣的動作在某些地方被視為是禁忌，因此每個地方有其特有之習俗與禁忌，故出外觀光旅遊就要事先準備，並在旅遊中細加觀察。

例如，信仰回教的地區，他們認為右手乾淨，左手骯髒，所以在回教地區都不可以用左手吃飯、握手、傳遞東西。此外，如果對行走中的女性拍照，是非常不禮貌的行為，若是疏忽恐會遭人痛毆；在泰國和菲律賓，如果當眾罵人，對他們是最嚴重的侮辱；韓國受儒教薰陶與漢民族習俗影響，因而非常重視輩分關係，如犯上頂撞即為不敬，男女關係分明而不能同席，且右尊左貶，如左手倒酒被認為不禮貌，因此和他人同席時，切忌以左手斟酒遞菸等舉止；至於在沙烏地阿拉伯，男、女之間的分別極為嚴格，除夫妻或家屬外，男女不可以同處，包括乘車、用餐等，成年女子若無父兄或丈夫陪同，不可以與其他單身男子同桌，女士不得駕車、單獨投宿旅館，是以女性在公共場所頗受禮遇。

世界之大，語言、文化、種族之多，常常是越過一座山頭就像變了個世界。風俗禁忌的來源多半為宗教，對各國政治文化或多或少都有影響。風俗的差異難有規則可循，稍一不慎，便可能導致旅途的不便；即使跟團出遊，導遊也不見得二十四小時隨行照料。因此，出門前應先熟悉旅遊地的風俗禁忌，以免在不經意間造成困擾。在亞洲國家，如在日本，浴衣不分男女老少都是左邊在上右邊在下，能讓右手可以從前面很順的伸進去衣服裡面，就是正確的穿法。而右上左下則是往生者壽衣的穿法，非常忌諱。在韓國買東西要特別小心，如果殺了價而不買會被當場辱罵，給錢要直接交於店家手上，如放在桌上或物品上的錢有「乞討」之意；泰國人非常敬重國王及和尚僧侶，因此不可隨便批評皇室及和尚僧侶，參觀寺廟時不可著短褲、短裙，且進入寺內需把鞋子脫掉，切記不可在佛像前拍照，女性不可碰觸

日本浴衣不分男女老少，都是左襟在上右襟在下，反向是往生者壽衣的穿法，非常忌諱（李銘輝攝）

和尚，且避諱與和尚僧侶發生身體上的碰撞，一觸碰據稱會讓和尚僧侶修道破功。

　　中東地區國家多數為回教徒，回教徒不吃豬肉、不飲酒、每天有固定的禱告時間、每年則有一整個月實行齋戒，白晝禁食日落後方可進食。回教徒也是以手抓食的民族，左手被視為不潔，故應以右手抓取食物或與人握手。進入清眞寺必須脫鞋，非教徒必須先得到寺方的准許才可進入；對於正在寺中祈禱的教徒，儘量不拍攝他們的照片，更不能由前方穿過。

　　歐美各國最避諱飯後當眾剔牙，在他人面前伸舌頭，會令人覺得沒受到尊重；另外丹麥人用餐時相互叫Skal，就表示要一口飲盡整杯酒，這是丹麥的餐桌禮儀。西班牙在下午二點吃午餐，九點吃晚餐，商店在吃午餐時關門，直到下午五點才開門營業是常見的事。如果在法國發生交通事故，雙方駕駛員下車檢視車況後，便握手而笑地離開，但在德國駕車若發生類似狀況，絕對不要禮貌性先說聲對不起，若非自己的過失，一定要充分表明自己的意見，先道歉的話對方會將過錯全歸咎於你。

　　以顏色而言，一般白色代表純潔，紅色代表熱情或危險，但有些地方則不然。例如，法國人忌諱黃色的花，認為是不忠誠的表現，還忌用黑桃圖案及墨綠

色，因爲那會使人聯想起納粹軍服的顏色。在美國，忌諱黑貓穿過面前或打破鏡子，他們認爲這樣子不吉祥；在墨西哥，視紫色爲不吉祥，送禮及穿著均忌紫色。希臘人忌諱13和星期五，認爲是不吉祥的，他們不喜歡黑色，也不喜歡貓，尤其厭惡黑貓。除此之外，在某些地方和人說話的時候，不可以用手指著對方，或者指著行人，這是一種不禮貌的行爲，常會引起不必要的糾紛，例如回教國家和西班牙國家等皆是。另外，如果用大拇指和食指（或中指）做出圓圈時，對方會認爲是在侮辱他，但在日本或中國做這種手勢時，常表示錢或OK的意思；但是巴西人看來，那是代表屁眼的意思，非常的不禮貌。

上述的旅遊禁忌只是各國風俗的摘錄，仍有許多地區的習慣要靠旅遊者出門前詳細閱讀資料，才能有更深入的瞭解。旅遊不只是旅遊者個人的事，與當地的風土人情都有密切關係；我們必須多加瞭解不同地區的風俗習慣，以尊重他人文化的態度入境隨俗，不但減少旅遊困擾，也容易得到接待國友善的回應。

第三節　工藝與藝術

工藝與藝術係指透過語言、文字、動作、線條、色彩、音響等不同手段來反應當時之社會環境，以表達一個民族或文化之思想感情的一種產物。因此，任何國家對美術與文學藝術都有不同的審美標準，這種文化資源表現在繪畫、雕刻、素描、建築、水彩、各種圖案藝術及景觀布置上，亦常構成極重要的旅行動機，茲舉繪畫、雕刻、音樂與戲劇等分別加以說明。

一、繪畫

繪畫、音樂及雕塑，皆是表現一個國家或民族的文化傳統的一部分，因此參訪某個地區之觀光客可由觀賞其繪畫之精髓中認識其文化。

繪畫的種類繁多，如壁畫、彩繪、木板畫、石刻畫等皆爲繪畫的一部分。以西洋油畫而言，油畫常見於歐洲之繪畫藝術中，前往歐洲觀光，參觀美術館、博物館，欣賞名家之油畫真跡是一大享受，尤其是體驗真跡的筆觸與複製畫之差異，常會令人難以忘懷。例如，巴黎羅浮宮達文西的「蒙娜麗莎的微笑」、阿姆斯特丹的梵谷博物館（Van Gogh Museum）等，皆以其名家真跡吸引觀光客前往。其他如義

大利羅馬的聖彼得大教堂（San Pietro in Vincoli）內部之米開朗基羅的圓屋頂壁畫巨作，其巨匠精心之傑作，絢爛與燦麗令人目眩，常令觀光客歎為觀止。

英國國立美術館（National Gallery）和大英博物館並駕齊驅，係享譽國際的美術館，其創立於西元1824年，由19世紀開始，從英國到處拓展殖民地，即不斷在海外各地，蒐集藝術品，如今收藏品有兩千件以上的珍品，足以與巴黎羅浮宮媲美於世；其內部分為二十三間展覽室，代表有13世紀達文西的「聖母子」；15世紀米蘭派、「基督誕生」等宗教畫；16世紀達文西的「岩窟中的聖母」、馬西斯的「耶穌釘刑圖」；17世紀的「戰爭與和平」；18世紀法國派歇兒里的「年輕家教」；以及19世紀印象派的畫作不勝枚舉，皆為曠世珍品，因此觀光客絡繹不絕。

另外，在義大利米蘭美術館中，有一幅畫在餐廳牆壁與穹頂相接處的壁畫——達文西的「最後的晚餐」。這位義大利文藝復興時代的傑出藝術大師，以他精湛的繪畫技藝，刻畫出在晚餐時，當耶穌說出他十二門徒中有人將要出賣他的一霎間，每個人臉部的不同表情和內心世界。誰是叛徒？用他的畫筆，藉由坐在耶穌左旁露出半個身子的猶大的眼神和手勢，淋漓盡致地表現出一個拿到30塊銀幣，出賣了耶穌還要假裝清白的叛徒嘴臉。一些遊客去米蘭，主要就是衝著這幅畫去的。

至於前述荷蘭阿姆斯特丹的梵谷博物館（與許多以著名畫家為名的美術館不同的是，雖然梵谷的畫幾乎散見在世界各國的博物館或私人美術館，但梵谷時期的優秀作品仍保留在此博物館中，因此從事美術繪畫之藝術之旅，如想對梵谷畫作一親芳澤，則荷蘭之阿姆斯特丹一行，將是最佳的選擇。

二、雕刻

雕刻在傳統文化藝術的表現上，占有極為重要的地位，令全世界各地，不論是原始民族或已開發國家民族，皆會使用雕塑作品於平日生活上，因此是觀光客觀賞當地文化藝術最重要的一部分。

一般而言，雕刻可分為雕刻及塑造兩類。狹義的雕刻就是把雕刻材料中不要的部分雕去，素材多以木頭、石頭為主，常見之雕刻有木雕、紙雕、皮雕、石雕等。塑造是利用具有可塑性的物質，如陶土、青銅、塑膠等，用手捏塑，此外亦可以先用陶土塑成模型，然後再以青銅等金屬材料鑄造出來，常見於陶瓷器，如碗盤杯皿等都是塑造出來的，一般的金屬製品，如銅像、銅鏡之類則多是用模子鑄造出來的。

加拿大原住民的雕刻，成為觀光客觀賞當地文
化藝術最重要的一部分（李銘輝攝）

　　西方雕刻藝術早在西元前即已存在，因此在歐洲各地博物館或重要古蹟處，
到處都可見到雕刻品，尤其是從神殿、宮殿外牆之石雕、木雕、銅器、陶器等皆可
看到其生動之雕刻藝術表現。

　　以建築雕刻而言，遠在邁諾安時代（Minoan，西元2000年前）即已存在，到了
邁錫尼（Mycenae，約西元1400年前）出現有如邁錫尼獅子門之類的浮雕作品，展
現出強有力的雕刻藝術作品。希臘雕作多半以人物為主題，隨著古希臘的繁榮，藝
術也產生變化；當時之雕刻名家，栩栩如生地雕畫出絕美的人體造型，遺美人世。

　　希臘之愛琴海文明，起源於西元前3000年左右，可分為古典樣式、嚴格樣
式、古典時代式及泛希臘時代式等四個時期。古典樣式多在頭髮、衣裳用工，發展
出較為細緻的變化曲線，每一尊雕像皆展露古典的微笑，樣式上喜作細部的寫真描
繪，比例正確而自然是最大特徵；嚴格樣式時期臉部表情轉為嚴肅，但身體姿態愈
加真實，較不刻板；古典時代為希臘雕刻的黃金時期，追求理想中的完美塑像與盡

善盡美，並以菲迪亞斯（Pheidias）所創作的維納斯雕像為代表；泛希臘時代之雕刻作品，則洋溢著人性美與肢體美的光輝。

　　到羅馬旅遊可以看到很多雕塑，除了收藏較多的博物館外，在街頭、廣場、公園、教堂、公墓、私人住宅甚至辦公大樓都能看到，有些教堂則因有著名雕像而使參觀者絡繹不絕。如在佛羅倫斯和那不勒斯（Naples）等地，在較大的廣場上一般都能看到雕像。漫步在這些雕像和古羅馬留下的頹垣斷壁之間，彷彿又回到了已經消逝的遙遠年代。尤其是文藝復興時期的雕塑家繼承和發揚了古代希臘羅馬藝術中，以人為中心的精神；古代希臘是雕塑的王國，古代希臘人由於生活簡樸和戰爭環境的需要，崇尚思想和身體的完美，並且常常用完美的裸體雕像來表現神，如太陽神阿波羅、美神維納斯等。舉辦運動會時參加者都是裸體，對多次得獎者還要為他塑像。後來古羅馬人繼承了古代希臘的藝術傳統，但到中世紀時天主教會禁止表現異教題材和裸體作品，這些藝術品都反映當時的文化藝術。

　　如以世界三大博物館之一的法國巴黎之羅浮宮博物館為例，其館內陳設古埃及文物、古東方文物、伊斯蘭藝術、古希臘羅馬文物，以及大量之繪畫、雕刻、工藝品與版畫等，其中雕刻之蒐集有中古時代（5～15世紀）、文藝復興時期及現代的雕刻作品，包括：大理石、青銅、石材及木刻傑作等，皆可在羅浮宮中找到，例

吹玻璃雕塑是義大利威尼斯重要的文化藝術資產（李銘輝攝）

如米開朗基羅的「垂死的奴隸」、畢隆的「哀傷的聖母」等，因此羅浮宮在許多觀光客的心目中，儼然已成為全世界最大、也是最好的博物館之一，是以對多數觀光客而言，前往巴黎觀光，不到羅浮宮一遊將引以為憾。

三、音樂

　　一個國家的音樂資源亦為該國最引人入勝的部分。在某些國家，音樂乃是贏取觀光客歡樂與滿足的要項。例如夏威夷、西班牙、美國本土各地區以及巴爾幹等各國，便是以其風味特殊之音樂聞名。

　　由於各個國家與民族潮流不同，產生不同之生活習俗差異，因此，每個時期會產生不同的風格的音樂。例如，一提到「德國民族的風格」，人們就會想到巴哈、貝多芬那種嚴肅的音樂風格。相反地，當我們提到「中國音樂」，總會聯想到抒情、平和的旋律和優雅古意的琴樂。

　　同一民族在同一時代，不同的音樂家會表現出不同的個人風格。例如同是18世紀的德國古典樂派，海頓、莫札特、貝多芬三人的風格就有不同。同樣地，中國的平劇也因不同的唱腔，而有個人的風格，就像民國初年，有梅蘭芳、程硯秋、荀慧生、尚小雲不同的派別，當時人稱「四大名旦」。因此不同民族、不同時代、不同音樂風格等，予人不同的感覺，是以出國觀光欣賞當地音樂也可以成為觀光資源。

　　茲舉奧地利（Austria）這個國家為例，奧地利在歐洲的政治地位，近年由輝煌趨於平淡，但其文化藝術傳統與音樂方面對世人的貢獻甚大；例如舉世聞名的大音樂家海頓、莫札特和舒伯特均出生於奧地利，貝多芬、布拉姆斯等雖非出生於奧地利，但因曾生活在奧地利，因此與本國傑出音樂家享有同樣重要的地位。現代音樂藝術也是誕生於奧地利，例如維也納的交響樂團，曾到全世界各地之音樂中心演出，因此維也納（奧地利首都）因而被稱為「音樂之都」，事實上，音樂和歌唱在奧地利的人民生活中占極為重要的地位，是以在音樂上的光彩，素為世人所稱讚與嚮往。

　　維也納享有「世界音樂名城」的盛譽應是實至名歸，因為遠在18世紀，這裡就是歐洲古典音樂——「維也納樂派」的中心，19世紀又成為舞蹈音樂的主要發源地。因此提到維也納，人們就自然聯想起優美的樂曲和輕鬆的舞蹈節拍，此外，維也納全市擁有十多家著名的歌劇院，各式各樣的音樂廳則幾乎遍布全城。其中維也納國家歌劇院是有名的古老劇院之一。它建於西元1869年，是座宏偉華麗的古羅馬

式建築，其建築富麗堂皇，觀眾席有六層高，音響效果完美，舞台寬大深邃，有著全套現代化設備和轉台，後台設備也非常齊全，有巨大的繪景室和道具製作室。在觀眾休息廳和寬闊的走廊，陳列著許多著名音樂家的畫像和銅像。整個劇院造型美觀大方，色彩和諧，本身就是一件完美的藝術品。因此每年皆吸引無數觀光客來此欣賞音樂會，此外，每年除夕奧地利總統和維也納各界要人、名流都會出席在這個國家劇院舉行音樂晚會，顯見音樂與歌唱在當地生活中的地位。

四、舞蹈

富於本地或民族色彩的舞蹈，可帶給觀光客美感與興趣。幾乎所有的國家都有其本國舞蹈或民族舞蹈。舞蹈與民族音樂的配合是文化的一部分，故常列在觀光娛樂節目中。旅館的歌舞廳常是從事此種表演的最好場所，但在地方劇場、夜總會也同樣可以從事此項表演。

以舞蹈作為其文化表現的著名例子有墨西哥的民族芭蕾舞、巴西森巴舞、東歐國家的民族舞蹈、非洲國家的土著舞蹈、泰國舞、日本歌妓、夏威夷的草裙舞，以及台灣原住民豐年祭的舞蹈等皆具其特色而吸引觀光客，茲舉各國之舞蹈特色加以說明。

(一)西班牙

西班牙舞的特色聞名全球，其舞蹈多踏地動作，係西方最傑出的民族舞蹈典範。特徵是使用響板、手鼓、吉他等音調優美的音樂和美麗的傳統服飾。

西班牙舞主要是由三種類型的舞蹈發展而成。包括西維拉那斯舞（Sevillanas）、「波麗露舞」（Bolero）及吉卜賽人所跳的「佛朗明哥舞」（Flamenco）。至於最著名的佛朗明哥舞，原本源於印度，後來經過吉卜賽人改編成現在的形態。佛朗明哥共有三種跳法：阿萊格里亞（Alegria）比較嚴肅，布勒里亞斯（Bulerias）比較幽默，法魯卡（Farruca）比較激烈。它的特色是挺直的背部、有強烈節奏的踏地聲與婀娜多姿的雙臂。開始起跳時，是輕拉雙手和捻指，配上吉他伴奏後，舞者由雙腳重擊地板開始帶動腿部動作，然後全身瘋狂而舞，舞姿優美迷人，容易讓觀光客與舞者產生共鳴。

西班牙佛朗明哥舞的特色是挺直的背部、有強烈節奏的踏地聲與婀娜多姿的雙臂

(二)墨西哥

至於墨西哥除了土生的印第安舞外，還有一些是由西班牙人引進，但混合了印第安的舞蹈色彩，這些舞蹈目前是墨西哥舞的主流。它的特色是以腳擦地或重踏，抑或以腳跟輕拍地板發出聲響，無論動作或形態都相當獨特。其中「帽子舞」（Jarabe Tapartio）被認為是墨西哥的國舞。這支雙人舞大部分的舞步明顯是由西班牙舞演變而來，但仍可看出具有墨西哥的精神、主題與結構，如模仿鴿子的求愛等。

跳舞時通常男子著馬褲、短外套，配一頂墨西哥大帽，手指交叉放在背後，握住手槍，這是傳統尊敬女子的姿勢。女子則穿中國裙子、刺繡上衣、長圍巾，持裙向上，足部動作快速，步幅小而接近地面，帶有調情成分，十分吸引人，也非常具地方特色，故非常受觀光客喜愛。

(三)泰國

泰國舞取自神話傳說，雖然受到印度、爪哇和中國文化的影響，舞蹈卻不像

印度舞快速，也不像中國舞熱鬧，舞者通常穿著金銀絲刺繡的華麗服飾，戴著尖塔形的帽子，舞姿莊嚴而優雅。泰國舞蹈的題材多取自各式的神話傳說，特色是纖細的手腕轉動及優美的身體律動，其中又以兩手指套上金色長爪的金爪舞為代表。泰國舞的舞姿代表著各種不同的意義。如將手腕快速轉動，同時左右手向相反方向轉動，表示物體的轉動；頭後戴一個面具代表一個顏面，兩手四指併攏，拇指分開，兩臂在身側張開與肩同高，前臂與上臂成垂直狀，掌心向上，各代表一個顏面，加上舞者本身的顏面，共有四個顏面，這是泰國舞中常見的舞姿。

(四)印度

印度舞以手姿表達意思，印度舞者多遵循一本舞蹈劇的古書《舞論》發展而來。舞者必須隨著旋律，以一種稱為「手印」的特殊手姿來表達歌詞的意思。這些手姿通常都伴隨著身體與腳的擺動以及面部的表情出現，並因而成為印度古典舞的一大特色。印度南部具代表性的女子抒情獨舞「婆羅多舞」（Bharata Natyam）便是其中的佼佼者。

此外，像菲律賓舞身體與舞伴保持適當距離、義大利舞富有情調、俄國舞富騎士精神、南斯拉夫舞生動活潑、韓國舞舞姿柔美、原住民舞步粗獷有力與剛健豪邁，皆各自表現其文化與民族特色，故皆會吸引觀光客前往觀賞。

五、戲劇

戲劇一直是各國藝術文化的主流，其範圍可以分為傳統戲曲、舞台劇及偶劇等三大項，茲分述之。

傳統戲曲可以說是一個民族文化的動態表現，它集合音樂、詩歌、繪畫、舞蹈、戲劇於一爐的藝術，因此是觀光行程中不可錯過的一項觀光資源。

(一)中國戲劇

以中國傳統戲曲而言，其包括平劇、歌仔戲、中國地方戲曲、說唱藝術、相聲及雙簧等，其中平劇一直是中國舞台上最耀眼的戲種，亦稱之「國劇」，平劇以獨樹一幟之風格立於世界戲劇之林，成為一項重要的表演藝術。除了它是具有音樂性、節奏性和舞蹈的戲劇外，主要是它本身散發出之特質。例如其獨樹一幟的表演

方法，不論是唱腔結構、表演方式、鑼鼓點、妝扮和身段動作，都有一定的模式和規格，加上其超脫的舞台時空與虛擬表現手法，形成無論是千變萬化的臉譜，優雅美觀的身段合仄押韻的唱詞，鏗鏘有致的道白，還是喧鬧神奇的文武場，都可滿足「內行看門道，外行看熱鬧」的心理，只要花一張票價，就可領略各種不同感受，因此深受觀光客喜歡，尤其是歐美觀光客更是趨之若鶩。

(二)西洋戲劇

至於西洋舞台劇可分為歌劇、舞台劇、默劇與兒童劇，其中以歌劇最受歡迎。

歌劇是一種戲劇的形式，它與其他戲劇的不同處，在於它是將台詞以歌唱的方式表達，演唱的時候通常有音樂伴奏，動用的人數也相當多，除了獨唱演員、重唱演員、合唱團、樂隊指揮這些觀眾看得到的之外，還有一批幕後工作人員，分工合作推動歌劇的演出。因其劇本皆在反應現實人生問題，故頗能使觀眾深入劇中人物內心，直接喚起情緒。縱然有些劇碼早已在世界各地上演數千次，它的故事早為人所熟知，但卻依然感動成千上萬的人。

例如前往英國倫敦觀光，晚上能欣賞一場歌劇是觀光客主要行程內容之一，因為戲劇一直是英國藝術表現的主流之一，而音樂舞台劇更是結合了戲劇、音樂、歌舞表演、舞台設計、布景道具、燈光、化妝等，是一項工程浩大的綜合表演藝術。觀光客若想觀賞，或許可能得花上不少時間排隊買票，也得花費不少金錢來購票，但這一切絕對值得，一旦置身劇院中，之前所耗費排隊的時間、花費的金錢，都將隨著精彩的表演而加倍償還，因此常令觀光客有不看會後悔，看完保證值回票價且物超所值之感受。

舉紅遍全球的歌舞劇《貓》（Cats）為例，當觀眾踏入劇場，看到的滿是貓樣兒的演員，在移動的舞台上盡情歌唱、熱烈舞動，音樂隨著劇情時而高昂、時而低抑，燈光不斷變化下，我們看到了人性中的各層面，大肥貓是富者的嘴臉，其他如美國貓王般的帥哥貓，抖動雙腳，常引起了女性貓迷的大叫。另一齣百聽不厭的劇作《歌劇魅影》（The Phantom of the Opera）於西元1986年在倫敦首演後風靡全球。該劇單從音樂的角度觀之，即為不可多得的創作，每首曲子都驚心動魄地串聯起劇情，歌詞唱來絲絲入扣，極為動人！整齣戲隨著克莉絲汀、魅影、勞爾伯爵三人的戀情而高潮起伏，交織出黑暗的神秘魔力、世俗煽誘的瑰麗幻想、美醜鮮明的強烈對比，和感人至深的感傷。

是以每天晚上，都會有來自世界各地的觀光客，湧入劇院林立的倫敦Covent

Garden、劇院街謝夫百利大道（Shaftesbury Avenue），以及號稱戲劇之城的倫敦西城（The West End），前往當地購票，觀賞精彩絕倫的各項表演，無論是古典歌劇、芭蕾舞蹈、前衛小劇場，皆提供了精緻多元的內容，而音樂舞台劇更在五顏六色的霓虹招牌中，閃爍著眩目耀眼的光華，催促著人們進入它的夢幻天地。

歌劇魅影在台灣公演時的海報
圖片來源http://www.khcc.gov.tw/home02.aspx?ID=$5501&IDK=2&DATA=4102&EXEC=D

第八章

聚落建築與古蹟

◆觀光與聚落

◆古蹟與觀光

◆建築與觀光

一個地區的觀光人文資源，除了生活方式、宗教信仰、風俗習慣及文化傳統等之外，也包括當地的聚落、建築與古蹟等，皆可成為觀光人文資源的一部分。茲分節加以說明。

第一節　觀光與聚落

聚落型態常會傳達當地人民的生活方式。在旅遊過程中，如果瞭解聚落之結構、配置等，可以讓整個觀光行程變得更為有趣，值得深入加以探討。

聚落的位置是形成聚落分布現象的主因，亦即聚落位置所處條件的差異與變化，可以產生分布的各種特性。聚落的地點位置選擇，深受地理條件所影響，尤其是地形、氣候、水利等，例如早期聚落，多喜挑選容易得到水、少災害、風勢不強、日照較多等條件的地點，一般觀光旅遊時可以用小地形與微氣候的角度觀察。不過聚落的位置不僅包括自然的意義，也應兼具社會經濟背景的人文條件。

聚落的形成，必須先體認自然條件與社會經濟條件，二者是共依共存。聚落的位置，是在當時建築技術條件許可下，人類認為最容易、最合適的選擇；所謂社會經濟條件的位置，則是考慮配合上述條件，而選擇最適宜的自然環境。

有關影響聚落之自然環境與社會環境，茲分述於後。

一、自然環境

人類生存於不同的空間，對自然環境的依賴與適應的程度，會因地制宜，因此各地不同聚落也會因環境而異，茲分氣候與地形詳述如下：

(一)氣候

◆日射與日照

陽光條件良好與否，常會影響聚落的發展，尤其在山地，因坡度起伏大，容易產生日射量與日照時間的局部差異。依地形的日射分布特性，其深切影響聚落分布，例如在北半球的北坡方向，無論在何時何地，日射量均比平地少，這種差異在冬季尤為顯著。因此到歐洲或高緯度地區旅遊，在阿爾卑斯山區或其他地區，處處

可見南坡受日射日照較多影響，雪線比北坡來得低，森林的林相，南波長得比北坡好，但聚落分布上限，則遠比北坡的聚落高。亦即人類受日照影響會表現在聚落與活動上。

◆氣溫

熱帶或高溫長夏的溫帶地區，聚落多向地勢較高處發展，以房屋建築而言，注重高敞寬闊，以利通風，在怕有野獸侵襲的地帶，人們會將地板架高，或把屋子蓋在橋上和水上，例如東南亞國家由於地勢不平、容易淹水或沼氣濕重，為因應地理環境的因素，發展出了深具特色的高腳屋建築。例如泰國位處熱帶，鄉間的高腳屋處處可見，傳統的泰式高腳屋，最早是用竹子和茅草搭建而成的，到後來才演變成為由堅固的木頭興建，以避免動物、洪水等災害。而馬來傳統的高腳屋是為了避免濕氣侵入室內，兼具通風與涼爽的功能，還能豢養家禽如雞、鴨等，不過現代的高腳屋底下不復見動物，停的卻是摩托車或汽車。而馬來家庭常見養貓當寵物卻不見養狗，原因是在馬來傳說中，狗跟豬一樣是會吃屍體的骯髒動物，所以少見狗。而寒帶的房屋則以低矮窄小，堅固禦寒，門窗向陽以利取暖，而且通常窗戶有兩層或三層，同時也可見到大片的壁爐和暖爐。因此各地之屋舍建築型式、方位均與氣溫有關。

熱帶地區，鄉間的高腳屋處處可見（李銘輝攝）

◆降雨量

影響居住問題最深刻的自然條件，當然以水為首要。到中亞東部觀光，我們
會發現水的問題是決定居住界限的首要因素。依據人類能否居住的可能性，劃分為
兩個氣候區域，生活需求最簡單的居住者，居住期間終年不需人工灌溉的區域，其
年雨量應在200～250毫米以上。至於為維持遊牧經濟的區域，年雨量≧100毫米。
因此，就聚落而言，少雨地區，聚落多是出現井、泉所在；多雨地區，水源易得，
聚落分散。如台灣北部，終年雨量充沛，多散村；南部半年乾旱，需共同挖井取
水，故多形成集村。

但隨著科技發達，沙漠地區也可以興建為現代都市的聚落，「沙漠奇蹟」杜
拜，為「走出另一條路」，近十年重金打造整個國家，希望成為中東的金融、觀光
中心。強大的企圖心就此向全球吸金，一座座儡人的建物從平地拔起，造價多以
百億美元計。如九百億美元打造新市鎮、六百億蓋主題樂園，還有全球聞名的世界
最高樓杜拜塔、海港大樓、棕櫚人造島、帆船飯店、注定沒啥人搭的捷運⋯⋯。杜
拜年降雨量僅僅只有25毫米，幾乎沒有農業生產，但用水量是全球飯店中最高的，
遊客數量在2012年達520萬人次，這數量驚人的外來遊客，是杜拜的經濟命脈。要
支撐大批的遊客，就必須自外地輸入充足的水與食物，例如杜拜沒有水資源，降雨

杜拜是在沙漠地區打造出來的現代化都市聚落（李銘輝攝）

量非常稀薄，於是進行海水淡化，生產淡水同時排出大量的二氧化碳，導致杜拜平均碳足跡世界最高，超過美國人的2倍以上。此種未依自然節律運轉，人定勝天的傲慢，在2008年下半年發生全球金融海嘯時，杜拜這個一度被視為「經濟發展典範」的國家，財政與經濟曾陷入崩潰邊緣。此一案例，值得各國政府深思檢討。

◆風

　　風向與風速影響聚落分布與位置深遠。多風地區，聚落多出現在背風區，如台灣大屯山區之聚落，為防冬季東北季風，故聚落多位於西南坡。而西歐高緯區盛行西風，聚落多擇迎風坡，以迎接暖和之氣候。

　　風力之大小更會影響聚落特性。出國觀光可由民房建築與空間之配置，窺知其與風速之關係。位於背風地區或風少之地區，民房均不刻意修築牆籬，外觀顯得較為開放。在風力強勁的地區，則聚落全體或各家民舍均有充分完備的防風措施。因此聚落特性極易一目瞭然。除了內外觀顯現外，由民舍的結構亦可看出，強風地之民舍，無論是牆、柱或屋頂之建築方法，均需考慮防風措施，此種特色可成為觀察強風地區的區域性指標。例如台灣早期的房屋建築，即因當地氣候條件不同而有差別，最明顯的例子，便是屋頂傾斜度的差異，像澎湖、新竹一帶，由於終年風大，一般都將屋頂蓋得很低，傾斜度也小；台北地區，由於雨多，屋頂的傾斜度就大了許多，以便於排水。此種區域性的特殊景觀，從事觀光時，當然不可以忽視。

(二)地形

　　交通是否便捷、取水是否方便，以及安全問題，均與聚落形成有關。並且會發展出下列不同形式的聚落。

◆防禦性城寨聚落

　　古代治安不良，為利於防守與自衛，將聚落置於山崗或陡崖之上，例如到歐洲地中海地區旅遊，其山崗或陡崖到處可見古堡，係屬防禦性城寨聚落。

　　萊因河發源於瑞士阿爾卑斯山，一路向北流，流經瑞士、奧地利、德國、法國、荷蘭五國，而流經德國境內部分長達698公里，超過全長一半以上。萊因河兩岸盡是阡陌縱橫的清脆葡萄園、古堡、教堂、美麗寺院，就像珠串一樣的一連串排開，萊因河之於歐洲就像是長江之於中國，自古以來就是詩人、文學藝術家的靈感泉源，讚美著萊因河的詩詞歌賦。萊因河的迷人魅力在於沿著河岸有一連串的新城

萊茵巖城堡，建在河岸的半山腰上，斑駁的外觀彷彿訴說著她的數百年滄桑
圖片來源http://commons.wikimedia.org/wiki/File:Rheinstein.jpg

　　舊堡，是萊因河一大迷人之處，從梅茵茲（Mainz）到科隆（Cologne）之間，就有大大小小約六十個城堡，岸邊不時出現的美麗城堡及小教堂，如萊茵巖城堡（Burg Rheinstein）是中世紀的城堡，是以軍事爲目的，因此城堡建在河岸的半山腰以控制往來的船隻，沿著懸崖邊修建的城堡更是考驗建築功力！雄偉氣派的城堡由土磚色的石塊構成，斑駁的外觀彷彿訴說著她的數百年滄桑……。

◆丘陵地區聚落

　　背山面谷，居高臨下的山坡上，既可防風、防洪，又利於耕作，每易形成聚落。例如韓國的慶州（Gyeongju）四面環山位於丘陵地上，是新羅王朝的古都，已有一千三百年之久，是韓史上重要的聚落，也是觀光勝地。慶州有河水匯流環繞，風光秀麗，東面向日本海，曾爲韓國歷史上最悠久國家——新羅（BC57-935年）的首都。即使經過了一千多年，至今新羅時代的遺跡散布於各地，其悠久歷史的價值，已被列爲聯合國教科文組織世界文化遺產，也被稱爲沒有屋頂的博物館。

◆平原聚落

　　位於平原或台地，即地形平坦的地方，利於經營農業之地，常易形成聚落。

例如比利時首都布魯塞爾（荷語：Brussels；法語：Bruxelles）所在的布拉班（Brabant）平原，土地肥沃，在廣植小麥與大麥的農地中，點綴著紅瓦屋頂的農村聚落，形成農村觀光的一景。布魯塞爾是比利時最大的城市，位於荷比法鐵路幹線的心臟地帶，被譽爲歐洲最美麗的城市。布魯塞爾是北大西洋公約組織和歐洲聯盟的總部所在地。歐盟委員會和歐盟部長理事會皆位於布魯塞爾，另一個重要機構歐洲議會在布魯塞爾也有分處，所以它有歐洲首都的美譽。布魯塞爾位於森納河畔（La Senne River），僑民占四分之一，多達八十二種國籍，布魯塞爾是一個雙語城市，通用法語和荷蘭語，法語的使用者占較多數。另外土耳其語、阿拉伯語等語言被布魯塞爾的穆斯林廣泛使用，這也使它贏得了「人類博物館」的稱號。

　　布魯塞爾擁有全歐洲最精美的建築和博物館，摩天大樓和中世紀古建築相得益彰。布魯塞爾是歐洲最翠綠的城市，整座城市，綠樹成蔭、花草遍地，看不見裸露的土地。縱橫交錯、乾淨整潔的街道，兩邊的歐式建築頗具古典韻味，不少家庭的窗台上都擺放著爭奇鬥艷的小盆鮮花，城市被裝扮得古樸不失靚麗。隨便往哪一站，呼吸的都是清新空氣；坐下來小憩也會令人舒心愜意。走走停停，不累不煩。全市分爲上城及下城，上城大部分爲行政區，以巨大溫室著稱的拉肯宮、布魯塞爾皇宮、皇家廣場、埃格蒙宮、皇家圖書館等都在這區。而下城區爲熱鬧的商業區，以大廣場爲中心，廣場上有市政廳及國家博物館，附近街道還有著名的尿尿小童雕像。博物館方面則以皇家美術館最爲著名，館內收藏豐富的魯本斯作品。由維克多霍塔設計的比利時漫畫博物館，建築本身屬於新藝術風格，館內的主要人物爲丁丁等著名的比利時漫畫人物。除了市區景點之外，著名的歷史遺跡滑鐵盧古戰場，就在布魯塞爾郊區約20公里處。

　　多倫多（Toronto）是另一個典型的平原城市，它是加拿大安大略省的省會，地處世界最大淡水湖群——北美五大湖的中心，安大略湖西北岸的湖濱平原上，地勢平坦，風景秀麗。城市中心有屯河（Don River）和漢伯河（Humber River）穿流其間，船隻可由這裡經聖羅倫斯河（Saint Lawrence River）進入大西洋，爲加拿大大湖區一重要港口城市。多倫多在印第安語中是「彙集之地」的意思，早期多倫多原是印第安人在湖邊交易狩獵物品的場所。

　　多倫多市人口261萬人（2011），爲加拿大最大城市，亦是北美第五大城市。多倫多市是一個世界級城市，也是世界第七大證券交易所的金融中心；是前往加拿大移民的重要落腳點，市內49%的人口是在加拿大以外誕生，也造就多倫多成爲世上種族最多樣化的城市之一。目前多倫多的低犯罪率、潔淨的環境、高生活水準，

加拿大多倫多位於安大略湖的西北岸湖濱平原上,為該國重要港口城市(李銘輝攝)

以及對多樣文化的包容性,令該市被多個經濟學智囊團列為世界上最宜居的城市之一。

◆谷口與山口聚落

相鄰兩區的山口,或山間谷地與平地的接觸點是交通必經和兵家必爭的險要,往往形成聚落。如秦嶺之大散關、美國東岸的瀑布線聚落,現已形成東北部之大都會區帶。

法國第三大城里昂(Lyon),位於頌恩河(Saône)與隆河(Rhône)的交口沖積扇上,其位置在貫穿法國北部到東南部的交匯點。里昂建於西元前43年,是凱撒麾下的軍官Munatius Plancus建立的羅馬殖民地,在西元2世紀時為羅馬帝國加利亞殖民地的首都,在市內留存中世紀城堡、圓形劇場與水道等歷史遺跡,讓遊客到里昂時都會留下對羅馬時代難忘的影像,更是聯合國評定的世界歷史遺跡。

文藝復興時期,里昂的免稅政策吸引了許多外國的商人、銀行家到此定居並開設店鋪,15世紀活字印刷術發明之後,里昂成為全歐洲的印刷中心,16世紀蠶絲由中國傳入,它是絲路在西方的終點,商旅越過沙漠、高山、荒原、惡水,才能從

遙遠的中國，運來比黃金還要珍貴的蠶繭在這裡織成綢緞，為身著綾羅綢緞的王公貴人錦上添花，里昂又一躍成為法國的紡織中心，亦主導了法國的經濟，今日舊市區古典房舍上的精緻裝潢，仍足以令人勾想起16世紀時的繁華盛貌。

舊城鎮橫亙頌恩河，稱Vieux Lyon，城市北邊是舊製絲區，隨處都可以墜入歷史的回憶之中，而隆河東岸則是現代化的里昂新市區，裝飾簡約卻又不失亮麗的櫥窗裡，引領著法國的時尚流行趨勢。豐富的地理景貌與悠久的歷史文化融合成今日的里昂，來到這兒，不妨放慢腳步悠遊，廣場、公園、街道、市集……每一個角落都蘊藏著可能的驚奇；如果累了，就在露天餐館來杯咖啡、品嚐美食小憩一番吧！透過輕淌的河水之律動，細細感受這城市的風情。

◆宗教聚落

山明水秀，風景幽美，遠離塵囂，適於修心養性之場所。如台灣獅頭山、山西五台山以及修道院等皆在當地形成宗教聚落。

法國聖米歇爾山位於法國諾曼第附近，是距海岸約1公里的岩石小島，為法國旅遊勝地，也是教徒的朝聖地，山頂建有著名的聖米歇爾修道院。聖米歇爾山被譽為「世界第八大奇蹟」，是天主教除了耶路撒冷和梵蒂岡之外的第三大聖地，於

聖米歇爾修道院是距海岸約1公里的岩石小島，為法國旅遊勝地，也是教徒的朝聖地（李銘輝攝）

1979年被聯合國教科文組織列為世界文化及自然遺產。聖米歇爾山及其海灣聖米歇爾山城堡，是法國著名古蹟和天主教徒朝聖聖地，西元708年的夜晚，在聖米歇爾山附近修行的紅衣主教奧貝爾，連續三天夢見天使長米迦勒手指沙灘上的一座小山，示意他在此修建教堂，自此無數的教士和勞工們將一塊塊沉重的花崗岩運過流沙，一步步拉上山頂，造就了這個奇蹟。一千多年來，它傲然獨立，憑海臨風，睥睨大西洋海水的潮起潮落，接受著一代又一代信徒的頂禮膜拜。小島呈圓錐形，周長900公尺，由聳立的花崗石構成。海拔88公尺，經常被大片沙岸包圍，僅漲潮時才成為島。

◆礦業聚落

礦產豐富地區，每有礦業聚落形成。例如台灣之瑞芳九份山村，在清治時代初期，這地方的村落住了九戶人家，每當外出到市集購物時，都是每樣要「九份」，到了後來九份就成了這村落的地名。早期因為盛產金礦，淘金客蜂擁而至，全盛時期九份一地人口達四萬多人，酒家林立，有「小香港」之稱，後來礦坑廢了，淘金客走了，燈紅酒綠的景象不再，礦坑挖掘殆盡而沒落。1990年代後，因電影《悲情城市》一片於九份取景，九份的獨特舊式建築、坡地以及風情，透過此片而吸引國內外的注目，也為此地區重新帶來生機，舊有的老舊房屋與聚落經過整修後，目前已經成為一個很受歡迎的國際觀光景點。

美國卡利哥鬼鎮（Calico Ghost Town）是美西旅遊團，由洛杉磯前往拉斯維加斯途中著名的景點之一，卡利哥之所以稱為鬼鎮並不是鬧鬼，而是因為當時住在卡利哥的鎮民本來是以採礦為生，但後來礦區結束營業不再開採，這些鎮民也就紛紛離開了，導致這個卡利哥鎮不再有任何人居住，因此稱之為鬼鎮。走進鬼鎮會以為是來到擁有西部風情的遊樂園，彷彿好萊塢回到未來的場景，過舊的房屋與設備，恍若穿越時空，回到過去置身於美國西部牛仔時代一樣。

卡利哥鬼鎮的一磚一瓦、所有建築物與車輛都原封不動保留下來，不僅具有歷史意義，也能讓我們一窺當時的人們生活方式，走進鬼鎮可以看到蒸氣火車頭，以及用來採礦的車輛，與現代車輛和火車長得不一樣，每一輛都是紅色上漆的木頭所製，充分見證歷史的變遷；還有現代幾乎絕跡的馬車，可惜已經沒有馬匹。鬼鎮的商店，是當時的雜貨店，仍保有當初的招牌與樣子，有股懷念的感覺，從外頭斑駁的外牆可以看出歷經滄桑的風情。街旁豎立一個當時牛仔裝大型立牌，頭部的部分刻意留空，是為了讓遊客可以站在立牌前拍照，就像是自己穿了牛仔裝一樣，另

外也可以跟印第安人的人像一起合照。最後來到採礦區，可以見到當時的採礦車，像火車般一節一節相連，可以想像當時的礦工是乘著它進入煤礦區採礦！

◆河口聚落

河流離開谷地或兩河匯流或匯流湖泊處，由於水利便利，商旅必經，貨物集散之地，易生聚落。例如中國上海位於長江口、美國紐約位於哈德遜河（Hudson River）河口。

吉隆坡（Kuala Lumpur）是馬來西亞最大的城市。城市西、北、東三面環山，巴生河（Klang River）及其支流鵝麥河（Gombak River）在市內匯合後，從西南流入麻六甲海峽。馬來文Kuala是河口，Lumpur是淤泥之意，因為吉隆坡開端於鵝麥河與巴生河的交匯處，原意為「泥濘河口」，乃其名由來。當時，雪蘭莪州皇族拉查阿都拉（Raja Abdullah）把巴生採錫權開放給採礦者，吸引了大批中國礦工來此採錫。其後吉隆坡就從而逐漸發展起來。今日的吉隆坡是馬來西亞首都，人口數

馬來西亞吉隆坡市的雙子星塔是世界最高的雙塔建築（李銘輝攝）

171

為1,800萬人（2012），面積243平方公里，是一個充滿現代氣息的國際化大都市，發達的交通運輸、高聳的摩天大樓、富有歷史韻味的古代建築、數之不盡的風景名勝、購物中心、高等學府和市政大廳均坐落於此。茨廠街（Petaling Street）又稱唐人街，是馬來西亞首都著名的購物街。茨廠街不論白晝或黑夜都是那麼的熱鬧和繁忙。整條街好像有用不完的活力，各地的遊客接踵而來，把它擠得水泄不通。

◆岩岸聚落

岩岸曲折水深，或海岬，或河海交會處，以及控制海運必經之要衝，均易形成聚落。

例如現今之盧森堡（Luxembourg），其全稱為盧森堡大公國，1867年5月11日正式確認獨立，是現今歐洲大陸僅存的大公國，位於歐洲西北部，東鄰德國，南毗法國，西部和北部與比利時接壤。由於其地形富於變化，在歷史上盧森堡處於德法要道，地形險要，一直是西歐重要的軍事要塞，有「北方直布羅陀」的稱號。西元963年時Siegfried伯爵在一處可俯瞰Alzette的山崖上，打造出一座Lucilinburhuc（意為小城堡），為今日盧森堡市的前身。盧森堡王朝是一個中世紀德意志地區的王朝，其王室成員在1308年至1437年間三度成為神聖羅馬皇帝。因此盧森堡歷史由中世紀時盧森堡城堡的修建開始。城堡建成之後，附近開始逐漸發展，成為城鎮。

由於地理位置優越和正確的政治結盟政策，盧森堡在中世紀時成長相當快速，期間曾被普魯士、奧地利、西班牙等國勢力入侵，後與荷蘭建立緊密的聯盟關係，一直要到1890年盧森堡才有屬於自己的王朝。目前盧森堡市是世界最富有的城市之一，已發展成為銀行、經濟和行政中心。也是歐盟多個下設機構的所在地，包括歐洲法院、歐洲審計院、歐洲投資銀行，被稱為繼布魯塞爾和史特拉斯堡（Strasbourg）之後的「歐盟第三首都」；它是歐盟中人均收入和生活水準最高的國家，也是全球最大的金融中心之一、歐元區內最重要的私人銀行中心及全球第二大投資信託中心。因國土小、古堡多，又有「袖珍王國」、「千堡之國」之稱。

因為它的地理位置太過重要，歷年來有不少歐洲勢力曾占領過此區，不但帶來了自己的文化，也留下不少歷史的遺跡，如法國軍隊在19世紀建造的軍事堡壘Petrusse山谷已成為觀光據點。如果說美國是民族的大熔爐，盧森堡則是歐洲民族的小熔爐，有超過三分之一的人擁有外國護照，餐廳方面更是什麼口味都有，擁有全世界密度最高的米其林上榜餐廳。盧森堡市建立在山丘之上，周圍有護城河環繞，城市分為舊市街和新市街。著名的憲法廣場（Place de Constitution）、達姆

廣場（Place d' Armes）以及聖母教會（Cathedrale Notre-Dame），都是遊覽的好地點。若再往上走去，到了山崖上的高爾尼休路（Chemin de la Corniche），就可以好好享受散步的樂趣。再往前走來到布克炮台（Casemates du Book），也可以看到盧森堡的過往歷史。

◆綠洲聚落

　　乾燥地區有地面水或地下水豐富之地區，易形成聚落。例如中國塔里木盆地，因有中國最長的內流河——塔里木河，而能在當地成爲聚落。但也有特例，如埃及的胡爾加達（Hurghada）是埃及紅海省首府，位於埃及東部紅海（Red Sea）沿岸，距離開羅約七百多公里，行車時間爲七小時多，是1980年代針對美麗的紅海沿岸景色，新開發出來的沙漠綠洲，所有的淡水引自西奈半島；埃及以艾斯尤特（Asyut）爲界分爲上埃及與下埃及，上埃及是尼羅河上游南方地區，包含胡爾加達、路克索（Luxor）、亞斯文、阿布辛貝（Abu Simbel）等地，下埃及是尼羅河下游北方地區，包含開羅（Cairo）、亞歷山大（Alexander），二者以尼羅河劃分，以東爲東部沙漠（阿拉伯大沙漠），以西爲西部大沙漠（撒哈拉大沙漠）。

　　紅海不僅只是大海，而是神聖的見證，紅海位於亞洲與非洲之間，北接西奈半島，南臨印度洋，綿延1,000英里。相傳以色列人出埃及時，摩西並沒有帶領他們走近路，因爲神說，「恐怕百姓遇見打仗後悔，就回埃及去。」，於是神領著百姓繞道而行，走紅海曠野的路。

　　胡爾加達位於阿拉伯大沙漠以東，靠近紅海海邊，是聞名於世的歐洲人度假勝地。人工綠意只有沿岸，稍往西方內陸前進就是廣大的阿拉伯沙漠。該城市陽光、沙灘、椰影搖曳，市內興建了多間酒店，擁有許多大型購物商場，以及無數圍繞紅海而建的國際連鎖飯店。該地有多個海灘，陽光充沛，來到此地可悠閒地徜徉在碧海藍天下，或沙灘游泳，或進行如滑浪、釣魚等水上活動，或乘潛艇欣賞紅海海底的珊瑚礁景色，或享受潛水之樂；由於紅海海底布滿色彩斑斕的熱帶魚類與珊瑚，生態非常豐富，建議搭乘玻璃潛艇，感受不同的海底世界。

　　來到胡爾加達，除了享受紅海風光外，大沙漠的狂飆體驗當然也是不能少的。你可以安排往西前往阿拉伯大沙漠邊緣，體驗乘坐四輪傳動的吉普車，車子奔馳於廣瀚沙漠中，隨著沙丘起伏，追逐層層沙浪，領略沙漠民族豪邁氣息；運氣好或許沙漠中的海市蜃樓影像，就在咫尺卻是夢幻！

埃及的胡爾加達位於阿拉伯大沙漠以東，靠近
紅海海邊，可搭乘潛水艇下潛紅海海底欣賞珊
瑚礁景色，或享受潛水之樂（李銘輝攝）

二、社會經濟環境

(一)經濟條件

經濟條件為聚落成立之主要條件，尤其早期是以能夠維持生活，獲得安全為重要原則。在此種情況下，耕地、山林、草地、牧場等圍繞之處，或者接近水面，有利於森林之採伐、水力之開發、漁牧之經營及地下資源之掘取等經濟活動，皆可產生聚落。

但是隨著時代的巨變，有許多的科技產業聚落的形成及其發展的可能，就變得瞬息萬變；除了受企業個體與社會總體的互動方式影響之外，它也和產業群聚中

有多少具國際競爭力的領導廠家息息相關。尤其協力生產結構雖然可以提供生產與投資乃至社會資源移轉的靈活性，但是若沒有一些具領導地位的企業主，努力的提升自己與搭配的協力廠家之生產能力，即使有生產組合結構或是企業的群聚，也不必然會使該產業有發展。例如台灣自行車領導廠家（巨大）創始人，鍥而不捨的想提升協力廠商的生產製造水準，我們可以清楚看到，一個現代產業聚落的發展，通常需要有重點的廠商能夠扮演著要求者或協助者的角色。再以台灣機械產業聚落的形成為例。雖然不是一種有意的設計與規劃結果，但是由於有表現優異的領導廠家作為前導，整合了眾多零細但積極並具專精生產技術的小廠家，使得其在國際機械市場上，能成為一個快速與有競爭力的跟隨者。群聚的現象不但在台灣的傳統產業很普遍，甚至在科技產業方面也是如此。並且不管是傳統產業或科技產業，其產業聚落的形成與發展，都和社會資源動員或移轉的成效有密切關係。

　　基本上產業聚落的形成，並不是特殊的現象，其值得注意的地方是在於產業聚落如何能長久存在，並取得持續發展的空間。台灣的機械產業接引著早期的累積，透過零細化的協力生產分工體系的形成，使得其在成本降低與彈性因應市場變動的能力，都能因此而增強。並且經由廠家間既合作又競爭的關係，使得生產製造的技術一直在持續增長。相類似地，我們在台灣的IC產業，也看到類似的發展軌跡。經由聯華電子與台灣積體電路公司兩大代工廠的帶引之下，使得台灣的IC產業，逐漸形塑出上中下游完備的產業生產體系，並且群聚在新竹、台北一帶。由於有這樣的一種完整的生產體系之配合，使得台灣的IC設計業，從默默無聞，一躍而成全世界僅次於美國的產業規模。不管是在傳統的機械產業或是屬於高科技的IC產業，我們可以看到產業聚落之形成，除了反映出它們皆能進行社會資源的有效移轉之外，對於其發展的另一個不可或缺的要件是它們都進入了全球化的生產與銷售體系之中。其中，台灣的IC產業更是在人才、資金與技術來源上都全球化。因此，就台灣的產業聚落發展經驗來看，進入全球化市場加上在地社會資源的有效移轉，是其不可或缺的兩個產業聚落的發展基礎。

(二)交通路線

　　道路是構成聚落的要素之一。村落之形成與交通線有關，村落發展為城市，城鎮與都市的位置，或者是都市化等，均與交通線有不可分的關係。聚落區位常受道路幹線影響，幹線所經之處，聚落密集，遠離則趨於疏落。因此世界各大都市，皆是位於陸、海、空的交通要道上。

　　由於都市提供較多的就業機會與便利的生活環境，因而吸引鄉村人口往都市集中，此一人口移動的過程，因交通發達讓聚落之間的往來更加便捷與頻繁，也加速人口的移動，使得都市人口增加，都市範圍不斷擴大，最後與鄰近都市之間的界線愈來愈模糊，漸漸連成一體，形成大都會。城市發展與城市交通的發展是一個互相影響、互相制約的過程。交通方式的變革，引起了城市規模的向外擴展，同時伴隨城市用地功能、密度和城市空間結構發生變化，這又對城市現行的交通體系提出了挑戰，迫使其儘快做出調整。

　　在交通工具不太發達的時期，對可及性（Access）的標準傾向於從距離的遠近來衡量。隨著經濟、技術等方面的發展，城市內部各經濟活動之間的經濟距離和時間距離較之地理距離大為縮短。1951年，美國規劃官員協會（ASPO）提出了「等時間線」的概念，認為消費者最為關心的不是他們的住所與工作所在地之間的距離，而是他們走這段距離所花的時間，強調了時間成本對可及性的制約。可及性概念的擴展，對於各經濟活動的區位選擇產生了影響。

　　交通設施和運輸系統的改善，提高了地區的區位可及性，進而影響到土地市場的價格，促使城市土地市場重新進行分配，這同時也是重新孕育新的城市空間的主要過程。在這樣的過程中，城市用地功能和城市空間結構發生變化，城市人口密度和土地利用密度也隨之改變，引發不同用地間的互補性和城市居民外出空間分布的變化，這又對城市現行的交通體系提出了挑戰，迫使城市交通基礎設施和運輸系統儘快做出反應，以適應這些變化。交通基礎設施和運輸系統本身的取向，對城市未來的空間結構和形態產生巨大的約束和導向作用，而城市空間結構的變化反過來對交通系統提出新的要求。

　　以日本為例，日本是一個高度城市化的國家，日本於1889年設立市鎮的制度，當時城市占全國總人口的5%左右。但此後人口不斷向城市聚集，城市數量猛增。至1992年，日本城市占全國同期人口的77%，此時的日本已經進入了城市化高度發達階段。日本城市迅速發展與壯大，除明治維新工業持續發展，使城市面貌和城市結構徹底改變外，交通發展也對城市發展有著決定性的作用。

　　日本過去城市是封建藩主割據的領地，城市道路多為兩車道，街面狹窄，以河網水運居多。1868年明治維新後，隨著工業的發展，城市不斷擴展，城市間交流頻繁起來，加上1870年起進行全國鐵路大建設，電車、公共汽車與地鐵也相繼出現，城市進入了鐵路與汽車時代。1950年代借美國對韓戰爭影響，1960年代經濟高速起飛，從而導致城市迅速發展。由於人口不斷湧進城市，導致城市交通問題也日

益突出，原有道路建設已無法適應交通迅速發展的需要。在發展經濟的過程中，日本政府已意識到交通對城市發展的重要性，對交通建設與發展也更加重視起來。日本的城市發展一開始走的就是自上而下的道路，政府的政策及意圖對城市發展有決定性作用。封建時代的日本城市主要交通工具是轎子，明治以後馬車作爲主要交通工具長達三十多年。1903年有軌電車在東京出現後，很快取代了馬車，成爲日常主要交通工具。1870年開始修築橫濱通往東京的鐵路，鐵路日漸成爲運輸的主力軍。到20世紀初，從東京到其他主要城市的鐵路線已全部開通，從而爲工業發展與城市向外擴展打下了基礎。

日本的地鐵於1927年始建於東京，長僅2.2公里。此後大阪與名古屋相繼建設地鐵。1970年代世界石油危機導致日本都市地鐵高度發展，形成了地鐵交通網絡，從市區延伸到郊區，與地面交通及各種快速軌道交通相互銜接形成了整體。日本公路發展始於1950年代的經濟恢復期，1954年開始執行道路建設五年計畫，隨著路況改善，公路客貨運量猛增，貨運從鐵路轉爲以公路爲主。1957年著手建設高速公路，形成全國高速公路網體系。

交通發展爲城市的擴展提供了前提，在交通現代化進程中，日本國土的全面城市化也同時在進行。城市交通的不斷發展，使人口郊區化及城市結構調整成爲可能。以東京爲例，明治維新時期，由於交通方式以徒步爲主，遠距離出行不便。20世紀初隨著電車出現及城市間鐵路開通，以國營鐵路東京站爲中心，首次形成了城市商業中心區。1920年代初關東大地震後，市區借交通發展進行大規模改建，促使東京市區向郊外迅速擴張，1950年代後隨著高速鐵道向外延伸，同時帶動了市區範圍的擴展。從1960年代開始，圍繞東京城市周邊的高速鐵路網站，由於住宅面積與環境通常比市區更優越，吸引了大量居民遷入。逐漸地，城市周邊就出現了一些新興的綜合性城市，透過這樣一波波向外擴張，城市範圍愈來愈大，結果使城市間的空白地帶也發展爲新的城市，城市與城市漸漸融爲一體。隨著日本後來新幹線與全國高速公路網的開通，一方面強化了城市間的聯繫，另一方面帶動了地區工業與經濟的發展，城市的面貌結構、功能與人們的生活方式發生了澈底改變。

透過以上分析，不難看出日本交通現代化發展與城市發展有著密切的聯繫。交通系統的發展，使城市容量擴大，城市與城市間的迅速交流得以實現，城鄉差距得以縮小，城市的活力增強，最終改變了城市的社會、經濟和空間結構。

(三)軍政需要

　　為國防之目的，安全需求，在經濟、交通不便之處，亦可形成聚落。如中國長城上之關、口、營等，以及歐洲各地的「堡」等均屬之。

　　城堡（Castle）是歐洲中世紀的產物，西元1066年至1400年是興建城堡的鼎盛時期，歐洲貴族為爭奪土地、糧食、牲畜、人口而不斷爆發戰爭，密集的戰爭導致了貴族們修建越來越多、越來越大的城堡，來守衛自己的領地。城堡除了在軍事上的防禦用途外，還有政治上擴張領土和控制地方等用途。

　　在封建社會時期，地方上的貴族提供了法律秩序和保護，使居民不受諸如維京人等劫掠者所侵擾。貴族建造城堡的目的，是為了防護並提供一個由軍事武力所控制的安全基地。事實上，一般認為城堡的功能是用來防衛，乃一種與事實不符的看法，因為最初的建造目的是用作進攻的工具。它的功能是作為專業士兵尤其是騎士的基地，並控制四周的鄉間地區。當國王的中央權力由於各種原因而衰落後，由城堡所構成的網路以及它們所支援的軍事武力，反而在政治上提供了相對的穩定。

　　從西元9世紀開始，地方上的強人就開始以城堡占據歐洲各個地區。這些早期的城堡設計和建造大多簡單，但卻慢慢發展為堅固的石材建築。它們多屬於國王或國王的臣屬，雖然貴族辯稱是受到蠻族的威脅才建造城堡，但事實上他們用它來確立對地方的控制。這種情況經常發生，因為歐洲地區沒有戰略性的防衛地形，而當時又沒有一個強大的中央集權政府。

　　法國的普瓦圖（Poitou）地區是歐洲遍布城堡的最佳例子。在西元9世紀維京人入侵之前，那裡只有三個城堡；但到了西元11世紀時，增加到三十九個。這個發展模式在歐洲其他地區都可找到，因為可以快速地就築起城堡。在火炮出現之前，城堡的防衛者比攻城占有更大的優勢。遍布的城堡和為了防衛而維持的大批士兵，不僅沒有帶來和平或互相防衛以對抗入侵者，反而助長了不斷發生的戰爭。

　　日本自15世紀以降，是地方群雄起而爭霸的戰國時代。那段時期的日本呈現由諸多小國各據一方的局勢，國與國之間經常兵戎相見，各國為了防禦的需要，在山頂上建築了許多小型的城堡。

　　歷時一世紀的戰國時代之後，日本各地建了許多頗具規模的城堡。這些城堡跟過去所建造的城堡截然不同，它們建築的地點多半是平地，或是平原上的小山丘，城堡也儼然成為地區行政中心以及軍事總部。城鎮沿著城堡周圍逐漸成形，城堡也就是這些城鎮的中心。

日本三大古城之一的熊本城天守閣是日本重要文化資產（李銘輝）

　　日本典型的大城堡有三進，依次為位在城堡最中心的「本丸」（也就是主要城池的意思），以及接下來的「二之丸」（第二進）和「三之丸」（第三進）。城堡的主塔位於本丸，不過領主通常居住在比較舒適的二之丸。武士住在城堡附近的城鎮。階級越高的武士，住得離城堡越近。商人和工匠有特定的居住區域，寺廟和娛樂區通常是位在城鎮的外緣。東京和金澤就是城堡演變成現代城市的兩個最佳範例。

(四)宗教活動

　　受到強烈的宗教意識影響，在不毛之地亦可形成聚落，如耶路撒冷、麥加等宗教聖地皆屬之。

　　耶路撒冷位於巴勒斯坦中部猶地亞山（Gaetulia）的四座山丘上，是一座舉世聞名，國際公認世界上最古老的歷史古城，距今已有五千多年的歷史。四周群山環抱，由東部舊城和西部新城組成。耶路撒冷舊城是一座宗教聖城，是猶太教、伊斯蘭教和基督教世界三大宗教發源地，三教都把耶路撒冷視為自己的聖地，是備受三教崇敬的神聖城市。

　　其地名源由可追溯到西元前19世紀和18世紀，在古埃及的念咒文中出現有「一座城」叫Rušalimum或Urušalimum的字眼；而在西元前1400年至1360年的阿瑪

爾納泥版片年代，耶路撒冷名字再次出現在阿卡德語（Akkadian）的楔形文字，稱為Urušalim。指「和平而完美的地方」之意。耶路撒冷所在地最早稱為「耶布斯」（Nciku），這是因為很早以前迦南人在此修建村莊，構築城堡，並以部落命名此地，後來迦南人又在這裡修建城市，並定名為「尤羅撒利姆」（Urusalim）。中文以此譯為「耶路撒冷」，意為「和平之城」。阿拉伯人稱該城為「古德斯」，即「聖城」。

耶路撒冷長期以來是巴勒斯坦人和以色列人聚居的城市。相傳西元前10世紀，大衛的兒子所羅門繼位，在耶路撒冷城內的錫安山上修建了一座猶太教聖殿，是古猶太人進行宗教和政治活動的中心，於是猶太教就把耶路撒冷作為聖地。後來在聖殿廢墟上築起一道城牆，猶太人稱為「哭牆」，成為當今猶太教最重要的崇拜物。

西元7世紀初，伊斯蘭教先知穆罕默德在阿拉伯半島傳教，在麥加城受到當地貴族的反對。一天夜裡，他從夢中被喚醒，乘騎由天使送來的一匹有女人頭的銀灰色牝馬，從麥加來到耶路撒冷，在這裡踩在一塊聖石上，飛上九重天，在直接受到上天啓示後，當夜又返回麥加城。這就是伊斯蘭教中有名的「夜行和登宵」，是穆斯林的重要教義之一。由於這夜遊神話，耶路撒冷也就成了伊斯蘭教僅次於麥加、麥地那的第三聖地。

正由於耶路撒冷是三大宗教聖地，為了爭奪聖地，自古以來，在這裡不知發生過多少次殘酷的征戰。耶路撒冷先後十八次被夷為平地，但每次之後都得到復興，根本原因就在於這是一座世界公認的宗教聖地。有人說，耶路撒冷是世界上少見的屢遭破壞但又備受崇敬的一座美麗城市。1860年以前，耶路撒冷有城牆，城區分猶太居民區、穆斯林居民區、亞美尼亞居民區和基督教居民區等四個居民區。那時，已占該城人口多數的猶太人，開始在城牆外建立新的居民區，形成了現代耶路撒冷的核心。從一個小鄉鎮轉變為一個繁榮的大都市，形成許多新的居民區，每一個居民區都反映了那裡特定聚居群體的特性。

1917年盟軍占領耶路撒冷。1922年起由英國「託管」。1947年11月聯合國大會通過了關於巴勒斯坦分治的第1818號決議，規定耶路撒冷由聯合國管理。1948年5月第一次中東戰爭爆發後，以色列旋即占領了耶路撒冷西區，並在1950年宣布耶路撒冷為首都。耶路撒冷城東區遂由約旦控制，1967年第三次中東戰爭時，以色列進而占領全城。1980年7月以色列議會通過法案，將耶路撒冷定為以色列「永恆和不可分割的」首都。此舉引起了阿拉伯世界和國際輿論的強烈反應。1988年11月，

巴勒斯坦全國委員會第十九次特別會議通過《獨立宣言》，宣布耶路撒冷為新成立的巴勒斯坦國首都。耶路撒冷新城區位於西部，是在西元19世紀後逐漸建立起來的，比老城區大兩倍，主要是科學、文化等機構所在地。街道兩側是現代化建築群，在那鱗次櫛比的高樓大廈、舒適優雅的旅館別墅、人群川流的大型商場之間，點綴著景色秀麗的公園。老城位於東部，周圍有一道高高的城牆，一些著名的宗教聖址都在老城，如享有與麥加克爾白天房（Bait'allah，或者Ka'ba）同等地位，穆罕默德當夜登天時腳踩的那塊聖石所在的薩赫萊清真寺、僅次於麥加聖寺和麥地那先知寺的世界第三大清真寺——阿克薩清真寺等，凡是《舊約》、《新約》中提到的人名、事件和有關地方，城中都建有相應的教堂和殿宇。

耶路撒冷既古老又現代，是一個多樣化的城市，也是世界上重要的旅遊城市之一。其居民代表著多種文化和民族的融合，既有嚴守教規又有世俗的生活方式。這座城市既保存過去，又為將來進行建設，既有精心修復的歷史遺址，又有細心美化的綠地、現代化商業區、工業園區和不斷擴展的郊區，表明了它的延續性和生命力。

耶路撒冷是三大宗教的聖地，為了爭奪聖地，自古以來發生無數次殘酷的征戰

第二節　古蹟與觀光

　　古蹟是祖先活動所遺留下來的遺跡，也是人類文化延續的象徵，因此觀光古蹟是踏尋歷史足跡的旅行，不但富有感性的情趣，更富有知性的意義。古蹟包含：建築、美術、宗教、民俗、歷史等範疇，其表現方式多彩多姿，不似一般風景區，僅讓人覺得風景幽美而已。所以在從事各國古蹟觀光之旅前，須先對古蹟有個概括性的認識，才能有豐富的收穫。

一、古蹟的重要性

　　古蹟者，皆因其具有特殊歷史意義而流傳於世。一國之文物古蹟，最能具體反映其本身之歷史傳統與文化特質，因此世界先進國家，莫不重視古蹟之維護，聯合國教科文組織憲章也規定各國應竭盡所能保存並維護古蹟及其他文物，古蹟有下列價值：

(一)古蹟具有豐富的歷史背景，為人類文化延續的象徵

　　古蹟是先民所遺留下來當年活動的足跡，後人承繼先民文化，而構成今日的生活背景，文化遺產逐漸累積，綿延滋長，對全人類甚為重要。每一處古蹟都曾經歷滄桑，有其豐富的歷史背景。

(二)傳統建築表現時代背景與當時社會環境

　　古蹟之建築價值，不在其規模是否宏美，型式是否典雅美麗，而在於反映當時社會與心理狀況。建築藝術的發展，不論在哪個時代，都是隨社會之演化而前進，也可以表現一個地方的藝術與文化傳統。例如中國廟宇與西洋教堂之興建，匠師們將地方藝術與文化傳統儘量雕鏤繪寫其中，再經長期增修，已累積地方文化和民俗藝術的特色。

(三)古蹟是民族精神的寄託

　　滑鐵盧古戰場係比、荷、德、英四個聯軍1815年戰敗法國拿破崙（Napoleon）的古戰場遺跡，雖僅40公尺的小山丘為記，但遊覽其間，追憶當年兩軍對峙，氣吞山河之勢，往往使人緬懷昔日英雄的壯烈；參拜台灣台南之延平郡王祠，其一木一草皆存事蹟流傳，令人對延平郡王興起崇敬與懷念之情。因此造訪古蹟除了純美的欣賞，更可造成道德的激勵，古蹟不僅可以讓現代人體察過去歷史的榮耀，也可以陶融個人的氣質，凝鑄民族的感情。

(四)古蹟可撫慰心靈

　　現代人因物質文明而帶來的空虛，使人渴望重返古老的精神文明，企圖回溯歷史足跡，探尋自己的根，以撫慰心靈。例如古蹟寺廟、教堂，除了提供信徒從事宗教儀典外，更是當地居民休閒、聚會、溝通的場所，使當地人因擁有該廟宇或教堂而產生精神上的歸屬感。

(五)古蹟可發揮文化的自明性

　　古蹟可引發人類之深省。例如第二次世界大戰，日本偷襲之珍珠港，迄今仍保留其被炸後之慘況，以供觀光客參觀，提醒世人戰爭之可怕；日本廣島遭到原子彈轟炸之建築物，殘骸現仍留存，瓦礫雜陳，日本政府猶多方保護，作為其慘痛教訓之紀念。其用意皆在保留遺跡，以發人深省。

二、歷史古蹟觀光資源

　　歷史古蹟類旅遊資源包括早期人類遺址、廟壇皇陵、古城帝都、名人遺蹟、碑碣雕像等。

(一)人類文化遺址

　　遺址係指年代久遠之人類活動舊址，已淹沒消失或埋藏於地下，或僅部分殘存者，諸如居住、信仰、教化、生產、交易、交通、戰爭、墓葬等活動舊址。

　　人類的遠祖是類人猿族，在距今大約一百四十萬年至二百萬年前，猿類中的

一部分開始向人類演變。在非洲、中國等地，考古學家在世界各地發現許多早期人類活動的遺址，出土的包括遺骸化石、使用過的石刀、石斧、石鑿之類。例如印度尼西亞爪哇人、德國海德堡人、坦桑尼亞舍利人、阿爾及利亞和摩洛哥阿特拉斯人等遺址、化石的發現和出土。

例如，中國四川古代最重要的一處人類遺址──三星堆文化遺址（曾來台故宮展示），遺址的年代距今四千八百年至二千八百年，延續時間長達二千年，遺址包括大型城址，大面積居住區及祭祀坑在內的重要文化遺址，現已成為中國大陸最重要之古蹟觀光資源。

另外南美的馬丘比丘（Machu Picchu），是秘魯一個著名的前哥倫布時期印加帝國的遺跡，由於獨特的位置、地址特點和發現時間較晚（1911年），馬丘比丘成了印加帝國最為人所熟悉的標誌。在1983年，馬丘比丘古神廟被聯合國教科文組織定為世界文物遺產，且為文化與自然雙重遺產。

神秘的馬丘比丘遺址可能是世界上最讓人捉摸不透的謎一樣的古代遺址。它是一座新大陸發現之前就存在的印加遺址，位於秘魯印加聖谷上方的山脊上。它的建築風格屬於古典印加風格，周圍分布著很多天然溫泉、梯田，很多寺廟、儲藏室和其他美麗的宮殿。整個馬丘比丘城令人賞心悅目，感覺像個綠色天堂。

在山頂上馬丘比丘的懸崖邊，人們可以欣賞到落差600公尺直到烏魯班巴河的的垂直峭壁。絕佳的地理位置使馬丘比丘成了理想的軍事要塞，它的位置也因此曾經是軍事機密。馬丘比丘精確的座標是古城遺址位於古印加帝國首都庫斯科城南部112公里的高原上，海拔2,560公尺。大約1450年，印加帝國統治者帕查庫特克·印加·尤潘基建造了該城。1532年，西班牙殖民者入侵秘魯攻占了馬丘比丘，但最終將它遺棄。

1911年，美國探險家海勒姆·賓厄姆發現了完全掩蓋在一片厚厚熱帶樹林之下的古城遺址。此後，隨著神秘面紗逐步被揭開，古老的馬丘比丘開始向現代社會透射出它曾經輝煌的帝國文明。遺址雖只剩下殘垣斷壁，但當初興盛時期的壯觀風貌依稀可見。古城街道狹窄，整齊有序，宮殿、寺院、作坊、堡壘等各具特色。它們多用巨石堆砌而成，沒有灰漿等黏合物，大小石塊嚴絲合縫，甚至連一個刀片都插不進去。這裡與其說是個城市，不如說是個宗教活動的聚集地。這裡曾是個宗教祭奠活動的場所，這裡的人們崇拜太陽，因為女人被視為太陽的貞女。但與此同時，馬丘比丘也面臨著遭旅遊業破壞的擔憂。

(二)廟壇與陵寢

　　人類出於對天、對神的崇拜，修築許多祭祀的場所，帝王或權貴為了死後能夠仍舊享受榮華富貴，君王常利用在世時修築其皇陵，這些早期代表權力與富貴象徵的廟壇或陵寢，日後則成為各國重要的觀光資源。前者如希臘雅典的帕德嫩神廟（Parthenon）與中國北京的天壇，後者如埃及金字塔與中國南越文王墓。

　　帕德嫩神廟是在希臘首都雅典的半山丘上，它是一座巍峨挺拔的長方形建築物，係世界藝術寶庫中最負盛名的神廟之一，歷經兩千多年的滄桑之變，遭受多次的兵荒馬亂，今日帕德嫩神廟屋頂已塌陷，雕像蕩然無存，浮雕剝蝕嚴重。如今僅能藉由巍然屹立的柱廊想像當年神殿雄偉壯麗的丰姿，個人曾登臨其上，令人有種對人類祖先和古代藝術家產生無限崇敬之情。

　　埃及吉薩金字塔群（The Pyramids of Giza）位於尼羅河西岸，大約建於西元前27世紀，為一方錐形的建築物，其中最大的一座，是第四王朝法老古夫（Khufu）的金字塔，該塔興建於西元前2760年，塔高146.5公尺，邊長230公尺，建築十分精細，不僅外觀雄偉，而且塔內有通道、石階、墓室等複雜的地下宮殿建築。此外古

希臘雅典山上的帕德嫩神廟，僅能藉由巍然屹立的柱廊想像當年神殿雄偉壯麗的丰姿（李銘輝攝）

夫兒子哈夫拉（Khafra）法老的金字塔，旁邊是座巨大的獅身人面像（Sphinx），是世上最古老的雕像之一，像高約20公尺，長約60公尺，由一塊巨石雕成，面部是哈夫拉國王的臉型，它與珍藏在埃及博物館內的哈夫拉生前雕像維妙維肖，雄偉的金字塔和獅身人面像，每天都吸引著成千上萬的各國遊客。

另外，中國廣州舊城大北門外的南越文王墓是中國嶺南地區發現規模最大、隨葬物及殉葬人最多、最為豪華的石室墓。墓室當中為主棺室，另有六間為殉葬人及隨葬物器的墓室。主棺室內的葬具已全部枯腐。越文王枯骨大致完好。遺骸外有臨入葬前穿著的絲綴玉衣，腰間兩側掛著幾把鐵劍，頭部放有一個金鉤玉飾，胸前戴金玉珠串。其餘六個墓室，分別是禮、樂、酒器及御用器物儲藏室、御膳食品儲藏室、妃嬪、御廚、宮女、隸役等殉葬人室，共發現有妃嬪、宮女、廚役等遺骸七具。

各墓室清理出的隨葬器物，包括青銅器、陶器、鐵器、玉石器、金銀器、象牙器、漆器、竹木器、絲織品等共一千多件，各類器物應有盡有。從銅編鐘、石編盤到各種金、銀、銅、鐵製的鏡、屏、燈、鼎、爐等物品，無不具備。自1988年開發迄今，國內外觀光客絡繹不絕。

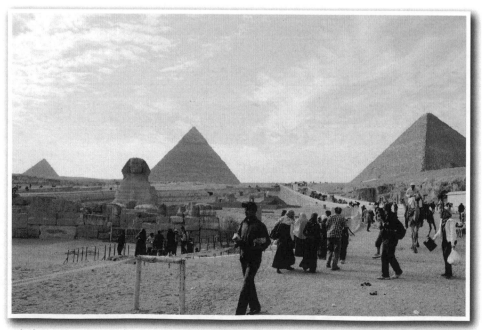

雄偉的金字塔和獅身人面像，每天都吸引著成千上萬的各國遊客（李銘輝攝）

(三)古城帝都

　　自古以來，不論古今中外，專制的帝王爲鞏固其政權，皆會在帝王之都興建都城，世界上著名古城帝都有中國西安、中國北京、英國倫敦、法國巴黎、義大利羅馬等。例如中國北京建城已有三千多年，是金、元、明、清歷朝的都城，由故宮、頤和園、明十三陵、長城、北海、天壇構成北京六大名勝，不但能使觀光客目睹中國文化傳說，也可體認當年中國帝王那種至高無上的權威。

　　中國故宮在北京城正中，是明清兩朝的皇宮，建於西元1406年，共花了十八年建成，歷經二十四個皇帝，現已五百多年，規模宏大，四周築的城牆稱「紫禁城」，城內宮室九千多間，正門是午門，內有金水河，而太和殿是「金鑾殿」，其最爲堂皇，是皇帝議事朝政之處。

　　過坤寧宮有御花園、亭、台、樓、閣、奇石異卉爲皇家苑圃特色。現故宮仍集有歷史文物，珍貴之青銅器、玉器、金、漆、雕、繪畫、琺瑯等各種珍貴藝品文物收藏其中，供人參觀，這是一座舉世聞名的古宮殿建築群藝術之精華，是國際觀光旅遊客瞻仰中華文化最喜愛之去處。

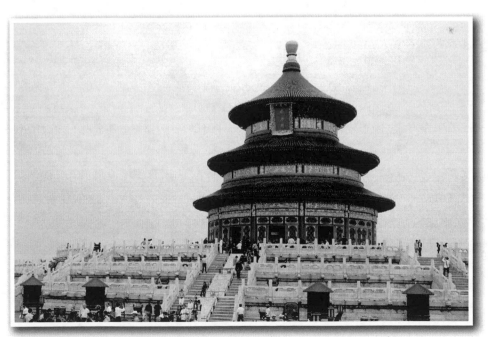

北京的天壇是明清兩朝皇帝祭天和祈禱五穀豐收的地方（李銘輝攝）

　　義大利羅馬自古以來爲帝王之都，宗教之府；舊城最早建築在七座風水秀麗的山丘上，故羅馬有「不朽之城」、「七山之城」、「聖城」等雅稱；遠在西元前8世紀即在山頂建城，相傳羅馬古城始建於西元前752年，是一座歷史悠久的古城，文藝復興時代的藝術寶庫；在羅馬城裡，宮殿櫛比，教堂林立，古蹟萬千，史博物館數十，一座座古色古香的宏偉建築難以計數。

　　例如羅馬城內的科洛西姆競技場（Colosseo; Colosseum），位於羅馬古壇的東南，是西元1世紀中葉福拉比歐時代，象徵著權力與榮耀的橢圓形大競技場；萬神殿（Pantheon），位於萬神廣場（Piazza Pantheon）的南面，是西元前27年，羅馬帝國開國帝王奧古斯都修建的，西元130年重建，完全保留原貌，內部沒有一根柱子、一扇窗，日光從大圓屋頂天花板引入，充滿了古典之美。裡面有知名之士如愛瑪紐皇帝、畫家拉斐爾等的墳墓；帕拉提諾山（Monte Palatino），位於羅馬之南，是古羅馬文明的發祥地，有奧古斯都帝與尼羅帝的宮殿遺址；聖天使古堡（Castel Sant' Angelo），有鞏固的城牆圍護的圓型古堡，城堡的頂上有展翅的天使像，因而稱爲「天使城堡」。它是哈德良（Hadrian）皇帝生前的離宮、死後的陸墓；此外，皮武斯、瑪克士、奧雷留斯、康莫資斯等歷代帝王也都埋葬於此。堡內有富麗堂皇的宮室、教堂，還有軍士博物館。

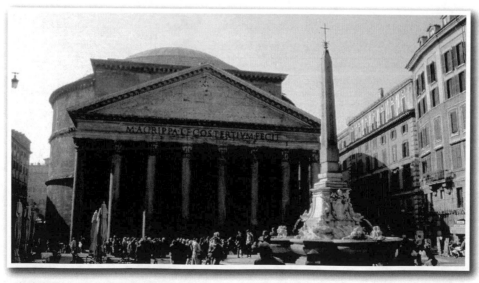

萬神殿建於西元前27年，羅馬帝國開國帝王奧古斯都修建（李銘輝攝）

(四)名人遺跡

　　人類歷史上有許多的偉人與名人其生前的一言一行，對日後人類的政治、歷史、文化或藝術有重大影響。因此，觀光客每到一處，都希望瞻仰一下當地的名人與偉人故居；此乃源於對偉人與名人的尊敬，亦是增長見聞的活動。

　　例如英國最偉大的劇作家莎士比亞（William Shakespeare）之故鄉——史特拉福（Stratford），仍保留這位偉人出生時的氣息（生於西元1564年，卒於1616年），當我們到莎翁生前故居憑弔時，腦海中不禁想起他劇力萬鈞的作品：《王子復仇記》中的哈姆雷特，那極端敏感、深沉的性格，終導致人間最大悲劇；《李爾王》表現出的人性自私、勢利；至於在莎士比亞遺留的歷史劇《查理三世》、《亨利六世》，和他所撰寫的《仲夏夜之夢》及以活潑筆觸描繪市民生活的《溫莎的快樂妻子們》等作品，可由史蹟中看出史特拉福對莎士比亞的影響，若沒有史特拉福優美自然的田園風光，或許這些作品會為之遜色不少。如今，在史特拉福城鎮中，白色噴漆的牆壁鑲上黑木，16～17世紀特有的建築物樣式的住宅依然屹立著。它不只具有觀光的用途，同時也具有旅館、餐廳等多種機能，每年吸引由世界各地對莎

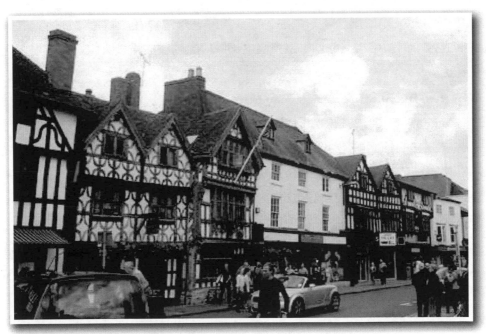

史特拉福是莎士比亞的故鄉，每年吸引來自世界各地的觀光客到此參觀（李銘輝攝）

翁崇拜之觀光客來此參觀。

　　奧地利的維也納是當世聞名的音樂之都，在街上，隨處可聽到播放的輕脆悅耳的音樂；而在這裡也隨處可看到樂聖的遺址故居，讓後世去憑弔追思；例如觀光客經常前往位於西站海頓路19號的海頓博物館（Haydn's Wohnhaus），這是海頓晚年的十五年所住的家；莫札特紀念館（Mozart-Gedenkstatte, Figarohaus）位於史蒂芬大教堂的後面，舊街的小路上，是他在1784年住的房子；貝多芬紀念館（Beethoven Erinnerungstatte）位於市立公園附近；是他從1804年至1819年間居住的地方，現在的紀念館裡面展示有銅像、鋼琴及遺作；舒伯特紀念館（Schuberts Geburtshaus）是舒伯特在維也納土生土長的家，他在這裡只有三十一歲短暫生涯，他的家中展示其肖像及家族的肖像、樂譜等。

　　其他如丹麥舉世無雙的童話大師安徒生（Andersen, Hans Christian）故居位於菲英島的歐登塞（Odense）；德國大文豪歌德（Johann Wolfgang Von Goethe）故居在法國法蘭克福；畢卡索故居（Museu Picasso）在西班牙的巴塞隆納（Barcelona）等，皆為觀光客到達當地必定拜訪之處。

(五)碑碣雕像

　　古今中外，為了懷念某一重要人物或事蹟，經常會在一特定之場所刻立碑文或樹碑立像，以留給後人瞻仰，而所立之碑牌與雕像亦成為後人瞭解當時歷史之重要依據。

　　例如，美國首都華盛頓（Washington D. C.）為紀念美國國父華盛頓（Washington），前後共花了三十六年時間，而於1844年12月6日建成華盛頓紀念碑，高聳入雲的華盛頓紀念碑坐落在首都中心，紀念碑高達169公尺，全部用大理石和花崗石砌成，紀念碑內設有快速電梯，搭電梯只需一分多鐘便可到達頂端，從頂端向四面鳥瞰，白宮、林肯紀念堂、傑佛遜紀念堂、國會山莊等著名建築物及市內風光可盡收眼底。

　　奧地利的因斯布魯克（Innsbruck）市內街道均以歷代帝王的名諱命名，琳瑯滿目的名勝古蹟，也與歷代王朝有關聯性。瑪麗亞·泰瑞莎大道（Maria Theresien Strasse）係為當地最繁華的街道，街上豎立一座凱旋門，乃是瑪麗亞皇后於西元1763年時，為紀念其子雷翁波特二世的結婚慶典，以其王夫的逝世而建。大道中央尚矗立聖安娜紀念柱（Annasaule），係建於西元1706年，是為紀念提洛爾軍民擊潰西班牙的光榮事蹟；當天正值聖母瑪利亞之母聖安娜的誕辰日，遂以聖安娜為名。

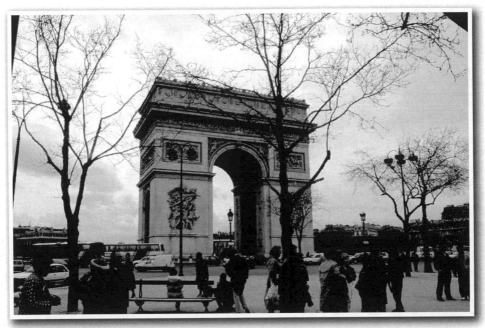

巴黎凱旋門是1805年拿破崙爲紀念打敗俄奧聯軍的勝利，下令修建而成（李銘輝攝）

　　其他如法國巴黎凱旋門又名雄獅凱旋門，爲帶領法國的國威達到最頂峰時的拿破崙時代所興建，主要是爲了紀念1805年拿破崙率領的法國軍隊在奧斯特利茨戰役（Bitva u Slavkova）中擊敗了俄奧聯軍，爲了炫耀國力，並慶祝戰爭的勝利，在1806年2月12日，拿破崙宣布在現今戴高樂廣場興建「一道偉大的雕塑」，迎接日後凱旋的法軍將士。巴黎凱旋門高49.54公尺，是巴黎字最重要的地標，其位於著名的香榭麗舍大道上，巴黎市中心的十二條大道都以凱旋門爲中心，向四周放射，氣勢磅礡，爲歐洲大城市的設計典範。觀光客可以從凱旋門的拱門上乘電梯或登石梯上去，裡面有個小型歷史博物館，陳列著有關凱旋門的各種歷史文物以及拿破崙生平事蹟的圖片和法國的各種勳章、獎章，以及一些反映巴黎歷史變遷的資料。再往上走，就到了凱旋門的頂部平台，從這裡可以鳥瞰巴黎名勝，是拜訪巴黎必遊的觀光景點。

三、如何從事古蹟觀光之旅

　　每一位到外地觀光的人士（不論到國內或國外）常會有這樣的經驗：走到鄉村原野、古街巷道或鬧市之中，突然被一方古碑、一座古堡、一幢古厝或某一件古

老的文物深深吸引而佇足流連，但因瞭解不夠，除了讚歎之外，無法做進一步的欣
賞，致常有入寶山空手而返之憾。

(一)古蹟參觀的認知

參觀古蹟是踏尋歷史足跡的旅行，不但富有感性的情趣，更因而瞭解一國或
一地之歷史風俗民情，因此也是一知性之旅。古蹟包含建築、美術、宗教、民俗、
歷史等，其表現方式多彩多姿，不似風景那般單純，所以進行一次古蹟觀光之旅，
應具備以下條件：

◆準備翔實的古蹟資料

無論是在行前、行後或是在觀光進行中，一份完整而詳細的資料是必須的，
它可以幫助你做事前的規劃與認識，在旅行中為你作註解、對照，並作為日後回
憶、研究的憑據。

◆向專家請益

古蹟包含層面既多且廣，非三言兩語即可道盡。若是能多向耆老、專家們詢
問請教，或是行進間多聽當地人士或嚮導解釋，如此看多聽多之後，再親自接觸，
仔仔細細用眼睛看，用心靈體會，則會覺得愈來愈有心得，愈來愈有興趣。

◆季節與時間的安排

季節對古蹟參觀亦會發生影響，有些古蹟參觀雖不分寒冬、酷暑、颱風、下
雨，但如果是要在戶外走動或需攝影，則應注意當地季節的天氣變化，最好找個乾
季或是天氣晴朗的好天氣，以免乘興而去，敗興而返。

◆造訪古蹟不可貪多

如果時間緊湊，寧願在一個地點看上老半天，細細的品味，也不要為了多跑
一些地方，而浮光掠影地走過，那將有如走馬看花，毫無所得。

◆敬重古蹟、愛惜古蹟

由於大多數的古蹟，均被視為風景名勝，觀光客繼以日夜，人潮雜沓。因此
在接近古蹟時，應抱著體察先民的生活情況之心情，試著去認識歷史演變及當時的
社會與經濟環境；並以嚴肅的心情去敬重古蹟、愛惜古蹟，而不隨意留下「XX到
此一遊」的刀痕或擇取其細部以為紀念，則不免對古蹟造成無可補救的殘害。

(二)古蹟參觀的方式

　　一般人參觀廟宇或教堂等古蹟的時候，時常貿然的由最近距離的一個入口進到裡面，然後走馬看花的瀏覽內部的擺設，其實此種方法常會入寶山而空手返，十分可惜，因此懂得正確的參觀方式甚為重要，茲舉參觀廟宇為例詳述於後。

◆先行觀察廟宇或古蹟全貌

　　參觀一個古蹟或廟宇，首先應站在參觀物的門外廣場，保持適當的距離，詳細觀賞古蹟的全貌與其外表。最好先準備當地之平面圖，瞭解其與四周之關聯性；如果四周有通路，應先到四周走走看看，以瞭解其外貌與四周環境，如此可以看出這一名勝古蹟的雄偉壯觀或是古色古香外，更可以瞭解該古蹟跟四周環境之相對關係，對於入後參觀會更有心得。不論是廟宇、教堂或古蹟皆同，應先觀察外圍環境。

◆先看建築物所鑲製的古碑文

　　進到古蹟或廟宇中，應先看看該建築物內是否立有古碑，應把碑文詳細唸讀一遍，以利對該古蹟之歷史沿革有所瞭解，一般碑文會記載廟宇或古蹟的沿革，或刻上捐款人名單等，因此只要唸了碑文，不但可以瞭解這座古蹟的沿革，甚且對這座古蹟所在地方的沿革能有所認識。

◆注意建物內之匾額

　　一般而言，「匾」是地方的官吏或士紳所捐獻，看了匾即可知道以前誰是當地的知府、知縣或總兵，同時欣賞這些先人的筆跡，亦是一件很有趣的事。

◆注意四周的對聯

　　對聯常蘊含重要的史料，其上常寫著所供神明的由來、使命、性格等，有些對聯描寫出山河景觀，亦有部分寫些先民在此構築建物的開拓歷史，以及披荊斬棘的開發經過，這些皆非常重要，也是很有價值的史料，令人讀之感覺津津有味。

◆注意石香爐刻畫的年代

　　我國於廟宇創立的時候，習慣上都會做石香爐。石香爐上所寫的年代，就是廟宇創建的年代，因為石香爐多半用很堅固的岩石做成，無論年代多久，都不會毀損，因此只要找到石香爐，即可知道廟宇的創建年代，比之府志、縣志的記載還要

正確。

◆碑、匾、聯、石香爐都看了以後，再看菩薩

一般來說，廟宇正殿的主神最為重要。但正殿左右兩旁及後面所供奉的神像，亦不可忽視，在那些地方往往可發現出乎意外的珍貴史料或民俗標本。至於後殿往往供奉對當地有功者的塑像或牌位、祿位，也有貞節婦女、義士的牌位和塑像，以及世俗的特殊塑像，所以從史料的角度來衡量，往往是後殿雜多的塑像牌位比正殿的價值還高。

參觀宗教建築時，可觀察宗教的本質在宗教建築上的表現，其一為宗教信仰本質，如教堂或清真寺建築往往有高指向天的尖塔或尖圓頂，甚為引人注目，這是讓人有仰望而產生對上天的無限景仰與崇敬之心，也有讓人產生歸心向上的情懷；其二是反映宗教風俗特色，例如基督宗教強調的是團體感和團體的共同追求天國之心，因此西方教堂建築的空間會有一個團體空間一起祈禱。佛、道傾向個人的修持，因此東方寺廟道觀的建築，主要祭祀位置都不大，倒是神像非常巨大，因為東方宗教講求的是個人與神之間的關係；其三是宗教教化功能，西方宗教（如天主教）教堂會有各種圖像雕刻，刻畫很多聖經故事（如在彩色玻璃上或牆上），寺廟會在樑柱上刻畫忠義節孝歷史故事與民間傳說等，這是因為古時候的文化教育並不普遍，因此教會或寺廟利用圖畫與情境來傳達宗教的教義以教化子民；西方宗教會刻畫出神住的神殿（天堂）的情境，傳達比較多是莊嚴與喜樂情境。此與東方宗教的寺廟道觀，除了主神往往會有更多其他神明（道教），而廟中所作規劃也往往強調修行所能達到的境界，甚至也會刻畫一些死後輪迴世界的描述，多了一份神秘和無法言喻的境界；東西方所要傳達的差別在於西方是極力要藉由教堂建築傳達出天堂境界，東方則是用隱晦的方式讓人去感受可能境界。

 ## 第三節　建築與觀光

觀光旅遊的對象，除了天然奇景，也包括參觀一國的歷史文物，而建築更是表現一地區之生活方式、宗教信仰、風俗習慣、文化傳統於一身的空間藝術品。

建築之始，產生於人類為求一蔽風雨、寒冷、燠熱的棲息之所，因此古代各原始建築，不論埃及、巴比倫、美洲及中國各地，均依各自的環境需要而築構房舍，以適應當時之生活需要。俟生活安定後，方使房屋轉為繁縟，趨於多樣化。一

地之房屋構築，與當地之氣候、物產材料之供給、該地之風俗、思想制度、政治經濟等有關，更隨其當代之藝文、技巧、智識發明改變。

因此觀光一地之建築規模、形體、工程以及建築藝術的演進，可以瞭解當地民族特殊文化之興衰。一國一族之建築可反鑑其物質與精神文明和繼往開來之局面。

影響房屋構築的環境因子

出外觀光如欲瞭解其人地關係，可由房屋的建材、屋頂型式等多方面著手，茲分述如下：

(一)建築材料

走入一個地區觀光，常可發現同一地區的房屋格式和內部構造皆相似，這可顯示出當地之特有風格，除緣於風土民情外，還受建築材料係就地取材，故建築樣式常隨各地域自然環境之不同而產生差異。今以不同氣候區之建築特色加以說明。

◆極地氣候區多冰屋
極地氣候區包括亞洲北部、美洲北部的寒冷地區，遍地冰雪，多築冰屋（Igloo）或雪屋居住，冰屋是一種由雪塊構造而成的居所，通常都有一個圓頂。冰屋常常會被人們與居住在加拿大遼闊的北部地區的原住民因紐特人聯繫起來，因為因紐特獵人們正是把冰屋作為他們在漫長的嚴冬中狩獵期間的臨時住所。

◆熱帶氣候區多草屋（Thatched House）
熱帶氣候地區包括非洲內陸、阿根廷彭巴草原及南洋山區、中國西南民族及台灣東部高山族等，因當地竹林茂盛，因此竹材和木材被普遍利用為建材，以之為梁柱、上鋪茅草，以避風雨。

◆溫帶氣候區多磚屋
溫帶氣候地區包括中國華北平原、沙烏地阿拉伯、墨西哥等地，以黏土做成土磚，曬乾後砌成屋（台灣稱為土埆厝）。如將此土磚入窯燒煉後做成之房屋，則屬較文明地區所使用之材料，如歐洲及台灣多屬此類。

◆高緯森林區多木屋

　　高緯森林區包括北歐、北美、我國東北地區，因位於森林帶，取材方便、材質堅硬、多伐木建屋，因此木屋為主要景觀。

◆環地中海區多石屋

　　環地中海區原以木屋較多，後因易發生火災且山區多石，石材堅固耐久，又有隔熱作用，因此改為石造房屋。如義大利之羅馬建築，均以石塊為主，因能抵抗風化作用，故留下許多偉大遺跡。

◆山地丘陵多石屋

　　山地丘陵區因石材豐富易得，以石材構築房屋。如台灣之山地原住民就地取材，以黏板岩構屋居住。

◆乾燥地區多獸皮屋

　　乾燥地區缺乏森林與黏土地區，如北美寒漠區、蒙古地區之遊牧民族等，以獸皮做成帳幕（如蒙古包）以避寒冷。

　　除了大自然中為適應環境而就地取材以外，居民之傳統習慣亦會影響材質之

以獸皮做成帳幕之蒙古包冬暖夏涼，是蒙古地區之遊牧民族的住所（李銘輝攝）

使用。例如美國中西部森林稀少，但居民大多為來自英格蘭的移民，仍喜居木屋。中國華南丘陵區雖多石材，但來自中原之華南居民，仍較喜歡泥屋與磚瓦房屋，而少有石砌屋宇。

　　早期建物受上述原因影響較為顯著，近期因科技進步、交通發達，天涯若比鄰，因此近代建材以鋼筋、混凝土為材料，區域特徵較不明顯。

(二)房屋型態

　　不管到世界上哪一個角落，只要有人居住的地方，就有房子——也就是人的家。「家」是人們吃飯、睡覺的地方，是生活中不可缺少的一部分，但是建造「家」的材料和樣式，卻各地都不一樣！

　　人們通常是使用附近容易取得的東西做建築材料。在森林地區，就用木材來蓋房子；在草木不生的沙漠地帶，就使用曬乾的磚頭來蓋房子。

　　房屋的形狀各地都不太一樣。人是針對土地的自然條件，設計出最適合居住的房子，因此房屋的形狀就千變萬化了，茲以雨量、溫度、建材及宗教之差異分別加以說明。

◆雨量

　　房屋外表係由屋頂、牆壁、門窗所構成。一般而言，濕潤氣候區屋頂多採傾斜式，乾燥地區多用平頂。例如：中國南部地區因雨量較多，為利於排水，故屋頂斜度較大，同時屋簷較長，如此不但防日曬，又可以防雨水濺入屋內；中國北方雨少，陽光較弱，故屋簷較長，屋頂傾斜度大，以利迎陽取暖。

　　中東地區如阿拉伯、巴勒斯坦、埃及等地，因乾旱少雨，故多使用平頂屋，中國西北乾燥地區亦多平頂，因無慮於雨打，又可兼為曬穀場。

◆溫度

　　在氣溫高、溼度大、又有野獸侵襲的危險地帶，人們就會把地板架高，蓋在樹上或水上；因此，熱帶地區較易出現高架式房屋，因為它可防止濕氣，甚而把地板架高，並用竹子來做地板。

　　在寒冷地方的房子通常窗戶有兩層或三層，以防風寒，也可見到大暖爐和壁爐。尤其是歐洲阿爾卑斯山之高山小屋，為利用屋頂厚雪防寒，傾斜度小，以利積雪不墜。但在高緯寒冷地區，為便於排除積雪，屋頂坡度特別陡峻，此在北歐之房

屋常可見到。

◆建材

　　房屋之建材亦影響房屋型式，如地中海東南部之圓屋頂，大多使用石材；尤其是義大利和希臘有許多大理石，所以自古即用石頭來建造房屋及神殿等；中國使用木材，大多為棟梁屋頂；方錐狀屋頂見於帳篷，如藏人之帳篷；至於磚土屋盛行於埃及與撒哈拉地方，因為高地無森林，僅能燒土成磚，且磚土房不怕雨又不怕熱，而且比木屋堅固。此外像喜馬拉雅山之高地的房屋，亦是就地取材建造石土屋，亦即骨架是用木材，但牆壁是用石頭堆積而成；其他如韓國民宅則是以泥板屋完成；最神奇的就是秘魯的的喀喀湖（Lake Titicaca）畔的房子係以蘆葦建造，是以不同環境會使用不同建材，在旅遊途中詳加觀察，可增加不少情趣。

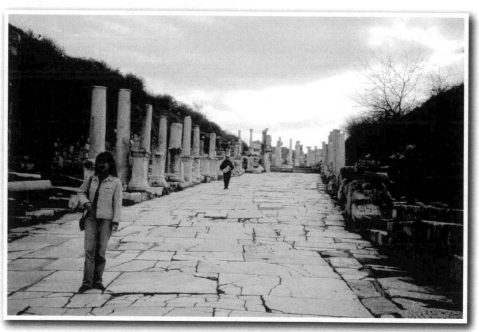

土耳其的艾菲索斯古城是西元前400年的遺跡，仍可窺見是用石頭來建造房屋及神殿（李銘輝攝）

◆宗教

　　至於宗教亦會影響建築，如回教建築則成一特殊景觀，是為蔥頭狀屋頂，多數地區因陽光猛烈故門窗小，喜用遮蔭的遊廊（Arcades），寺院的屋簷多向外伸展；埃及的金字塔與柱廊建築每年吸引成千上萬人參觀，因信奉多神教，相信靈魂不滅，注重陵墓修築，因雨量少，為防日曬，故建物牆壁與屋頂厚重而沒有窗口，門戶亦狹窄，用以阻隔酷熱，大片空白的牆面則用以雕刻象形文字，記載歷史、宗教活動與法令等。

埃及的阿布辛貝神殿建物牆壁與屋頂厚重而沒有窗口

Note

第九章

交通運輸與觀光

◆陸路交通與觀光

◆水路與觀光

◆航空與觀光

◆觀光據點與交通的空間關係

　　就世界之觀光業發展趨勢而言，無可諱言的，新的交通工具與交通路線，開啓了觀光的新紀元。觀光旅遊所使用的交通工具，時常同時包括大眾運輸系統（如飛機、火車、巴士、地鐵、計程車、船隻）與私人交通工具（如汽車、遊艇、自行車、動物）等，二者相輔相成，展現了今日觀光旅遊動態的新風貌，因此交通運輸之發達與觀光發展有著密切的關係。

　　今日人們對於空間移動的觀念，已不再侷限於空間的大小與距離的長短，以從事觀光活動的範圍而言（指旅行之距離），不再以公里或英里計算，而係以所花費之時間來加以衡量。因此，就觀光而言，交通工具使用的改變、觀光之方式與觀光據點亦跟著產生變化。

　　因此，本章擬依上述觀念，分別就各種交通工具之利用，對觀光的重要性，以及對觀光路線之空間分派的關係影響等諸因子加以探討。

第一節　陸路交通與觀光

　　陸路交通工具包括鐵路、公路、巴士、露營車、單車及動物騎乘等，茲分門別類加以詳述之。

一、鐵路與觀光

　　從蒸汽火車的年代開始，火車可說是最早的長途大眾交通工具。現今火車的角色在許多地區也已經從交通轉變為觀光的功能，搭乘火車的旅客除了能欣賞沿途的山光水色，更有一番懷古閒適的浪漫情懷，也是最年輕與悠閒的觀光旅遊方式。大家公認鐵路運輸具有價格低、舒適、安全、效率高之優點。其原因係鐵路運輸安全性高，可在車上自由欣賞風景，且可自由走動，可使旅途中精神鬆弛；而最吸引人的是無「飛行恐懼症」，加以今日世界各國城市在發展之初，通常會將火車站規劃於市區附近，因此從事鐵路之旅的最大特色是，自助旅行的旅客，很容易就能藉著火車抵達市中心，解決許多交通上的不便。且通常在車站附近還設有旅客服務中心（Information Center），方便旅客進行旅遊諮詢。此外，火車具有準時的優點，以火車作為交通工具，可精確地掌控旅程，尤其歐美火車上的服務人員都相當有服務觀光客的經驗，且大多諳英語，可使觀光客在旅途中獲得不少協助。

茲以歐洲、美加及日本鐵路觀光分別加以說明：

(一)歐洲鐵路觀光

　　歐洲的鐵路線發達，網路密布，是世界進行火車觀光旅行最成熟的地區。歐洲國家為了鼓勵以火車作為交通工具，特別針對居住在歐洲以外地區的外國人，另外發行一種優惠火車套票——歐洲聯營火車票Eurail Pass，是給非歐洲國籍的人使用的，且必須在歐洲以外的地方購買，所以你必須在前往歐洲旅遊前就買好你的歐洲火車票。歐洲火車票提供的票種非常多，有單國、雙國、三國、四國、五國、很多國（逐年持續增加中），種類繁多，憑著火車聯票可暢遊歐洲，再轉搭乘當地的巴士、輪船等交通工具時還可享優惠。

　　如果是想採用火車旅行的自助旅行觀光客，最好攜帶輕便的行李，並可多多利用歐洲火車站的置物櫃，將行李鎖在櫃中，就可以下車玩二至三小時後再將行李取出，搭下一班車離去。此外歐洲的火車也提供託運行李的服務，不過必須提前一天辦理，懂得善用這些服務可使旅途更加輕鬆愉快。

　　此外，有些非英語系國家的火車時刻表是以當地語言印製，不懂當地語言的人，最好先弄清楚回程時間，以免錯過了火車，延誤了行程。目前國內有旅行社

法國巴黎里昂車站的TGV子彈列車（李銘輝攝）

有代理歐洲火車聯票，也有透過國際學生組織USIT，代理捷克／斯洛伐克、匈牙利、波蘭、波羅的海等東歐地區的火車券，專賣給持有國際學生證（ISIC）、青年證（GO25）、國際教師證（ITTC）或EYC卡的旅客。

　　另外如瑞士鐵路之旅，其標榜是自助旅行者的入門遊程，提供包裝完好的火車旅行套裝行程，包含住宿、早餐，其所附的鐵路票券，也可以免費搭乘瑞士境內的私人鐵路以及冰河列車，而不需要額外付費，讓遊客在有限的時間內暢遊少女峰、茵特拉根（Interlaken）、琉森（Luzerne）、瑞奇峰（Mt. Rigi）、琉森湖（Lake Luzerne）等群山美景。另外瑞士的黃金列車（Golden Pass）是瑞士一條從琉森到日內瓦河畔的蒙投（Montreux）的著名觀光鐵道景觀列車，也是風景最美麗的路線之一，全長約240公里，往來於瑞士中部的德語區與西部法語區，連結雅致靈秀的琉森湖與西歐第一大湖蕾夢湖（Lac Leman）。路線穿梭於阿爾卑斯山的精華度假區及六個湖泊、三座山的隘口。從典型的瑞士山峰湖泊景觀，到法語區浪漫美麗的葡萄園，整個路程的景緻相當多樣、十分美麗。瑞士的冰河列車（Glacier Express）往返於策馬特峰（Mt. Zermatt）到聖莫里茲（St. Moritz）或庫爾（Chur）之間，是瑞士相當熱門的景觀列車，沿途經過無數峽谷、瀑布，最高點海拔2,044公尺的歐伯拉普隘口（Oberalp Pass，上阿爾卑斯隘口）可觀賞到鐵道旁的冰川。

搭乘瑞士冰河觀景列車，可由車廂內觀賞車外沿途冰河景觀（李銘輝攝）

雖稱「冰河列車」但並非沿途都可看到冰河，因此有人說冰河列車景觀的精華是在迪森蒂斯（Disentis）到安德馬特（Andermatt）之間。夏日搭乘，海拔較高的歐伯拉普隘口附近會有尚未溶化的冰川可觀賞；若是冬天積雪期搭乘，火車窗外是一片銀白色的夢幻世界。

此外橫跨英吉利海峽，連接英、法兩國的「歐洲之星」（Eurostar）是最先進的客運專用高速火車，以海底隧道聯結英國倫敦與歐洲大陸，亦帶給觀光客新的鐵路之旅與新的體驗。

(二)美洲鐵路觀光

相較於歐洲的鐵路系統以年輕族群為訴求的方式，加拿大落磯山脈的火車則屬於貴族式白領階級的旅遊玩法，隸屬於Rocky Mountain Rail Tours公司的鐵路，票價較為高昂，提供舒適高雅的座艙，依照路程的遠近還提供精緻可口的餐點。讓旅客以悠閒輕鬆的方式，欣賞落磯山脈沿途美景。目前有航空公司推出使用加拿大國鐵VIA「銀藍號」艙等服務的「冬季觀景火車之旅」，也有旅行社代售加拿大落磯山脈旅遊的火車票。另外值得一提的是加拿大太平洋鐵路是這個國家的傳奇，其中最壯美的一段就包括阿爾伯塔省（Alberta）內從傑士伯國家公園到班夫國家公園的這一段。這條貫穿加拿大東西遼闊國土的鐵路擁有過最輝煌的年代，當年具有探險精神的交通專家們，一邊修建著鐵路，一邊沿途乘車而行。當人們乘坐舒適安全的觀光列車從大西洋邊出發，經過加拿大東部繁華的大都市、煙波浩渺的北美五大湖、一望無際的中部田野和草原、數不清的湖泊森林和舉世聞名的落磯山國家公園，最後到達美麗的太平洋岸邊的時候，又怎能忘記一百多年前這一路上華人鐵道工所付出的血淚與貢獻。

而美國的鐵路系統也是四通八達，貫穿全美國，尤其位於東岸與西岸的鐵路線，其車站都位於市中心，是非常適合火車旅遊的地區。

其中美西海岸連接了最大眾化的旅遊點，如繁華的大城市洛杉磯、舊金山、波特蘭及西雅圖，充滿陽光的蔚藍海岸聖芭芭拉海灘、雪士達（Shasta）山脈及克拉馬斯（Klamath）瀑布。在美東海岸由北方的紐約、費城、華盛頓、奧蘭多，一直到南方有著美麗白沙灘的邁阿密，都是相當著名的旅遊城市。目前有旅行社代理全美鐵路券，銷售對象僅限於擁有國際學生證的旅客。而橫貫全美的美國東方快車（American Orient Express），途經亞利桑那州的大峽谷、加州的拉斯維加斯，以及位於西部地區的國家公園，沿途風光美不勝收。

(三)日本鐵路觀光

　　從鐵路便捷性而言,以日本為例,自從新幹線的子彈列車興建完成,開始加入營運以後,鐵路交通已經有部分取代國內航空旅遊業務的趨勢,早在1964年火車時速就已經高達200公里,現在時速更已超過300公里。在2011年,東JR公司在其最新的東北新幹線列車上新加Gran Class級別,相等於飛機的頭等客位,一排有三個座位。Gran Class比綠色車廂的座位更寬敞舒適。由於子彈列車的行車速度每小時可達300公里以上,雖其速度較飛機為慢,但可直接通達各個大城市的市中心,雖不若飛機速度快,但因機場大部分位於市郊,因此如果加入往返機場的時間,則會發現在時間的花費上,飛機反較鐵路運輸的時間為多,因此日本新幹線火車已在某些定點上形成日本國內旅遊的重要交通工具。

　　日本是火車旅行的一個代表地區,在日本四個島嶼鐵路線長達21,000多公里,火車網相當密集。日本的火車國鐵系統分為特急、急行、快速和普通四種,其中最令人津津樂道,則是他們在不同的路線採用不同造型的火車車廂,相當饒富趣味,呈現另一種特殊的火車文化。由於日本物價高昂,前往日本觀光,常會在交通方面有較高花費,如果能善用這種特別針對短期停留的觀光客所發行的優惠券,將可節省不少旅費。目前日本JR火車套餐共分為七天、十四天及二十一天三種,並有綠色和普通套票可供選擇,是相當吸引觀光客的一種觀光交通工具。

(四)其他地區鐵路

　　橫跨歐亞兩座大陸的西伯利亞大鐵路,是世界最長最偉大的鐵路,也是俄羅斯史無前例的鐵路傳奇,連接著波羅的海到太平洋,途經舊蘇聯的心臟地帶,就像是一條充滿機會主義與冒險犯難的走廊,沿著16~17世紀時代蘇聯人向東開墾的路線前進。西伯利亞大鐵路起始於莫斯科,途中穿越過窩瓦河的中游、烏拉山的南麓,以及西伯利亞南部周遭的針葉森林與山脈,一直抵達到太平洋岸的海參崴為止,總長度為9,297公里。沿途除了能欣賞高山、河流、沙漠、草原、高原、湖泊、森林等壯闊景觀。更能親身感受豐富的歷史文化、體驗不同的民俗風情;首站莫斯科市區,即有宏偉的紅場、列寧墓、克里姆林宮,皆是莫斯科代表性的富麗建築,在參觀完莫斯科的精華之後,即搭乘往中國北京的西伯利亞旅遊列車展開這獨一無二的旅程。

　　當列車穿越西伯利亞西部廣袤的土地，便抵達新西伯利亞市。新西伯利亞市於1893年建成，是世界大陸橋西伯利亞大鐵路的建築基地。西伯利亞大鐵路之旅可說是世界上最經典的、也令人充滿想像的旅程，讓人們可以一探蘇俄這個浩瀚大地國度之美與橫跨歐亞大陸的偉大之處。這充滿傳奇的鐵路不僅是鐵路迷的美夢、更是人生中最值得嘗試的一趟火車體驗，列車上滿載的不再是離情依依的旅人，而是一站站讓人過目難忘的浩瀚之美。

　　另外中國上海有磁浮列車（Maglev Train），大陸稱為「磁懸浮」，是世界上第一條商業運轉的磁浮列車。目前磁浮列車只有一段，它是從上海浦東機場到龍陽站，全長30公里只要七分鐘就到了，行駛最高時速可達每小時431公里，搭乘的感覺與高鐵相似，雖然沒有輪子，而是靠磁鐵同極相斥之原理，讓列車懸浮於軌道上行駛，實際坐起來不是完全安靜，仍可感覺有小小的震動，但大致還算平穩，搭乘者以來往機場之旅客為主。

　　隨著鐵路運輸的高速發展，火車變得越來越豪華，乘坐火車旅行變得越來越舒適和方便，許多火車的舒適和豪華程度不亞於五星級旅館。例如印度豪華皇宮列車（Palace on Wheels）是最近印度鐵路上出現一列引人注目的火車，列車旅客可享受大象迎賓儀式，沿途可飽覽印度皇宮及國賓館，其車廂內配有氣宇非凡雅緻

上海磁浮列車車廂上方顯示出磁浮列車飆出430公里的時速（李銘輝攝）

美麗的臥房、小廚房、起居室、直撥電話、供應冷熱水浴室、房間內有精緻小畫像、室內設計採用色彩繽紛的傳統拉加斯坦藝術；除舒適床鋪外更擁有淋浴式盥洗設備，餐車可供舒適用餐，更備有商務中心及SPA、健身房、酒廊、景觀酒吧和牌桌，舒適的車廂除可省去舟車勞頓，也能盡情悠閒觀賞沿途風光。車廂內的服務員都穿著華麗的印度皇宮服飾，手裡端著各種各樣咖哩美食，充分反映宮廷生活的奢華，火車車廂歷史悠久、富麗堂皇，原是20世紀初印度官員及英國殖民統治者專用的貴賓車，現將這些車廂予以整修，作為觀光客的豪華旅遊旅館與交通工具，故稱「列車宮殿」。

　　亞洲東方快車（E & O）於1993年9月，正式行駛在馬來半島的鐵道上。以每小時約60公里的車速，悠閒、舒適的行駛於新加坡、馬來西亞與泰國曼谷之間，全程共計2,030公里。三國政府都為這列豪華快車修改法規，也特別配合列車行駛調整其他火車時刻表，以便讓它可以在白天時間經過最佳風景區。東方快車強調提供給旅客無壓力、悠閒的度假氣氛，堅持享受高品質的服務，品嚐美味佳餚，輕鬆觀賞美景。

　　亞洲東方快車，車上設備和服務人員訓練，完全以五星級旅館的配置來規劃，列車乘客可以享受完全五星級的豪華、舒適體驗。除了客房車廂，火車還連結兩節餐車、一節酒吧車廂、一節沙龍車廂和一節觀景車廂。用餐車廂提供雅致舒適的用餐環境、酒吧車廂可享用飲料及點心、夜晚有鋼琴師現場演奏、沙龍車廂附有閱讀室及精品店、到閱讀室拜訪算命師，聽聽她對你的人生和命運有何看法，是極為有趣的經驗；觀景車廂採用開放的空間設計，如果想吹吹風、欣賞風景，或是獵捕幾個迷人風景的鏡頭，這裡是最佳地點。車內沉穩的裝潢高貴典雅讓人放鬆，歐式家具華麗不誇飾，營造出一種過往時光的美好感覺，與鵝黃、墨綠相間的車身顏色相呼應，帶領旅客進入時光隧道，沉溺於20世紀初古典優雅的氛圍之中。

　　精心設計的餐飲是亞洲東方快車一大特色，甚至可說是車上主要的享受。內容包括早餐、午餐、下午茶、晚餐。餐點以法式西餐為主要概念，再融入馬、泰、新等地的食材或風味，創造出嶄新的菜色。早上八點，服務員會用一個銀製餐盤，將早餐送到旅客的包廂內。在搖晃的車廂內，端坐在舒適的沙發上，看著窗外變換異國美景，享用香味四溢的咖啡及溫熱麵包，晚上餐車則呈現出一番流光溢彩的場景，乘客們盛裝赴宴，男士身著深色西裝、領帶或領結，手挽華麗長裙晚禮服的女伴入座，在輕鬆的笑談聲中享用豐盛晚餐，恍惚之間如同穿過時光隧道回到了18世紀的英國。東方快車橫貫泰國、馬來西亞到新加坡的行駛，頗獲好評，但旅客以歐

搭乘澳洲的蒸汽火車，令人引發思古之幽情（李銘輝攝）

洲人居多。

二、公路與觀光

現今已開發的國家，公路旅遊已取代了鐵路旅遊。茲將幾種常見的公路旅遊分述如下：

(一)汽車旅遊

汽車旅遊之迅速發展原因，主要是因為汽車可從事單獨、私人或小團體的旅遊，而不似火車受軌道限制，輪船受水路限制，並且需與他人共同使用交通工具。

早期之旅遊地，因受交通限制，餐廳、旅館均設於鐵路或碼頭不遠之處，但自從汽車旅遊風行以後，以汽車旅遊為導向的設施與服務大量擴張，高速公路與道路呈網狀分布，遊憩面大量增加，旅遊的行程、汽車旅館等均跟著設立。

在美國使用汽車為旅遊工具者，據統計高達90％以上，因可自己決定路線、開車與停車，又可攜帶行李及其他裝備，同時可三、五人自行旅遊，自由選擇目的地，並可駕車兜風增加遊憩體驗。

使用汽車當作旅遊交通工具，可自己決定路線，又可攜帶行李及其他裝備（李銘輝攝）

在美國、加拿大、歐洲及世界各地均有許多的觀光客，以租賃的汽車從事橫越大陸的旅行。以我國人而言，最近正盛行到國外旅遊，亦是先以飛機為交通工具，到達異國後再租賃汽車從事旅遊，觀覽各國的風土民情。

因此今日的汽車旅遊乃盛行在陸地，以選擇實用、堅固，小而省時的租賃汽車為交通工具。

(二)休閒與露營車旅遊

休閒車（Recreation Vehicle）與租車隨汽車旅遊應運而生，休閒車依功能不同，可從事旅行、住宿（自走式房屋拖車）、露營、越野等多種用途，可依需要在汽車後面加一拖車組合而成。

利用露營車來旅遊，在國外行之有年。這種旅遊方式的好處在於行程相當自主而隨興，可以視天氣及大夥的遊興，隨時機動調整每個點的停留時間，方便且自主性高。

這種像活動小屋的露營車，白天可以奔馳在鄉間小道，沿途安排下車參觀點，晚間則停留在水電、浴廁、超市一應俱全的營地休息。

露營車在歐洲湖光山色優美處紮營，是一另類的旅遊方式（李銘輝攝）

露營車的種類繁多、大小各異，一般上下擁有最多六個臥鋪，齊備各種用具，如煤氣爐、熱氣爐、冰箱、自來水、熱水器、鍋具、刀叉碗盤、寢具、毛巾等。雖然露營車的方便性高、機動性大，但在其前置作業的準備上，卻又是最繁複且詳盡。因為必須在人生地不熟的異地開車，所以事先規劃路線，決定停留的營地及加油站，甚至採買食物所需的市場等等，絕對是必要的準備。

此外，旅遊需要具備當地語言能力的領隊，也需要正確判讀地圖及方向，在車子出現狀況時也能互相照應，安全才有保障。此外，取得國際駕照與瞭解當地交通規則，約定好車隊的聯絡方式，不違規、不脫隊等等，都是露營車旅遊應注意的事項。

適合做汽車露營的旅遊地區相當多，如能克服語言問題，歐洲的優美景色很適合汽車露營，不過目前國內汽車露營行程以美西、加拿大的國家公園、紐西蘭、澳洲、日本的北海道為最熱門，這些地區的相同特性就是地方大、景色美，而且語言不易產生困難，露營設施也算是規劃的較為完善。

(三)巴士旅遊

雖然巴士旅遊不似飛機航班具有吸引力，但巴士在觀光亦扮演著甚為重要的

角色。

在美國，巴士主要扮演兩種重要的角色，一為提供市區的定時班車的遊客服務，一為提供租賃作為觀光旅遊的工具。以美國而言，近年來，遊覽巴士的團體旅遊有增加之趨勢，尤其是遊覽名勝時，遊覽巴士特別受到國際觀光客與老年人的喜愛。

就乘客而言，美國有85%的乘客是以巴士從事旅遊，僅10～15%遊客從事商業旅遊。就乘客的屬性而言，以小孩及老年人占多數，所得較低者較一般水準以上者為多，且女士多於男士。

新型的豪華遊覽巴士係為兩層，這種巴士的上層是遊客的臥鋪，下層有餐廳、盥洗室等；白天巴士將遊客帶至各地遊覽，夜間則回到車上睡覺，如要進行跨洲旅行，亦可搭乘輪船到各地去，因此亦為今日觀光不可缺的交通工具。

搭乘巴士的優點在於價格低、可及性高，可由窗戶悠閒的欣賞風景增進遊憩體驗，因此，較易從事團體旅遊。故在重要之名勝觀光區，隨著觀光客的增加，遊覽巴士之地位亦愈趨重要。

許多人會選擇巴士旅遊，多半是受到其低廉票價的誘因，事實上巴士旅遊的另一項好處是遊程彈性較大、自主性較高，旅人可以享受自己親自規劃行程的成就感。

加拿大溫哥華的市區觀光巴士（李銘輝攝）

在歐洲、英國、美洲等先進地區，都有相當發達的公路系統，提供巴士旅遊絕佳的條件。通常這些巴士公司還會結合一些經濟型的旅館如青年之家、B & B等，使住宿的旅館就位在巴士動線附近，增加了不少便利性。在國外行之有年的半自助旅遊之玩法，就把許多巴士遊程規劃在行程之中。

而路線遍布美國各地的灰狗巴士，是在美國從事巴士旅行最需要倚賴的交通工具，不過由於灰狗巴士肩負運輸交通及觀光旅遊等雙重功能，各色人種、三教九流都可能會選搭灰狗巴士作為交通工具，想親身體驗美國文化的旅客，最好同時也要小心自己的財物及安全。

位在南半球的紐西蘭也有相當完善的巴士旅遊系統，以當地著名的旅遊券Travelpass為例，結合了紐西蘭著名的觀光巴士（Intercity）、聯絡南北島的渡輪（The Interislander）、再加上觀光火車（Tranz Scenic Train），形成相當完整的旅遊動線。尤其觀光巴士具有準時及有獨立的車站服務系統等優點，觀光客通常很輕易地就能學會如何使用，相當方便。

除了一般陸上使用之巴士外，在歐美地區亦流行重型機車旅遊，經常可以在瑞士等山區，看到重機騎士車後置放行李呼嘯而過。此外，在高緯度或寒冬的雪地，另有比較特殊的交通工具，那就是雪地巴士（Snow Coach）與雪地摩托車

瑞士山區公路，經常可以看到重機騎士車後置放行李呼嘯而過（李銘輝攝）

（Snow Mobile），以美國黃石公園而言，因公園平均海拔在2,000公尺以上，冬天的黃石公園已被大雪所覆蓋，彷彿置身冷宮一般。但是冬天的黃石公園卻另有一番氣象；因一向以地熱景觀著稱的黃石公園，冬天時分的冰雪反而與熱泉交融並存，形成一幅特殊的畫面。此外，最特殊的是在冬天遊覽黃石公園時，雪地巴士及雪地摩托車是最佳的交通工具。雪地巴士的車輪部分像坦克車的履帶，前端裝有雪橇，在雪地上奔馳如履平地。雪地摩托車的操作簡單且機動性強，可循園內公路四處悠遊。這種景象在亞熱帶的國人，只有身臨其境方可體驗到此種特殊交通工具。

(四)自行車旅遊

單車之旅是最能讓參與者玩得十分盡興的旅行方式。騎乘單車不用擔心體力的問題，只要會騎單車、想體驗不同旅遊樂趣的人都可以參加這項活動，因為即使體力實在不濟，也有支援車能夠提供補充體力之處。

一般來說，單車之旅是採行定點方式，以單個城市為單車行車路線，城市與城市間採巴士接駁，除騎乘的距離外，其餘時間則為一般的半自助行程，可自由遊覽當地風光。車行到美景處，當然是單車駐足最吸引人的地方。因此，除了考慮當地路況，不能有太多崎嶇山路，寸「輪」難行之外，撼動心弦的美景絕對是重頭戲。單車之旅因為會與大自然作最直接的接觸，一定得選擇適宜季節出遊。例如，法國之旅通常會在9月葡萄採收季節的酒鄉之旅，眼睛和嘴巴的雙重享受是一大特色。至於風車與鬱金香的荷蘭，則約於4、5月氣候溫和宜人時上路，騎著單車穿梭在鬱金香花海中，真是「近」享美景了呢！奧地利、瑞士、澳洲、紐西蘭及美國蒙大拿州等地，因自然環境別具特色，也是單車之旅的適合地點。但有些地點的地形困難度較高，出發前得先仔細思量一番。

由於從事單車旅行時，除了有支援車隨時侍候，以防團員有人因為意外或不可抗力的因素，而不能繼續其後的旅程，單車導遊的重要性也是不可忽略。

(五)騎乘動物與觀光

騎乘動物係為觀光之輔助交通工具，最常見者是騎馬，因為騎在馬背上，奔馳於山脈及草原之間，享受森林鄉間的新鮮空氣，穿越沙灘、農場、森林及叢林，的確是一件賞心樂事。一般遊客可以自由選擇半天、一天或由專人陪行的更長路程。

在沙漠地區騎乘沙漠之舟，是一很特別的旅遊體驗

　　由於馬匹種類繁多，體力、性情、高矮也各異，遊客可以依自己的要求自行選擇。此外，在農場住宿之農莊，也可為遊客提供騎馬活動並讓乘客認識馬性。馬匹在高山地區及農場扮演著重要的角色，除了世界各地皆有騎馬之處外，其他如到南非騎乘鴕鳥，到撒哈拉沙漠騎乘駱駝，到泰國騎乘大象，走過原始森林，皆為觀光旅遊之另一項有趣的交通工具。

 ## 第二節　水路與觀光

　　以船隻作為旅遊的交通工具，事實上遠早於鐵路運輸，但直到20世紀才使豪華輪船在旅遊上有傑出的表現，但今日豪華郵輪已變成旅遊的一部分，渡輪係供來往接駁之用，遊艇係作為海上遨遊之用，茲以各種水路觀光旅遊工具分述之。

(一)豪華郵輪

　　根據郵輪國際交流協會（Cruise Lines International Association, CLIA）的調查報告指出，全球的郵輪旅遊人口一直在穩定成長，而且不太受經濟景氣影響，在

1980年時搭乘郵輪旅遊的人口數僅有180萬人次,但到了2010年,搭乘郵輪的人口數成長到1,500萬人次,三十年間成長了8.3倍。2011年搭郵輪的人數更達1,600萬人次,也就是說全球的郵輪人口,每年幾乎以100萬人次的速度在穩定成長。2010年全球郵輪人口中74%的客人是集中在美國和加拿大,其餘26%是散居在其他國家(包括亞洲國家),所以郵輪的主力客源是在北美。

近年全球景氣與經濟遭受重大衝擊,但依據2011年調查,有93.6%的郵輪商對未來市場表示「很樂觀」,因此為因應郵輪旅客持續攀升,大型郵輪公司仍不斷地建造愈來愈豪華的新船。據統計,2011年全球營運的郵輪約有三百五十艘,2012年間全球有二十二艘新船下水,總投資金額高達46億美金。郵輪旅遊人口創新高,大型郵輪持續下水增加船位供應,在市場競爭之下,將促使郵輪趨於平價化,同時帶動更多郵輪消費人口。

過去以有錢、有閒的退休銀髮族為客源的郵輪市場,依CLIA調查顯示,隨著休閒度假觀念的轉變,預期二代、三代一同出遊的家庭旅遊族群將明顯成長;郵輪版圖將往亞洲移動;豪華郵輪數量愈來愈多,競爭愈來愈激烈;搭乘郵輪者花費減少,但受限個人工作時間和金錢,在船上縮短為六天是最理想的天數。

豪華郵輪即如海上的度假旅館,目前最受歡迎的十大熱門郵輪旅遊產品依序

全球的郵輪旅遊人口一直在穩定成長,而且不太受經濟景氣影響

為加勒比海、巴哈馬、阿拉斯加、地中海、歐洲、巴拿馬運河、歐洲河流、百慕達、加拿大與新英格蘭及墨西哥與美國西岸等十條航線。為讓讀者對郵輪有更多認識，茲以郵輪設備及選擇郵輪原則分別加以詳述。

(二)郵輪設備與服務

郵輪一般皆有舒適客艙，可搭載數百至數千名旅客，從旅客一進入船艙，歡樂氣氛與活動就伴隨旅客左右，因此會有來自不同國籍的服務人員，提供高水準的服務。船上休閒設施應有盡有，在室外活動設施方面，露天泳池、籃球場、羽毛球場、網球場、健身房、按摩水池等；在室內活動設施方面則有迪斯可、卡拉OK酒廊、圖書館、SPA、網路中心、圖書室、電子遊樂場、賭場，以及可為每名乘客量身設計美髮造型、剪出亮麗髮型的美容院等。還有好幾家不同風情的高級餐廳，讓您吃得開心，您隨時都可以在甲板上的躺椅邊做日光浴，邊欣賞壯闊的海上風情，沒有人會打擾您，催促您趕行程，在船上的時候就是最棒的休閒度假模式，體貼的服務人員，更會定時地舉辦各式有趣的活動，卡拉OK大賽、趣味問答、音樂演奏、舞蹈交誼等，讓旅客可從中得到更多的休閒樂趣！

在甲板上的躺椅邊做日光浴，邊欣賞壯闊的海上風情，是最棒的海上休閒方式（李銘輝攝）

在餐食方面，則齊聚令人垂涎三尺的世界美食，例如日本料理、泰式食物、中式料理、歐式自助餐，以及其他各國有名之山珍海味應有盡有，令旅人食指大動。

(三)郵輪選擇的原則

從事郵輪之旅，因受限於郵輪本身之噸位、艙等，以及行程路線與天數等不同條件，會有不同之價差與體驗，因此應有一正確之認知，茲分述之。

◆應訂出適當的預算

郵輪行程由於有路線、天數不同，價差變化相當之大，應慎重加以評估。

郵輪旅遊產品的價格會比一般旅遊產品昂貴，主要是因為郵輪旅遊是所有旅遊產品當中，始終堅持全部套裝內含（Total Inclusive Package）的少數產品之一。舉凡來回接駁機票（Air/Sea Package、Flight/Cruise Package）、全程往返接送、海陸客房住宿、全日不停供餐、船上帶動活動、演藝娛樂節目，甚或連港口稅捐（等同機場稅）等，均全數包含於套裝費用之內。因此其價格比之一般旅遊產品略有偏高，當然也就不足為奇。

◆選定感興趣的遨遊路線

巡行海上的郵輪，各地區皆有不同的屬性。郵輪噸位及設備的設計上，會針對不同地區做一些變化。目前遊程包括美洲的加勒比海、阿拉斯加、百慕達；歐洲則有愛琴海、地中海、波羅的海等；亞洲則有東南亞及東北亞之分。整體而言，加勒比海、阿拉斯加、百慕達的美洲郵輪，其噸位大、設備多、路線選擇也較多樣化；東南亞及東北亞係新興路線，船身噸位較小，設備較為簡單，如麗星郵輪。

◆針對特殊設備或服務做考量

對於特殊旅遊活動有興趣的人，選擇行程時要問清該艘郵輪有無此類設施。例如想打桌球者，有些郵輪上會舉辦桌球賽，可讓你大顯身手一番。喜歡美食者，則要注意該郵輪公司對美食是否講究。

◆選擇客層屬性相同的郵輪

有些年輕人坐了郵輪回來後，會不禁抱怨船客多半是中老年人，不符合自己的浪漫期望，其實這和郵輪公司的行銷策略及包裝手法有相當大的關係。亦即同樣是行駛於阿拉斯加或加勒比海的豪華郵輪，就會因等級不同而有不同的價位，等級

略低、價格較便宜者，自然船客年齡層會降低，至於以高級、豪華為訴求的郵輪，就有可能以財力較充裕的銀髮族為主。此外，亞洲地區的郵輪因價位較低，客層就很年輕化，報名前考量船公司的風格，或是按照船上設施的比例來推斷，才能有效掌握資訊，選到一艘船客屬性相仿的郵輪。

◆考量艙房的安排

由於郵輪之旅在歐美炙手可熱，尤其是受歡迎的阿拉斯加航線，艙房更早在半年或一年前就已被訂滿，旅客報名參加郵輪之旅時，應預先訂好艙房，旅客可要求出示甲板平面分布圖，看看艙房安排的位置與等級。一般而言，艙房樓層越高者，因視野越佳而房間等級越高。內側艙房由於無海景可賞，因此不如外側之面海艙房來得舒適。這些都是旅客買郵輪行程時應注意的地方。

◆調查服務人數與乘客比例

由於講究高品質的服務，郵輪上的旅客與服務人員比例，一般比例在1：3至1：5之間，遊客可由比值直接看出郵輪上的服務品質。

◆詢問服務語言與資訊

郵輪之旅由於是西方休閒旅遊的產物，雖然東方客日漸增多，整體營運需求上卻仍以英語為主。因此對語言不好的旅客而言，如果無法事前取得足夠資訊，很可能會有無法盡興遊玩的困擾。但有部分郵輪公司在台灣設有總代理之旅行社，用心一點的旅行社就會針對台灣旅客的需求，印製中文的座艙平面圖、郵輪須知、菜單等等，提供旅客有用的資訊。部分郵輪上還設有中文服務人員、提供中文諮詢服務，並針對船上每日活動推出中文版的快報，讓台灣旅客玩起來格外得心應手。想要玩得輕鬆愉快者，對這項服務一定要詢問清楚。

◆確認停泊地點與岸上行

一般而言，係為船客增加搭乘郵輪的樂趣與補充物資的需要，郵輪會在航行中，停泊幾個沿海城市或小港，以及體驗當地風土民情。有時停留點尚有岸上行程，費用有外加或內含，購買時應加注意。

◆精選郵輪等級

郵輪分為「豪華型」及「標準型」，需有基本認識。

1.豪華型郵輪：通常一般搭載旅客不滿三百位的豪華型郵輪，房間一律都面海

（Sea View）。客艙一律附加陽台的全套房（All Suite）配備。船上乘組員與旅額人數比例，也盡可能達到一對一之「高度個人化服務比例」（Highly Personalized Service Ratio）。

2.標準型郵輪：通常一艘搭載旅客在一千位以上的標準型郵輪，收費就會相對較低。它的附加價值——相關旅客交通接駁與接待應對、全日免費供應精美餐點、每晚變換演藝娛樂節目、全日由工作人員帶動團體遊憩、各式各樣學術文藝娛樂講座活動，以及旅客參與岸上遊程之安排等，都是此類郵輪最為大家津津樂道的緣故。

據統計，郵輪客人選擇船艙的標準，仍以「價格」為最主要考慮因素，但有趣的調查發現，愈來愈多的郵輪客人在決定選擇何種船艙時，他們的考慮因素排名，除了價格外，依序是「房間的舒適度」、「有沒有Wi-Fi可以上網」（連搭郵輪都離不開網路）、「有沒有和其他成員可以聯絡的『連接房間』」（可能是想串門子）、「船艙內的床是不是名牌貨」（要住的夠舒服）。這一點也說明為什麼郵輪公司肯不斷地花大把銀子改造船艙設施，因為只要客人喜歡，以後都會賺得回來。

在豪華郵輪上，全日免費供應精美餐點，讓遊客在海上享用美食（李銘輝攝）

二、破冰船

除了一般郵輪旅遊外，亦可從事南北極的破冰船之旅，不過參加極地「破冰之旅」必須有一個心理準備，就是極地天候變幻莫測，航行路線及時間都是由船長在氣候及安全考量下做安排，加上極地物資有限，船上設備和一般阿拉斯加、加勒比海那種豪華郵輪之旅大不相同，事先認清極地之旅的探險性質，才能深刻體驗大自然之美，感懷上帝造物之用心。

破冰船是在船頭裝上破冰設備，透過大馬力的推進以及特殊設計的船首駛上冰層，以艇首破切冰層進行破冰，此方法一般適合0.5公尺以下的冰面；冰層較厚時，將會採用重力破冰法。利用艇首破切冰層，並採用船首和船尾壓水艙注水增加自重，如先把船首壓水艙排空，船尾壓水艙注滿海水，船首會翹起，開大馬力衝上冰面，然後排空船尾壓水艙灌滿船首壓水艙，依靠自身重量壓碎冰面，若需要拓寬航道，就採用依次輪番灌排左右兩側壓水艙，使船身搖晃，把冰面擠碎、碰碎。如遇大型冰山，以大推力的動力輸出，推動堅固的艇首進行動能撞擊破冰。

搭乘破冰船前往極地海洋巡航，感受在滿是流冰的海面上航行，體驗破冰船勇往直前，在一片冰封水域中破開通道，船身與被破開冰塊的撞擊，在與世無爭的潔白無瑕的世外桃源仙境中，那種破冰發出的天籟聲響，令人為之震撼與興奮！在破冰船航程裡，您可慢慢體驗北國銀色的美景、感受破冰船滑過流冰時的感動。天時地利人和的適當時機，當船抵達堅硬冰層時，船上工作人員會協助旅客下船步行冰上，也有機會穿上特製的全身防水保暖橡皮衣，嘗試在零下20℃～零下30℃的氣溫裡穿著特製泳衣，在一片靜寂海面上享受漂浮之樂。相信走一趟破冰船之旅後，會對極地有著終身難忘的震撼與回憶！

三、渡輪

渡輪（Ferry）是一種短程運輸用的船隻，主要用來運輸乘客，有時也可運送載具與貨物，有時因其功能不同而被稱作「水上巴士」或「水上計程車」。渡輪對島嶼與位於水邊的都市來說是一種大眾運輸系統，對於兩點間的運輸來說，渡船的成本比建造橋梁或隧道都來得低。除了上述之海上遨遊外，輪船尚可作為橫渡陸地的「渡輪」使用。世界上有許多地方，大型渡輪可讓各類型車輛直接開入船艙，同

大型渡輪可讓各類型車輛直接開入船艙，同時載運汽車、休閒車或遊覽車橫渡海面或河面（李銘輝攝）

時載運汽車、休閒車或遊覽車橫渡海面或河面後，再繼續其未完的遊程。例如橫渡英吉利海峽（English Channel）、愛爾蘭海峽（Irish Sea）、北海、北美的大湖（Great Lake）、日本瀨戶內海等。

香港位處沿海地區，附近還有不少小島。香港有多條渡輪路線，往返香港島、九龍和多個小島，甚至澳門及鄰近的中國內地城市。例如「天星小輪」服務在香港已逾一個世紀，是便宜的渡海交通工具。天星小輪穿梭往來九龍的尖沙咀及香港島的中環、灣仔，乘客可在乘船途中，欣賞享譽全球的維多利亞港美景。

日本四國島與本州周防大島之間的瀨戶內海，屬於瀨戶內海國立公園。瀨戶內海連結大阪南港與北九州新門司港的大型渡輪，可讓遊覽車駛入渡輪，人車共同橫越風平浪靜的瀨戶內海，依次造訪日本三大島本州、九州、四國的著名景點與城市，在浪漫的海上之旅，欣賞燈火繁華的港都夜景，拜訪享譽世界的名勝古蹟、日本三大溫泉地、氣勢壯觀的海上大橋、最熱門的主題樂園……，不需要花太長的時間與太高的費用，就能一次盡情瀏覽多樣化的日本風情。

最特別的是前往土耳其旅遊時，搭乘渡輪橫渡博斯普魯斯海峽（Strait of Bosporus）。它北連黑海（Black Sea），南通馬爾馬拉海（Marmara Sea）和地中

加拿大多倫多島上的水上計程車（李銘輝攝）

海（Mediterranean Sea），把土耳其分隔成亞洲和歐洲兩部分。博斯普魯斯海峽是溝通歐亞兩洲的交通要道，也是黑海沿岸國家出外海的第一道關口。由於兩洲各國間的商貿等各種交往，隨著人類文明的發展不斷增多，它的地理位置尤具戰略意義。西元前5世紀的波斯帝國國王大流士一世率領軍隊西侵歐洲時，曾在博斯普魯斯海峽上建造了一座浮橋。東羅馬帝國時期十字軍東征時，曾乘船渡過這裡，直逼耶路撒冷。

　　因此搭乘渡輪跨越此一全世界唯一介於兩大洲的城市，在渡輪上觀光客可以欣賞海峽兩岸，雖分屬歐亞兩洲，但景色十分相似。草地、樹叢片片翠綠；高樓、小屋點點朱紅，遠眺聖索菲亞大教堂（Sancta Sophia）、藍色清真寺（Sultanahmet Camii），以及羅馬帝國和鄂圖曼帝國遺留下來的巍峨王宮傍水聳立，古堡殘垣矗立岸邊，在海峽的中段，兩岸各有一個14～15世紀的古堡，像一對威武的雄獅，昂首挺立。海峽的自然風光與歷史古蹟相映成輝，博斯普魯斯海峽已成爲土耳其的著名旅遊景區之一。

四、遊艇

　　利用遊艇在海上或河面上從事一日或數日的欣賞海岸或河岸景觀之旅，亦為水路觀光的重點，如在尼加拉瓜瀑布（由紐約到安大略）、密西西比河（Mississippi River），以及長江三峽之旅均吸引許多的觀光客。

　　尼加拉瓜瀑布位於美國及加拿大兩國的交界處，名列世界新七大奇景，橫跨美、加兩國邊境。主要有兩個瀑布：位於美國境內的叫「美國瀑布」（American Falls），位於加拿大境內的當然叫「加拿大瀑布」（Canadian Falls）。尼加拉瓜河帶著美國四大湖的水，匯集後的水量成為一股奔騰不息的巨流，流到了懸崖一瀉千里，兩者之間的地勢高低相差有100公尺，再加上洪流的巨大衝力，沖刷出7公里長的峽谷，為讓遊客有更深刻的體驗，遊客可搭電梯下到谷底，搭乘霧中少女號遊艇直奔瀑布底下，感受大瀑布宣洩直下的威力。

　　當船隻逐漸靠近瀑布時，眼前所見是瀑布澎湃的氣勢，猶似千軍萬馬，在峽谷迴盪不已；船上的遊客無不像著魔一般，目瞪口呆，深深被尼加拉瓜瀑布的爆發

搭乘遊艇直奔尼加拉瓜瀑布底下，感受大瀑布宣洩直下的威力，非常震撼（李銘輝攝）

力所震撼。瀑布水廉從懸崖渲洩而下，轟隆之聲響徹雲際，水聲和著水花撲面而來，遊客即使穿上雨衣阻擋撲來的水滴與水霧，但從頭到腳全身卻已濕透；遊客深深的被瀑布瞬間驚人的爆發力所震撼！從艇上返程歸來，會讓人感動於大自然的偉大，與相較於我們人類的渺小。

除此之外，在海面上或河面上一面搭乘遊艇，一面欣賞岸邊景觀，又是另一番的樂趣，如搭乘郵輪欣賞紐約港灣，以及搭船欣賞香港夜景等，皆為現今水路觀光的項目之一。

流經法國巴黎的塞納河，是法國第二大河，源自法國東部向西流，流域地勢平坦、水流緩慢，利於航行。旅遊巴黎有許多種交通工具，最傳統的就是搭地鐵、坐巴士或是乘雙層觀光巴士，但還有一種可把巴黎重要景點看遍的方式，就是搭一般的玻璃觀景船遊塞納河。搭船遊塞納河白天與晚上會有完全不同的感受，沿途可看到夏樂宮、自由女神、天鵝聖、艾菲爾鐵塔、波旁宮、奧賽博物館、榮譽勳位軍團博物館、美術館、司法大廈、貴族監獄、錢幣博物館、巴黎聖母院、聖路易島、凱旋門、市政府、羅浮宮、協和廣場、大皇宮等。

如果在黃昏時乘船遊塞納河，觀光船（暱稱蒼蠅船）路線從艾菲爾鐵塔出發，經西堤（Cité即城的意思）島、聖路易島環繞一周，航程約一小時。悠閒的從蒼蠅船打出的探照燈光欣賞兩岸無數的建築名勝、美麗的塞納河風光，包括前述之艾菲爾鐵塔、羅浮宮、奧塞美術館、聖母院、最高法院等，逐一觀賞宏偉壯麗的建築外貌、著名建築物的藝術之美，真是一種視覺的享受。

塞納河上的遊船除了有露天甲板和雙層的各種觀光船，還有可邊用餐邊觀景、裝飾華麗的玻璃船。看著一波波遊客乘坐觀光船，來去在雲影天光、水波盪漾中，飽覽旖旎風光，彷彿也置身於一幅幅遼闊的風景畫中。當觀光船在河中穿越西堤島及聖路易島時，可能有遊客沒察覺到那是島嶼，因為島和兩岸之間有十二座橋連結，方便人們自由來往，著名的聖母院即位於西堤島上，西堤島在巴黎市中心，原是塞納河中的沙洲，也是巴黎最早有人群定居的地方。西元前1世紀時，羅馬軍隊為防禦來自萊因河地方的敵人，就在塞納河中的沙洲建築要塞，成為巴黎的起源。艾菲爾鐵塔矗立於巴黎市中心塞納河右岸的戰神廣場上，它是為迎接在巴黎召開的世界博覽會而於1889年建成的，它以鐵塔的設計者、傑出的建築工程師居斯塔夫‧艾菲爾的名字命名。遊罷上岸，讓人深深體會法國首都巴黎是深具歷史意義、浪漫迷人的——藝術、文化、美麗之都。

至於喜歡刺激的遊客也可搭乘噴射艇，這是一種長年受歡迎、適合各種年

搭船遊塞納河,從艾菲爾鐵塔出發,可觀賞到巴黎聖母院、羅浮宮、協和廣場、大皇宮等重要名勝古蹟(李銘輝攝)

齡、各種體質的人去親身體驗的水上活動。這種噴射艇在激流中快速穿梭於高山峽谷間,那種驚心動魄的感覺,的確叫人捏一把冷汗。在噴射艇上會提供救生衣,駕艇者會向大家介紹一下噴射艇的操作與性能,以及沿途的一些風景和含有歷史意義的景物。例如在紐西蘭的皇后鎮(Queenstown)及其他大小河流水域都有提供這種水上旅遊活動。

五、橡皮筏

使用橡皮筏在激流中泛舟是新興的一種觀光交通工具,在世界各國的湍急流中,皆有此項活動。

例如在紐西蘭,靠近陶蘭加(Tauranga)的懷羅瓦河(Wairoa River),皇后鎮的沙特歐瓦河(Shotover River)都是紐西蘭體驗這種驚險水上活動的主要地區,大約共有五十家橡皮筏供應商根據不同的要求,及依遊客個別的體能,選擇不同的行程時間,從數小時到五天(年齡至少要達十三歲),供應的用品包括頭盔、救生衣、防濕衣、靴子及槳。較長的行程,票價會包括交通、食物、露營配備等。

一般在紐西蘭的10月至翌年5月的溫暖氣候是划橡皮筏的旺季，但在任何季節，甚至是嚴寒的冬季，只要準備充足，也能在河上玩得盡興，出租公司會為遊客準備禦寒的衣物。不過在啓程前應先確定你選的橡皮筏供應商所提供的安全措施是否都達到政府部門的安全規格。

第三節　航空與觀光

第二次世界大戰以後，航空旅遊給觀光帶來很大的衝擊，在1945～1960年間開始進入航空旅遊時期，大量的火車與輪船的旅客，改以汽車和飛機作為旅遊的交通工具。1970年代的十年間，因為廣體客艙的使用，致使成本降低，機位的價格大幅下跌，更使飛機成為「大眾觀光」必備的交通工具。因此茲分飛機與直升機分別加以介紹。

一、大型航空器與觀光

航空器大量的使用在國際旅遊是在1960～1970年代之間。橫越大西洋為最重要的國際旅遊航線，1980年代以後，在美加、歐洲及世界各地，飛機已成為最卓越的旅遊交通工具。

飛機為國際間與洲際間最主要的交通工具，同時在國土較大之美、加等國亦為國內普遍使用的交通運輸工具。就使用飛機的屬性而言，商業旅客多於觀光旅客，但二者乘坐的目的皆是為了爭取時效，同時隨所得的提高，不論商業或純觀光均有愈來愈多使用飛機的趨勢。此外，包機之旅遊形式亦有愈形重要的現象，尤其是以歐洲最為顯著。

在國際旅遊中，航空旅遊已成為不可或缺的一環，其最大的優點是速度快，安全舒適，不受地形、水陸分布影響，例如英國與法國共同開發的協和號（Concorde）飛機，時速達到2,100公里，由紐約與倫敦間僅要三個半小時，大大縮短了大西洋兩岸之間的距離，但因耗油與音暴之噪音，終致停產與停飛。

但飛機亦有其缺點，主要是運量小、費用高、受氣候和季節等自然條件影響較大。因航空工具的發展，不但偏遠地區與旅遊中心得以相互聯繫，有了飛機才會有大量的洲際旅行，故沒有現代化的空中交通，就沒有今天的觀光旅遊規模。

近年來低成本廉價航空公司（Low Cost Carriers, LCC）的發展，已成為世界民航運輸業的主要潮流之一。廉價航空以其廉價的機票在過去幾年橫掃全球，亞洲近幾年來也陸續成立不少廉價航空公司。其中比較具有知名度的，包括亞洲航空（AirAsia）及捷星航空（Jetstar）。亞洲航空是以馬來西亞吉隆坡為基地，捷星航空是以新加坡為基地發展。低成本航空公司的興起與發展，導致航空旅行從豪華或奢侈轉變為大眾與經濟實惠。廉價航空加入市場後，讓旅客對航空公司多一項選擇，旅客可以依照本身的偏好及經濟條件選擇最適合的航空公司搭乘。

低成本之廉價航空，除了航班時間與服務不同外，其餘幾乎與一般航空公司沒什麼兩樣，甚至連飛機的新穎程度也略勝一籌，在價格的誘因中，開發出許多潛在的旅遊族群，同時也吸引了許多搭乘傳統航空公司的旅客。因此廉價航空開啟新航線後，對消費者來說自然樂見其成，但是對傳統航空公司的經營造成不少壓力。

廉價航空提供優惠的機票，當然有效降低成本及額外營收是公司的經營策略，其做法為機上無免費餐點，肚子餓了必須額外付費購買；想看電影、聽音樂需另行租賃或自行攜帶。為了增加收入，有效減少機上公共空間，增加機上座位是廉價航空的特色；另外，除熱門航線外，許多航線都是降落在次要城市以減少開銷；不提供餐飲等基本服務、機上僅維持基本空服人員，以節省營運成本；不提供空橋服務，因此乘客必須自行提著行李登梯上機。

因此消費者如選擇廉價航空，就要先打聽清楚，該班機降落機場位置，不然省了機票錢，多了當地交通費用得不償失；此外售票係透過網路訂票，不透過「旅行社」代售，降低櫃檯成本；因是透過「電子機票」的方式販售，旅客可利用「轉乘」方式，分段購票以節省費用，甚至可以不買回程票或來回票，而選擇離峰時間的優惠時段機票；另外，選擇廉價航空應注意避免更改行程，以免增加更改手續費。另外因應要提早辦理登機手續，沒有艙等差異的服務，先到先選座位；此外，有行李限重最好預做規劃。

許多人會有廉價就等於不安全的迷思，雖然廉價航空公司為了降低成本可能採購較為老舊的機型，但飛安的問題不在於機型老舊，而在於安全維護保養，如果能破除傳統之全服務（Full Service）的觀念，廉價航空是出外旅遊一項不錯的選擇。

二、小型航空器與觀光

飛在高空，在斷裂的冰河上空徘徊，欣賞蔚藍的冰海，在活火山地區降落，或乘飛機飛往雪白一片的雪峰等，不管您選擇輕型飛機、水陸飛機、雪上飛機、直升機或是熱氣球（Balloon），是在空中遨遊的另一種賞景情趣。

例如觀光客前往紐西蘭時，可以從奧克蘭搭乘水陸飛機或直升機俯視附近的哈拉基（Hauraki）海灣及島嶼的無限美景。或是在北島中部，就搭乘水上飛機或輕型飛機穿越羅托魯瓦（Rotorua）的溫泉地帶、藍湖、綠湖，在白島離岸的活火山降落或是由南島搭乘雪上飛機，嘗試直飛雲霄，到山上觀景。也可以從庫克山下的村莊出發，飛過西岸的冰河，在庫克山上盤旋，欣賞霍希斯提特冰瀑（Hochstetter Icefall）雪花紛飛的情景，再往浩瀚的塔斯曼冰原地帶、福斯（Fox）及法蘭茲・約瑟夫（Franz Josef）冰河，在白茫茫的寧靜雪地觀望連綿的山脈，也可在皇后鎮搭上熱氣球，欣賞整個皇后鎮，若想個別翱翔，亦可選擇滑翔翼，凌空而下享受一次難忘的旅程。

熱氣球是航空器的一種，熱氣球升空是利用空氣「冷縮熱脹」熱對流原理，

使用水上飛機是阿拉斯加地區重要之交通工具（李銘輝攝）

當溫度升高密度縮小，就會向上移動，周圍的冷空氣就會移入補充，遞補底部的空間，如此反覆進行就可以讓熱氣對流，造成熱氣球上升了。通常我們會在熱氣球底下裝置一個大型的燃燒器，這燃燒器主要是用來把熱氣球裡的空氣加熱，好讓熱氣球上升到空中。它配備有用來填充氣體的大型袋狀物，當大型袋狀物充入氣體的密度小於其周圍環境的氣體密度時，利用壓力差產生的靜浮力大於氣球本身與其搭載人或物的吊籃重量時，熱氣球就可浮升。一般利用熱氣球載運觀光客飛行高度為250公尺到300公尺的高空，讓遊客真實體驗及享受悠悠然漂浮於半空中的快感，親自感受在熱氣球上俯瞰地面美麗景色與風光。

　　埃及的路克索是埃及的古都、歷史名城及著名旅遊景點，也是全世界最大的露天博物館，在古埃及時代稱為底比斯城（Thebes），自中古王國時代開始遷都至此，此後千餘年間成為古埃及最重要的政治經濟中心。古埃及人依據大自然日升日落的定律，日出的東方代表重生、繁衍；日落的西方代表死亡、衰退，因為尼羅河貫穿路克索，分為東岸與西岸。因而膜拜阿蒙（Amun）的神殿遍及東岸地區，而富麗堂皇的皇家陵墓則建於西岸，稱死亡之城。

　　路克索歎為觀止的古蹟、神廟，應要花費至少兩天以上的時間逐一參觀，但

搭乘熱氣球可將埃及古都路克索之千年古蹟與尼羅河兩岸的不同景觀盡收眼底（李銘輝攝）

要一窺橫跨尼羅河兩岸的路克索全景，則非搭乘熱氣球才能竟其功。遊客可以從空中見到路克索由尼羅河橫亙通過，尼羅河受東西兩岸河水流過恩賜、孕育城市、綠洲和古蹟，但兩岸再向外延伸則為沙漠；熱氣球底下東岸的卡納克神殿（The Amun Temple of Karnak）、路克索神殿（Temple of Luxor）、路克索博物館（Luxor Museum）、木乃伊博物館（Mummification Museum），以及西岸的梅姆諾巨像（The Colossi of Memnon）、帝王谷（Valley of the Kings）、皇后谷（Temple of Queens）、貴族墓（Tombs of the Nobles）、哈特蘇普斯特女王葬祭殿（Mortuary Temple of Hatshepsut）等千年古蹟歷歷在腳下，當地農舍、養在家中的家禽、路邊汽車、曬衣綠地、農作物的綠色，以及遠處之綠洲、綠地、城市與沙漠交界處，竟因尼羅河流經與否而如此明顯分隔，雖仍在空中熱氣球之吊籃中，卻已深深敬畏上天對大地之造化力量。

 ## 第四節　觀光據點與交通的空間關係

　　觀光景點的形成，需經過交通路線的運終才能完成，因此二者具有裙帶之關係，據將二者之關係分述之。

一、交通與觀光景點

　　如果在某一區域，其區域內散布著許多值得觀光或遊覽的自然或人文資源，就觀光者而言，必會在到達該區域時，先進行選擇一適當地點作為住宿或為根據地後，再以此據點往四周輻射狀觀光，因此，住宿地或根據地即為地理學之「中地」。此「中地」（尤其是對外籍觀光客而言更為重要）一般均位於該國位階較高之城市或聚落，因為該地除了能提供良好的餐宿環境以外，尚能提供歌劇院、戲院、商店等各種設施，以滿足觀光客夜間去處的需求，例如購物、娛樂、民俗等各種活動。

　　茲依其規模、吸引力和服務品質之高低，將觀光據點能提供的服務程度和交通狀況分為一等點、二等點與三等點三個等級，茲分述之。

(一)一等觀光據點

觀光客搭乘飛機、輪船、火車等各種長程交通工具，經過長時間的旅行後，必須在重點地區停留或住宿。更由於長途之旅行，住宿地之地理環境、人文景觀、自然景觀，都與觀光客的原住地之環境有很大的差異，在此種情況下，四周的環境必能吸引觀光客的好奇心與參與；因此就國際旅遊觀點而言，一等觀光據點往往是大城市，例如紐約、巴黎、倫敦、東京、香港、台北等大都市。這些大都市，大都有國際航線可達，並且能夠提供完善的住宿、餐飲、娛樂等設備，同時都市的結構與組織能夠充分代表一國之文化、經濟、社會等各種現象。對觀光客而言，該「中地」不但可由此轉往該國其他觀光據點參訪，同時本身也具備很強的觀光吸引力。

(二)二等觀光據點

觀光客由一等觀光據點轉往他處觀光，如果旅遊時間超過半日或一日，並且該觀光地並非能夠短時間可觀賞完畢離開，此種情形下，觀光客就必須在中途選擇另一住宿地點，此即所謂的「二等觀光據點」。例如本省之花蓮、泰國清邁（Chiang Mai）、馬來西亞的麻六甲（Malacca）等。以本省花蓮為例，即使飛機可當日來回，但以一天時間不可能暢遊花蓮地區的各地風景名勝，因此必須在花蓮夜宿一晚。就一名觀光客而言，來到台北（一等觀光據點）即開始接觸我國的風俗民情，體驗「台灣」的生活，因此花蓮除大理石製品、太魯閣等自然天成的美景之外，並不需要太強的都市吸引力。大體上就觀光客而言，「一等觀光據點」提供較多的人文資源（如台北可參觀故宮博物院、中正紀念堂），而對於自然資源則較為欠缺；反之，「二等觀光據點」以提供自然資源或人文資源為主。

(三)三等觀光據點

在一等觀光據點或二等觀光據點附近，具有旅遊吸引力的自然或人文資源，可稱為「三等觀光據點」，亦即一般所稱之「觀光勝地」。三等觀光據點由於距離一或二等觀光據點較近，旅遊者可當日來回，因此當地並無較多的住宿設備，例如台北附近的野柳、花蓮附近的太魯閣等，固然遊客如織，但並沒有太多的旅館。那些有限的旅館或民宿，多半供本國遊客居住，因為國人與外籍觀光客不同，較無太強的時間壓力，可在風景區做較長時間的停留，享受大自然的美景。至於外籍觀光

客，則以一等觀光據點或二等觀光據點爲主要停留地。

如果二等觀光據點距離都市較遠，同時風景名勝地之腹地較大，需花費較長的觀光時間，此種情形下，在該觀光據點亦可能會有住宿設備出現。例如南投縣的日月潭、溪頭，以及屏東的墾丁公園，雖然由台中或高雄出發可以當日來回，但因時間緊迫，爲了能夠玩得盡興，因此常有人選擇在當地過夜。一個觀光據點除了地理環境因素以外，「人」的因素亦應加入考慮，人們爲了多觀光幾個地點，常可能捨棄二等觀光據點而住宿於三等觀光據點。

二、觀光交通路線的選擇

兩個觀光據點，以各種交通方式連接在一起，而形成「觀光交通路線」。觀光路線之安排，依觀光據點的空間區位不同，而產生三種型式的交通路線。

(一)單線式

在一等觀光據點（或二等觀光據點）前往三等觀光據點之間，僅有單一交通路線，旅遊者往返都得依賴它，此即所謂單線式。單線式以早期之鐵路沿線、水路沿線之名勝居多，但亦有因地形影響（如山區公路）無法多闢其他道路時，僅能維持單線交通；例如觀賞長江三峽，僅有使用水路才能一窺三峽的壯麗；前往台北烏來瀑布參觀，只有一條公路相連接，往來車輛均得由此通行。

(二)環繞式

一等觀光據點（或二等觀光據點）與三等觀光據點之間呈圓周式排列，且有環狀的交通路線相連接，此種行程即爲「環繞式」，如台灣北部沿海的「北海一周」旅遊即爲最典型的例子。以台北爲根據地，經由北基公路到基隆後折向西行，途經野柳、金山、石門、淡水、北投而返回台北。上述例子以台北爲一等觀光據點，其他遊憩區爲三等觀光據點，公路正好築於山、海之間，觀光者可以一日遊覽觀賞沿路風景，毫無單調、重複等缺點，如果時間充裕，可以將金山或北投視爲「二等觀光據點」住宿一晚，充分享受海濱或溫泉的自然情趣。

環繞式路線以「三等觀光據點」約略呈圓周排列爲先決條件，同時還必須注意根據地一定要選擇較大的都市，各個三等觀光據點觀光地應具備較爲複雜而多樣

化的景觀變化，如此才能使觀光者想回到原來一等觀光據點。另外，往返交通工具的變換，能使旅遊者在整個行程中，接觸到不同的體驗，亦可使環繞式的旅遊感受更加豐富。

(三)放射性

　　一等觀光據點（或二等觀光據點）位於觀光地的中央，而三等觀光據點則散布在四周，並且這些三等觀光據點需數天的時間才能完全遊畢，且其間缺少直接連接的道路，在這種環境之下，旅遊者只能往返於一、二等觀光據點與單一的三等觀光據點之間，其旅行路線則呈「放射性」排列。例如，台北市是一個「一等觀光據點」，在其周圍的「二等觀光據點」有陽明山、淡水、基隆、北投等，至於三等觀光據點如烏來，則大都是在單點遊畢後，回到台北再行前往他處。

　　放射性的缺點在於每天都得回到同一根據地住宿，雖然可將隨身攜帶的行李放在旅館，很輕鬆地四處遊覽，但如果作為根據地的「一等觀光據點」或「二等觀光據點」本身的娛樂機能不強的話，會使得旅遊者興趣減低而放棄若干「三等觀光據點」。

　　交通工具的變換，往往是打破「重複」、「沿途單調」的最佳方法，例如，遊覽泰國北部的清邁，可由一等觀光據點——曼谷搭乘火車前往，返程改搭飛機，雖然沿途並沒有特殊值得觀賞的景觀，但不會感覺缺乏新鮮感。

　　各種不同的交通工具的速度差距頗大，因此實際的旅遊範圍，並非以實際的長度距離來衡量，而應依沿途交通所花費的時間來決定。例如，同樣的一日遊，乘坐包機可由台北—蘭嶼—綠島—台北等走馬看花環繞一圈，但如改開車，則一天的時間僅能由台北到達台東，未能到達預定的目的地，因此交通工具對中地的服務範圍大小有絕對性的影響。

第四篇
空間環境與行為

觀光旅遊活動為人類生活不可缺的一環，觀光旅遊活動係人們受內在需求的驅使，而向外從事活動的一種外顯行為。觀光旅遊活動的空間環境是由人、設施、資源與空間所組合而成的複合體，四者之中有任何一項發生變化，則整個空間模式亦會隨之改變。是以本篇擬就與資源及空間有關之觀光地區之分類、觀光環境保護與觀光的關係、觀光客的需求行為、觀光需求調查，以及遊客與觀光環境之互動有關之觀光資源分類與評估等，分別加以敘述，冀能對觀光之空間環境與行為有所認識。

第十章

觀光地區的分類

◆山岳觀光地

◆海岸觀光地

◆都市觀光地

◆歷史文化觀光地

◆宗教觀光地

◆娛樂觀光地

世界各地的觀光地區，隨社會文化、藝術古物、歷史古蹟，和自然、人文景觀等之差異，而顯現其地區之特色。本章擬依觀光地區之機能，將觀光地區劃分為山岳觀光地、海岸觀光地、都市觀光地、歷史文化觀光地、宗教觀光地和娛樂觀光地等，並依其順序，在下面各節中，分別闡述。

第一節　山岳觀光地

以自然資源為觀光對象中，山岳觀光地占非常重要的地位，因為山岳之觀光，能夠同時從事相當多的活動，例如攝影、釣魚、採集標本、學術研究、露營、野炊、賞雪、滑雪、玩雪等多樣性之活動。

山岳常隨季節之變化而展現多彩多姿的景觀，其景觀常因氣候變化、地形變化（如湖泊、溪谷、火山、岩石）及各種不同的動植物等，而展現多種多樣的景觀變化。因此高山的景觀，神秘與超俗的意境，每年均吸引大量的觀光客前往。

一、歐美山岳觀光地

歐洲的山岳觀光地，主要是以阿爾卑斯山為主體，當地主要活動為登頂瞭望山地、丘陵地、冰河地形等最具吸引力，冬季則以滑雪為主。

歐洲位於高山上的山岳觀光地，每年吸引大量的觀光客與登山家前往，遠在西元1816年，即有英國人率先提倡到阿爾卑斯高山區旅行觀光，因此當時就有人在瑞奇山地（在瑞士琉森以東二十多公里，琉森湖以南）初設旅館，乃第一家山地旅館，為當地觀光旅遊業樹立了里程碑。

今日之阿爾卑斯山除有「青年寄宿旅館」外，也有各類大小設備齊全、公共設施完善的觀光旅館之設置。為解決登山觀賞山岳或冬季從事滑雪活動，20世紀初即有登山鐵路、索道（一部分經過隧道）和電纜車等之設立。較聞名之國際觀光地，如法國與義大利交界之白朗峰（高4,810公尺，為歐洲第一高峰），瑞士阿爾卑斯山的少女峰（Jungfran，高4,158公尺）和馬特洪峰（高4,478公尺），每年均吸引大量的觀光客前往。

瑞士可以作為山岳觀光地的代表，因為瑞士沒有歷史名城、宮殿遺址，亦乏古文化藝術、名勝古蹟，也無海灘陽光，但擁有在一個世紀前為英人發現的大自然

瑞士的登山火車奔向後方之馬特洪峰（李銘輝攝）

奇景，是天下所罕見。瑞士坐擁得天獨厚的自然觀光資源，在阿爾卑斯山和汝拉山地之間，有特殊的雪景、冰河、湖泊、河流等，該地遍布水景、溫泉療養勝地及崇山峻嶺和綺麗湖泊等，構成瑞士的觀光精華區，也使瑞士被人稱讚為「歐洲公園」。前去瑞士觀光旅遊的觀光客來自世界各地，觀光事業所得是瑞士最大經濟收入來源。

在山岳觀光地從事觀光活動，可分為夏季與冬季的活動，就冬季而言，主要是賞雪與滑雪活動。在歐洲的冬季山岳觀光區，除了氣候適宜、雪量豐厚、地形適於滑雪外，大多數在山頂上均建有觀光旅館，內部設備齊全，包括暖氣設備、滑雪纜車（上下山設備）、鏟雪機（以供清除通路積雪與維護滑雪坡度）等必需設備外，旅館內尚有夜總會、餐廳和俱樂部的設置。

歐洲冬季活動基地，是獨立自主的觀光度假勝地，擁有獨立的交通系統。度假村內的大樓建築，常建在滑雪場的終點站。一般而言，較大的中心提供觀光客在夜間有多樣化的活動，較小的遊憩地則只提供良好的滑雪場所。

歐洲地區除了一般滑雪地外，也盛行跨國滑雪活動；主要以鄰國觀光客為主，因其不用遠離家鄉，不用固定遊憩設備，僅利用下坡之山路滑雪，因此以區域性之觀光客為主軸。

　　冬季的山岳活動，除了賞雪以外，以年輕人及運動家居多，同時冬季的山岳觀光亦不似夏季活動較具多樣化。

　　山岳觀光地，除了冬季可從事滑雪活動之外，在夏季亦吸引許多人前往山上健行或觀賞其壯麗的山色。一般而言，特殊之自然景觀，均會吸引觀光客前往觀賞。例如火山、洞穴、峽谷等特殊地形，均可能因某一特殊景觀而形成著名之名勝。

　　例如美國之大峽谷，橫貫亞利桑那州的科羅拉多河，從冰河末期歷經三至十億年的悠久歲月侵蝕而成的峽谷，其形成的特殊自然造景，被譽為世界七大奇景。其他如加拿大落磯山脈，是南北走向橫亙於加拿大西部的山脈，擁有廣闊的針葉林及碧藍的湖泊等。旅客前往該地可欣賞到山岳、冰河、河流和湖水所編織而成的壯闊美景。

　　落磯山之旅有各種不同的旅遊樂趣，從高聳入雲的峻嶺、延綿不絕的針葉林，到陽光反射的大冰河等；在哥倫比亞大冰原（Columbia Icefield）的冰原上可乘坐滑雪車，在亞大巴斯卡冰河上前行，或在冰層上步行，體驗步行在數百公尺厚的冰層上的感受，是冰河觀光很有特色的旅遊方式。

二、亞洲山岳觀光地

　　早期在中國因為交通不便，出外費用昂貴，故有「在家千日好，出外時時難」的諺語。由於中國早期旅遊業較不發達，因此山岳之觀光地除了宗教勝地外，較少如歐洲旅遊勝地般之開發。例如天山山脈中，美麗的自然風景，並不亞於歐洲阿爾卑斯山，但由於地理位置偏僻，四周山地（指新疆、西藏）人民稀少和生活水準低，旅遊業之發展困難，因此觀光事業不若阿爾卑斯山發達。亞洲山岳觀光地主要是以宗教朝聖、遊覽名勝、登山健行為主，茲分述之。

(一)宗教朝聖

　　中國之山岳觀光地中，「朝山進香」的觀光活動占一席重要地位。由於受到佛教與道教的宗教意識影響，「名山古剎」常令人產生聯想，因此如台灣之獅頭山、山西的五台山、四川峨眉山及青城山、廣東羅浮山、湖北武當山、安徽黃山等，均為重要的宗教觀光重地。

　　馳名中外的佛教聖地山西五台山，與四川峨嵋山、安徽九華山、浙江普陀山，並稱為佛教四大名山。五台山又稱清涼山，是避暑佳境。方圓300公里，因五

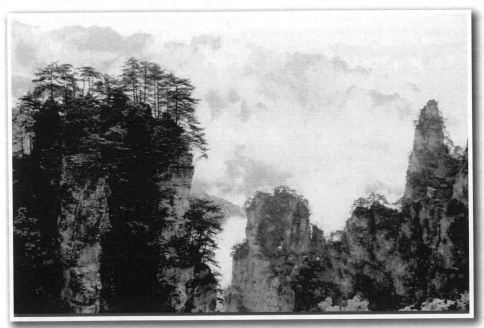

安徽的黃山以觀賞藏在虛無縹緲中之山景聞名於世（李銘輝攝）

峰如五根擎天大柱，拔地崛起，巍然矗立，峰頂平坦如台，故名五台。而五台山寺廟始建於漢明帝，唐代因「文殊信仰」而繁盛，是文殊菩薩的道場；其建寺歷史悠久，規模宏大，居於四大名山之首。

五台山是中國唯一青廟（漢傳佛教）與黃廟（藏傳佛教）交相輝映的佛教道場，因此漢蒙藏等民族在此和諧共處。民國初年，全山擁有寺廟一百餘所，現存寺院共四十七處，台內三十九處，台外八處，是寺廟最集中的地方，一派佛國氣氛。在這些寺廟中集中表現了佛教的建築、雕刻、壁畫等方面的藝術，可謂佛教藝術的大全。有稱遊覽五台山會有「一部佛國史，百座藝術宮」的體會。五台山氣候多寒，盛夏仍不知炎暑，雖然緯度與北京相近，但氣候卻與大興安嶺相似，因此遊客上山應注意禦寒。從古自今，帝王崇建，高僧懿行，不可勝數，在日本、印度、斯里蘭卡、緬甸、尼泊爾等國享有盛名，中外佛教信徒和遊客紛至沓來，或朝山禮佛，或參觀遊覽。2009年被正式列入《世界遺產名錄》中。

另外如安徽九華山風光旖旎，氣候宜人，是旅遊避暑的勝地。該地古剎林立，香煙繚繞，現有寺廟八十餘座，僧尼三百餘人，自古吸引善男信女前往朝拜，已成為具有佛教特色的重要景區。在中國佛教四大名山中，九華山獨領風騷，以「香火甲天下」、「東南第一山」的雙重桂冠而聞名於海內外。

　　四川峨眉山，景區面積154平方公里，最高峰萬佛頂海拔3,099公尺，有寺、庵、樓、堂、亭、閣一百七十座，僧尼達四千人，峻秀雄奇的自然景觀、保護完好的生態環境，是舉世矚目的旅遊和療養勝地。

　　普陀山位於東海舟山群島中，為一山島，素稱「海天佛國」，歷來以山海風貌稱絕於世。有人作詩云「山當曲處皆藏寺，路欲窮時又遇僧」並非誇張之談。自唐以來，普陀山即與五台山、峨眉山、九華山合稱中國佛教四大名山。這裡保存著許多珍貴的文物，如來自印度、緬甸、西藏的多尊佛像，明清兩代帝王的聖旨、玉印、龍袍、題字、貝葉佛經、珍珠寶塔、唐閣立體繪畫石刻等。

(二)遊覽名勝

　　中國的幅員廣大，氣候、地形和邊疆各少數民族皆具有多樣性，又有五千年的文化歷史，旅遊資源豐富，除上述之宗教勝地外，宗教藝術中心如甘肅的敦煌、

萬里長城是前往中國旅遊首訪的名勝古蹟（李銘輝攝）

天水的麥積山、山西大同的雲岡等,均表現中國人文地理的特色。另外中國山岳觀光地,尚存有許多世界唯一的古蹟,例如萬里長城、河北的山海關、居庸關和八達嶺、甘肅嘉峪關(長城西端)等,均為重要的觀光地。

(三)登山健行

台灣山岳的登山方式有別於歐美,但與尼泊爾、印度、日本相類似,較注重山地旅行的健行(Trekking),因此一般仍稱此種活動為山岳攀登。以玉山之攀登為例,玉山以多季積雪瑩白如玉而聞名,迄今每年有許多日本與歐美人登山團體,來台專程前往玉山朝聖。一年四季玉山景緻永遠清新幽麗,尤以多季雪期更是晶瑩可愛。目前以玉山為中心所規劃的國家公園,依登山路徑,不論步道、指標、避難小屋、山莊等設施甚為完整,是台灣典型健行觀光登山。

台灣之山岳觀光系統,除公路沿線之景觀可供欣賞外,如欲享受與體會高山秀偉的風景,真正接觸大自然,只有登山才能深入山中,此與歐美山頂上設置觀光遊憩地二者相異其趣。

日本的最高峰「富士山」,標高為3,776公尺,自古以來它一直被當作文學和繪畫的題材,不僅是日本人也是外國人士憧憬的山岳;從遠方瞭望或近處仰望,隨

日本富士山不論是從遠方瞭望或近處攀登,都為日本人或外國人士所憧憬(李銘輝攝)

著四季、時間而有無窮的表情變化。一年中大部分的時節都被雪封住的富士山，可以攀登至山頂的機會只有7月和8月兩個月。據估計每年有二十萬人次左右的遊客登臨富士山。不過由於富士山頂位於海拔3,000公尺以上，氣溫很低，在夏季也只有5℃左右，一般為兩天一夜的行程，旺季在8月中的盂蘭盆週達到高峰，這時段登山者必須在某些通道站著排隊，但是避開旺季，同時也錯失掉攀登富士山最有趣的一面，那就是夥伴情誼以及與全世界上百名志同道合的人們在一起的獨特登山經驗。

三、山岳觀光地的類型

　　山岳觀光的類型分類，依觀光之時間、地點、距離，可分為近郊山岳觀光型、淺山山岳觀光型、高山山岳觀光型等三種。

(一)近郊山岳觀光型

　　近郊山岳之觀光，大多位於都市附近，可當日來回，交通方便，路況佳，一般可供都市居民做休閒之用。對外國觀光客而言，是認識該都市最簡便的方法。大多位於都市附近之小山丘，汽車可達，或以纜車為交通工具，可做整個都市之鳥

香港太平山的登山纜車，擠滿準備登山鳥瞰香港市區的人潮（李銘輝攝）

瞰，例如香港之太平山、新加坡的聖陶沙島，均係位於該國際都市之外圍，可由山上觀賞整個城市，因此每年吸引成千上萬的觀光客前往。以台灣高雄之壽山為例，平日為市民晨操、健行的大眾路線，但也吸引觀光客前往鳥瞰高雄港的港灣建設。

(二)淺山山岳觀光型

淺山山岳觀光型，一般而言，遠離市區高度在1,000～2,000公尺間，適於從事宗教進香、欣賞地形景觀、生態觀賞、避暑、療養、駕車沿路瀏覽風光、健行等。

淺山之宗教進香地點，如中國的東嶽泰山，位於山東省中部，五嶽獨尊，主峰海拔1,545公尺，為國家重點風景名勝區與世界自然文化遺產。泰山與泰安山城一體，旅遊觀光十分方便，春、夏、秋、冬四時皆宜，春曉、夏日、秋色、冬韻各有特色。每年的4～10月份和春節期間是旅遊旺季，均吸引許多香客與遊客上山觀光或朝拜。

(三)高山山岳觀光型

一般係指攀登二、三千公尺以上的高山。高山山岳之觀光，係深入山中，直上山巔，沿著登山路徑，探訪大自然的奧秘，欣賞高山地形的崢嶸奧妙，觀察平地不易見到的鳥類與野生動植物。尤其是登上山巔，享受空靈縹緲的意境，甚至能產生「一覽眾山小」、「俯首白雲低」的成就感。

台灣之高山健行觀光，以徒步旅行（Hiking）、背負健行（Backpacking）為主。一般的山岳攀登方式，可分為單峰式登山（如雪山、大霸尖山）、縱走式、放射式（如玉山群峰）、越嶺式（如能高越嶺）等之登山。

東亞之登山方式，大都較注重山地之健行，如尼泊爾、印度等。而歐美方面因交通發達，公共設備完善，因此在高山中常以汽車、纜車等直達山巔從事滑雪、賞雪及山嶺觀賞活動，例如法國東邊中部的夏慕尼位於法國、瑞士和義大利三國交會的邊境（海拔1,035公尺），這裡終年被白雪皚皚的白朗峰與阿爾卑斯群山所環繞，1924年還曾舉辦過第一屆冬季奧運，歐洲最高的白朗峰（海拔4,810公尺）位於其境內，因此它是歐洲知名滑雪勝地，一般遊客和專業登山攀登白朗峰起點——夏慕尼，擁有世界上最高的索道：南針峰索道連接夏慕尼與南針峰頂峰（3,842公尺），在山谷的另一面夏慕尼有索道與普朗普拉茲相連，這個索道早在1920年就已經開設，從普朗普拉茲有索道通往布拉旺峰頂峰，此與東方高山登山大異其趣。

歐美盛行長距離的徒步登山旅行，人們肩背登山袋與攜帶營帳，穿著堅固的鞋，即可享受大自然的野趣（李銘輝攝）

　　近年來，美國盛行國家公園曠野、長距離的徒步登山旅行，人們只肩背登山袋與攜帶營帳，穿著堅固的鞋，即可享受大自然的野趣。另如美國之黃石國家公園，位於美國西部落磯山區，公園平均高度2,130～2,440公尺，園內東南邊之老鷹峰（Eagle Peak）高度3,460公尺，是黃石國家公園最高峰，四周群山環繞多地震、溫泉和間歇泉，於1872年3月建立為國家公園，它是世界上第一個國家公園，亦是美國最大、最早的國家公園，全境大都為開闊火成岩高原；有山巒、石林，沖蝕熔岩流和黑曜岩山等地質奇觀，當地有間歇泉，許多噴水高度超過50公尺以上。最著名的「老忠實泉」因很有規律地每隔五十六分鐘噴出高約40～60公尺的溫泉柱一次因而得名；黃石瀑布兩層109公尺高，極北尚有熱泉、鐘乳石等，美不勝收；園區大都為林木覆蓋，有各種野生動物，數百種鳥類（包括水禽），湖、河中多魚。夏季遊客相當多，設有湖濱露營場地，園中設有度假中心（Resort Center）必須預約訂房。公園有五個入口處，內有巴士可搭乘，交通便利。

第二節　海岸觀光地

　　海岸的觀光資源可分為海岸型的觀光地與海濱型的觀光地。海岸型的觀光，主要以海岸景觀的鑑賞為主，海濱型的觀光則以海上活動為舞台，二者之活動項目有很大的差異。

一、海岸型的觀光資源

　　海岸景觀的鑑賞，主要以海岸之斷崖絕壁與奇岩巨石為主。海岸自然景觀之形成，主要係受海水的作用，依其作用不同，可分為海蝕與海積地形。海岸景觀除受波浪、海流和潮汐的影響外，也顯著受到地盤運動、海水面變化及陸上的風化侵蝕作用所控制。

　　沉降海岸多岬灣、海崖、海蝕平石、顯礁等地形景觀，離水海岸則多海岸平原、沙洲、潟湖、海埔地等地形觀光景觀，且易形成奇岩怪石，成為海岸景觀鑑賞型的觀光資源，如台灣北海岸地形富於變化，其中尤以野柳聚集各種奇岩怪石精華於一，每日吸引眾多國內外的觀光客前往觀賞。

　　澳洲維多利亞州有名的十二使徒岩（The Twelve Apostles），是一系列自然形成的石灰岩的組合，目前僅存剩七塊巨岩矗立在臨近斷崖的海邊上，它們位於被評為世界上最美的公路之一的大洋路邊──坎貝爾港國家公園內。是維多利亞州的著名景點，每年吸引成千上萬的遊客前往觀賞。

　　這些巨岩是形成於海浪的侵蝕作用，在過去的一千萬年至兩千萬年中，來自南大西洋的風暴，和大風不斷地吹蝕相對鬆軟的石灰岩懸崖，並在其上形成了許多洞穴。這些洞穴不斷變大，以致發展成拱門，再經無數次崩塌後，與海岸分離，最後塌陷與岸邊分離，成為孤立石灰岩柱，聳立海中的奇觀。這些形狀各異的巨石（最高達到45公尺），由於其數量和形態酷似耶穌的十二門徒，因此得名「十二門徒岩」（目前僅剩七使徒），它們矗立在海邊，見證了地球上的無數滄桑變遷。

　　遊客站在觀賞台眺望遠處，可以看見一些大小高矮胖瘦不一，似人又似物的明亮的土黃色岩石群，縱橫交錯地聳立在海中。它們背對著陡峭的懸崖姿態各異，非常雄偉壯觀，每一塊岩石似乎都刻畫著自己歷盡滄桑的年輪線。

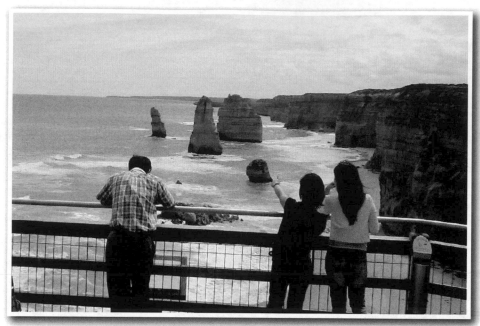

澳洲有名的十二使徒岩，是一系列自然形成的石灰岩的組合，每年吸引成千上萬的遊客前往觀賞（李銘輝攝）

　　海岸景觀的鑑賞，除了自然資源以外，尚有人文景觀資源可供觀光，如漁港、燈塔、碼頭、漁村等人文景觀外，尚可從事海灘露營、爬岩壁、自行車海濱遨遊、騎馬、滑沙、海岸健行等各項活動。

　　例如，義大利那不勒斯是義大利南部的大港城市，位於義大利半島西岸的維蘇威火山（在城西）邊緣。城市三面環山，瀕臨世界最優美的那不勒斯港灣（Naples Bay），有三條纜索鐵路通往山脊上的聖埃爾莫古堡，俯瞰全城；該市新月海岸區有著名旅遊點，有輪船、直升機和汽車旅館為遊客服務。港灣西側大商業區有6.4公里長的市區海岸，有海濱公園、水族館、露天音樂咖啡座、浴場、遊艇俱樂部、海濱旅館和餐廳等，形成「歐洲樂園中的樂園」。

　　日本的神戶市地處日本西南部，臨大阪灣。市內的神戶港是日本的主要貿易口岸，神戶港區有各種海洋生物的海洋館、地標神戶塔、中突堤岸、舊的港灣機關大樓改建為新用途，裡面可以歇歇腳喝咖啡、逛街、購物。一旁還有摩天輪，可欣賞整個神戶港區的天際線。港區內可搭遊艇出港，從海上欣賞神戶港、明石海峽大橋（號稱全世界最長的吊橋），以及有日本三大夜景之稱的摩耶山。

　　神戶的港灣人工島（Kobe Port Island）是日本最初填海造地的人工島。神戶大

橋將三宮地區和神戶人工島連接爲一體。港灣人工島上有以神戶港口樂園爲首的博物館、科學館等豐富多彩的娛樂設施。在神戶港美利堅公園對岸，是神戶港口廣場（Harbor Land）。神戶港口廣場與美利堅公園之間有專用步行道相連，可沿港灣步行而至。神戶港口廣場一帶匯集了購物、餐飲和遊樂設施，是神戶港地區一大旅遊區，由此眺望神戶港灣風景，別有風情。神戶海洋博物館的造型奇特，像巨人在海邊曬白色大魚網，也像大海裡洶湧的浪濤。神戶港塔、神戶海洋博物館這兩建築物長久以來一直是神戶的風景明信片主角。

二、海濱型的觀光資源

離水海岸易形成沙灘，作爲海上遊憩活動之場所，如台灣之萬里的翡翠灣遊樂區、福隆海水浴場、泰國普吉島（Phuket）的巴東海灘（Patong Beach）、夏威夷歐胡島之威基基海灘、印尼巴里島（Bali）的庫塔海灘（Kuta Beach）等均屬之。海濱型觀光地，主要係從事海水浴、海釣、乘坐遊艇出海、操作帆船、潛水、衝浪等之活動。

近年來，許多國家的遊憩地與飯店，均沿空曠的海灘線設置，主要係海灘線

泰國普吉島的巴東海灘吸引許多歐美人士前往度假（李銘輝攝）

的自然資源與美景，經過規劃以後可以滿足大量觀光客前往度假、享受陽光，從事海水浴場與其他之海上活動，例如南歐與北非的地中海地區，沿著黑海、北海和波羅的海等開發為海灘觀光區；美國沿著卡羅萊納州（Carolina）、喬治亞州（Georgia）和佛羅里達州（Florida）的佛羅里達海灘、墨西哥的加勒比海、西非的象牙海岸等，均發展海灘觀光地以吸引外國觀光客。

　　海濱觀光地區之發展，除了需要氣候溫和、陽光充足外，許多海灘均位於大都會區的附近，以便利、快捷的交通易達性，吸引觀光客與鄰近的遊客就近前往。例如荷蘭首都附近的席凡寧根（Scheveningen）、比利時首都布魯塞爾附近的奧斯坦德（Ostend）、法國巴黎附近的多維拉（Deauville）以及美國的大西洋城（Atlantic City）的服務圈，包含紐約與費城等區域在內。都市附近的海濱遊憩觀光區，除了為觀光客提供海灘、陽光、海水外，還提供許多吸引人的活動，例如步道、遊艇碼頭、遊樂場、舞廳、賭場、戲院和價格由低廉到昂貴的餐廳與旅館。

　　除了鄰近大都會區之遊憩地外，許多發展中的國家地區，亦提供較低廉的住宿，以供國際觀光客前往。例如泰國近年大量發展觀光，提供蔚藍的海洋，風光綺麗的海灘，吸引大量歐洲觀光客前往該國做長時間的度假。如泰國之芭達雅，前往該地度假者，歐美人士幾占80％以上，所有當地人均從事與觀光有關之事業營生。

搭乘水上飛機鳥瞰海濱與郵輪接駁上岸的海灘，相當吸引歐美人士（李銘輝攝）

　　一個夠水準的海濱觀光地區，除了日照時間長、天氣溫和外，尚需要自然條件的配合，例如沙灘細緻、坡度平緩，可以提供人們在沙灘堆沙丘、築城堡、玩拖曳傘等活動。同時海浪應適中，以利從事衝浪、潛水、划船、乘坐遊艇等海上活動。海灘風光綺麗，令人賞心悅目流連忘返，如美國佛羅里達州的Palm Beach、牙買加的Montego Bay，以陽光、細沙海灘聞名；夏威夷以海浪適於衝浪聞名；而澳洲的黃金海岸，其海岸長達25英里，在衝浪遊樂區的中心建有二千六百間旅館，吸引大量觀光客前往度假。

　　台灣因四面環海，西岸的沙灘亦有許多的海灘遊樂區，如南部高雄之西子灣、北部之北海岸的翡翠灣，均為較聞名之海濱觀光地。以翡翠灣而言，除了可游泳外，尚有乘坐遊艇、海上摩托車、操作風帆船、潛水、衝浪、拖曳傘、滑翔翼等多樣化之活動。

 # 第三節　都市觀光地

　　近年來，由於交通發達，人民生活水準提高，以及傳播工具的精進與普及，使人類知識領域擴大，好奇與求知的慾念，擴及局部生活空間以外的領域。氣候優良、山明水秀，有林泉之美，或湖海之濱，均可誘人前往遊覽觀光，或前往某遊憩地參觀，久而久之該地即成為觀光都市。例如中國的青島、印度的大吉嶺（Darjeeling）、菲律賓的碧瑤等，皆是著名的避暑勝地。其他如克里米亞半島（Crimea）的雅爾達（Yalta），地中海蔚藍海岸的尼斯、坎城（Cannes）等皆是名聞遐邇的避寒勝地；日本的箱根、熱海是聞名的溫泉之鄉。

　　此外，許多具有歷史文化古蹟或居交通要衝的現代化都市，也成為觀光客爭相觀光的地點。例如巴黎是西洋文化的核心，名勝古蹟甚多，凡爾賽宮（Versailles）、凱旋門、艾菲爾鐵塔等皆為前往歐洲觀光必須駐足參觀之地。一般重要海空運交通必經之都市，亦可成為旅遊中心。例如，香港為亞洲重要的海空運轉運站，且是自由港，物美價廉，吸引觀光客前往購物與觀光。

　　前往一個都市觀光，應同時對該城市之機能、內部結構，以及其自然、文化條件、歷史演進、所處位置等均應加以觀察，才能夠深入瞭解該都市之內涵。

香港是亞洲重要的海空運轉運站且是自由港,吸引觀光客前往名牌店排隊分批
入內購物(李銘輝攝)

一、傳統都市之觀光

　　各個民族各因其政治、社會、文化、宗教和經濟的需要而建設城市,並不斷
加以發展,城市的空間配置是為了滿足種種需要的具體表現。由於東西方歷史、文
化的差異,很自然可由城市建築中表現出來,例如中國和印度的城市、中東和歐美
的城市,各有其明顯的差異,此種文化特徵不僅表現在發源地,同時可傳播到鄰國
城市,例如中國建築形式和城市的空間布局,既傳播至韓國、越南、日本(如奈
良),建築形式也傳播到南洋一帶的西方殖民地、華人集中的區域。

　　到一個城市觀光,宜以城市中央區為主要對象,因其表現由古到今的中央機
能和特殊機能的種種演進。因為城市中央區的空間發展與布局受到限制,不常隨時
代而改變,縱有改變,原有遺跡尚可獲得保存。至於住宅區,在發展期中大都只有
空間的擴大,而機能變化比較少。

　　城市的結構複雜,機能較多,須從空間布局,演進出街道系統,加以觀察,
才能有全面的瞭解,茲為了利於觀光前準備與觀光途中觀察,擬將世界較重要的城

市特徵，擇要分述於後。

(一)東方都市

　　中國傳統都市為東方都市的典型代表之一（另一典型代表為印度城市），其城市之布局，影響韓國、日本、越南等鄰國。

　　中國傳統城市都有城牆，城牆四周凡為重要道路所經之處，設有城門，門上有城樓，一層或二層乃至三層（如台北之北門城樓為二層）。城門既為重要街道的進出口，經過各城門的街道，便形成主要街道系統。城市多呈方形或長方形，中央一部分向東、南、西、北四方向擴展。至於城市哪一城門或哪些城門較為重要，視各城市的交通位置和原始位置而定，某些城門之所以較為重要，乃由於其對外交通量較大，或通往人口較多的區域。

　　大部分城市不但有城牆且多有護城河，護城河一部分是天然河，一部分是人工開闢的，護城河可用於增強保護機能。主要街道和城牆平行，聯絡了相對的城門，相交之處每成直角，中央區並有鐘樓與鼓樓，但無「廣場」而有「校場」。小城則只有十字形的主要街道，其他街道大部與主要街道平行，大都作棋盤式；重要房屋面向南方，在於爭取更多的陽光與熱能，故一般視南方為陽。

　　中國式的城市與西方古城市最大的不同處，在於古羅馬式城市的中央是討論國事的「廣場」，那個地方是公民從事商務與政治的場所。中國人是皇帝的子民，而非公民，所以中國城市的中央是被圍牆環繞的統治者的宮殿。都市被設計成嚴格的矩形方格的城池，大城中央有一條縱貫南北的中軸線。

　　韓國與越南的舊城皆採用中國式的空間布局（如韓國平壤、越南河內）。日本傳統城市的特徵是無城牆，但街道亦作四正方棋盤形，如日本京都被譽為日本精神的故都，其街道之布局，是南北向的街道和東西向的街道呈現縱橫交錯，對京都人而言，只要聽到街名，整個京都地圖就會浮現腦海。

　　中國人對「風水」之理論深信不移，此不但表現在建築，亦表現在都市的布局上，依德人Alfred Schinz之研究，認為台北府城是中國最後一個按風水建造的都市。城市座北朝南，大屯山為背，新店溪為水，南北向之主軸為天后宮（今二二八公園博物館附近）及麗正門（今南門），東西主軸為西門街（今衡陽路），同時城廓東北有高山，主凶，因此整個城廓之方向自北向東旋十三度，使台北城的東西兩牆均略顯傾斜，以交七星山於城廓之北，俾趨吉避凶，並在其中布設衙門、文廟、武廟等重要公共建築物（**圖10.1**）。

圖10.1　台北市是一個按風水建造的城市

　　台北因不斷向外擴展為現在化大都市，已拆除舊有城牆，僅留北門、麗正門、小南門等城門，這些歷史古蹟留存於都市核心區，與代表不同時代的建築，遂聚在一處密集接觸，成為今日東方古都市類型的特徵。

　　北京是一個旅遊資源十分豐富的地方，是一個城內、城外、山區、平原相結合的引人入勝的旅遊點。北京之所以旅遊資源豐富，成為中國著名的旅遊城市，主要為北京是一個歷史悠久的古都，特別是金、元、明、清等朝代建了很多宮殿、園林、陵墓，現在許多地方都已修葺開放，如故宮、頤和園、明十三陵等。

　　北京市主體建置和街道布局上，北京舊城的主體建置是宮城、皇城、太廟、社稷壇、中央官署和皇家寺觀，北京舊城的街道布局，從城市發展的歷史上分為三個地區：一是東西長安街以北至北城垣，包括故宮、皇城三海，是元大都的舊街區；二是東西長安街以南至前三門，是明永樂新開闢出來的地區；三是北京個案風水建造舊城的外城（南城），是明嘉靖以後新建區。此外，北京有許多自然景色，

北京因有故宮等豐富的歷代帝王主政所在地的文化資源，是中外人士嚮往的旅
遊城市（李銘輝攝）

經過人工修建，成為風景勝地，如香山公園、紫竹院、玉淵潭等；其次，北京有許
多文物古蹟，如八大處、臥佛寺、大覺寺、天安門等；另有許多文化遺址，已成為
遊客嚮往的地方，如周口店猿人遺址、曹雪芹晚年生活的地方、國子監、故宮博物
院、長城、盧溝橋、魯迅紀念館、自然博物館等。由於北京因有豐富的旅遊資源，
所以成為中外人士嚮往的旅遊城市。但是北京卻因都市街道拆建與更新，已使北京
古都風貌消失程度和北京市的建設速度成正比，並在申請世界遺產時被拒絕登錄，
殊為可惜。

(二)西方城市

　　歐洲各國的都市，多導源於羅馬時代，也有悠久的歷史。中古時代的城市，
多有城牆，城中有廣場及宏偉的教堂；到了文藝復興時期，城區四周構築壕溝及稜
堡代替城牆，壕溝上有吊橋，平時利於出入，戰時防敵侵入；市區內街道寬闊，平
直整齊為特色。

　　地中海區山地多於平地。城市以多占山地位置為其特徵，此對城市布局的形
成，有決定性的影響，許多城市位於狹窄的山崗上，每一城市最少有一條寬闊馬路

通到狀如廣場的空地，較大者各條街道在廣場會合，並作同心圓，由中心向四方做輻射狀的放射街道。

中西歐大部分曾被羅馬帝國統治，故羅馬城或羅馬營當為城市的起點，現各城市雖有大型建築物保存下來，但因受多次民族大遷移，已使布局發生改變，但羅馬的城市與軍事據點不僅在歷史上，而且在地形上，亦確為中西歐城市成立的起點。

典型的歐洲傳統城市可以英國蘇格蘭的首府愛丁堡（Edinburgh）為代表，其以矗立於死火山的玄武岩上的一座古堡而聞名於世，為世界上最美麗的都市之一。它不但擁有豐富而多樣的歷史，且在建築物、街道和博物館中保存了許多歷史上的地標（Landmark），而成為傳統城市的觀光重鎮。

愛丁堡的都市型態是以古堡為中心，然後向東發展了舊城區（Old Town），向北發展為新城區（New Town），最後吸收了外國的村落（Village），而形成現在的規模。隨著都市的擴張，舊區與新區各保留著原有中世紀、喬治亞式和維多利亞建築的特色，古今雜揉，形成一幅壯麗嵯峨的景觀，值得觀光客深入探訪。

工業革命以後，一般都市中因有工業興起，鄉村居民湧入都市，使人口顯著膨脹，加速都市化的程度。但從各都市的實質環境觀之，無論是城市的平面布局與配置，街道與通路的網狀組合、街道地段的劃分，以至每間建築物的配合，都表現

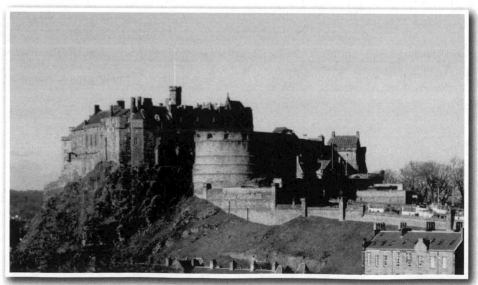

矗立在愛丁堡山上的古堡有極佳的視野，可以俯瞰整個下方的愛丁堡城市（李銘輝攝）

出各都市特有之個性。而各城市的市容，因為地理環境、歷史沿革和社會文化的影響，不但各國不同，即便同一區之內，也有差別。

　　例如瑞士與阿富汗就地理環境而言，同屬地勢很高的國家，但富國瑞士的首都伯恩（Bern）華麗，與貧國阿富汗首都喀布爾（Kabul）的落後，就都市的氣派上，簡直有天壤之別。如果兩個國家其貧富程度相當，但只要歷史文化不同，其都

瑞士首都伯恩的歷史老街道非常華麗而精緻（李銘輝攝）

埃及首都開羅的歷史老街道枯灰而單調（李銘輝攝）

257

市風格亦互有差異。如以建國僅兩百年歷史的美國首都華盛頓與有千年歷史的法國首都巴黎相較，就有許多的差異。前者大道舒暢、樓宇寬宏，頗有氣象雄偉之勢；而後者則不論大街小巷，史蹟處處，古意盎然，令人於欣賞高度藝術文化累積之餘，尚可喚起思古幽情，觀光二處之心境迥然不同。

以宗教而言，中東信奉回教的都市，其都市表現枯灰單調的色彩和方形禿頂的建築，加上蔥形的寺廟屋頂等，比起我國都市一般雙斜瓦屋和色彩豔麗豐富的寺廟建築，二者當然差異極大。

因此觀光傳統都市，應就歷史、文化、宗教、生活、習慣等多方面加以觀察，方能領略各都市的特色。

二、具有特殊機能的都市之觀光

有一部分城市的特殊機能之重要性，往往超過中央機能，而使該特殊機能形成該城市觀光之重要地點，茲分述如下：

(一)堡壘城和宅第城

歐洲堡壘城為以前所遺留下來的古城，此種堡壘城只能表現舊時的保衛功能，不論堡壘是否已成廢墟，都成為觀光之對象，引發思古之幽情。如台灣安平港的「億載金城」，雖只剩下舊城牆，但觀光客絡繹不絕；馬來西亞麻六甲更以「古城堡」而成為馬來西亞重要的觀光城市。

此外德國之海德堡（Heidelberg）當地以原始城牆及全德最古老歷史自誇的海德堡大學著稱，相傳在日耳曼民族大遷徙的漩渦中，羅馬時代的城鎮銳減，化為無人的荒野。之後由兩個村莊相繼形成，擴大為今日海德堡，海德堡這個名字首次出現在記錄上是1996年。舊市街正中央一帶的「主大軸道」旁有座噴泉，面向南方有條叫做葛拉本（Grabengasse）的道路。小城邑，築有13世紀的城牆護城河遺跡，成為今日德國主要之觀光都市。

宅第城亦同樣是由歷史的觀點來加以考察，雖然原有宅第城的特性業已喪失，但作為觀光之遊憩地，仍是非常重要。如日本的京都、巴黎的凡爾賽宮。凡爾賽宮位於巴黎近郊，是太陽王路易十四傾全國財富，耗費二十年時光，建造了這座世界最豪華的宮殿。凡爾賽宮曾住有五千多名的貴族及其侍從，其規模宏大，入門坡道兩旁排列著歷史人物全身的雕像，最高處立著路易十四的馬上雄姿，宮殿中心

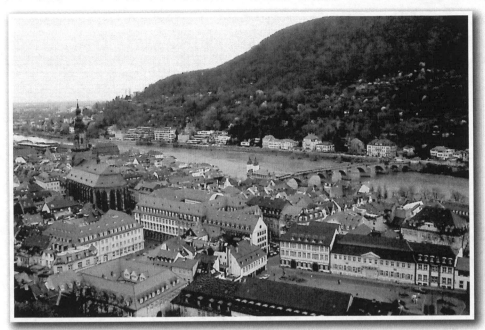

從海德堡山上的古城堡鳥瞰海德堡的舊市街，非常具古色古香（李銘輝攝）

內分教堂、歌劇院、國王召見室、戰神室、鏡室等各具特色。院外有廣闊的庭園，占地約100公頃，大、小運河交叉，貫穿園中，花圃與噴泉羅列其間，風景優美。

(二)寺廟城、朝聖城和主教城

寺廟城（Cloister）在亞洲與歐洲均有，寺廟建築物宏偉壯麗，常位於城鎮中心，或另置於一隅。西藏拉薩之「布達拉宮」（bo da la）是一座規模宏大的宮堡式建築代表。布達拉宮自17世紀起就成為達賴喇嘛的冬宮，象徵著西藏佛教和歷代行政統治的中心。重大的宗教、政治儀式均在此舉行。布達拉宮以其輝煌的雄姿和藏傳佛教聖地的地位，成為世所公認的藏民族象徵。整座宮殿具有鮮明的藏式風格，依山而建，氣勢雄偉。宮中還收藏了無數的珍寶，堪稱是一座藝術的殿堂，為達賴喇嘛的住處與辦公場所，其行政機構沿山坡修築，高十餘層，山下一公里外有市區。1994年，布達拉宮被列為世界文化遺產。

歐洲的純粹寺廟城，其宗教機能在歷史上占有極其重要地位，雖今已式微，但仍保存原有之城市結構；由於機能不同，主要教堂、修道院等宗教建築物和市區分開，但因近代城市向外擴展而連接，使後者形成前者之一部分。

朝聖城（Pilgrimage City），主要以朝聖之寺廟或教堂為中心。中國人習稱前

往朝拜爲「進香」，朝拜之觀光客爲「香客」，在台灣每年3月之媽祖誕辰，有數十萬的香客前往北港「朝天宮」進香，整個北港鎮人山人海，每位香客臉上均帶著對媽祖之虔誠敬意，只有親身前往，才能深深體會出宗教信仰的虔誠與宗教之力量。

朝聖城常需供應大量朝聖客的食住，如麥加是伊斯蘭教的第一聖地。麥加城之所以名震寰宇，是因爲伊斯蘭教創始人穆罕默德在此出生，並在此創立和傳播伊斯蘭教。麥加大清眞寺是伊斯蘭教著名聖寺，每年來自世界七十多個國家穆斯林去麥加朝覲禮拜的主要聖地。一千多年來，隨著交通工具的日益發達，前往麥加朝聖的穆斯林逐年增多，通常於每年伊斯蘭教曆12月9日，即伊斯蘭教宰牲節前一天開始舉行，每年穆斯林到麥加朝覲時，都要圍著天房遊轉，並親吻或舉雙手向鑲有一塊黑色隕石的穆斯林聖物致意，並參加站山誦經、「射石」（驅邪）等儀式活動。麥加每年朝聖人口超過百萬人，因此臨時搭建的帳幕分布遼闊，形成一特殊景觀。

印度瓦拉納西附近的恆河岸，爲印度教具有歷史性的朝聖區，沿河岸之斜坡，建有階梯（高30公尺），稱爲Ghats，沿河10公里，全供教徒入聖河沐浴之用。此外該處尚有許多祭壇、宗教紀念物、廟宇等，每逢宗教節期，均有大批教徒集中。

阿西西（Assisi）是天主教13世紀聖方濟派的發源地。阿西西古鎮自羅馬時代以來就被認爲是最有靈性的宗教聖地，是聖者聖方濟（St. Francis）的誕生地，且爲聖方濟大教堂所在地，這裡也是其追隨聖者聖嘉勒（St. Clare）和19世紀的聖者加布利爾（St. Gabriel）的誕生地。聖方濟被認爲是義大利的守護者。聖方濟大教堂坐落在山丘上，中世紀建立的城牆仍完好的圍繞著整個山城，它的歷史可遠溯自西元前10世紀，目前仍遺留有古羅馬的圓形劇場、古奧斯汀大帝時代的神殿和中世紀的城塞堡壘等遺跡。一座雄偉的碉堡矗立在全城的最高點，一直鎮守著山城的安危，城鎮北側山丘上建於14世紀的馬吉雷城塞（Rocca Maggiore）上，可俯瞰整個街景。而那些狹窄曲折的巷道依舊維持12、13世紀的風貌，狹窄小路和石板道上散布著玫瑰色住家，阿西西至今仍保存自文藝復興初期以來最完美的藝術珍寶。1986年以來世界宗教領導人會議在此不定期舉行，2000年阿西西的聖方濟各聖殿和其他方濟各會建築被列爲世界遺產。幾世紀以來朝聖的信徒絡繹不絕，每年的參觀旅客超過百萬人。

主教城（Bishop City），爲歐洲所特有，Bishop stadt意爲天主教主教的駐地，大教堂和主教堂等宗教建築物，形成「精神的市區」，亦爲觀光客前往觀光之重要

勝地。

　　以義大利梵蒂岡為例，其位於羅馬城西北，波河（Po River）右岸，是地位特殊之梵蒂岡城國，天主教聖地，有獨立的管轄權，對外亦與許多國家互換使節，是世界上最小的主權國家，也是世界上人口最少的國家，四面都與義大利接壤，是一個「國中國」。領土包括聖彼得廣場（Piazza San Pietro）、聖彼得大教堂、梵蒂岡宮和梵蒂岡博物館等。國土大致呈三角形，除位於城東南的聖彼得廣場外，國界以梵蒂岡古城牆為標誌。教宗所居宮室廣大，有一千間房間，梯道一百個，也有鐵路線長僅幾百碼與義大利鐵路相連；內部設置有教廷辦公室、博物館、圖書館及西斯汀大教堂（Sistine Chapel）畫廊，聖彼得廣場兩旁有巴洛克式噴泉等；獨立的郵政，發行精美郵票，為集郵者所珍視；雖有監獄但從未有罪犯。雖然梵蒂岡在地理上是一個小國，但因天主教在全球龐大的信仰人口，使其在政治和文化等領域擁有著世界性的影響力。在這狹小的天主教世界，每年前來瞻仰的觀光客卻達六百萬人次以上。

從梵蒂岡聖彼得大教堂上方，遠眺聖彼得廣場

(三)首都

絕大多數國家，首都是全國政治、文化與經濟的中心，因此在中央區有許多表現中央機能的公共建築物和設施，外國使館亦集中在中央區或靠近中央區，其土地利用情形較為特殊，亦吸引觀光客前往參觀。

例如美國華盛頓特區（Washington D. C.）是美國首都，為紀念美國第一任總統喬治‧華盛頓而命名，它位於波多馬克河（Potomac River）東北岸，市區面積163平方公里，人們稱呼它時，要加上D. C.（District of Columbia），以區別位於太平洋沿岸的華盛頓州。從空中鳥瞰，華府好像一片巨大的綠色公園，點綴著一些耀眼的白色公共建築和住宅，沒有工業區，也沒有摩天大樓，為了表示對國會的尊敬，任何建築的高度不得超過國會的圓頂。1791年建城方案由法裔美人朗方（Pierre Charles L'Enfant）設計，在一片平坦的山頂首建國會山莊（Capitol Hill），以此為中心點，作棋盤狀向四面輻射擴展；劃分為北、東、南、西國會大廈大街。這些大街又把城市劃分為西北、東北、西南、東南等四個扇面區域，城市南北向街道按阿拉伯數字排列，從東向西共有二十二條街；東西向街道按英文字母排列，由南到北也有二十二條街，以各州的名稱來命名。它是一座整潔、寧靜而美

美國華盛頓特區是以國會山莊為中心點，作棋盤狀向四面輻射擴展（李銘輝攝）

麗的現代化城市，市內觀光名勝眾多，是美國東岸觀光都市之一。

三、現代化都市之觀光

　　新的現代化都市，大都爲鋼筋水泥大廈建築，如觀光飯店、大百貨公司等，則全球幾乎雷同，惟東西文化之不同背景，方可表現不同的都市景觀。即以都市的商業中心區而論，美國和歐洲等現代化大城市中心區，白天人潮熙來攘往，而晚上則人去樓空，所餘居民少之又少。東方都市則不然，白天固然市場繁盛，行人擁擠，晚上夜市仍很熱鬧，商業與住宅不分，同處一地。因此觀光現代化都市應由都市之機能、內部結構、位置、特性著手。

　　在亞洲許多地區，夜市已是當地人與觀光客夜間之最佳去處，夜市之地點最初在白天是菜市場，一般市場到中午結束早市後，將已不做生意的店鋪，轉租給下午市場（或稱黃昏市場），再轉租給人潮不退的夜市業者繼續營業。久而久之自然形成爲主要於夜間做買賣的市場，販售一般市井之雜貨、飲食、遊戲等，客層以上班族與學生爲主要消費群，既可休閒又可吃喝。但今日熱帶、亞熱帶國家，夜市是重要觀光景點；在香港、台灣、新加坡、東南亞等地夜市是庶民生活文化的重要代表之一。

新加坡的夜市是當地庶民生活文化的重要代表之一（李銘輝攝）

根據交通部觀光局公布來台旅客消費及動向調查結果顯示：旅客喜歡來台灣的原因是美食的吸引，最喜歡去的地方，就是可以體驗台灣文化的夜市，顯示美食小吃已在台灣觀光產業中奠定龍頭的地位。台灣小吃的種類及口味聞名國際，造就了不少的觀光夜市或是夜市商圈，夜市呈現了台灣食物的多樣性，也反映了部分台灣人民的夜生活，因此成為外國觀光客必定一遊之地。

(一)都市機能的觀光

都市機能（Function），就是大部分居民活動表現其所在都市特有的景觀。譬如日本熱海乃溫泉之鄉，熱海之就業人口中有51%以上的人口從事與溫泉觀光有關之工作，因此，其都市表現觀光機能最為明顯，其他如工業城、商業都市或商港，均表現其特有之都市景觀。

(二)宗教生活

世界各國，均有一種或多種宗教為全國人民所信仰，如中國都市到處可見寺廟；基督教社會的城市，主要以教堂為主；回教社會的城市，主要清真寺為主；分布在都市各個角落，且常是具特色之建築，形成重要的觀光資源。

(三)教育文化設施

如大學城、公共圖書館、電影院、歌劇院、博物館、紀念館、美術館、音樂廳等。例如德國海德堡大學城、英國牛津大學城、美國哈佛大學等。

(四)交通設施

如公路、鐵路、地下鐵、高鐵、高速公路、輪船碼頭、機場、港口、交通運輸工具等。連接英法歐洲之星的英國倫敦滑鐵盧車站（Waterloo Station）、歐洲鐵路樞紐的法國巴黎火車站東站（Gare de l'Est）、富麗堂皇的程度世界首屈一指的莫斯科地鐵（Moscow Metro）。

(五)公共建築物

如皇宮、總統府、議會大樓、鐵塔、紀念碑等。例如日本東京的東京皇居、泰國曼谷皇宮、台北總統府、倫敦大笨鐘、法國艾菲爾鐵塔、美國紐約自由女神等。

美國波士頓的哈佛大學校園內發散古色古香與濃厚的學術氣息（李銘輝攝）

日本東京的皇居，是日本天皇居住的宮殿，位於東京都千代田區，即原江戶幕
府歷代將軍所居住的江戶城（李銘輝攝）

(六)經濟生活

銀行、郵局、醫院、電信局、百貨公司、大小商店,均依不同的經濟基礎、社會制度與文化背景,展現其不同的都市景觀。

四、都市觀光的空間感覺

前往一個都市觀光,如何利用自己的感覺,去發現該都市的特色、樂趣、味道與優點,讓你在離開該都市時,還能夠懷念品味它。這就是本節要傳達的一個觀念。

每一個城市皆因建造的年代與社會背景不同,而呈現不同的時代風格與空間感覺。空間感覺可以讓我們去體會與我們不同的生活方式,生活在不同空間的人,有一部分生活經驗是無法交換、無法溝通的。以台北和東京兩個都市來加以體驗,兩個都市的人民,過著不一樣的生活,用不一樣的觀念在處理各自的生活,他們就產生不一樣的信仰,不一樣的價值觀,所以對事物接受的程度,即生活型態的改變容忍程度也完全不同,例如,新加坡舊有街廓、建築與新市街同置一處,此種風貌並非用金錢、建築硬體或現代科技可以取代的,此種東西文化並陳,形成新加坡特有之都市景觀。

(一)都市的商店

商店中所陳列的物品,商店的型態、擺設,以及商品的變化,均與當地之生活有密切的關聯。例如台北之餐廳遍布各個角落,台北市傳統夜市美食小吃,成為觀光客到台北必遊之處;上萬間各國特色料理餐廳,菜色包括中國八大菜系及日本、東南亞、法、義、美、德料理,甚至伊朗、俄羅斯佳餚,在台北市都吃得到。消費型態有小吃、消夜、茶餐、米食、台北經典料理等主題,台北市政府規劃向聯合國教科文組織(UNESCO),申請認證為「世界美食之都」,以帶動觀光旅遊及餐飲業的發展。此種景象反應中國傳統吃的文化,因台北經濟社會急速發展,外食人口增加,為滿足國人多樣化吃的需求,美食文化蔚為風潮,也表現在都市的商店上。

再如今日台北之便利商店遍布全台各個角落,是全世界便利商店密度最高的

新加坡烏節路的大排檔與台灣夜市有點神似（李銘輝攝）

地區。便利商店已成爲台北市不可或缺的特殊景觀，台北街頭街尾的每個角落，全日二十四小時都不能缺少它，這與台灣居住型態之住宅與商業混合使用有關聯。便利商店經營內容除飲料、書籍、報紙、泡麵、零食、冰品、香菸等民生必需品外，也發展出便當、麵、小菜等熱食正餐文化，大量搶奪台灣的外食市場；並提供從公共費用（水費、電費、電話費、停車費）到保險費、信用卡費等代收業務；甚至走入無店鋪販賣的領域，提供型錄販售與預購的業務，內容有年菜、書籍、電腦維修、高鐵車票、旅遊產品等應有盡有，也提供店面供顧客透過網路購物到店取貨；許多便利商店內也有ATM自動櫃員機、影印機及傳眞機；有些還提供顧客臨時停車位及廁所。這些便利商店不但服務附近民眾與商家，也服務到觀光客，例如大陸觀光客常在便利商店購買面膜與雜誌書報等，已成爲觀察台北都市景觀不可或缺的一部分。

　　類似台北多樣化的餐廳或多功能的便利商店，它不會變成觀光導覽手冊的一環，但它是現實生活中的一環，非文字資料可以找到，但它對社會的變化與影響十分具體，因此旅途中觀察不同的商店變化，可以感覺出該都市的變化腳步、變化的內容、變化的特色、生活的情調、生活的信仰或生活價值、民眾的需求與民眾的水準，不論是改變或重組，均可由商店中得到許多的隱喻或生活暗示。那就是我們觀

光一個城市時，體會該城市的線索。

(二)城市的街道

城市的街道除了供應生活必需品外，它還扮演生活劇場的角色，提供生活情報、生活戲劇，以及生活中的想像與變化。

觀察一個城市的街道，不似以往上街就是要買東西，因為它帶有瞭解當地生活的功能。例如你到外國的百貨公司或逛街，並不一定有特定的東西要買，但你在百貨公司或街道上，可以看到許多本國看不到的事物，此些事物在當地之生活扮演著非常重要的角色。從這些訊息中，可以體會一個都市之社會、經濟、文化的變遷。例如新加坡是一個多種族文化的國家，其複雜的種族文化，單從路名就可以發現各式各樣的典故，由於東、西、古、今文化的交會，造成新加坡舊有街廓、建築，與新的市街同置一處，此種風貌並非用金錢、建築硬體或現代科技可以取代的，此種東西文化並陳，形成新加坡特有之都市景觀。

再以台灣之都市為例，只要稍微留意，就可以發現各都市最繁華的市中心，大都用「中山路」或「中正路」命名，此與早期之政治人物有關聯；再以舊台北市為例，大街小巷多以大陸地名為街名，並依其原有大陸地名位置置用於相同區位的

澳門大三巴牌坊旁的大砲台山有一巷名為「大砲台北巷」，令人莞爾（李銘輝攝）

台北街道名，例如中國之承德、歸綏、敦煌、哈密、蘭州等城市，皆爲台北市西面或西北面的街名；廈門街、福州街、同安街皆位於台北市之東南方，如果拿出地圖試算，台北市的街道名中，有超過一百五十個中國之地名，這是歷史的共業，也顯示中國與台灣之間的微妙關係，非常有趣。

(三)城市的生活

城市商店的組成，有它生活的暗示。街道是生活的記憶體，提供生活的變遷，而城市的生活，可以體驗該地的生活特質與腳步。都市生活的緊張程度、空間的擁擠程度、生活型態的寬容度（多樣化）、消費能力等，均可由外在之城市活動中表現出來。

例如，走在日本東京街頭，路上人滿爲患，每個人西裝革履，盛裝出門，走路均非常緊張快速，表情認眞嚴肅，如果你要在路上散步，則後面的人同樣會往你身上推，逼著你不得不快步走，充分表現出都市生活的緊張、忙碌。但是如果走在紐約的街道上，路上一樣人滿爲患，一樣的車水馬龍，但是卻可以看到不同的人種，操著不同的語言與口音，穿著不一樣的衣服型式，展現的是一個大熔爐的文化特色。

日本藝妓穿著日本傳統和服在東京路上逛街（李銘輝攝）

　　走訪一個都市觀光，應由各方面加以觀察，要想在觀光都市體驗快樂與豐收，首先要能認識城市寬容、愉悅的一面，如果懂得欣賞，就能夠樂在其中，享受理解、分析、體認別人怎樣生活的快樂。

 ## 第四節　歷史文化觀光地

　　世界各國觀光旅遊事業的發展，莫不以獨具特色之珍貴文化、歷史資產作為展現其特有文化之基礎。就有形之歷史文化資產而言，包括有形之古蹟、歷史文物、自然文化景觀，或無形的民族藝術、民俗等皆屬民族文化之精華，亦為國家文化特色之所繫。因此本節擬將歷史文化觀光地分為歷史文物觀光地與傳統文化觀光地分別加以說明。

一、歷史文物觀光地

　　歷史文物觀光地係以歷史古蹟遺址或具有考古價值之地區、歷史性建築物、紀念物、具有歷史意義之處所、博物館等歷史文化吸引觀光客，令觀光客置身其境時，可以發思古之幽情，得到沉浸於文化藝術的享受。

　　歷史文物觀光地如義大利首都羅馬，係為羅馬帝國建國所在地，及文藝復興發源地，當地廢堂廢墟、宗教聖蹟遍地，並擁有無數舉世難以匹敵的美術、雕刻文物，每年吸引數以千萬計的人口前往觀光。

　　再如希臘雅典係為西方文明的搖籃，擁有較諸羅馬競技場更受人重視的古代建築物、最古老的神殿，以及神話中著名的海倫女神與木馬屠城記遺跡，為觀光歐洲必定造訪之處。

　　其他如英國倫敦的王宮、法國巴黎的凱旋門，和古城堡、古老教堂、博物館、美術館，以及日本京都與奈良的舊宮古刹遺址，無一不是世人嚮往之觀光遊覽地區。

　　其他如古埃及的木乃伊、金字塔和人面獅身像、墨西哥的印加帝國文物、希臘的克里特島，以及義大利西海岸的龐貝古城等，今天都成為該國發展觀光事業的無價之寶。

　　再就國內的情形來看，台北外雙溪國立故宮博物院二十四萬多件代表中華文

義大利首都當地的古羅馬廣場（Foro Romano），已成為廢墟，是觀光客必遊之景點（李銘輝攝）

化精髓的珍貴文物，為我國最能吸引國內外遊客的觀光資源。此外，中部的鹿港民俗文物館、台南安平古堡、淡水紅毛城、台北萬華龍山寺、板橋林家花園、北港朝天宮等，皆為遊客競相走訪的觀光地區。

二、傳統文化觀光地

　　世界各地不同的人種和民族都有自己獨特的生活方式和習俗風情。而利用他們居住的形式、信仰、婚姻、飲食、傳統節日活動、藝術品、特產、音樂、舞蹈等來吸引觀光客前往的例子，比比皆是。

　　例如巴西的嘉年華會、泰國的潑水節、英國的愛丁堡藝術節、日本北海道的雪祭、奧地利維也納的音樂、法國巴黎的藝術、德國慕尼黑啤酒節（Oktoberfest）、西班牙的鬥牛與佛朗明哥舞蹈、夏威夷的呼拉舞、蘇俄的芭蕾舞、義大利的歌劇、日本的能劇等等，都是觀光客不會輕易錯過的重要觀光節目。

　　例如泰國的新年是每年4月13日，這三天的時間裡，不但當地人為各項傳統慶祝活動忙得不亦樂乎，更是觀光客造訪泰國的旺季，因為泰國人習慣以潑水的方式

互祝新年快樂，因此又稱為潑水節，這時候在街頭巷尾常可以見到調皮的小孩和遊客們追逐打水仗的有趣畫面。

其實潑水的習俗原是富有宗教意味的祈福儀式，對於不同的對象也有不同的潑水方式，而不是像現在這樣，不論親疏遠近，純為取樂，亂潑一通。由於水帶有祝福的涵義，被潑得越濕，表示受到的祝福也越多，因此被潑得一身濕淋淋時，不但不能閃躲，不得動怒，還得面帶微笑地接受呢！還好這時候的泰國正值炎炎夏日，衣裳很快就被太陽給曬乾了，反倒是增添了不少清涼。

此外，德國啤酒香醇甘美譽滿全球，至於慕尼黑的啤酒節更是不遑多讓，每年9月底到10月初節慶舉行的兩個星期內，總有不計其數的觀光客慕名而來，根據當地觀光局的統計，以2011年為例，參與的遊客人次就多達七百萬人次左右，而其間喝掉的啤酒總量更在530萬公升以上！難怪慕尼黑人可以驕傲地誇稱慕尼黑啤酒節是世界上最盛大、也最具有地方特色的傳統民俗慶典。

慕尼黑啤酒節最初是由西元1810年所舉行的一場巴伐利亞皇室婚禮演變而來的，因此至今舉辦啤酒節的會場仍一直沿用當時的新娘——特蕾莎公主的名字。慶

德國慕尼黑啤酒節每年吸引七百萬人參加，是具地方特色的傳統民俗慶典

典期間參與的民眾多穿著巴伐利亞傳統服飾，躬逢盛會的遊客，除了可以在特蕾莎廣場（Theresienwiese）一座座巨型啤酒屋內享受大口喝酒、大塊吃肉的酣暢之外，更可以透過現場的音樂演奏和隔鄰的同伴們深切地體驗到巴伐利亞人純樸豪邁的風俗民情。當然，節慶第一天早晨的遊行活動、不定期舉行的各項音樂及藝文活動和特蕾莎廣場上琳瑯滿目的遊樂設施，也都是不容錯過的重頭戲。這項超過兩百年歷史的知名慶典每年吸引近六百萬的觀光人次共襄盛舉，來自世界各地的人潮同時湧入慕尼黑，只為了享受集體舉杯買醉的歡樂時光。

　　至於特殊奇異之風俗，亦常使觀光客趨之若鶩。如紐西蘭的毛利人迎賓禮節之奇特，為世界所見。當貴賓來訪時，毛利人要集會歡迎，主人和客人之間不握手、不擁抱、不接吻，男女列隊兩旁，整齊而嚴肅。在一段長時間沉寂之後，隊伍中突然走出上身赤裸，光著腳的中年男子，一聲吆喝，再引吭高歌一番，歌聲剛落，年輕姑娘在眾人間翩翩起舞，舞罷以後，人們一個個與客人行「碰鼻禮」，要鼻尖對鼻尖碰三次，歡迎會才進入高潮。

　　台灣民俗與各種傳統節慶亦相當豐富，如農曆新年、元宵、清明、端午、中秋與傳統祭典等，因具地方風味，亦頗能引起觀光客之興趣。例如端午節的喝雄黃酒、包粽子、做香包、午時立蛋、吟詩大會、作詩比賽以及龍舟賽等皆在這天舉行，尤其是近年龍舟賽擴大舉行，舉辦國際龍舟錦標賽，邀請世界各國好手參加，更讓此項活動登上國際舞台。

　　其他如鹽水蜂炮，每當人們提起台南市鹽水區，便使人想到滿天亂竄、熾光艷麗的蜂炮盛典，每年元宵節，總有成千上萬的中外觀光客湧到鹽水，參加這個全世界獨有的嘉年華會。當夜幕低垂時，小鎮人們的心情隨著激昂的鑼鼓聲而變得亢奮，大家都期待蜂炮盛典的開始。當在武廟的鐘聲敲響時，第一頂神轎跳入觀光客的眼簾，剎那間炮聲四起，飛蛇亂竄，密集的火光映亮小鎮天空，震天的炮聲讓人心驚膽跳。沖天炮的呼嘯、人們的尖叫、緊湊而喧鬧的鑼鼓聲、晃動的神轎、衝鋒陷陣的轎伕和忙亂奔跑的人群，交織出徹夜狂歡的鹽水鎮，也讓觀光客在眩麗耀眼、緊張刺激中體驗鹽水蜂炮盛典，體驗這個台灣別具特色的民俗慶典。

第五節　宗教觀光地

　　爲了尋求精神的慰藉與來世的幸福，人類需要有宗教的信仰；世界多數國家均有一種或一種以上的宗教爲全國國民所信仰。爲了信仰，信徒們將崇拜之內涵，表現在其建築物，包括廟宇、教堂、修道院、朝聖地和祖宗陵墓等。這些流傳下來的風俗、習慣、古蹟、聖地，每年常會吸引大量的觀光客或信徒前往觀光或朝聖，因此宗教觀光地在觀光地之分類中占一相當重要的地位。

一、宗教聖地的地理位置

　　凡宗教生活愈受重視之地，聖所和聖地在人文景觀上的表現就愈顯著，就宗教觀光地的位置而言，有下列數種。

(一)山地位置

　　人類有向高空發展的天性，因此也就對天具有崇拜之意。宗教的基本觀念在於知天、升天，而宗教上的「天」推想是自然界的天，因此若干宗教建築物常建於山峰或山坡。有時山峰本身即爲崇拜的對象。

　　世界各民族信仰的對象不一定是高峰，所謂「山不在高，有神則靈」，因此山所以會成爲聖地，都是那裡出現了神，以及有聖靈在那裡降臨。例如，在日本有所謂「大和三山」，從太古時代起就受到人們的崇拜，然而這座山卻意外的低；法國諾曼第附近的聖米歇爾小岩山係天主教的聖地，每年經常有來自世界各地的觀光客，他們相信天使長米迦勒曾降落山頂，自古即被列爲歐洲七大奇觀之一。

　　再以希臘雅典最有名的阿克波里斯（Arcopolis）爲例，這裡是古雅典衛城，在希臘市西南方之山丘上，舉世聞名；充滿神話的史跡中的帕德嫩神廟在此展示它歷史悠久的雄貌，神殿中供奉的神像，即爲雅典守護神——雅典娜（Athena），據說雅典娜是從宙斯（Zeus）頭部生出來的智慧與勝利的女神；殿中併立的巨大多利亞式圓柱所呈現的均衡美，山丘上還有門樓式的山門（Propylaea），高大的四十六根大理石柱及浮雕罕世傑作；雅典娜勝利女神神廟（Temple of Athena Nike）、名聞遐邇的艾瑞克提恩神廟（Erechtheion Temple）等；另外，阿克波里斯博物館、

山丘南麓的酒神劇場、阿迪庫斯音樂堂（Odeon of Herodes Atticus），以及古代國會殿堂是現代歐美民主制度之根源等遺跡，乃是在5世紀希臘文明之最高峰期間所留下的古蹟，皆是令人緬懷其往古的燦麗景觀。

至於東亞各國朝「山」進香更為普遍。中國之山西五台山、四川峨眉山、廣東羅浮山均為古老而著名的宗教聖地。

例如四川峨眉山是中國佛教四大名山之一，其山上之洪椿坪，是一座名稱獨特的出奇古蹟，位於海拔高1,120公尺處。始建於宋代，明、清兩代皆有重修，現存寺廟多為清乾隆四十七年（1782年）以後改建，因為旁有三株千年洪椿，故將洪椿坪地名作為廟名。現僅存古樹一株，立於深谷，樹齡已達一千五百年仍然枝葉繁茂。洪椿坪殿宇寬敞，廊廳潔淨，佛像俱存。寺內有蓮燈一具，由清末法能和尚主持製成，直徑1公尺，高約2公尺，上刻紋龍七條，佛像數百尊，工藝精湛，寺內雙百字聯，為全山第一長聯。古寺雄躆天池峰下，古木扶疏，曉嵐霏霏，霧雨濛濛，為峨眉十景之一，是觀光客到峨眉山必訪之處。

至於台灣之獅頭山位於新竹和苗栗兩縣之交界處，海拔496公尺，山中林木茂盛，岩石奇美，由山腳登山至山巔，步道曲折迂緩，樹木蔥翠，梵宇佛庵錯落，十八岩洞構成全省聞名的佛教聖地。

(二)窟洞位置

窟洞位置有時變成宗教觀光聖地，中亞、東亞和印度之窟洞宗教觀光地較為常見，因為洞中不但適於修道，且宜於安置聖所，而近東有窟洞教堂，雖已成為廢墟，僅供觀光、瞻仰古蹟，但亦足證基督教亦曾利用窟洞。

中國亦有許多窟洞宗教古蹟存在，如敦煌千佛洞的佛像和宗書壁畫，大部分係在窟洞中，每年亦會吸引大量的觀光客前往參觀與膜拜。而中國河南洛陽的「龍門石窟」，是位於洛陽城南，由於地處隋、唐帝都之南，故稱「龍門」。石窟雕鑿在伊河兩岸的峭壁上，全長1,000公尺，為中國三大藝術寶庫之一。龍門兩山，翠柏翁鬱；伊河兩岸，泉水潺潺；長橋凌空，河波映影；山水如畫，風景宜人。自古以來，「龍門山色」被譽為「洛陽八大景」之首。始造於北魏孝文帝遷都洛陽（494年）前後，歷經東魏、西魏、北齊、隋、唐，連續建造達四百多年之久。此後，五代、北宋、直至清代，也有少數雕造。現存窟兩千多個，佛塔四十多座，碑刻題記三千一百餘件，大小造像十萬餘尊，其中最大的高達17.14公尺，而最小的則僅2公分。豐富多彩的龍門石窟藝術，為研究中國古代的歷史、藝術、醫學、古

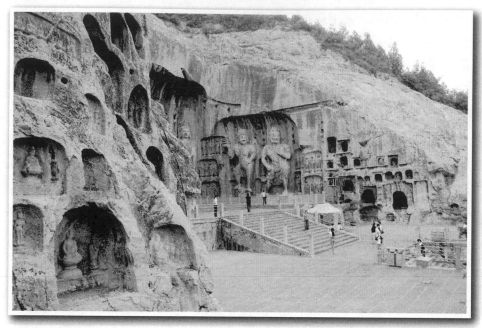

中國河南洛陽的「龍門石窟」，石窟雕鑿在伊河兩岸的峭壁上，全長1,000公尺，為中國三大藝術寶庫之一（李銘輝攝）

代建築、古代舞、服飾等，提供了重要的文物資料，並顯示了中國古代石刻精湛的藝術水平和傳統的民族風俗，除被中國列為重點文物保護單位外，亦是中國宗教觀光重要景點。

(三)臨水位置

聖地，以信仰的眼光來看，它是一個聖地，然而離開了宗教，它便失去了神聖的意義。但無可否認的，對某一特定的宗教來說，某些地方之所以成為聖地，一定有其客觀的原因，而非偶然所致。

回教徒重視臨水位置，認為水有洗滌罪惡的魔力，故建立聖地於山泉附近，此在乾燥區域尤較潮濕區域為多。以沙烏地阿拉伯之聖地麥加為例，其為回教的聖地，乃世界十三億回教徒的精神堡壘。每年的朝聖日，全世界的信徒們到此朝聖。前往麥加朝聖的人潮有如「海嘯」，是今日人類社會中的奇觀。麥加中心除有神聖的黑石——卡巴神殿外，並有聖泉，為古代阿拉伯人的聖地；穆罕默德為了民族的理由選取此泉為聖地，遂成為全球回教徒的朝聖中心。

耶路撒冷是個三重的聖地。對猶太教徒來說，它是大衛王的聖都，所羅門王

在這裡建造了神殿，它經歷了歷史的變遷，而又迎接新時代的來臨；對基督教徒來說，它是救世主的受難處；對回教徒來說，它是聖人的所在地。除此之外，還有幾個已消失的宗教，也將耶路撒冷視為聖城（**圖10.2**）。耶路撒冷是一個聽不到東地中海波濤聲的內陸城市，人煙稀少；為荒野所圍繞；死海在它的東方，那裡還有無人的沙漠。一個如此荒涼的地方，何以會成為這樣重要的城市？這可能是因為那裡有取之不竭的水泉和天然的防衛地形。

圖10.2　耶路撒冷的舊市街

印度教更加注重水的宗教價值，常視特定河流之水，可洗淨罪孽。恆河、亞穆納（Yamuna）河（恆河支流，與恆河在Allahabad會合）、戈達瓦里河（Godavari River，德干高原東北部，注於孟加拉灣）等諸河河岸，均有聖城興起，每年吸引很多教徒前往朝拜。瓦拉納西（Varanasi）城位於恆河平原中央，正當恆河由東南轉向東北的河曲處，城內有一千五百個廟宇，每年朝聖者一百萬人以上；印度教各教派和佛教徒均視之為聖地。

二、台灣的宗教觀光地

「五步一小廟，十步一大廟」此為台灣民間宗教信仰的現象，然不可否認的，台灣廟宇有其獨有的特色，足以代表台灣的鄉土文化，因此參觀廟宇是台灣旅遊的要項之一。

(一)台灣寺廟觀光區之分類

「寺廟」，本為宗教生活和宗教信仰的客觀場所。台灣寺廟觀光地之形成，主要依佛、道、通俗而有差別。

◆依宗教信仰派別分

一般依宗教信仰派別而分為：

1. 佛教：如高雄市大樹區佛光山、台南市關仔嶺大仙寺、碧雲寺、台中市后里區毘盧禪寺、新竹市青草湖靈隱寺、慈濟基金會、佛光山、法鼓山、靈鷲山、中台禪寺等等。
2. 道教：如南投市名間區受天宮、宜蘭縣大同鄉梅花湖之三清宮等屬於較純的道教。
3. 通俗信仰：如台南市北門區南鯤鯓代天府、雲林縣北港鎮朝天宮、彰化市八卦山、台北木柵指南宮等。

◆依寺廟的影響圈分

如將各寺廟的影響圈（即觀光或祭祀圈）加以分類，可分為下列四種：

1. 國際性的：如台北萬華之龍山寺、台北行天宮、慈濟基金會、佛光山、法鼓

山、靈鷲山、中台禪寺。

2. 全省性的：如台南市北門區南鯤鯓代天府、雲林縣北港鎮朝天宮、嘉義縣新港鄉奉天宮、南投縣名間鄉受天宮等，皆為建廟最久、祭祀圈廣布全省各地者。

3. 區域性的：如台北市木柵指南宮、新竹縣與苗栗縣交界之獅頭山、台南市關仔嶺大仙寺等。

4. 地方性的：如新竹市青草湖靈隱寺、台中市后里區毘盧禪寺、台南市開元寺、法華寺等，多屬佛教寺院。

(二)寺廟的空間模式

寺廟觀光地的主要活動包括有宗教活動、遊憩活動及由前二者所帶來的服務活動。宗教活動又包括宗教儀式、遊客進香、傳教行為等，遊憩活動可分為靜態與動態遊憩；靜態遊憩有觀賞風景、文物古蹟、建築、神佛塑像及庭園等；動態遊憩有野餐露營、登山及人工遊樂場等。服務活動則有攤販、商店買賣、餐飲、住宿等。由上述種種之活動之關係可構成一活動關係圖，再由此活動轉變為空間，則成為空間模式，此種廟宇空間所要達到的宗教機能，大體上來說是非常成功而巧妙的。也許只能說是經過長久時間，加上民眾所投注的心力所必然的結果，具有最自然、最原始的意義。

茲略述台灣最普遍的通俗教化之典型空間。就空間的層次來看，可分為下列五個層次（**圖10.3**）：

祭祀空間要給予信仰者心理上虔誠肅穆感

圖10.3 北港天后宮的空間層次

1.引進空間（埕、山川門）。

2.主要空間（正殿）。

3.過渡空間（廊道、中庭）。

4.次要空間（側、後殿）。

5.其他附屬空間（辦公管理、休閒、販賣）。

由於有這個基本的空間層次，對於人民生活信仰就有了更明確的界定；對於信徒宗教信仰的心理過程，亦有了清楚的轉換。因此在瞭解廟宇空間與人民生活信仰關係之前，應對於這些空間層次有個基本的認識。

◆祭祀空間

就祭祀空間的性質而言，廟宇空間依其性質可分為下列幾種空間型態：

1.正殿：主要祭祀空間。各種儀式的進行場所，包括信徒的上香祭拜、求籤卜卦，甚而和尚、道士的誦經、作法，是廟宇之重心所在。故其對空間要求亦多。其台基及屋脊，理論上應是高度最高，以顯示其在祭祀場所中之地位與重要性。

2.後殿：次要祭祀空間。正殿儀式完成後，慣例地來到後殿。其空間型態，通常不應比正殿空間來得高大，而屬於清淨之處所（在通俗混合教派中，常為釋迦佛之祭神所在）。後殿活動通常只有上香祭拜的簡單儀式，而其空間的要求也不以控制為目的，而是種緩衝的要求，光線也明朗多了。

3.側殿：附屬祭祀空間。在經過正殿、後殿的祭祀後，再轉入側殿作附屬的祭祀活動，然後再離開廟宇祭祀空間。側殿和正殿、後殿的動線應是個很直接的關係。側殿的祭祀空間也常和廊道的動線相重疊。

◆生活空間

廟宇空間除了主要的祭祀空間外，另外最重要的就是當地民眾活動的空間，因為在台灣，宗教信仰已成為日常生活的一部分，所以日常活動也常藉助廟宇進行。不論是老人的閒聊、小孩的玩耍、農民的曬穀、漁民的補網……在在促進廟宇活動的多樣性；廟宇空間的機能已不只是作為祭祀而已。

在平面進落方面，由於廟宇建築的生活活動空間，必須讓民眾直接參與，故主要生活空間放在廟宇的最前面，是一種動態的生活活動空間：

1. 廟埕：主要生活活動空間。前面提過，由於埕本身藉著許多廟宇元素影響，而產生各色各樣的活動。其活動形態，大多是較具動態，如小孩玩耍、攤販叫賣，甚而戲台之表演活動，構成了一幅熱鬧活潑的畫面。

2. 山川門、前亭：生活空間的延伸。由於廟埕的延伸，使原本未具門廳作用的山川門和前亭，逐漸變為靜態的生活空間。主要活動為老人聊天、午睡，甚而飲茶、下棋等。而它對空間的要求是高敞、明亮，甚至良好的通風設備。其所占面積亦不必太大，越能與廟埕連通，就越能促進空間的使用。

3. 後院、庭園：靜態的生活空間。一般道教、通俗教派的廟宇較少此類空間。其性質是屬於清靜、休閒的，可以說是廟宇空間最後收頭部分，有時也是剩餘部分。

◆緩衝、連接空間

從活動空間進入祭祀空間，從動態到嚴肅的過程，其間用以連續的介質，也許在空間本身的意義上較不具價值，但在整個空間過程的轉換中，它占了很重要的地位。

1. 山川門：祭祀心理的準備緩衝。具有靜態活動空間的性質外，也同時具備了緩衝間的性質，使信仰者在此能環視廟宇的嚴肅，正視正殿的祭祀活動，在香煙裊裊中激起一種宗教的感動。再看到正殿屋脊的起翹裝飾，更升起了崇敬的心理。因此，從廟埕熱鬧的活動，進入到山川門內的清淨，使得信仰者的心理有所轉換的機會。故山川門常為人們暫時停留、環視的地方。

2. 廊道：是種連接空間的性質。從山川門的環視心理後，經過廊道，向正殿祭祀空間前進，宗教情緒逐漸高漲，再加上牆壁上圖案、文字的裝飾，各種神像出巡道具的擺列，會使觀光客的心理容易產生提升崇敬之意。

3. 中庭：是個很少提供人們活動的地方。一個香爐置於其中，也許在視覺、心理緩衝，甚至光明暗的對比要求下有其更重要的意義。

◆附屬服務空間

由於現代化管理的要求，使得附屬服務空間更加需要。基本上，它是適應現代所產生的最明顯的例子。以前上廟進香，都是自己從家裡準備些祭品及香火，大包小包帶到廟裡。但是基於現代化的便捷心理，於是就在廟旁擺設一些攤販或香火處，提供香客或信眾方便。因此，現在到廟裡進香，事前的崇敬準備已不需要了。

另外，在廟宇四周，依附廟宇而產生的許多服務空間，如市場、攤販、商店，乃至一些特殊行業（如風水、地理師等），使得廟宇活動藉此服務空間的增加，而大大地促進了人民的生活信仰活動。

1. 廟埕停車空間：由於觀光性廟宇的增加，或者說是交通工具的增加，以致對停車空間的要求也逐漸增加，所以應考慮車輛動線及人行等關係。
2. 山川門的販賣空間：由於位於進出大門的有利條件，而產生一些販賣活動，或是一些算命、風水等活動。
3. 管理空間：這是現代廟宇最重要、最顯著增加的空間。而越大、越有名氣的廟宇，所需要的管理空間也越大。
4. 休息或其他的附屬空間：有些新建或改建的廟宇，常在側殿旁設有香客休息處，更有些利用信徒的捐獻，附設一些幼稚園，以爲慈善事業。

 ## 第六節　娛樂觀光地

娛樂觀光地純粹爲了人們的娛樂活動而建設各項設施，其包括參與性及觀賞性運動項目、主題遊樂園及綜合遊樂園、動物園及海洋公園、夜生活、各式餐飲等。

希臘雅典於1896年舉辦第一屆現代奧林匹克運動會，迄今已經超過一百年，但該場地至今每天有許多的觀光客前往參觀，在夏季奧林匹克運動的歷史上，作爲奧林匹克運動發祥地的希臘雅典，曾舉辦兩次奧林匹克運動會。

主題遊樂園或綜合遊樂園方面，以美國洛杉磯的迪士尼（Disneyland）樂園與日本東京的迪士尼樂園最爲人所津津樂道，被稱爲現代遊樂場所的奇蹟。園內有遊樂場、劇院、音樂廳、電纜車，既有眞人服務，又有假人、假物表演，五花八門，爲觀光該城市必定造訪的地方。

以美國洛杉磯的迪士尼樂園爲例，前往洛杉磯旅遊，如果不到全世界最快樂的地方「迪士尼樂園」參觀，可能會抱撼很久。這個位於洛杉磯東南方約27英里安那罕市的歡樂王國，全年365天都開放，裡面依照設計主題，共分爲八個主題園區。在幻想世界（Fantasyland）裡，童話故事的情節將一一變爲眞實的景象；冒險世界則有大型遊樂設施——印第安那瓊斯探險，紐奧良廣場中有加勒比海海盜與鬼怪屋等設施，其他如明日世界、米奇老鼠卡通城等，都是讓遊客絕對可以玩得盡興的園地！是以一年吸引上千萬的觀光客前往。

　　再以位於荷蘭海牙（Hague）之馬德羅丹（Madurodam）小人國為例：它是舉世聞名的「迷你小人國」，是荷蘭史跡文物的袖珍縮景，占地約有二萬平方公尺。創始於西元1950年。Maduro富孀為紀念他早逝的愛子，捐獻土地及愛子生前的各種模型玩具展示，以饗同好；此構想得到各方贊助，設計成像天方夜譚中的小世界，每一件建築景物，都依照原物的二十五分之一的比例做成，包括11世紀的古教堂，14世紀的皇宮庭院，中古騎士及現代新式的火車、國際機場、各型的飛機模型等，入夜燈火通明與現實的景觀一樣，為了維持景觀的比例，其所植樹木草坪，永遠不能長大。這是荷蘭歷史文物非常寶貴的文化遺產，也是最迷人的觀光遊樂勝地。

　　其他如美國拉斯維加斯是舉世聞名的賭城，誰都無法對拉斯維加斯城下一個確切的評語，但是任誰也無法抑制去該地淺嚐個中滋味的願望。到此一遊的觀光客，往往懷著「朝聖」般的心情，拋開一切雜念，將自己投入這一座「尋歡者的聖城」（Mecca for Pleasure Seekers）。因此，當人們來到拉斯維加斯時，可以盡情地參加輪盤、梭哈、吃角子老虎等各種賭博遊戲，也可以涉足豪華的酒店參加國際會議、講習或新產品發表會，或觀賞世界第一流的歌舞表演；現今它已不是一個單純的賭場，而是一個舉世聞名集觀光、購物、賭場的綜合遊樂場，因此到拉斯維加

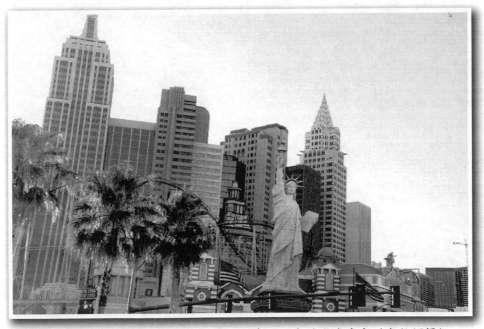

美國拉斯維加斯賭城是集賭場、遊樂、開會於一身的歡樂城市（李銘輝攝）

斯觀光,可以待個數天,因為在這個不夜城,任何時刻都是人語喧譁、歌舞昇平與賭客神采奕奕的景象。

除了美國的拉斯維加斯外,自19世紀以來,觀光旅遊事業一直是摩納哥侯國的最大資產,蒙地卡羅(Monte Carlo)的賭場,亦是舉世聞名,每年為國庫賺進一半以上的稅收。來自賭城的龐大稅捐,使得當地居民享受免稅待遇。是南歐觀光旅遊必訪之觀光勝地。

以日本九州而言,其主題樂園(Theme Park)多得不計其數,無論是刺激驚叫型,或是童趣樂園型,皆可讓訪客鬆弛身心,玩得盡興。其中,國人最常去的是九州三大主題樂園:太空世界、豪斯登堡及海洋巨蛋,茲舉豪斯登堡為例,「上帝造海,荷蘭人造陸」這句俗諺,可說是傳遍全球、無遠弗屆,然而可能連荷蘭人也料想不到,遠在東方的日本人,居然有本事在一塊荒蕪的不毛之地上,原尺寸完整的複製,這個地方就是「豪斯登堡主題樂園」。整個園區規劃以荷蘭碧翠絲女王位於海牙的住所──Huis Ten Bosch宮殿為藍圖,Huis Ten Bosch在荷文中原為「森林之家」的意思,這也是豪斯登堡名稱之由來,並獲得碧翠絲女王授權後方正式啟用。園內除了五花八門、從早到晚無休的娛樂設施外,更有多種各等級的住宿設施,而

豪斯登堡園區晚間以海盜船為背景,有精彩的聲光水舞秀及煙火表演(李銘輝攝)

餐飲、購物等樂趣也都一應俱全，豪斯登堡內共有十三處娛樂設施、十一座博物館，往往讓初來乍到的人不知由哪邊玩起，如果您有這樣的困擾，不妨由標有四星等以上的遊點開始著手。其中，例如「洪水來襲冒險館」，利用八百噸的水，製造出洪水來襲的恐怖感。「諾亞劇場」則讓遊客和諾亞少年一同搭乘飛行貓，共同挽救地球生態。「大海體驗館」設計了逼真的航海過程，讓你親身體驗航海的樂趣。

　　無論是拜訪豪斯登堡園區內的宮殿、博物館、娛樂設施，或是到露天咖啡座小憩，欣賞精心設計的遊行、表演，坐復古帆船在大村灣上巡弋，或是乘運河遊艇、古典計程車或巴士，拜訪運河邊一站又一站的驚奇，輕鬆悠閒的度假感受，都會油然躍上心頭。而具有世界各國風味的美食餐廳，也將使你大快朵頤，大大滿足口腹之慾。晚間還有精彩的聲光水舞秀及煙火表演，為一天畫下了美麗的句點。

　　另外，「九州自然動物園」是一座可讓訪客與動物零距離，一探自然界玄妙的主題樂園。觀光客除了自行開車外，亦可搭乘遊園車進入猛獸區，全程約一小時。由於整座樂園區相當原始，那種感覺好似進入侏儸紀世界中。坐在車上，園方皆會準備適合各種動物吃的食物，可能是乾糧、可能是生肉，讓旅客體驗親自餵食老虎、獅子、長頸鹿、大象的刺激感。遊園車一停止，饑腸轆轆的動物們立即靠近，此時車中的遊客便會用夾子夾著食物伸出鐵欄餵食動物們，遊客一方面很興奮，一方面卻又不時發出驚叫聲：「牠的口水滴到我的手上了。」整趟旅程既刺激又富趣味性。參觀猛禽區後，若還心跳連連，可到可愛動物區舒緩一下緊張的心情。剛出生的小老虎、爬上爬下動不停的小猴子……，牠們可愛的模樣，皆會讓訪客開心不已，是帶小孩之觀光客最喜歡去的主題遊樂園。

　　美國好萊塢環球影城（Universal Studios Hollywood）是世界上第一個影城主題園，它本身是世界上最大的電影、電視製片廠與最大的電影和電視劇產地，也是洛杉磯最為著名的旅遊景點。影城的特色是遊樂的項目與電影工業緊密相連。例如：動物劇場呈現的是電影中的動物演員、驚恐劇場呈現的是驚悚的嚇人道具、水世界呈現的是特技演員的場景運用。

　　遊環球影城大體上分兩大部分，一是要買門票的主題樂園，二是不用門票的City Walk，雖然就是條購物消費街，但充滿了異國風味與娛樂氣氛。影城可區分為上層區（Upper Lot）與下層區（Lower Lot），從上層得搭戶外的電扶梯到下層，想要充分遊覽，最好空出整整一天的時間，園方備有中文版導覽地圖，上面有當日各項表演的時間，別忘了索取。

　　主題樂園中還有一項重頭戲，就是影城攝影棚之旅，坐著遊園專車遊各式場

景的攝影棚。遊客會發現電影實在是個「騙人的玩意」！平常看電影有許多特效動作、浩大場面的場景，參觀影城就可明瞭拍片各種特效場景之廬山眞面目了。在電影上很壯觀的場面，在實際上拍攝的場景中，只不過是一個小範圍的場景，加上一些人工的道具罷了。先前看過的精彩電影，來此印證後，感覺有上當受騙的感覺。例如大白鯊、鬼屋、山洪爆發、金剛咆哮、桂河大橋、ET電影等的拍攝場景、道具都完整呈現。您也可以感受終結者2的3D、4D的立體影片，栩栩如生的造型讓您有一種身臨其境的感覺。而在未來水世界、木乃伊歸來、侏儸紀公園和怪物史瑞克裡，又會有令人畏懼和神經緊張的感受。在這裡您可以充分的體驗場面宏大的表演和動物秀，以及幽默滑稽的兒童節目。

你也可以看一場實際的警匪槍戰動作片，有騎車、開車、汽艇、直升機等陸海空戰大追逐，全場槍砲聲隆隆不絕於耳，最後匪徒直升機被警察打下冒出火光與巨大爆炸聲震撼全場，許多小孩還被嚇哭，動作乾淨俐落極爲逼眞，原來電影就是這樣拍攝的。

參觀完環球影城後可以直接遊覽環球片場，毗鄰的行人徒步購物區City Walk，選購電影情節中各種造型的主題紀念品，或在主題餐廳用餐與稍歇，一趟充實的知性與歡樂之旅相信會讓你意猶未盡，期待下次重遊。

美國洛杉磯環球影城前之地球儀（李銘輝攝）

第十一章

觀光地區與環境保護

◆環境保育與觀光之關係

◆觀光景點的環境保護

◆環境影響評估

　　就觀光而言，具有觀光價值之自然景觀或文化古蹟、對生活品質具重要指標的環境資源、具有經濟價值的自然資源等，都是觀光保育的目標；尤其是保存清新之自然環境、維持自然生態體系與優美之景觀資源等，都對國家觀光事業之發展有很大的幫助。因此本章擬就環境保育與觀光之關係、觀光景點的環境保護等分別加以探討，最後並提出觀光事業發展與環境影響評估的關係。

 # 第一節　環境保育與觀光之關係

　　「保育」一詞按《世界自然保育方略》一書中所揭櫫的定義為「對人類使用生物圈應加以經營管理，使其能對現今人類產生最大且持續的利益，同時保持其潛能，以滿足後世人們的需要與期望」。自然環境為人類提供了豐富多樣的物質和活動舞台，也是人們觀光旅遊活動重要資源之一；但人類在誕生以後，只是自然食物的採集者和捕食者，它主要是以生活活動，以生理代謝過程與環境進行物質和能量交換，主要是利用環境，而很少意識到不當利用已改變地球環境。追根究柢環境改變主要原因，不外是人口的自然增長和對自然環境的亂砍、亂伐、亂採、亂捕，濫用自然資源，所造成的生活資材的缺乏，以及由此而引起的飢荒；為了解除這一環境威脅，人類就被迫擴大自己的環境領域，學會適應在新環境中生活的本領。

　　人類對環境之關心，起於人類需從環境中獲取糧食維生，但當無限制的使用自然資源、無限制發展經濟、無限制糟蹋環境，造成周遭環境惡化，民眾突然驚醒，感受到生活環境已經急速惡化。此一對環境的關心，表現在都市自然環境，如空氣、水、噪音、輻射線的汙染與防治，都市綠化空間系統之改善，尚包括一切休閒環境之維護。因此環境保育乃係由生產力的維護，到環境汙染的防治，進而到觀光休閒環境之維護與自然環境保護。

　　美國是世界各國中，首先對具有特殊景觀的地區建立保護制度，期能提供全國國民及後世子孫享用的國家。西元1641年保留Great Pond（兩千個大小湖面）供公眾釣魚、捕鳥；西元1832年建立溫泉資源保育；西元1872年劃設黃石國家公園。可見早期美國自然保護運動，是在於保護良好的自然環境以供國民遊憩利用。

　　狹義的觀光場所包括公園、名勝、古蹟、遊樂區、風景區等，而新的觀念則沒有場所的限制。因此不論在都市、在近郊、在農、林、漁、牧、礦等用地，甚至曠野及原始地區等皆可包括在內，亦即不限時間、地點，只要環境可提供觀光遊憩

利用即可，但各類型之環境，由於其自然條件不同，所能提供的遊憩體驗、使用密度、使用方式、經營重點，以及活動後所引起之環境破壞、汙染亦迥然不同，因此保育人類賴以生存環境之多樣性、特殊性、優美性，及其可再生性與永續利用，與觀光之推展有密切的關係。

一、自然環境保育的概念

廣義的自然環境，可泛指人類社會以外的自然界。但比較確切的涵義，通常是指非人類創造的物質，所構成的自然環境。即陽光、空氣、水、土壤、野生動植物等，都屬於自然物質。自然環境之保育，在於維繫地球之生命力，使各種生物資源之開發與利用得以永續不斷。在自然環境中對人類有用的一切物質、能量和景觀都稱為自然資源，如土壤、水、草地、森林、野生動植物、礦物、陽光、空氣、瀑布、火山、古木等等。自然環境中的生態體系為生物中之動物、植物、微生物，與其賴以生存之空氣、陽光、水、土地、氣候等之間的各種關係的複雜體系。

但是這種複雜的體系近日卻需重新認知，二、三十年前人們只侷限在對自然環境破壞或汙染的認識上，因此那時把環境破壞認為會帶來環境惡化，而地震、

大量林木砍伐，破壞植被及自然資源

水、旱、風災等則認為全屬自然災害。可是隨著近幾十年來經濟的迅猛發展，自然災害發生的頻率及受災的人數都在激增。究其原因，就是人口激增和盲目發展開發生產，致使大量林木砍伐，破壞植被及自然資源，如石油等不正當的開發利用，所釀成的人為天災，這些也都是自然環境問題。

因此自然環境問題，就其範圍大小而論，可從廣義和狹義兩方面理解。從廣義理解，就是由自然力或人力引起生態平衡破壞，最後直接或間接影響人類的生存和發展的一切客觀存在的問題，都是自然環境問題。只是由於人類的生產和生活活動，使自然生態系統失去平衡，反過來影響人類生存和發展的一切問題，就是從狹義上理解的自然環境問題。

為此，自然環境生態保育工作是為增進人類長遠之福祉，尋求人類與其他生物和環境間之和平共存，亦即人類對生態系及自然資源應充分瞭解後再作合理之利用。因此除這一代獲致利益外，亦在保存生物體系之潛力，並維護良好之自然環境，以供後代子孫永續使用，所以保育乃兼具有保護及合理利用之雙重意義，其基本概念為：

第一，保護人類賴以生存和發展的生態過程和生命支持系統，使其免遭破壞和汙染。

人類之生存與繁榮，乃建立在現存自然生態平衡，保育係對人類使用生物領域之行為加以調節或管制，其包括對自然環境之保存、維護、永續利用、復原及改良。生物資源的保護涉及植物、動物、微生物以及其在環境內賴以生存的無生命物質。例如農業生態系的生產力，不僅需依賴土壤品質來維護，同時亦有賴於蟲與其他動物棲息地的保護，諸如傳播花粉的動物，以及害蟲之天敵與寄生動物。然而大量使用殺蟲劑已傷害其他非防治目標的物種。

保育如同開發，係為人類而進行，應特別注重維護及永續性，以確保生態過程及遺傳物質不致斷絕，使重要的生物族群免於銳減或枯竭。

第二，保障生物資源與生態體系之永續利用。

美麗之自然景觀及飛禽走獸，乃人類精神及文化之根源，自然資源應為全世界人類所共享；人類生存所需的魚類、野生動物、森林及畜牧用地之減少或滅絕，均意味著人類生存、幸福遭受嚴重之威脅。確保生態系統或物種的利用，對人類長遠，非常重要。不幸的是人類對大多數的水生動物、陸上野生植物與動物、森林及牧地的利用，都不具永續性。因此如何確保資源的永續利用性，為當今保育重要目標。

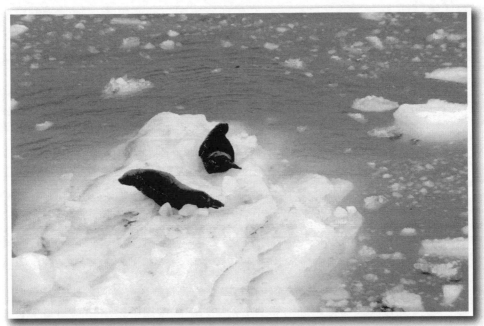

自然環境的保育是為了確保生物族群免於縮減與永續利用（李銘輝攝）

第三，保存生物種遺傳因子的多樣性。

人類賴以生存的各項農作物、家畜與微生物、科學與醫學方面之進步，以及生物資源之穩定，均有賴於生物資源的多樣性。保存遺傳因子之多樣性，乃為永續性改進農、林、漁、牧業生產所必需，並為未來的各項利用需要預留後路，亦可緩衝對環境上有害的改變。有許多生物，今日我們無法預知它對我們的益處，但未來很可能會成為醫療劑等重要產品，因此基於人類長期的利益，應確保所有物種的生存。世界上的植物與動物只有極少數曾作過醫藥及其他藥物價值的研究，但現代醫藥對其依賴甚重。舉例而言，歐洲及北美的小麥及其他穀類之平均壽命僅有五至十五年。換言之，人類需要有新品種替代傳統的品種，以維持品種改良的各項優點。但是人類若不保存傳統品種及其野生親緣種，品種之改良將無法進行；北極熊的毛是極有效的吸熱材料，致使人們得到靈感，因而研究並設計、生產製作較佳的禦寒衣料及太陽能吸熱器。因此保存遺傳物質的多樣性，在保障糧食、纖維及若干藥材的供應及促進科學與工業革新方面均屬必要。

第四，保留自然歷史紀念物。

各種自然地景生態系統，是自然與環境間長期相互作用的產物。現今世界上各種自然地景系統和各種自然地帶的自然景觀，正在迅速地遭到人類的干擾和破

壞。人類為追求經濟與商業利益，許多的地質景觀、地形景觀無限制的開挖或破壞，例如瀑布、火山口、隕石、地層剖面、山洞、古生物化石以及古樹等地區，因商業利益不斷擴大，或大工程的建設等，使得許多地區生態平衡失調，有些地區的自然環境是面目全非。尤其是這些經過數千萬年大自然的營造，乃非可回復性之資源，因此重視保留自然歷史紀念物之維護、保育、宣揚及管理，將資源留給後代子孫有其必要性

二、自然環境保育的重要

人類為追求經濟開發及享用自然界之豐富物藏，必須接受資源有限性之事實，及考量生態系之負荷能力，並需考慮後代子孫之需要，此即資源保育之使命。

今日我們所處的時代具有兩大特點：

第一，人類無限的建設與創造能力，帶來無限的環境破壞與毀滅力量。

人口急遽增加，物質需求壓力隨之而至，驅使人們大量開採自然資源。由於對自然環境開發過當，造成無數之危害與災難，諸如土壤沖蝕、沙漠化、耕地消失、汙染、森林濫伐、生態系惡化與破壞、物種與變種之滅絕……均說明保育資源之必要性。

第二，適當的開發利用，才能推動環境保育。

資源之開發是為了提供人類社會與經濟之福祉，但人類無窮盡的開發行為，已引起全球性之強大衝擊。為確保地球之有限承載力，永續性之開發，及維持一切生命體系，適當的資源開發與保育，需要各種全球之策略配合，才能順利推動環境保育。

對於生物資源不加利用或不充分利用，並不一定能使資源量增加，而使用過度又會使資源枯竭，因此透過研究，使生物產量到最大，又不危害持久利用之最適量，乃重要之課題。例如經營魚類，不應在幼魚期捕撈，也不用等待魚成長到極限（部分魚類會自然死亡），而是要找出適當之平衡點，以得到大的漁獲效益，這要利用族群生態學的原理來探討。唯有如此，我們才能保障物種的永續利用。

近年來全球經濟化與工業化，固然造就人類的歷史文明，但都市之擴張，優良農地之減少，空氣、水與土壤之汙染，以及戶外遊憩需求之增加等，皆使有限之自然資源不斷遭受破壞，生活環境品質亦日趨惡化。因此就環境生態保育而言，應具有下列特點：

工業化造就人類的歷史文明，卻造成空氣、水與土壤之汙染

1.有計畫的經營與保護自然資源，帶來資源永續經營的良方。

2.保存生態環境中物種的多樣化，有助於自然生態系之穩定與平衡。

3.注重環境生態保育，維持生態平衡乃世界潮流，係社會進步的表徵。

4.保有清新的自然環境與資源，不但可維持生態體系與優美景觀資源，同時可促進國內外之觀光事業的發展。

三、自然環境保育的推展

環境保育的看法，每個人的觀念不同，因此有認知差距；有人認為不濫殺野生動物、不破壞野生動物棲息地及自然生態環境即為環境保育；有人認為設置自然、生態景觀保護區、風景保護區、國家公園才是環境保育；有人則認為避免破壞景觀就是環境保育；有人認為限制工廠及汽車廢氣排放標準、廢水及噪音、廢料的排放就是環境保育；有人認為有效處理廢棄物、限制農藥使用即為環境保育；各家因立場不同，而有很大的差距。

茲就景觀保護與自然生態環境體系之保育兩大類加以闡述：

(一)景觀之保護

人類對土地的需求是多面性的，亦即我們需要生產性的土地，以獲得糧食、建材以及各種商品；我們也需要非生產性的土地，以利從事觀光遊憩活動，我們更需要廣大的土地涵養水源、調節氣候、蘊育野生動植物，以維護環境生態平衡。

一個風景區不當的開發，破壞性會大於建設性，許多原本美麗的風景，經過開發以後，變得面目全非。例如我們為開發東北角的觀光資源，開闢了濱海公路，但卻犧牲了需要千萬年孕育的海蝕平台景觀，而使東北角這種具無法復原的地景資源，遭到破壞殆盡。

就景觀的保護而言，地景不僅是一種有限資源，而且具有無法復原的特性，由於地景是一種高價值的非再生性資源，因此任何改變土地利用的決策，都必須避免破壞環境景觀與視覺景觀的品質。

戶外遊憩所獲得的滿足感與景觀品質有很大的相關性；遊憩環境所具有的景觀美，給予遊客的感受，遠超過感情、教育、實質及社交的感受。

近年來，從事遊憩活動的時間日益增加，人們已普遍瞭解環境品質的重要性。人們開始要求更清新的空氣、更純淨的水源，以及減少視覺景觀上的破壞；因此無

景觀是一項重要的遊憩資源，而景觀的品質則是遊憩資源的主要內涵（李銘輝攝）

疑的，地理景觀是一項主要的遊憩資源，而景觀的品質則是遊憩資源的主要內涵。

景觀保護的目的，並非把地景凍結不予開發，而是應極力避免環境景觀的視覺汙染，當我們從事土地利用的計畫時，務必要把環境景觀的價值列入整體的考慮。

(二)自然生態環境體系之保育

自然生態保育之工作十分龐雜，須賴長期持續的進行，始能見效。以台灣而言，近年來，由於經濟掛帥，人口急速膨脹，使得台灣地區的自然環境及自然資源遭受到空前未有的破壞，為防止其繼續惡化，宜在保育政策下，選擇具有前瞻性、綜合性以及可行性之工作列為重點，積極推動。其內容如下：

◆積極推廣自然生態保育觀念及知識

1.加強國際聯繫、促進國際合作。
2.透過學校、民間團體、機關、傳播媒體等廣為宣導自然生態保育觀念，使人人擔負環境保育之社會責任，共同為維護自然生態努力。
3.設立國家公園、劃定生態保育區及生態保留區，予以保護環境。

◆建立自然生態資料系統

1.水資源應充分蓄養，擬定水資源開發最佳方案，保育水源，防止地下水超抽造成海水入侵、地層下陷及地下水鹽化，使水資源能發揮功用。
2.妥善的保育林業資源，不以生產木材為主，而以水土保持、保護生物、發展觀光遊憩等功能為主。
3.善加保育海岸及海洋資源。
4.注意各種生態保育區、自然保護區。珍貴稀有動植物之環境品質、建立環境保護方案與環境影響評估制度。
5.長期全面推行綠化運動，並予以妥善維護。
6.保育珍稀野生動植物，禁止破壞或改變其原有自然狀態，以維護該等地區特殊自然生態環境，並提供野生動植物繁衍棲息之場所。

◆合理規劃利用土地資源

1.有計畫的開採礦產資源，維護自然景觀。

2.整體規劃有潛力之觀光遊憩資源,排定開發順序,加強管理,防止不當之利用或破壞。

3.興建工程應作妥善之規劃,避免生態之改變或生態系統之破壞。

 # 第二節　觀光景點的環境保護

保護觀光景點就是保護人類賴以生存和享用的自然環境,當今世界各國皆採取各種措施或辦法來保護風景名勝資源。以聯合國而言,不但要求各國做好本國的名勝古蹟保護工作,還要尊重他國的文物、奇景,同時對列出的世界級景點,提供技術和財政方面的幫助。因此本節擬就保護風景名勝古蹟之重要性、破壞因素以及環境保護方法加以探討。

一、保護旅遊景點的重要性

旅遊景點之保護是一種世界潮流,對國家、人民、自然景物皆甚為重要,茲分述如下:

(一)可作為國家的窗口

一個國家的觀光景點,往往可以作為觀察一個國家的重要窗口,因為人們可藉此瞭解和評估該國的歷史、民族、經濟和文化水準。

(二)為國人休憩與遊覽場所

清新的空氣、燦爛的陽光、恬靜優美的自然環境,可以令人精神愉快,消除工作疲勞,而觀光景點正可提供國人在緊張忙碌之餘,從事休憩與觀光、遊覽。

(三)可作為教育與陶冶心性的場所

壯麗的山河、悠久的歷史文化遺產,是文學、藝術、音樂、繪畫創作的重要泉源,也是豐富國人生活情趣、增長知識、提高文化素養、陶冶高尚道德情操的課堂。

(四)可增進國際交流與友誼

觀光景點係對外開放，以提供觀光、旅遊之用。因此藉由旅遊景點介紹本國的風土民情，將國內之自然和文化風貌介紹給各國人民，可以增進國際友誼與交流。

二、旅遊景點環境遭受破壞的主要因素

旅遊景點常會遭受到有意與無意的破壞，而致使失去原有風貌，一般可將旅遊景點的破壞分為自然界的破壞與人為活動的破壞，茲分述如下：

(一)自然界的破壞

自然界的演變，常會使景點遭受破壞，乃原生環境問題，它是由於自然環境自身變化引起的，沒有人為因素或人為因素很少。原生環境問題帶來自然災害、洪澇、乾旱、地滑、土石流失等，有些是可預防，但有些則為人們所無法克服之災變。例如火山爆發、海嘯山崩、地震、颱風以及嚴重的天氣突變（如乾旱、水災）、大面積的沙漠化等，皆可使景點之人為設施與自然景觀發生破壞現象，但人們如能適時加以預防，或事後謹慎處理，則可使自然界的破壞降到最低。

(二)人為活動的破壞

人為活動所導致的景點破壞常大於自然界之破壞，常見之破壞因素有：

◆對地理環境不合理的利用

如濫伐森林、濫墾山坡地、不重視水土保持，造成水土流失與山崩地滑；或因濫捕野生動植物，破壞自然界的生態平衡等，皆為常見對環境不合理之利用。聞名世界的古巴比倫王國之所以會在地球上消失，主要因濫墾濫伐，破壞森林草原，造成大規模的沙漠化入侵，淹沒了古國的城市。

◆缺乏保護與建設素養

風景區的自然資源是國家的重要資產，名勝區內的文物古蹟是人類的重要文化遺產，一旦遭受破壞則萬劫不復，失去其原有風貌與魅力。因此旅遊景點之規

劃、建設與經營管理，應先做好環境評估，以免破壞其資源。例如風景區之各種建築應與原有環境相配合，應對建物之質量、造型、色彩做整體評估，以免施工後造成破壞景物而無法挽回之情況發生。例如，在名勝古蹟區附近設置商店，破壞名勝據點之原有風貌。又如古樓的舊有建築，以油漆粉刷，造成古蹟不是「修舊如故」，而是「整舊如新」。

◆超限使用破壞

觀光事業發達，遊客量增加，對風景區的建築和自然資源都會造成有形與無形的破壞，例如英國倫敦東南方肯郡（Kent）的坎特伯里大教堂，由於觀光客絡繹不絕，原有五英寸厚的台階，現被磨得不到一英寸厚。聖保羅大教堂的低音廊，每週都有數天暫時關閉；法國的凡爾賽宮，由於遊客太多，對遊客採取了一定人數入內的限制。因此，如何有效的控制遊客量、重視經營管理的理念，使損壞降到最低，甚為重要。

◆旅遊環境的汙染

良好的觀光環境是促成觀光產生與成長的要因，善加利用環境，可發展觀光，但如利用不善也會破壞環境。例如湖泊、河川、海岸線之水體汙染與觀光客從事的活動有關，車輛、遊艇的使用造成空氣與噪音的汙染，觀光客不當的行為與對自然環境偏差觀念或態度，常使自然界植物遭受到破壞，干擾動物的棲息地，造成生態環境的汙染與破壞。

三、旅遊景點的環境保護

旅遊景點的環境保護包括環境綠化、建立保護區、制定具體措施、消除環境汙染、嚴格之經營管理等，茲分述如下：

(一)加強旅遊景點的環境綠化

環境的綠化工作，可以淨化空氣、美化環境、保持生態平衡、增進水土保持、美化景觀，同時有防風防災的作用，因此綠化環境能使人愉悅、保持身心愉快，在旅遊景點從事觀光旅遊，可以在無形中消除工作疲勞，同時具有安定情緒之功能。

(二)建立自然保護區

　　自然保護區被視為全人類最重要的資產，已為世界各國政府與人民所重視。保護區對於保護稀有動植物、自然風景、自然生態系統等特殊珍貴之風土文物甚為重要。例如非洲肯亞的野生動物園闢建為國家公園，以供保護、教育、科學研究之用。其他如美國科羅拉多的大峽谷深達1,600公尺，兩側裸露完好的切割地層，是進行研究地質與地形的最佳場所，被視為當世奇觀而加以保護，因此成立國家公園，以避免天然美景在地球上永久消失，並可供後代子孫永續欣賞使用。

(三)制定具體措施保護風景名勝

　　保護風景名勝的最具體措施是制定有關法規，使旅遊景點在相關法規之保護下，能有次序、有時序的利用資源，使環境資源免於破壞。例如我國現有之法規包括「國家公園法施行細則」、「文化資產保存法」、「發展觀光條例」、「風景特定區管理規則」等，均為避免環境資源遭受破壞。國外如比利時相關法律規定：一

大峽谷兩側裸露完好的切割地層，是進行研究地質與地形的最佳場所
（李銘輝攝）

切沿海工業的任何擴充,必須保證不能妨礙觀光資源與活動;奧地利法律規定:觀光區內的舊有建築,非經政府許可不得拆遷或改變外觀,並由政府發給50%的維修費,以保護其具有民族特色的建物。

(四)消除環境汙染

旅遊景點或觀光區遊人如織,應將噪音汙染、水汙染、空氣汙染、輻射、惡臭等各種汙染,消除於無形,或降低到不會汙染環境之地步,使風景名勝區永續使用,同時遊客能在愉悅的心情下,從事健康與知性之觀光旅遊。

(五)嚴格經營管理

經營管理包括資源及設施管理、環境衛生管理、安全管理及服務管理等。

資源及設施管理包含生態、文化等資源之保護管理,遊憩設施、周圍環境之整建。環境衛生管理包含飲用水、食品衛生、醫療設施之管理,汙水、廢棄物等之處理及環境美化。安全管理則包括突發事故之防止及天災之應變。服務管理乃提供資訊及解說服務。

 # 第三節　環境影響評估

「國民平均所得」代表一個國家生產力的高低,今日台灣的經濟,經過長年努力,國民平均所得提升,人民擁有較多的時間從事觀光休閒活動,但我們卻也支付了環境破壞的原始成本。為了經濟成長,早期引進的石化工業、塑膠工業、染整工業、紙漿工業⋯⋯嚴重的汙染環境,不但造成沿海貝類大批死亡,更引起日益增加的呼吸道疾病等工業病。

在資源開發方面更漫無限制,許多工業製造出自然環境無法涵容的合成物質,自然環境中的不可再生資源(礦產資源、土地資源、景觀資源)日趨衰竭,再生資源(農、林、漁、牧)的生產力急速降低,環境的危機已由歐、美、日本等先進國家,延伸為全球問題。

一、環境影響評估的來源與發展

西元1960年代初期，歐美各個先進國家，因工業發展、資源不當使用，導致環境品質日趨惡化，不但生態環境破壞，同時需要付出高額的社會成本，並且使育樂資源、自然美景遭受破壞。有鑑於此，如何兼顧開發與保育，能夠促進資源的有效利用，避免天然災害，滿足多目標的需求，同時保育環境使它萬古長新，可供永續利用的資源經理觀念──環境影響評估（Environmental Impact Assessment, EIA）的觀念成爲世界潮流。

西元1969年美國頒布了全球第一個詳盡的「國家環境政策法案」（National Environmental Policy Act, NEPA）。法案中首先提出「環境影響」（Environmental Impact）一詞，爲日後世界各國環境影響評估制度開了先河。

根據法案有一直屬美國總統的「環境品質諮議小組」，該小組於1973年提出有關全國環境影響評估的指導綱領。此後，美國及世界各地設有評估制度的國家，皆將環境影響評估作爲國家重大行政與立法措施的決策因素之一，而不再只限經濟效益分析，或技術可行性分析掛帥，而忽略環境之觀點。

近年來，歐洲國家如法、德、瑞典、盧森堡已確立環境影響評估制度；荷蘭、比利時、挪威、西班牙、瑞士等各國，均積極檢討有關法令制度。亞洲國家中，日本自1973年開始有環境影響評估制度出現，印度、印尼、韓國、新加坡、馬來西亞、泰國等均依國情，在1970年代開始建立環境管理及評估制度。

我國於1980年，引進環境評估技術，第一個計畫爲行政院衛生署的「台灣北部沿海工業區環境影響評估示範計畫」，俾汲取經驗，建立評估模式、評估項目，作爲研究法令、制度的依據。1985年由衛生署環境保護局擬定「加強推動環境影響評估方案」，行政院核定實施五年，對十四項重大經建計畫，進行環境影響評估，而十四項建設中，約有半數與觀光事業的發展有密切關係。

二、環境影響評估的目的

美國的環境影響評估制度係由國家環境政策法案所衍生，其目標是爲達成衆人與環境的和諧共存、防制生存環境的盲目毀損、充實人類對生態資源要素的認知，透過評估制度的運作，重大的開發建設能滿足下列要求：

1.這一代的行為須為下一代的生存環境著想。

2.確保環境之安全健康、豐富、多樣，使人們享受愉快、精緻的文化。

3.在不危害品質、健康及安全前提下，充分利用環境資源。

4.保存國家重要的歷史文化及大自然資產，促進環境的多彩多姿。

5.達成人口與資源的平衡，兼顧生活水準與素質的提升。

6.強化可再生（Renewable）資源的品質，盡可能加強對不可再生資源的利
　用。

　　由以上條文可知，環境保護的本意，並非一味封殺資源開發或經濟成長，相
反的，它只是在於擬定資源開發計畫時，評估資源現狀在計畫實施後，環境可能影
響的程度與範圍，並以客觀之綜合調查、鑑定、評估、預測分析、進而公開審議，
來決定開發計畫是否值得實施。調查分析之環境因子，包括氣象、水土、土壤、野
生動植物、地質等自然環境，以及景觀品質、社會、經濟、文化等，亦作科學的綜
合評估。

三、觀光事業發展與環境影響評估

　　觀光事業之發展與遊憩資源之利用開發有密切的關係，而環境影響評估即講
求資源經營能兼顧開發與保育為目標。遊憩資源在未從事環境影響評估前，即擅予
開發，極易使資源遭受破壞，不僅降低其資源對遊客之吸引力，同時亦會影響該遊
憩區之未來發展。因此所謂環境影響評估，就是有次序、有時序，在生態理論的引
導下，事先對該地區從事環境評估，使環境免遭受破壞，而又能確保生活環境品質
的資源利用，在此前提下，遊憩區不僅可以有系統的規劃，同時能提供高品質之遊
憩機會，使國民在良好之遊憩設施與環境中，獲得身心休閒之滿足，同時藉由適當
之管理制度及保育措施，使遊憩資源得以保持與開發，觀光區經營成功，且又促進
該區域之均衡發展。

　　我國現今的環境影響評估制度，在觀光事業開發的相關法規中，對於環境影
響評估，已有具體而微的規定。

　　「風景特定區管理規則」（2011年8月4日修正）第七條，規定風景特定區計
畫之擬定，其計畫項目，含該計畫案在環境影響上之評估內容有：

　　1.計畫對自然及人文環境之影響：包括社會、經濟、土地使用、自然環境其他

之影響。

2.計畫實施中或實施後所造成不可避免的有害性之影響。

3.永久性及可復原之資源使用情形。

4.如不實施本計畫所發生之影響：包括本計畫案與其他可行性辦法之比較。

此外「國家公園法施行細則」有關規定，在國家公園內申請開發建築許可時，應檢附有關興建或使用計畫，並需詳述理由及預先評估環境影響。

其他如「區域計畫法」、「都市計畫法」、「文化資產保存法」等雖涉及自然、社經文化之調查分析，但其重點在於資源環境現況作調查分析，至於開發計畫之環境容量，以及可能承受的影響程度之規定尚付之闕如。

遊憩用地開發計畫之分類有多種不同方式，有依資源分類者，有依區位、活動性質、資源功能、經營管理方式分類者，並無統一方式。參酌經建會以資源特性、規模、管理及保育之需要性為主體之分類方式，遊憩用地開發計畫可概分為風景遊憩區、國家公園及自然生態保護區、歷史古蹟區、產業觀光區等各類開發計畫，其各項分區之特性與其影響之層面分述如下：

(一)風景遊憩區開發計畫

風景遊憩區之開發計畫，係指當地遊憩資源豐富，可提供作為遊憩活動使用之地區的開發，其計畫以遊憩為主要開發目的，環境保育等其他目的為輔；含風景資源優異之一般風景遊憩用地、提供單一性遊憩活動之特殊風景遊憩用地、兩旁提供優美風景之路線風景遊憩用地等。區內資源以自然資源為主構，如地形景觀、地質景觀、海灣景觀、海底景觀、水流景觀、植物及動物景觀、視覺景觀等具有景觀遊憩價值者之開發，輔以適當遊憩設施。

(二)國家公園及自然生態保護區開發計畫

國家公園及自然生態保護區開發計畫，主要是為生態體系均衡發展，及生態研究所設置之開發計畫，以生態保育、教育及研究為主，觀光遊憩為輔。在不破壞之原則下，提供適當遊憩活動，包括國家公園、自然生態保護區、野生動物保護區等，其中後三者之遊憩目的較小，區內的自然資源為主要構成，具有稀有及特殊動植物資源，或生態分布完整而具保護、研究價值。其他具地球科學、考古科學價值等特殊地區有時亦納入國家公園計畫。

(三)歷史古蹟區開發計畫

歷史古蹟區開發計畫是以保存歷史文物、建築物、遺址為主，因此是以歷史古蹟保護為主，觀光遊憩為輔，區內以人文資源為主體，具有建築、遺址、歷史文物等文化及考古價值，且須妥善維護，此類計畫容許適度開放觀光遊憩，以收懷古及學習之效。

(四)產業觀光區開發計畫

產業觀光區開發計畫為近年新興之遊憩區開發，以產業經濟活動為主，觀光遊憩為輔，區內提供觀賞、品嚐、休憩之用，區內以經濟資源為主體，如觀光農場、牧場、果園、花圃等，除具產業價值外，且可提供產業活動認知與學習。

(五)遊憩用地開發計畫影響之環境層面

上述各類開發計畫，依各類開發性質及目的，而設置不同的遊憩設施，和相關的公共設施及服務設施，因此受計畫影響之環境項目和特性有很大之差異，但所涉及的基本開發行為類似。

施工期間之主體都是整地、棄土、基礎工程、排水及道路、建築工程。完工營運後除部分自然及生態環境在施工期間造成長久性的影響外，其他影響因素大多會隨工程的結束而消失；營運以後，因為各項活動都是長期行為，造成的環境影響則多屬持續性，因此受開發計畫影響的環境層面與要素應加以探討。所涉及之環境因子廣泛，各因子之重要程度也有相當程度的差異，一般遊憩用地開發計畫，影響之環境層面，可歸納為自然環境、生態環境、文化、景觀及遊憩環境、社會經濟環境等類別，其相關且具代表性之主要環境項目和其背景資料，彙整後基本涵蓋內容為：

◆自然環境類

1.氣象條件逐月變化，混合層高度之演變。包括雲海、彩霞、山嵐、霞光、日出、日落、雪景等。
2.地文條件、分布現況及變遷、潛在災害。包括地表之起伏變化、特殊之地形、地質構造、地熱、奇石及各種侵蝕、堆積地形等。

3.地表水系分布、枯洪水量等基本概況，地下水特性及取用現況。包括海洋、湖泊、河川及因地形引起之水景和瀑布、湍流、曲流及溫泉等。

◆生態環境類

1.動物分布、遷移路徑，及與現有環境之關係、特殊動物分布。包括主要動物群聚之種類、數量、分布情形，及具有科學、教育價值之稀有、特有動物植物分布、演替、對環境汙染之忍耐度、特殊植物分布。包括主要植物群聚之種類、規模、分布情形，及具有科學、教育價值之稀有、特有之植物等生活環境類。
2.空氣品質、水質、噪音、振動平均及最高值、現有可能汙染源、既存汙染物分布概況。
3.地盤下陷、電波干擾現況及成因。
4.廢棄物及土壤汙染現況，現有可能汙染源。

◆文化、景觀及遊憩環境類

1.文化史蹟種類、等級、位置、保存現況，包括山地文化、傳統文化、古蹟、遺址、寺廟及傳統建築等。
2.附近景觀及遊憩資源分布及品質，包含遊憩設施、住宿餐飲設施及解說設施等。

◆社會經濟環境類

1.人口、社區之變遷，特殊民族性。
2.公共設施投資興建現況及計畫中概況、服務設施完備性、公共衛生現況，包含交通設施及水電設施。
3.經濟環境、土地利用、產業分布及活動，包括土地使用型態、規模，如聚落、農、林、漁、牧、礦等。

現況環境資料在整體環境影響評估系統中占重要一環，為評估工作之參考基礎，它提供評估及審議過程所需之基本資訊。

第十二章

觀光客需求與調查

- ◆觀光需求之因素
- ◆觀光需求調查方法
- ◆旅客需求調查之項目

　　就觀光客需求之狹義定義而言，觀光客需求是指觀光客對各種觀光活動之需求，如從事登山、露營、游泳、划船、拜訪名勝、古蹟等。就需求行為的廣義定義而言，觀光行為除了包括外顯的觀光活動外，尚包括「引起觀光客從事觀光活動，持續欲從事的觀光活動，並使其朝既定目標進行的一種內在歷程」。茲分別加以說明。

 # 第一節　觀光需求之因素

　　影響觀光需求之因素有質與量兩種，茲分述之。

一、影響觀光需求量之因素

(一)影響觀光需求量變動之因素

　　要預測觀光需求量，宜先瞭解影響需求量變動的因素，其因素包括：(1)外在因素；(2)中間因素；(3)景點本身因素。

◆影響需求量的外在因素

　　1.經濟發展、產業結構。
　　2.國民生產毛額。
　　3.個人所得及可自由支配所得。
　　4.人口（如總人口、年齡結構、地域分布、教育程度）。
　　5.動機性（如交通建設及車輛）。
　　6.大眾傳播事業。
　　7.政治社會環境。
　　8.自然環境。

◆影響需求量的中間因素

　　1.旅遊時間。
　　2.旅遊費用。

3.旅遊經驗。

4.旅遊偏好。

5.旅遊觀念。

6.景點距都市之距離及可及性。

7.其他景點之區位及競爭或互補關係。

8.旅遊服務業數量及素質。

9.限制條件。

◆景點本身因素

1.範圍之大小。

2.景點之特質與吸引力。

3.景點承受遊樂利用衝擊之能力。

4.景點設施之數量、品質及其容納量。

5.旅客人數及其行為。

6.經營服務及管理。

7.維護與保育。

8.干擾因子。

9.其他配合設施。

(二)需求量之區分方式

依遊客出外及旅遊活動發生地點的不同，可將觀光需求做下列八種區分：

1.全球的需求量：指在某段時間內全球旅遊活動的總需求量。

2.洲際的需求量：指某段時間內在洲與洲之間旅遊活動的總需求量。

3.國際間旅遊需求量：指某段時間內對國與國之間旅遊活動的總需求量。

4.國內旅遊需求量：指某段時間內該國國民及其他外國人在其國境內從事旅遊
活動的總需求量。

5.區域間旅遊需求量：某段時間內，國民從事地區與地區之間旅遊活動的需求
量。

6.區域內旅遊需求量：某段時間內，區內及區外民眾對該區內旅遊活動之需求
量。

7.各景點遊樂需求量：某段時間內，人們前往該景點從事遊樂活動的總量。

8.各景點內各據點間之旅遊需求量：某段時間內，前來該景點之遊客中前往某據點從事旅遊活動的量。

二、影響觀光需求品質之因素

要預測或瞭解觀光需求品質的變動情形，同樣的也要知道影響需求品質的因素有哪些。茲分述如下：

1.種族：不同的種族，受文化傳統影響，對活動的偏好會有差異，所選擇的景點也會有差異。這種種族的需求量差異在大熔爐等國家特別明顯，例如美國。

2.該國經濟發展與都市化程度：由於都市化與經濟化程度的提高與擴張，會使得都市人口之比例提高，而都市人口與鄉村人口會有不同偏好，進而影響到景點活動之選擇，使需求之品質發生改變。

3.產業結構：不同的產業結構，受產業環境影響，會影響需求品質，例如傳統產業和高科技產業的遊憩需求存在差異。

3.個人所得及可自由支配之所得：從事觀光活動需要消費（如機票、住宿、購物），因此當所得增加時，不僅使得參與一般遊樂活動的機會增加，也會增加出國遠遊及其他高消費的各種活動。

4.人口屬性：各年齡層級的人們對旅遊需求的偏好不同，如年輕人偏好的活動，多屬於運動量大、驚險度高者，而老年人則偏好靜態的活動。故年齡結構發生變化時，所從事的旅遊活動需求也會有變動。

此外，依教育程度的不同，旅客的知覺、偏好，會有所不同，其需求之品質、追求的環境素質等也不同，因此當教育程度普遍提高後，則所需求之品質，將會有改變：

1.家庭生命週期：由單身而結婚、生育、養育兒女、長成獨立或外出謀生，到退休或喪偶獨居，最後結束一生，各階段之經濟能力、活動能力及其他因素不盡相同，亦會影響旅遊需求之品質。例如單身時可能會與朋友一起出遊，結婚後有小孩變成家庭旅遊，每一階段之需求不同。

2.旅遊機會：旅遊機會的增加後，視野不同，會使旅遊品質需求提高。

3.旅遊經驗：過去之旅遊經驗，會影響日後對旅遊品質的要求。

3.大眾傳播媒體：消費者受外在媒體之刺激，會產生旅遊動機；其灌輸較高品質之旅遊品質觀念，亦會使需求品質提高。

第二節　觀光需求調查方法

透過調查以取得相關之觀光資訊的方法大致分為：(1)取自官方資料或其他機構研究結果；(2)觀察法（Observation）；(3)非正式訪問法（Informal Interview）；(4)訪問法（Interview）等四類。

一、取自官方資料或其他機構研究結果

乃間接性的取得資訊方法，但有時是必須的，因為有些資訊很難由研究者直接調查得到，例如：人口數、國民所得等。

其優點為：

1.成本低。

2.所費時間短。

3.資料準確度高。

4.適用於蒐集與人口結構、經濟結構相關的資訊。

其缺點為：

1.都是過去的資料。

2.資料的形式不一定合用。

3.資料準確度無法明確得知。

二、觀察法

係派員在自然的情況下觀察觀光客之行為表現，並加以有系統的設計、記

錄，用以分析旅客對空間利用的形式及旅客特性與活動之關係，同時可經由行為的觀察而推斷其過去的行為。

其優點為：

1. 取得資訊的成本較低，現象之資訊較易獲得。但受訪者可能會提供不正確的訊息，形成「不正確」（Inaccuracy）的誤差。
2. 在用過訪問法調查後，再用本法來驗證應答者所回答之問題是否有所保留或正確與否。
3. 適用於蒐集與旅客外顯行為有關的資訊。

其缺點為：

1. 會受觀察者主觀意識影響，因此具有知覺選擇性。
2. 只知道What，不知道Why，遊客的動機必須經由推論才能獲得。
3. 現象的描述重於原因的解釋。

三、非正式訪問法

訪問員以旅客的身分掩飾，向旅客搭訕、聊天，伺機套取一些事先決定蒐集的資訊。亦即非正式訪問法是以一種不讓旅客發覺他是在接受訪問調查的方式，而能透露自然真切的心聲。

其優點為：

1. 所得的資訊可用於和其他調查法所獲的資訊相互比較、驗證，尤其是在探討一些值得爭議的問題時。
2. 避免由「訪問」及「問卷」本身所產生的誤差。
3. 在自然輕鬆的氣氛下，可引出應答者的真實答案。
4. 訪問員可獲得更多與問題相關的事物，有助於為往後的研究設定「假說」。
5. 適用於蒐集與遊客態度有關的資訊，尤其是牽涉到個人聲望、隱私及一些具有爭論性的看法。

其缺點為：

1. 易受訪問員本身能力與態度影響，造成誤差。

312

2.每次訪問的狀況、情景不盡相同，因此可能會使旅客的反應不一致，尤其關鍵性的問句，很難在同一狀況下提出。

3.訪問須使用較長的時間才能完成，故成本較高。

4.使用本法涉嫌妨礙個人「隱私權」，故被某些人認為是不道德的。

四、訪問法

(一)訪問法之種類

透過問答的途徑，來瞭解某些人、某些事、某些行動或某些態度，即為訪問法。依訪問時是否使用固定內容及順序的問句而可區分為結構型（Structured）和無結構型（Unstructured）；依訪問時的問句是否直接將問句的目的明顯的讓應答者知道，而又可區分為直接法（Direct）和間接法（Indirect）。

◆結構型—直接訪問法

結構型—直接訪問法（Structured-Direct Interview）係將所需資訊製成一定內容與順序的問句，每次訪問時，被訪者皆使用同樣訪問順序與訪問內容，是目前最常被使用的方法。

其優點為：

1.減少由訪員個人技巧不足而引起的誤差。

2.選用的訪員不需具備太嚴格的素養。

3.易於比較由各應答者所獲得之資訊。

4.適用於蒐集一般性的遊客需求資料。

其缺點為：

1.問句的用字、遣詞，很難妥當運用。

2.應答者本身素養會造成的偏差不易排除。

◆無結構—直接訪問法

所謂無結構—直接訪問法（Unstructure-Direct Interview）嚴格的說應該是結構鬆散，並非真的完全沒結構。本方法是在每次訪問時，所使用的字、句及問句排列

順序不盡相同，可視當時情景在主題不變之下做彈性處理。

其優點為：

1.可針對某項特殊問題做深入的探究，如遊客動機、偏好。
2.問句之用字、遣詞可視旅客程度而變換。

其缺點為：

1.要有高素養的訪員。
2.訪問時所花時間長，遊客容易感到不耐煩。
3.獲取的樣本常較小。
4.所獲得之資訊，須用較多的技巧才能分析利用。

◆結構（無結構）—間接訪問法

有些問題如果以直接法問，旅客常不願或不能回答，則應採用投射（Projection）的技巧，即間接法去詢問。

間接法乃使旅客置身於第三者，或處含糊的狀況下，要他描述某些狀況，回答某些問題，使旅客易於將自己的需要、動機、價值觀等表示出來，即能蒐集到與旅客潛在需求有關的資訊。使用間接訪問法時，常包括結構與無結構兩部分，一起交互使用，以取得較完整的資訊。

間接法所使用的投射技巧包括：字的聯想（Word Association Test）、句子的完成（Sentence Completion Test）、圖片解說等。

(二)訪問法取得資訊之溝通媒體

調查訪問時可經由多種途徑和應答者溝通，進行訪問取得資訊。其中以下列三種較為常用：(1)人員訪問（Personal Interview）；(2)電話訪問（Telephone Interview）；(3)信函訪問（Mail Interview）。

◆人員訪問

本法係訪員與應答者面對面進行訪問，並在訪問時或訪問後記錄所得之資訊。

做遊樂需求調查時，進行訪問的地點可為景點現場，也可到各家庭中做訪問。目前國外有不少訪問係至各家庭中訪問，但仍以現場訪問為佳，因為：(1)至家中訪問時，見的多為成年人，而青少年對觀光的參與率相當高，不容忽視；(2)

單位成本高；(3)至現場訪問較易瞭解設施的使用程度，同時也可順便訪問經營者，有助於瞭解景點利用現況。

就人員訪問與其他媒體相比較，其優點為：

1.回收率高。
2.可與樣本接觸、直接控制訪問狀況，具較大彈性，尤其在做「無結構」訪問時。
3.透過有技巧的訪問，較易引起應答者的關心與合作。
4.在蒐集與旅客態度有關之資訊時較適用。

其缺點為：

1.單位成本高。
2.訪員要訓練，否則易產生人為的主觀偏差。

◆電話訪問

在需要大量樣本，而經費不足，且時間又緊迫時，可採用電話代替人員訪問。訪問時多採結構型—直接訪問法。

其優點為：

1.成本低。
2.時間短。
3.可重複常測。
4.蒐集人們對某一觀光問題之意見時較適用。

其缺點為：

1.資訊有限（因不適長談）。
2.無法取得非電話用戶的資訊，而在電話用戶與非用戶間卻有某些差別存在。

◆信函訪問

有時可持問卷以郵件方式寄給對方，進行訪問，再寄回。
其優點為：

1.成本低，可訪問到遠處的樣本及較大的樣本。

2.可匿名回答。

3.應答者無時間壓力。

4.不受訪員影響。

5.適用於蒐集包容廣泛的需求資訊。

其缺點為：

1.回件率太低，約僅20～40%。

2.須較長的時間，才能完成資訊的蒐集。

3.應答者可能無法明瞭問卷上某些項目的意義，而產生「不正確」的誤差。

在取得資訊的方法上，以訪問法最為常用，其適用的範圍也較廣，觀察法則可用於當經費不足，或作為驗證由其他方法所獲資訊是否正確時；如果所要蒐集的資訊，其牽涉範圍甚廣，或成本太高，或時間緊迫時，則不妨採用「取自官方資料或其他機構研究結果」的方法；而非正式訪問法是頗受爭議的方法，因為有學者認為，遊客在聊天的情形下，自認其發表的意見與看法，不會產生對自己有實質影響的「後果」，故其所言，可能未經仔細的思考，所以正確性值得懷疑，同時當「非正式訪問法」的使用，被人們廣為知道後，人們的警覺性會提高，訪員不易獲得有效、正確的資訊。但「非正式訪問法」仍是值得一試的，可是採用本法時，除了在技巧上要注意外，也應考慮「道德」的問題，才合乎科學精神。

在採用訪問法時，目前多採結構型—直接訪問法，但用本方法時，常會由問卷本身產生問題，故最好能做預試（Pretesting），以減少由問卷本身產生誤差的可能。

在取得資訊的溝通媒體上，目前多採人員訪問，但今後人員訪問的成本可能會再提高許多，同時遊客常不願在遊樂時花費太多時間於作答上，故今後採用信函或電子郵件為媒體的機會應會增加。而採用信函訪問時，其主要缺點為回件率低，補救之道則是繼續發出催促信函，請他速將問卷寄回，如此雖會提高一點成本，但效果卻會提升。

(三)訪問法取得資訊之技巧

就訪問技術而言，應注意到下列五點：

1.在取樣上，無論是依隨機取樣，或系統取樣，或分層取樣，最重要的是必須按照取樣計畫進行訪問，切勿胡亂找人填寫。

2.訪問時應要求應答者對於每個項目均要填滿而不留白，寧可調查份數少，但每份問卷應精確可用。

3.最好於事前舉行訪員訓練。讓訪員瞭解該訪問之重要性，激發訪員的責任感，讓訪員瞭解為什麼要進行訪問、訪問所得的資訊又如何使用等，以增加訪員的控制力。

4.為取得應答者合作，不妨贈送一點紀念品給接受訪問的人。

5.透過宣傳讓人們知道該訪問調查之意義與重要性，以利調查訪問的順利進行。

 # 第三節　旅客需求調查之項目

需求調查之項目可就旅客背景資料、活動、態度等多方面考慮。依研究之需要而設計的資料有：(1)旅客背景資料；(2)旅客活動資料；(3)旅客態度資料；(4)遊客量資料；(5)觀光客特有資料。

一、旅客背景資料

1.到達時間（Time Entered Area）。

2.停留時間（Length of Stay）。

3.遊伴人數（Party Size）。

4.隨行家屬人數（Numbers of Accompanied Family Members）。

5.遊伴之性質（Type of Companion）。

6.交通工具（Vehicle）。

7.交通時間（Time of Transportation）。

8.住宿形式（Accommodation Selected）。

9.從事活動（Kinds of Activity Participated）。

10.進入景點區區位（Entry Point）。

11.區內活動動線（Visiting Flow in Recreation Area）。

12.消費金額（Expenditure）。

13.消費支出內容（Expenditure Structure）。

二、旅客活動資料

1.性別（Sex）。

2.年齡（Age）。

3.教育程度（Education）。

4.職業（Occupation）。

5.所得（Income）。

6.來源地（Residence）。

7.家庭狀況（Family Situation）。

三、旅客態度資料

1.遊樂動機（Motivation of Visit）。

2.遊樂目的（Purpose of Visit）。

3.過去遊樂經驗（Previous Experience）。

4.偏好之活動與景緻（Preference of Activity and Scenery）。

5.對風景區之認識與偏好（Knowledge and Preference for Scenic Spots）。

6.景緻──道路、建築、庭園、山水（Scenery-Trail, Building, Garden）。

7.食宿設施──價格、品質、數量（Facilities for Food and Accommodation）。

8.交通設施──價格、便捷、安全（Facilities for Transportation-Price, Convenience, Safety）。

9.史蹟文物（Historical Spot and Culture Objects and Institutions）。

10.其他旅客人數（Numbers of Other Visitor）。

11.購物──價格、品質、服務（Purchase-Price, Quality, Service）。

12.與旅遊相關之服務（Correlated Service-Advertise, Language...）。

13.經營管理措施（Managerial and Administrative Policies）。

14.限制措施（Limit and Restriction）。

15.再度前來之意願（Intention of Comes Again）。

16.其他意見及建議（Other Opinion and Suggestion）。

17.解說設施（Interpretive Facilities）。

四、遊客量資料

1.主要景點月別遊客數（Visitors to Principal Scenic Spots by Month）。

2.主要景點年別遊客數（Visitors to Principal Scenic Spots by Year）。

3.遊客量之預測（Predict the Quantity of Visitors）。

五、觀光客特有資料

1.國籍（Nationality）。

2.居住國（Country of Residence）。

3.簽證類別（Type to Visa）。

4.入境港口（Port of Entry）。

5.入境前停留國（Last Place of Call Before Arrival）。

6.離境後前往國（Next Place of Call After Departure）。

7.來華次數（Times of Visited to Taiwan）。

8.影響觀光客選擇遊樂地點之因素（Factors Affecting the Choice of Place to Visit）。

9.觀光客在各地區的動向——北、中、南、東、金、澎（Touring Flow in Taiwan）。

10.對我國之印象——政治、文化、治安、交通（Impression of Tourists on Our Country, Culture, Politics）。

Note

第十三章

觀光資源分類與評估

◆觀光資源之分類

◆觀光資源之調查與資料應用

◆觀光資源評估

「資源」（Resource）之意義爲「能滿足需求效用者」，故凡環境中具有滿足需求之效用者，均可稱爲資源。「觀光遊憩資源」是指能提供觀光遊憩活動，使遊客達到觀光或遊憩目的，即爲觀光遊憩資源；一般指具有景觀上、科學上、自然生態上及文化上等價值之資源即稱爲觀光遊憩資源。

 # 第一節　觀光資源之分類

觀光資源之分類可資採用之分類基準有：(1)自然資源；(2)人文資源；(3)可提供之活動；(4)遊憩設施；(5)服務設施等五項，茲分述如下：

一、自然資源

以自然資源爲基準之分類：

1.海濱海灘資源。
2.海岸地形資源。
3.淺山丘陵資源。
4.觀賞動植物。
5.觀賞生物。
6.河流河岸資源。
7.山嶺溪谷資源。

二、人文資源

以人文資源爲基準之分類：

1.庭園建築景觀。
2.聚落景觀。
3.人工遊憩設施景觀。
4.寺廟景觀。
5.海濱景觀。

6.海濱梯田景觀。

7.一般鄉野景觀。

8.土地利用景觀。

三、可提供之活動

以提供之活動分類：

1.觀賞文物風情活動：
 (1)城鎮之旅。
 (2)購買紀念品物產。
2.健行及拜訪宗教活動：
 (1)健行活動。
 (2)健行—拜訪宗教活動。
 (3)拜訪宗教活動。
3.海濱活動類：
 (1)海灘活動。
 (2)海岸活動。
4.度假、露營、戲水活動：
 (1)住宿度假活動。
 (2)河岸溪谷露營活動。
 (3)戲水觀瀑活動。
5.人工機械遊憩活動。
6.參觀古蹟活動。

四、遊憩設施

以遊憩設施分類：

1.有遊憩設施之景點：
 (1)高爾夫球場。
 (2)水上活動設施。

(3)海水浴場。

(4)登山健行步道。

(5)野餐地。

(6)野餐／露營等多樣設施。

2.尚無遊憩設施之景點。

五、服務設施

以服務設施為標準之分類：

1.服務設施完備之景點。

2.服務設施不完備之景點。

3.服務設施缺乏者。

4.無服務設施者。

 # 第二節　觀光資源之調查與資料應用

一、觀光資源調查

可供觀光利用之資源皆可稱為觀光資源，茲分述如下：

(一)自然資源

自然資源方面有：

1.氣象：氣溫、相對濕度、風、日照、太陽方位、雨量等。

2.地形：坡度、型態、大小、高低等。

3.地質：野外地質、工程地質等。

4.土壤：平原土壤、丘陵土壤、海濱之沙地等。

5.水資源：河流、地下水等。

6.植物：植物種類、植群型、生育區型等。

7.野生動物：淡水魚類、爬蟲類、鳥類及哺乳類等。

(二)人文資源

人文資源方面分述如下：

◆土地使用現況

1.面狀土地使用現況：農、林、漁、牧。
2.線狀土地使用現況：公路、鐵路、港口。
3.點狀土地使用現況：博物館、美術館、行政中心、公用設備、學校。

◆社會經濟結構

1.社會結構：人口成長、分布與結構。
2.經濟結構：農業（農、林、漁、牧）、礦業、工商業。

◆風俗民情

音樂、美術、手工藝、慶典、語言、宗教、飲食、歷史等。

(三)景觀環境資源

景觀環境資源有：

1.海濱沙灘。
2.礁岩海岸。
3.海岸沙丘。
4.聚落。
5.田園。
6.草原。
7.喬木林。
8.灌木林。
9.河川。
10.古蹟。
11.海洋景觀資源。

二、觀光資源調查之資料應用

由以上之資料可知，調查資料是繁多龐雜的，理論上資源調查的項目當然是越仔細越好，但調查資料的內容就必須選擇有需要調查之項目進行調查，才不致於浪費無謂的人力與經費。究竟觀光景點所需之調查項目及其將來之功用為何呢？現在就加以歸納說明，以作為進行調查工作時之參考。

(一)自然環境條件

◆地理區位

調查區域之確實位置、面積、行政區域範圍及其與鄰近景點之關係，都應列入調查項目，以確定行政權屬、區域機能及鄰近地區之聯繫，並瞭解與此地區有關之重大建設或相關計畫之內容，以作為劃分詳細面積範圍之依據。

◆地形

調查區域內之自然地形，如山峰、峽谷可作為景觀資源，以供遊客觀賞或學術研究之用。另外，園區內各種道路之修築及其他設施，如旅館、活動中心、遊憩活動場地等都與地形有關，因此對地形的坡度、坡向、高度及地形特性等資料，都應詳加調查，以作為未來規劃與經營管理之依據。

◆地質

除了特殊地質可視為景觀資源供規劃利用外，園區之建設過程中舉凡道路之開闢、房舍之建築及水土保持工作等，都需要地質方面的資料。此地質資料亦可推知此地區是否地震頻繁，抑或剛好位於斷層處等，以作為判斷將來此地區是否適宜或限制做某類活動之依據。

◆土壤

植生種類及生長，與土壤有密切關係，對於土壤之物理性及化學性，皆應詳細調查清楚，才可決定適種之樹種，預測將來之生長情形及作業之方式。土壤之性質亦影響建築施工及將來之水土保持工作等。

◆水資源

　　水資源除考慮可能造成之洪水氾濫危害外，最基本的功用爲提供飲用、灌漑、洗滌、發電及作爲水中生物棲息之所。應考慮其量、質及時間分布。近年水上遊樂活動盛行，故水資源是一項很好的遊憩資源。各種水中活動如划船、釣魚、游泳等，若沒有水資源就無法進行，因此水資源之資料可供遊樂區規劃時，作爲決定各種活動方式及遊樂據點之一項依據。

◆氣象

　　特殊之氣象景觀亦爲吸引遊客的重要資源之一。其他如降水量、氣溫、晴雨日分布情形、風向、風速、日照等，都會影響景觀欣賞之可能性、明晰度、季節性，進而對遊客前往之意願及遊興影響甚鉅。全年氣候的變化也會產生對各類設施不同的需求，因此在進行規劃工作及擬訂將來的經營方針時，均應仔細調查各項氣象資料及其可能之影響。

◆植物

　　森林以植物爲主體，因此在規劃森林遊樂區時，對植物之調查就特別重要。

水資源資料可供遊樂區規劃時，作爲決定各種活動方式及遊樂據點之一項依據
（李銘輝攝）

植物之調查項目包括：種類、分布、數量、植群、生態及特殊植物景緻，如巨木、紅葉樹木、觀花植物、觀果植物、外來植物及瀕臨滅絕植物等。這些資料可作為選定植物生態保護區地點及範圍、開發觀光景緻、選擇登山步徑路線、設立各種標示牌、說明牌及選擇栽植樹種之依據。

◆動物

野生動物在觀光遊憩中是一項重要之資源，而動物資源中可供觀光遊憩利用者約有下列數類：

1. 哺乳類。
2. 鳥類。
3. 爬蟲類、兩棲類。
4. 魚類。
5. 蝶類及蛾類。
6. 其他之昆蟲類。

動物之調查資料應包括：動物之種類、數量、分布地點、習性及生態、瀕臨滅絕之動物及外來引進種類等等。由這些資源可進一步瞭解區內動物之現況。而將來應採取之保護措施、觀賞活動方式和地點之選擇以及解說之內容等，均有賴於此項調查資源。

(二)人文環境條件

◆歷史背景及發展沿革

一個地區的歷史背景與發展沿革，影響當地之風土人情與生活習慣甚鉅。因此在規劃遊樂區時，必須先對當地之歷史背景及發展沿革有相當的瞭解。古蹟亦為一項資源，在歲月的變遷中，滄海桑田，總是令人產生思古之幽情，此種感覺亦為吸引遊客的一項資源。而發展之沿革亦可幫助我們瞭解此地區以往之發展趨勢，並針對各種影響因素，預測其未來可能之發展。

◆社會經濟結構

區內現有人口及其成長情形、人口分布、人口結構及人口推計等資料，皆有助於瞭解該區在未來所能提供之人力資源，以提供當地人民充分之就業機會，並可

日本岐阜縣的合掌屋聚落已被列為世界文化遺產，其發展民宿，令遊客產生思古幽情（李銘輝攝）

作為規劃時決定居住用地、合理區位及面積之依據。另外，為繁榮地方經濟，因此在規劃時亦須瞭解該區現有產業之種類、分布、產值變化趨勢等經濟結構之資料，以評估該區內各種產業的發展潛力，再分析各種產業活動與觀光遊樂活動間之關係及其對環境之影響等，以決定本區適宜發展之產業。

◆交通運輸

交通運輸系統包括對外交通系統及區內交通系統。可及性是影響觀光區吸引力的一個重要關鍵，而交通運輸系統的便捷與否更是直接影響到可及性，因此要充分發揮園區內資源之功能，就必須要有便捷的交通運輸系統。但是因便捷的交通系統而同時增多的遊客及車輛，必定會影響遊樂區之環境及遊憩品質，因此，現有交通運輸狀況、將來交通之發展情形及其可能之影響等資料，都是應詳加調查的項目。

◆土地權屬

詳細的土地權屬資料，有助於瞭解區內所有權之型態，以決定區內應採之土地政策。一方面可避免將來發生權益上之衝突，引起政府與人民間之紛爭；一方面更可平衡所有權人間之權益，使其損害減至最小，甚且還能因此地區之開發而蒙受

中國福建南靖客家土樓，土地使用現況與遊憩使用相輔相成（李銘輝攝）

其利，另外如公有土地之優先考慮利用，亦可發揮公有土地之社會功能。

◆土地使用現況

　　土地使用現況之資料有助於明瞭區內土地之現有使用狀況，以供檢討此種使用現況與達成規劃目標之分區使用方式是否能相輔相成，抑或彼此產生衝突之依據。若是使用現況與規劃管理目標能互相配合發展，則應利用此有利條件，使其繼續存在使用，若是使用現況與規劃目標無法並容，則應予以改正或禁止。因此要合理的擬訂土地使用計畫，以達成規劃目標，就必須要有土地使用現況之資料。

 第三節　觀光資源評估

　　觀光遊憩資源之評估常因個別研究目的之差異而發展出各種不同的方法，其中部分係就觀光遊憩資源之發展潛力進行完整之評估，另有一部分僅就構成觀光發展潛力之重要因素（如活動適宜度、視覺景觀品質等），個別提出更詳細的評估方法。國內曾有許多文獻對於這些方法加以分析比較，因此在此不擬回顧所有的評估方法，僅選擇與評估觀光遊憩資源發展潛力有關，且較具代表性者，就其評估概

念、評估因素、評估程序及分析方法等方面加以扼要的探討。

一、CLI系統

CLI（Canada Land Inventory）系統對於環境資源使用潛力（Use Potential）之評估，分成使用潛能（Use Capability）、使用適宜性（Use Suitability）及使用可行性（Use Feasibility）三階段加以分析。其中，「使用潛能」是指，資源在最適經營管理狀況下，依其內在潛能所生產之最高產能，用以評估資源之真正潛力；「使用適宜性」則指，資源在目前狀況下，提供各種使用之適宜度，這是依據資源現況加以比較，倘能發揮其潛能時，所需投入之工作量或投資量；「使用可行性」則指資源在某預測之特定社會經濟狀況下，開發之可能性與潛力。以遊憩資源為例，沙灘之潛能分析可依據該沙灘目前的實質資源狀況，並假設其在最佳之開發與經營維護時，它所能提供之最高遊憩使用量。當兩個沙灘具有相同之潛能時，若其中之一已有投資改善，要達到能發揮其潛能所需投資較少，故具較高之適宜性。當此沙灘均具有相同等級之潛能與適宜性時，可能會因其可及性與周圍人口分布狀況之差異而有不同等級之可行性，故可及性及人口成長潛力是決定可行性之重要指標。此外，在潛能分析部分，先就個別土地單元加以分級，然後再整合數個具備相同地形特性之土地單元而成景觀單元，再予以綜合評估。此綜合評估的原因在於個別資源本身雖無高發展潛能，但因其配合其他單元後，可能提高使用機會之多樣性與均衡程度。以上這些評估均利用相對尺度加以衡量。

應用此資源評估架構分析土地供戶外遊憩活動使用之潛力時，遊憩潛能共分成七級，衡量基礎是在完全市場條件下，一單位面積之土地每年所能承受之遊憩使用量，假設評估地區具有均勻分布之需求與可及性，不考慮資源目前交通狀況與區位、目前的使用與經營管理，以及未來可能之開發行為。除了潛能評估外，此系統更細分為二十五種資源之遊憩特質（Recreational Features），這些遊憩特質或其組合可提供各種遊憩機會，故最終評估結果包括各單元之發展潛能，以及單元內所包括之遊憩特質（依重要性最多列出三種）。此評估結果提供有關潛能及適合之遊憩類別，可作為資源開發之參考。

二、Coppock分析法

Coppock等學者認為遊憩資源發展潛力宜針對四項因素加以評估：

1. 供陸上遊憩活動使用之適宜性。
2. 供水域遊憩活動使用之適宜性。
3. 景觀品質。
4. 生態上的重要程度。

在資源供陸上遊憩活動利用之適宜性評估方面，此研究共分析九種活動，惟因部分遊憩活動所需資源條件類似，故簡化成六類陸上遊憩活動，詳列各類活動所需資源，並據以評估各單元是否適合該類活動。適合者給予1分評值，各單元最高可得6分。在評估水域活動之適宜性時，共分析七種活動，再依所需資源條件簡化成五類，各單元依其適合提供之遊憩活動種類數量分別給予0分至5分。

在景觀品質之評估方面，係參考Linton（1968）之景觀評估法，分為地形景觀（Landform Landscape）及土地使用景觀（Land-Use Landscape）兩項分別加以評估。其中，地形景觀部分依據絕對海拔高度及相對高差分成：低地（0分）、平緩之鄉野地（1分）、高原台地（2分）、丘陵地（3分）、險峻的丘陵（4分）及高山（5分）六級；土地使用景觀方面是依土地使用型態分成：都市地區（0分）、農業地區（1分）、林地（2分）、荒野地（3分）、多樣使用地（4分）及水域（5分）六級。在生態上之重要程度方面則依植物群落所占面積百分比分成五級，依序給予0分至4分。

再就以上四項因素分別評估一地區之品質後，此研究給予各項因素相同之權重，並將每項評估值均調整為0分至100分，最後加總而得到各單元之遊憩發展潛力。

三、日本交通公司之觀光地區評價方法

此法依據構成觀光遊憩吸引力之資源實質特性、旅遊行為特性及遊客心理特性，選擇三十六種評價因子，各評價因子視分級之難易程度分成0～5級。在確定評估因子及分級後，便據以評估日本六十五處觀光地區，並利用評估結果進行因素分

析，以期減少評價因子之數目。因素分析結果共選出七個具代表性之評價因子：

 1.海之資源。

 2.文化及民俗性之資源。

 3.四季之資源變化。

 4.資源之連續性。

 5.固有性。

 6.眺望性。

 7.寧靜。

 此外，為確定上述七項評價因子對觀光地區發展潛力之影響權重，便邀請熟知前述六十五處觀光地區的十六名專家，對於這些觀光地區給予綜合性評估，其評值由0分至10分共分十級。為求評估者評價之一致性，應用此綜合評價之結果，以因素分析對評估者加以分類，取最具代表性（評價一致性高）之八位評審。以這些評審者對各觀光地區之綜合評價為應變數，以各觀光地區前述七項因子之評價的標準化分數（Standardized Scores）為自變數，進行複迴歸分析，而得各項評價因子之權重。此分析之結果「海之資源」之權重極小，其他六項評價因子之權重依序分別是：資源之連續性（0.497）、眺望性（0.287）、固有性（0.257）、寧靜（0.256）、四季之資源變化（0.225）、文化及民俗性之資源（0.073）。

 最後，為確定此六項因子之評價及權重能應用於其他觀光地區，該研究另選擇十七處觀光區依此加以評估，並配合觀光專家之綜合評估，應用相關分析法探討比較兩種評估結果，證明亦能適用，故該研究之結果極為穩定而具應用能力。

四、ROS系統

 「遊憩機會序列」（Recreation Opportunity Spectrum, ROS）之概念是就資源之實質環境、經營管理環境及社會環境等三大類屬性對於遊憩資源加以分類。雖然許多學者依此概念而發展出不同的分類方法，但基本上在資源分類時均將屬性分成兩類，即經營者可控制的因素，與經營者無法控制之因素，而分類時主要依據可控制因素之狀況。

 以Clark及Stankey（1979）為例，他們將遊憩機會分成四類：現代化、半現代化、半原始性及原始性。而定義遊憩機會之因素包括：

1.可及性因素，包括到達之困難度、道路、步道水準及交通工具。
2.非遊憩利用方式與遊憩利用之相容程度。
3.現地經營（改變）狀況，包括：改變範圍、明顯程度、複雜程度及設施目的等。
4.社會互動程度。
5.可接受之遊客衝擊程度，包括衝擊之程度與頻度。
6.可接受之制度化管理程度。

ROS架構有助於評估資源發展現況，並建議適宜提供遊憩機會類別。

五、台灣地區風景特定區計畫發展與實施成效檢討

在此研究中曾選擇核定公告實施兩年以上之十八處風景特定區，就其交通設施、景觀資源、土地使用發展、遊客服務功能等四大類因素加以調查，並進行初步評估與分析。為進一步探討各風景特定區之發展現況，綜合了景觀資源及發展型態兩類因素加以評估。其中有關景觀資源之評估部分，主要是以自然景觀實質環境為評估對象，包括景觀、生態、遊憩、文化等資源之獨特性，以及地形地質、海濱、水域、植物、動物、人為設施等景觀資源之規模與連續性，合計二十項評估因素。風景特定區之發展型態方面，主要考慮人為介入發展的型態，設置觀光性服務與設施之實質發展情形，就遊憩設施（陸上遊憩、水域遊憩、機械遊憩、文化遊憩設施）之開發情形、人為設施（聯外及區內道路景觀、大眾運輸、觀光及普通旅館、餐飲店、土產店）之方便性與營運狀況，和資源維護保育及整體發展效益等十五項因素加以評估。依據以上三十五項因素對各風景特定區之發展現況逐一評估，其評價由1分至5分。

評估結果經因素分析法得到七個主要因素，依此選擇景觀特殊性等十三個重要屬性，再進行因素分析，以期能應用更少之因素評估風景區，並更能明確分析風景特定區之發展型態。分析結果得到三個評價因素，與各因素較為相關之屬性如下：

1.人為設施方便性：包括住宿服務、餐飲服務、大眾運輸便利性、文化特殊性等。
2.景觀資源吸引力：包括生態特殊性、聯外道路景觀、自然景觀維護程度、景

觀特殊性、遊憩特殊性等。

3.遊憩活動吸引力：包括景觀連續性、自然景觀規劃效果、遊憩設施、景觀規模等。

故各風景特定區之發展現況，可依此三個主要評價因素之因素分析加以分析比較與評估。

六、觀光局之風景特定區評鑑標準

交通部觀光局為評鑑台灣地區各風景特定區之等級，曾邀請國內學術機構之學者及有關學術機構之專家，經多次研商及試測，擬訂一套風景特定區評鑑方法與評鑑模式。此法之評鑑要項分為資源特性與發展潛能兩大項，權重分別是65%及35%。其中，資源特性包括九個要項：地形與地質、水體、氣象、動物、植物、生態系、古蹟文化、土地利用及主要結構物。又依各要項之特性擬訂不同之評鑑因素（獨特性、稀有性、變化性、觀賞性、原始性、完整性、歷史性、自然性、適合性、調合性等）分別評估。發展潛能方面則包括六個評鑑要項，這些評鑑要項及評鑑因素分別是：區位（服務人口、可及性）、氣候（遊憩日數）、容納量（面積）、公共設施（數量、品質）、遊憩相關設施（數量、品質）、人為因素（不利因素、有利因素）等。以上各評鑑因素均分成四級，以級數差（8：4：2：1）給予評值。

至於各評鑑要項與評鑑因素之權重，係採用Delphi調查方法函請學者專家及有關單位代表評定。在評定資源特性各評鑑要項與因素之權重時，先依風景特定區之資源型態區分為海岸型、湖泊型及山岳型（含河谷）三種，分別決定其權重。

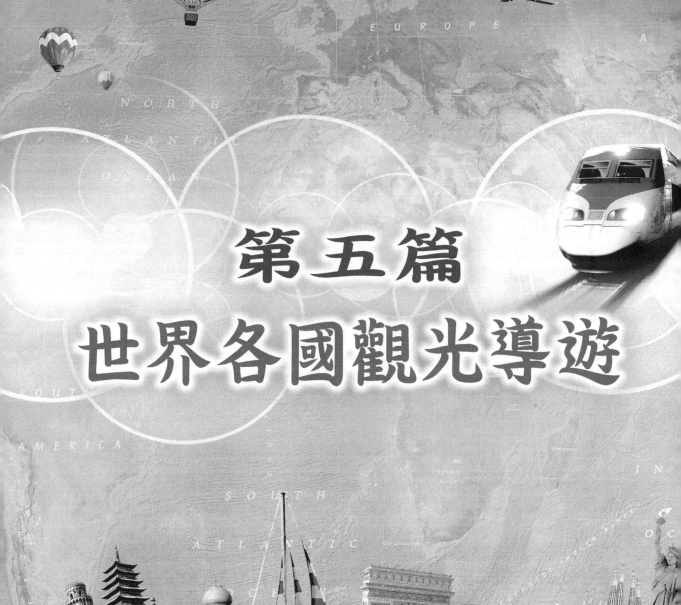

第五篇
世界各國觀光導遊

前述數章主要係分析自然資源、人文環境、交通、觀光規劃以及自然環境保護與觀光之間的關係，為了讓讀者能在最短時間內，閱讀最少文字，以便能大略總覽各洲特色，瞭解各國概況，擬將世界各代表性之國家，依各地區、國名、宗教、政體、國民所得、語言、旅遊概況、旅遊建議等分述於後。

　　本文依各洲詳細分類，國名之翻譯以中華民國外交部網站為依據。某些因資料不足，僅依所蒐集之資料記述，每個地區依洲別附有簡圖，以供按圖索驥，以利瞭解各國的觀光環境。

第十四章

亞洲各國觀光環境

◆亞洲地理概況

◆東亞地區觀光景點概況

◆西亞地區觀光景點概況

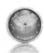 # 第一節　亞洲地理概況

一、位置

　　亞洲為世界第一大洲，亞東太平洋地區泛指由日本、朝鮮半島、大洋洲，西從印度向東橫跨孟加拉、中南半島、菲律賓、印尼以及南太平洋諸島國。依地緣可分為東北亞、東南亞、南亞、大洋洲與南太平洋等四個地區，各地區與國家，因歷史、文化、宗教及社會之發展互異。亞洲面積4,400萬平方公里（包括島嶼），約占世界陸地總面積的29.4%，與歐洲大陸毗連，合稱歐亞大陸，總面積約5,071萬平方公里，其中亞洲大陸約占五分之四。

二、人民

　　亞洲是世界文明古國──中國、印度、巴比倫的所在地，又是佛教、伊斯蘭教和基督教的發祥地，對世界文化的發展有著重大的影響。亞洲地區的人口數約占全世界70億總人數之60%，目前有大約42億人居住在亞洲，中國與印度，擁有全球近37%的人口數。人口1億以上的國家有中國（China）、印度（India）、印度尼西亞（Indonesia）、日本（Japan）、孟加拉（Bangladesh）和巴基斯坦（Pakistan）等國家。人口分布以中國東部、日本太平洋沿岸、爪哇島（Java）、恆河流域（Ganges）、印度半島南部等地區最為密集。居民分黃種人（又稱蒙古利亞人種，Mongoloid）、白種人（歐羅巴人種，Europeoid）和黑種人（尼格羅，Negroid）。亞洲是佛教、伊斯蘭教和基督教三大宗教的發源地。

三、自然環境

　　亞洲的大陸海岸線長而類型複雜，約69,900公里，是世界上海岸線最長的一洲。內陸到海岸的最遠距離2,500公里。太平洋岸周邊島弧海岸是世界上最不穩定的褶皺型海岸，海岸線與構造線平行、山地瀕臨海岸，大陸架狹窄。亞洲地形的

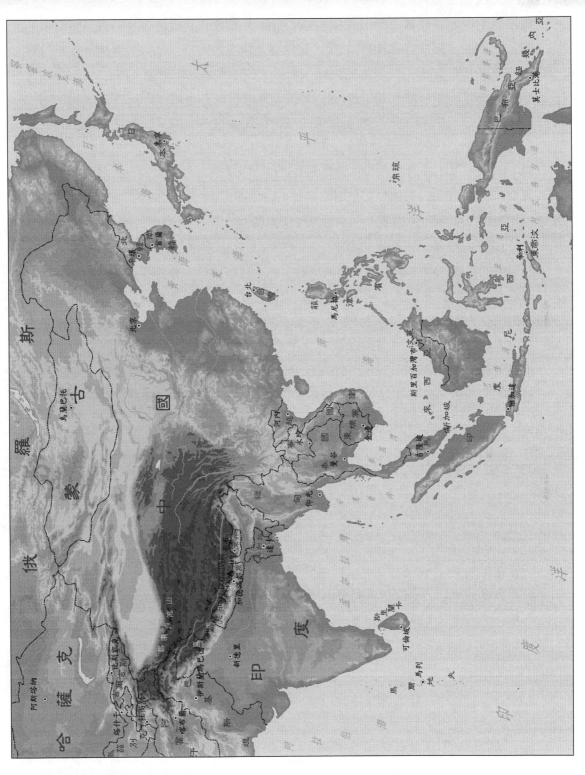

亞洲全區

特點是地表起伏很大，崇山峻嶺匯集於中部，山地、高原和丘陵約占全洲面積的四分之三。全洲平均海拔950公尺，是世界上除南極洲外，地勢最高的一洲。世界上十四座海拔8,000公尺以上的高峰，全部分布在喀喇崑崙山脈（Karakorum Mt.）和喜馬拉雅山脈（Mt. Himalayas）地帶，其中有世界上最高的珠穆朗瑪峰，海拔8,848公尺。亞洲有世界陸地上最低的窪地和湖泊——死海（湖面低於地中海海面392公尺），另外還有全球最高、被稱為世界屋脊的青康藏高原，也是世界上火山最多的洲，東部達沿海外圍的島群、中亞和西亞北部，地震頻繁。最長的內流河是錫爾河（Syr Darya），其次是阿姆河（Amu Darya）和塔里木河（Tarim River）。貝加爾湖是亞洲最大的淡水湖和世界最深的湖泊。

亞洲大陸與面積最大的海洋——太平洋以及印度洋的緊密鄰接，因海陸冷卻與增溫的條件不同，影響海陸大氣活動中心，故有東亞、東南亞和南亞的典型季風氣候。亞洲地跨寒、溫、熱三帶，氣候複雜多樣。北部沿海地區屬寒帶苔原氣候，西伯利亞大部分地區屬溫帶針葉林氣候，東部靠太平洋的中緯度地區屬季風氣候，向南過渡到亞熱帶森林氣候。東南亞和南亞屬熱帶草原氣候，赤道附近多屬熱帶雨林氣候。中亞和西亞大部分地區屬沙漠和草原氣候。西亞地中海沿岸屬亞熱帶地中海型氣候，西伯利亞東部的奧伊米亞康（Oymyakon）絕對最低氣溫曾達零下71℃，是北半球氣溫最低的地方。

四、自然資源

亞洲礦物種類多，儲量大，主要有鉛、鋅、錳、金、銅、煤、錫、鎢、鐵、石油、銻、石墨等，其中石油、錫、鐵等的儲量占各洲首位，錫礦儲量約占世界錫總儲量60%以上。亞洲的森林面積約占世界森林總面積的13%，可利用的水力資源極為豐富。亞洲沿海漁場面積約占世界沿海漁場總面積的40%，著名的漁場主要分布在大陸東部沿海，中國的舟山群島、台灣和西沙群島漁場，以及鄂霍次克海（Sea of Okhotsk）、北海道、九州等漁場。

五、地理區域

在地理上習慣分為東亞、東南亞、南亞、西亞、中亞和北亞。

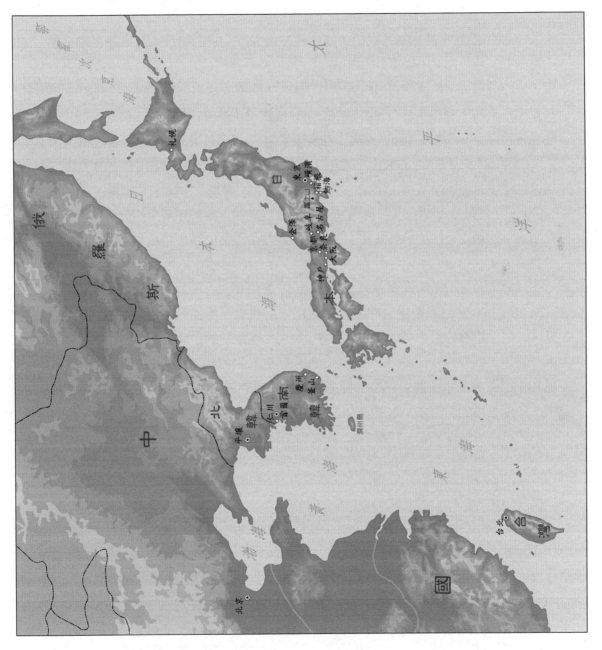

東亞

 # 第二節　東亞地區觀光景點概況

　　東亞指亞洲東部地區，包括中國、北韓、南韓、蒙古和日本。東亞可細分為「東南亞」及「南亞」兩部分。面積約1,170萬平方公里，人口15億多。地勢西高東低，分四個階梯。中國西南部稱為「世界屋脊」的青康藏高原，平均海拔在4,000公尺以上。東南半部為季風區，屬溫帶闊葉林氣候和亞熱帶森林氣候；西北部屬大陸性溫帶草原、沙漠氣候；西南部屬山地高原氣候。5～10月東部沿海受颱風影響。

　　「東南亞」係指亞洲東南部地區，包括越南、寮國、柬埔寨、緬甸、泰國、馬來西亞、新加坡、印度尼西亞、菲律賓、汶萊、東帝汶等國家和地區。面積約448萬平方公里，人口近5億。地理上包括中南半島和南洋群島兩大部分。是世界上火山最多的地區之一。群島區和半島的南部屬熱帶雨林氣候，半島北部山地屬亞熱帶森林氣候。

　　「南亞」係指亞洲南部地區，包括斯里蘭卡（Sri Lanka）、馬爾地夫（Maldives）、巴基斯坦、印度、孟加拉、尼泊爾、不丹。面積約437萬平方公里，人口已達15億以上。本區北部為喜馬拉雅山脈南麓的山地區，南部印度半島為德干高原（Deccan Plateau），北部山地與德干高原之間為印度河—恆河平原。北部和中部平原基本上屬亞熱帶森林氣候，德干高原及斯里蘭卡北部屬熱帶草原氣候，印度半島的西南端、斯里蘭卡南部和馬爾地夫屬熱帶雨林氣候，印度河平原屬亞熱帶草原、沙漠氣候。茲將各國分述之。

東亞地區觀光導覽

(一)日本（Japan）

國慶日：2月11日	首都：東京（Tokyo）
主要語言：日語	氣候：溫和適宜
宗教：神道教、佛教	政體：君主立憲，責任內閣制
幣制：日圓（Yen）	國民所得毛額：46,896美元（2012）
人口：1億2,763萬人（2011.9）	

◆旅遊概況

日本是一個值得遊覽觀光的地區，既有多彩多姿、繁囂的大都會，也有古色古香、寧靜的歷史名都，更有蜿蜒曲折的山川湖泊，讓遊客賞心悅目。

東京是日本的首都，是政治、經濟、文化中心，主要觀光景點有天皇皇宮、新宿御苑、明治神宮、東京鐵塔、迪士尼樂園等；此外，箱根／富士山區是

日本東京皇居二重橋是皇室的御所（李銘輝攝）

日本國家公園，京都是日本的千年古都，大阪由豐田秀吉所蓋的大阪城古蹟，名古屋的東山公園與名古屋城，以及瀨戶內海的瀨戶大橋、受世界第一顆原子彈重創的「廣島和平紀念公園」等都是觀光客喜愛的觀光據點。

如果想更進一步瞭解日本，則往鄉間遊覽，更能領略日本的湖光山色之美。鄉間也有許多溫泉鄉與民宿皆具特色，另外具有日本傳統特色的手工藝品，喜愛民間藝術品的人，可以在這些地方找尋到自己所喜愛的藝術品。

◆觀光建議

日本是一個極注重禮節的國家，在這個國家要注重禮節。任何時候，日本都是值得一遊的，但一般最合適的是春秋兩季。春天，櫻花開紅葉飄的季節訪問日本，更能充實自己的旅程。在日本，一般均毋須付小費，如已經加收服務費的更不須付。計程車也不必付小費，這是日本優良的傳統，不可加以破壞。

前往日本泡湯住宿，穿浴衣時要特別注意，浴衣均是由右向掩衣襟的。由左向掩衣襟則是死人的穿法，應注意！泡湯洗溫泉時，一定要先在池外將身體沖洗乾淨後才可入池，毛巾不可泡入溫泉池內，但可將毛巾放在浴池邊。在溫泉池要保持安靜，因為日本人相信泡湯是一種心靈的洗禮。另外，與日本人交談時切忌用手抓自己的頭皮，因為這代表不滿，容易造成誤解。

守時是日本人非常重視的觀念，與日本人相約千萬別遲到。日本食物分為大眾與精緻兩大類，大眾食物如拉麵、味噌湯、蓋飯等，口味均十分重鹹，以利工人階級補充鹽分。精緻類則為壽司，強調原味、新鮮、清淡。日本素食稱精進料理，

源於古代寺廟，皆採用季節蔬果簡單烹調而成，少加工豆類製品。日本人習慣吃生菜沙拉而非炒菜，餐後無食用水果之習慣，與台灣不同。日本水龍頭的水可以生飲，用餐吃日本拉麵非常重視湯頭，即使湯頭過鹹，亦不可自行加水沖淡或要求減淡，否則會引起師傅的不滿，以為你不尊重他的廚藝。日本有部分的電車為防止性騷擾，會特別安排一些「女性專用車輛」，男士在上車前一定要注意看好指示，否則有可能會被人當作「癡漢」（進行性騷擾的男人）而交給警方。

(二)大韓民國（Republic of Korea）

獨立日期：1948年8月15日	國慶日：10月3日
主要語言：韓語	首都：首爾（Seoul）
宗教：佛教、基督教、天主教	政體：大統領制
幣制：韓圜（Won）	國民所得毛額：23,021美元（2012）
人口：5,075萬人（2012.1）	

◆旅遊概況

韓國歷史悠久，佛教鼎盛，在這樣的一個地方，豐富的歷史文物、名勝古蹟、壯麗的佛廟、佛教，可以滿足遊客觀光的興趣。首爾、慶州區域及釜山（Pusan）都是迷人的遊覽勝地。

首爾是南韓的首都，市區有宮殿和古蹟，主要觀光勝地有李朝皇太祖興建的景福宮、皇帝登基使用的昌德宮、代表韓國文化遺產的中央博物館、古宮殿燒毀遺跡的昌慶苑、南大門、賭場華克山莊，以及仿朝鮮中葉興建的民俗村等；釜山的自然景觀丫變萬化，主要景點有可以俯瞰全市的龍頭山公園、韓國八景之一的海雲台溫泉、韓國四大寺廟之一的禪宗聖地梵魚寺、避暑勝地松島等；慶州是新羅王的古都，主要景點有慶州國立博物館、新羅三大名剎之一的佛國寺、西元751年興建的石佛寺附屬建築石窟庵等，以及以度假聞名的濟州島等，都是韓國值得一遊的觀光勝地。

◆觀光建議

在韓國因為與北韓的關係，「朝鮮」、「京城」這兩個字眼儘量避免使用。到韓國觀光最適合的季節是秋天，氣候晴朗、秋高氣爽，可使你在旅途中感到身心舒暢，因此，一般旅行安排的季節大部分是從4月1日到10月31日。

韓國的飲食以酸辣、味道濃烈爲特色，到此一遊，千萬別忘記品嚐韓國泡菜、韓國烤肉、石頭火鍋與人參雞。在韓國搭車及地鐵要特別注意「敬老」及「讓座」，如果沒有讓座給老人及孕婦，會招到群起撻伐。另外在韓國買東西要特別小心，殺價不買會被當場辱罵。給錢要直接交於店家手上，千萬不可將錢放在桌上或物品上，會引來罵聲，

韓國首爾皇宮景福宮前面的廣場，前方爲興禮門（李銘輝攝）

因爲在韓國拿了放在桌上或物品上的錢，有「乞討」之意。韓國仇日情節依舊高漲，最好不要聊及日本的議題及說日語。韓國人面前，切勿提「朝鮮」兩字。照相在韓國受到嚴格限制，軍事設施、機場、水庫、地鐵、國立博物館以及娛樂場所都是禁止照相，在空中和高層建築拍照也都在被禁之列。

(三)越南社會主義共和國（Socialist Republic of Vietnam）

獨立日期：1954年9月2日	國慶日：9月2日
主要語言：越語	首都：河內（Hanoi）
宗教：佛教、天主教、道教、基督教	政體：共黨一黨專制
幣制：盾（Dong）	國民所得毛額：1,523美元（2012）
人口：8,737萬人（2012）	氣候：熱帶季風氣候

◆旅遊概況

越南在西元前1世紀，曾被漢朝征服，被中國統治達一千餘年，受中華文化影響極深，直到19世紀淪爲法國殖民地，二次世界大戰爲日本進駐，戰後實施馬克斯主義，因此其融合不同文化，旅遊資源不論是自然或是人文皆相當豐富。

河內爲越南社會主義共和國的首都，亦爲越南著名的古都，主要旅遊景點胡志明陵寢是河內觀光者必到之處；建於11世紀的文廟，顯示越南深受中國影響；軍事博物館展示越戰期間的武器，其他如歷史博物館與革命博物館是認識越南歷史的好地方。胡志明市（Ho Chi Minh City）舊稱「西貢」，是在法國統治時開始造鎭，

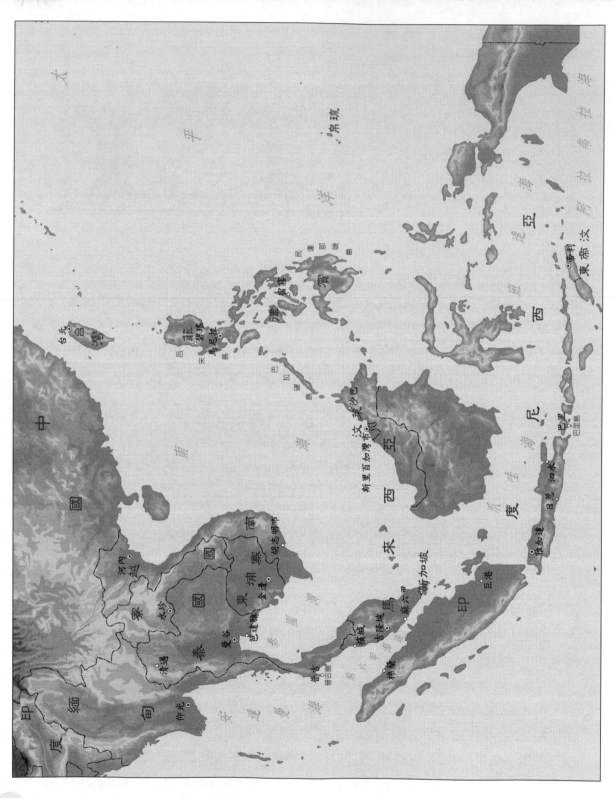

東南亞

越戰時市區洋溢美國大兵買酒尋歡的情景，如果要知道今日的越南，那胡志明市非親訪不可，其主要景點包括統一大會堂、胡志明紀念館、越南戰爭遺跡博物館、福建會館、駙馬廟以及古芝地道等；另外景色恰似桂林山水的下龍灣（Halong Bay），有「海上桂林」之稱，於1994年被聯合國列入世界遺產，其鬼斧神工的地形保留非常完整的自然生態，值得一遊。

越南的下龍灣恰似海上的桂林山水

◆觀光建議

越南衛生條件較差，路邊攤不可隨便嘗試，春卷、蔗蝦、糯米雞、鴨仔蛋等是名菜；參觀時不可隨便給圍繞身邊的小孩金錢或東西；另外，身處社會主義國家，對政治性議題，應避免涉入或需看場合發表，同時，政府明令外國人禁止到越南人家中，請特別注意。

越南人很講究禮節，見了面要打招呼問好或點頭致意，不可隨意摸別人的頭部，包括小孩。越南人忌諱三人合影，不能用一根火柴或打火機連續給三個人點菸，認為不吉利，部分南部人忌用左手行禮、進食、送物和接物。

越南食物受中國影響，口味不同於其他中南半島國家，口味偏淡，較適合台灣人口味，運用大量生菜，使用魚露作為調味料。越南曾受法國殖民，越南人大量食用法國麵包當作主食，發展出內包精肉片、生菜、魚露的越式三明治。越南咖啡亦是一絕，滴漏咖啡搭配大量煉乳，集濃香甜於一身。

(四)柬埔寨王國（Kingdom of Cambodia）

獨立日期：1953年11月9日	國慶日：11月9日
主要語言：高棉語	首都：金邊（Phnom Penh）
宗教：大乘佛教、小乘佛教	政體：柬埔寨共黨（一黨專制）
幣制：里耳（Riel）	國民所得毛額：934美元（2012）
人口：1,495萬人（2011）	

◆旅遊概況

　　柬埔寨是中南半島上一個土地小而人口較少的國家，也是一個有兩千年歷史的古國，原稱高棉，1975年赤柬波布政權當政，開始實施全國恐怖政治，直到1993年被罷黜後，才將國名改爲柬埔寨。

　　金邊是其首都，主要觀光景點包括歷代王權象徵的王宮（The Royal Palace）、反映金邊市民生活百態的中央市場（Central Market）、波布政權殘酷統治見證的監獄博物館、瞭解柬埔寨文化變遷的國立博物館，以及近郊的殺戮戰場等皆爲重要觀光景點。至於象徵柬埔寨榮耀的吳哥窟，更是到了柬埔寨非到訪不可的世界文化遺產，其主要古蹟有象徵世界級文化遺產的吳哥寺（Angkor Wat）、柬埔寨王國權力象徵的吳哥王城（Angkor Thom）、保留被發現當時原貌的塔普羅姆寺（Ta Prohm），以及偉大精巧雕刻的女王宮（Banteay Srei）等都值得一遊。

◆觀光建議

　　柬埔寨一年四季如夏，4月至5月最高溫超過40℃，旅行時應戴帽子與太陽眼鏡，金邊往吳哥窟可搭船、公車或租計程車，但時有強盜出現，因此以搭飛機較爲快速且安全；外來旅客無論參觀寺廟或外出時，都應注意不可穿著無袖上衣或短褲。

　　以季節性來說，元月份旅遊柬埔寨天氣最好，因雨季還沒來到，天氣又較涼

柬埔寨的吳哥窟是世界文化重要遺產

爽，平均氣溫約在28℃左右。旅遊地區範圍與路線都有限制，請不要隨意進入草叢或有圍標線的地方，因為這些區域可能還埋有地雷，應避免落單活動，衣著宜簡單方便，以保安全。柬埔寨全國衛生醫療設備落後，愛滋病毒也在擴散與迅速傳染中，境內毒品氾濫，請不要幫他人攜帶物品與禮物回國，以免誤入攜帶毒品的圈套。

　　柬埔寨曾為法國殖民地，飲食與泰國東北類似，多昆蟲與發酵臭魚，當地人喜歡食用藥草蜘蛛，並以臭魚醬沾牛肉食用，此外亦食用法國麵包當作主食，多數人均在家中用餐，餐廳主要提供旅客使用。水無法生飲，建議使用瓶裝水煮開後使用，水果可採購有外殼者食用，勿購買已處理過切片之水果。

(五)泰國（Kingdom of Thailand）

獨立日期：1370年12月5日	國慶日：12月5日
主要語言：泰語	首都：曼谷（Bangkok）
宗教：佛教	政體：君主立憲，內閣制
幣制：泰銖（THB）	國民所得毛額：5,848美元（2012）
人口：6,704萬人（2012）	氣候：熱帶季風

◆旅遊概況

　　泰國，舊名暹羅，它是中南半島唯一未曾淪為殖民地的國家，也就是因為如此，泰國人民較不像鄰近國家那麼排外，反而顯得十分爽朗和善。削髮為僧，遁跡空門，這對泰國人來講，是種必然服行的義務，沿街托缽的和尚，比比皆是，人人合掌奉上供物，不論都市、農村，都可看到這種情景。泰國素有佛國的典號，一切人文活動，亦多有佛的意味，即令泰拳競賽前，雙方選手亦得膜拜一番，泰國佛寺建築宏偉，彩色斑斕，古典的廊簷和陽光下耀目的磚瓦，散布著傳統的莊嚴氣息。如金佛寺、大理石寺、臥佛寺、玉佛寺、鄭王廟及泰皇御宮等。

　　泰國可供觀光的地方很多，以曼谷為中心，分在各處的許多寺院值得一遊。水上人家的特殊景觀，是必遊之地。清邁是泰國北部氣候較清涼的旅遊區，散居於附近山區的山地部族，是到清邁遊覽不能錯過的地方。普吉島是個以奇峰異洞見勝，且能保持天然風貌的風景區，位於馬來西亞邊境的印度洋上，被稱譽為「泰國之珠」。普吉島呈長條形，附近海灣中的石灰岩小島櫛比鱗次，可媲美廣西桂林山水之美。芭達雅是泰國最負盛名的椰林樹海灘，頗有熱帶情調，是有名的度假勝地。

泰國曼谷金碧輝煌的玉佛寺（李銘輝攝）

◆觀光建議

　　泰國是虔誠的佛教國家，參觀寺廟時不可著短褲、短裙，且進入寺內時需把鞋子脫掉。

　　切記不可在佛像前拍照、女性不可碰觸和避免與和尚僧侶身體觸碰。泰國人非常敬重國王及和尚僧侶，因此不可隨便批評皇室及和尚僧侶。另外，不可碰觸泰國人的頭，也不可用腳指向人或物；不握手，見面以雙手合十打招呼。泰國禁賭，因此不可在飯店玩牌或打麻將；水不可生飲；榴槤不得攜入旅館、機場內。

(六)馬來西亞（Malaysia）

獨立日期：1957年8月31日	國慶日：8月31日
主要語言：馬來語為國語，英語及華語亦通行	首都：吉隆坡（Kuala Lumpur） 政體：責任內閣制
宗教：伊斯蘭教為法律明定國教	國民所得毛額：10,578美元（2012）
幣制：馬幣（Ringgit）	氣候：熱帶
人口：2,833萬人（2012）	

◆旅遊概況

馬來西亞是一個多種族的國家，住有華人、馬來人、印度人及巴基斯坦人，加上殖民文化的影響，國家呈現多元化的風貌。當地具有美麗的海灘、殖民地異國文化與建築、高山旅遊勝地以及整齊的人工橡膠園，旅遊資源相當豐富。

吉隆坡是馬來西亞的首都，市區高樓林立，卻保有美麗的綠色自然景觀、街景成多元化異國風味，有阿拉伯式建築的政府機構與清眞寺、中國式的商店街、印度寺廟、歐式庭園。主要景點有舊清眞寺、伊斯蘭教活動中心的國立清眞寺、歷史見證的國立博物館、野生動物天堂的國家動物園、印度教勝地黑風洞等皆值得一遊。

馬來西亞最高法院被譽爲吉隆坡最美的建築（李銘輝攝）

古城麻六甲，幾世紀以來爲金、象牙、錫、香料與絲的中心。在這古代的「東方花園城市」可瞻謁其國內最古老的中國廟宇。

自由港檳城（Penang）爲許多客貨、國際郵輪停泊之所，由於一切貨物免稅，生活費用十分低廉。城內有不少大英帝國的遺跡。

檳榔嶼爲一自由港，所以是購物者的天堂，奢侈品、古董、珍物均相當廉價。蛇廟爲其特有的奇觀，是座道觀，供奉著清水祖師，到馬來西亞，必定到此一遊。

◆觀光建議

回教是馬來西亞的國教，但境內華人也不少，在傍晚的祈禱時間內不要打擾回教徒。另外，以食指指人是一件不禮貌的行爲，最好以拇指代替，觸摸小孩子的頭也是不禮貌的行爲。

吸食、攜帶、栽種、運送毒品在此地是重罪，最重可處以死刑、無期徒刑及不少於十下之鞭刑。有些場合如雲頂賭場需穿正式服裝，男士需穿長袖打領帶，在海拔高處早晚較涼需帶件外套。進入寺院參觀必須先脫掉鞋子，女士須披上黑色頭紗。

本地車速高，靠左行駛，紅綠燈少，國人在市區遊覽穿越馬路時，須注意雙方來車。此地摩托車容許在車陣中快速穿梭，國人在此駕車或步行均應小心。

馬國嚴格執行單一國籍，同時擁有馬國國籍者，進出馬國國門，面對馬國移民局官員，需審慎應對，避免同時出示我國及馬國護照，致我國護照遭馬方沒收，突增困擾。絕對禁止自以色列進口物品、無醫師處方之藥物或禁藥、印有可蘭經文之布料或衣物、色情書刊等。如欲攜帶古董出境，必須事先申請許可，以免違反法令。

(七)新加坡共和國（Republic of Singapore）

獨立日期：1965年8月9日	國慶日：8月9日
主要語言：英語、馬來語、華語、坦米爾語	首都：新加坡（Singapore）
宗教：佛教（32%）、道教（22%）、回教（15%）、基督教（13%）	政體：責任內閣制 國民所得毛額：49,936美元（2012）
幣制：新加坡幣（Singapore Dollar）	氣候：赤道型
人口：535萬人（2011）	

◆旅遊概況

新加坡特殊的地理位置使它成為「世界的十字路口」。吸引了許多不同種族的人到此地居留，尤其是亞洲的各個民族，如華人、馬來人、印度人等，形成了「亞洲的小縮影」。

在新加坡，各種文化型態並存，您可以在此看到中國式廟宇、阿拉伯的回教寺院、哥德式的歐洲建築和美國式的摩天大樓，還有各種族不同的生活方式。

被稱為東西航線購物者天堂的新加坡，是個自由港；由於政府都市建設計畫成功，新加坡就像個公園，新加坡市是新加坡共和國的首都，主要市區觀光景點有漁人碼頭公園、國立博物館、植物園、動物園、虎豹公園、唐人街，以及聖淘沙島上之珊瑚館、海事博物館、西羅索古堡、蠟人館等皆值得參觀。

濱海灣金沙娛樂城絕對是2010年新加坡最受全球矚目的亮點；世界級的度假中心，人類建築史上的最新里程碑，地面上聯絡濱海灣往返交通的是名列世界十二大名橋的螺旋橋，其發想自DNA腺體流線造型，充滿時尚感，這裡也是觀賞濱海、灣口風景的最佳地點。

在新加坡這個全年皆夏的「城市國家」，沒有所謂的「觀光季節」，只能按

被譽爲東西航線購物者天堂的新加坡大樓林立（李銘輝攝）

氣候的觀點說，每年的5月至9月，風勢弱，雨量較少，是旅遊的好天氣。當地有供人遊覽港口和到外島乘用的汽艇，克利夫頓碼頭還有小舢板出租乘風，非常有趣。

◆觀光建議

　　新加坡美食讓觀光客趨之若鶩，遊客莫不以吃遍新加坡美食爲最高理想，所有吃的地方中，分布各處的美食中心（Hawker Centre），是最吸引觀光客注意的地方。

　　新加坡法律嚴謹，不能隨地亂丟垃圾、不能隨地吐痰、不能嚼口香糖的國家。很多人對新加坡的第一印象通常是紀律嚴謹、人民保守、環境乾淨、政府喜歡管事；例如行人如果在行人穿越道、天橋或地下道50公尺以內穿越馬路，可以處以罰款新幣50元，如果附近沒有行人穿越道時，則可以在紅綠燈處穿越馬路。亂丟垃圾如果是初犯，則可罰款新幣1,000元；是累犯的話就必須罰新幣2,000元，還要加罰清掃公共場所。此外新加坡全面禁止販售口香糖，因爲新加坡政府在保持清潔方面不遺餘力，而口香糖是最難清除的垃圾之一。

　　另外，在公車、地鐵、電梯、戲院及政府辦公大廈等地方都禁止吸菸，最高可罰款新幣1,000元，並且所有冷氣開放的餐廳或是購物中心也一律禁止吸菸，癮君子們可得特別注意。新加坡的捷運和台北捷運一樣，嚴禁吸菸及飲食，連高聲談話或敲擊出聲，都有可能受罰。

還有除了慈善摸彩、TOTO、新加坡SWEEP彩券，或者是透過武吉灣俱樂部經手舉辦的賽馬賭注之外，其餘各種賭博方式都是禁止的。新加坡是公認適宜居住的都市，甚至是世界上少數最安全的國家之一，即使婦女單獨旅行，也沒有太大安全上的憂慮。

(八)菲律賓共和國（Republic of the Philippines）

獨立日期：1946年7月4日	國慶日：6月12日
主要語言：菲律賓語、英語	首都：馬尼拉（Manila）
宗教：天主教（80%）	政體：內閣制
幣制：披索（Peso）	國民所得毛額：2,462美元（2012）
人口：10,378萬人（2011）	氣候：熱帶

◆旅遊概況

菲律賓群島，一直是歐美遊客心目中的熱帶天堂之一。它融合了熱帶叢林、美麗海濱、火山地形、海底世界等諸多旅遊要素。菲律賓最大的魅力在於多樣性：有號稱「亞洲小紐約」的馬尼拉等繁華的大都市，有沙灘與珊瑚礁環繞的孤立小島。可以盡情享受城市中五光十色的夜生活，卻也不妨拜訪山區中的原始部落。可效法當地人，在大自然環境中隨意躺下，感受菲律賓的梯田、甘蔗園、叢林、棕櫚樹等自然景觀。

菲律賓是由七千多個島嶼組成的群島國家，真正有人居住的只有一千兩百個島嶼。其他都是人跡罕至的未開發地區。羅列的島嶼之間，有許多美麗的海灘。您可進入深海探險，也可乘坐獨木舟穿越瀑布急湍，也可划小舟穿渡原始森林。若是您喜好研究大自然，可在此尋獲稀罕的貝殼、世界最小的魚類、許多熱帶開花植

菲律賓的迷彩公車，每輛車都匠心獨運各具巧思，車票低廉，隨招隨停，經常人滿為患，但有些車連胎紋都沒了，想不想坐坐看？（李銘輝攝）

物。向北方去，壯觀的山脈成梯狀排列，其間有許多土著部落，在山間梯田從事稻米種植。在南方蘇魯群島（Sulu Islands）住有以捕魚爲生的海上民族。不論您的興趣何在，擁有豐富種族遺產的當地人，都會熱忱的歡迎您。

馬尼拉是菲律賓的首都，主要景點有黎刹公園（Rizal Park）、菲律賓村（Nayong Pilipino）、馬拉坎南宮（Malacanang Palace）、中國城、華人公墓，以及近郊的百勝灘（Pagsanjan）等；其他如碧瑤、比科爾地區（Bicol）的瀑布、溫泉、火山，以及宿霧和博拉凱島等都值得一遊。

菲律賓的物產，首推木雕工藝品，如木偶、珠寶盒以及棋盤等，品目繁多。貝殼手工藝品也是頗有菲律賓風味，如貝殼項鍊、別針、燈罩、壁飾、茶杯墊、容器等。由馬尼拉麻製成的各種手提包、地毯、球等，深受遊客青睞。紡織品方面有龐特布，富高山民族色彩，且用色大膽，極具熱帶風情。水果乾也是理想的禮品，木瓜乾、芒果乾、鳳梨乾等，免稅店裡有整盒出售。

◆觀光建議

6月至10月，是颱風季節，4月和5月氣候異常炎熱，所以最適宜的觀光季節是11月至3月。近年來菲國大力發展觀光事業，每屆觀光盛季，旅館皆人滿爲患，旅遊者不妨事先預訂住宿。菲國遊覽名勝集中在最大島──呂宋島，但若時間允許，南方諸小島方可一遊，更可窺得菲國土著的原始生活面貌。

菲律賓治安不佳，偷、騙、搶等頻傳，應注意自身安全。衛生條件不良，水不能生飲，應注意飲食及環境衛生。另外交通建設不足，車輛擁擠且交通號誌不完善，應請注意交通安全。觀光景點安全設施欠佳，應請注意旅遊安全。

菲律賓回教分離組織「莫洛伊斯蘭解放陣線」（Moro Islamic Liberation Front, MILF）自1970年代末期成立以來，持續在菲國民答那峨島（Mindanao）與政府軍對抗，爭取獨立，導致該地區衝突不斷，治安不靖，綁架、暗殺、炸彈攻擊等恐怖活動時有所聞，美、加、英、澳等國均曾多次對民答那峨島發出旅遊警告。雖然菲政府與「莫洛伊斯蘭解放陣線」於2012年10月15日簽署和平框架協議，後續發展尚待觀察，國人仍宜避免至該地區進行非必要旅行。

(九)印度尼西亞共和國〔Republic of Indonesia〕

獨立日期：1945年8月17日	國慶日：8月17日
主要語言：印尼語	首都：雅加達（Jakarta）
宗教：回教（85%以上）	政體：總統制
幣制：印尼盾（Rupiah）	國民所得毛額：3,660美元（2012）
人口：2億4,800萬人（2011）	氣候：熱帶赤道型

◆旅遊概況

　　四季如夏的島國印尼，是個長年氣候晴朗、周圍海水蔚藍的旅遊勝地。國民熱情洋溢，全境地方色彩濃厚，因此遊客可在此領略到熱帶地區的特殊民俗風情。爪哇島是印尼最富庶的島嶼，也是遊客紛至沓來的觀光勝地。首都雅加達位於島上的西北端，是個高樓林立、人車如織、現代文明非常顯著的城市。市內的「國立博物館」，蒐羅了許多瓷製珍品，是遊客不可不到之處。古都日惹，有許多骨董店、土產藝品店，富有印尼本地的色彩。除了爪哇島外，蘇門答臘島（Sumatra）是東印度群島中，較現代化的島嶼，不過大致說來，該島仍富有原始森林景觀之勝，島上的棉蘭（Medan）、巨港（Palembang）是重要大城，巨港並以盛產石油而馳名國際。其餘如西伯里斯、西伊利安、加里曼丹諸島，多屬蠻荒的原始土地，到處林木叢生，象群、猿猴及各種蟲類也隨處可見，是有興趣於原始景觀者的好去處。

　　爪哇島附近的巴里島，民風淳樸，景物如畫，近世發展成為觀光區，享有「人間最後樂園」的美譽。以回教徒居多的印尼，巴里島是少數信奉印度教的島嶼，在當地不論是住宿、購物、衝浪、游泳、浮潛，或是參觀烏布的繪畫、普里阿坦的舞蹈與音樂、馬斯的雕刻以及求爾古的精緻手工銀製品，皆令人歎為觀止。

◆觀光建議

　　巴里島人大多信奉印度教，切記進入寺廟不能穿著短褲或短裙。視「左手」為不潔，因此吃飯和接拿東西，只能用右手，絕對不能用左手，也不可用手觸摸他人頭部。買東西要特別小心，如果殺了價而不買，會被當場辱罵。

　　印尼人大部分為回教徒，巴里島人多數信奉印度教，因此在印度教新年當天，全島各項活動皆停止，甚至取消部分國內班機。對島國印尼而言，少數民族認為照相或閃光燈是攝人靈魂的器具，拍照前最好能先詢問當地人。

印尼巴里島廟宇的出入口兩側各矗立著廟宇的守護神，兩邊分別代表善與惡（李銘輝攝）

在印尼如遇搶劫，給點小錢就能化險為夷，否則你就得裝得比他凶悍，因印尼人多膽小怕事。真正難纏的是警察，因為他們有權在握，總想找點小碴、撈點外快。

印尼有許多小島與海灘，是喜好天體營者的天堂，他們不一定是全裸，或許只是穿著比較清涼，成群在沙灘上曬太陽，請尊重他人的隱私與規矩，不要對其拍照與大呼小叫。印尼人並不是人人會說英語，尤其是雅加達的計程車司機可能完全聽不懂。

如住自助平價旅館要特別小心防蚊蟲咬，會傳染登革熱，許多小旅店多無熱水洗澡，也無飲用水，租住民宅更要審慎，仍應以安全為重，衣著舉止宜保持樸素儉省，盡量避免夜晚單獨步行外出，如要外出也請結伴同行。路邊冷飲餐點較不衛生，要避免飲用。

巴里島是印尼唯一一個印度教島嶼，也是祭典之島，島上各地幾乎天天都有祭典可以參與，人民的生活也跟隨著祭典運作，十分淳樸善良。然而為了謀求工作機會，巴里島上也有許多外地前來的印尼人，他們大多從事與觀光客打交道的行業，有可能是專騙感情的Beach Boy，也可能是扒手，請千萬小心。

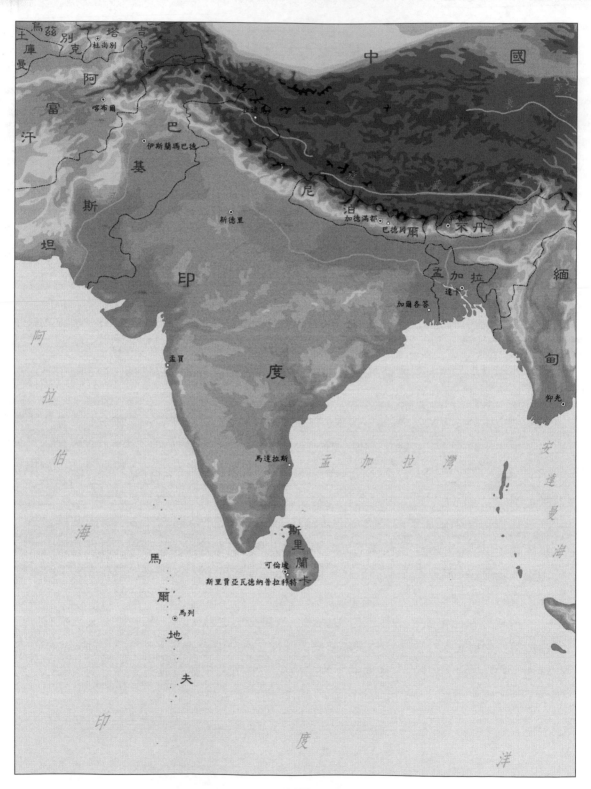

烏茲別克
土庫曼
塔吉別
杜尚別
阿富汗
喀布爾
巴基斯坦
伊斯蘭瑪巴德
中　國
尼泊
加德滿都
巴德岡爾
不丹
新德里
印
度
孟加拉
達卡
加爾各答
緬甸
仰光
孟買
阿拉伯海
馬達拉斯
孟　加　拉　灣
安達曼海
馬爾地夫
馬列
斯里蘭卡
可倫坡
斯里賈亞瓦德納普拉科特
印
度
洋

南亞

(十)印度共和國（Republic of India）

独立日期：1947年8月15日　　　　國慶日：1月26日
主要語言：英語、印度語　　　　　首都：新德里（New Delhi）
宗教：印度教（80.5%）、回教（13.4%）、　政體：內閣制
　　　基督教（2.3%）　　　　　　　國民所得毛額：1,592美元（2012）
幣制：盧比（Rupee）　　　　　　　氣候：熱帶季風型
人口：12億2,000萬人（2012）

◆旅遊概況

　　印度為世界上人口第二多的國家，為世界上四大文明古國之一，比中國歷史還早，歷年來受不少外族侵占，文化十分發達和複雜，是不少重要宗教發源地，包括婆羅門教、佛教、印度教、錫克教等，後來也受基督教及伊斯蘭教所影響。

　　加爾各答（Kolkata）是印度最大的城市，也是東方最大的商業名城之一，該城以達爾豪西廣場（Dalhousie）為中心，歷代英國國王、總督的銅像豎立在廣場附近。在加爾各答有東印度公司的舊址，以及由該英國貿易商社所建造的幾個有名史跡。該市的名勝有孟加拉州政府官員的官邸拉治巴雲、模仿泰姬瑪哈陵（Taj Mahal）的和平紀念堂（Victory紀念堂）以及最古老的蘭園、亞美尼亞教會、雲室皇宮（Marble Palace）及太空館等，都值得參觀。

　　首都德里位於亞穆納河畔（Yamuna River），從13世紀到19世紀，共有七個王朝在此建都。如德里紅堡建於1546年，位於德里東部老城區，因整個建築主體呈紅褐色而得名紅堡。附近之古德卜尖塔（Qutb Minar）建於13世紀初，周邊的考古遺址，有1311年印度穆斯林藝術傑作的阿拉伊達瓦查門（Alai Darwaza）和兩座清真寺。

　　瓦拉納西（Varanasi）是世界上少有的從史前時代到現代持續有人居住的城市，是印度教的一座聖城，尤其鹿野苑（Sārnāth）是釋迦牟尼第一次教授佛法之處，也是佛教的僧眾出家人成立之處。卡修拉荷（Khajuraho）於9 13世紀為昌德勒王朝首都，繁華若夢，今以性廟群為著名的景點與場景。

　　被譽為世界七大奇景之一的泰姬瑪哈陵墓（Taj Mahal），建於1631～1653年，是蒙兀兒王朝沙賈罕皇帝為紀念他的愛妻慕塔芝瑪哈去世而興建的美麗陵墓。泰姬瑪哈陵不僅是蒙兀兒王朝最偉大完美的建築，其工藝藝術的成就舉世無雙，在世界

泰姬瑪哈陵墓被譽為世界七大奇景之一

遺產中更是屈指可數的傑作！

　　阿格拉紅堡（Agra Fort）為16世紀蒙兀兒帝國所建。阿格拉紅堡具有宮殿和城堡的雙重功能，城堡周圍護城河，以及用紅色砂岩所建造的城牆，長2.5公里，高20餘公尺，顯得壯觀，神聖且不容侵犯，值得前往。

◆觀光建議

　　來到印度，須瞭解印度的「禁忌」，首先必須注意的是，不要以左手出示他人，即使付帳也不例外。其次，印度是「禁酒」的國家，除了啤酒以外，其他酒類，不論是購買或飲用都必須先向政府觀光局領取「許可證」，否則會被取締。印度料理使用辛辣的香料，口味很重，不喜歡濃重味道的觀光客，可以選擇西餐、中餐或其他食品。印度人不吃牛肉，所以千萬別在餐廳叫牛肉類的食品。印度人大多信奉印度教及回教，印度教不食任何牛肉及豬肉製品，而回教則不食豬肉。印度人同樣視「牛」為神聖不可侵犯的動物，任何人均不得傷害牠們，有些地方甚至規定，進入寺廟身上絕不可穿上牛皮製造的東西。印度人同樣視「左手」為不潔，因此吃飯和接拿東西，只能用右手，絕對不能用左手。不可碰觸小孩的頭，水不可生飲。

　　源自五千多年前的印度古國，動作緩慢優雅、講求身心靈平衡的瑜伽，近來已成為全世界最流行的健康新風潮。包含靜坐、冥想、呼吸和肢體伸展的瑜伽，可

以讓人在繁忙、快速的現實世界中放慢腳步,重新體驗身體與心靈的奧祕,不妨一試。

(十一)尼泊爾聯邦民主共和國 (Federal Democratic Republic of Nepal)

獨立日期:1923年	國慶日:12月28日(國王誕生日)
主要語言:尼泊爾語	首都:加德滿都(Katmandu)
宗教:印度教(90%)	政體:君主立憲
幣制:盧比(Nepalese Rupp, NR)	國民所得毛額:626美元(2012)
人口:2,939萬人(2012)	氣候:副熱帶,高山地帶屬溫帶

◆旅遊概況

這個國家雖然落後,國王卻是世界級的富翁(國王已經於2008年下台,結束了尼泊爾二百四十年的王國的政體);這裡的百姓雖然貧窮,但他們每一個人卻樂天知命、勤勞務實,因為他們深信自己是生活在快樂的土地上,這裡的佛像、寺廟千萬千,但人民總覺得還少了一間。是的!這是一個神人共處的神祕古國,一個擁有自己特殊文化與信仰的古國。

尼泊爾的觀光特色,可以從兩方面來看,其一是帶著征服珠穆朗瑪峰的心情而來的旅客,他們唯一的願望乃是攀登崇山峻嶺,接受大自然的考驗;其二是以虔誠的進香心境前來的遊客,他們希望能一睹佛祖的誕生地,看看釋迦牟尼所創設的廟宇。

加德滿都位於尼泊爾盆地中央,為尼泊爾政治、文化中心,亦是該國首都,傳說這城市是由一座廟漸漸擴展而成,故又名巨木或木寺城,市內印度教和喇嘛教寺廟很多,街上亦有很多神像,極富宗教色彩。

加德滿都擁有七處佛教和印度教遺跡群,與三處各具特色的古皇宮和住宅遺址。境內一百三十多個遺跡群,包括了朝聖中心、廟宇、浴池及花園,這些均為佛教與印度教共同尊崇之地。

尼泊爾境內擁有兩大自然遺產和八處文化遺產,為全球世界遺產最密集的地方。1984年列為自然遺產的奇旺國家公園(Royal Chitwan National Park),位於喜馬拉雅山的山腳下,是少數幾個未曾遭受破壞的達賴湮地,其範圍曾廣及印度和尼泊爾之山麓地帶。區內蘊藏有豐富的動植物生態,除了為最後一群的單角亞洲犀牛之棲居地外,亦為珍稀的孟加拉虎最後的庇護所之一。

◆觀光建議

　　遊覽尼泊爾，會比去任何地方拍下更多讓人流連的美景，因此相機事先一定要多準備足夠容量的記憶卡。同樣的，一些常用的醫藥與雜物也必須隨身攜帶，因為街上的藥店幾乎買不到什麼成藥。至於登山者，必須特別留意氣候，因為除了6月至8月的雨季，可以選擇較輕便的衣服以外，全年山區是相當寒冷的，外出觀賞風景，一定要準備很柔軟、舒適而保暖的鞋子與能禦寒的衣物。9月至翌年4月是最適宜旅遊的季節。

　　尼泊爾人大多信奉印度教或佛教，見面時與泰國人一樣不握手，用雙手合十打招呼。習慣以「搖頭」表示同意，「點頭」表示否定，此點要特別注意；對「牛」十分崇敬，亦視牛為「神」、「母親」，並規定為「國獸」，因此不得宰殺牛，不得使用牛革製品，更忌食牛肉；參觀寺廟時不可穿短褲、短裙，且進入寺內，需把鞋子脫掉；不可碰觸尼泊爾人的頭，也不可用腳指著人或物；女性旅行者忌穿著暴露如短袖上衣、短褲及短裙等在外行走；「左手」在尼泊爾人的觀念中代表不潔，因此握手或傳遞物品時，要使用右手或雙手。

　　尼泊爾政局仍混沌未明，毛派抗爭雖暫歇，但與其他政黨及政府軍之對立並未解除，不排除大規模群眾抗爭或武裝衝突隨時再起，導致全國交通癱瘓，影響商旅活動及人身安全。目前尼泊爾旅遊應高度小心。

第三節　西亞地區觀光景點概況

　　西亞，或稱「西南亞」，係指亞洲西南部分，包括阿富汗、伊朗、土耳其、塞浦路斯、敘利亞、黎巴嫩、巴勒斯坦、約旦、伊拉克、科威特、沙烏地阿拉伯、葉門共和國、阿曼、卡達和巴林。此區域高原廣布，北部多山脈與山地高原，和南部阿拉伯半島之間為幼發拉底河和底格里斯河所沖積而成的美索不達米亞平原，氣候乾燥。南部沙漠面積廣大。本區地中海、黑海沿岸地區和西部山地屬地中海式氣候，東部和內陸高原屬亞熱帶草原、沙漠氣候，阿拉伯半島的大部分地區，屬熱帶沙漠氣候。石油的儲量和產量在世界上占重要的地位。

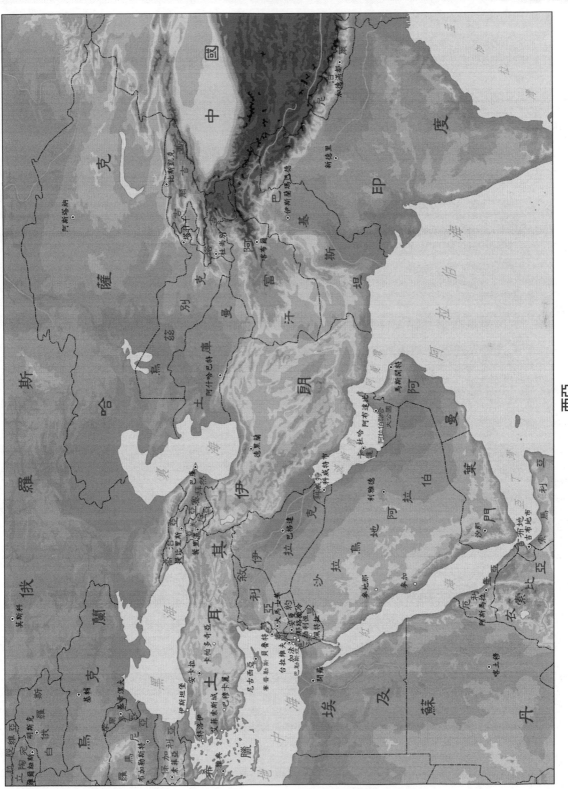

西亞

西亞地區觀光導覽

(一)以色列（State of Israel）

獨立日期：1948年5月14日	國慶日：5月8日（希伯來曆、獨立日）
主要語言：希伯來語、阿拉伯語	首都：台拉維夫（Telaviv）
宗教：猶太教、伊斯蘭教	政體：內閣制
幣制：Israeli New Shekel	國民所得毛額：32,060美元（2012）
人口：774萬人（2012.9）	氣候：地中海型

◆旅遊概況

　　以色列有悠久的歷史，來自七十餘個國家的猶太人移居到巴勒斯坦，於1948年正式獨立建國。以色列是基督教、回教、猶太教的聖地，也是世界上人類最早居住的區域之一。單憑境內無數的古蹟、聖蹟，就足以吸引來自世界各地無數的旅客。以色列一年到頭，陽光是不虞匱乏的，這裡的海岸更是景色絕佳，是享受海水浴的最佳去處之一。

　　對政治有興趣的人，可以參觀以色列國會，可以到訪巴基斯坦難民營，也可以到停戰線去憑弔以埃戰爭的地區。除了這些遺跡、聖地之外，遊客還可以參觀有「美麗新世界」之稱的奇布茲（Kibbutz）徙置區，去看看辛勤的以色列人如何使沙漠變成良田。

　　「以色列國家博物館」是耶路撒冷最現代、最特別的建築物，裡面陳列著代表以色列民族四千年滄桑史的文明遺跡，如果您不是一個走馬看花的遊客，那麼這座博物館將告訴您，為什麼耶路撒冷一直是阿拉伯國家與以色列爭奪的中心點？難道是為了分享或獨占聖地的榮耀嗎？只要您是耶路撒冷的「過路客」，相信您會找到這個答案。

　　耶路撒冷主要名勝有以耶穌基督與十二門徒「最後的晚餐」而聞名的錫安山上之宮殿廟宇古蹟、猶太教先知亞伯拉罕獻出他的兒子以撒的奧瑪清真寺（Mosque of Omar）、猶太人精神象徵的哭牆（Wailing Wall）、耶穌背十字架前往受刑的受難街，以及據說是耶穌的墳墓之聖墓教堂；此外，以色列第一大城台拉維夫之台拉維夫市立博物館、四千年以上古城加法（Jaffa）等皆值得一遊。

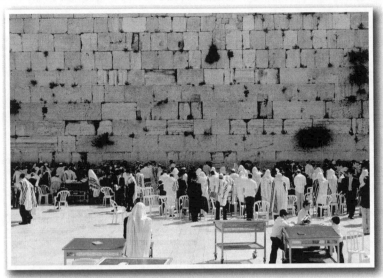

許多個世紀以來，西（哭）牆一直是猶太人祈禱和朝聖的地點

◆**觀光建議**

　　由於猶太曆法與世界通行的陽曆不同，因此以色列的許多官方和猶太教的節日，時間每年不同，這是到以色列的觀光客應事先知道的。

　　以色列有特有的地中海式飲食，融合中東與歐洲的特色，以新鮮蔬果及肉類、魚類入菜。傳統上猶太人飲食以雞、牛、羊及有鱗魚類為主，然而邀請或受邀時應事先瞭解對方之飲食禁忌（宗教人士對食物戒律極嚴，部分人士對於餐具亦有顧慮），宜先詢問清楚，以避免尷尬。以色列重視國際間對其態度，在話題上除了以色列人於二次大戰期間遭受迫害外，以色列與黎巴嫩、敘利亞、伊朗等問題外，以色列人注重教育及國際間各項體育活動，如其足球、籃球等，均為以色列人之交談話題。

(二)約旦哈什米王國（Hashemite Kingdom of Jordan）

獨立日期：1946年5月25日	國慶日：5月25日
主要語言：阿拉伯語	首都：安曼（Amman）
宗教：伊斯蘭教、希臘東正教、羅馬天主教	政體：君主立憲、內閣制
	國民所得毛額：4,901美元（2012）
幣制：Jordanian Dinar（JOD）	氣候：乾燥
人口：650萬人（2012.7）	

◆旅遊概況

　　約旦是個奇妙的國家。約旦河沿岸的河谷，是世界上最富庶的地區之一。考古學家們更證實了，這個地區早在西元前4000年以前，就已經是人類聚居的地點。

　　安曼是約旦首都，為全國政治、文化、商業及國際交往的中心，是一座歷史悠久的山城，融合傳統與現代為一爐的城市，有眾多古蹟和新建的現代化建築，如古羅馬劇場、拉格丹皇宮、阿卜杜拉國王清眞寺。

　　約旦境內的伯利恆（Bethlehem），是耶穌誕生地，每逢聖誕節或其他節日，就和耶路撒冷一樣，顯得格外熱鬧。從安曼向西是舉世聞名的死海，實際上是個內陸鹹水湖，是世界上最低的內陸湖，因此水中和岸邊無任何生物生存，故得名「死海」。海水因富含化學物質可醫治皮膚病等多種疾病，死海黑泥更具有獨特的醫療效果，是世界聞名的旅遊勝地。

　　首都安曼以北的傑拉西（Jerash）廢墟，是西元1世紀的產物，在西元前1600年就有人居住，有「東方龐貝」之稱，它也是世界上最完整、碩果僅存的羅馬城市，城內的古蹟分別屬於銅器和鐵器、古希臘、羅馬和拜占庭等時期。到傑拉西觀光，任何時間和任何季節都適合，宏偉的殿宇盡收眼底，使您有不虛此行之感。其他如佩特拉（Petra）為納巴泰（Nabatean）人建造之世界僅有的玫瑰紅石歷史古城，從古代就是中東商業中心，從埃及、敘利亞乃至希臘、羅馬之間的貿易市場和中轉

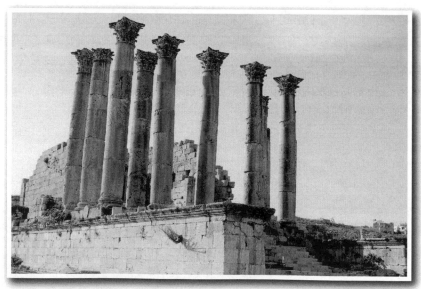

傑拉西古城悠久歷史，在九世紀銷聲匿跡被沙土淹沒，直到1806年才再被發現重見天日

站。其他還有阿傑朗（Ajloun）爲一立於海拔4,069英尺之古堡、卡拉克（Karak）爲十字軍東征時建立之防禦用古堡等都值得一遊。

◆觀光建議

　　每年的10月到次年的5月是約旦的雨季，也是約旦旅遊的最佳時節，約旦的晝夜溫差大，冬季出行要帶大衣，夏季出行也要帶薄外套。約旦是伊斯蘭教國家，不要說「豬」，當然更絕對不可以在餐廳裡點豬肉。

　　旅客穿著要得體，避免暴露。不要勸飲，或未經允許拍攝穿著當地民族服裝女性的照片，以避免發生宗教糾紛。單身女性在約旦會比較不方便，取得入境簽證比較複雜，可能會被小旅館拒之門外，也可能受到某種歧視和騷擾。不過有時候也會受到特別的關照和友善對待，所以前往約旦旅遊的旅客一定要舉止端莊、穿著得體、態度大方。

　　約旦人不飲酒，所以送禮千萬不要送酒，在齋月期間不要在白天面對眾人大吃大喝，也不宜抽菸。有賣酒的商店，但不能在公眾場所飲酒，如請當地人吃飯或飲茶，也只能在日落之後再邀請。

(三)沙烏地阿拉伯王國（Kingdom of Saudi Arabia）

獨立日期：1932年9月23日	國慶日：9月23日
主要語言：阿拉伯語	首都：利雅德（Riyadh）
宗教：伊斯蘭教	政體：君主專制
幣制：沙幣（Riyal）	國民所得毛額：65,377美元（2012）
人口：2,701.9萬人（2011年估計）	氣候：熱帶沙漠

◆旅遊概況

　　沙烏地阿拉伯是回教的搖籃，一千四百年前，先知穆罕默德征服麥加與麥地那（Medina），開始傳布新教，然後傳播至整個阿拉伯世界。每年有來自世界一百五十萬名朝聖者。現代的阿拉伯另有一番新面貌，它是世界最大石油輸出及最大的蘊藏國。由於全面推動現代化計畫，沙國成爲石油化工都市計畫、礦業從業大磁場。嚴格的《可蘭經》是沙國的憲法，也是唯一的法典。一切生活依據《可蘭經》，夜生活根本不存在，娛樂在阿拉伯似乎也無法生根。沙烏地阿拉伯是回教世界的中心，每年都有數百萬外國回教徒到沙國朝聖。沙國過去嚴格管制外國遊客，

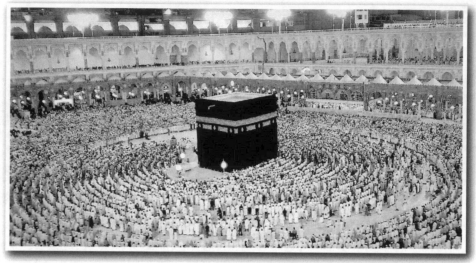

沙烏地阿拉伯長久以來只接待外國回教徒到麥加朝聖，中間黑帳幕所圍是麥加的天房

外國人進入沙國必須有沙國公民邀請。

◆觀光建議

　　聖地麥加、麥地那禁止非回教徒入內，在行程計畫表上，遊客可把這兩個地點除掉。

　　沙國囿於教規及禮俗，回教對女性相當歧視，女性必須全身穿戴整齊，不可露出身體臂膀及腿，有些國家的女性甚至用面紗遮臉，只以一雙明眸示人。因此，不要任意拍攝回教女子的照片，也不要隨便和當地女性搭訕，女性遊客也應多注意自己的衣裝與言行，儘量避免穿著背心短褲，以確保安全。

　　沙烏地阿拉伯長久以來只接待外國回教徒到麥加朝聖，不接受外國遊客，但現在沙國改變政策，準備敞開大門迎接外國遊客，賺取外匯。從2007年起，沙烏地阿拉伯準備大力推動觀光業，批准十八家旅行社對外發簽證。為因應大批遊客到來，沙國興建旅館公寓跟商場，還興建連接麥加和麥地那的高速鐵路，主要吉達機場也在擴建。沙國觀光局說，沙國對回教遊客跟非回教遊客都有吸引力：回教遊客可以遊覽麥加與麥地那，非回教遊客可以遊覽歷史古蹟、潛水或看其他東西。

(四)土耳其共和國（Republic of Turkey）

獨立日期：1923年10月29日	國慶日：10月29日
主要語言：土耳其語	首都：安卡拉（Ankara）
宗教：伊斯蘭教	政體：內閣制
幣制：土耳其里拉（Turkish Lira, TL）	國民所得毛額：10,457美元（2012）
人口：7,975萬人（2012.7）	氣候：沿海多暖夏熱；內部寒暑均劇烈

◆旅遊概況

　　土耳其由於地形不同，國內氣候、風土差異非常大。伊斯坦堡（Istanbul）是土耳其第一大城，自古以來就是重要的交通樞紐，在歷史上曾為羅馬、拜占庭與鄂圖曼帝國的千年古都。藍色清真寺其實是蘇丹阿赫美特清真寺的俗稱，於1609～1616年間由當時的蘇丹穆罕默德下令建造；聖索菲亞大教堂原由君士坦丁大帝於西元360年建造，後經5世紀的火災與重建被公認為是拜占庭建築藝術的代表之作，亦被百科全書選為現代七大世界奇觀之一；橫渡歐亞兩洲的博斯普魯斯海峽那短短幾分鐘稍縱即逝的瞬間，心底忽然升起看盡人世浮華的千年滄桑。

　　德林古優（Derinkuyu）是卡帕多奇亞（Cappadocia）第二大的地下城，共有八層，但觀光只開放到第五層，建築年代已不可考，西元1世紀基督徒為躲避羅馬軍隊的迫害而避居之所，到了西元8、9世紀基督徒為躲避回教軍隊的迫害而再次避居之所。

　　巴穆卡麗（Pamukkale）此一土耳其語的字面意義就是「棉花的城堡」，自破碎帶湧出的碳

聖索菲亞大教堂與藍色清真寺隔街相望，是世界上十大令人嚮往的教堂之一（李銘輝攝）

酸氫鈣泉，夾帶大量石灰石滲出物，流經地表後冷卻沉澱，形成有如棉花般潔白的團狀塊體，又像不會溶化的結凍瀑布。岩石，層次分明宛如神蹟！1988年棉花堡與希拉波里斯（Hierapolis）古城聯合入選世界自然與文化綜合遺產。

貝加蒙（Bergama）最早建於西元前7世紀，而西元前3世紀因為地理位置高，具有防禦敵人的功能，亞歷山大大帝在東征至波斯的途中，將全國的寶物都留在貝加蒙，因他認為此城龍盤虎踞是最安全的地方。

艾菲索斯城（Ephesus）於1859年進行初次考古挖掘，一百多年來未曾間斷考古工作。已經出土的音樂廳、劇場、神廟、市集、街道、圖書館、浴場等等，具體而微地呈現這座古代城市過去的風華。因艾菲索斯古城保存的完整度，使得它的可觀性大增，也讓艾菲索斯城列名為聯合國教科文組織（UNESCO）世界遺產之一。另外，特洛伊（Troy）乃膾炙人口的木馬屠城記中特洛伊戰爭發生地，其位在土耳其西北岸，臨達達尼爾海峽口。在三千多年的悠悠歲月中，有九個城重疊建築於此。

◆觀光建議

每年適合觀光的季節是4～6月和9月、10月間。

土耳其人以熱情聞名的，對於東方女生走在街上時，一定會有一些土耳其男子藉機攀談、搭訕，請儘量不要去理會。不要接近陌生男子，重要證件如護照、錢包一定要時時注意，尤其是去土耳其伊斯坦堡的大市集或是獨立街等，都是些人潮洶湧的地方，更要小心。

這裡是比較開放的伊斯蘭回教國家，因此請尊重當地的習俗與規定，尤其男旅客與當地女子拍照時，切勿對女子勾肩搭背或摟腰。參觀回教清真寺廟時，絕對要依照寺廟的規定，女子的穿著不可以太暴露，進入寺廟需要脫鞋子，寺廟內也不可大聲喧譁或拍照。

第十五章

非洲各國觀光環境

◆非洲地理概況

◆非洲地區觀光景點概況

第一節 非洲地理概況

一、位置

非洲位於亞洲的西南面。東瀕印度洋，西臨大西洋，北隔地中海與歐洲相望，東北角係以蘇伊士運河（Suez Canal）與非洲和亞洲分界。面積3,020萬平方公里（包括附近島嶼），約占世界陸地總面積的20.2%，次於亞洲，為世界第二大洲。

二、人民

非洲地區的人口數約占世界總人口15.1%，城市人口約占全洲人口35%。人口分布以尼羅河中下游河谷、西北非沿海、幾內亞灣（Gulf of Guinea）北部沿岸、東非高原和沿海、馬達加斯加（Madagascar）島的東部、南非的東南部比較密集；廣大的撒哈拉沙漠地區平均每平方公里還不到一人，是世界人口最稀少的地區之一。居民主要有黑種人和白種人。閃米特—含米特語系，屬此語系的阿拉伯人占世界阿拉伯人總人數的66%，主要分布在北非各國。此外還有少數黃種人，如屬於馬來—波里尼西亞語系的馬達加斯加人。歐洲白種人占全洲人口的2%，主要分布在非洲南部地區。非洲居民多信奉原始宗教、伊斯蘭教，少數人信奉天主教和基督教。

三、自然環境

非洲沿海島嶼不多，大多面積很小，島嶼的面積只有占全洲面積的2%。大陸北寬南窄，像一個不等邊的三角形，海岸平直，少海灣和半島。全境為一高原型大陸，平均海拔750公尺。南半部多高原，稱為高非洲；西北半部，稱為低非洲。非洲較高大的山多聳立在高的沿海地帶；西北沿海有阿特拉斯（Atlas）山脈，東部有肯亞山和吉力馬扎羅山；南部有德拉肯斯堡山脈。吉力馬扎羅山是一座活火山，海拔5,895公尺，為非洲最高峰。非洲東部的大裂谷是世界上最長的裂谷帶，長約6,000公里。裂谷中有不少長的湖泊，水深岸陡。非洲的大河流受到地質構造和其

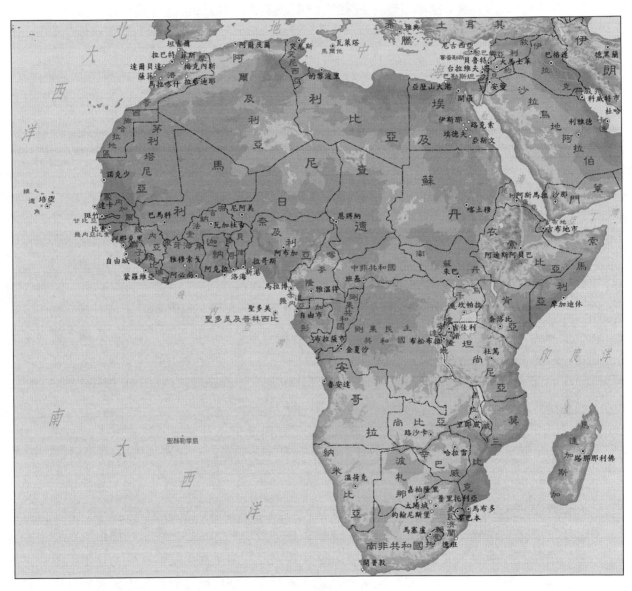

非洲

他自然因素的影響，水系較複雜，多急流、瀑布。按長度尼羅河全長6,600公里，為世界最長河。

非洲大部分地區位於南北回歸線之間，全年高溫地區的面積廣大，有「熱帶大陸」之稱。剛果盆地和幾內亞灣沿岸一帶屬熱帶雨林氣候。地中海沿岸一帶夏熱乾燥冬暖多雨，屬亞熱帶地中海型氣候。北撒哈拉沙漠、南非高原西部雨量極少，屬熱帶沙漠氣候。其他廣大地區夏季多雨，冬季乾旱，多屬熱帶草原氣候。馬達加斯加島東部屬熱帶雨林氣候，西部屬熱帶草原氣候。

四、地理區域

在地理上習慣將非洲分為北非、東非、西非、中非和南非五個地區。

北非通常包括埃及、蘇丹、利比亞、突尼西亞、阿爾及利亞、摩洛哥、亞速爾群島和馬德拉群島。其中，埃及、蘇丹和利比亞有時稱為東北非，其餘國家和地區稱為西北非。西北部為阿特拉斯山地，東南部為蘇丹草原的一部分，地中海和大西洋沿岸有狹窄的平原，其餘地區大多為撒哈拉沙漠。

東非通常包括衣索比亞、索馬利亞、吉布地、肯亞、坦尚尼亞、烏干達、盧安達、蒲隆地和塞席爾。有時也把蘇丹和利比亞稱之為東北非的一部分。人種上主要是班圖語系黑人，分布在南部；其次是阿姆哈拉族、蓋拉族和索馬里人，分布在北部。北部是「非洲屋脊」——埃塞俄比亞高原，南部是東非高原，印度洋沿岸有狹窄的平原，東非大裂谷縱貫東非高原中部和西部。

西非則包括茅利塔尼亞、西撒哈拉、塞內加爾、甘比亞、馬利、幾內亞比索、幾內亞、迦納、貝南、尼日、奈及利亞和加那利群島。其中，蘇丹語系黑人約占85%，其餘多為阿拉伯人。本區北部屬撒哈拉沙漠，中部屬蘇丹草原，南部為上幾內亞高原，沿海有狹窄的平原。

中非通常包括查德、中非、喀麥隆、赤道幾內亞、加彭、剛果和馬拉威作為中非的一部分。面積536萬多平方公里。其中班圖語系黑人約占80%，分布在南部；其餘為蘇丹語系黑人，分布在北部。本區北部屬撒哈拉沙漠，中部屬蘇丹草原，南部屬剛果盆地，西南部屬下幾內亞高原。

南非通常包括尚比亞、安哥拉、莫三比克、波札那、南非、史瓦濟蘭、賴索托、馬達加斯加、模里西斯、聖赫勒拿島和亞森松島等。其中班圖語系黑人占85%，馬來—波里尼西亞語系的馬達加斯加人占9%，歐洲白種人占5%以上。

第二節　非洲地區觀光景點概況

非洲地區觀光導覽

(一)埃及阿拉伯共和國（Arab Republic of Egypt）

獨立日期：1922年2月28日	國慶日：7月23日
主要語言：阿拉伯語、英語	首都：開羅（Cairo）
宗教：伊斯蘭教（90%）	政體：總統制
幣制：Egypt Pounds	國民所得毛額：3,109美元（2012）
人口：8,529萬人（2013.5）	氣候：北部溫帶；南部副熱帶

◆旅遊概況

　　埃及地處北非，是世界重要的文明古國，聞名世界的金字塔、神廟群、陵寢及木乃伊都有著四千年以上的歷史，而埃及還有著世界十大潛水聖地之一的紅海，也是傳說摩西受領十誡的西奈山所在國家。豐富的古文明歷史及歷經多種政權和宗教洗禮的埃及，有著超乎我們過去所瞭解的多元面貌。

　　埃及全境有95%為沙漠。最高峰海拔2,629公尺。世界第一長河尼羅河從南到北流貫全境，首都開羅以北的三角洲，占埃及全國總面積的4%，卻是埃及99%的人口聚居所在。蘇伊士運河是連接亞、非、歐三洲的交通要道。

　　亞斯文是埃及南部的重要城市，亞斯文的空氣炙熱乾爽，是世界聞名的冬季休養地，它融合了東方的平和氣氛和非洲大陸的躍動生機，能使人的身心得到澈底放鬆。在這裡，既有古代的遺跡，又有現代文明的成果，世界第七大水壩——亞斯文大壩就建在這裡附近的尼羅河上。重要景點包括菲萊神廟（Temple of Philae）、亞斯文大壩（Aswan Dam）、拉美西斯二世神廟（Temple of Ramses II）、哈索爾神廟（Temple of Hathor）、荷露斯神廟（Temple of Horus）、古採石場和方尖碑（The Unfinished Obelisk）、康翁波神廟（Temple of Kom Ombo）、阿嘎可汗王陵（Agha Khan Mausoleum）等。

觀光地理

　　埃德夫（Edfu）位於尼羅河西岸，是尼羅河最好地勢的城市。埃德夫是埃及主要製糖和陶器中心，保留著幾千年來古埃及文明的縮影。這裡有著供奉天空之神荷露斯（Horus）的荷露斯神廟，神廟地處高地，不受河水氾濫的威脅，是埃及保存最完整的神廟。

　　埃及紅海海岸，是從蘇伊士海灣一直延伸到蘇丹邊界，因其富含礦物質的紅山脈，使當地的船員稱之為Mare Rostrum，或者「紅海」。紅海的海灘是大自然精美的饋贈。清澈碧藍的海裡生長著五顏六色的珊瑚和稀有的海洋生物。是世界上最適宜潛水的海域之一，也是世界上最適合療養度假的勝地之一。

　　埃及首都開羅坐落在尼羅河三角洲頂點以南約14公里處，它不僅是非洲最大的城市，也是世界上最古老的城市之一，還是中東政治活動中心。

　　西元969年，阿拉伯帝國法蒂瑪王朝征服埃及，在今天的開羅北面建城定都，現為全國的政治、經濟和文化中心。開羅是一座極富吸引力的文明古都，城裡現代文明與古老傳統並存，在城西有大量建於20世紀初的歐洲風格的建築，城東則以古老的阿拉伯建築為主。大金字塔（The Great Pyramids of Giza）、獅身人面像、埃及博物館（Egyptian

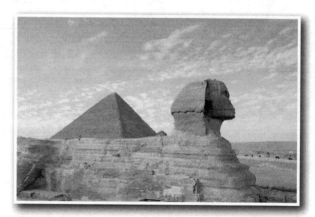

埃及金字塔與獅身人面像就在開羅市的近郊（李銘輝攝）

Museum）、尼羅河、穆罕默德‧阿里清真寺（Mohamed Ali Mosque）、孟斐斯（Memphis）、薩卡拉金字塔（Saqqara Pyramid）、法老村、汗‧哈利里市場及太陽船博物館（Solar Boats of Cheops），都吸引許多觀光客前往。

　　埃及共發現金字塔九十六座，最大的是開羅郊區吉薩的三座金字塔。金字塔是古埃及國王為自己修建的陵墓。大金字塔是第四王朝第二個國王古夫的陵墓，建於西元前2690年左右，原高146.5公尺，因年久風化，頂端剝落10公尺，現高136.5公尺；底座每邊長約230公尺，三角面斜度51度，塔底面積5.29萬平方公尺；塔身由二百三十萬塊石頭砌成，每塊石頭平均重2.5噸。據說，十萬人用了二十年的時間才得以建成。該金字塔內部的通道對外開放，該通道設計精巧，計算精密，令人讚歎。

　　路克索古稱底比斯，是埃及的旅遊勝地，位於開羅以南671公里的尼羅河岸邊，是古埃及帝國中王朝和新王朝（約西元前2040年至1085年）的都城，至今已有四千多年的歷史。每年都有幾十萬遊客從世界各地慕名而來，埃及人常說：「沒有到過路克索就不算到過埃及」，這足以說明它是值得一遊的。據說當時的底比斯人煙稠密、廣廈萬千，城門就有一百座，荷馬史詩中把這裡稱為「百門之都」。歷代法老在這裡興建了無數的神廟、宮殿和陵墓。經過幾千年的歲月，昔日宏偉的殿堂廟宇都變成了殘缺不全的廢墟，但人們依然還是能夠從中想見它們當年的雄姿，它是古埃及文明高度發展的見證。重要古蹟包括帝王谷、卡納克神殿、帝后谷（Valley of the Queens）、路克索神

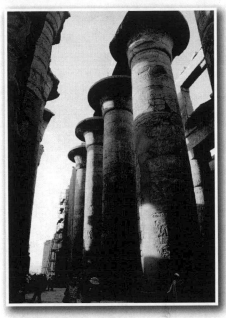

卡納克神殿因為其浩大的規模而揚名世界，它是地球上最大的用柱子支撐的寺廟（李銘輝攝）

殿、路克索博物館、哈布城（Medinet Habu）、哈采普蘇特陵廟（Temple of Queen Hatshepsut）、門農巨像（Colossi of Memnon）及埃斯那神廟（Temple of Esna）等。

　　亞歷山大（Alexandria）是埃及最大的海港，也是避暑勝地、歷史名城，迥異於埃及其他地區的地中海風情，為它贏得了「埃及新娘」的美稱。西元前332年，亞歷山大大帝決心要在地中海和馬里奧湖之間的地峽上修建一座世界上最偉大的城市，並以自己的名字為它命名。自那以來，亞歷山大就是連接埃及與歐洲、地中海國家的重要交通樞紐。在托勒密王朝時期，這裡人文薈萃，是孕育各類學者及文學家的搖籃。這裡既有世界七大奇蹟之一法洛斯燈塔的遺跡，也有埃及最大的海港，眾多希臘羅馬時期的古蹟遍布市區各個角落，如蒙塔扎宮（Al-Montazah Palace）、蓋貝依城堡（The Fort of Qait Bay）、摩西·阿布·阿巴斯清真寺、羅馬劇場（The Roman Theatre）、皇家珍寶館（The Royal Jewellery Museum）、亞歷山大藝術博物館、龐貝柱（Pompey's Pillar）等與阿拉伯風情相映成趣。

　　伊斯那（Esna）位於尼羅河邊，是從亞斯文到路克索郵輪航線的必經之路。雖是一個沒有太多魅力的小鎮，但所幸在鎮子地下9公尺處發現了一個希臘羅馬時期的多柱式大廳，城市也以其巨大的神柱而聞名。這座供奉著庫努姆神（Khnum）的

伊斯那神廟，保存良好，牆壁和天花板幾乎都保留著原來的顏色，至今仍有二十四根柱子屹立在那裡。神廟整個地層下陷9公尺，由上往下俯視，可以看到神廟屋頂，是一種蠻特別的感受。

阿布辛貝名列為世界文化遺產，不但是旅遊者的聖地，更是古埃及富強的象徵。阿布辛貝神殿是西元前1275年由拉美西斯二世下令直接從山壁鑿成的，耗時二十載，兩座大小神殿分別為拉美西斯二世神殿及愛妃納芙塔蒂神殿，大神殿宏偉壯闊，小神殿則精雕細緻，加上兩殿內的繪畫、雕刻和人像，全是曠世鉅作。阿布辛貝神殿磅礡的氣勢，

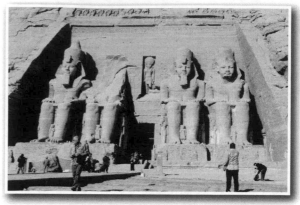

阿布辛貝神殿整座神廟原建於3300年前，是在山岩中雕鑿而出，本身就是一座巨大而精美的雕刻作品（李銘輝攝）

歷時三千餘年，遠從19世紀始，阿布辛貝便吸引人們前往「朝聖」，絕對是埃及必遊景點。1960年埃及政府興建亞斯文水壩的決策，將會使阿布辛貝雄偉神殿全部淹沒於水霸中，1962年為了搶救阿布辛貝神殿，聯合國教科文組織集資三千六百萬美元、五十一國專家學者齊赴埃及，利用大手筆的現代科技工程，將神殿切割成一千多塊神殿，一一搬運到現址重新組建，歷經十八年，三千多年的神殿建築才又重現不凡魅力。

◆觀光建議

埃及位處沙漠型氣候區，早晚溫差大，建議洋蔥式穿法，因氣候較為乾燥、空氣沙塵重，可攜帶乳液、護脣膏等保濕用品，帽子、太陽眼鏡是必備品！氣管比較不好的人建議戴口罩。

埃及餐飲較不完善，所以要注意餐廳、小吃攤的環境衛生，埃及因宗教因素不吃豬肉相關食物，如有自帶不要公開進食；埃及到處都會跟你要小費，連公共廁所也須支付小費才能上，多自備零錢！但因為埃及是保守的回教國家，所以背心短褲、小短裙等較清涼的衣服請勿穿著喔！

埃及有很多特別的紀念品，如象形文字飾品、紙莎草畫、香精、紡織品、石雕等等，但開價不實非常嚴重，一定要殺價，可以由半價以下開始殺起，不要覺得不好意思，以免當冤大頭！

(二)摩洛哥王國（Kingdom of Morocco）

獨立日期：1956年3月2日	國慶日：3月3日
主要語言：阿拉伯語（官方語文）、法語	首都：拉巴特（Rabat）
宗教：伊斯蘭教（99%）、基督教（1%）	政體：君主立憲
幣制：第漢（Moroccan Dirham）	國民所得毛額：2,988美元（2012）
人口：3,273萬人（2013.2）	氣候：沿海地中海型；內陸大陸性

◆旅遊概況

　　摩洛哥的伊斯蘭教文化景點比較多，但也有一些猶太人的歷史文物和古城遺跡，如馬拉喀什（Marrakech）、薩菲（Safi）和拉希迪那（Errachidia）。這些地方是世界上其他猶太人最喜歡前來參觀和旅遊的地方，緬懷過去猶太人在此生活的歷史遺跡。

　　拉巴特是摩洛哥的首都，這裡最有名的是哈桑清眞寺（Hassan Mosque），它曾經是北非最大的清眞寺，四周總共有十六個門，但卻毀於15世紀的一次大地震，現在是拉巴特最著名的古蹟。聳立在寺門前的哈桑塔（宣禮塔）仍完整無缺，玫瑰色建築美輪美奐，高聳入雲，極爲壯觀。

摩洛哥首都拉巴特的哈桑清眞寺，玫瑰色建築美輪美奐，是當地的地標

達爾貝達（Dar El Beida，舊稱卡薩布蘭加）是摩洛哥的經濟大城與最大的國際都市。有名的哈桑二世清真寺可同時容納十萬人祈禱，是世界第三大清真寺，排在沙烏地阿拉伯的麥加和麥地那清真寺之後。該清真寺耗資五億多美元，五分之三的經費由國內外捐贈，其餘由摩洛哥政府撥款，以紀念摩洛哥的阿拉伯人祖先自海上而來。主體工程建築面積2公頃，長200公尺，寬100公尺，高60公尺。屋頂可啟閉，二十五扇自動門全部由鈦合金鑄成，可抗海水腐蝕，寺內大理石地面常年供應暖氣。據說是世界上現代化程度最高的清真寺，被譽為穆斯林世界的一大「寶物」，內外裝修十分精美。清真寺的宣禮塔高172公尺，夜晚自宣禮塔頂有雷射光束射向聖地麥加，塔內有電梯。清真寺主體建築地下有浴室和停車場，附屬建築還有宗教學校、國家圖書館、博物館。

坦吉爾（Tanger）旅遊資料豐富，充足的陽光、數不盡的海灘和大量的歷史古蹟，吸引了世界各國的遊客。市區保留了一些19世紀的建築，有天主教堂、大教堂、朝向海上的炮樓等。

馬拉喀什是摩洛哥四大皇城之一，有南部首都之稱，也是摩洛哥旅遊勝地。該城於1062年穆瓦黑杜王朝開始建設，至今已有九百多年的歷史。著名的「紅城」（建築物的顏色是紅褐色）建於西元1070年，被認為是純正穆斯林的建築藝術。摩洛哥皇室的三十五座宮殿中，也只有馬拉喀什的宮殿可以讓人參觀。城內著名的建築「庫杜比亞清真寺」建於1157年，是北非優美的藝術建築之一，從12世紀至16世紀，歷史人物稱為「七聖徒」去朝聖，其「七聖徒」，也就是去馬拉喀什的意思。

菲斯（Fes）是摩洛哥第二大城及第一個回教王朝之國都。菲斯為四大皇城中歷史最悠久，也是摩洛哥一千多年來宗教、文化與藝術之中心、伊斯蘭的聖地，被譽為摩洛哥的「學術首都」，老城內的卡拉維因大學建於西元862年，號稱世界最古老的大學；該城於西元808年由伊德利斯二世興建，後幾經盛衰留下許多歷史古蹟，有許多漂亮的宮殿和七百八十多個大小清真寺。菲斯舊城區，也是北非最大的舊市集，九千四百條錯綜複雜的街道，彷如迷宮一般，騾子是唯一的交通工具，走在古城中，彷彿一千零一夜的故事中的場景。聯合國教科文組織把菲斯老城，定為世界重點文物緊急搶救項目。在達爾貝達哈桑二世清真寺建成前，卡拉維因清真寺為北非最大的清真寺，可容納二萬名教徒祈禱。整座建築由二百七十根廊柱支撐，用大理石、石灰、石膏、雞蛋清等為原料建造而成。由於當時摩洛哥不產大理石，因而是用一噸的糖換一噸的大理石，由義大利進口運抵菲斯的。

梅克內斯（Meknes）市建於西元9世紀，阿拉維王朝的穆萊伊斯梅爾蘇丹於

1672年在此建都，素有「伊斯梅爾首都」之稱。城內有許多名勝古蹟，爲旅遊勝地。老城有長達45公里的城牆，城內有龐大的古代糧倉，和據說可以關押兩萬名俘虜和奴隸的地下監獄，還有4公頃大的水池（相當於巴黎的協和廣場），還有可飼養一萬二千匹馬的馬廄。附近的沃留畢里斯有古羅馬城市遺跡。

其他如費茲舊城（Median of Fez）、馬拉喀什舊城、阿伊特本哈度（Ksar of Ait-Ben-Haddou）、麥肯娜斯古城（Historic City of Menkne's）、沃盧比利斯考古遺址（Archaeological Site of Volubilis）、提塔萬舊城〔Medina of T'etouan（Titawin）〕、馬扎甘葡萄牙城（今傑迪代市）〔Portuguese City of Mazagan（El Jadida）〕及索維拉舊城（原摩加多爾市）〔Medina of Essaouira（Mogador）〕等都已被聯合國教科文組織列爲重要文化遺產。

摩洛哥旅遊的目標多爲大城市，尤其是屬於城市古老歷史的一面，具有迷人的異國情調，是最吸引觀光客的主要特色。

◆觀光建議

遊覽摩洛哥5月最佳，因摩洛哥的節日特別多，例如穆罕默德誕辰等回教民俗節日。每逢節慶，摩洛哥人都穿上傳統服裝、載歌載舞以示歡慶，場面十分熱鬧、壯觀。如果以天氣爲考量的話，最佳旅遊季節是3～5月，天氣較溫和、少雨。每年回曆的9月爲伊斯蘭教的齋戒月，在此期間，非穆斯林人員應避免在公共場所進食、進水。7、8月要留意回教國家的齋戒月，正確日期每年根據伊斯蘭月曆而不同。

首都拉巴特的治安狀況比較好，但偶爾還會有偷盜和搶劫事件，建議留心保管貴重物品，晚間外出最好不要單獨出行，儘量結伴同行，不去偏僻地方，且不宜在飯店以外的地方逗留太晚。該國總體治安還算不錯，但在老城等地購物時需注意保管好個人物品。

摩洛哥爲伊斯蘭國家，大部分居民爲穆斯林，應尊重當地信仰和習俗，穆斯林不吃豬肉及含豬肉、豬油的食品，與穆斯林見面打招呼時可以握手，但部分傳統觀念較深的，還是嚴格禁止婦女與男性握手。穆斯林在作禱告時，請勿打擾、拍照。對當地居民拍照時，應事先徵得對方同意，與當地婦女拍照時，請不要勾肩搭背或摟腰。進入對遊客開放的清眞寺參觀時，應注意脫鞋，女士胳膊和腿部最好不要裸露。參觀清眞寺及博物館時，不管是男女均不可穿著露背裝、短褲，尤其是女子不可以穿尖底高跟鞋或拖鞋等裝扮。

(三)象牙海岸共和國（Republic of Cote d'Ivoire）

獨立日期：1960年8月7日　　　　　國慶日：12月7日
主要語言：法語、Dioula語等60種方言　首都：雅穆索戈（Yamoussoukro）
宗教：伊斯蘭教、基督教、土著信仰　政體：總統制
幣制：西非法郎（West African CFA　國民所得毛額：1,039美元（2012）
　　　　Franc, XOF）　　　　　　　氣候：溼熱
人口：21,95萬人（2012）

◆旅遊概況

　　象牙海岸的阿必尚是最歐化的國際都市，原來為象牙海岸的首都，也是象牙海岸最大的城市和西非洲著名的良港。是該國政治、經濟、文化中心，也是鄰近國家貨物的轉運港。阿必尚曾有一個販賣象牙的巨型市場，它是歷史的象徵，遠在15世紀，歐洲殖民者就在這裡販賣象牙，象牙海岸由此而得名，其美麗的海岸及現代化而有規劃的大樓，堪稱非洲最進步的城市之一，阿必尚是1903年法國殖民者建立的，把它作為上沃爾特—象牙海岸鐵路的終點站。1950年，深水港工程完竣之後，阿必尚迅速發展。阿必尚的主要商業為麵粉、咖啡、可可的加工和出口。從這裡出口還有香蕉、棉花、花生、橡膠、工業鑽石等。這裡有豪華的「歐洲區」，它的居民大都是法國人。建築物是用混凝土、玻璃和塑膠構成的。這個區是法國人在50年代設計建造的，許多外籍遊客在此擁有度假遊艇，美麗的風光為該城贏得「西非巴黎」的美譽。

　　這裡的「非洲區」，建築物都是木屋和鐵皮屋，在市區裡，有漂亮的政府大廈、醫院、大酒店。擁有七百五十個房間的「象牙旅館」樓高三十四層，是非洲大陸最大的旅館。建立於1958年的阿必尚大學是象牙海岸的最高學府。這裡還有一所研究衛生、橡膠、熱帶植物的科學研究所，以及一所國家圖書館和一所博物館。一般會參觀民主黨黨部、愛布利潟湖、阿必尚大學、科可迪高級住宅區、聖保羅教堂，具有非洲傳統色彩的洗衣場；晚上可享用法國晚宴及欣賞民俗舞蹈表演。鄰近Arquebuse植物公園、Museum of Sacred Art及Vie Bourguignonne博物館。區內其他旅遊景點包括第戎大教堂及自由廣場都值得參觀。

　　另外雅穆索戈是象牙海岸前總統之出生地，可參觀世界最大基督教教堂（依照梵蒂岡聖彼得堡大教堂所建），其新穎建築技巧、美麗的彩繪玻璃深具特色，另

外回教清眞寺、行政區、國會大廈等，皆具特色。

象牙海岸是西非最吸引人的度假勝地之一，在當地有爲旅客特別設置的觀光村，可以住進非洲型的茅舍，但享有現代化設備。南部臨幾內亞灣的海洋，種植著芭蕉與鳳梨，美麗的海灘邊有漁村，還有大象保留地。也可至該國內地參觀非洲的村鎭，觀賞刺激的部族舞蹈；雨季分別爲5～7月及10～11月，爲不適旅行的時節。

◆觀光建議

象牙海岸自總統瓦達哈（Alassane Ouattara）於2011年4月就任後，整體政治情勢轉趨穩定，惟路上偶有盜匪出沒，象國西部仍有旅行風險，鄰近賴比瑞亞邊境地區不宜前往。在城市人口密集區活動亦應注意安全，建議避免夜間外出及前往示威活動或節慶等人潮聚集處，以免遭到搶劫及扒竊，甚至危及人身。如遇交通阻塞或十字路口停車時，須特別注意搶劫及暴力攻擊。當地衛生條件差，自來水不可生飲，宜在超市購買礦泉水飲用，初抵象國時應避免生食及沙拉。

象牙海岸較出名的一道菜稱爲「Foutou」，類似我國麻糬，是用花生醬或棕櫚醬拌馬鈴薯或香蕉吃。用棕櫚汁釀造的啤酒稱爲「Ban-dji」，和一種粟子酒Tchapal是值得推薦的飲料。其他尚有烤雞、烤魚、炸香蕉、番茄雞、木薯小米飯、炸山藥等，惟部分食物較不適合我國人口味。

(四)肯亞共和國（Republic of Kenya）

獨立日期：1963年12月12日	國慶日：12月12日
主要語言：英語、Kiswahili語（官方語）	首都：奈洛比（Nairobi）
宗教：基督教（78%）、伊斯蘭教（10%）	政體：總統制
幣制：肯亞幣（K Shilling, KES）	國民所得毛額：993美元（2012）
人口：4,301萬人（2012）	氣候：炎熱

◆旅遊概況

沒去過肯亞的人會想去肯亞看看這塊人類最早發源地，到了肯亞之後，看它的一切，會令您感動而不想離開，旅遊過肯亞的人，都會充滿著無限快樂的回憶，會一直想再回去肯亞旅遊，肯亞就是有這種魅力。

肯亞位於赤道上，應該是炎熱乾燥的地區，可是它卻是高原地區，平均高度1,500公尺的肯亞氣候十分宜人。早在19世紀，這裡就已經是歐洲富商貴族的度假

天堂，直到今天也一直以避暑勝地聞名，擁有許多高級豪華的度假飯店。二次大戰後肯亞政府陸陸續續設立了四十餘座國家公園及野生動物保護區，1977年並宣布全面禁獵，目前肯亞旅遊以生態觀光為主。喜歡看Discovery頻道的旅客來到這裡，身歷其境的壯闊感，絕對會令你大呼過癮。到肯亞旅行不必走很多的路，因為國家公園只有極少數的地方允許遊客下車，而且下車地點通常是觀景點，其餘的時間大多在國家公園內的旅館活動。安排住在國家公園內是很大的享受，旅館大多為度假村的形式，有遊泳池，許多旅館內就可以看到野生動物。

肯亞除了野生動物之外，還有很壯闊的地理景觀，如果你喜歡大自然，喜歡野生動物，到肯亞絕對不會讓你失望。肯亞的旅遊方式，大多是搭九人座的旅遊車，但有開頂篷，平時在公路上行駛時頂篷是關起來的，到了國家公園時就打開頂篷以便開始觀賞動物、尋找野生動物的蹤跡，行經野生動物多的地方，司機會停下來讓客人拍照或攝影。

肯亞全國可約略分為四區：終年潮濕炎熱的海岸帶，擁有湖光山色、風光明媚、宜人氣候的中部高原，北方有茶園、南方為半沙漠區，以及與坦尚尼亞接壤，受遊客喜愛的馬賽馬拉（Masai Mara）國家野生動物保護區；很多人都認為非洲是很熱的地方，但即使是在暑假，你若不帶一件冬天的外套去，一定會冷得發抖。

肯亞的馬賽馬拉國家野生動物保護區擁有肯亞國家野生動物保護區最多動物

如果你喜歡大自然，喜歡野生動物，到肯亞絕對不會讓你失望

的數量與種類。動物保護區面積達1,800平方公里，和坦尚尼亞的塞倫蓋提國家公園相接，在這一望無際的原野上，常常可見到數萬頭的斑馬、瞪羚、南非羚羊與非洲水牛群和大象群。此外犀牛、鬣狗、獵豹、獅子也可能隨時出現在您的眼前。此地時常是國家地理頻道及動物星球頻道的取景地點。每年冬季是動物大遷徙的季節，上百萬的角馬羚及斑馬越過馬拉河逐水草而來，其間伴隨著肉食性的動物，場面之浩大、壯觀，絕對讓您畢生難忘。

其他如搭船環遊肯亞最美的淡水湖奈瓦夏湖（Lake Naivasha），並於湖中賞鳥看河馬家族；在樹頂旅館的夜裡，觀賞野生動物，在陽台上觀賞各種動物前來水池邊飲水之現場實景；東非大地塹是太空人阿姆斯壯在月球上唯一可看到地球的非洲景觀；到Bomas文化村參觀部落文化，欣賞不同種族的傳統舞蹈表演；站在赤道區體驗人身與地球磁場的神奇；參觀遠離非洲電影拍攝的部分場景；凡此種種都會讓人終身難忘。

政治上，肯亞是個年輕國家。然而早在百萬年前，非洲的先民已經活躍在這塊土地上。它未開發的自然景觀吸引了無數研究野生動植物的技術人員到來。肯亞的魅力在於它的荒瘠與粗略。在此地，您可徜徉白沙灘上，可以攀登白雪覆蓋的山岳，在寒冷的內陸湖上釣魚，遊歷叢林地帶、穿越瀑布、觀察野生動物等。無論您是來此遊覽，或是攝影，或是踏著海明威後塵來此狩獵，每一件新奇事物，都能令人歡愉。

◆ 觀光建議

電影《遠離非洲》一片即是在肯亞拍攝。在肯亞旅遊時，也許您一小時內所看到的野獸，就要比您過去一輩子所看到的所有野獸還多。牛群的遷徙、羚羊大搬家、象群的移動、斑馬的遷居等，更是令您歎為觀止。不過在驚歎之餘，千萬別忘了舉起相機，把這一剎那變成永恆。此外，在肯亞攝影時，千萬記得攜帶鏡頭蓋和軟毛刷，以免野獸奔跑時揚起的灰塵，駐留在相機的鏡頭。

肯亞首都奈洛比的Carnivore特色窯烤餐廳，名列全球特色餐廳前百大必吃餐廳（TOP 100）；Carnivore是食肉動物的意思，這間餐廳提供各式各樣的肉類，應有盡有，除了一般的雞、豬、牛、羊、魚外，當然要來點特別的、古怪的、具有非洲特色的鱷魚肉和鴕鳥肉等，值得品嚐！

肯亞最合適旅遊的季節是寒假時分（12～3月）和暑假時分（7～9月）乾季時，肯亞位於東非赤道區域，3～5月為肯亞的雨季，10～11月為「短雨季」，雖然

在雨季期間，白天還是陽光普照、氣候暖和，傍晚才會下雨，對旅客並不會構成太大的困擾。

(五)南非共和國（Republic of South Africa）

獨立日期：1910年5月31日	國慶日：4月27日
主要語言：英語、斐語、祖魯語等共11種	首都：普里托利亞（Pretoria）
宗教：基督教、印度教、伊斯蘭教、猶太教、傳統信仰	政體：責任內閣制
	國民所得毛額：7,636美元（2012）
幣制：鍰（RAND, ZAR）	氣候：溫帶；沿海地中海型
人口：5,058萬人（2011.7）	

◆旅遊概況

到過南非的旅人，沿途所獲得的驚喜感動，如神祕氣息的野性呼喚、明信片般的時尚美景，往往都會超過出發之前的期待。說到南非野生天堂「克魯格國家公園」，這裡是第一座人類為了保護野生動物而設立的保護區，這裡總面積達2萬平方公里，相當於台灣的三分之二，園區南北縱貫400公里，西橫跨70公里，背靠雄偉的山峰，面臨一望無際的大草原，區內還零散分布著這個地方特有的森林和灌

到克魯格國家公園旅遊，可以在觀賞台上觀察動物的活動與習性

木。在克魯格國家公園內有品種繁多的野生動物，其種類和數量在世界上首屈一指。據最新資料統計，克魯格國家公園內有一百四十七種哺乳類動物、一百一十四種爬行類動物、五百零七種鳥、四十九種魚和三百三十六種植物。其中羚羊數量超過十四萬隻，在非洲名列第一。其他還有野牛二萬頭、斑馬二萬匹、非洲象七千頭、非洲獅一千二百隻、犀牛二千五百頭。園內還有數量眾多的花豹、長頸鹿、鱷魚、河馬、鴕鳥。在克魯格國家公園西側的平原地區，還分布著大大小小的私營動物保護區。克魯格國家公園是南非旅遊的精華之一，你可以搭專屬吉普車進入園區，是終身難得的回憶。

約翰尼斯堡除了大型購物中心Sandton外，外國觀光客通常會去黃金礦脈城，它以前是黃金採礦區，往地底下很深的採礦區去參觀，不過遊樂區與礦區參觀門票是分開的。就是你買了入場券後，想參觀地底採礦區，得另外再買票，有隨行導覽解說員。

位於南非的太陽城（Sun City），以豪華而完整的設備及渾然天成的自然美景，吸引了世人的目光，幾乎是所有到南非旅遊的觀光客不會錯過的好地方。太陽城是南非最豪華，也是知名度最高的度假村（Resort）。在南非，太陽城就是娛樂、美食、賭博、舒適、浪漫加上驚奇的同義字，很少人能擺脫他的迷人魅力。尤其是太陽城內的失落城（Lost City），是個耗資八億三千萬鎊所打造出來的娛樂城，裡面有賭場、逛街的商場，太陽城附近有私人野生動物園，它的門票是數人頭的，再加上車子也收錢。另外還有一個獅子園，可以去抱抱小獅子。有處令人屏息的人造森林，和動感十足的人工海浪游泳池，城內的皇宮飯店（The Palace Hotel），以金碧輝煌和尊貴舒適等特色，名列世界十大飯店之列。

南非旅遊你可以造訪約翰尼斯堡、開普敦、太陽城、野生動物保護區、普里托利亞、花園大道等地區，其中包含面積達560公頃種植超過四千種南非特有植物，如帝王花、石楠等的科斯坦博斯植物園（Kirstenbosch）；登上開普敦世界聞名的桌山、欣賞活潑的海豹生態的海豹保護區豪特灣（Hout Bay）；登上好望角的最頂處，俯瞰印度洋與大西洋交會的浩瀚壯麗海景；企鵝保護區（Boulders Beach）欣賞逗趣的企鵝生態；鴕鳥園瞭解鴕鳥生態，近距離接觸鴕鳥；甘果鐘乳石洞（Cango Caves）之旅，參觀大自然的神奇石灰岩洞窟等，都令觀光客回味無窮。

◆觀光建議

　　5～8月是最佳的旅行季節，6～9月是參觀克魯格國家公園的最適當時機。普里托利亞是個規劃良好的城市，這個城市被稱爲花園市，市內各街道上遍植加卡蘭達樹。開花時，整個城市彷彿蒙上了淡紫色的輕紗，十分迷人，而且也是當地慶祝花季週活動之時，因此10、11月是到普里托利亞觀光的最佳時機。約翰尼斯堡可以說是商業都市，市內林立的高樓大廈、緊張忙碌的交易市場及繁忙的陸空交通，還有能夠影響世界金融的黃金市場。由約翰尼斯堡搭機到克魯格國家公園，或是到位於辛巴威境內的維多利亞瀑布，也可以搭吉普車到離市郊20公里的獅子公園，或是觀賞當地的土風舞表演，都會令人不虛此行。開普敦是一個迷人的避寒勝地，許多遊客都喜歡在這裡過冬。

　　不要直呼黑人爲Black People，而應稱爲Africa People。南非的自然環境保護非常好，鳥類及各種小動物都不怕人，要愛護動物，不能隨意去捉、打動物和撿拾鳥蛋，捕捉龍蝦、鮑魚要申請許可證，違者可能被檢控。在南非購物超過250鍰的遊客，在機場離境時可憑正規發票退取14%的增值稅，住宿、餐飲等服務消費則不能退稅。

　　在約翰尼斯堡和德班（Durban）注意不要在晚上外出行走，不去市中心和貧民區，尤其是不要手拿地圖、相機、各種手提包在這兩個城市的街上行走。而在開普敦、普里托利亞、約翰尼斯堡的Shopping Mall以及南非各旅遊景點是比較安全的。

第十六章

歐洲各國觀光

◆歐洲地理概況

◆歐洲地區觀光景點概況

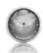 第一節　歐洲地理概況

一、概況

　　歐洲位於東半球的西北部。北臨北冰洋，西瀕大西洋，南濱大西洋的地中海和黑海。東部以烏拉爾山脈（The Urals）、烏拉爾河、裏海（Caspian Sea）、高加索山脈（Caucasus Mountains）、博斯普魯斯海峽、馬爾馬拉海、達達尼爾海峽（Dardanelles Strait），與亞洲分界；南隔地中海與非洲相望；西北隔格陵蘭海、丹麥海峽與北美洲相對。面積1,016萬平方公里（包括島嶼），約占世界陸地總面積的6.8%，僅大於大洋洲，是世界第六大洲。

二、人口

　　歐洲人口約占全世界人口的11%，城市人口約占全洲人口的64%，在各洲中次於大洋洲和北美洲，居第三位。歐洲的人口分布以西部最密，萊因河中游谷地、巴黎盆地、比利時東部和泰晤士河下游每平方公里均在200人以上。歐洲絕大部分居民是白種人（歐羅巴人種）。歐洲居民多信天主教和基督教。

三、自然環境

　　歐洲大陸是亞歐大陸伸入大西洋中的一個大半島，其面積占亞歐大陸的五分之一。是世界上海岸線最曲折與複雜的一個洲，海岸切割也是最為厲害。本地區地形多半島、島嶼、港灣和深入大陸的內海。歐洲地形整體的特點是冰川地形分布較廣，高山峻嶺匯集南部。阿爾卑斯山脈橫亙南部，是歐洲最高大的山脈，主峰白朗峰海拔4,807公尺。世界各洲中，歐洲的河流分布很均勻，河川密布，水量豐富，大多是短小而水量充沛的河流。河流大多發源於歐洲中部，分別流入大西洋、北冰洋、裏海、黑海和地中海。歐洲最長的河流是伏爾加河，多瑙河為第二大河，歐洲是一個多小湖群的大陸，湖泊多為冰川作用形成，如芬蘭素有「千湖之國」的稱

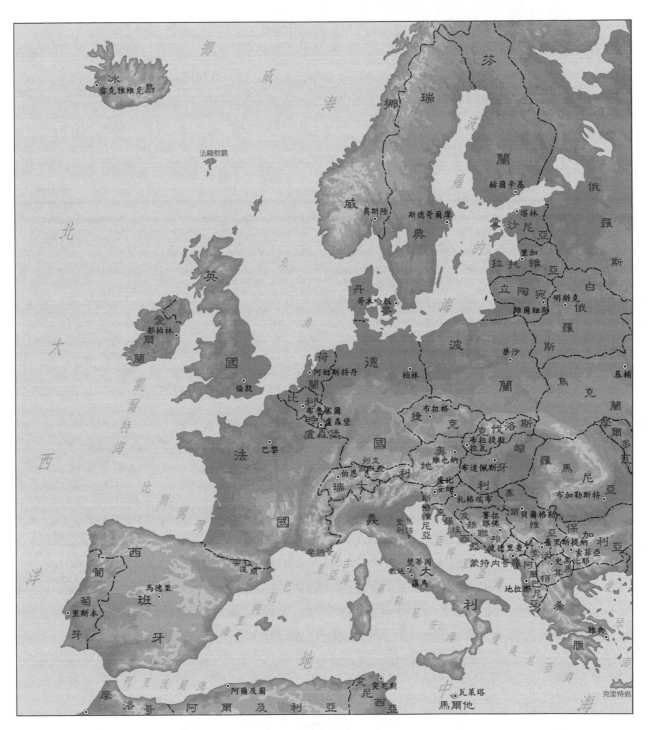

歐洲全區

號，內陸水域面積占全國總面積9％。阿爾卑斯山麓地帶分布著許多較大的冰磧湖和構造湖，山地河流多流經湖泊，湖泊地區如日內瓦湖區成為著名的遊覽地。

歐洲大部分地區地處北溫帶，氣候溫和濕潤。西部大西洋沿岸夏季涼爽，冬季溫和，多雨和霧，是典型的海洋性溫帶闊葉林氣候。東部因遠離海洋，屬大陸性溫帶闊葉氣候。東歐平原北部屬溫帶針葉林氣候。北冰洋沿岸地區冬季嚴寒，夏季涼爽而短促，屬寒帶苔原氣候。南部地中海沿岸地區冬暖多雨，夏熱乾燥，屬亞熱帶地中海型氣候。

四、地理區域

歐洲在地理上習慣區分為：南歐、西歐、中歐、北歐和東歐五區。

「南歐」係指阿爾卑斯山脈以南的巴爾幹半島、義大利半島、伊比利亞半島和附近島嶼。南面和東面臨大西洋為地中海和黑海，西瀕大西洋。包括南斯拉夫、阿爾巴尼亞、希臘、土耳其的一部分、義大利、梵蒂岡、聖馬利諾、馬爾他、西班牙、安道爾和葡萄牙等國家。南歐三大半島多山，平原面積甚小。地處大西洋—地中海—印度洋沿岸火山帶，多火山，地震頻繁。大部分地區屬亞熱帶地中海型氣候。河流短小，大多注入地中海。

「西歐」在狹義上係指歐洲西部瀕臨大西洋地區和附近的島嶼，包括英國、愛爾蘭、荷蘭、比利時、盧森堡、法國和摩納哥等國家。狹義的西歐地形主要為平原和高原，山地面積較小。地處西風帶內，絕大部分地區屬海洋性溫帶闊葉林氣候，雨量豐沛、穩定、多霧，河流多注入大西洋。

「中歐」係指波羅的海以南，阿爾卑斯山脈以北的歐洲中部地區。中歐所包括的國家有波蘭、捷克斯洛伐克、匈牙利、德意志聯邦共和國、奧地利、瑞士、列支敦士登。南部為高大的阿爾卑斯山脈及其支脈喀爾巴阡山脈等盤踞，山地中多陷落盆地；北部為平原，受第四紀冰川作用，多冰川地形和湖泊。地處海洋溫帶闊葉林氣候，向大陸性溫帶闊葉林氣候過渡的地帶。除了歐洲第二大河多瑙河向東流經南部山區注入黑海外，大部分河流向北流入波羅的海和北海。

「北歐」係指日德蘭半島、斯堪的納維亞半島一帶。包括冰島、法羅群島、丹麥、挪威、瑞典和芬蘭。境內多高原、丘陵、湖泊，第四紀冰河期時全為冰川覆蓋，故多冰川地形和峽灣海岸。挪威海岸陡峭曲折，多島嶼和峽灣；斯堪的納維亞山脈縱貫半島，西坡陡峭，東坡平緩，為一古老的台狀山地，個別地區有冰川覆蓋，冰島上多火山和溫泉。北歐絕大部分地區屬溫帶針葉林氣候；大西洋沿岸地區因受北大西

北歐

洋暖流影響，氣候較溫和，屬溫帶闊葉林氣候。河流短而急，水力資源豐富。

「東歐」係指歐洲東部地區，在地理上指原蘇聯歐洲部分。通常所稱東歐除了包括原蘇聯外，還包括波蘭、捷克、匈牙利、羅馬尼亞、保加利亞等國家。歐洲東部地區的地形以東歐平原為主體，東部邊緣有烏拉爾山脈，平原上多丘陸和冰川地形，北部湖泊眾多，東南部草原和沙漠面積較廣。北部沿海地區屬溫帶沙漠氣候。歐洲第一大河伏爾加河向東南注入裏海。

 # 第二節　歐洲地區觀光景點概況

一、北歐地區觀光導覽

(一)冰島共和國（Republic of Iceland）

獨立日期：1918年12月1日	國慶日：6月17日
主要語言：冰島語	首都：雷克雅維克（Reykjavik）
宗教：基督教路德教派	政體：責任內閣制
幣制：冰島克朗（Icelandic Krona, ISK）	國民所得毛額：41,151美元（2012）
人口：31.9萬人（2012）	氣候：寒冷

◆旅遊概況

冰島位於歐洲西北的北大西洋中，國土多高原，部分為巨大冰河覆蓋，並以火山、溫泉、雪景著名，冰河雪量面積甚廣，幾占全島面積的13%。

首都雷克雅維克，初到這個城市，最令人驚訝的是，市內竟然沒有樹木，然而它卻是世界上數一數二的「健康之都」；街道整齊，空氣新鮮，沒有空氣汙染、沒有噪音汙染、沒有暴力。人口只有10萬，市內有冰島大學，是一所完備的教育機構。讀書風氣盛，舉世聞名。冰島是最早建立國會的國家，冰島人比哥倫布早五百年發現美洲，顯見絕非閉塞之國。

火山活動的頻繁使冰島成為世界上溫泉最多的國家之一，八百多處平均水溫在75℃左右的溫泉遍全國各地，要體驗冰島的大自然魅力，最好來一趟金環之

旅（Golden Circle），金環內包含首都雷克雅維克附近的三個重要景點：蓋錫爾地熱噴泉（Geysir）、古佛斯瀑布（Gullfoss）以及平格費利爾國家公園（Þingvellir）。

火山群和地熱活動，令冰島擁有眾多天然噴泉，而大部分都集中於蓋錫爾地熱區，當中尤以史托克（Strokkur）間歇噴泉最著名。這個世界上數一數二的

雷克雅維克市內沒有樹木，但卻是世界上數一數二的「健康之都」

活躍噴泉，約十分鐘便會爆發一次，高達250℃的泉水從地下湧出，首先鼓起一個藍色的氣泡，然後射出高達20公尺的水柱，不過每次爆發的程度不一，有時更會高達35公尺；而另一個蓋錫爾間歇泉，一天只會噴射約四次，水柱最高可達80公尺。

著名的古佛斯瀑布，亦是冰島最大的斷層峽谷瀑布，寬2,500公尺，分上下兩層，澎湃瀑布來自冰川融化及雨水匯聚，一下子傾瀉於70公尺的峽谷之間，如雷的響聲和激起的水花，讓人震懾，壯觀非常。瀑布名字Gullfoss，在冰島語中解作黃金瀑布，因為河水略黃，加上陽光照射激起的水花，不時泛起跨岸彩虹，形成有如黃金般的珍貴景色。攀登高處看瀑布全貌，固然壯觀，沿小路走近瀑布，看萬馬奔騰流水湧進峽谷的氣勢，更加歎為觀止。

要上一堂切切實實的地理課，來到平格費利爾國家公園準沒錯。公園的平原上有多條溪澗，當走過一道又一道小橋後，原來已經由歐洲走過北美洲大陸了。兩千萬年前地殼變動，歐洲與美洲的兩大板塊便是在此分離，這個大西洋斷裂層，時至今日，仍以每年約0.3公分的速度不斷移開。公園是昔日國會的會址，也是冰島人祖先維京人聚居之地，國會約成立於930年，至1264年一直是冰島的政治和法律最高機關。

另外克利德火山湖（Kerid）也是金環之旅其中一個可觀景點，橢圓形的火山湖約於六千五百年前形成，湖面寬270公尺，由火山口至火山底深約55公尺，但水深卻只有10公尺左右。湖的四周是紅色岩石，由雨水和融雪積存而成的湖水，看起來像一顆藍寶石。地熱為此地帶來無窮資源，這裡的伊甸園溫室就是運用地熱而建成，亦值得一遊。

◆觀光建議

　　雷克雅維克有幾個地方值得一遊：國家博物館、民族博物館、揚生美術館等，還有一流旅館，可以嚐到新鮮的鱈魚。星期三是禁酒日，當天餐館不出售酒類。辛格維利爾（Thingvallir）距雷克雅維克約50公里，這個地方有世界最古老的議會，建立於西元930年，距此地不遠可觀賞到海克拉火山（Hekla Volcano）以及西人島（Westman Island）。

　　另外朗格冰川（Langjokull），這是冰島第二大的冰川，面積1,025平方公里，位於冰島西部，但是景色卻比冰島的其他冰川更迷人，這裡獨特的「熔岩瀑布」冰川絕無僅有，最奇特的是在朗格冰川裡還有一個世界上流量最大的溫泉——代樂達通加溫泉，為朗格冰川增色。朗格冰川距離冰島首都雷克雅維克約三小時的車程，遊客可以安排在朗格冰川駕駛冰上四驅車、雪地摩托車等冰上活動，奔馳於冰涼清爽的空氣、潔白純淨的千萬年冰河上，呼嘯於冰上世界的經驗，絕對令您畢生難忘！

(二)挪威王國（Kingdom of Norway）

建國日期：1905年	國慶日：5月17日
主要語言：挪威語	首都：奧斯陸（Oslo）
宗教：基督教路德教派（85.7%）	政體：君主立憲
幣制：挪威克朗（Norweigain Kroner, NOK）	國民所得毛額：99,316美元（2012）
	氣候：溫和
人口：506萬人（2013.2）	

◆旅遊概況

　　挪威王國位於斯堪的納維亞半島西部，東與瑞典接壤，西鄰大西洋。挪威半數的都市在北極圈內，但墨西哥洋流使得沿岸變得相當溫和。面積約是台灣的9倍大，境內山巒遍布，冰河與海水侵蝕出千萬個曲折深邃的峽灣，構成挪威最傲人的特殊景觀。全國僅3%的土地可耕作，漁業及海上運輸業遂成為挪威最重要的經濟命脈。特產是北海小英雄——小威、北海鱈魚香絲。

　　奧斯陸是挪威首都，也是全國第一大都市。在基督教未傳入前是海盜的據點，城內殘存部分14世紀的古城遺跡，市區最主要的名勝地集中在卡爾‧約漢斯大道（Karl Johans Gate）四周，西北一直到福洛格納公園為奧斯陸主要的遊覽勝地，飯店、餐廳皆集中於此，街頭藝人小販也群集在這條街上。王宮位於大路的西端，建

於1848年，現今國王亦居於此。每日下午一點半可看到王宮前衛兵們交班的儀式。

城市中著名的維格蘭雕刻公園（Vigeland Sculpture Park），園內所有雕刻均以描繪人生百態為題材，所以又有「人生雕刻公園」之稱，為奧斯陸的觀光重點。園內有一百五十個系列雕刻，是挪威名雕刻家維格蘭花了半輩子精力所留下的偉大傑作，個個栩栩如生。

另一個則是維京船博物館，比格迪半島最受歡迎的觀光勝地之一，展示當年留存下來三艘海盜船。這三艘船是過去一百年間在奧斯陸峽灣附近出土的，為9～11世紀間，猖獗在北海和地中海海盜所坐的船隻。除海盜船外，還展示有關海盜的資料。

維京船博物館展示北海小英雄中的維京海盜船與海盜的相關資料（李銘輝攝）

港都卑爾根（Bergen）是挪威第二大城，也是西海岸最大最美的港都，市區濱臨畢灣（Byfiord），直通大西洋。受墨西哥暖流影響成為多雨的地區。卑爾根的主要建築物遊覽地區在港口附近，北部則留存著許多中世紀漢薩同盟時代的古老建築，南部則是近代化的購物街。

Torgalmenninggate大道在中央部分向兩地延伸成的廣闊地帶，是高級旅館、巴士站、百貨公司及高級服飾店林立的散

卑爾根港口北部留存許多中世紀古老建築，圖中右邊第一棟建於1480年（李銘輝攝）

步街道。在漁市場（Torget）附近有一座紀念碑，是紀念海盜時代至今所有活躍於海上的船員們，購物街就環繞在此地帶。

漁市場，是一處熱鬧的露天市場，種類雖有限但極為新鮮。在此別忘了購買海產大快朵頤一番。由港口向北走可看到許多並列的小木屋，即為布里根區（Bryggen）。這裡的木屋都為18世紀典型的民房，14～16世紀漢薩同盟最繁榮時

代的建築物。

漢薩博物館（Hanseatic Museum）位於布里根併排木屋的最前方，屋頂上插有旗幟。創建於1702年，是市內最老的建築物，也是16世紀商人的倉庫，內部的展示品饒富趣味，這座博物館就是14～16世紀德國商人的住屋、倉庫和辦公室。佛洛伊恩山（Floyen）標高320公尺，可瞭望市街、港灣、峽灣及外海，是最佳瞭望場所。至於舊市街（Gamle Bergen）位於卑爾根的西方，這裡留存著許多19世紀中葉的木造建築、寬廣的大道、廣場、小石徑等。建築物內部仍保留原有的風貌。非常具特色，值得專程拜訪參觀遊覽。

民俗博物館（Norsk Folke Museum）為挪威第一號的野外博物館，就在維京船博物館的北方，其型態與斯德哥爾摩的斯堪塞野外博物館相同，到此參觀可一窺農業國挪威的傳統建築物及農民的生活方式，這裡約有一百七十個自挪威各地遷移過來的木造建築。遷移時，是先在原地解體然後運到這裡，再依專家指示照原型復原。在這些老式建築中，最吸引觀光客的應是一千兩百年前建造的一座木造史塔夫（Stave）式教堂。另外在舊市街的Gamlebyen與上述的教堂同樣引人注目，是由Gol村莊遷移過來的。

◆觀光建議

挪威是世界最主要的峽灣國家，從奧斯陸到北極圈，散布有無數的峽灣，有的向內陸伸入約有180公里。到挪威不應該錯過觀光峽灣的機會，到奧斯陸或卑爾根都可搭遊覽車啟程，也可以從卑爾根搭水上飛機，從高空俯視峽灣，把自己融合在大自然的神奇與瑰麗之中。

6月或7月，可以到挪威北部哈默菲斯特，在晚間觀賞「午夜的太陽」也是一種新奇的經驗。夏季6～8月溫暖，最適合旅行。

(三)瑞典王國（Kingdom of Sweden）

建國日期：1523年	國慶日：6月6日
主要語言：瑞典語	首都：斯德哥爾摩（Stockholm）
宗教：基督教路德教派	政體：責任內閣制
幣制：Krona	國民所得毛額：54,879美元（2012）
人口：948萬6,591人（2012.1.31）	氣候：寒溫帶

◆旅遊概況

　　瑞典王國經歷過多次的慘痛歷史，堅守自由與平等的瑞典，以其獨特的中立外交智慧，將瑞典發展得更為富裕繁榮，可說是完美實現了烏托邦典範的國度，世界知名的諾貝爾獎亦是由瑞典知名化學家諾貝爾所設立的國際榮譽，瑞典每年都以盛大的儀式來頒發這項獎項。夏日的白夜、冬季的極光都是北歐特有的大自然景象，豐富的湖泊與森林，讓當地擁有充足的精神生活以外，並能享有繁華的物質生活。

　　斯德哥爾摩是瑞典首府，是一個美麗的水上都市，素有北歐威尼斯之稱，該城建於13世紀，也是經濟、政治、觀光和文化的中心。斯德哥爾摩英文名字是Stockholm，原來在13世紀時，島嶼的居民飽受海盜侵襲，瑞典人於是用巨大圓木修建城堡，在水中設置圓木柵欄抵禦外侮。當地人稱圓木為stock，稱島嶼為holm，Stockholm的名稱就此代代流傳下來。斯德哥爾摩由十四個島嶼組成，因此若由高地俯瞰，只見島嶼和島嶼之間以橋梁相接，這些橋梁和縱橫密布的運河，把斯德哥爾摩串成海上璇宮。

　　斯德哥爾摩的中心廣場皇家公園（Kungstadgarden）原本是皇宮的庭園。18世紀末期，開始開放參觀，園裡花團錦簇，噴泉林立；而遊客必訪的行程有市政廳（Stadshuset），其市政府大樓位於市中心西方的Kungsholmen島上，面臨美麗的馬拉爾湖，被推崇為20世紀歐洲最美的建築物，是斯德哥爾摩的象徵。而每年學術界的桂冠，諾貝爾得獎的晚宴舞會即在此舉行。黃金之屋（Gyllene Sallen）四壁是貼

斯德哥爾摩的市政廳是每年諾貝爾獎頒獎儀式後的例行晚宴會場，由內向外眺望之騎士灣，風景宜人（李銘輝攝）

滿金箔的馬賽克式牆壁，手法雖屬陳舊，但設計頗新穎。此處也是諾貝爾獎典禮後的聚餐場所，在黃金之屋下面就是藍色之屋（Bla Hallen）。每年12月10日諾貝爾獎會在這裡頒發並舉行宴會。

斯德哥爾摩皇宮（Kungliga Slottet）是目前世界上仍在使用的最大的皇家宮殿。皇宮是橫列的三樓建築，從西元1690年就開始建造，花了六十五年及三代建築師的心血才完成。此處是瑞典國王辦公和舉行慶典的地方，在宮內可以觀賞各種金銀珠寶、精美的器皿，以及精美的壁畫和浮雕。每天中午十二點有衛兵交接儀式。皇宮裡面有國家議事廳、禮拜堂、寶物館等。

大教堂（Storkyrkan）位於皇宮南方，是斯德哥爾摩最古老的建築物，其歷史可追溯至1250年，在此建立城牆開始。當時的國王加冕儀式都在此舉行。這座教堂雖不大，但氣象森嚴，讓人有肅穆之感，教堂裡展有歷代皇家騎士的徽章。卡姆拉·斯坦舊市街（Gamla Stan）是斯德哥爾摩最古老的街道，位於大教堂出口與皇宮反方向的地方，街道上保存著歷代的遺跡，古色古香的氣息讓人有置身中世紀的感覺，因為舊市街的道路崎嶇不平且交通流量小，因此到此遊覽最好隨意漫步而行，較能體會此地特有的風味。

◆觀光建議

瑞典滑雪的季節相當長，從12月開始至翌年5月還可以滑雪。日照少，夏季短暫，所以一到夏天，瑞典人民大都離開城市，到小島上夏居，消磨整個溫暖的季節。在斯德哥爾摩的老城還保留中古城市的風格，漫步石磚道上瀏覽城中建築，選購古物特產，真是古意盎然。然而離開此處，又走入現代的世界，一切工業城所給你的感受，都會明顯的迎面逼近。

斯德哥爾摩之外，最值得觀光的地方就是烏普薩拉（Uppsala）了，有許多古代的遺跡，最先為北歐海盜的中心，後來為基督徒之聚點。哥德式大教堂內有國王的墳塚。對面為一圖書館，藏有兩萬冊手抄本，其中最獨特的白銀聖經為第5世紀的手本，純粹以哥德族的語言寫成。

瑞典是色情影片的產銷國之一，容易讓人誤會瑞典是個高度性開放的國家。和歐洲各國相同，瑞典人的性觀念是基於兩性平等的原則，並不是隨時隨地都可與任何人發生性關係，因而千萬不要對瑞典人有此誤解。

(四)芬蘭共和國（Republic of Finland）

獨立日期：1917年12月6日	國慶日：12月6日
主要語言：芬蘭語、瑞典語	首都：赫爾辛基（Helsinki）
宗教：基督教路德教派（82.5%）	政體：內閣制
幣制：歐元（Euro）	國民所得毛額：45,545美元（2012）
人口：542萬人（2013.2）	氣候：寒帶

◆旅遊概況

　　芬蘭位於歐洲北部，海岸線長1,100公里，並有「千湖之國」之稱。芬蘭是世界高度發達國家，人均產出遠高於歐盟平均水準，國民享有極高標準的生活品質。

　　赫爾辛基是芬蘭的首都，它是個三面環海的港市，其中以「南岸碼頭」最負盛名。對於愛好文化的旅遊者人而言，赫爾辛基絕對是上佳選擇，其建築新舊雜陳，至今仍保留著新古典時代留下的建築物，可說是全歐洲最具特色，因此被選為2000年的歐洲文化城。赫爾辛基是個適宜徒步遊覽的城市，旅客可以輕鬆而又安全地到達心目中的景點。市區可分兩大部分，一為中央車站與參議院廣場間的市中心，19世紀的建築物隨處可見；另一部分為市北的曼納海姆大道（Mannerheimintie），沿路有不少博物館及公園。

　　位於中央車站旁還有著名的國家歌劇院，一年到頭都有來自世界各地高水準團體表演，顯示芬蘭人對文化生活的重視和熱衷，遊客別錯過找時間去享受心靈饗宴。位於市中心參議院廣場上的赫爾辛基大教堂（Tuomiokirkko），及其周圍淡黃色的新古典主義風格的建築。乳白色的大教堂建於1852年，俗稱「白色教堂」，其結構之精美，氣宇之非凡，堪稱芬蘭建築藝術上的精華。大教堂前是參議院廣場，東西兩側分別為內閣大樓和赫爾辛基大學，南面不遠處是總統府、最高法院和市政廳所在地。在參議院廣場中心，有一座高大的大理石紀念碑，豎立於1863年，上面屹立著當時的統治者，沙皇兼芬蘭大公爵的亞歷山大二世銅像，以紀念他給予芬蘭廣泛的自治。其他如嚴石教堂、西貝流士公園、1952年在赫爾辛基舉行的第十五屆奧運會之奧運會運動場，都值得專程拜訪參觀。

　　據統計，芬蘭境內共有187,888個湖泊，三分之一的國土位於北極圈內，冬季裡漫漫長夜，這裡有著名的聖誕老人村，節日色彩濃厚；夏季則可觀賞午夜太陽，堪稱奇景。在芬蘭偏北的地區，冬季有機會欣賞北極光，極光奇景只在地球兩端可以

位於市中心參議院廣場上的赫爾辛基大教堂，氣宇非凡，
堪稱芬蘭建築藝術上的精華（李銘輝攝）

看見。一般來說，每年9～3月，芬蘭都有北極光出現，以12～1月出現得較頻密。

到聖誕老人村觀光的人都一定會做三件事，第一件是到聖誕老人郵局給朋友
或者給自己寄一張明信片；在聖誕老人村要做的第二件事是品嚐一下聖誕老人的美
味佳餚，在村子裡有一個三角帳篷，帳篷裡是個小餐館，還點著煤油燈，吃一塊麵
包，一大塊烤三文魚肉，一大勺馬鈴薯沙拉，大快朵頤，盤子、叉子和勺都是木頭
的，非常原生態；第三件事是一腳邁進北極圈。當地有一條白線，上書北緯66度32
分35秒，在這有一根指示柱，上面標明北極村到世界各主要城市的方向與距離，注
意找上面有塊方向板，上面標著TAIPEI→7804 KM。

◆觀光建議

芬蘭的春天是2～4月，是個白雪皚皚的季節。美麗的雪景配上清新的空氣，
正是遊客滑雪、溜冰意興遄飛的時候。不過遊客千萬要記得準備大衣、外套和帽
子，才能在寒冷的氣候中享受暖和的戶外生活。

(五)丹麥王國（Kingdom of Denmark）

國慶日：4月16日	首都：哥本哈根（Copenhagen）
主要語言：丹麥語	氣候：海洋性
宗教：基督教路德教派	政體：內閣制
幣制：丹麥克朗（Krone, DKK）	國民所得毛額：55,448美元（1997）
人口：556萬人（2011.4）	

◆旅遊概況

　　丹麥氣候溫和宜人，一年四季都可以前往旅遊。但通常一年的旅遊季節由4月開始，一直到10月左右，6月開始到8月是旅遊旺季。因為這段期間美術館和景點關門較晚，並有許多免費的戶外音樂會和表演。而且此時天氣晴朗、溫度適宜，最高溫度21℃，平均15℃～17℃。如果希望觀看演出的遊客千萬不要錯過。

　　丹麥是歐洲最古老的王國之一，是歐洲大陸與斯堪的納維亞半島的橋梁。哥本哈根是丹麥的首都、最大城市及最大港口；是北歐最大的城市、著名的古城，也是丹麥政治、經濟、文化的中心。市區內綠蔭盎然，潔淨的街道上，多見宮殿、美術館、公園、博物館等；因此哥本哈根有北歐的巴黎之稱，因為這裡與巴黎有許多相似之處，有許多宮殿、城堡和古建築。城市充滿濃郁的藝術氣息，有阿肯藝術中心、路易斯安那博物館、國家博物館等眾多藝術博物館，從古老的古典藝術，到繽紛的現代藝術，都能在這裡找到豐富的展示。在這座城市裡，齊聚著古老與神奇、藝術與現代、自然與人文、激情與寧靜，這就是哥本哈根——一個迷人的國度。童話故事大師安徒生在哥本哈根度過了他的大半生，他的眾多著作都是在這裡進行創作。哥本哈根集聚著充滿童話氣質的古堡與皇宮、鄉村與莊園。從沉澱著古老歷史的舊皇宮，到延續著皇族傳奇的阿美琳堡宮，比鄰坐落在這個城市中。

哥本哈根的佛萊德瑞克斯古堡建於17世紀，當時的國王都在此加冕，是觀光客必遊之重要觀光景點（李銘輝攝）

　　丹麥小城比隆市（Billund）有個聞名遐邇的「樂高公園」，其占地面積25公頃，是一個用三百二十萬塊積木建成的「小人國」，公園以其新穎獨特的積木藝術吸引了世界各地的遊客，使它成為僅次於哥本哈根的丹麥的第二旅遊勝地。還有世界第一條步行街——斯托羅里耶購物街，琳瑯滿目的商品會讓並不喜歡購物的人也為之動心。

　　丹麥其他重要觀光景點包括歐登塞（Odense）、奧爾胡斯（Aarhus）等。主要購物為丹麥的銀器、家具、精細的陶瓷、設計大膽的衣料、毛皮等手工藝品。

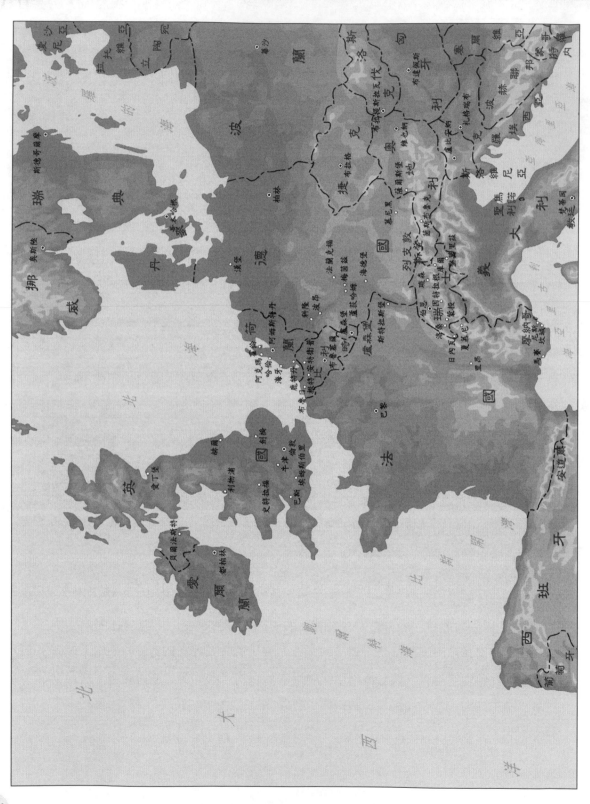

西歐／中歐

◆**觀光建議**

　　最適宜到丹麥旅行的季節是5～9月，因為各種娛樂設備，遊覽車等，多半只能在這段時期利用。飲酒乾杯是丹麥人的社交習慣，如果用餐時相互叫Skal，就表示要一口飲盡整杯酒，這是丹麥的餐桌禮儀。如果首次拜訪當地人並被招待晚餐的話，訪客通常有帶一束花送給主人的習俗。

　　首都哥本哈根有許多值得一看的地方，其中不論任何年紀的遊客都應看看的四個地方是：坐在港口石頭上的美人魚銅像、蒂沃利公園（Tivoli）、人們稱為散步街（Walking Street）的購物街、丹麥女王瑪格麗特二世的住宅「阿美琳堡宮」。

二、西歐／中歐地區觀光導覽

(一)愛爾蘭共和國（Republic of Ireland）

建國日期：1949年4月18日	國慶日：3月17日
主要語言：英語、愛爾蘭蓋爾語（Gaelic/Irish）	首都：都柏林（Dublin）
	政體：責任內閣制
宗教：天主教（82%）	國民所得毛額：44,781美元（2012）
幣制：歐元（Euro）	氣候：海洋性
人口：458萬人（2011.4）	

◆**旅遊概況**

　　愛爾蘭的國土全長483公里，寬274公里，海岸線長達5,000公里。整座島嶼孤立的時間長達八千五百年。愛爾蘭的地形包括山丘、沼澤、河川和離島，景觀非常的豐富多變。純樸的愛爾蘭人以好客、友善、幽默和有趣而聞名，絲毫不受當地陰雨的天氣影響。

　　愛爾蘭的首都都柏林已經發展成高科技的都市，也是歐洲快速成長的都市之一。鄉間廣大的田園未受到人類的汙染，和繁華的都市形成強烈的對比。都柏林擁有城市的清涼舒爽，蒼翠繁茂的公共綠地，蜿蜒曲折連綿不斷的海岸線，以及數不勝數的時尚設計精品店。充滿活力的都柏林煥發著青春的朝氣，但同時又保持著一種既溫馨又悠閒愜意的氛圍。它是歐洲最令人感到興奮的首都之一，都柏林滿足了您對於一個城市的歷史、文化、娛樂、購物、酒吧和餐廳等所有物質與精神方面的

追求和渴望。值得慶幸的是,遊覽都柏林的所有觀光景點不需要花費很多錢。在出發之前,您可以購買一張都柏林通行證(Dublin Pass),這樣您就可以遊覽三十多個最受歡迎的景點,幫您省下不少旅費。

愛爾蘭有全世界最壯觀的景色,其自然風光總是帶著一股神秘的氛圍和強烈的吸引力。例如莫赫懸崖(Cliffs of Moher)位於克雷爾郡(County Clare),被譽為愛爾蘭最令人歎為觀止的景點。站在230公尺高的莫赫懸崖上,腳下就是浩瀚無垠的大西洋,這種感覺是何等刺激!莫赫懸崖連綿8公里,在懸崖峭壁間有許多險峻的步道。

布拉尼城堡(Blarney Castle)於六百年前由科麥克‧麥卡錫(Cormac MacCarthy)所建造,他是當時愛爾蘭最偉大的首領之一;從此之後,這座城堡就開始吸引了眾人的目光。在過去的幾百年中,已經有數百萬人來到過布拉尼城堡,讓這個地方儼然成為一個世界性的地標,也是愛爾蘭最寶貴的財富之一。在布拉尼城堡的塔樓上面有一塊神奇的大石頭,就是傳說中的「巧言石」(Blarney Stone)。據說,不善於言語的人只要親吻了這塊石頭,就會馬上擁有一副好口才。但您可千萬別把這個說法當真,很多名人都親吻過這塊神奇的石頭,包括蘇格蘭小說家史考特爵士(Sir Walter Scott)、美國總統、各國領導人以及一些國際知名的演員等等。

世界知名的斯凱利格麥可島(Skellig Michael),因為其考古學上的重要地位

愛爾蘭的莫赫懸崖,高230公尺連綿8公里,有全世界最壯觀的懸崖景色

而聞名於世，這裡有保存完好的早期基督教修道院，現在已經被列名為世界文化遺產。另外，斯凱利格麥可島還是鳥類的天堂，也是世界上第二大塘鵝棲息地，大約有二萬七千對塘鵝散居在這裡。

格蘭達洛（Glendaloug）是威克洛山國家公園（Wicklow Mountains National Park）中最富盛名的熱門景點。「格蘭達洛」的意思，就是「兩座湖泊之間的峽谷」。格蘭達洛以其原始壯麗的美、豐富的精神內涵和珍貴的考古價值而聞名。在山中行走，徜徉在森林，在湖邊散步，您會感覺到自己彷彿沉浸在濃濃的歷史氛圍之中。峽谷和湖泊的周圍有許多可供歷史考察的地方，如石群、早期的基督修道院、城堡和中世紀教堂。

巨人之路（Giant's Causeway）是由一堆圓柱體的玄武岩組成。高高低低、錯落有致的石柱群形成了一級級台階，從山腳延伸到海中。這裡總共大約有四萬根石柱，大多數都是六邊形的，但是也有一些是四邊形、五邊形、七邊形和八邊形。最高的石柱大約有40英尺高，懸崖某些地方的固體火山岩層有90英尺厚。這種地質現象簡直就是大自然的傑作，它就位於安特立姆郡（County Antrim）北部海岸。目前「巨人之路」由全國名勝古蹟託管協會〔通稱「全國託管協會」（The National Trust）〕負責保護管理，是愛爾蘭的一級世界遺產。這裡值得您花上一整天時間慢慢探索觀賞。從貝爾法斯特（Belfast）驅車前往「巨人之路」，大約需要1.5小時車程。

不管您是想站在大西洋岸邊感受大自然的衝擊，還是夢想在翠綠色的山間徜徉流連，亦或是想體驗大都市的繁華喧囂，愛爾蘭都能滿足您的需求。

◆觀光建議

愛爾蘭是一個「綠色之鄉」，有碧綠的草原、翠綠的湖泊、清澈的河流、霧氣濛濛的蒼穹，這樣美麗的自然景觀，再加上愛爾蘭人豪放的個性，使它散發出魅人的氣息；除了美麗的湖光山色之外，愛爾蘭是打獵、釣魚與划船的好地方。同時，由於它是乳酪、漁產的地方，喜歡品嚐精美食物的旅客，可以享受豐盛的牛排、乾肉、鱒魚、鮭魚。愛爾蘭的春天是雨量最少的季節，東岸幾乎不會下雨。5月以及6月是陽光最為燦爛的時節，7月以及8月溫度最怡人。最糟糕的季節則是12月以及1月，不但雨量多且嚴寒，陽光也不常露臉，盛吹西風且多雨，不適合觀光。

觀光勝地有：首都都柏林、三一學院、奧康尼爾像、西部農村風光、康尼馬拉的北部海岸及格倫達羅修道院。

(二)大不列顛暨北愛爾蘭聯合王國（英國）
（United Kingdom of Great Britain and Northern Ireland）

國慶日：每年6月份擇一週六作爲女王官方生日（女王實際生日爲4月21日）
首都：倫敦（London）　　　　　　人口：6,243萬人（2011）
主要語言：英語　　　　　　　　　氣候：海洋性
宗教：英國國教　　　　　　　　　政體：責任內閣制
幣制：英鎊（Pound Sterling）　　國民所得毛額：38,591美元（2012）

◆旅遊概況

對於歐洲歷史有濃厚興趣的人，英國的一草一木，一瓦一石都充滿著歷史的氣息，憑弔古蹟而發思古之幽情，就足以使人流連忘返了。倫敦這一個古都就有許多的名勝古蹟讓人緬懷大英帝國的歷史榮耀。到英國旅遊的遊客往往以倫敦作爲觀光的重點，也以這個城市爲中心，往英國其他遊覽地作輻射狀遊覽。從倫敦往南走，到英格蘭的南方地，在這裡，可以遊覽英格蘭最古老的坎特伯里大教堂；在牛津區裡，可以遊覽布倫海姆宮（Bleheim Palace）。泰晤士河從牛津到溫莎的這一段流域，景色怡人，美麗的山莊、小城鎮布滿沿岸，讓人心曠神怡。從倫敦往西北走，可到達英格蘭的中部地域，英國人常說這裡是英國氣息最濃郁的地方，莎士比亞的故居、英國皇家狩獵地、羅賓漢守護的雪伍德森林皆在此。若再往西北走，則可到達英格蘭的北地，是英國的工業區，從利物浦至赫爾，工廠林立。英國的西方呢？還有威爾斯，則是英格蘭傳奇與英雄故事的發源地。

倫敦最有魅力的古蹟倫敦塔（Tower of London）是倫敦很著名的地標，該城堡有九百多年的歷史，從羅馬帝國時期盛極一時，它扮演過各種角色，堡壘、皇宮、監獄、博物館，參觀可以深切體會到中世紀的森嚴與威權，還可以親眼目睹皇室加冕時所使用的各式皇冠珠寶！

倫敦塔橋（London Tower Bridge）建於1886年，爲哥德式外觀的建築，橋塔和橋身的鋼鐵骨架外，鋪設花崗岩和波特蘭石來保護骨架和增加美觀。是一座橫跨泰晤士河的鐵橋，因位於倫敦塔附近而得名。倫敦塔橋爲泰晤士河上最爲著名的橋梁，因橋身爲四座塔樓連接而成，故而被人稱爲塔橋。遊客可在塔橋上步行瀏覽，不須收費，參觀塔橋可從北邊的塔橋乘電梯上去觀看大橋的結構工程，再從從大橋的高空通道上走過泰晤士河，飽覽泰晤士河及兩岸的秀麗景色，是去倫敦不能不走

訪之行程。

倫敦的大英博物館（British Museum）與紐約大都會博物館、巴黎羅浮宮並稱世界三大博物館，館內蒐集之文物珍品廣納東西文明，可以深切瞭解英國殖民史，其珍藏著遠自埃及運來的精彩文物及木乃伊。白金漢宮（Buckingham Palace）是歷代英國國王與女王的加冕典禮之舉行地點，若幸運的話，可觀賞威風凜凜的御林軍交接儀式（並非天天都有，也受氣候影響及日期安排）。

西敏寺（Westminster Abbey），是倫敦最有魅力的古蹟，是一座位於倫敦市中心西敏市區的大型哥德式建築風格教堂，自從1066年征服者威廉在此加冕以來，西敏寺一直是歷代英國君王的加冕所在，也是一千多年來安葬和紀念英國歷史上許多著名人物的地方，數世紀以來，已有數百萬名朝聖者拜訪該寺。今日西敏寺完全自籌資金，並無王室、英國聖公會或國家的財政撥款，而是仰賴門票收入與捐贈。

大笨鐘坐落在英國倫敦泰晤士河畔的西敏寺鐘塔上，是倫敦的標誌之一（李銘輝攝）

愛丁堡是蘇格蘭最具特色的城市與首府，其城內之藝術與歷史遺跡豐富，擁有多元文化人口。你可以隨著悠揚的風笛輕踏腳步，漫步在18世紀的新城、瀰漫藝術氣息的王子街；愛丁堡古堡群山環繞，是一座有著濃厚中世紀風格的古英國城堡。華麗的建築矗立在古老基石上，城堡的城垛、尖塔、角樓及舊城的砲門，在朵朵碎雲陪襯下，讓城堡更添風味。

史特拉福因莎士比亞一個人的成就而名聞遐邇，造訪當地令人發思古幽情，古色古香的建築，靜謐的田園風光，經典的英國鄉村在此一覽無遺。13世紀的酒館、都鐸式的建築，深深感受偉人的腳步；前往參觀大文豪莎士比亞及安妮的故居，漫步於此，可以感受歷史與戲劇的奇妙融合。

兩千年前古羅馬帝國時期，巴斯（Bath）溫泉曾經治癒英王布拉杜德的宿疾，經過千年歲月的洗禮，風韻猶存。其獨特的悠閒氣息，更是文學作品的搖籃，擅於刻畫人性與社會的作家珍‧奧斯丁女士，與巴斯有特別深厚的情感，更在此完成《傲慢與偏見》等名著。在此你可以拜訪兩千年前羅馬時期所建的巴斯城、羅馬浴

場、普特尼橋及皇家新月樓廣場等。

巨石陣（Stonehenge）位於英格蘭威爾特郡，是英國的旅遊熱點，每年都有一百萬人從世界各地慕名前來參觀。巨石陣是英國最著名的史前建築遺跡，它的建造起因和方法至今在考古界仍是個不解之謎。巨石陣也稱為圓形石林，位於英國離倫敦大約120公里一個叫做埃姆斯伯里（Amesbury）的地方。一望無際，綠色曠野上的巍峨巨石，堆疊得井然有序，儼然是一處殘缺的祭壇聖地，這裡是世界上最大的巨石林，也是歐洲最大的史前古蹟。

溫莎古堡（Windsor Castle）是世界上最悠久、最宏大之古堡，今為英國女王伊莉莎白二世最愛的行宮，是九百年來英國王室重要的居所，雄踞在泰晤士河岸的山丘上，居高臨下的絕佳軍事防禦位置，古堡內部收藏皇家歷代文物及珍貴寶物，擁有許多精巧雕刻的瑪麗皇后玩偶屋，也有舉辦愛德華王子與蘇菲王妃婚禮的聖喬治禮拜堂，奢華的15世紀哥德式建築，讓您捨不得眨眼！細細品味著溫莎公爵那不愛江山只愛美人的浪漫愛情故事！

劍橋（Cambridge）是劍橋大學的所在地，依循康河的輕柔，彎彎流經具有七百年歷史英國著名大學城——劍橋，兩岸垂柳，綠地如茵，回想徐志摩的再別康橋，娓娓訴說著劍橋的柔美！

◆觀光建議

要觀賞倫敦市，最好的方法是搭乘小船從西敦市區出發，航經格林威治、倫敦塔，到達漢普敦法庭、大笨鐘與議會廳。

溫莎古堡，九百年來是英國王室重要的居所（李銘輝攝）

412

　　英國人非常注重「個人隱私」，因此不要詢問對方的「年齡」、「性別喜好」、「收入」及「個人資產」等問題。購物切忌「講價」，英國人普遍認為講價是一種不尊重賣家及野蠻人的行為。除非是在跳蚤市場或臨時市集，則另當別論。「Yeah」的手勢方向不可亂比！切記剪刀式「Yeah」的手勢手掌向外，手背向自己，是正確的比法，代表「和平」之意；反之，手掌向內，手背向外，則意同比中指的「Fuck」，帶有辱罵之意。如受邀至英國人家中作客，一定要帶上禮物，否則會被認為不尊重主人應邀的誠意。

(三)法蘭西共和國（French Republic）

獨立日期：1793年9月22日	國慶日：7月14日
主要語言：法語	首都：巴黎（Paris）
宗教：天主教	政體：總統制
幣制：歐元（Euro）	國民所得毛額：40,690美元（2012）
人口：6,582萬人（2011）	氣候：大陸性和海洋性的混合氣候型

◆旅遊概況

　　法國地域有著許多奇妙的對比，從生長稻米與香蕉的隆河河谷，到空氣中充滿啤酒味的亞爾薩斯；陡峭的阿爾卑斯山，到平坦的法蘭斯平原；從勃根地等綿延的葡萄園，到布列塔尼的荒野岬角。對每一位法蘭西的造訪者而言，最大的喜悅是目睹它的多樣性。法蘭西的鼎盛文明集中於它的中心——巴黎，巴黎是一座優美且刺激的城市，舉世聞名的艾菲爾鐵塔、羅浮宮、凡爾賽宮、聖母院、凱旋門等，都是遊客必至之處。還有諸如東北的工業地帶、中央高地的山谷與峻嶺、布列塔尼的大西洋岩岸、羅亞爾河的莊園城堡、地中海岸的明媚風光，在在引人入勝，永不煩厭。

　　法國首都巴黎是深具歷史意義且浪漫迷人的藝術、文化、美麗之都。塞納河流經巴黎，是法國第二大河，源自法國東部向西流，流域地勢平坦，水流緩慢，利於航行。巴黎市中心的河道以人工石砌河堤，有許多宏偉的建築建在塞納河兩岸，也將兩岸劃分成不同的特色風格及景觀。法國人依河水的流向，將塞納河北岸稱作右岸，南岸稱為左岸；右岸的發展形成巴黎的主要商區與政治中心，左岸有著名的咖啡店及拉丁區，充滿文藝氣息。

　　一個美麗的城市，都會有一條偉大的河川，到巴黎遊塞納河是必定的行程，

在夏天是不錯的享受，在冬天也不例外，因為可以吹暖氣，不用風吹雨淋，從塞納河上看巴黎，所得到的印象與任何時候都不同。任憑河水自由流淌，去看看所過之處的風景吧！傍晚時分，在白天與黑夜的交替中最能引人遐思！沿著巴黎塞納河沿岸有艾菲爾鐵塔、協和廣場、奧賽博物館、羅浮宮、聖母院，左岸有知名的咖啡館、博物館、畫廊等，美不勝收。

位於法國巴黎塞納河畔的艾菲爾鐵塔，已經矗立120年（李銘輝攝）

　　艾菲爾鐵塔於1889年4月25日建成，位於法國巴黎戰神廣場上，是一座鏤空結構的鐵塔，距今已超過一百二十年，塔高300公尺，天線高24公尺，總高324公尺，為巴黎最高的建築物，是法國和巴黎的一個重要景點和突出標誌。你可以選擇徒步登塔或坐纜車上第一層和第二層，在此可以放眼巴黎全城。

　　羅浮宮位於巴黎塞納河畔，原是法國的王宮，現在是羅浮宮博物館，擁有的藝術收藏達三萬五千件，包括雕塑、繪畫、美術工藝及古代東方、古代埃及和古希臘羅馬等七個門類。法國巴黎羅浮宮主要入口為玻璃金字塔，為貝聿銘等建築師的改建工程，巧妙利用玻璃折射增加採光並讓新建物融入幾百年前的舊建築。世界四大博物館之一的羅浮宮有三寶，分別為《米羅的維納斯》（*La Venus de Milo*）、《勝利女神》（*La Victoire de Samothrace*）、達文西的《蒙娜麗莎的微笑》（*Mona Lisa*）此羅浮宮三寶百聞不如一見，你絕不能錯過。

　　巴黎聖母院坐落於巴黎市中心塞納河中的西岱島上，始建於1163年，是巴黎大主教莫里斯・德・蘇利決定興建的，整座教堂在1345年才全部建成，歷時一百八十多年。巴黎聖母院是一座典型的哥德式教堂，之所以聞名於世，主要因為它是歐洲建築史上一個劃時代的標誌。聖母院的正外立面風格獨特，結構嚴謹，看上去十分雄偉莊嚴，是法國文明的徵象。此外，法國文學家維克多・雨果所著之小說《鐘樓怪人》，故事的場景即設定在1482年的巴黎聖母院，內容環繞一名吉卜賽少女（艾絲梅拉達）和由副主教（克諾德・福羅諾）養大的聖母院駝背敲鐘人（加西莫多）。此故事曾多次被改編成電影、電視劇及音樂劇。想與鐘樓怪人在聖母院

邂逅嗎？何妨來此一遊？

◆觀光建議

11～6月是最佳的遊覽季節，氣候溫和舒適。炎熱的6～8月雖然是外國旅客湧入的旺季，然而在這段期間，主要的劇場、博物館都關門休息。巴黎及鄰近郊區，布滿風景名勝與歷史遺產，不可不全覽。想真正認識法國人的生活層面，田園旅行也不可少。在諾曼第、布列塔尼、亞爾薩斯、奧文尼、普羅旺斯等，旅遊者可以接觸到獨特的習俗民風。阿爾卑斯山的白朗峰、庇里牛斯山及中央高地，都是值得攀登的名岳大山。南部蔚藍海岸、英吉利海峽、諾曼第與布列塔尼的無邊沙丘，都是多彩多姿的海濱度假勝地。

在法國要先用法文打招呼，再用英文交談，否則容易招來白眼。因為法國人普遍認為在法國旅遊使用法文是「應該的」！外國人在法國使用英文是不尊重法國的行為。正式餐館用餐切記要將所點的食物「吃光光」，否則會被誤認為浪費美食及不尊重廚師的手藝，招來店家的不滿。切記在大城市擁有路邊座椅的咖啡店，其咖啡價格大多以座椅的位置區分，愈靠近路邊，價格愈貴。法式咖啡是單獨品嚐的，不與點心或蛋糕同時享用。

(四)荷蘭王國（Kingdom of the Netherlands）

建國日期：1814年	國慶日：4月27日
主要語言：荷語	首都：阿姆斯特丹（Amsterdam）
宗教：基督教、天主教	政體：責任內閣制
幣制：歐元（Euro）	國民所得毛額：45,942美元（2012）
人口：1,678萬人（2013.5）	氣候：海洋性

◆旅遊概況

荷蘭國土海拔很低，很多地方地勢接近甚至低於海平面，因此又常稱低地國。其以海堤、風車和寬容社會風氣聞名。首都是阿姆斯特丹，是憲法確定的正式首都，然而，政府、女王的王宮和大多數使館都位於海牙。此外，國際法庭也設在海牙。

荷蘭是一個國境從北到南都被鮮花覆滿的國度，即使花期過了，你都還能在溫室暖房或拍賣市場上看到美麗的花朵，更別說一年到頭數不清的鮮花慶典了。所以

荷蘭不但是個與海爭地的國家，還是個終年花團錦簇的國家呢！

最有名的庫肯霍夫公園（Keukenhof），就是每一位來到荷蘭的遊客都不能錯過的地方：公園占地70英畝，共有六百萬株的花卉，光是鬱金香就有超過三千種不同的顏色和形狀，即使花上一整天也看不盡她們各式各樣的姿態。庫肯霍夫的春天真是一場嗅覺及視覺的饗宴，

庫肯霍夫公園的春天真是一場嗅覺及視覺的饗宴，光是鬱金香就有超過三千種不同的顏色和形狀，美不勝收（李銘輝攝）

你甚至還可以欣賞到多種不同的歐洲園藝造型呢！阿斯米爾（Aalsmeer）的鮮花拍賣市場，讓這些美麗的花朵更貼近現實生活的快速節奏：荷蘭共有八個鮮花拍賣市場，阿斯米爾是外銷數量最大的一個，每天都有超過百萬台幣以上的營業額。這裡全年都開放參觀，每天早上七點至十一點，遊客都可以購票進場參觀，在架高的「觀光走廊」（Visitors Gallery）上觀賞迅雷不及掩耳的拍賣過程！

雖然全國都可以賞花，但最好的賞花動線是從北部的阿克瑪（Alkmaar）、霍倫（Hoorn），一直到哈倫（Haarlem），這條路線除了賞花也頗具一般的旅遊價值。阿克瑪每週五早上有熱鬧的乳酪拍賣，小鎮上有精緻的手工藝品店，也少不了嚐嚐新鮮美味的乳酪。霍倫是個在艾塞湖（Ijsselmeer）邊的小城，有蒸汽小火車可搭，有一番不同的情趣。哈倫號稱「花城」，充滿了文藝氣息，不但花田及育苗圃美得炫目，還可以買球莖回家自己栽培，這裡離庫肯霍夫所在的利茲（Lisse）也不遠，可以一起遊覽。

阿姆斯特丹市中心區的地標水壩廣場（Dam）幾乎是所有觀光客必到之處，事實上阿姆斯特丹也因此而得名，就是指阿姆斯特河上的水壩。廣場上的陣亡戰士紀念碑聚集了許多觀光客，另一側是建於西元1648年的皇宮行館，王宮曾經成為市政廳及路易拿破崙的皇宮，內部陳設極為富麗堂皇，外觀雄偉氣派仍可看到精巧的浮雕，最特殊的是當年施工時因應本區濕地的地質，曾打下一萬三千六百多枝木樁作地基。水壩廣場紅燈區（Wallen）顧名思義是阿姆斯特丹的風化區，位於舊城區從瓦摩西街到新市場及東印度館之間的區域。一條條窄小的巷道充斥著情色文化的各種表徵，穿著暴露的「櫥窗女郎」在她們謀生的櫥窗內搔首弄姿，情趣商店的各

種商品毫不遮掩的展示在街道旁，這些巷弄裡無時不刻瀰漫著一種詭異的氣氛，來到這裡滿足好奇心的同時，也請特別小心注意自己人身及財物的安全。

賓霍夫公園（Begijnhof）指的是「凡人修女院」為主一帶的綠地庭園，其間還有一棟門牌34號的黑色木造古屋，建於15世紀，是目前阿姆斯特丹市內最古老的建築物。修女院周邊都是歷史性的建築，中庭地區是一個小廣場及一片整潔的草坪，整體環境看來十分幽靜，修女院禮拜堂就在廣場邊上，斜對面還有一座英國教堂，這座哥德式教堂現在租給英國及蘇格蘭長老教會。

另外國立博物館（Rijksmuseum）坐落在綠意處處的花園之中，典雅的建築外觀十分吸引人，館內最為知名的收藏就是17世紀荷蘭畫家林布蘭的作品。梵谷是荷蘭最有名的畫家，但是他真正成名及世人給予的榮耀都在他去世之後，關於他戲劇性的一生就像他的畫作一般，充滿藝術家特立獨行的風格。梵谷美術館（Rijksmuseum Vincent van Gogh）收藏的作品，展示梵谷各個時期的畫作，隨著他飄泊的一生，每一階段都可發現當時的生活環境融入了作品之中，讓參觀者更深切瞭解這位印象派大師的創作歷程，展出品除了豐富的繪畫作品、素描外，還包括他的信件。

其他荷蘭南部的特色小鎮如位於海牙和鹿特丹之間的小城台夫特（Delft）、能一眼看到最多風車的地方——小孩堤防（Kinderdijk）、鄉村森林國家公園（De Hoge Veluwe）、庫勒穆勒美術館（Kroller-Muller Museum）、荷蘭的水都——羊角村（Giethoorn）、乳酪堆積成的小鎮——阿克瑪、現任女王碧翠絲（Beatrix）居住與辦公的城市——海牙，以及海牙的馬德羅丹小人國等，都是讓遊客流連忘返的景點。

◆觀光建議

到荷蘭來的人，都急切地想親睹古老的風車、觀賞17世紀荷蘭黃金時代留下來的豐盛遺物與名家繪畫，以及梵谷倫勃朗的家鄉。來到這裡又發現，它還是個花之王國，聞名全球的鬱金香有多種花色，鮮豔非凡，其他的花朵，也是五色繽紛，荷蘭的花正獨霸歐洲各國市場。

荷蘭首都阿姆斯特丹是歐洲四大名城之一，既保存17世紀黃金時代的風貌，又有現代化的氣息，水都阿姆斯特丹，水道縱橫，市內一百六十條運河，整個城市像鑽石般燦爛，而它也是世界鑽石之都，鑽石加工世界馳名，加工後運至全球各地，所以價格便宜。古時候荷蘭政治中心的海牙，今日仍涉及相當的政治，為國際法庭與外交使節集會之所。迷人的骨董店、美麗堂皇的古廈，令人流連。而荷蘭第

二大城鹿特丹，又是另外一個丰采，它是融合現代與未來的城市，600英尺高的太空塔聳立，讓人們對鹿市有了特殊印象。

春末為最好的觀光季節。除了眾所周知的遊樂地、博物館、花園、風車外，如果有時間的話，可以搭乘荷蘭便捷舒適的交通，遊覽17世紀以來聞名世界的Delft瓷器的出產地——台夫特。

荷蘭有一個與其他國家不同的習慣，即無論爬樓梯或走升降扶梯，女性一般都跟在男性的後面，這並不是不尊重女性，而是荷蘭人特有的習慣。

(五)比利時王國（Kingdom of Belgium）

獨立日期：1830年7月21日	國慶日：7月21日
主要語言：荷語、法語、德語	首都：布魯塞爾（Brussels）
宗教：天主教	政體：責任內閣制
幣制：歐元（Euro）	國民所得毛額：43,175美元（2012）
人口：1,096萬人（2012）	氣候：海洋性

◆旅遊概況

比利時的海岸雖然只有60多公里長，但寬廣的沙灘和沙丘上，分布著似乎沒有盡頭的度假勝地。狄潘尼（De Panne）和明德柯克（Middelkerke）之間的海岸，航海、垂釣等活動非常普遍。

比利時的傳統文化，都表現在它各地區的季節性慶典上，春天時，華倫區的嘉年華會，充滿了歡樂的氣息；夏季，亞斯地方的巨人遊行和曼斯地區的巨龍大賽都很有趣；冬季來臨後，耶誕歌聲更傳遍全國每一個角落。瓦蘭德倫區的節慶兼具宗教與歷史的特色，地方色彩濃厚，這些民俗慶典的文化特色迥然不同，深深吸引著來自不同地方的遊客。

布魯塞爾以廣場為中心，分為上下城；上城區是高級住宅與名品店，也是商業重鎮，下城區是豐富的歷史古蹟。該廣場中心的布魯塞爾市政廳建於1402年，黃金大廣場上的廣場與市政廳於1988年為聯合國教科文組織評為世界文化遺產；附近尚有聖彌額爾聖古都勒主教座堂、以巨大的玻璃溫室著稱的拉肯皇家城堡等；廣場就像布魯塞爾的心臟，心臟周邊滿布令人心跳的精品店和巧克力店。而廣場有世界馳名的尿尿小童，他可是布魯塞爾最長壽市民。黃金廣場鋪設著美麗石磚，周圍盡是文藝復興和巴洛克式的華麗建築。閒暇之餘您可租台腳踏車悠遊在這景色如畫的城市裡。

另外布魯日（Bruges）是典型的中世紀古城，保存著大量世紀前的建築，城市裡運河及水散發著一種平靜的氣息，它被譽爲是比利時最浪漫的城市，由於城市裡運河及水道交錯，又有「小威尼斯」或「北方威尼斯」之稱。這座浪漫水城的誕生，是因爲當初統治者爲了抵禦海盜而在這裡修建了城堡，後來城堡漸漸擴大爲城市，想要充分享受整個布魯日，至少要待一到二天的時間，在城裡可以選擇租單車、馬車或巴士代替步行，或是搭乘當地的觀光小遊船，享受置身水都的感覺，或者，你也可以選擇慵懶無慮地漫步在中古世紀街道上，沉浸在它美麗的文化環境裡，這些都是體驗布魯日中世紀古城的好選擇。

世界馳名的尿尿小童，身高約53公分，是布魯塞爾最長壽的市民，已四百歲（李銘輝攝）

◆觀光建議

到比利時旅行，最好是在5～9月這段期間，這個時候，天氣溫和，原野上生意盎然，大城市的文化活動也相繼展開。首都布魯塞爾位於全國中心，是重要的觀光勝地。北海沿岸的央凡爾〔法文爲Anvers；英文名爲安特衛普（Antwerpen）〕，12世紀歐洲最大商港，現在仍居歐洲航運的重要地位：鑽石研磨工藝也很出名，全世界70%的鑽石在此加工。根特城和布魯日，都有保存得很完整的中世紀建築，莊嚴美麗的紅磚瓦古屋，散發著羅曼蒂克的古老氣息。境內大城市多半溝渠縱橫，美麗的運河不但是重要的交通道路，也給城市的風景增添一份清新。

(六)盧森堡大公國（Grand Duchy of Luxembourg）

國慶日：6月23日	首都：盧森堡（Luxembourg）
主要語言：盧森堡語、法語、德語	人口：51.1萬人（2011）
宗教：天主教	政體：君主立憲制
幣制：歐元（Euro）	國民所得毛額：105,720美元（2012）

◆旅遊概況

盧森堡是西歐地區面積最小的國家,位於法國、比利時、德國之間,首都盧森堡與國家同名,整座城市因被河流環繞地處山丘之上,戰略位置更顯得重要,自古以來便是兵家必爭之地。盧森堡市大約可分為舊市區及新市區,由河道溪谷自然區隔開來,高架橋連結著兩岸也成為一種特殊的景觀,大部分中世紀建築集中於舊市區,因而觀光景點也多分布於此。

荷蘭、比利時、盧森堡這三國因地理位置相近,而常被併稱為「荷比盧三小國」,這其中最小且最容易被人忽視的要算是盧森堡了。西元963年時Siegfried伯爵在一處可俯瞰Alzette的山崖上,打造出一座Lucilinburhuc(意為小城堡),為今日盧森堡的前身。 由於地理位置優越和正確的政治結盟政策,盧森堡在中世紀時成長相當快速,這中間曾被普魯士、奧地利、西班牙等國勢力入侵,後與荷蘭建立緊密的聯盟關係,一直要到1890年,盧森堡才有屬於自己的王朝。

對一般旅客而言,盧森堡並不是個很有個性的國家,它有一點法國味,有一點西班牙味,也有點德國味,這都是因為它的地理位置太過重要,歷年來有不少歐洲勢力曾占領過此區,不但帶來了自己的文化,也留下不少歷史的遺跡,如法國軍隊在19世紀建造的軍事堡壘,因規劃精準並搭配當地地理形勢,像Petrusse山谷已成為觀光據點。

重要景點如下:

1.亞道爾夫橋(Pont Adolf):圍繞盧森堡市區的貝特流斯河上最動人的一座橋,這座石造的高架橋建於19世紀末期,橋高46公尺、長84公尺造型優美的拱形橋墩左右對稱,橋的兩岸連接了新、舊市區,橋下則可俯瞰在山谷森林中悠緩流過的貝特流斯河。

2.憲法廣場:進入舊市區之後,距離亞道爾夫橋不遠的憲法廣場,最明顯的標的物就是廣場上紀念第一次世界大戰陣亡盧森堡士兵的陣亡將士紀念碑,分立在廣場兩側角落,則是貝特流斯砲台(The Petrusse Casemates)和貝克砲台的地下入口處。

3.貝特流斯砲台:在憲法廣場的角落入口可進入地下要塞,砲台內部古道曲折,長約24公尺,是18世紀建築的防禦工程,至今看來仍是十分堅固。

4.盧森堡城堡(The Luxembourg Castle):建於10世紀的城堡區可說是整個城市最早的發源地,現在僅存的遺跡是城堡內部的高塔,城堡位於舊市區的東

邊阿爾捷特河的曲流處地勢險要，附近的布克砲台和貝特流斯砲台同爲當年非常重要的軍事堡壘。

◆觀光建議

盧森堡位於西德、比利時和法國之間，牧場、森林、溪谷環繞，高低起伏的丘陵和中世紀的古堡，充滿了童話世界中的氣氛。國土雖小，遊客在這裡觀光都覺得很愉快。Luxembourg原來的意思是指「小城」，全國由一百三十多個大小城堡組成，物價比其他歐洲國家低，餐飲很豐富，旅館設備也很好，是觀光遊覽的好去處。

全年氣候溫和很適合旅遊。國土面積約2,600平方公里，自比利時首都布魯塞爾前往，車程約二至三小時，盧森堡市位於小山丘上，三面河流環繞頗具中古城堡氣氛，風景十分優美，著名城堡如Clerf、Esch/Sauer、Vianden、Wiltz等。

如果說美國是民族的大熔爐，也許可以稱盧森堡爲歐洲民族的小熔爐，這座小城堡占地約2,600平方公里，人口約有50萬，就有超過三分之一的人擁有外國護照，餐廳方面更是什麼口味都有，不過值得一提的是，按人口比例來算，盧森堡擁有全世界密度最高的米其林上榜餐廳，所以在這裡可以找到你想吃的，也可以找到好吃的。

(七)德意志聯邦共和國（Federal Republic of Germany）

建國日期：1949年5月24日	國慶日：10月3日
主要語言：德語	首都：柏林（Berlin）
宗教：天主教（31.4%）、基督教（31.1%）	政體：責任內閣制
幣制：歐元（Euro）	國民所得毛額：28,260美元（1997）
人口：8,175萬人（2011）	氣候：東部寒冷；西部溫和

◆旅遊概況

德國在第一、二次世界大戰時，曾經兩度被戰火澈底的摧毀，然而戰後工商業突飛猛進，現在已成爲世界上首屈一指的工業大國，其經濟復興被視爲奇蹟。如果論及思想體系的發展與國民精神的堅韌、勤勉，世界上沒有任何國家能夠超越德國。柏林圍牆於1990年初拆除，且已完成貨幣統一。萊因河貫穿境內，河川兩岸是靜穆、美麗的田園風光；寬敞、整齊的高速公路縱橫國內，這一切呈現出德國的特色。

　　柏林是德國首都，也是最大城市。柏林的標誌布蘭登堡門（Brandenburger Tor）比其他任何一個地方都更適合作為德國歷史的表演舞台。1989年，在柏林牆倒下之時，成千上萬的東德人和西德人在這裡為邊界開放和德國的重新統一而歡慶。從國賓一直到旅遊者，布蘭登堡門對每一位柏林的遊客來說都具有神奇的吸引力。柏林著名景點與旅遊、交通聚集點包括：柏林中央車站、博物館島、總理府、國家博物館、國會大廈、御林廣場及聖赫德韋格大教堂等景點。

　　德國的第二大城慕尼黑（Munich）不僅是一個美輪美奐的文藝之都，也是德國的工商業大城。慕尼黑最吸引遊客的除了大家耳熟能詳的慕尼黑啤酒節外，德國職業足球隊──拜揚慕尼黑隊、BMW車種、阿爾卑斯山下的黑森林等，都是最吸引遊客到此一遊的原因。來到慕尼黑，一定要到戶外的啤酒花園或是啤酒屋，去大口的暢飲德國啤酒，享受一下德國引以為傲的德國啤酒，也感受一下德國人的豪情奔放。除此之外，也要到當地的王宮城堡去參觀王子公主所居住的場所，感受一下王宮貴族的氣氛。而慕尼黑博物館內豐富的典藏物，也是必去的景點之一。

　　慕尼黑附近的新天鵝堡（Schloss Neuschwanstein）可說是世界上公認最唯美的、浪漫的城堡，這座路德維希二世國王（König Ludwig II）留給世人最可貴的作品，是按照中世紀的騎士城堡風格建造的，也是德國參觀遊客最多的建築。這座位在山巖上的城堡，有著童話一般的氣息，無時無刻所散發出來的氣息都是令人陶醉的靈氣，再配上城堡周圍的湖光山色，那如夢似幻的模樣，迷人又可愛的氣息，在在都令人陶醉不已。尤其是冬天時，那被白雪覆蓋時清新潔白的景緻，更是美得無法用言語形容。新天鵝堡和霍恩施望高城堡（Königsschlösser Neuschwanstein und Hohenschwangau）這兩座世界著名的王宮，猶如王冠一樣矗立在阿爾卑斯山脈大全景之前。

　　科隆大教堂（Kölner Dom）是哥德式建築藝術的傑作，也是最雄偉的基督教教堂建築之一。這座大教堂由於規模巨大，施工品質舉世無雙，而成為哥德式建築藝術的一大

科隆大教堂是哥德式建築藝術的傑作和最雄偉的基督教教堂建築（李銘輝攝）

亮點。海德堡王宮（Heidelberger Schloss），這座宮殿高高聳立在層層疊疊的克尼希斯施圖爾山（Berg Königsstuhl）上，是德國最重要的文化紀念碑之一。19世紀以來，這座殘存的宮殿一直是德國浪漫主義的典範和無數詩歌繪畫作品讚頌和描述的對象。另外聯合國教科文組織世界遺產——班貝格，上千年的建築藝術在這座弗蘭肯皇帝和主教之城留下了深深的印跡和異常珍貴的見證物。在這座城市中，中世紀教堂、巴洛克式市民住宅和大型建築隨處可見，厚重的歷史氣氛瀰漫在城市之中。

自古就是德國重要貿易水路的萊因河，是德國境內流域最長的一條河流，沿岸一座座的古堡傳奇以及葡萄園景緻，就足以讓這裡擁有超高人氣。要輕鬆領略河畔風光，搭船是最好的選擇，特別是夏季的德國中部一帶，氣候宜人視野清晰，站在甲板上享受微風吹拂，遊船緩緩行經鼠堡、貓堡、羅雷萊岩等區，一邊賞景一邊聽著一段段的傳說故事，絕對是最特別的體驗。位於萊因河畔的小鎮——蘆荻哈姆（Rudesheim），素有「萊因河上的珍珠」美譽，每年有數以百萬的遊客造訪此地，在此可逛逛古樸的街道及保存良好的木造房屋景觀。

◆觀光建議

在德國旅遊，可以很輕鬆愉快的心情四處遊賞，不過要注意的是，雖然可以和德國人交談，但卻不要隨便地暱稱對方的名字（First Name），而要很尊敬的說某某先生或小姐，因為德國人的習慣是親切而保持距離。

萊因河是德國文化藝術的泉源，因為那裡有許多令人神往的城堡、宮殿與教堂。漢堡、波昂、法蘭克福、慕尼黑、柏林、海德堡、科隆等都浸染在悠久的歷史與傳統裡，卻又建立起高水準的生活，是旅遊必至的重要城市。

(八)瑞士聯邦（Swiss Confederation）

建國日期：1815年	國慶日：8月1日
主要語言：德語、法語、義語及羅曼語	首都：伯恩（Bern）
宗教：天主教、基督新教	政體：聯邦共和國
幣制：瑞士法朗（CHF）	國民所得毛額：77,840美元（2012）
人口：786萬人（2011）	氣候：冬寒夏涼

◆旅遊概況

瑞士擁有世界上最優美的山峰景色，白雪皚皚的阿爾卑斯山，在陽光照耀下

愈顯明秀的湖水，精巧可愛的小農莊和花木繁茂的城鎮，使整個瑞士看起來就像個大公園。不同文化和語言的法蘭西、德意志和義大利民族，組成了瑞士國民的主流，因此在不同的地區，可以欣賞到不同的食物、建築和民俗傳統。觀光旅遊一向是瑞士的主要工業，瑞士也是世界上餐旅管理藝術的先驅者。它那完整的鐵路網和精密的手錶製造，是工程技藝的神奇表現。而政治上的中立，使瑞士成爲許多國際性組織的總部或歐洲中心所在地，國際紅十字會就設立於此。

◆觀光建議

瑞士的湖光山色，是首要的觀光目標。你可以搭乘纜車到馬杭特峰、少女峰或羅沙峰的滑雪場去享受奔馳雪坡的樂趣，也可以在山頂木屋的平台上，欣賞氣象萬千的高山雪景。而日內瓦湖、蘇黎世湖等大小湖泊的煙波氤氳，更令人流連忘返。此外，山區居民舉辦的歌唱、技藝比賽，村莊農民隨季節變化而有不同的民俗活動，還有南方城鎮別具特色的節日慶典，都可以使遊客體會到這個多山、多民族的國家，在文化特色和自然景觀上所表現出來的多樣性。

日內瓦（Geneva）坐落於日內瓦湖東端，湖水流入隆河處的日內瓦，許多國際性政治、金融和商業機構，紛紛在這個景色優美的城市設立，其中較著名的有聯合國第二總部、國際紅十字會、國際勞工組織、世界衛生組織等。日內瓦可能是世界上綠地最多的城市之一。市區最明顯的地標，莫過於日內瓦湖畔的港灣及全世界最高的噴泉（Jet d'Eau），高達145公尺，非常壯觀。沿湖北岸的白朗峰路（Quai Mont-Blanc）緩行，天晴時可以清楚望見阿爾卑斯群峰，是瑞士典型的湖光山色。

日內瓦雖貴爲歐洲最重要的政經城市，卻仍有著歐洲中世紀小城的風貌。從湖濱的安格拉斯花園（Jardin Anglais）向小山丘的方向，便是舊市區14世紀的城牆及街道；街上的畫廊及古董店，更增添不少藝術氣息。12世紀的聖彼得大教堂（St. Peter's Cathedral），北端的高塔上可以俯瞰整個日內瓦市區，還能遠眺侏儸山

日內瓦湖畔的港灣及全世界最高的噴泉（李銘輝攝）

（Jura）、阿爾卑斯山及日內瓦湖，是市內最值得一遊的景點。舊市區（Vieille Ville）位在小山丘上，有許多畫廊、手工藝品店及骨董店，走在石板道上頗能感受中世紀的氣息。舊市區最顯眼的地標是聖彼得大教堂，也是遊覽舊市區的最佳起點。市政府（Hotel de Ville）、日內瓦大學、宗教改革紀念碑（Monument de la Reformation）等景點也都在這一區。

蒙投是日內瓦湖畔最美麗的城市之一，氣候宜人，自古就是歐洲人最喜愛的度假地點。這裡是聞名的葡萄酒產區、礦泉水產區，同時還是達貴名流度假別墅的所在地。近年來還有不少愛美者，到這裡來注射活細胞以駐顏美容呢！不論美容是否真的有效，光是此地寧靜美麗的風光，就讓人覺得夠舒服的了。

奇龍古堡（Chateau de Chillon）建於西元9世紀，過去是薩波瓦公爵的城堡。石造的城堡就在日內瓦湖畔，和綠蔭相映非常漂亮，是瑞士境內難得一見的美麗城堡。英國浪漫詩人拜倫曾寫過「奇龍古堡的囚犯」，就是在描寫薩波瓦公爵和一位宗教改革者在奇龍古堡發生的故事。後來拜倫遊覽瑞士時，還曾在城內柱子上留下簽名。

奇龍古堡是瑞士最有名的古堡之一，整座城堡矗立於湖邊突出的岩石，看似飄浮在水面上的城堡（李銘輝攝）

夏慕尼標高超過1,000公尺，鎮上盡是森林木屋，站在平地就能欣賞終年不溶的冰河遺蹟，還可搭纜車登上世界最高的纜車站（Aiguille du Midi，3,842公尺），感受一下與日內瓦完全不同的阿爾卑斯山風情！

因特拉根是瑞士中部，阿爾卑斯山下小鎮，是前往少女峰國營鐵路的終點站。因特拉根海拔僅569公尺，四周環繞了著名的山峰，包括最著名的少女峰、爬岩專家的標竿山艾格峰（Eiger）、007拍攝地的史特洪峰（Schilthorn）及哈得昆山。附近因為高山林立，又位於杜恩湖（Thun）和布里恩茲湖（Brienz）之間，因此除了登山、爬岩、單車活動、健行之外，搭船遊湖也是吸引大批觀光客的活動之一。因特拉根有許多旅館、商店及餐廳，還有大片公園綠地，是遠眺雪峰、休閒或拍照的最佳地點。因特拉根看到的湖水，晶瑩剔透，似乎沒有任何汙染，絕佳的湖光山色一

定會讓你永生難忘，清晨的山嵐千變萬化，別忘了起床後瞧瞧窗外的絕世美景。

少女峰可說是瑞士境內最受歡迎的登山火車路線，沿路可以看見在山間開鑿、鬼斧神工的登山鐵路，整條路線旁設有大片寬廣的觀景窗，天氣好時可以欣賞窗外冰河、終年積雪的群峰，還有寧靜美麗的山谷村莊。抵達瞭望台後，旅客可以在餐廳休息、出瞭望台看雪景，還可以到冰殿（Ice Palace）欣賞冰雕出來的各種物品。

琉森原是河畔的小漁村，西元8世紀時因修道院的建造漸有名氣，13世紀時聖格塔魯山口通道開通，琉森成為義大利與北歐之間的交通要道。

琉森是個藝文氣息濃厚的美麗都市，過去華格納曾在此舉辦音樂節，至今每年夏天都還依例舉辦。市區湖光山色，襯映古老的建築與博物館美術館，堪稱瑞士觀光資源最豐富的一個城市。市內之卡貝爾橋（Kapellbrucke）是琉森市的精神象徵，橋身全為木製，建於西元1333年，1993年8月時曾遭祝融，不過隔年春天就完全修復了。橋上有許多和橋有關的圖片，還蓋有紅色磚瓦的屋頂，橋間有八角形的水塔，中世紀時是觀察敵情的瞭望台。橋上常飾以鮮花，湖上天鵝水鳥優游，形成一幅美麗的畫面。另有冰河公園及獅子紀念碑（Gletschergarten & Lowendenkmal）， 獅子紀念碑就在冰河公園入口前，而冰河公園則可看到過去路易士冰河造成的三十二個冰穴，園內的博物館還陳列了史前時代的礦物、動物標本，和瑞士的地形模型。

瑞士人為了讓遊客能更親近山區的美景，開發更多的觀光資源，因此設計了多條景觀火車路線，瑞士境內八條景觀火車路線中，尤以「冰河列車」及「黃金之路」（Golden Pass）最為著名。瑞士不僅觀景火車路線多，值得欣賞的名山更多，而知名度最高、最具代表性的非少女峰與馬特洪峰莫屬。時間有限、無法飽覽群山的遊客，不妨先考慮這兩條絕佳的登山路線！

阿爾卑斯山區馬特洪峰的壯麗山景，可說是瑞士最典型的景觀，而位於這山間的小鎮策馬特就成為最重要的觀光景點。這個美麗的小鎮四面高山環繞，除了一般欣賞風景的觀光客之外，無論是夏季的登山旅客或冬天的滑雪者，都會把策馬特當作活動起點。馬特洪峰標高11,478公尺，以特殊的三角錐造型聞名，幾乎瑞士所有的風景明信片都可看見它的雄姿。策馬特周邊有許多登山健行路線，都是以觀賞馬特洪峰為主，或有難度更高的行程專供登山人士挑戰顛峰。

伯恩是瑞士首都，是一個寧靜幽美，保有中古世紀風味的小城市。大部分的景點徒步便可到達，因此不妨放慢腳步，細細品味這個不像首都的都市。伯恩舊市

區指的是在阿爾河西岸以內的範圍，從火車站沿Spitalgasse向東走，一直到河邊為止，伯恩最重要的遊覽地點幾乎都在這條路線上。這條路上幾乎全是中世紀的石板道，路旁的建築物常有漂亮的拱廊，幾乎整條街上都是極富設計性的商店。熊公園（Barengraben）位於尼伊德克橋附近，在熊公園裡可以看看大大小小的熊在矮柵欄裡玩耍。區域很小，也不收門票，但因為象徵伯恩的小熊非常可愛，因此這裡總聚集許多遊客。玫瑰園是在1913年時由公墓改建的，有俯瞰伯恩市區的最佳角度，春天花朵盛開時景色十分迷人。

(九)奧地利共和國（Republic of Austria）

獨立日期：1955年7月27日	國慶日：10月26日
主要語言：德語	首都：維也納（Vienna）
宗教：天主教（73.6%）	政體：內閣制
幣制：歐元（Euro）	國民所得毛額：46,330美元（2012）
人口：844萬人（2012.1）	氣候：冬季嚴寒；夏季涼爽

◆旅遊概況

奧地利的維也納是世界的音樂都會。許多來到維也納的人，主要的目的可能是為了聆賞音樂與歌劇，所以比較有名的大飯店都會極力為顧客預定維也納著名的音樂廳門票，如Musikverein音樂廳。維也納著名觀光據點包括國家劇院、美術史博物館、王宮、熊布朗宮及貝維德雷宮等。

奧地利因斯布魯克近郊的施華洛世奇水晶世界是世界上最大的水晶博物館（李銘輝攝）

薩爾斯堡是音樂天才莫扎特的出生地，莫扎特不到三十六年的短暫生命中超過一半的歲月是在薩爾斯堡度過；薩爾斯堡也是知名指揮家卡拉揚（Herbert von Karajan）的故鄉，及電影《真善美》的拍攝地。薩爾斯堡老城在1996年被聯合國教科文組織列入《世界遺產名錄》。薩爾斯堡要塞坐落在要塞山上，是薩爾斯堡城市的標誌，要塞長250公尺，

南歐

最寬處150公尺，是中歐現存最大的一座要塞。總長225公里的薩爾茨河流經薩爾斯堡，它是地跨奧地利和德國的萊因河的最長和水量最大的一條支流。

位於因斯布魯克近郊的施華洛世奇水晶世界是世界上最大的水晶博物館，該館建於1995年，是爲施華洛世奇（Swarovski）公司成立一百週年而建造的，其他重要觀光據點包括因斯布魯克、蒂羅爾（Tirol）等皆爲重要觀光城市。

◆觀光建議

夏季旅遊最好在6月或9月，因爲7、8月觀光客最擠，旅遊預約很困難。冬季應攜帶厚衣以及耐穿的鞋子，無意滑雪的人最好也能穿著滑雪衣褲，以便隨時可派上用場。

奧地利土產多，富地方色彩的衣料、滑雪登山用具、銀器、木雕、骨董都很不錯。最有名的是刺繡布，可作爲桌巾、手提包或衣服布料。

奧地利是夏季避暑、冬季滑雪的勝地，由於該國每年都有可觀的觀光收入，所以各種觀光設備非常齊全，而旅館住宿費便宜也是吸引遊客的重要原因。

三、南歐地區觀光導覽

(一)希臘共和國（Hellenic Republic）

建國日期：1822年	國慶日：3月25日
主要語言：希臘語	首都：雅典（Athens）
宗教：希臘東正教	政體：全民政府，文人內閣
幣制：歐元（EURO）	國民所得毛額：22,757美元（2012）
人口：1,078萬人（2011）	氣候：地中海型

◆旅遊概況

湛藍的愛琴海映照白色的民宅，莊嚴的雅典娜神殿，在夕陽下倍見肅穆典雅，此乃海邊的神話之國。悠久的歷史、燦爛的文化，孕育著人類的文明。柏拉圖、蘇格拉底、亞里斯多德的智慧光芒，奧林匹克運動精神的發揚，皆在此可以嗅得，過去美麗的雅典娜女神，保護希臘人豐衣足食，虛懷若谷地迎接四方遊客。

希臘雅典的衛城阿克波里斯（Acropolis）列名世界文化遺產。參觀當地之帕

德嫩神廟、雅典娜古神殿，讓人置身於世界七大奇景中，不禁讚歎數千年前建築藝術之浩瀚！尤其是由衛城俯瞰整個希臘城市，自小從明信片與書本所讀到的衛城就在眼前，那種激動的心境會一直讓遊客澎湃不已！另外雅典之國家考古博物館，乃希臘國內最大的考古學博物館，收藏了由希臘各地古代遺跡出土無數珍貴的展

希臘雅典的衛城列名世界文化遺產，由山上俯瞰整個希臘城市一覽無遺（李銘輝攝）

品，來此一趟，相信對希臘藝術及古代文化，會有更深一步的瞭解。

　　海邊微風、碧海藍天、藍頂白牆是地中海是最羅曼蒂克的地方，在希臘除了拜訪歷史的古蹟外，想要感受希臘獨有的浪漫景緻，一定要出海前往散布在愛琴海中的各個小島，才能一窺這世界級的浪漫美景。到希臘一定要去愛琴海三島：米克諾斯島（Mykonos）、聖托里尼島（Santorini）、克里特島（Crete），讓您的行程無遺珠之憾。米克諾斯島是愛琴海上最美、最受歡迎的小島之一，您可自由逛街、購物，享受真正悠閒的希臘度假生活；前往基克拉澤群島（Cyclades）中最具景觀代表性的聖托里尼島，參觀藝術天堂的伊亞，以及安排騎乘驢子、搭乘纜車，欣賞最美麗的愛琴海風光；安排到米諾安文明的克里特島，參觀克諾索斯宮及歷史博物館。

◆觀光建議

　　首都雅典為主要觀光中心。遊客只要來到雅典，必定會到神殿前憑弔，過去的希臘鼎盛文明彷彿一一顯現。而其中最具代表性的，當屬帕德嫩神廟。

　　由觀光事業所獲得的優厚利益，對於希臘的經濟而言是相當重要的，所以希臘政府不惜耗資修建現代化建築物與古代遺跡，對於觀光飯店及觀光設施亦十分費心。旅行時不論夏季或其他季節，以較薄的衣裳為宜，因其地陽光明媚、溫暖乾燥，一般人喜愛穿著短褲與寬鬆的服裝。3月中旬至12月為旅行季節，旅館擁擠。不過夏天炎熱，所以不妨在春秋時節才去觀光。

　　雅典市內有許多家觀光巴士公司，可為旅客安排觀光行程。在派瑞斯（Piraeus

Port）搭乘遊艇可巡航多島之愛琴海，遊程有兩天的，有三至七天不等的海上遊弋。在希臘不要隨便「揮手」，因爲對不熟悉的人搖擺手指，是帶有藐視的意涵。

(二)義大利共和國（Italian Republic）

建國日期：1946年6月10日	國慶日：6月2日
主要語言：義大利語	首都：羅馬（Rome）
宗教：天主教	政體：責任內閣制
幣制：歐元（EURO）	國民所得毛額：32,522美元（2012）
人口：6,090萬人（2012.1）	氣候：北部略帶大陸性；南部地中海型

◆旅遊概況

　　南北狹長像靴子一樣的義大利，曾是羅馬帝國的所在地，在政治、藝術和建築上皆爲後代留下不少豐功偉業，如競技場等，中古世紀時的文藝復興在此萌芽，米開朗基羅等大師在此地留下相當多的藝術瑰寶，像在羅馬市區內隨便一座噴泉就是大師名作。近代政權則因直到1860年代才達一統，與鄰近的西班牙、英國和法國相比，並無傳統的皇室力量，在軍事上也無甚建樹，尤其是第一次大戰後，墨索里尼領導的法西斯政權與希特勒結盟，在二次大戰時全盤皆輸，是義國政治史上一大挫敗。現在的義大利就聰明多了，不再像羅馬帝國時以武力征戰，光祭出一樣卡布其諾咖啡，全世界人馬上就被征服了，披薩、義大利麵、義大利冰淇淋，每一樣都讓人無法抗拒。滿足了你食上面的享受，下一步是以各式走在時尚舞台上的名牌來引誘你，全世界的人都知道義大利的鞋子和皮貨是沒話說，班尼頓等有強烈設計感的服飾也大受歡迎，流行一定少不了義大利一票。義大利還有很棒的男高音和足球隊，至於常常被拿來當作電影主題的黑手黨，則是觀光客就算想碰到也很難接觸到的。

　　說起羅馬，有人腦中立即閃出古競技場、萬神殿、許願泉、聖彼得大教堂和西班牙廣場等壯麗建築的姿容，有人會憶起好萊塢電影《賓漢》、《埃及艷后》、《羅馬假期》……片中關於這座永恆之都的種種畫面。

　　不論您是前者或後者，「羅馬」這兩個字在人類歷史、西方文明和現代觀光領域上都有舉足輕重的分量。今天，羅馬已儼然成爲義大利的代名詞、南歐地中海域最耀眼的城市，市區內處處是引人駐足的觀光點，街道上終年擠滿來自全世界的觀光客和想做無本生意的宵小之徒。

羅馬市區的許願池，是觀光客必訪之地（李銘輝攝）

　　初建於台伯河畔七座小山丘上的羅馬，目前已是一座國際性大都會，但是吸引無數旅人的仍是七座山丘和其周圍的古老市區，如何在這塊直徑約4公里的精華區內攬盡羅馬之美，是每一位到羅馬的旅者最想要的目的。

　　整座羅馬城彷彿是大型戶外古蹟博物館，被羅馬時代的城牆所環繞，世界最小的獨立國家、也是天主教的大本營所在地——梵蒂岡；參觀歷時一百多年才完工的聖彼得大教堂，由米開朗基羅所設計的巨大圓頂氣勢磅礡，圓頂下方的銅製天蓋則是貝尼尼的作品，教堂內的右側靠近入口處的禮拜堂的《聖殤像》是米開朗基羅二十三歲時的傑作。位於教堂前方的聖彼得廣場，可容納三、四十萬人，兩側的列柱迴廊環繞是由貝尼尼所設計。另外圓形競技場（鬥獸場）（Colosseum）、君士坦丁凱旋門（Arch of Constantine）、古羅馬市集、維托‧艾曼紐紀念堂、許願池、巴貝里尼廣場、納佛那廣場中央的四河噴泉、萬神殿、西班牙廣場，矗立在西班牙階梯上方的是聖三位一體教堂，登上一百三十七個階梯俯瞰人潮擁擠的廣場，周遭全是精品名店，自由自在探索浪漫的「羅馬假期」。

　　佛羅倫斯（Florence）被認為是文藝復興運動的誕生地，藝術與建築的搖籃之一，擁有眾多的歷史建築，和藏品豐富的博物館（諸如烏菲茲美術館、學院美術館、巴傑羅美術館、碧提宮內的帕拉提那美術館等）。歷史上有許多文化名人誕生、活動於此地，比較著名的有詩人但丁、畫家達文西、米開朗基羅、政治理論家馬基維利、雕塑家多納太羅等。佛羅倫斯歷史中心被列為世界文化遺產。佛羅倫斯古城區著名的地標是百花聖母大教堂，其外觀是由粉紅、白色、綠色交織成幾何圖案；另外，典藏義大利文藝復興時期繪畫而聞名於世的烏菲茲美術館，其重要館藏

包括波提且利的《維納斯的誕生》與《春》、達文西的《天使報喜》、米開朗基羅的《聖家族》，進入館內彷如遁入時光隧道，與波提且利、達文西、拉斐爾等文藝復興的大師們，來一場心靈的交會。其他如喬托鐘塔、天堂之門、統治廣場上的露天雕刻石像群、但丁之屋等都值得拜訪。如果有閒餘時間您可自由閒逛於充滿文藝氣息的市區，選購佛羅倫斯皮件精品。

威尼斯位於義大利東北部，是世界聞名的水鄉，也是義大利的歷史文化名城。城內古蹟眾多，有各式教堂、鐘樓、男女修道院和宮殿百餘座。大水道是貫通威尼斯全城的最長的街道，它將城市分割成兩部分，順水道觀光是遊覽威尼斯風景的最佳方案之一，兩岸有許多著名的建築，到處是作家、畫家、音樂家留下的足跡。聖馬可廣場是威尼斯的中心廣場，廣場東面的聖馬可教堂建築雄偉，富麗堂皇。總督宮是以前威尼斯總督的官邸，各廳都以油畫、壁畫和大理石雕刻來裝飾，十分奢華。總督宮後面的嘆息橋是已判決的犯人前往監獄的必經之橋，犯人過橋時常懺悔嘆息，因而得名「嘆息橋」。威尼斯整座城市建在水中，水道即為大街小巷，船是威尼斯唯一的交通工具，當地的小船貢多拉（Gondola）獨具特色，到了威尼斯不妨一試。

聖馬可廣場是威尼斯的中心廣場，廣場東面聖馬可教堂建築雄偉，富麗堂皇（李銘輝攝）

比薩斜塔是義大利比薩城大教堂的獨立式鐘樓，位於比薩大教堂的後面，是奇蹟廣場的三大建築之一，鐘樓始建於1173年，設計為垂直建造，但是在工程開始後不久便由於地基不均勻和土層鬆軟而傾斜，1372年完工，塔身傾斜向東南

比薩斜塔是義大利比薩城大教堂的獨立式鐘樓，已屹立八百多年（李銘輝攝）

方。比薩斜塔是比薩城的標誌，1987年它和相鄰的大教堂、洗禮堂、墓園一起因其對11世紀至14世紀義大利建築藝術的巨大影響，而被聯合國教科文組織評選為世界遺產。

藍洞（Grotto Azzuro）位在卡布里島西北邊沿懸崖下，外號「地中海寶石」，是世界上最美麗的洞穴之一，它是羅馬帝國時代一個和宗教有關的崖洞，後來沉降海中，直到19世紀才由島民發現，漸漸成為一處名勝。這個洞的洞口只有1公尺高，遊客可以乘小船進入。裡面洞深55公尺、高15公尺、寬31公尺，四周都是岩石。當浪高的時候，海水便淹沒洞口，覺得像浸沒在藍色的水裡。遊客乘船抵達藍洞後，要換乘四人座的小船入洞，由於洞口小，必須海浪平靜時小船才能在船伕的擺渡下進入洞裡；如果波浪太高就沒辦法進入。船伕在撐船進洞時，乘客要俯身靠在船底，船伕也要彎身才能進入。藍洞是一個展現藍色光線的海洞，從透明的海水中可以看到船底下銀色的大理石，光線是從洞口射進來，再出水底發生反射作用照射在洞壁上，就形成藍色神祕之光，看起來有說不出的魅力。

龐貝古城於1997年被列入世界文化遺產，西元79年8月24日，維蘇威火山瞬間爆發，位於南麓的龐貝城整個被埋於火山礫、火山灰之下，經過一千七百年的漫長歲月，這座長眠於地底的古城才被挖掘而重見天日。隨著專業導遊的解說，見證了兩千多年前富裕的古羅馬都市居民的生活，貴族豪宅、興隆的商店街（烤麵包坊、洗衣店、酒館……），這場突如其來的災難，從被挖掘出來的災民遺體，看見了錯愕與痛苦掙扎。觀後不禁讓人震攝於大自然的力量，也印證了古羅馬當時的風華。

◆觀光建議

義大利值得觀光的地方非常多，其中以古羅馬帝國的古蹟遺物為主，民謠風氣最盛的拿坡里（Napoli，即那不勒斯）、文藝復興中心的佛羅倫斯（翡冷翠）、水都威尼斯、米蘭著名的史卡拉劇院等，皆是遊客不能不去之處。義大利邊境一帶的風光，也十分旖旎迷人，與瑞士接壤之處，富湖河之秀；由熱那亞（Genova）到法國沿境的海岸，景色綺麗；地中海沿岸的聖雷莫（Sanremo），以音樂節聞名於世，是度假勝地。在義大利一些知名的大教堂前階梯，切記不可隨便亂坐，是會遭受罰鍰的！觀看任何劇場藝文活動時切記「勿拍照」！另外黑手黨橫行的義大利，治安惡劣在歐洲數一數二，但義大利民族整體而言性情溫和，對稍微違反禮儀的言行也能將就。但另一方面，義大利人會以貌取人，若是衣著光鮮，得到的服務較好。

(三)葡萄牙共和國（Portuguese Republic）

獨立日期：1910年10月5日	國慶日：6月10日
主要語言：葡萄牙語	首都：里斯本（Lisbon）
宗教：天主教	政體：總統制
幣制：歐元	國民所得毛額：19,768美元（2012）
人口：1,063萬人（2011）	氣候：北部海洋性；南部地中海

◆旅遊概況

　　葡萄牙位於歐洲伊比利半島西南部，位於歐洲大陸的西南盡頭，東面與北面與唯一的鄰國西班牙接壤，西面則是大西洋，故一直以來不少人特意走到葡萄牙西岸，欣賞臨近大西洋壯觀的景色。在地中海區域，葡萄牙屬於邊緣國家，但是在大西洋區域，葡萄牙則是前線國家。這個獨特的地理位置極大地有利於大航海時代葡萄牙發揮出重要作用；15、16世紀乃葡萄牙的全盛時代，在非、亞、美擁有大量殖民地，為海上強國。但隨著其他歐洲國家相繼取得海上霸權後，葡萄牙實力有所下降。

　　里斯本為葡萄牙首都，被譽為海神之都，為葡萄牙最重要的歷史古城，城內有許多博物館及老教堂；傳說是希臘神話英雄尤里西斯（Ulysses）創建的海城，里斯本的一磚一瓦都是歷史興衰的見證。里斯本市區不大，最主要的要道是自由大道（Avenida da Liberdade），路上有精美鑲嵌的彩繪地磚，大道兩旁均為現代化建築，背面則為愛德華七世公園（Parque Eduardo Ⅶ），站在公園高處向下遠眺可看見彭巴爾廣場（Praca Marques de Pombal），自由大道把里斯本畫分為兩大區，東邊偏南的這一片稱為阿爾法瑪區（Alfama），就是舊城區。推薦景點有阿爾法瑪舊城

里斯本為葡萄牙首都，被譽為海神之都，是葡萄牙最重要的歷史古城

區；聖喬治城（Castelo de Sao Jorge）是里斯本區內最古老的歷史遺跡；馬車博物館（Museu Nacional dos Coches）；傑洛尼莫斯修道院（Mosteiro dos Jeronimos），工程從16世紀初持續到16世紀末，至19世紀仍有修建；貝倫塔（Torre de Belem）建於1515～1521年是葡萄牙文藝復興式代表性建築。

　　波爾多（Porto）為葡萄牙最優雅的城市之一，城內隨處可見高聳的教堂及典雅的橋梁，整個城市已列為聯合國世界遺產，可別忘了品嚐著名的波爾多葡萄酒；杜若河貫穿整個城市最後在大西洋出海，河岸許多酒廠、酒窖現在都成為觀光勝地，河上橫跨著三座橋，三座橋各具特色，而城內有許多舊時期留下的美麗建築，精細的雕刻及華麗的裝飾，同樣讓人印象深刻。自由廣場（Praca da Liberdade）是舊城區中心的廣場、波特大教堂（Se Catedral）、雷伊斯國立美術館（Museu Nacional de Soares dos Reis）是重要景點。

　　辛特拉（Sintra）位在里斯本西北方的古老山城，由於森林茂密、景觀優美，自古以來就是著名的度假勝地，青翠的森林之間錯落著建築造型、顏色形狀各不相同的度假別墅，就像童話故事中的城堡王國。英國詩人拜倫曾讚譽此地為「地上的伊甸園」。推薦景點有：

1. 王宮（Palacio Nacional de Sintra），從14～18世紀修建多次，建築式樣融合了哥德式、摩爾式及葡萄牙式風格。
2. 潘娜宮（Palacio Nacional da Pena），這座建於1840年的國王離宮，型態仿照16世紀的修道院，位於高529公尺的山坡上。建築風格兼具摩爾式、哥德式、文藝復興及巴洛克式的色彩，內部的迴廊、禮拜堂及王室寢宮都值得參觀。潘娜宮城下是蓊鬱的潘娜森林公園（Parque de Pena），天晴時還能從潘娜宮遠眺大西洋及里斯本一帶。
3. 摩爾城遺跡（Castello dos Mouros），山頂有一座11世紀時摩爾人所遺留的古堡遺蹟，陡峭的地形與殘存的城牆石階，如今一片荒蕪雜草叢生，由於地勢較高視野極佳，可遠眺對面山紅色的潘娜宮。

◆觀光建議

　　里斯本鬥牛場可以觀賞到葡萄牙式鬥牛，葡萄牙式鬥牛是不殺牛的。

　　葡萄牙特有的音樂Fado。

　　海釣是葡萄牙西岸最具魅力的濱海活動。

　　葡萄牙位於伊比利半島，終年陽光普照，只分夏、冬兩季。氣候比歐陸國家

溫暖潮濕，7、8月份過於炎熱，較不適宜旅遊，春天和秋天較爲舒適。11月～2月爲雨季，不適宜旅遊，早晚溫差大，因此任何季節都應準備禦寒外套。氣候乾燥，應多喝水及準備乳液、護脣膏。

葡萄牙靠海的城市海鮮料理都很出名，新鮮炭烤的魚、章魚、烏賊、蝦、螃蟹等都便宜味美。另外，典型料理還有馬鈴薯湯（Caldo Verde）、鱈魚（Bacalhau a Gomes de Sa）等。

(四)西班牙王國（Kingdom of Spain）

國慶日：10月12日	首都：馬德里（Madrid）
主要語言：西班牙語	人口：4,689萬人（2011）
宗教：天主教	政體：君主立憲政體
幣制：歐元	國民所得毛額：28,976美元（2012）
氣候：大陸性；東南部地中海	

◆旅遊概況

馬德里比起歐洲各古都，馬德里算得上「年輕」，但其建設正值西班牙殖民帝國的黃金時代，所以城市的規模、建設的齊全，較諸其他古老都城均毫不遜色。城內精美的建築、恢宏的街道、壯麗的廣場比比皆是，加上保存良好、城市交通便捷，每年吸引無數遊客前來，爲歐洲的觀光大城之一。

馬德里市區雖廣達三千餘平方公里，但觀光客駐足參觀的地方是由Manzanares河畔的皇宮Palacio Real向東至雷提洛（El Retiro）公園之間的地區而已，其中又以是皇宮東南方至普拉多美術館之間的舊市區（La Ciudad Antigua）爲主要焦點。遊覽這個從史前壁畫到現代抽象藝術都齊全的城市，若是時間有限必須仔細規劃，當然，在規劃之前得先對各個地點加以瞭解才能挑選自己想看的，以免有所漏失；但是在這個觀光點眾多的城市裡，千萬不要有「一網打盡」的念頭，否則很容易只落個走馬看花的印象，反而錯失了馬德里典雅優美的西班牙風情。

巴塞隆納位於伊比利半島東岸、地中海海岸線北端。距離法國邊境不遠的巴塞隆納，是西班牙第二大城和第一大港，人口約170萬，是個非常迷人的濱海城市。巴塞隆納和西班牙所有城市一樣，均以人文景觀取勝，雖然傍海依山，但吸引觀光客的仍是昔日港口邊的舊市區，以及市區內型式、功能各擅勝場的建築。

到巴塞隆納觀光時，絕不容錯過的地方包括舊市區精華所在的哥德區Barrio

由巴塞隆納皇宮遠眺之市容整齊，洋溢西班牙特有之藝術氣息（李銘輝攝）

Gotico、17世紀興建的Montjuic山城堡區、由18世紀城堡改建成的La Ciudadela公園，以及城西景觀優美的Tibidabo山區。唯一遺憾的是這個城市的搶風猖獗，讓觀光客面臨不小壓力，旅行期間，務必提高警覺，確保平安。

塞哥維亞（Segovia）是座以古老羅馬水道橋和教堂而著名的昔日卡斯提爾王國首都，位於羅馬西北方87公里；市區內山丘起伏，古舊建築比比皆是，一派典雅秀麗的古城風貌，是馬德里周圍相當受青睞的好去處。從城內現存仍在持續供水的巨大羅馬時期引水渠道拱牆，即可知塞哥維亞在羅馬時代所擁有的重要性，而由此可推知其城市起源當早在羅馬水道牆建造之前。在作為長時期羅馬帝國主要軍事城市之後，塞哥維亞在中世紀也和絕大部分的西班牙城市一般，成為摩爾人的領地；在這些回教信徒的統治下，塞哥維亞逐漸成為一個羊毛紡織的中心。

14世紀，隨著摩爾人勢力衰退，信仰天主的西班牙貴族家族掌握塞哥維亞的政治；15世紀中葉之後，塞哥維亞終於確定歸屬卡斯提爾王國的伊莎貝拉女王；1492年，由於伊莎貝拉與亞拉岡王國的費迪南王結婚，西班牙統一，塞哥維亞正式走入西班牙的歷史中。站在Eresma和Clamores河交界處，看著塞哥維亞舊市區西端矗立在高岩上的Alcazar古堡，感覺它有若一艘正破浪前行的船頭。事實上，夾在兩河之間、仍保有完整城牆的塞哥維亞舊市區，形狀也著實有些像一艘西尖東圓的小舟，以它古老的建築和美味的烤乳豬吸引世界各地的遊客前來。

塞維亞（Seville）是西班牙最重要的港都，來自世界各地的財富也營造了此城

迷人的風貌。財富堆積成的美麗建築，在安達魯西亞燦爛的陽光、瓜達幾維河湯湯的流水、千里平原濃濃的綠意簇擁下，形成一幅絕美的景觀，這些也是使得塞維亞成為西班牙南部最具代表性觀光城市的原因。

塞維亞是鬥牛及佛朗明哥的發源地，亦曾為大航海家哥倫布活躍的舞台，在西班牙廣場（Spain Square）前，有一連串半圓形拱門，每一扇門都有陶製徽章代表著不同的西班牙省份，儼然西班牙的縮影；塞維亞大教堂（Cathedral）建於15世紀，曾經是回教的清真寺，被公認為世界第一大教堂，為一座典型哥德式建築；吉拉達塔（The Giralda）舉世聞名，建於12世紀時期，沿著古塔的平面斜坡盤旋而上，站在三十五層的古塔上，沿途景色不同，古塔上可盡覽塞維亞的美麗景色，讓人心曠神怡，於15世紀時西班牙人在古塔上加建了一座鐘樓，讓吉拉達古塔變成了鐘樓，成為塞維亞著名的景點之一。

托雷多（Toledo）是西班牙卡斯提爾—拉曼恰自治區（Castilla-La Mancha）托雷多省的省府，也是西班牙古都名城之一，曾貴為皇都達千年之久，因此具有非常悠久的歷史。這個城市曾經歷過西班牙歷史上最強盛的時代，並且文治武功盛極一時，這是因為它能對各種不同宗教大度包容之故，猶太人、穆斯林和基督教徒們曾在這裡和平共榮，廟宇互用，致被稱為「三種文化的城市」，從歷史的角度來看，托雷多簡直就是一個濃縮了的中世紀結晶，在這裡到處可以看到古基督教、猶太教和伊斯蘭教等多種宗教交替、錯雜、交流、抗爭、殺戮、同化和復興等的歷史痕跡，被認為是世界上古蹟密度最高的城市之一，西班牙藝術史的每段時代，也都體現在這個城市裡。

這個城市被一道古城牆所圍繞，牆呈灰舊的磚紅色，共有九座城門，洋溢著歷經風霜的盎然古意。城外護城河上有座阿爾坎達拉大洪橋（Puente de Alcantara），橋頭就是雄偉的異薩格拉古城門；橋欄和橋柱全部用未經精雕細琢的大石塊砌成，顯示出純樸原始的味道。城內用大石板鋪成的道路非常整潔。還有窄窄的巷子、古老的長柱子、玻璃罩的街燈、聳入天際的大教堂尖塔、咖啡色和黃色低矮的磚造民房，使這座古城更顯得古色古香。城裡沒有一幢現代化的高樓大廈，這並不是托雷多人沒有建設的財力，而是因為這是一個具有典型西班牙風格的城市，整個市區都被闢為國家文物保護單位，西班牙政府為了保存古城的全貌，不許人們將它作絲毫的改變，不准拆除舊屋，也不准改建新廈，更不准拓寬馬路。在這座中世紀的古城裡，雖然也有小汽車行駛，但充其量也只能使一輛汽車通過，而且每當車子通過時，由於路崎嶇、曲折又狹窄，行人還得儘快避讓，真是別有情趣。

◆觀光建議

　　塞維亞每年4～10月逢週日和節日舉行的鬥牛活動，和每年復活節一個星期的 Holy Week慶典，都是塞維亞膾炙人口的人文特色。其中Holy Week的慶祝活動被視為西班牙最具傳統色彩的觀光項目，當地人穿上安達魯西亞的地方服飾、打扮得光鮮奪目，彷彿要與陽光爭艷般，讓遊客看得目不暇給。狹窄通道、陽台上植滿鮮花的住宅、閃亮明朗的白堊土建築、鬥牛士令人目眩的裝扮、佛朗明哥舞輕快的節奏、綠意盎然的林園等等，均讓塞維亞充滿著無比的魅力。

　　鬥牛與佛朗明哥舞是西班牙兩大國粹。

　　在西班牙，秋季是個郊遊旅行的好季節。地中海沿岸的太陽、白朗加及勃拉巴等海岸，是該國的避暑避寒勝地。托雷多及安達魯西亞的春天，比斯開灣的聖塞巴斯提安弄潮即景都極富樂趣。

　　參觀教堂時，必須注意服裝儀容。切忌談論任何「反鬥牛」的言論。西班牙人常利用長達三小時午休，所以這段時間不適宜觀光客購物或辦事。

第十七章

北美洲各國觀光環境

◆北美洲地理概況

◆北美洲地區觀光景點概況

 # 第一節　北美洲地理概況

一、概況

北美洲位於西半球的北部。東濱大西洋，西臨太平洋，北瀕北冰洋，南以巴拿馬運河為界，與南美洲分開。

二、人民

北美洲約占世界總人口10.59%。全洲人口分布很不平均，絕大部分人口分布在東南部地區。這裡居住美國的五分之四人口、加拿大的三分之二人口。其中以美國的紐約附近和美國與加拿大之間的伊利湖周圍人口密度最大。面積廣大的北部地區和美國西部的內陸地區人口稀少，有的地方甚至無人居住。居民主要為英、法等歐洲國家移民的後裔，其次是黑人、印第安人、混血種人，還有少數的格陵蘭人、波多黎各人、猶太人、日本人和華僑。主要信奉基督教和天主教。通用英語和西班牙語。

三、自然環境

北美洲大陸北寬南窄，略呈倒置梯形。西部的北段和北部、東部海岸比較曲折，多島嶼和海灣。島嶼多分布在北部和南部，為島嶼面積最大的一洲。格陵蘭是世界第一大島。北美洲大陸部分地形，可分為三個明顯不同的南北縱列帶：

(一)東部山地和高原

聖羅倫斯河谷以北為拉布拉多（Labrador）高原，以南是阿帕拉契山脈（Appalachian）。阿帕拉契山脈東側沿大西洋有一條狹窄的海岸平原；西側逐漸下降，與中部平原相接。

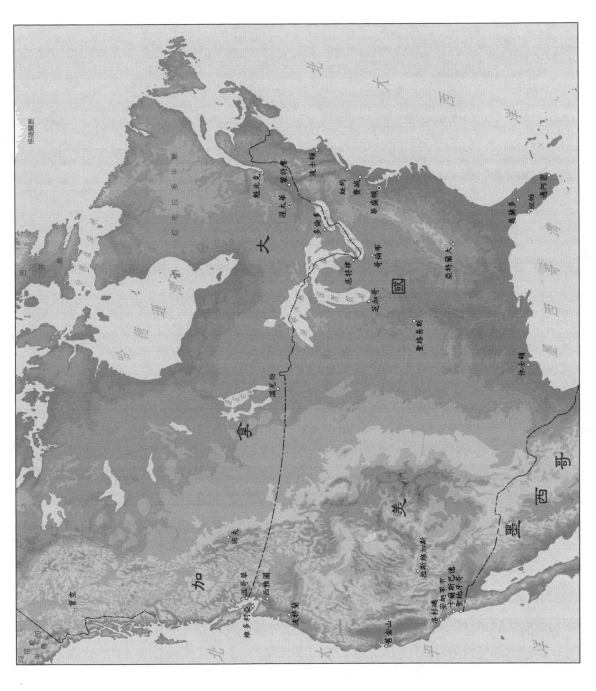

北美洲

(二)中部平原

位於拉布拉多高原、阿帕拉契山脈與落磯山脈之間，北起哈德遜灣，南至墨西哥灣，縱貫大陸中部，平原北半部是多湖泊和急流的地區，南半部屬密西西比河平原。平原西部為世界著名的大草原。

(三)西部山地和高原

屬科迪勒拉（Cordillera）山系的北段，從阿拉斯加一直伸展到墨西哥以南。主要包括三條平行山地：

1. 東帶為落磯山脈，是美洲氣候上的重要分界線。
2. 西帶南起美國的海岸山脈，向北入海，形成加拿大西部沿海島嶼。
3. 中帶包括北部的阿拉斯加山脈、加拿大的海岸山脈、美國的內華達山脈和喀斯喀特（Cascade）山脈等。

東帶和中帶之間為高原和盆地。盆地南部的死谷，低於海平面85公尺，為西半球陸地的最低點。北美洲的大河，除了聖羅倫斯河外，均發源於落磯山脈。落磯山脈以東的河流分別流入大西洋和北冰洋，以西的河流注入太平洋。按河流長度依次為密西西比河、馬更些河、育空河、聖羅倫斯河、格蘭德河、納爾遜河等。北美洲是多湖的大陸，淡水湖面積之廣居各洲的首位。中部高平原區的五大湖，是世界最大的淡水湖群，有「北美地中海」之稱，其中以蘇必略湖面積最大，其次為休倫湖、密西根湖、伊利湖、安大略湖。

北美洲地跨熱帶、溫帶、寒帶，氣候複雜多樣，北部在北極圈內，為冰雪世界，南部加勒比海受赤道暖流之益，但有熱帶颶風侵襲。大陸中部廣大地區位於北溫帶，由於西部山地阻擋，來自太平洋的濕潤，降水量從東南向西北逐漸減少，太平洋沿岸迎西風的地區降水量劇增。加拿大的北部和阿拉斯加北部邊緣屬寒帶苔原氣候，加拿大和阿拉斯加南部地區多屬溫帶針葉林氣候。美國的落磯山脈以東地區屬溫帶闊葉林氣候和亞熱帶森林氣候。西部內陸高原多屬溫帶草原氣候。太平洋沿岸的南部屬亞熱帶地中海型氣候。西印度群島、中美洲東部沿海地區屬熱帶雨林氣候。

四、地理區域

北美洲分為東部地區、中部地區、西部地區、阿拉斯加、加拿大北極群島、格陵蘭島等六區。

(一)東部地區

東瀕大西洋，海岸曲折，多港灣，北美洲大部分港口集中在這一地區。聖羅倫斯河谷以北為拉布拉多高原，多冰川湖，有湖泊高原之稱；以南為阿帕拉契山脈，山脈西側為阿帕拉契高原，山脈與大洋間有狹窄的山麓高原和沿海平原。眾多短小湍急的河流經山麓硬、軟岩層的交接處，形成瀑布，因而從紐約向西南至哥倫布一線有「瀑布線」之稱。本區是北美洲工業和商業發展最早的地區，也是重要的工商業和金融中心。

(二)中部地區

位於拉布拉多高原、阿帕拉契山脈與落磯山脈之間，北起邱吉爾河上游，南達墨西哥灣，長約3,000公里，寬約2,000多公里的地區。

(三)西部地區

由高大的山脈和高原組成，屬美洲科迪勒拉山系的北段，落磯山脈是本區地形的骨架。多火山、溫泉，地震頻繁。內地氣候乾旱，以畜牧業為主，太平洋沿岸地區種植亞熱帶水果的農業十分發達。

(四)阿拉斯加

位於北美洲西北部。大陸部分，山脈分列南北，中部為育空高原，太平洋沿岸地區多火山，地震頻繁。阿留申群島是阿拉斯加西南的一群火山島，地震頻繁。

(五)加拿大北極群島

是北美大陸以北，格陵蘭島以西眾多島嶼的總稱。主要居民是愛斯基摩人。

各島之間有許多海峽，其中巴芬島與拉布拉多半島之間的哈德遜海峽，是哈德遜灣通大西洋的海上交通要道。各島堅岩裸露，長期受冰川作用，多冰川地形和冰川作用形成的湖泊。沿海平原狹窄，海岸曲折多峽灣。氣候嚴寒，年平均降水量不足300毫米。居民以捕魚和捕捉海中動物為生。

(六)格陵蘭

位於北美洲東北，介於北冰洋與大西洋之間，是世界第一大島，常被稱為格陵蘭次大陸。全島約五分之四的地區處於北極圈內，面積84%為冰被所覆蓋。中部偏東最高海拔3,300公尺，邊緣地區海拔1,000～2,000公尺，氣候嚴寒。著名的動物有麝牛、馴鹿、北極熊等。居民以漁業為主，南部地區有少量牧羊業、魚類加工業和採礦業，尤以南端冰晶石的開採最重要。

第二節　北美洲地區觀光景點概況

北美地區觀光導覽

(一)美利堅合眾國（United States of America）

獨立日期：1776年7月4日	國慶日：7月4日
主要語言：英語	首都：華盛頓哥倫比亞特區（Washington, D. C.）
宗教：基督教（56%）、天主教（28%）	
政體：總統制	國民所得毛額：49,802美元（2012）
幣制：美元（US Dollar）	氣候：西部、西南部較溫和；東部、內陸為寒帶
人口：31,525萬人（2013.2）	

◆旅遊概況

遊歷美國，感受到的是一種自由放任的氣氛。在這裡，有廣大的平原讓你馳車、馳目、馳騁幻想；也有聳入雲端的摩天大樓，讓你驚異科技文明與商業文明的成就；有許多的音樂廳、博物館、藝術陳列館，讓您呼吸文化的氣息，還有許多遊

樂場、夜總會足以滿足你的感官享受。美國就是這樣一個國家，既是各種民族的大熔爐，也是各種文化薈萃之地；多彩多姿、波瀾壯闊。從北部世界最壯觀的尼加拉瓜大瀑布到東南角世界最豪華的邁阿密海灘旅館，乃至於好萊塢世界電影王國、迪士尼樂園，美國人是足以讓任何人驚異不已的。

紐約自由女神像是被矗立在美國紐約海港內一座被稱爲自由島的小島上（李銘輝攝）

美國各大城市的觀光勝地是不可錯過的，包括：

1. 紐約：聯合國大廈、帝國大廈、自由女神像、林肯中心等。

2. 波士頓：博物館、哈佛及耶魯大學等。

3. 費城：獨立歷史公園、Fairmount公園、富蘭克林大道等。

費城的國家獨立歷史公園是最有名氣和最吸引人的地方，這裡曾是美國進行獨立革命的活動中心（李銘輝攝）

4. 華盛頓：白宮、華盛頓紀念碑、林肯紀念堂、國家美術館等。

5. 底特律：綠田村、四大湖區、底特律藝術院等。

6. 芝加哥：摩天大樓、芝加哥美術館、芝加哥交響樂廳及市民歌劇院。

7. 亞特蘭大：Stone Mountain公園、薩凡納Hilton Head保育林。

8. 休士頓：美國國家航空太空總署太空飛行中心。

9. 舊金山：金門橋、金門公園、中國城、優勝美地國家公園。

10. 洛杉磯：葛利菲斯公園、比佛利山丘的商店街與名人住宅區、好萊塢、農民市場、瑪莉皇后號遊艇。

11. 西雅圖：宇宙塔、華盛頓大學、森林公園、雷尼爾山國立公園。

12.歐胡島：威基基海灘、中國城、珍珠港、海底公園。

13.夏威夷島：火山之家、阿卡卡瀑布、柯納海岸。

14.關島：巴歐海岸、情人岬。

以自然保育為主的「國家公園之旅」，美國是先驅，世界上最早的國家公園是1872年美國所建立的「黃石國家公園」，之後「國家公園」一詞為世界很多國家使用；國際上一直公認屬於自然保護區。近年來國家公園亦深受青睞，成為國內外旅遊的一部分，美國現共有五十八座國家公園，十四個國家公園被列入世界遺產。每年吸引成千上萬的觀

錫安國家公園宏偉而富色彩的沙岩懸崖矗立在天際（李銘輝攝）

光客前往觀光遊覽，其中最著名的十大國家公園依序為：(1)大煙山國家公園（Great Smoky Mountains National Park）；(2)大峽谷國家公園；(3)優勝美地國家公園；(4)黃石國家公園；(5)落磯山國家公園；(6)奧林匹克國家公園（Olympic National Park）；(7)大提頓國家公園（Grand Teton National Park）；(8)錫安國家公園（Zion National Park）；(9)阿卡迪亞國家公園（Acadia National Park）；(10)死谷國家公園等十座。

五十八座中最大的國家公園以弗蘭格爾─聖伊萊亞斯（Wrangell-St. Elias National Park and Preserve）面積達32,000平方公里（占地約台灣土地的88%），位於美國阿拉斯加州與國界另一端的加拿大克魯安國家公園一起被聯合國指定為世界遺產。公園基本上是荒野居多，所以一般遊客不易到達，只有兩條未鋪設柏油的石子路可以到達公園，除此之外大部分遊客選擇搭輕型飛機。公園內還有大量原野、冰川、河流以及火山地形。

遊客最多的國家公園為大煙山，大煙山國家公園號稱是美東最後一片廣大的原始林，占地2,100平方公里。大煙山國家公園以其豐富的物種而聞名。由於大煙山國家公園內的海拔高度變化劇烈，加之降雨量充沛，因而使大煙山國家公園極富生物多樣性。雖然大煙山國家公園成為美國最多人遊覽的國家公園，每年入園約千萬人次，但另一方面，大煙山國家公園也面臨嚴重的空氣汙染（來自觀光者的汽車

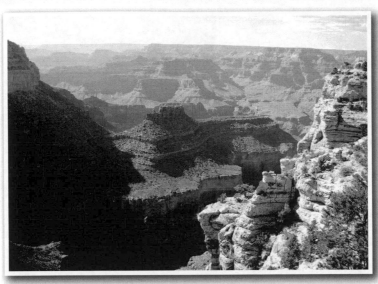

大峽谷是全美最受歡迎的國家公園之一，也是國人前往美西必
排的基本行程（李銘輝攝）

尾氣及周邊的發電廠）、酸雨等問題。

　　大峽谷排名第二，遊覽人數超過500萬人。大峽谷國家公園是美國西南部的國家公園，1979年被列為世界自然遺產，該峽谷深達1,500公尺（約五百層樓高），由科羅拉多河耗費萬年所切割出來的科羅拉多大峽谷景觀聞名於世；正式將大峽谷最深、景色最壯麗的一段，約有170公里長度的區域，成立了大峽谷國家公園，並建立步道系統、生態與地質學的教育研究系統，目前大峽谷國家公園是全美最受歡迎的國家公園之一，也是國人前往美西必排的基本行程。

　　主題遊樂園（Theme Park）的鼻祖首推位於美國加州洛杉磯的迪士尼樂園，1955年7月17日正式對外開張，立刻獨領風騷，造成轟動，營運才一年多，遊客就突破一千萬人次！迪士尼樂園的成功，從此改寫了歷史，這種老少咸宜大小通吃的主題遊樂園模式，也成為新興的休閒產業經營型態。洛杉磯的迪士尼樂園每年接待四千萬以上的遊客，也是美西旅遊團必到的基本行程，甚至有專訪美國佛羅里達州奧蘭多多天的主題旅遊行程產生，以下為美國較著名之主題遊樂園提供參考：

1.迪士尼樂園（Disneyland Park）：加州安納罕市。

2.迪士尼加州冒險樂園（Disney's California Adventure）：加州安納罕市。

3.好萊塢環球影城（Universal Studios Hollywood）：加州洛杉磯。

4.神奇王國（Magic Kingdom）：佛羅里達州奧蘭多華德迪士尼世界度假區。

5. 艾波卡特（Epcot）：佛羅里達州奧蘭多華德迪士尼世界度假區。

6. 迪士尼好萊塢影城（Disney's Hollywood Studio）：佛羅里達州奧蘭多華德迪士尼世界度假區。

7. 迪士尼動物王國（Disney's Animal Kingdom）：佛羅里達州奧蘭多華德迪士尼世界度假區。

加州洛杉磯好萊塢環球影城內的蜘蛛人（李銘輝攝）

8. 奧蘭多環球影城（Universal Studios Orlando）：佛羅里達州奧蘭多。

9. 冒險島（Islands of Adventure）：佛羅里達州奧蘭多。

10. 布希公園（Busch Gardens）：佛羅里達州坦帕、維吉尼亞州威廉斯堡。

11. 樂高樂園（Legoland Florida）：佛羅里達州Winter Haven。

12. 海洋世界（Sea World）：加州聖地牙哥、佛羅里達州奧蘭多。

13. 六旗遊樂園（Six Flags）：紐澤西、伊利諾州芝加哥。

14. 加州樂高樂園（Legoland California）：加州卡爾斯巴德。

◆觀光建議

　　美國及加拿大的語言及生活習性近似，因此在文化及旅遊上的禁忌亦有極高的相似度，其中最為首要注意的便是「個人隱私」，因此在北美地區千萬不要詢問對方的「年齡」、「性別喜好」、「收入」及「個人資產」等問題。受邀至當地人家中用餐或是團體聚餐時，忌諱討論「政治」、「宗教」話題。用餐時點菜、結帳均以各自付費為主，不興請客或共同享用，切忌在用餐時間及晚上九時之後打電話給對方，是非常不禮貌的行為，拜訪友人必須事先約定，不可臨時串門子。此外，未受到邀請，不可冒然進入他人屋內及院子內。遭逢警察臨檢時，必須馬上靠路邊停車，並將雙手放在方向盤上，待警察指示搖下車窗時，並在位置上出示相關證件，不可逕行示好下車，邊走邊手摸口袋要取證件，而被誤會意圖取槍或有其他不良動機。

(二)加拿大（Canada）

獨立日期：1867年7月1日	國慶日：7月1日
主要語言：英語、法語	首都：渥太華（Ottawa）
宗教：天主教、基督教	政體：責任內閣制
幣制：加拿大元（Dollar）	國民所得毛額：50,826美元（2012）
人口：3,505萬人（2013.1）	氣候：大部分為寒帶氣候

◆旅遊概況

加拿大西部英屬哥倫比亞省，面臨太平洋，林木茂盛，森林景觀很美。區內溫哥華、維多利亞等城市，氣候溫和，充滿著濃厚的英國氣息。加拿大西岸的大城溫哥華是一美麗的旅遊城市，位於溫哥華市中心區的伊莉莎白女皇公園，是踏青旅遊的好去處，以美麗的西洋水仙、鬱金香、櫻花等最為壯觀，妊紫嫣紅的花朵與園藝造景形成公園的一大特色。另外，中國城、溫哥華最早期的發源地、加拿大廣場一覽溫哥華美麗的海港風光，史坦利森林公園（北美最大的公園）欣賞稀有花草樹木與印第安人的圖騰柱，以及橫跨海灣的獅門大橋，沿著英國灣觀賞夕陽餘暉都會令人流連忘返。

落磯山脈國家公園區，包括落磯山脈觀光重鎮班夫鎮，參觀瑪麗蓮夢露成名作《大江東去》的拍攝場景——弓河瀑布。也可搭硫磺山纜車，登上標高2,281公尺的硫磺山，感受落磯山脈磅礴的氣勢，偶爾還可在山頂上見到松鼠及巨角野羊的蹤跡。另外像班夫國家公園也是必遊之地，其著名的露易絲湖，你可以從不同角度欣

班夫國家公園露易絲湖的倒影美得有如人間仙境（李銘輝攝）

賞露易絲湖優美的景色，令人宛如置身瑞士山中。優鶴國家公園（Yoho National Park），在克里族的語言中所代表的是驚奇與不可思議的意思，擁有加拿大最高的瀑布奇景、世界級的化石遺跡地和鬼斧神工的天然地形景觀；另外也可前往高山冰

河湖的翡翠湖以及滴水穿石的天然石橋參觀。冰河國家公園，崢嶸險峻的雪峰冰河，以及美不勝收的湖光山色，的確像皇冠上的珍珠般炫麗耀目，冰河國家公園也被稱為「熊的國度」，常可見到棕熊與黑熊的足蹤。

中部草原區廣大無邊，遊客在馳騁草原、觀賞馬術比賽、騎牛比賽之餘，尚可垂釣、行獵。都市溫尼伯（Winnipeg），極富國際性色彩，是個很有人情味的城市，也是重要的小麥集散地。溫尼伯是加拿大馬尼托巴省省會和最大城市，因當地有一個溫尼伯湖（Winnipeg Lake）而得名。

溫尼泊的城市中心有大量土著居民（因紐特人）的接待站，是加拿大土著人聚集地之一。溫尼伯氣候相當極端，整體來說溫尼伯算是世界上最冷的大城市之一，11月中到3月之間平均溫度都處於0℃以下（夜晚甚至可以到零下24℃），5～9月溫度經常達到30℃，甚至有時候高達35℃。比其他大草原城市更多降雨與降雪機率，但全年陽光豐盛。這裡也是北冰洋水系的彙集之地，從西面落磯山區流過來的大河，都在這裡匯入哈德遜海灣，最終進入北冰洋。這裡還是全世界北極熊之都，位於海灣之口的邱吉爾港，每年1～10月底，就會聚集大量繁殖的北極熊，吸引眾多遊客趨之若鶩，一睹世界上最大的食肉動物的風采。

東部的安大略省和魁北克省，分別代表英國文化與法蘭西文化的特性。魁北克是北美唯一築有舊城牆的城市。此城市就像是任何一個法國城鎮的縮影，走的路是18世紀的石板階梯，看的風景是色彩相間的尖頂小屋，聽的是銀鈴般悅耳的法語，已被聯合國教科文組織評為世界級的古蹟保存地。魁北克古城巡禮可造訪下城區，欣賞古趣盎然的古老街景，彷若回到兩百年前的繁華，深受觀光客喜愛，無論是精美的櫥窗、別緻的招牌、美麗的窗台，都能讓人駐足半天，驚豔不已。接著沿皇家廣場抵達令人驚艷、觀賞整面大牆的大壁畫，超水準的繪製技巧，讓這個大壁畫總是讓人讚歎；而位於上城區中看看肅穆莊嚴的聖母大教堂及畫家街，在那裡畫家筆下美麗的魁北克城，另外可以從都普林步道觀賞魁北克最上鏡頭的地標──芳堤娜城堡。

魁北克古城巡禮可造訪古趣盎然的古老街景，彷若回到兩百年前的風華（李銘輝攝）



蒙特婁奧林匹克體育館可容納八萬觀眾入場（李銘輝攝）

　　蒙特婁是魁北克省第一大城，有北美小巴黎之稱，充滿法國風味，給您一種身在法國的錯覺。市中心的哥德式雙塔外觀聖母院大教堂，是蒙特婁的地標；舊港區遺跡，沿河岸長約2公里，不論春夏秋冬，舊港區始終是人們最喜愛光顧的地方，傑克卡迪爾廣場，更可以輕鬆地閒逛兩側浪漫的咖啡座及藝品店，這裡是觀光客悠閒地享受異國風情最好的地方。

　　世界最大的尼加拉瓜瀑布，就在伊利湖與安大略湖之間，是觀光安大略省時，不可錯過的一個行程。省區內的多倫多、渥太華等大城市，建築物奇特宏偉，城市風景與自然景色同樣多彩多姿，旅客可以享受富於變化的旅遊。濱臨大西洋的新伯倫瑞克、愛德華島、新斯科細亞和紐芬蘭島，有長達27,200公里曲折的海岸線。這些島嶼之間流傳著北歐維京人的傳說、蘇格蘭的民間傳說、印第安人的歷史，結合了神話之美。加拿大北部人跡罕至的廣大土地、育空（Yukon）區及西北區，到19世紀時才為人注意，成為探險家冒險的目標。

◆觀光建議

　　加拿大是新興的國家，土地非常廣大，所以觀光的重點在其自然景觀的奧妙，尤其是露營、登山、滑雪等戶外休閒活動。

　　每年約5～10月，是最佳的觀光季節，尤其是9～10月底之間，斑斕的紅葉滿山遍野，是加拿大最美的季節。

加拿大多倫多的市政廳是該市的重要地標（李銘輝攝）

　　莊嚴雄偉的落磯山，保持著自然之美，不但是加拿大首屈一指的觀光地，規劃良好的國家公園，更聞名全世界。

第十八章

中南美洲各國觀光環境

◆中南美洲地理概況

◆中南美洲地區觀光景點概況

 # 第一節 中南美洲地理概況

一、概況

中南美洲位於西半球的南部。東臨大西洋，西瀕太平洋，北濱加勒比海（Caribbean），南隔德雷克海峽（Drake Passage）與南極洲相望，一般以巴拿馬運河為界，同北美洲分界。約占世界陸地總面積的12％。在政治地理上，把南美洲、中美洲和加勒比海地區（西印度群島），亦即美國以南的美洲地區稱為拉丁美洲。

二、人民

約占世界總人口的9％。人口分布不平衡，西北部和東部沿海一帶人口較稠密。廣大的亞馬遜平原每平方公里平均不到一人，是世界人口密度最小的地區之一。西印度群島中的波多黎各、馬提尼克島等處，也是人口密度大的地區。居民中白人最多，約占一半，其次是印歐混血人和印第安人，黑人最少。絕大部分居民信奉天主教，少數信奉基督教。印第安人用印第安語，巴西的官方語言為葡萄牙語，法屬蓋亞那（Guyana）的官方語言為法語，蓋亞那的官方語言為英語，蘇利南（Suriname）官方語言為荷蘭語，其他國家均以西班牙語為國語。

三、自然環境

中南美洲大陸地形分為三個南北向縱列帶：西部為狹長的安地斯山，東部為波狀起伏的高原，中部為廣闊平坦的平原低地。安地斯山脈屬科迪勒拉山系的南半段，為一系列高峻的褶皺山，南北延伸，緊逼太平洋海岸，沿海平原甚窄。安地斯山脈由幾條平行山嶺組成，以綿亙於秘魯、智利、玻利維亞境內的一段山體寬度最大，東西寬約400公里。安地斯山是世界上最長的山脈，也是世界最高大的山系之一，其中玻利維亞境內的漢科烏馬山，是南美洲最高峰。安地斯山一帶是太平洋東岸火山地震帶的一部分，中段的尤耶亞科火山是世界上最高的活火山。南美洲東部

有寬廣的巴西高原、蓋亞那高原,其中巴西高原爲世界上面積最大的高原。南美洲西部山地與東部高原間的平原地帶,其中亞馬遜平原,面積約560萬平方公里,是世界上面積最大的沖積平原,地形平坦。南美洲的水系以科迪勒拉山系的安地斯山爲分水嶺,東西分屬於大西洋水系和太平洋水系。由於山系偏居大陸西部,故太平洋水系河短水急,且多獨流入海。大西洋水系的河流大都源遠流長,支流眾多,水量豐富。其中亞馬遜河,以烏卡亞利河爲源頭,全長6,480公里,是世界著名的長河之一。亞馬遜河流是世界上流域面積最廣、流量最大的河流,也是次於尼羅河的世界第二長河。內流區域主要分布於南美洲西部的普納(荒漠高原)和阿根廷的西北部。南美洲除最南部外,河流終年不凍。巴塔哥尼亞高原河流的水源主要靠雪水供給,智利南部河流的水源主要靠冰川融水供給,以夏季逕流量最大;智利中部河流的水源主要靠雨水供給,以冬季逕流量最大,智利北部和秘魯南部沿海河流的水源主要靠地下水供給,其餘地區河流的水源幾乎全靠雨水供給,以暖季逕流量最大。南美洲湖泊較少,但多瀑布。安赫爾瀑布落差達979公尺,爲世界落差最大的瀑布。南美洲中部安地斯山區的普納(荒漠高原)地區多構造湖,如的的喀喀湖、波波湖等;南部巴塔哥尼亞高原區多冰川湖;內流區多內陸鹽沼。南美西北端的馬拉開波湖爲南美洲最大的湖泊。

中美洲是指墨西哥以南、哥倫比亞以北的美洲大陸中部地區。東臨加勒比海,西瀕太平洋,是連接南、北美洲的橋梁。包括瓜地馬拉、宏都拉斯、貝里斯、薩爾瓦多、尼加拉瓜、哥斯大黎加和巴拿馬。全區以高原和山地爲主。山地緊靠太平洋岸,屬美洲科迪勒拉山系的中段,多火山,有活火山四十餘座,地震頻繁。

西印度群島位於大西洋及加勒比海、墨西哥灣之間。15世紀末,哥倫布到此誤以爲是印度附近的島嶼,因位於印度以西的西半球,故稱爲西印度群島,沿用至今。國家包括巴哈馬、古巴、牙買加、海地、多明尼加共和國、安地卡及巴布達、聖露西亞、聖文森和格瑞那丁、格瑞那達等,還有正在爭取民族獨立和仍然處於美、英、法、荷統治下十多個殖民地,面積約24萬平方公里,人口2,760多萬。這些群島分爲三大組:

1. 巴哈馬群島,由十四個較大的島嶼、七百個小島和暗礁以及二千四百個環礁組成,島上主要居住黑種人。各島海拔最高不到60公尺,屬熱帶雨林氣候。
2. 大安地列斯群島,包括古巴、海地、牙買加、波多黎各諸島及其附屬島嶼,一半以上爲山地,海地島和波多黎各島地震頻繁,各島北部屬熱帶雨林氣候,南部屬熱帶草原氣候。

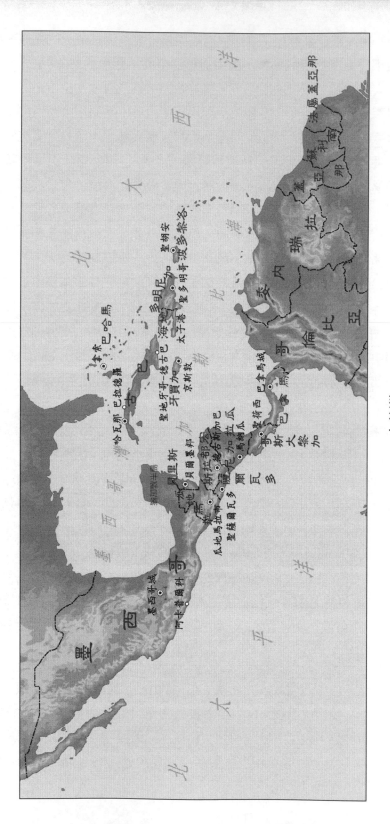

中美洲

3.小安地列斯群島，包括背風群島、向風群島和委內瑞拉北面海上許多島嶼，多為火山島，地震頻繁，屬熱帶雨林氣候。

南美洲介於北緯13°和南緯57°之間，赤道橫貫北部，大部分地區屬熱帶雨林和熱帶草原氣候。北部亞馬遜平原一帶，由於緯度低，受海風影響，各月平均氣溫都在26℃左右，屬熱帶雨林氣候。亞馬遜平原南北兩側的巴西高原和蓋亞那高原，夏季高溫多雨，冬季除沿海地區外，氣候乾燥，屬熱帶草原氣候。智利中部沿海地區屬亞熱帶地中海式氣候。南美洲是一個以濕潤著稱的大陸，暖季多雨，且沙漠面積較其他各洲為小的一洲。由於來自大西洋東北信風、東南信風、熱帶颶風，以及西南部位於西風帶等原因，故南美北部、西南部沿海以及向風坡降雨較多。奧里諾科河流域、亞馬遜河幹流以南和安地斯山脈中段以東的廣大地區，屬暖季降水區，哥倫比亞西北部、厄瓜多、秘魯北部、亞馬遜平原西北部和蓋亞那高原屬全年多雨的熱帶降水區，巴拉那高原、彭巴草原屬各月降水比較均勻但以冬季稍多的溫帶降水區，年平均降水量2,000～5,000毫米，為世界上降雨量最多的地區之一；巴塔哥尼亞高原屬溫帶秋季降水區，由於山脈阻擋西面的濕潤氣流和受巴塔哥尼亞強風的影響，年平均降水量較少；智利中部沿海地區屬地中海型冬季降水區，智利北部和秘魯南部沿海地區，由於地處背風坡和秘魯寒流的影響，年平均降水量不到50毫米。

第二節　中南美洲地區觀光景點概況

一、中美洲地區觀光導覽

(一)墨西哥合眾國（United Mexican States）

獨立日期：1821年9月11日	國慶日：9月16日
主要語言：西班牙語	首都：墨西哥市（Mexico City）
宗教：天主教	政體：總統制
幣制：披索（Peso）	國民所得毛額：10,123美元（2012）
人口：11,372萬人（2013.4）	氣候：分乾、溼兩季

◆旅遊概況

　　墨西哥是拉丁美洲第三大國，為中美洲最大的國家。位於北美洲南部，拉丁美洲西北端。北鄰美國，南接瓜地馬拉和貝里斯，東瀕墨西哥灣和加勒比海，西臨太平洋和加利福尼亞灣。因墨境內多為高原地形，冬無嚴寒，夏無酷暑，四季萬木常青，故享有「高原明珠」的美稱。

　　墨西哥城是墨西哥首都，建立在墨西哥高原南部盆地，四面環山，海拔2,200多公尺，四季氣溫均在10℃～30℃左右，號稱世界最大的城市，人口多達2,200多萬人。墨西哥是一個具有悠久歷史的文明古國，是西半球最古老的城市。聞名世界的奧爾美加文化、馬雅文化、阿茲特克文化均為墨西哥印第安人所創造。

　　墨西哥城市內以及城市周圍星羅棋布的古印第安人文化遺跡，是墨西哥也是全人類文明歷史的寶貴財產。憲法廣場是墨西哥城的中心，墨西哥大教堂、國家宮、市府大廈和博物館等都建在這裡，其中國家宮是墨西哥獨立鐘聲響起之地；人類學博物館是拉丁美洲最大和最著名的博物館之一。

　　墨西哥城享有「壁畫之都」的美譽，壁畫以分布廣、畫面大、色彩鮮豔、題材廣泛著稱，並且富有濃郁的民族風格。全國80%以上的壁畫集中在這裡。自1325年阿茲特克人建立墨西哥城的前身特諾奇提特蘭城（Tenochtitlan）以來，墨西哥城先後經歷了阿茲特克帝國時期、西班牙殖民時期、獨立戰爭時期和民主時期等，為城市留下了風格多樣的遺跡，阿茲特克的廟宇、宮殿和西班牙式的教堂、宮殿、修道院等建築，使墨西哥城成為「宮殿都城」，而20世紀初承襲千年印第安傳統的現代壁畫運動，為墨西哥城贏得了「壁畫之都」的美譽，以國立自治大學牆上的巨幅壁畫為代表的各種風格強烈的壁畫遍布墨西哥城。

　　墨西哥城市區呈長方形，共分為十六個行政區，老城區位於東北部和東部，新城區在西部和南部，北部的瓜達盧佩‧伊達爾戈為宗教聖地。市區道路呈方格形，也有環形和輻射形的。著名的起義者大道縱貫南北，長25公里，銀行、商店、旅館、餐廳、劇院、夜總會等鱗次櫛比，繁華異常。墨西哥城還是世界旅遊名城，主要的名勝古蹟有憲法廣場、馬德羅大街、假日公園、改革大街、人類學博物館、現代藝術博物館、墨西哥城博物館、國家歷史博物館、革命博物館、瓜達盧佩聖母大教堂、聖多明各廣場和教堂、查普爾特佩克森林公園以及特奧蒂瓦坎古城遺址。在墨西哥城市中心矗立著一座15公尺高的塔式鐘樓，是1921年9月墨西哥的華人僑商為慶祝墨西哥獨立一百週年建立的，因此當地人習慣地稱它為「中國鐘」。

　　在墨西哥城，最具代表性建築大多聚集在改革大街和起義者大道上。改革大

街放置著數尊真人大小的包括哥倫布、博利瓦爾等古今名人的銅像，以及擺放在銅像間距間的青銅花瓶，構成了一道獨特的風景。與改革大街相交的起義者大道，是墨西哥城最繁華的街區。美麗寬敞的街道旁，環境優美，銀行、酒店、餐廳、劇院、夜總會等鱗次櫛比，一幢幢風格各異、精緻豪華的別墅掩映在綠樹濃蔭中。城市之中有眾多的廣場、紀念碑、雕像、紀念館和文化娛樂場所，可以讓眾多的旅遊者全方位、多視角瞭解和認識墨西哥的歷史文化。

奇琴伊察馬雅城邦遺址曾是古馬雅帝國最大最繁華的城邦。遺址拉於猶加敦（Yucatan）半島中部。始建於西元514年。城邦的主要古蹟有：千柱廣場、武士廟及廟前的斜倚的兩神石像。九層，高30公尺的呈階梯形的庫庫爾坎金字塔以及聖井（石灰岩豎洞）和築在高台上呈蝸形的馬雅人古天文觀象台。另外古老而又

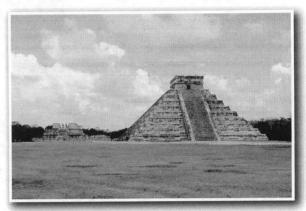

奇琴伊察馬雅城邦遺址曾是古馬雅帝國最大最繁華的城邦

美麗的山城——瓜納華托城；有「旅遊天堂」之稱的墨西哥最大海港阿卡普爾科（Acapulco），這裡有著名的「中國船」紀念碑。

瓜達盧佩聖母教堂位於墨西哥城東北面的郊外，距離市中心4公里。1531年，一個名叫胡安·迪戈的印第安農民在這個地方遇見了聖母，並將此地視為聖地。這裡的第一個教堂是一個簡陋的用土磚砌成的建築物，它對朝聖者有著磁鐵般強大的吸引力。在隨後的幾個世紀裡，教堂被反覆重建和擴展。最近的一次是在1892年。這座教堂有四個塔樓和高40公尺的圓頂。從幾個世紀前，聖母離開人間開始，對瓜達盧佩聖母的崇拜已深入人心，因為她的形象已漸漸地融入整個墨西哥民族的感情世界中，因此朝聖者們於1976年在這個地方建造了這個教堂。

墨西哥的人類學博物館是拉丁美洲最大和最著名博物館之一。該博物館集古印第安文物之大成，展室共分上下兩層。第一層有十二個陳列室，介紹了人類學、墨西哥文化起源以及印第安人的民族、藝術、宗教和生活，並展出了一些歐洲人來此之前墨西哥各族人民的文化和生活實物，僅西班牙人入侵前的歷史文物展品就有六十多萬件。第二層的陳列室展出了印第安人的服飾、房屋式樣、生活用具、宗教器皿、樂

器、武器等多種文物。該博物館的建築融印第安傳統風格與現代藝術為一體，充分表現出墨西哥人民深厚的文化內涵，而成為墨西哥城的主要旅遊景點之一。

位於墨西哥城北部40公里處的太陽和月亮金字塔是阿茲特克人所建特奧蒂瓦坎古城遺蹟的主要組成部分，也是阿茲特克文化保存至今最耀眼的一顆明珠。1988年，聯合國教科

特奧蒂瓦坎古城遺蹟的太陽和月亮金字塔，被聯合國教科文組織宣布為人類共同遺產

文組織宣布太陽和月亮金字塔古蹟為人類共同遺產。太陽金字塔和月亮金字塔都是舉行宗教儀式的祭壇。太陽金字塔是古印第安人祭祀太陽神的地方，它建築宏偉，呈梯形，坐東朝西，正面有數百級台階直達頂端。塔的基址長225公尺，寬222公尺，塔高約64.5公尺，共有五層，體積達100萬立方公尺，修建於西元2世紀。神秘的太陽金字塔緣於它所在的狄奧提瓦康古城撲朔迷離的歷史。內部用泥土和沙石堆建，從下到上各台階外表都鑲嵌著巨大的石板，石板上雕刻著五彩繽紛的圖案。月亮金字塔位於太陽金字塔旁，是祭祀月亮神的地方。建築風格和太陽金字塔一樣，比太陽金字塔晚二百年建成。它坐北朝南，址長150公尺，寬120公尺，塔高46公尺，也分五層，外部疊砌的石塊上繪有許多色彩斑斕的壁畫，塔前的寬闊廣場可容納上萬人。

◆觀光建議

馬雅和阿茲特克文明的遺跡、傳統的民族舞蹈、Mariachis民族音樂、鬥牛以及各具地方色彩的祭典等等，反映出多彩多姿的墨西哥觀光旅行。對時間充裕的旅客來說，不妨以馬雅文明的古蹟為中心，安排一趟「歷史之旅」。到墨西哥城，名勝包括索加羅廣場、大教堂、國家宮、大學都市、國立人類學博物館、瓜達盧佩聖母教堂等值得參觀。

墨西哥城有六百多年的歷史，市內外有許多古文明的遺跡和近代興建的名勝，這是一個富有強烈色彩的都市，對旅客來說，無疑是充滿異國情調、魅力十足的觀光勝地。

旅行季節以乾季（11月至翌年4月）爲佳。可用一週或十天左右慢慢體會這個都市的美景，以及墨西哥人獨特的風土人情。時間短促的話，搭乘觀光巴士，作走馬看花式的遊覽亦不失爲上策。市內有許多旅行社舉辦的觀光巴士遊覽，通常有嚮導在車內用英語解說，堪稱方便。

(二)古巴共和國（Republic of Cuba）

獨立日期：1902年5月20日	國慶日：1月1日
主要語言：西班牙語	首都：哈瓦那（Havana）
宗教：天主教	政體：共黨專政
幣制：披索（Peso）	國民所得毛額：5,397美元（2012）
人口：1,124萬人（2011）	氣候：炎熱

◆旅遊概況

古巴位於大安地列斯群島西端，係由哥倫布發現，爲西班牙所占領，現採行社會主義共產制度與美國對抗，古巴國土面積不大，離美國最近處只有200多公里。四十年來，古巴在美國的制裁下，古巴至今在經濟上仍面臨困難。6～8月是雨季，冬天較乾燥，適合觀光客拜訪。

古巴自古被稱爲墨西哥灣的鑰匙；因爲它的國土形狀，古巴又被比作一條匍匐在加勒比海中的蜥蜴。不管是鑰匙，還是蜥蜴，四周圍海的島國優勢，讓海灘成爲古巴第一大的旅遊資源。

哈瓦那爲古巴的首都，主要城市以及商業中心。城市人口有240萬人。是古巴和加勒比海國家中最大的城市，也是保存歷史遺產最好的美洲城市之一，具有現代與歷史融合而成的魅力，被聯合國教科文組織宣布整個哈瓦那城爲世界遺產。

哈瓦那充滿了濃郁的文化氣息，老城於1982年被聯合國教科文組織列爲人類文化遺產。始建於1519年的哈瓦那老城，至今還比較完整地保存著殖民時代遺留下來的一大批古建築。這裡有拉美最古老的城堡「武裝城堡」和1638年重建的「基督教堂」，還有堪稱巴洛克式建築典範的哈瓦那大教堂。著名的武器廣場坐落在當年老城初建時奠基的地方，旁邊有殖民時代的總督府大廈。當年駐守城堡的士兵常在廣場上進行操練，廣場因而得名「武器廣場」。古巴政府在經濟條件並不寬裕的情況下，仍努力來保護哈瓦那老城的古建築。走在街道上隨處可見許多古蹟已經或正在進行整修。

　　哈瓦那擁有的眾多博物館，也是形成這座城市文化氛圍的一大要素。在老城一條小街上的亞洲博物館裡，陳列著不少來自中國、韓國、日本等亞洲國家的藝術珍品。哈瓦那最著名的博物館，大概要數海明威博物館了。博物館設在美國著名作家、諾貝爾文學獎得主海明威生前購置並居住過的維西亞小莊園。

　　巴拉德羅海灘（Varadero）是古巴最著名的海濱度假勝地，巴拉德羅是世界上最美麗的海灘之一，是集大海、沙灘、陽光、藍色為一體的美麗海灘，全年都適於游泳，即便是不會游泳的人也能享受大海對你的恩賜，向海裡走了很遠的距離，海水也只漫到你的腰部，是古巴熱帶風情著名的旅遊度假區。海水具有藍色的一切層次，在這裡，到處可見任由陽光擁抱、曬得烏黑健康的美女，海灘邊上有茅草搭建的小酒吧，遊客們可以隨意挑選酒類和飲料。傍晚，夕陽沉入大海之後，雷射燈和霓虹燈逐漸亮起，海灘上各座風格迥異的建築物就會被襯得金碧輝煌，流光溢彩。遊客們可以在輕柔的晚風中欣賞古巴和世界名曲，也可以觀賞到美妙的森巴舞，或者乾脆一起跳一曲，還有荒誕的螢光面具舞表演助興。

　　哈瓦那的街道懷古尋舊，值得你細細品味。哈瓦那海濱大道是老哈瓦那的港口大街延伸的一條廣闊的快速大道，北臨加勒比海，南與哈瓦那和廣場中心的市區相接壤，所以稱為哈瓦那海濱大道，是散步、談情說愛、體育運動、跳舞和民間音樂會的場所。這裡也稱海濱大街或海濱步行街。

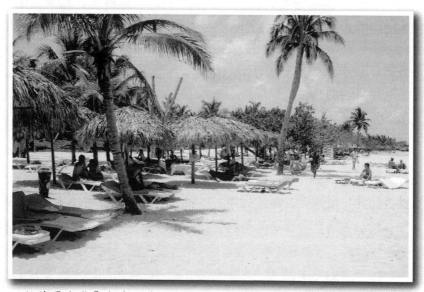

巴拉德羅海灘集大海、沙灘、陽光、藍色為一體，是世界上最美麗的海灘之一

南美洲

維達多區的「第23街」是古巴最負盛名的藝術街，人行道各式花崗岩瓷磚上都有古巴著名畫家的代表作品。這條僅500公尺長的街道被點綴得格外引人注目。另外，老哈瓦那的街道：主教街、百業街、商人街、奧布拉皮亞街、鞋跟街、古巴街、石子路街，都是值得一去的地方。

路途上，一定要到維西亞小莊園看看——這是海明威的哈瓦那住處，現在已成爲博物館，這位諾貝爾文學獎獲得者吸引了許多慕名而來的參觀者。哈瓦那西部小海灣畔有海明威海洋公園，海明威的不朽名著《老人與海》就在此寫成。

◆觀光建議

哈瓦那是古巴的首都，也是加勒比海地區重要的歷史名城，它係西印度群島中最大的城市與優良港口。城市中分爲新城與舊城兩部分，舊城內有早期西班牙殖民時的古老建築，已被聯合國列爲世界人類文化遺產之一。Castillo del Morro與Fortaleza de la Cabana要塞是重要古蹟，哈瓦那大教堂（Havana Cathedral）曾經是哥倫布遺體安置的地方，皆值得遊客一遊。此外，古巴聖地牙哥（Santiago de Cuba）所留存的歷史變遷遺跡、關瑪（Guama）的印第安人村落、巴拉德羅（Varadero）的海邊度假區等皆爲觀光客必經之處。

二、南美洲地區觀光導覽

(一)巴西聯邦共和國（Federative Republic of Brazil）

獨立日期：1822年9月7日	國慶日：9月7日
主要語言：葡萄牙語	首都：巴西利亞（Brasilia）
宗教：天主教（71%）、福音教（13%）	政體：總統制
幣制：黑奧（Real）	國民所得毛額：12,340美元（2012）
人口：15,416萬人（2013.2）	氣候：熱帶

◆旅遊概況

巴西聯邦共和國是拉丁美洲最大的國家，爲南美洲國家聯盟的成員國。由於擁有遼闊的農田和廣袤的雨林，這些豐厚的自然資源和充足的勞動力，使得巴西的國內生產總值，位居南美洲第一。

　　巴西是一個具有多重民族的國家，也是一個民族大熔爐，有來自歐洲、非洲、亞洲等其他地區的移民相互散發出各自的光芒，而最獨特的是當地的音樂與舞蹈，被譽為拉丁美洲的代表。在聖保羅藝術博物館裡，您可以看到最豐富的藝術與文化的收藏。在音樂與舞蹈的才藝方面，最時尚的森巴舞大多來自民間的創作，主要是受非裔的影響深遠。每年2月的嘉年華會時，許多歌曲、舞蹈的創作題材，大都藉由當時的社會環境周遭所發生的事情，透過個人演出，表現多彩多姿的嘉年華會，也正是巴西多元文化的表現方式之一。

　　巴西北部是廣闊的亞馬遜雨林，南部地區多丘陵，大部分人口居住在南部，也是全國農業基地。大西洋沿岸有數條山脈，最高海拔2,900公尺。北部蓋亞那高原的內布利納峰海拔3,014公尺，為全國最高點。最重要的在境內的亞馬遜河，是世界上流量最大的河流。巴拉那河是南美洲第二大河，還有著名的伊瓜蘇瀑布，就是位於巴拉那河上。

　　聖保羅市（São Paulo）身為南美洲最大的城市，是巴西及南半球最大的都市。2011年包含近郊全城人口達2,039萬。聖保羅是南美洲最富裕的城市，如同巴黎、紐約等世界各大城一樣，各式商品應有盡有，但貧富分化及治安等城市問題在此也很嚴重。巴西華人華僑聚集，並且號稱是拉美最大露天市場的25街改為步行街後，給購物者和當地的商家帶來舒適與方便，該街平時每日客流量達60萬人，每到聖誕節來臨，前來購物的顧客能達到100萬人。

　　市立歌劇院1911年啟用，其宏偉風格類似法國巴黎歌劇院；聖保羅市中心的大主教堂是在聖市蓋起的第一座教堂，已有四百多年的歷史，但卻到了2003年才算完全修建完工，在此之前教堂可以說一直都在整修變化中；大主教堂是全世界五座規模最大的哥德式教堂其中之一，有約二十層樓高。

　　路斯修道院是1774年興建，是聖保羅18世紀最重要的殖民建築物，被列為國家級古蹟接受保護；賓多修道院始建於1911年，坐落在聖賓多廣場和聖達葉菲潔妮雅橋一端；聖保羅州立美術館的建築是於1897年所設計的，美術館館藏以巴西19世紀和當代藝術創作為主，都值得前往參觀。

　　里約熱內盧（Rio de Janeiro）是里約熱內盧州首府，是巴西經濟最發達的城市之一，也是巴西重要的交通樞紐和文化中心。里約熱內盧依山傍海，風景優美，是巴西和世界著名的旅遊觀光勝地。主要名勝有耶穌山（Corcovado，即科爾科瓦多山）、糖麵包山（Pão de Açucar）、尼特羅伊大橋等。里約熱內盧的海灘舉世聞名，其數目和延伸長度為世界之最，全市共有海灘七十二個，其中兩個最有名的海

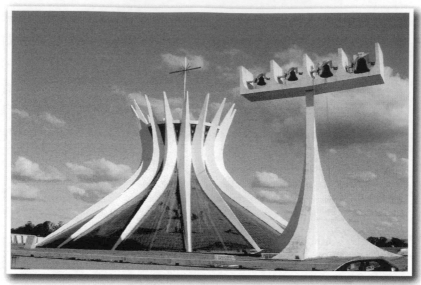

巴西利亞大教堂是世界聞名的景觀，它的建築風格迥異於同時期的歐洲教堂

灘是科巴卡巴納海灘和依巴內瑪海灘。里約被譽為「狂歡節之都」，巴西一年一度在這裡舉辦最有特色的狂歡節。

歷史上，巴西曾先後在薩爾瓦多和里約熱內盧兩個海濱城市建都。為開發內地，1956年庫比契克總統決定遷都內地。巴西利亞以其獨特的建築聞名於世，其總體建設計畫由建築大師盧西奧·科斯塔（Lúcio Costa）完成。在燈火通明的夜晚從空中俯視，巴西利亞宛如一架駛向東方的巨型飛機。整座城市沿垂直的兩軸鋪開：向機翼南北延伸的公路軸和沿機身東西延伸的紀念碑軸。機頭是三權廣場，機身是政府機構所在地，機翼則是現代化的立體公路。三權廣場左側是總統府，右側是聯邦最高法院。廣場對面是國會參、眾兩院，兩院會議大廳建築外觀如同兩只大碗，眾議院的碗口朝上，象徵「民主」、「廣開言路」；參議院的碗口朝下，象徵「集中民意」。國會的兩座二十八層大樓之間有通道相聯，呈「H」型，為葡語「人」的首字母。三權廣場上的議會大廈、聯邦最高法院、總統府和外交部水晶宮等是巴西利亞的標誌性建築。1987年12月7日，聯合國教科文組織宣布巴西利亞為「人類文化遺產」。

其他如伊瓜蘇市（Foz do Iguaçu）；伊瓜蘇大瀑布，位於巴西與阿根廷交界處的伊瓜蘇河上，形成於一億兩千年前；伊泰普水電站，是目前世界最大的水電站，由巴西與巴拉圭共建；科爾科瓦多山，位於里約市蒂茹卡國家公園內，山頂塑有一座兩臂展開、形同十字架的耶穌像，在全市的每個角落均可看到，是里約的象徵之

一；糖麵包山，此山因形似法式麵包而得名，位於瓜納巴拉灣入口處，是里約的象徵之一；1565年，里約市在這兩座山之間創建了聖若奧古城堡，現在山腳下還能看到此座當年保衛里約市的古堡。

◆觀光建議

蔓延的亞馬遜叢林，該是巴西最壯觀的自然景觀了。糾纏的灌木與闊葉的落葉林，都是前所未見的奇異景象，此外，南部的伊瓜蘇瀑布水勢雄偉，比美洲的尼加拉瓜瀑布更高、更寬。欲瞭解巴西人民，可以選擇大都會的里約熱內盧作爲樣本觀察。混合各種血統的人民，更具熱忱、善良的本質，旅客能深切且直接地去感覺它。每年2月中下旬，世界各國的大批遊客湧向南美洲美麗的國家——巴西，去觀看三天狂歡節的盛況。雖然不少國家也有狂歡節，可是巴西的狂歡節獨具風格，最吸引人。

巴西舊都里約熱內盧的狂歡節規模最大，在節日的三天三夜裡，人們傾城而出，不拘平時禮儀，沒大沒小地盡情狂歡。在城市的主要街道上，跟隨著節目「國王」和「王后」的隊伍一直川流不息。人們戴著假面具，腳踩高蹺，身著豔麗服裝，以樂隊爲前導，表演著各種以神話、民間傳說和現實生活爲題材的滑稽劇、諷刺劇和黑人舞、印第安人舞等民族舞蹈。

電影明星、著名歌手和各種造型在彩車上招來一陣陣喝彩。狂歡節的主要活動是跳森巴舞。森巴舞的特點是緊張、歡快、興奮、運動，節奏強烈，動作快猛，如癡如醉，扣人心弦。這種舞蹈歷史悠久，巴西辦有許多森巴學校，狂歡節期間按等級進行比賽。

還有森巴俱樂部的表演，標新立異，各顯身手。許多觀眾情緒激昂，也隨著節拍舞起來，台上台下，人人沉浸在狂歡氣氛中。

狂歡節不僅豐富了巴西人民文化藝術生活，同時它對巴西音樂的發展影響巨大。從1910年起，巴西的音樂家們每年都要創作新的狂歡節進行曲、森巴曲、抒情歌曲和戲謔歌曲等。爲狂歡節而譜寫的作品，1918年只有八首，1930年激增爲一百三十多首，現在每年竟達五、六百首。爲了鼓勵狂歡節的文藝創作，還設有最佳作品評選委員會，獎勵優秀音樂、歌曲、舞蹈和各種表演藝術。巴西的嘉年華會是全世界最具代表性的，其歡樂程度遠超過西班牙各地及法國坎城的嘉年華會。你若前往巴西遊覽，最好選擇嘉年華會舉行的時間，目睹一次那種狂歡的場面將令您終身難忘。

(二)秘魯共和國（Republic of Peru）

獨立日期：1821年7月28日	國慶日：7月28日
主要語言：西班牙語	首都：利馬（Lima）
宗教：天主教	政體：總統制
幣制：新索爾（Nuevo Sol）	國民所得毛額：6,573美元（2012）
人口：2,946萬人（2011）	氣候：熱帶

◆旅遊概況

　　秘魯位於南美洲西部，太平洋東岸，10世紀前後，秘魯高原的庫斯科谷地是舉世聞名的印加帝國所在地。庫斯科城和馬丘比丘爲著名的印加文化旅遊地。16世紀初，西班牙人來到這裡。1531年秘魯淪爲西班牙殖民地，被西班牙統治近三百年。秘魯是個多山的國家。與玻利維亞交界處有的的喀喀湖，湖面海拔3,812公尺，是世界上最高的大淡水湖之一。沿海水產豐富，盛產秘魯沙丁魚。秘魯是一個傳統的農業、礦業國家。在拉美國家中經濟上處於中等水準。

　　利馬是秘魯首都，爲南美洲著名城市，位於該國西部太平洋岸畔，終年陽光燦爛，海風陣陣，市區建築與綠樹繁花相輝映，被人們稱爲南美洲風景秀麗的「花園城市」。利馬是南美洲一座著名的歷史古城，曾經長期爲西班牙在南美洲殖民地的政治、經濟、文化和交通中心。1821年，秘魯獲得獨立，利馬市成爲首都，城市建設逐步得到發展。今天的利馬市，擁有640萬人口，約占全國人口的四分之一強，是秘魯全國政經、文化和交通中心，享有「南美洲最富庶、最優美的城市」稱號。

　　利馬市分爲舊城、新城兩部分。舊城區位於城市北部，臨近里馬克河，街道自西北向東南伸展，與里馬克河成平行狀。街道多以秘魯的省和城市命名，街區狹窄，房屋低矮，大多爲殖民統治時期所建造。舊城區有眾多的廣場，以城區中心的「武裝廣場」最著名。以這個廣場爲中心，條條街道成輻射狀向四周延伸，通向城區各個角落，街面以大塊石板鋪砌，顯得古香古色。廣場中央有噴水池，水花飛濺，霧氣濛濛，在陽光下晶瑩閃爍，使城市顯得格外有生氣。廣場東端是始建於17世紀的天主教堂，保持著濃厚的西班牙建築風格，教堂內有銀飾祭壇、建築精巧的小教堂，和停放著廣場設計者、當年西班牙殖民軍首領皮薩羅的玻璃棺材。廣場四周其他著名建築有建於1938年的政府大廈、建於1945年的市政大廈，以及眾多的商業大樓、超級市場等。舊城區還有風光優美的阿拉梅達公園、最繁華的商業中心烏

尼昂大街、寬闊的繁華大街尼柯拉斯德皮埃羅拉大街、聖馬丁廣場、博洛洛內西廣場以及建於1551年的南美洲最古老的大學——聖馬科斯大學。新城區街道寬闊，高樓林立，面積碩大。眾多的博物館彙集在博利瓦爾廣場周圍，有建於19世紀初，陳列殖民統治前後珍貴繪畫、手稿的共和國博物館，陳列殖民統治前後文化、藝術和歷史文物的人種學和考古學博物館，以及1570～1820年西班牙殖民者作為宗教法庭使用的宗教法庭陳列館等。

利馬大廣場中央的銅噴泉建於1650年。廣場四周有總統府、利馬市政大廈、大教堂等。利馬老城的建築，仍保持西班牙的建築藝術風格特色。它是秘魯政治生活歷程中許多重要事件的見證物。其中，1541年利馬市創建人皮薩羅在其新卡斯蒂利亞總督官邸內被暗殺。16、17世紀，廣場周圍有許多小商店，各種商販雲集。廣場也曾被當作鬥牛場和宗教裁判所執行死刑的地方。廣場中央設一個焚屍爐，焚燒被判了死刑的人。後被廢除，在原地建了一個青銅水池，保存至今。中心廣場是慶祝重要節日的活動場所。1821年，聖馬丁將軍在這裡宣布秘魯獨立。

利馬黃金博物館是秘魯黃金製品和世界兵器博物館，簡稱黃金博物館，位於利馬市蒙特利科區，是一家私人收藏博物館，創建於1966年。該館展品以農藝學家、金融家、外交家米格爾·穆希卡·加略家族收集的文物為主。分兩大部分：第一部分展示的是16世紀以來的世界各國兵器，其中包括拉美獨立戰爭英雄使用過的佩刀，拿破崙用過的兵器，中國古代刀劍，以及各國軍服、鎧甲、馬具等，做工精良，造型優美；第二部分收藏的是從西元前5世紀至西元5世紀期間秘魯出土的各種金、銀製品、木乃伊、服飾、雕刻、陶製品，對瞭解秘魯歷史上著名的莫奇卡、奇穆和納斯卡文化，以及秘魯古代土著居民的習俗、生活頗有幫助，且具有很高的藝術價值。

錢昌古蹟的「錢昌」二字，在奇穆語中是「太陽、太陽」的意思。這裡是古代美洲奇穆文化中心。1200～1400年這裡是印第安人奇穆王國的都城，後被印加帝國吞併。西班牙殖民者到來後，在距錢昌5,000公尺的地方建立了一座新城，取名「特魯希略」，錢昌逐漸被廢棄。錢昌古城，地處海濱沙漠地帶，面積約20平方公里，全盛時期人口有10萬，是世界上至今保留下來的一座最大的土城遺址。城中已發現十個方形院落，每個院落都有一堵圍牆與鄰院隔開。各院都建有金字塔形神廟、墓地、庭園、蓄水池等。城中的所有建築都用由黏土、沙礫和貝殼製成的大塊土坯砌成，土坯都砌成「品」字形，以增加建築物的牢固性。建築物的牆面塗泥，用圖案豐富、複雜的浮雕裝飾。

查文考古遺址（Chavin Archaeological Site）位於秘魯西部的安卡什省。查文考古遺址在西安地斯山脈布蘭卡山東波，該峽谷很窄，一般寬度不超過5公里。該遺址的海拔大約3,200公尺，並且此處的高大山脈直升至遺址上大約4,400公尺。是古代美洲印第安文化的發祥地之一。查文考古遺址是來源於西元前1500年到西元前300年，是秘魯安地斯山的高山峽谷中發展的一種文化。查文城內有縱橫交錯的長廊，高大的蘭宋廟和泰優金字塔，以及眾多的石碑雕刻。這裡的斜坡和廣場周圍都是石頭建築，伴有大量獸形裝飾物，景物別致多姿。該遺跡是古代進行禮拜的場所，也是哥倫比亞以前出現的久負盛名之地。在查文考古遺址中，老廟宇建築是一個附加建築和改建後建築的綜合體。原始建築的建立時間大約是西元前900年。這個建築被稱爲老廟宇，它包括三個相互連結的土墩，形成U字形結構，這個U字形結構正好圍繞著一塊凹陷的圓形廣場。北部的土墩橫截面爲45×75公尺，高14公尺；中部的土墩橫截面爲29×44公尺，高11公尺；南部的土墩橫截面爲35×71公尺，高16公尺。每一個土墩內都建有畫廊。而在中部土墩的中心處，也建有一個畫廊，放置著查文考古遺址中主要的宗教人物。該畫廊高4.5公尺，雕刻著花崗岩神人同形同性論的人物，這些人物明顯地帶有貓的特徵，例如，尖銳的牙齒和鋒利的爪子。此物體的尖狀底座位於畫廊的地板，頂端正好嵌入天花板上。此畫廊的上面原本也是一個畫廊。後來，上部畫廊地板上被移去一塊石頭，可能已經默認將這個畫廊當作神諭之地了。在1945年的山崩中，上層的畫廊被毀壞了。西元前的第一個千年的歷史過程中，南部的土墩遺址得到擴建。後來，經過進一步擴建，創造出廣爲人知的卡斯蒂約建築結構。正是這種結構形成了新U字形的平台和遺跡，它們聚集於正方形的廣場上，形成了新廟宇。

馬丘比丘被稱爲印加帝國的「失落之城」，馬丘比丘在奇楚亞語（Quechua）中有「古老的山」之義，是秘魯一個著名的印加帝國遺跡，西北方距庫斯科130公里，整個遺址高聳在海拔2,350～2,430公尺的山脊上，兩側都有高約600公尺的懸崖，由於其聖潔、神秘、虔誠的氛圍，馬丘比丘被列入全球

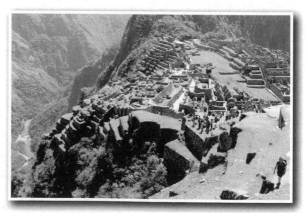

位於山頂上的馬丘比丘被稱爲印加帝國的「失落之城」，是秘魯一個著名的印加帝國遺跡

十大懷古聖地名單。

　　雖然馬丘比丘在考古學上首屈一指，名堂響亮，可是對於它的歷史卻是略知皮毛而已。由於印加文化裡沒有文字，歷史全憑口述流傳，根本沒有任何記載。

　　有人猜測，當時印加人不願讓城堡被西班牙人占領，個個守口如瓶不提以致失傳。況且城堡建於陡峭狹窄的山脊，又被四周的崇山峻嶺包圍遮蓋住，因此也沒被西班牙人發現。大部分挖掘出來的遺體都是女性，所以有人猜測，馬丘比丘是特地用來贍養婦女以供男人所需。但從建築的結構來看，它並不適宜居住，只是作為舉行慶典儀式之用罷了。

◆觀光建議

　　被稱為「南美洲的羅馬」的利馬擁有為數眾多的博物館，是個不折不扣的博物館之城。也許有點不可思議，僅僅一個利馬城，就有超過四十座的博物館，而關於秘魯歷史的烙印就那麼活生生印在那些蘊含著濃厚古印加人的神秘色彩的文物。

　　難怪有人說：沒去過秘魯，就無法瞭解南美過去的輝煌，就無法體驗南美的神秘。也正是因為這些博物館的存在，才使得利馬的文化變得如此多彩而又獨特。

　　由於糧食和衣類仰仗輸入頗大，因此物價相當昂貴，旅行費用必須高估一點，一般而言，氣候溫和，變化不大；不過，冬天旅行或赴內地時，準備一件羊毛衫比較妥當。除了首都利馬市外，古代印加帝國的首都庫斯科之馬丘比丘遺跡，以及「的的喀喀湖」，都是值得一遊的勝地。

　　最佳的旅遊季節因地方而異，去利馬觀光，最好在1～4月之間；6～10月，最適合遊覽山區及叢林。小費的給付標準，餐廳與旅館是15%，但通常仍需給服務生5%；給旅館的門童，每一袋子或箱子應給5索爾的小費，計程車司機毋需給小費。

　　南美洲總共有十二個國家，每一個國家都有其歷史文化與風土民情！雖然都在美洲，但這裡比美國迷人、比加拿大浪漫、比中美蘊藏更豐富——無論是山水景觀、奇特地貌、歷史遺跡、稀有生態、還是人文風情……，都是取之不盡、挖之不竭，無法一眼窮盡！南美洲的神奇與美麗並不只有傳說，而是有真正的內涵與深度！這裡共獲頒五十幾個世界文化遺產殊榮，絕非浪得虛名！正等著好奇的冒險者一一去探索！如果你夠幸運，已經去過南美，或者和我一樣不只一次的探訪過南美，你一定會贊同我對它的讚賞，也一定認同它的神秘超然、魅力無限！如果你尚未遊歷過南美，你可以很興奮，因為期待是最美的，最能復活枯萎細胞的力量！

(三)玻利維亞共和國（Plurinational State of Bolivia）

獨立日期：1825年8月6日	國慶日：8月6日
主要語言：西班牙語	首都：拉巴斯（La Paz）
宗教：天主教	政體：總統制
幣制：玻利比亞諾（Boliviano）	國民所得毛額：2,469美元（2012）
人口：1,042萬人（2011）	氣候：熱帶

◆旅遊概況

　　有人稱玻利維亞為「南美的西藏」，因它同樣是位於大片高原之上，地貌亦頗相似。事實上拉巴斯的海拔便較拉薩高出約200公尺，拉巴斯機場的海拔更比拉薩貢嘎機場高出約800公尺，2012年是世界上海拔第四高的民用機場和海拔最高的國際機場。

　　玻利維亞自然風光多變，一望無際而平坦如鏡的鹽湖堪稱世上一絕，呈現多種顏色的高原湖泊讓人眼界大開；然而一條號稱世界上最危險的公路，卻把旅客從冷酷死寂的高原地帶到生機盎然的亞馬遜熱帶雨林。

　　這南美最窮的國家有著豐富的歷史遺產，西元5～10世紀的蒂瓦納庫帝國（Tiahuanaco/Tiwanaku）遺下同名的古城遺跡，後來的印加人相信太陽誕生於的的

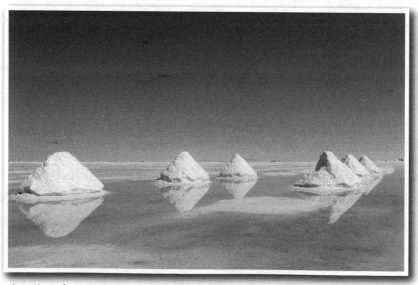

玻利維亞烏尤尼鹽湖，一望無際，平坦如鏡，堪稱世上一絕

喀喀湖，在湖中的太陽島上建起祭祀的廟宇。西班牙人發現玻利維亞豐富的礦藏後，在波托西（Potosí）建立了採礦基地，三百年前曾是南美最大的城市。今天的波托西已無復當年光輝，但不少貧苦礦工仍冒著危險和惡劣環境繼續採礦，成爲另類遊客參觀項目。

玻利維亞是南美洲最貧窮的國家，這是因爲高度腐敗和殖民統治後外國列強在該國的勢力。該國擁有豐富的自然資源，因此被稱爲「坐在金礦上的驢」。除了著名的礦藏，還有人所熟知的是後來被西班牙人發現的印加帝國蒂亞瓦納科遺址。玻利維亞擁有在委內瑞拉之後的南美洲第二大天然氣田。

◆觀光建議

玻利維亞大部分是屬於高原地帶，高度在3,600～4,000公尺之間。因此，旅客在習慣這種環境之前往往會產生輕微的窒息感。名勝包括穆里約廣場、的的喀喀湖等。

(四)阿根廷共和國（Argentine Republic）

獨立日期：1816年7月9日	國慶日：5月25日
主要語言：西班牙語	首都：布宜諾斯艾利斯（Buenos Aires）
宗教：天主教	政體：總統制
幣制：披索（Peso）	國民所得毛額：11,572美元（2012）
人口：4,009萬人（2011）	氣候：北部熱帶；中部溫帶；南部寒帶

◆旅遊概況

阿根廷是一個很大的國家，面積在拉丁美洲僅次於巴西，是世界第八大國家。亦是離台灣最遠的國家，正位於地球的另一面。

布宜諾斯艾利斯是阿根廷首府，19世紀歐洲移民努力想把布宜諾斯艾利斯建造成像巴黎一樣的城市，大量築起歐陸風格的建築物。從五月廣場（Plaza de Mayo）到國會廣場（Plaza del Congreso）一帶，可見到很多殖民地年代的宏偉建築，當中包括政府大樓、教堂、銀行，以至一般民居。阿根廷人喜歡探戈，探戈給人挑逗、誘惑、熱情、狂放的感覺，探戈的發源地布宜諾斯艾利斯也同樣具備這樣的特質。古味盎然的街坊巷弄隨處可見浪漫的餐廳與多彩多姿的夜生活。遍布市區的宏偉建築、大道與公園，是布宜諾斯艾利斯在歐洲殖民時期所遺留下來的證據。托托尼咖

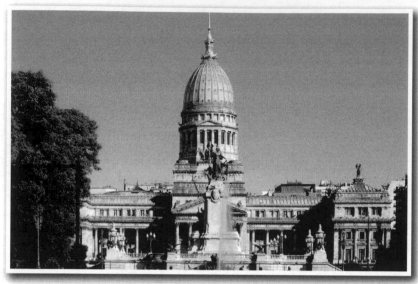

國會廣場一帶，隨處可見到很多殖民地年代的宏偉建築

啡廳（Cafe Tortoni）是布宜諾斯艾利斯最古老的咖啡店，店裡依然維持著1858年的原貌。華麗氣派的科隆歌劇院（Teatro Colon）仍舊一如1908年落成時那樣讓人讚歎。布宜諾斯艾利斯有著拉丁美洲購物之都的美名，寬廣筆直的大道上精品店林立，保證能夠滿足你的購物欲望。

遼闊的國土，優越的地理位置賦予了阿根廷千姿百態的自然風貌：高山、平原、河流、湖泊、雪峰、冰川、瀑布、火山……東西南北中無不各具特色風情，並且其中不乏世界上絕無僅有的特色景觀。世界上有冰川的地方並不少，像中國的西藏，但是那必須翻山越嶺，經過一番冒險方可飽覽勝景，而在阿根廷卻可以輕輕鬆鬆地觀賞到這一大自然的鬼斧神工之作。

瀑布勝景在阿根廷東北部米西奧內斯省與巴西的交界處，有一處聞名世界的自然奇景，那就是與北美洲的尼加拉瓜瀑布、非洲的維多利亞瀑布齊名的伊瓜蘇瀑布。伊瓜蘇瀑布實為一組瀑布群，由275股大小瀑布或急流組成，總寬度達4公里面寬，比尼加拉瓜瀑布寬4倍，落差由平均60公尺至最高82公尺不等。年均流量1,750立方公尺／秒，雨季時瀑布最大流量為12,750立方公尺／秒，這時大小飛瀑也匯合成一個馬蹄形大瀑布，巨流傾瀉，氣勢磅礴，有如一個大海瀉入深淵，轟轟瀑布聲25公里外都可以聽見。阿根廷在這裡修建了國家公園，以吸引更多遊客前往。伊瓜蘇瀑布群所在的阿根廷伊瓜蘇國家公園和巴西伊瓜蘇國家公國先後在1984年及1986年被列為聯合國世界遺產。

動物天堂在阿根廷中部有一個名叫瓦爾德斯（Peninsula Valdes）的美麗半島，半島呈錘形，半島附近聚居著無數可愛的野生動物，從巨大的抹香鯨到輕盈的海鷗，從威武的海獅到溫順的企鵝，牠們在這裡自由地生活著，少有人前來打擾，這裡成為陸地和海洋野生動物的人間天堂。

阿根廷國內外享有盛譽的「海洋世界」公園位於大西洋岸邊的聖克萊門特市內，距首都約三百多公里。這座公園創於1978年，成立目的是為了瞭解、保護海洋動物，傳播海洋動物知識，公園面積17公頃，是拉丁美洲最大的海洋公園。

阿根廷也是葡萄王國，每年2月底3月初愛喝葡萄酒的阿根廷人都要舉辦盛大的「葡萄酒節」，慶祝活動是在一個盛產葡萄、清潔寧靜的小城舉行，這就是聞名世界的葡萄和葡萄酒王國——門多薩省（Mendoza）省會門多薩市。門多薩是世界上僅次於波爾多（Bordeaux）的第二大葡萄酒生產基地，門多薩的葡萄酒更是世界聞名，到了門多薩不去看看世界上最古老酒窖之一的Finca Flichman酒廠實在說不過去。

天涯海角打開世界地圖，一眼就可以明瞭阿根廷最南端的火地島（Tierra del Fuego）是除了南極洲外，最靠南的一塊陸地，對中國和歐洲國家而言，這該是世界上最遙遠的領土了。有否興緻一遊火地島上那號稱「世界盡頭城市」的烏斯懷亞（Ushuaia）。

阿根廷西北部地形起伏，山谷丘陵，與中部一望無際的平原風貌截然不同。莊園風光隨著文明的發展，長期生活在大都市喧鬧和汙染中的人們越來越嚮往中世紀田園的自然、閒適、安靜。在阿根廷的各大城市周圍保存著許多舊時的莊園，它們成了城市居民釋放身心的首選場所。

◆觀光建議

阿根廷是拉丁美洲國家中古文明遺蹟最少的國家之一，只在北部有一些較零星的遺蹟。最南端的火地島上曾住有土著，但不能跟馬雅文化、印加文化等主要美洲古文明比擬。

阿根廷曾是南美旅遊消費最高的國家之一，但自2001年的阿根廷金融危機後便宜了很多，雖然消費仍比玻利維亞等較貧窮國貴，但較鄰國智利便宜。加上阿根廷的交通便利，公共設施屬較發達國家水平，英語相對較通行，治安以南美標準亦不算太差，我覺得阿根廷是我到過的拉丁美洲國家之中最容易自助旅遊的一個。

通常人們在結婚時舉行慶典，但在阿根廷離婚也要舉行慶典，而且這已經成

爲傳統。在當地的酒吧和迪斯可舞廳，興致勃勃地來參加離婚慶典的男男女女多得不得了。爲離婚慶典提供服務的公司在阿根廷如雨後春筍般冒了出來。離婚慶典與平常年輕人的娛樂晚會沒什麼區別，或者說更像生日慶典，因爲也要送禮物。從衣服到美容店的優惠券，什麼樣的禮物都有。總之，對離婚者「新生活」有用的各種東西都可以成爲禮物。當然，離婚慶典通常離不開用來活躍氣氛的音樂和引人入勝的表演。各國現在離婚率都在上升，或許慶祝離婚的風俗有點光怪陸離，但在慶典與進行心理和法律諮詢，或有助於婚姻失敗者輕鬆應對生活危機。

(五)智利共和國（Republic of Chile）

獨立日期：1810年9月18日	國慶日：9月18日
主要語言：西班牙語	首都：聖地牙哥（Santiago）
宗教：天主教（74%）、基督教	政體：總統制
幣制：披索（Peso）	國民所得毛額：15,416美元（1997）
人口：1,749萬人（2013.2）	氣候：溫帶

◆旅遊概況

　　智利是南美洲的一個國家，與阿根廷、巴西並列爲ABC強國。智利是世界上最狹長的國家，其國土南北長4,332公里，東西寬90～401公里，位於安地斯山脈與太平洋之間，所以智利的國土看起來相當狹窄細長，因此智利也有「絲帶國」的稱號。人口最密集的地區是首都聖地牙哥附近，這附近的平原大都以農業發展爲主，向南和向北人口密度逐漸減少。最北部的沙漠地區和多風暴的南部，人口很少。該國土地總面積的80%爲太平洋多火山地帶，境內火山眾多，其中有五十五座活火山，故地震十分頻繁，包括首都聖地牙哥在內，每年發生上百次的中小級地震，歷史上大地震也不少見。智利也是世界上距南極洲最近的國家。

　　智利是拉丁美洲比較富裕的國家，它擁有非常豐富的礦、林、水產資源，銅的蘊藏量居世界第一，它還是世界上唯一生產硝石的國家。智利政府對外實施全面的開放政策，鼓勵外國投資，以提高了國家的生產能力和國際競爭能力，使智利成爲南美洲經濟最發達的國家之一。由於有較高的經濟發展水準，智利的交通運輸業也相當發達，這使得到智利旅遊十分方便。智利著名的旅遊地有首都聖地牙哥、神秘的復活節島（Easter Island; Isle De Pascua）等。

　　聖地牙哥〔Santiago，全名聖地牙哥─德智利（Santiago de Chile），意即「智

聖地牙哥大教堂已有二百五十年的歷史，是當地重要地標

利的聖地亞哥」〕，是智利的首都和最大城市，也是聖地亞哥首都大區的首府。

聖地牙哥建城於1541年，隨即下令在城市中央修建武器廣場。每個週四和週日的早晨，在大教堂大彌撒結束後，市政府樂隊會在廣場的藤蔓棚架下奏樂。廣場北面西側為中央郵局，中間原皇家法院現已成為國家文物保護單位──智利歷史博物館，東側為聖地牙哥市政府。西面自北向南依次為大教堂、神聖藝術博物館、大主教宮。殖民時期遺留下的保護文物外，有兩件雕塑具有特別的涵義：廣場東邊的騎馬銅雕和西北角上的印地安頭像雕塑。雕像為征服者Valdivia騎馬塑像，印地安石雕頭像，模糊的眼部造型意味著對印地安歷史和文化的追溯與思念。

聖地牙哥大教堂始建於1748年，該教堂內共有三個拱形長廊，每個長廊長度均超過90公尺。智利歷任大主教的遺骸均保留在大教堂內；中央郵局原為西班牙征服者佩德羅·德·瓦爾蒂維亞的私人住所，殖民時期為歷任總督官邸，自1810年智利獨立至1846年，為總統官邸；1846年以後政府辦公地點以及總統官邸遷至La Moneda宮，即現在的總統府。此後不久，建築失火，1882年改建成新古典主義風格的大樓──中央郵局大樓的前身。1908年，為迎接智利獨立百年慶典，將中央郵局增加了法式新古典主義風格的第三層，並增加了一個穹頂。現在該樓用於中央郵局，在郵局二層設有郵政博物館。

聖地牙哥市政府該建築原為聖地牙哥建城期間的市政廳和監獄。18世紀下半葉改建成新古典主義風格，1891年毀於大火。1892～1895年在原址重建，自此，首

次成為聖地牙哥市政府所在地。聖地牙哥市政府主要機構均在該大樓辦公，中央大廳經常舉辦展覽等活動，對外開放，市民可進入參觀。

國家歷史博物館原皇家法院和國庫所在地，建於殖民時代末期1804～1807年。其建築師Juan Goycolea為大教堂建築師托埃斯卡的學生，因此建築也延續了他的新古典主義風格。雖經歷了多次修繕，建築正面卻保持了原樣。1982年成為國家歷史博物館，收藏了前哥倫布時期至20世紀的七萬多件文物。

復活節島（又稱復活島）屬於智利國界內，當地人稱它做「拉帕努伊」，坐落於地球上最偏僻的地點，與南美洲相隔3,700公里遠。搭乘飛機由智利的聖地牙哥出發，需四小時。復活島在1772年被一位荷蘭人羅根維（Jacob Rogeveen）發現，因此命名為復活島。此島位於波里尼西亞群島東方海域，現在是智利領土。島面積約有45平方英里，而島上有兩座死火山，遍布火山岩，沒有樹木。最奇怪的是島上豎立了兩百多尊巨形石像，刻工十分細緻。巨形石像（稱為Moai），是由島上一個火山口拉諾拉拉庫（Rano Raraku）的火山岩石製造而成。在火山口周圍可見到有多個正在雕塑中或已造好，有完整的人像，有些只有半身，有些只是露出半個面。大多數石像已經倒下。估計全個火山範圍有六百個，現在可見到仍然屹立的約有七十有個，十分壯觀。

智利北部原為印加帝國統治，南部則住有當地土著，國土西臨太平洋，東以安地斯山與阿根廷接壤，是世界上國土最狹長的國家。

◆觀光建議

聖地牙哥是智利的首都，市區主要觀光景點包括歷史博物館、Hipico賽馬場、聖地牙哥大教堂（Catedral de Santiago）以及Cerro San Cristobal山丘上的聖母瑪利亞雕像都值得一遊。

其他旅遊景點包括：Portillo是南美最佳的滑雪勝地；蓬塔阿雷納斯（Punta Arenas）是智利最南的城市，也可到Paine Towers國家公園或出發遠征南極；巴塔哥尼亞（Patagonia）有深入海岸之斷崖峭壁的狹長海灣，可欣賞海豹、海狗、企鵝等海洋生物；復活節島豎立五百具高大石像，至今科學家仍無法解開石像之謎等，皆值得前往一探究竟。

第十九章

大洋洲各國觀光環境

◆大洋洲地理概況

◆大洋洲地區觀光景點概況

 # 第一節　大洋洲地理概況

一、概況

　　大洋洲的範圍，狹義泛指太平洋三大群島，即波里尼西亞（Polynesia）、密克羅尼西亞（Micronesia）和美拉尼西亞（Melanesia）三大群島。廣義的除了三大群島外，還包括澳大利亞、紐西蘭和新幾內亞島（New Guinea），共約一萬多個島嶼。陸地總面積約占世界陸地總面積的6%，是世界上面積最小的一個洲，本文擬以澳大利亞、紐西蘭及新幾內亞為範圍加以說明。

二、人民

　　大洋洲約占世界總人口的0.5%，除了南極洲外，是世界人口最少的一個洲。城市人口占總人口的60%以上，是各洲中城市人口比重最大的一洲。70%以上的居民是歐洲移民的後裔；當地居民約占總人口的20%，主要是美拉尼西亞人、密克羅尼西亞人、巴布亞人、波里尼西亞人；印度人約占總人口的1%；此外還有混血種人、華裔、華僑以及日本人等。絕大部分居民信基督教，少數信天主教，印度人多信印度教。絕大部分居民通用英語，太平洋三大群島上的當地居民，分別用美拉尼西亞語、密克羅尼西亞語和波里尼西亞語。

三、自然環境

　　大陸海岸線長約19,000公里。島嶼面積約為133萬平方公里，其中新幾內亞島為最大，是世界第二大島。地形分為大陸和島嶼兩部分：澳大利亞大陸西部為高原，大部分為沙漠和半沙漠；大陸中部為平原，為大洋洲的最低點；大陸東部為山地，東坡較陡，西坡緩斜。新幾內亞島、紐西蘭的北島和南島是大陸島，島上多高山，新幾內亞島最高點查亞（Puncak Jaya）峰，是大洋洲的最高點。澳大利亞東部和北部沿海島嶼是太平洋西岸火山帶的組成部分。夏威夷島上有幾座獨特而世界

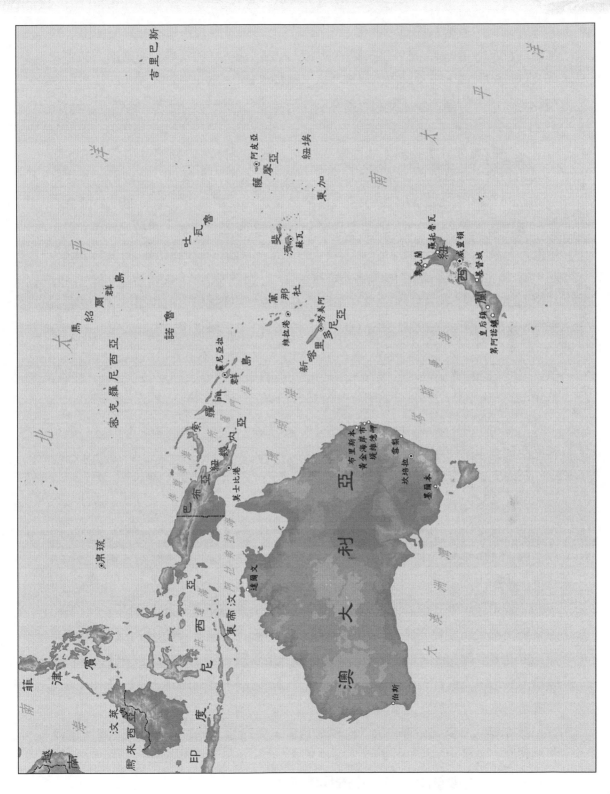

大洋洲

聞名的火山；多火山的這一地帶，也是世界上地震頻繁和多強烈地震的地帶。墨累河（Murray River）是外流區域中面積最大的河流，內流區域分布在澳大利亞中部及西部的河流。主要的內流河都注入艾爾湖（Lake Eyre）。大洋洲的瀑布和湖泊較少，最大的湖泊是艾爾湖，最深的湖泊是紐西蘭南島端的蒂阿瑙湖（Lake Te Anau）。

　　大洋洲大部分處在南、北回歸線之間，絕大部分地區屬熱帶和亞熱帶，除澳大利亞的內陸地區屬大陸型氣候外，其餘地區屬海洋型氣候。夏威夷的考艾島（Kauai）東北部是世界上降水量最多的地區之一。新幾內亞島北部及美拉尼西亞、密克羅尼西亞、波里尼西亞群島屬全年多雨的熱帶降水區，美拉尼西亞北部、新幾內亞島北部及馬紹爾島南部、澳大利亞北部和新幾內亞島東南沿海屬暖季降水區，澳大利亞東南部及紐西蘭屬各月降水較均勻，但以冬季稍多的溫帶降水區，澳大利亞南部和西南沿海屬地中海式冬季降水區，澳大利亞東部和紐西蘭1～4月受颱風影響，波里尼西亞受極地吹來的「南寒風」的影響，氣溫降低至10℃以下。

四、地理區域

　　大洋洲的地理區域分為：澳大利亞、紐西蘭、新幾內亞、美拉尼西亞、密克羅尼亞和波里尼西亞。

(一)澳大利亞

　　澳大利亞地大物博，位居南半球地帶，四季氣候恰與地處北半球之我國相反。澳洲大陸面積排名世界第六位，約為台灣之214倍大；海岸線綿延總計37,000公里，橫跨南太平洋及印度洋，瀕臨三大洋、四大海。澳洲是全球最小、最古老的一洲，也是全球唯一獨占一洲的國家，也是世界最大的島國。澳洲最早是在17世紀中葉為荷蘭人所發現。但在1787年英海軍菲利普船長率領第一艦隊，正式以英王喬治三世之名登陸澳洲，並將澳洲納入英國殖民地版圖。到了19世紀，澳洲共成立六個英殖民地，均採行英國議會制，分別成立自治政府。直到1901年1月1日六個殖民地聯合組成聯邦政府，宣布成為獨立國家。

　　該國絕大多數為歐裔白人，全國人口中，有四分之一強係海外出生者，惟澳洲推行多元文化政策，故近年來自亞洲各國之移民日增。該國因提倡多元文化，加上其原住民，已吸納成為世界各族裔同爐共治。

(二)紐西蘭

紐西蘭位於南太平洋，於南緯34°～47°之間，由兩座主要大島（南島與北島）及若干小島組成，總面積270,534平方公里（104,454平方哩），大小約和日本及美國加州相同，比英國略大。

紐西蘭約於一億年前與大陸陸塊分離，使許多原始的動植物得以在孤立的環境中存活和演化。在紐西蘭的植物與動物的四周，是地形多變的自然景觀。在駕駛途中可以看到山脈、沙灘、茂密的雨林、冰河和峽灣以及活火山。紐西蘭的遼闊開放空間裡，充滿著令人震撼的地景，吸引來自世界各地的遊客。而值得一提的是，這些差異甚大的地景、環境與生態系統都相距不遠。

紐西蘭是在一千年前才有人類移民到此，使許多特產的物種消失，但最近紐西蘭政府著力於自然保育，已有很大的改善。保育措施包括消滅野生動物保護區的有害生物、建立十三座國家公園、三座海洋公園、數百座自然保護區和生態區、一個海洋與濕地保護網絡，以及保護特別的河川與湖泊。紐西蘭總計約有30%的國土為保護區。

(三)新幾內亞

新幾內亞島亦稱巴布亞島（New Guina or Papua Island），主要是美拉尼西亞人和巴布亞人。東部居民講美拉尼西亞語和皮欽語，西部居民通用馬來語。約一半居民信奉基督教。毛克山脈〔Pegunungan Maoke，原名雪山山脈（Snow Mountains）〕和馬勒山脈（Muller）縱貫全島，南部的里古－弗萊平原為該島最大的平原，沿海多沼澤和紅樹林。東南部沿海地區屬熱帶草原氣候，其餘地區屬熱帶雨林氣候。高山地區終年積雪。1～4月受熱帶颶風影響。

第二節　大洋洲地區觀光景點概況

大洋洲地區觀光導覽

(一)澳大利亞（Commonwealth of Australia）

獨立日期：1901年1月1日	國慶日：1月26日
主要語言：英語	首都：坎培拉（Canberra）
宗教：基督教、天主教及英國國教	政體：責任內閣制
幣制：澳元（Australian Dollar）	國民所得毛額：67,983美元（2012）
人口：2,316萬人（2013.2）	氣候：內陸屬沙漠氣候及草原氣候； 　　　東南部熱帶；東北部溫帶

◆旅遊概況

　　澳大利亞位於南半球，面積廣達769萬平方公里，是世界上最大的島，也是最小的大陸板塊。澳洲大陸東西寬約4,000公里，南北長約3,700公里，國土面積排名世界第六位，僅次於俄羅斯、加拿大、中國大陸、美國與巴西，約為台灣的214倍大。澳洲大陸平均海拔僅33公尺，是世界上平均高度最低的陸塊，東北部海岸的大堡礁綿延2,011公里，是世界上最大的珊瑚礁群。澳洲大陸的中西部及內陸屬沙漠氣候，乾旱少雨，人口稀少。西南部印度洋沿海為溫帶地中海型氣候，夏乾冬雨。中北部屬熱帶草原氣候，最北部則屬熱帶赤道氣候。東部新英格蘭山地以南屬溫帶闊葉林氣候。澳洲的夏季從12月開始，3～5月是秋季，6月入冬，9月回春，四季與台灣剛好相反。

　　雪梨（Sydney）位處澳大利亞的東南岸，是澳大利亞新南威爾斯的首府及澳大利亞最古老的城市，是一個重要的經濟、政治和文化的中心，也是澳大利亞人口最稠密的城市，雪梨擁有全球最大的天然海港——傑克森港（Port Jackson），以及超過七十個海港和海灘，包括著名的邦迪海灘（Bondi Beach）。雪梨是澳大利亞第一大城市，也是商業、貿易、金融、旅遊和文化中心。

從AMP中心塔的雪梨塔觀望層上可以觀賞到360度視角的雪梨全景。而從雪梨港大橋或者從貝朗瞭望台上則可更近地觀賞雪梨港。雪梨有各種娛樂項目。在雪梨歌劇院你可以欣賞到芭蕾舞，歌劇和舞台劇等表演。在雪梨港口邊，緊鄰環形碼頭處，你可以找到岩石區。這是澳大利亞首批歐洲移民的落腳地。在這裡，你可以見到多姿多彩的街景和重新修復的典雅的建築。這些建築中有各式餐廳，娛樂場所以及各種商品專賣店。在雪梨，你可以享受美食、美酒，在雪梨港遊船上觀景就餐，購物，到賭城遊樂場盡興，以及參觀海洋世界水族館。在雪梨，你可以享受不盡的陽光、沙灘和海浪，因為從市區驅車不遠就可抵達風光旖旎的太平洋海岸。

雪梨歌劇院（Sydney Opera House, SOH）是20世紀最具特色的建築之一，也是世界著名的表演藝術中心、雪梨市的標誌性建築。該劇院設計者為丹麥設計師烏特尚（Jorn Utzon），建設工作從1959年開始，1973年大劇院正式落成。在2007年6月28日這棟建築被聯合國教科文組織評為世界文化遺產。雪梨歌劇院設備完善，使用效果優良，是一座成功的音樂、戲劇演出建築。那些瀕臨水面的巨大的白色殼片群，像是海上的船帆，又如一簇簇盛開的花朵，在藍天、碧海、綠樹的襯映下，婀娜多姿，輕盈皎潔。這座建築已被視為雪梨市的標誌。雪梨歌劇院坐落在雪梨港的便利朗角（Bennelong Point），其特有的帆造型，加上作為背景的雪梨港灣大橋，與周圍景物相映成趣。每天都有數以千計的遊客前來觀賞這座建築。

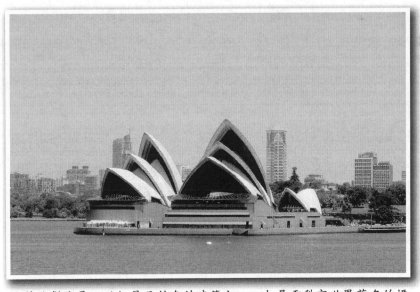

雪梨歌劇院是20世紀最具特色的建築之一，也是雪梨市世界著名的標誌性建築

雪梨唐人街是澳大利亞華僑和華人聚居最多的地區。唐人街上，中國式的茶館酒樓比比皆是，普通話、廣東話、海南話，處處可聞。離唐人街不及半公里的中國式花園「誼園」，是紀念澳大利亞二百週年大慶的工程之一。建於一百多年前的維多利亞皇后大廈，是一座拜占庭式的豪華建築，也是世界上最繁華的購物中心之一。市內英國維多利亞式、歐洲文藝復興式的百年大廈與平地拔起的摩天大樓，交相輝映，使市容富有歷史與時代氣息。來到雪梨，千萬不能錯過澳洲引人入勝的賭場，雪梨唯一一個賭場就位於達令港的Star City，最大特色是賭本不拘，即使只有澳幣10分也可以在吃角子老虎機試試手氣喔！其他如雪梨港（Sydney Harbour）、曼利海灘（Manly Beach）、雪梨海港大橋（Sydney Harbour Bridge）、曼利渡輪（Manly Ferry）、邦迪海灘、藍山國家公園（Blue Mountains）、雪梨塔（Sydney Tower）、夢幻世界（Dream World）、漁人碼頭（Fishermans Wharf Marina）等都是遊客常去之處。

黃金海岸是澳大利亞昆士蘭州的太平洋沿岸城市，人口52.7萬（2007年），北與府城布里斯本（Brisbane）相鄰，南與新南威爾斯州堤維德岬（Tweed Heads）接壤。對於澳洲國內外的人而言，黃金海岸永遠充滿了想像，不僅新移民和觀光客喜愛她的濱海風光和山林景觀，甚至富有的退休者、投資客和商界人士也認為黃金海岸奔放的色彩十足迷人。本市如今是澳洲第六大城和國際著名的觀光都市；文化創意產業、漁業、都市規劃、資訊建設、賽車、水上運動和生物科技方面在全球引領風騷，著名景點有衝浪者天堂、華納威秀主題公園（Movie World）、海洋世界（Sea World）、夢幻世界（Dreamworld）、水上樂園（Wet'n'Wild Water World）、可倫賓野生動物育護園區（Currumbin Wildlife Sanctuary）等。

坎培拉（Canberra）是1908年被選為國家首都，作為雪梨和墨爾本兩強的折衷地理位置。它是澳洲少數全城規劃興建的新市鎮。國會大廈建於國會山頂上，處於非常威嚴的地位，國會大廈的地理位置就像其權力一樣。大廈的頂端是個巨大的旗杆，內部的設計綜合了澳洲的主題和藝術，以突出澳洲的民主精神。您可以參加由導遊帶團的遊覽，在陽台上吃午飯，以及觀看澳洲民主的演進流程。如您的參觀適逢澳洲國會開會，您還可以親自觀摩澳洲政治的運行過程。在澳洲最新的賭場——坎培拉賭場，你可以玩全國最高賭注的遊戲。享受一個刺激的晚上，盡情玩21點、骰寶、百家樂、輪盤、金露、牌九和其他各式各樣的遊戲。

墨爾本位於澳洲東岸維多利亞州南部的一座城市，維多利亞州首府和最大城市，亦是澳洲人口排名的第二大城市；墨爾本被譽為「澳洲的文化首都」，同時亦

是全國的文化、商業、教育、娛樂、體育及旅遊中心。墨爾本在服飾、藝術、音樂、電視製作、電影及舞蹈等潮流文化領域引領澳洲，甚至於全球該領域範圍都具備一定的影響力。墨爾本是澳洲的第二大城市，雖然不比澳洲雪梨來得繁華，但是，古老的建築，少一點高樓，多一分寬敞，整體感覺讓人非常舒服，沒有大城市的壓力！

墨爾本的地標福林德斯火車站（Flinders Street Station）是19世紀末維多利亞式的建築，可以算是墨爾本的古蹟建築，也是人們約見面的最佳地標；墨爾本市區的聯邦廣場，就在福林德斯火車站的對面，一個是21世紀的建築，一個是19世紀的建築，形成強烈的對比。聯邦廣場除了常常有活動外，四周還圍繞了一些商店和藝術館，聯邦廣場後面，就可以看到貫穿墨爾本的亞拉河（Yarra River），可以沿著河邊散步，特別節日時，還會有活動在河邊的沙地上！維多利亞州國立美術館（NGV International）展覽的是澳洲藝術家的作品，館藏多達六萬件，是世界最精美的美術館藏之一。這整棟建築，也算是墨爾本市區的地標之一。維多利亞皇后市場（Queen Victoria Market）有著一世紀的歷史，可說是墨爾本最富歷史氣息的露天市場，販賣著各式各樣的東西，從新鮮農場品、手袋、服飾、果醬等等，通通都有。

大堡礁是世界最有名的珊瑚礁群，位於南太平洋的澳洲東北海岸，它縱貫於澳洲東北部昆士蘭州外的外海，北從托雷斯海峽，南到南回歸線以南，綿延2,600公里，最長處161公里。約有二千九百個獨立礁石以及九百個大小島嶼，自然景觀非常特殊。大堡礁在南端離海岸最遠的有241公里，北端離海岸最近僅有16公里。風平浪靜時，當地觀光船可以載旅客到此處觀賞船底下多彩、多姿的各種珊瑚生態，也因此吸引全世界各地遊客來此獵奇觀賞或潛水下海去觀賞海底奇景。在1981年被列入《世界自然遺產名錄》，也曾被CNN選為世界七大自然奇觀。

在大堡礁成立海洋公園的保護下，可減少人類活動對此區的影響，但依舊有其他的環境如氣候變化、海底逕流及人類活動造成影響大堡礁的珊瑚白化及棘冠海星週期性增加，但大堡礁的特有生態環境，仍是相當熱門的觀光景點，特別是在降靈群島及凱恩斯地區，觀光業是這裡最重要的經濟活動，每年約有十五億的產值。

烏魯魯（Uluru），又稱艾爾斯岩（Ayers Rock），是澳洲中部沙漠地區最知名的觀光勝地，距離愛麗斯泉（Alice Springs）西南約340公里。「艾爾斯岩」用原住民的語言稱為「烏魯魯」，是當地原住民阿南古（Anangu）人的聖地。該岩石長3.6公里，寬2公里，周長9公里，高度348公尺，是世界上最大的一塊獨立的岩體，也是是澳大利亞最知名的自然地標之一。

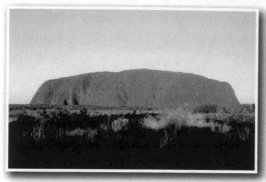

艾爾斯岩是世界上最大的岩塊，遠觀神秘又奇妙，登頂後壯觀雄偉的氣勢令人震撼

　　艾爾斯岩最著名的特色是岩體表面的顏色會隨著一天或一年的不同時間而改變，其中最引人注目的是黎明和日落時岩石表面會隨著太陽日射角度而變化，黎明前是深藍，而陽光照到後逐漸依光線照射強弱轉灰色、棕色、粉紅到變成艷紅色。黃昏時顏色正好相反，可以由豔紅色逐漸隨天色轉暗，而變為深藍色，雖然降雨在這片半乾旱的地區極為罕見，但是在雨季，岩石表面會因為降雨變成銀灰色。因此位於烏魯魯以西25公里一帶，設有公路停車場的特別觀賞區，提供遊客在黎明和黃昏都能欣賞到最綺麗的奇景。此時你可以看到數百輛的吉普車、露營車、旅行車一字排開，或在車邊，或在車頂上架起相機，等待岩體的顏色奇幻變化，因為眼前的岩體會在幾分鐘內產生夢幻似的岩體色彩轉變。

　　此外你也可以利用時間攀登到岩頂，該岩體是一塊光禿的岩石，沿路用鐵鍊當安全欄杆，攀爬來回約為四小時，登頂時你可以觀賞到一望無際的沙漠，頗有天下皆在足下之感。不論是觀賞獨特的沙漠和岩石景觀，攀登艾爾斯岩，原住民文化藝術中心、觀看原住民歌舞表演、騎駱駝在荒原沙漠中漫遊，或搭乘直升飛機在空中觀賞。值得你專程前往，一定會讓遊客滿載而歸，留下深刻的回憶。

　　但當您親身接近烏魯魯時，這塊神秘又奇妙的巨岩，壯觀雄偉的氣勢令人震撼外，它從每一個角度所表露的橘紅色曲線，也讓人著迷，無論黃昏還是清晨，烏魯魯似乎隨時都在散發不可思議的力量，也正如原住民幾萬年以來不變的信仰一般，這裡包藏了先祖們的精神和靈魂，不論您以何種心情來到這裡，都不要忘了這裡是原住民的家，必須虔誠，必須守禮，更要誠心誠意。

◆觀光建議

　　澳洲景觀有現代化的都市，又有一望無際的大草原，當地特有的袋鼠與鴕鳥

以及傳統的原住民文化，均待觀光客去追尋。首都坎培拉主要景點有國會大廈、二次大戰美援澳洲的澳美紀念碑、澳大利亞戰爭紀念碑、市民廣場、鐵賓比拉自然保護區（Tidbinbilla Nature Reserve）等。雪梨是澳洲最早與最大的城市，有名的觀光勝地包括：環形碼頭、雪梨大橋、歌劇院、雪梨博物館、海德公園等多處。墨爾本主要景點有維多利亞藝術中心、澳洲博物館、庫克船長故居、維多利亞市場，以及離市區128公里可觀賞企鵝的菲利普島等。其他如昆士蘭的首府布里斯本、發揮海洋魅力的黃金海岸，以及世界聞名、具「海上花園」之稱的大堡礁，中部沙漠中的艾爾斯岩等皆值得一遊。

由於地廣人稀、物產豐富，因此澳洲人民都非常富裕。他們愛好自然，性情悠閒，一般都非常樸素，喜歡家居生活及戶外運動。就生活方式、民俗習慣來說，澳洲內陸的土著生活足以讓人大開眼界，而現代都會中又有矯情的歌劇演出，使人有全然不同的感受。澳洲的各大都市都有高速公路相通，時間充裕的話，不妨搭乘巴士遊覽，雪梨是世界著名的摩登都市，市街景觀非常美麗，墨爾本比較保守，很像美國的波士頓；昆士蘭的首府布里斯本氣候比較炎熱，首都坎培拉有現代文明的建築。

澳洲的道路是靠左行駛，方向與台灣相反，所以自行駕車需要特別小心，遵守交通規則，尤其應儘量避免在未鋪設柏油路段的地區駕車，以免因打滑而失控。澳洲非都會的公路上，特別是日出及日落時刻，經常有各種動物出沒（袋鼠或沒有柵欄圍住放牧的家畜如牛羊），影響交通安全甚鉅，駕車要格外小心。若動物擋在路上或突然從路旁躍出，不要劇烈轉向閃避，否則很可能翻車，發生車禍意外。

(二)紐西蘭（New Zealand）

獨立日期：1907年9月26日	國慶日：2月6日
主要語言：英語	首都：威靈頓（Willington）
宗教：基督教、天主教	政體：責任內閣制
幣制：紐幣	國民所得毛額：37,401美元（2012）
人口：446.1萬人（2013.2）	氣候：北部溫帶海洋性；南部寒帶海洋性

◆旅遊概況

紐西蘭位於太平洋西南部，是個島嶼國家，距離澳大利亞東海岸約1,600海里。紐西蘭氣候宜人、環境清新、風景優美、旅遊勝地遍布、森林資源豐富、地表

景觀富變化，生活水準排名聯合國人類發展指數第三位。紐西蘭兩大島嶼以庫克海峽分隔，南島鄰近南極洲，北島與斐濟及東加相望。紐西蘭人自稱Kiwi。紐西蘭是世上最年輕的移民國家之一。波里尼西亞移民約在西元500～1300年間抵達，成為紐西蘭的原住民毛利人。紐西蘭的極限運動和探險旅行也全球知名。早在1988年，南島皇后鎮便已建立全球首座商業化的高空彈跳場。登山運動頗為流行。最著名的登山家艾德蒙・希拉里爵士，是全球第一位成功攀登珠穆朗瑪峰峰頂的人。

威靈頓是紐西蘭的首都，位於紐西蘭北島南端，人口約39.5萬（2012年數據）。它是紐西蘭的第二大城市，與雪梨和墨爾本一起成為大洋洲的文化中心。威靈頓是世界最南方的首都，其緯度高達41°。由於港口和周圍山脈之間的可用地帶有限，它比紐西蘭其他城市的人口密度要高。由於它位於緯度40°的咆哮西風帶，以及庫克海峽對風的影響，當地有「多風的威靈頓」之稱號。威靈頓的旅遊景點如下：

Te Papa博物館是紐西蘭的國家博物館，毛利語是「藏寶盒」的意思，有關於紐西蘭的自然生物、地質地貌、毛利文化、民俗藝術、歷史文化都可以在這裡得到相關知識，裡面也有咖啡館、紀念品店可以逛。

威靈頓纜車博物館（Wellington Cable Car Museum），是紐西蘭名聞遐邇的博物館，館內保存原始的百年纜車，其代表威靈頓的纜車系統及相關的社會發展史。紐西蘭的纜車在1902年通車，最原始的纜車一直行駛到1978年退役，如今成了纜車博物館裡的鎮館之寶。在充滿懷舊氣氛的展示空間裡，述說著威靈頓與纜車的發展故事，纜車迷還可以在紀念品店買到古老的纜車模型。

奧克蘭是紐西蘭的第一大城，也是國內最大的商港、軍港、航空站及工商業中心，是世界各地遊客進入紐西蘭的主要港口。紐西蘭的首都早先設在奧克蘭，但於1865年遷至北島南端的威靈頓。現今的奧克蘭仍然為紐西蘭最發達的地區之一，同時也是南太平洋的樞紐，旅客出入境的主要地點。在2006年的世界最佳居住城市評選中，奧克蘭高居全球第五位。

奧克蘭市區本身是由許多小火山所構成，市區的發展也是在一片丘陵上。北島最窄的部分就是在奧克蘭市的南部。奧克蘭市的帆船密度，也就是人民和帆船的比例，高居世界第一位，所以奧克蘭又有「風帆之都」的稱號。

奧克蘭主要觀光景點包括天空塔（Sky City）——奧克蘭的地標建築，位於奧克蘭市中心，旁邊有Skycity賭場；教會灣（Mission Bay）離奧克蘭市區駕車十至十五分鐘可達，是距離市中心最近的海灘；德文港（Devonport）——紐西蘭皇

家海軍基地就設於此處；朗伊托托（Rangitoto）、懷赫科島（Waiheke Island）從奧克蘭市中心Downtown碼頭坐船可達；以及奧克蘭戰爭紀念博物館（Auckland War Memorial Museum）等。

羅托魯瓦是知名的觀光區，有美麗的湖泊、蒼翠的森林與山、肥沃的農田，是林業、農作、輕工業的中心、附近地區的會議中心，更是紐西蘭原住民毛利人最大聚集地與居住地，也是全國毛利文化最熱門的地方。羅托魯瓦也是羊、乳牛和菜牛產區的行政和商業中心。郊區的地熱地帶，有許多熱泥漿糊、沸水溫泉、湧泉、透明的熱礦泉、火山口每隔三分鐘噴發一次的間歇、從1840年即已存在蒸氣硫磺階丘等。這裡的家家戶戶都由地面插著一節鉛管，頂端不斷冒出白煙，就是地熱。這裡的家庭用的熱水，不需要用瓦斯爐或是熱水器，只要打開水龍頭，天然的熱水就會滾滾而來。

到此旅遊安排享受波里尼西亞溫泉浴，當地以沸騰的泥潭和噴泉而名聞遐邇。也可以前往羊毛被製造工廠，親身參觀體驗其專業的製造過程，也可於此購買到物美價廉的產品，也可以到當地愛哥頓牧場參觀，它是紐西蘭最大的畜牧場，建於1971年，占地350英畝，是一家五星級牧場，在那裡你可以看到紐西蘭完整的動物種類，還可以與動物親密接觸。聽解說員細說紐西蘭牧場的經營，參加一系列有趣的活動，如剪羊毛秀、擠牛奶、牧羊犬趕羊、搭乘牧場遊園車、走入羊群或牛群

紐西蘭奧克蘭的天空塔是奧克蘭市的地標建築

中餵食，漫步於牧場的最高處，鳥瞰羅托魯瓦湖的美景，讓您體驗休閒的牧場生活。如果有時間，也可以參訪毛利文化村參觀泥漿地、地熱噴泉，還有毛利人的生活起居、建築方式等。

羅托魯瓦是以觀光業作為當地主要經濟收入來源，每年有大量的旅客湧入，體驗各式觀光活動，如滑雪、騎馬、滑翔機飛行、釣魚、露營、游泳、滑水、泛舟等。

皇后鎮是一個風光明媚的山區小城，地處旅遊的路線上，遊客絡繹不絕。在早年的時候，這裡的沙特歐瓦河因為蘊藏豐富的金礦，在1860年代就深深吸引著淘金者來到皇后鎮，所以現在的皇后鎮還可以看到當時遺留下來的石造老房，有些現在都已改造為民宿旅館。這個鎮上還有各式各樣刺激的戶外活動節目，如衝浪、滑水、跳傘、風帆板、噴射艇、滑雪、纜車等。登上五百多公尺的山頂，可將皇后鎮的美景盡收眼中。這裡也是高空彈跳（Bungy Jumping）的發源地，站在70公尺高的橋上，雙腳被橡皮筋綁緊，縱身一躍而下，精采刺激，更是吸引了不少觀光客。

第阿諾湖（Lake Te Anau）位於第阿諾鎮上，為紐西蘭第二大湖，湖水平靜遠處山峰綿延，湖面及四周景色極為優美，純天然原始的自然景觀，讓人陶醉；湖畔的第阿諾小鎮為遊客至神奇灣及米佛峽灣（Milford Sound）旅遊的必經之地，也是南部景觀道路的西側終點站，每年經過的遊客眾多，湖上設立了許多水上活動，有水上飛機載著乘客欣賞湖區風光，湖泊邊的森林步道可讓遊客舒適悠閒的漫步。位於第阿諾湖西岸山底下的地下溶洞迷宮，棲息著無數螢火蟲，這裡是「世界上最不尋常的石灰岩洞旅遊」，是到訪峽灣地區的遊客必到之處。當人們進入第阿諾螢火蟲洞（Te Anau Glowworm Caves）時，洞裡的螢火蟲發出的閃爍光芒會讓每個看到的人都驚歎歡欣與激動，來到這天下奇景的洞穴中，當小船靜靜地通過洞穴時，你會被成千上萬的一閃一爍的翡翠星點所迷住。到達洞穴後，你將穿越一個有著蜿蜒曲折的石灰岩通道，湍急的水流、漩渦和雷鳴般的地下瀑布的奇妙世界。這個洞穴在1948年被勞森‧巴羅斯利用舊毛利人傳說所給的線索找到的。這個洞穴很年輕，約一萬二千歲，仍在不斷地被湍急的河水所雕刻著。

米佛峽灣是位於紐西蘭南島西南部峽灣國家公園內的一處冰河地形，屬於世界遺產的一部分，從第阿諾到米佛峽灣需通過全程約121公里的公路，常被觀光客稱為世界上景色最棒的高山道路之一，沿途會經過鏡湖、林間瀑布、白雪山峰、翁鬱雨林及險峻深谷等數個美麗的景點。在接近米佛峽灣時，還需通過長約1.2公里的赫默隧道（Homer Tunnel），隧道入口位於雄偉陡峭的山壁間，周圍

米佛峽灣是南島西南部峽灣的一處冰河地形，屬於世界遺產的一部分
（李銘輝攝）

為覆蓋皚皚白雪的山頭，並有許多融雪所形成的小型瀑布，穿越赫默隧道及克雷道谷（Cleddau Valley）之後，便可抵達米佛峽灣。峽灣內有著名的鮑文瀑布（Bowen Falls），從160公尺高的懸崖傾瀉而下。標高1,692公尺的麥特爾峰（Mitre Peak），整座山直接從峽灣底部升至1,691公尺的高度，是世界上臨海最高的山峰之一，也是米佛峽灣的著名地標。其他還有獅子山、象山、仙女瀑布，以及落差達146公尺的斯特林瀑布（Stirling Falls）等，都是在冰河地形所產生的特殊景觀。

在峽灣中還可見到海豚、峽灣企鵝、海豹等水中生物，特別在海豹岬（Seal Point）上常有大量的年輕海豹聚集。峽灣內有峽灣導覽觀光船可帶旅客繞行峽灣。另外也有水底觀景窗（Underwater Observatory）的遊覽船，可讓旅客從水底觀賞珊瑚礁等海中景觀。此外還可搭配獨木舟、露營、健行、空中飛行等活動深入認識米佛峽灣，也可搭乘遊艇遊覽由冰河遺跡及被塔斯曼海水切割深谷而成的峽灣景觀，其中麥特爾峰的教冠峰海拔1,682公尺，為全世界最高的獨立岩塊，於巡弋行程中有機會可觀賞特有的寒帶動物，如海豹、海豚、企鵝等。

◆觀光建議

紐西蘭為世界富於自然美的島國，境內大部分為山地，有經年積雪的高山地帶，巨大的冰河，壯觀的草原，又有亞熱帶的原始林。一般而言，北島以溫泉、

火山、原始林以及毛利人文化為旅遊重點；南島以氣勢磅礴的冰河景觀吸引遊客。11～4月是最佳的遊覽季節，服裝以一般西服及羊毛衫即可；冬天應準備大衣，但不必過多，雨傘及雨鞋則隨時用得著。

威靈頓是紐西蘭的首都，主要旅遊景點有國家藝廊、Kelburn公園，郊區有羅托魯瓦著名的原住民毛利族居住的地熱溫泉區與毛利族的表演；奧克蘭為紐西蘭第一大城與第一大港，觀賞海灣、伊甸山（Mount Eden）、戰爭紀念博物館與奧克蘭動物園；其他如基督城（Christchurch）充滿宗教與英格蘭型的都市、懷托摩（Waitomo）的鐘乳石與螢火蟲、烏雷威拉國家公園（Te Urewera National Park）的原始林與珍禽奇獸、庫克山的冰河地形、皇后鎮如詩如畫的小鎮等都值得參觀。

一般而言，紐西蘭因無空氣汙染，所有天然景觀都被政府立法保護，故無論其山、川、森林、海底，均使觀光客耳目一新。土產品包括羊皮及羊皮製品、毛利人之雕刻品、紐西蘭翡翠製的項鍊及胸針等。

哈卡舞（Haka）是紐西蘭毛利人的傳統表演藝術。它是過去毛利人各族在開戰前表演的戰舞，藉以恫嚇對方。哈卡舞的歌詞不固定，不同族群有其各自歌詞。哈卡舞最大特色是舞蹈結束時，所有舞者皆露出伸長各自的舌頭，原意是模仿敵人被殺後，頭顱被掛在長竿上的樣子。很多遊客卻覺得這動作表情很有趣。

若想品嚐道地的紐西蘭風味餐，可選擇羊肉、牛肉、鹿肉、鮭魚、淡菜、扇貝、甘薯、奇異果所烹調的料理，還有最具代表性的紐西蘭甜點「帕洛瓦」（Pavlova），這是以鮮奶油和新鮮水果或漿果鋪在蛋白霜上製成的。

紐西蘭的白酒享譽國際，尤其是Chardonnay、Sauvignon Blanc深獲好評，紅酒也在快速趕上。奇異果原產於中國，俗稱獼猴桃，移植到紐西蘭時被稱為「中國醋栗」（Chinese Gooseberry）。但是紐西蘭農夫在大量出口這種水果時，為它取名為奇異果，現在已名聞全世界。

參考書目

Agriculture and Agri-Food Canada (2013). Canada Land Inventory (CLI). 〔Online Available〕http://sis. agr.gc.ca/cansis/nsdb/cli/index.html

Amit, K. S. (2007). *Tourism Geography*. New Royal Book Co.

Andrew, J. (2011). *Human Geography: The Basics*. Taylor & Francis Ltd.

Brian, G. B., & Cooper, C. P. (2005). *Worldwide Destinations Casebook: The Geography of Travel and Tourism*. Oxford: Butterworth-Heinemann.

Bunnett, R. B. (1998). *Physical Geography in Diagrams*. London: Addison-Wesley Longman, Limited.

Calico Ghost Town (2013). Calico Ghost Town National Park 〔Online Available〕http://cms.sbcounty. gov/parks/Parks/CalicoGhostTown.aspx

David, W. (2009). *Geography: An Integrated Approach*. Nelson Thornes.

Derek, G., Ron, J., Geraldine, P., Michael, W., & Sarah, W. (2009). *The Dictionary of Human Geography* (5th ed.). John Wiley and Sons Ltd.

Ephraim, G. S. (2012). *The States of Central America: Their Geography, Topography, Climate, Population...*. Rarebooksclub.com.

Erin, H. F., Alexander, B. & Murphy, H. J. (2012). *Human Geography* (10th ed.). John Wiley & Sons Inc.

Geetan, J. (2010). *Tourism Geography*. Centrum Press.

Globserver (2013). 〔Online Available〕http://globserver.cn/%E5%8C%97%E7%BE%8E%E6%B4%B2/% E5%9C%B0%E7%90%86

Goeldner, C. R., & Ritchie, J. R. (2011). *Tourism: Principles, Practices, Philosophies* (12th ed.). NJ: John Wiley & Sons Inc.

Hittell, J. S. (2006). *The Resources of California, Comprising Agriculture, Mining, Geography, Climate*. Scholarly Publishing Office, University of Michigan Library.

HUIS TEN BOSCH (2013)，豪斯登堡〔線上資料〕，來源http://chinese01.huistenbosch.co.jp/

Hung, Chih-wen, & Kao, Pei-ken (2010). Weakening of the winter monsoon and abrupt increase of winter rainfalls over northern Taiwan and South China in the early 1980s. *Journal of Climate, 23*, 2357-67.

Isobel, C., & Jackson, R. (2007). *The Geography of Recreation and Leisure*. Hutchinson and Co. (Publishers) Ltd.

John, B., & Jeff, G. (2012). *Human Resource Management* (5th ed.). Palgrave Macmillan.

Kruger National Park: South Africa Safari (2013). Kruger National Park 〔Online Available〕http://www. krugerpark.co.za/

Lines International Association, CLIA (2013). CLIA Expands Resources in Europe, Appoints Executives in Global Association Structure 〔Online Available〕http://www.cruising.org/regulatory/news/press_ releases/2013/01/clia-expands-resources-europe-appoints-executives-global-association-str

minitour（2013），澳洲旅遊〔線上資料〕，來源http://australia.minitour.com.tw/selecttour/

Paul, B., & Rebecca, K. (2012). *Introduction to Human Resource Management* (2nd ed.). Oxford University Press.

Peter D., James, D. S., Michael, J. B., & Denis, S. (2012). *An Introduction to Human Geography*. Pearson Education Limited Prentice-Hall.

Rocky Mountaineer (2013). Rocky Mountain Rail Tours 〔Online Available〕 http://www.rockymountaineer. com/en/

Stephen, W., & Alan, L. (2009). *Tourism Geography* (2nd ed.). Taylor & Francis Ltd.

The Butchart Gardens (2013). The Butchart Gardens 〔Online Available〕 http://www.google.com.tw/se arch?sourceid=navclient&aq=&oq=butchart+garden&hl=zh-TW&ie=UTF-8&rlz=1T4LENN_zh-TW___CA523&q=butchart+gardens&gs_l=hp..0.0l5.0.0.3.4098172...........0.Oyu9DwiAjt0

travel101（2013），墨西哥〔線上資料〕，來源http://www.travel104.com.tw/able3/mexico/inter.htm

travel104（2013），澳洲旅遊景點介紹〔線上資料〕，來源http://www.travel104.com.tw/findertour/ aussie/tours.htm

travelworldaustralia（2013），澳洲旅遊世界〔線上資料〕，來源http://www.travelworldaust.com.au/ch t/?gclid=CLS85LGWg7YCFYohpQodhScANQ

TripAdvisor（2013），神戶市〔線上資料〕，來源http://www.tripadvisor.com.tw/Tourism-g298562-Kobe_Hyogo_Prefecture_Kinki-Vacations.html

TripAdvisor (2013). Crocodile Farm 〔Online Available〕 http://www.tripadvisor.com.tw/Attraction_ Review-g293916-d455812-Reviews-Samutprakan_Crocodile_Farm_and_Zoo-Bangkok.html

TripAdvisor (2013). Madurodam 〔Online Available〕 http://www.tripadvisor.com.tw/Attraction_Review-g188633-d191224-Reviews-Madurodam-The_Hague_South_Holland_Province.html

TripAdvisor（2013），荷蘭〔線上資料〕，來源http://www.tripadvisor.com.tw/Tourism-g188553-The_ Netherlands-Vacations.html

TripAdvisor（2013），墨西哥〔線上資料〕，來源http://www.tripadvisor.com.tw/Tourism-g150768-Mexico-Vacations.html

UNESCO (2013). The Redwood National and State Parks 〔Online Available〕 http://whc.unesco.org/en/ list/134

University of Waterloo (2013). Canada Land Inventory (CLI) 〔Online Available〕 http://www.lib. uwaterloo.ca/locations/umd/digital/cli.html

UNWTO (2012). Tourism. 〔Online Available〕 http://media.unwto.org/en/content/understanding-tourism-basic-glossary

Wall, G., & Mathieson, A. (2007). *Tourism: Change, Impacts and Opportunities*. Harlow: Pearson Education Limited.

Webster's International Dictionary (2012). 〔Online Available〕 http://www.theculturedtraveler.com/ Archives/Sep2004/Lead_Story.htm

Wikipedia (2013). Arcopolis 〔Online Available〕 http://en.wikipedia.org/wiki/Acropolis_of_Athens

Wikipedia (2013). Canada Land Inventory 〔Online Available〕 http://en.wikipedia.org/wiki/Canada_ Land_Inventory

Wikipedia (2013). Goldstream Provincial Park 〔Online Available〕 http://en.wikipedia.org/wiki/ Goldstream_Provincial_Park

Wikipedia (2013). Great Barrier Reef 〔Online Available〕 http://en.wikipedia.org/wiki/Great_Barrier_Reef

Wikipedia (2013). Hollywood 〔Online Available〕 http://en.wikipedia.org/wiki/Hollywood

Wikipedia (2013). Hurghada〔Online Available〕http://en.wikipedia.org/wiki/Hurghada

Wikipedia (2013). Las Vegas〔Online Available〕http://en.wikipedia.org/wiki/Las_Vegas

Wikipedia (2013). Samaria Gorge〔Online Available〕http://en.wikipedia.org/wiki/Samari%C3%A1_Gorge

Wikipedia (2013). Tsavo National Park〔Online Available〕http://en.wikipedia.org/wiki/Tsavo_National_Park

Wikipedia (2013). Turtle Island〔Online Available〕http://en.wikipedia.org/wiki/Turtle_Island

Wikipedia (2013). Waimakariri River〔Online Available〕http://www.google.com.tw/search?sourceid=navclient&aq=&oq=Waimakariri+River&hl=zh-TW&ie=UTF-8&rlz=1T4LENN_zh-TW___CA523&q=waimakariri+river&gs_l=hp..2.0l2j0i30l3.0.0.1.196226...........0.qqxSDcX_QRE

Wikipedia (2013). Washington D. C.〔Online Available〕http://en.wikipedia.org/wiki/Washington,_D.C.

Yang, Z., Guo, S., & Lie, X. (2011). *Chinese Tourism Geography* (2nd ed.). Taylor & Francis Inc.

上順旅遊（2013），中南美旅遊注意事項〔線上資料〕，來源http://www.fantasy-tours.com/LatinAmerica.aspx

上順旅遊（2013），紐西蘭〔線上資料〕，來源http://www.fantasy-tours.com/jp_nd_go.asp

中國民族學會（1996），《民間宗教儀式之檢討研討會》，頁84-90。

丹麥旅遊簡介（2013），丹麥〔線上資料〕，來源http://www.travel104.com.tw/able3/nu/denmark.htm

尹章義、陳宗仁（2000），《台灣發展史》，交通部觀光局。

互動百科（2013），巴西〔線上資料〕，來源http://www.baike.com/wiki/%E5%B7%B4%E8%A5%BF

互動百科（2013），比利時〔線上資料〕，來源http://www.baike.com/wiki/%E6%AF%94%E5%88%A9%E6%97%B6

互動百科（2013），冰島〔線上資料〕，來源http://www.baike.com/wiki/%E5%86%B0%E5%B2%9B

互動百科（2013），西班牙〔線上資料〕，來源http://www.baike.com/wiki/%E8%A5%BF%E7%8F%AD%E7%89%99

互動百科（2013），阿根廷〔線上資料〕，來源http://www.baike.com/wiki/%E9%98%BF%E6%A0%B9%E5%BB%B7

互動百科（2013），美洲地理〔線上資料〕，來源http://fenlei.baike.com/%E7%BE%8E%E6%B4%B2%E5%9C%B0%E7%90%86

互動百科（2013），梵蒂岡〔線上資料〕，來源http://www.baike.com/wiki/%E6%A2%B5%E8%92%82%E5%86%88

互動百科（2013），博斯普魯斯海峽〔線上資料〕，來源http://www.baike.com/wiki/%E5%8D%9A%E6%96%AF%E6%99%AE%E9%B2%81%E6%96%AF%E6%B5%B7%E5%B3%A1

互動百科（2013），愛爾蘭〔線上資料〕，來源http://www.baike.com/wiki/%E7%88%B1%E5%B0%94%E5%85%B0

互動百科（2013），豪華郵輪〔線上資料〕，來源http://so.baike.com/s/doc/%E8%B1%AA%E5%8D%8E%E9%82%AE%E8%BD%AE&isFrom=intoDoc

互動百科（2013），歐洲地理〔線上資料〕，來源http://fenlei.baike.com/%E6%AC%A7%E6%B4%B2%E5%9C%B0%E7%90%86

互動百科（2013），墨西哥〔線上資料〕，來源http://www.baike.com/wiki/%E5%A2%A8%E8%A5%BF%E5%93%A5

太古國際旅行社（2013），亞洲東方快車〔線上資料〕，來源http://www.swiretravel.com.tw/SITS/e&o.html

日本旅遊應注意事項（2013），〔線上資料〕，來源http://www.travel104.com.tw/japan/attn.htm

日本國家旅遊局（2013），日本旅遊〔線上資料〕，來源http://www.welcome2japan.hk/

比利時台北辦事處（2013），〔線上資料〕，來源http://www.beltrade.org.tw/chinese/index.php

毛明海編著（2009），《自然地理學》，杭州：浙江大學。

王鴻楷、劉惠麟（1992），《台灣地區觀光遊憩系統開發計畫》，交通部觀光局。

王鑫（1997），《台灣特殊地理景觀》，交通部觀光局。

王鑫（2013），近期台灣文化景觀保護策略建議〔線上資料〕，來源http://lab.geog.ntu.edu.tw/course/hw/pdf/hw_2.pdf

加拿大卑詩省旅遊局（2013），卑詩省〔線上資料〕，來源http://2009hellobc.mo17a.com/

加拿大哥倫比亞省旅遊局（2013），加拿大哥倫比亞省〔線上資料〕，來源http://www.hellobc.com.cn/

加拿大旅遊局（2013），加拿大旅遊〔線上資料〕，來源http://cn.canada.travel/

加拿大魁北克旅遊局（2013），魁北克〔線上資料〕，來源http://www.china.bonjourquebec.com/

加拿大駐台北貿易辦事處（2013），加拿大旅遊〔線上資料〕，來源http://www.canada.org.tw/taiwan/index.aspx?lang=zho&view=d

去哪兒網（2013），巴西〔線上資料〕，來源http://travel.qunar.com/place/country/300483

台北市文獻委員會（1988），《台灣宗教文物特展選集》。

台北市自助旅行協會（2013），挪威〔線上資料〕，來源http://tita.org.tw/view/norway.html

外交部領事事務局（2013），中南美洲〔線上資料〕，來源http://www.boca.gov.tw/lp.asp?ctNode=753&CtUnit=14&BaseDSD=13&mp=1#06

外交部領事事務局（2013），巴西〔線上資料〕，來源http://www.boca.gov.tw/ct.asp?CuItem=239&mp=1

外交部領事事務局（2013），加拿大〔線上資料〕，來源http://www.boca.gov.tw/ct.asp?xItem=172&ctNode=753&mp=1

外交部領事事務局（2013），古巴〔線上資料〕，來源http://www.boca.gov.tw/content.asp?CuItem=1958

外交部領事事務局（2013），冰島〔線上資料〕，來源http://www.boca.gov.tw/content.asp?CuItem=547

外交部領事事務局（2013），希臘〔線上資料〕，來源http://www.boca.gov.tw/ct.asp?CuItem=2864&mp=1

外交部領事事務局（2013），芬蘭〔線上資料〕，來源http://www.boca.gov.tw/ct.asp?cuitem=649&mp=1

外交部領事事務局（2013），玻利維亞〔線上資料〕，來源http://www.boca.gov.tw/ct.asp?CuItem=990&mp=1

外交部領事事務局（2013），美國〔線上資料〕，來源http://www.boca.gov.tw/np.asp?ctNode=683&mp=1

外交部領事事務局（2013），紐西蘭〔線上資料〕，來源http://www.boca.gov.tw/ct.asp?xItem=71&ctNode=753&mp=1

外交部領事事務局（2013），智利〔線上資料〕，來源http://www.boca.gov.tw/ct.asp?CuItem=278&mp=1

外交部領事事務局（2013），象牙海岸〔線上資料〕，來源http://www.boca.gov.tw/ct.asp?CuItem=1088&mp=1

外交部領事事務局（2013），葡萄牙〔線上資料〕，來源http://www.boca.gov.tw/ct.asp?CuItem=277&mp=1

外交部領事事務局（2013），澳洲〔線上資料〕，來源http://www.boca.gov.tw/ct.asp?xItem=62&ctNode=753&mp=1

巨匠旅遊（2013），巴西〔線上資料〕，來源http://www.artisan.com.tw/tripdm/001.html

永嘉旅遊（2013），中南美旅遊注意事項〔線上資料〕，來源http://yoyofly.travel.net.tw/eWeb_yoyofly/everbest/south_america2/south_america_a04_2.htm

石再添（1990），《地學通論》，國立空中大學。

石再添、鄧國雄等（2008），《自然地理概論》，台北：吉歐文教。

交通部觀光局（2011），發展觀光條例〔線上資料〕，來源http://www.6law.idv.tw/6law/law/%E7%99%BC%E5%B1%95%E8%A7%80%E5%85%89%E6%A2%9D%E4%BE%8B.htm

交通部觀光局（2013），風景特定區評鑑標準〔線上資料〕，來源http://admin.taiwan.net.tw/law/law_d.aspx?no=130&d=9

交通部觀光局（2013），風景特定區管理規則〔線上資料〕，來源http://admin.taiwan.net.tw/law/law_d.aspx?no=130&d=9

伍永秋、魯瑞潔、劉寶元等（2012），《自然地理學》，北京：北京師範大學。

回教世界（1993），《世界文明史》（第七集），頁10-102，台北：地球出版社。

朱月華（1998），《歐洲火車之旅》。台北：聯經出版社。

百度文庫（2013），漢庭頓植物園〔線上資料〕，來源http://wenku.baidu.com/view/f1beaf0316fc700abb68fc83.html

百度百科（2013），大洋洲〔線上資料〕，來源http://baike.baidu.com/view/6623.htm

百度百科（2013），北美洲地理〔線上資料〕，來源http://baike.baidu.com/fenlei/%E7%BE%8E%E6%B4%B2%E5%9C%B0%E7%90%86

百度百科（2013），古巴〔線上資料〕，來源http://baike.baidu.com/view/14430.htm

百度百科（2013），生態保育〔線上資料〕，來源http://baike.baidu.com/view/976207.htm

百度百科（2013），亞洲地理位置〔線上資料〕，來源http://zhidao.baidu.com/question/20969925.html

百度百科（2013），法國〔線上資料〕，來源http://baike.baidu.com/view/64741.htm

百度百科（2013），芬蘭〔線上資料〕，來源http://baike.baidu.com/view/20509.htm

百度百科（2013），恆河平原〔線上資料〕，來源http://baike.baidu.com/view/884931.htm

百度百科（2013），美國〔線上資料〕，來源http://baike.baidu.com/view/2398.htm

百度百科（2013），挪威〔線上資料〕，來源http://baike.baidu.com/view/4918.htm

百度百科（2013），慕尼黑啤酒節〔線上資料〕，來源http://baike.baidu.com/view/55449.htm

百度百科（2013），龍門石窟〔線上資料〕，來源http://baike.baidu.com/view/1759.htm

行政院環境保護署（1985），《加強推動環境影響評估方案》。

行政院環境保護署（2010），《開發行為環境影響評估作業準則》。

西北旅遊（2013），紐西蘭〔線上資料〕，來源http://www.northwest.com.tw/tour_nz_leest.htm

西非科特迪瓦旅遊局（2013），象牙海岸旅遊〔線上資料〕，來源http://lvyou168.cn/travel/tourismeci/index.htm

何金鑄（1985），《地學通論》，台北：中國文化大學地理系。

何金鑄（1996），《自然地理學》，台北：開明書局。

吳宜進（2005），《旅遊地理學》，北京：科學出版社。

吳國清（2006），《旅遊地理學》，福建：人民出版社。

吳莉君（1994），《歐洲自助旅行實務》。台北：萬象出版社。

宋龍飛（1995），《民俗藝術探源》（下冊），頁251-268，台北：藝術出版社。

李界木，台灣環境保護及保育〔線上資料〕，來源ttp://taup.yam.org.tw/announce/9911/docs/19.html

李乾朗（1993），《廟宇建築》，頁106-121，新北市：北星圖書公司。

李乾朗（1999），《台灣的古蹟》，交通部觀光局。

李理譯（2005），《氣候·天氣與人類》，台中：晨星。

李憲章（1999），《日本精緻之旅》。台北：生智出版社。

辛建榮（2006），《旅遊地理學》，武漢：中國地質大學。

到到網（2013），盧森堡旅遊〔線上資料〕，來源http://www.daodao.com/Tourism-g190340-Luxembourg-Vacations.html

周錦瑟（1996），《狂吻土耳其》。台北：字磨坊出版社。

易龍旅遊指南（2013），秘魯〔線上資料〕，來源http://trip.elong.com/peru/

東京迪士尼樂園導覽圖，〔線上資料〕，來源http://www.xhtrip.com/content/584.tml

林小安（1998），《英國：自遊自在》。台北：墨刻出版社。

林育淳（1985），《萬般情懷話古蹟》，頁113-125。高雄文獻。

林玥秀（2011），《觀光學》，台北：華立圖書。

林惠祥（1994），《世界人種誌》，頁11-32。台北：商務印書館。

欣欣旅遊（2013），古巴〔線上資料〕，來源http://abroad.cncn.com/cuba/

欣欣旅遊（2013），冰島〔線上資料〕，來源http://abroad.cncn.com/irland/

欣欣旅遊（2013），法國旅遊〔線上資料〕，來源http://abroad.cncn.com/france/

欣欣旅遊（2013），智利〔線上資料〕，來源http://abroad.cncn.com/chile/

欣欣旅遊（2013），葡萄牙〔線上資料〕，來源http://abroad.cncn.com/portugal/

法國巴黎塞納河地圖，〔線上資料〕，來源http://www.bateaux-mouches.fr/zh/peniches-paris/觀光路-15.html

法國旅遊網（2013），〔線上資料〕，來源，http://www.francetravel.com.tw/?cat=4

肯亞Kenya旅遊專區（2013），〔線上資料〕，來源http://www.travel104.com.tw/able3/kenya/

玻利維亞（2013），〔線上資料〕，來源http://maya.go2c.info/view.php?doc=Bolivia

美國優勝美地國家公園地圖，〔線上資料〕，來源http://www.yosemite.national-park.com/map.htm

耶路撒冷地圖，〔線上資料〕，來源http://www.fuyinchina.com/n54c129p21.aspx

背包攻略（2013），西班牙〔線上資料〕，來源http://www.backpackers.com.tw/guide/index.php/%E8%A5%BF%E7%8F%AD%E7%89%99

背包攻略（2013），芬蘭〔線上資料〕，來源http://www.backpackers.com.tw/guide/index.php/%E8%8A%AC%E8%98%AD

背包攻略（2013），阿根廷〔線上資料〕，來源http://www.backpackers.com.tw/guide/index.php/%E9%98%BF%E6%A0%B9%E5%BB%B7

背包攻略（2013），挪威〔線上資料〕，來源http://www.backpackers.com.tw/guide/index.php/%E6%8C%AA%E5%A8%81

背包攻略（2013），紐西蘭旅遊〔線上資料〕，來源http://www.backpackers.com.tw/guide/index.php/%E7%B4%90%E8%A5%BF%E8%98%AD

背包攻略（2013），智利〔線上資料〕，來源http://www.backpackers.com.tw/guide/index.php/%E6%99%BA%E5%88%A9

背包攻略（2013），奧地利〔線上資料〕，來源http://www.google.com.tw/search?sourceid=navclient&hl=zh-TW&ie=UTF-8&rlz=1T4LENN_zh-TW___CA523&q=%e5%a5%a7%e5%9c%b0%e5%88%a9

背包攻略（2013），義大利〔線上資料〕，來源http://www.backpackers.com.tw/guide/index.php/%E7%BE%A9%E5%A4%A7%E5%88%A9

背包攻略（2013），路克索〔線上資料〕，來源http://www.backpackers.com.tw/guide/index.php/%E8%B7%AF%E5%85%8B%E7%B4%A2Cruise

背包攻略（2013），德國〔線上資料〕，來源http://www.backpackers.com.tw/guide/index.php/%E5%BE%B7%E5%9C%8B

背包攻略（2013），摩洛哥〔線上資料〕，來源http://www.backpackers.com.tw/guide/index.php/%E6%91%A9%E6%B4%9B%E5%93%A5

背包攻略（2013），澳洲〔線上資料〕，來源http://www.backpackers.com.tw/guide/index.php/%E6%BE%B3%E6%B4%B2

胡振洲（1977），《聚落地理學》，台北：三民書局。

埃及旅遊專區（2013），〔線上資料〕，來源http://www.travel104.com.tw/egypt/index.htm

埃及旅遊教戰手則（2013），〔線上資料〕，來源http://gavinangel.com/travel%20info/egypt/rule.htm

秘魯旅遊局（2013），秘魯旅遊〔線上資料〕，來源http://lvyou168.cn/travel/peru/

紐西蘭旅遊資訊（2013），紐西蘭旅遊〔線上資料〕，來源http://www.aunz.info/newzealand/travelmain.htm

高國棟、陸渝蓉編（1989），《氣候學》，台北：明文。

崔庠、周麗君（2006），《旅遊地理學》，北京：機械工業出版社。

張隆盛（2012），生態保育——世界保護區發展的趨勢〔線上資料〕，來源http://old.npf.org.tw/PUBLICATION/SD/091/SD-R-091-031.htm

教育部數位教學資源入口網（2013），中南美洲地理〔線上資料〕，來源https://isp.moe.edu.tw/resources/search_content.jsp?rno=633747

淺香幸雄、山村順次（2008），《觀光地理學》，日本神戶：大明堂。

荷蘭觀光旅遊局（2013），荷蘭〔線上資料〕，來源http://www.holland.idv.tw/

郭瓊瑩（2009），觀光遊憩資源之分級與評估〔線上資料〕，來源http://www.epa.com.tw/landscape/%E8%A7%80%E5%85%89%E9%81%8A%E6%86%A9%E8%B3%87%E6%BA%90%E4%B9%8B%E5%88%86%E7%B4%9A%E8%88%87%E8%A9%95%E4%BC%B0.pdf

陳介英（2013），台灣產業聚落形成與發展的社會基礎〔線上資料〕，來源http://soc.thu.edu.tw/firework/conference2002120708/conference%20paper/Chenchisnying.pdf

陳安澤、盧雲亭等（1991），《旅遊地學概論》，北京：北京大學出版社。

陳伯中（1998），《都市地理學》，台北：三民。

陶梨等（2001），《旅遊地理學》，雲南：雲南大學出版社。

凱尼斯旅遊（2013），加拿大〔線上資料〕，來源http://www.caneis.com.tw/link/in/ca_in.htm

凱尼斯旅遊（2013），美國旅遊〔線上資料〕，來源http://www.caneis.com.tw/link/in/us_in.htm

痞客邦部落格（2013），黃金列車〔線上資料〕，來源http://raindog73.pixnet.net/blog/post/27839879-%E9%BB%83%E9%87%91%E5%88%97%E8%BB%8A%E2%80%A7grindelwald

越南旅遊局（2013），越南旅遊〔線上資料〕，來源http://site.douban.com/129782/widget/notes/5290388/note/195959824/

雄獅旅遊（2013），美國旅遊〔線上資料〕，來源http://us.liontravel.com/

雄獅旅遊網（2013），加拿大旅遊〔線上資料〕，來源https://www.liontravel.com/tourpackage/ca/?Sprima=mega

奧地利駐華大使館（2013），〔線上資料〕，來源http://www.bmeia.gv.at/cn/botschaft/peking.html

愛爾蘭旅遊局，（2013），愛爾蘭〔線上資料〕，來源http://www.discoverireland.com/cn/

搜狐旅遊（2013），古巴〔線上資料〕，來源http://travel.sohu.com/CUBA.shtml

新華網（2013），盧森堡〔線上資料〕，來源http://news.xinhuanet.com/ziliao/2002-06/19/content_447129.htm

楊明賢、劉翠華（2008），《觀光學概論》，台北：揚智文化。

楊東援、韓浩（2013），日本城市交通發展剖析〔線上資料〕，來源http://web.tongji.edu.cn/~yangdy/paper/TokyoTrasitNetwork.doc.doc

瑞士國家旅遊局（2013），瑞士旅遊〔線上資料〕，來源http://www.myswitzerland.com/zh/home.html

義大利旅遊網（2013），〔線上資料〕，來源http://www.italytravel.com.tw/

遊多多旅遊網（2013），丹麥〔線上資料〕，來源http://www.yododo.com/area/2-13

遊多多旅遊網（2013），希臘〔線上資料〕，來源http://www.yododo.com/area/2-09

遊多多旅遊網（2013），法國〔線上資料〕，來源http://www.yododo.com/area/2-02

遊多多旅遊網（2013），阿根廷〔線上資料〕，來源http://www.yododo.com/area/5-02

鄒豹君（1985），《地學通論》，台北：正中書局。

維基百科（2013），921大地震〔線上資料〕，來源http://zh.wikipedia.org/wiki/921%E5%A4%A7%E5%9C%B0%E9%9C%87

維基百科（2013），十二使徒岩〔線上資料〕，來源http://zh.wikipedia.org/wiki/%E5%8D%81%E4%BA%8C%E4%BD%BF%E5%BE%92%E5%B2%A9

維基百科（2013），三星堆遺址〔線上資料〕，來源http://www.google.com.tw/search?sourceid=navclient&hl=zh-TW&ie=UTF-8&rlz=1T4LENN_zh-TW___CA523&q=%e4%b8%89%e6%98%9f%e5%a0%86%e9%81%ba%e5%9d%80

維基百科（2013），大洋洲地理〔線上資料〕，來源http://zh.wikipedia.org/wiki/Category:%E5%A4%A7%E6%B4%8B%E6%B4%B2%E5%9C%B0%E7%90%86

維基百科（2013），大峽谷〔線上資料〕，來源http://zh.wikipedia.org/wiki/%E5%A4%A7%E5%B3%BD%E8%B0%B7%E5%9C%8B%E5%AE%B6%E5%85%AC%E5%9C%92

維基百科（2013），子彈列車〔線上資料〕，來源http://zh.wikipedia.org/wiki/%E6%96%B0%E5%B9

%B9%E7%B7%9A

維基百科（2013），中南美洲地理〔線上資料〕，來源http://zh.wikipedia.org/wiki/Category:%E7%B
E%8E%E6%B4%B2%E5%9C%B0%E7%90%86

維基百科（2013），丹麥〔線上資料〕，來源http://zh.wikipedia.org/
wiki/%E4%B8%B9%E9%BA%A6

維基百科（2013），五台山〔線上資料〕，來源http://zh.wikipedia.org/wiki/%E4%BA%94%E5%8F%
B0%E5%B1%B1

維基百科（2013），巴黎聖母院〔線上資料〕，來源http://zh.wikipedia.org/wiki/%E5%B7%B4%E9%
BB%8E%E8%81%96%E6%AF%8D%E9%99%A2

維基百科（2013），比利時〔線上資料〕，來源http://zh.wikipedia.org/wiki/%E6%AF%94%E5%88%
A9%E6%97%B6

維基百科（2013），加拿大〔線上資料〕，來源http://zh.wikipedia.org/wiki/%E5%8A%A0%E6%8B%
BF%E5%A4%A7

維基百科（2013），北京市〔線上資料〕，來源http://zh.wikipedia.org/wiki/%E5%8C%97%E4%BA%
AC%E5%B8%82#.E5.9C.B0.E8.B2.8C

維基百科（2013），尼加拉瓜瀑布〔線上資料〕，來源http://zh.wikipedia.org/wiki/%E5%B0%BC%E
4%BA%9A%E5%8A%A0%E6%8B%89%E7%80%91%E5%B8%83

維基百科（2013），尼羅河〔線上資料〕，來源http://zh.wikipedia.org/wiki/%E5%B0%BC%E7%BD
%97%E6%B2%B3

維基百科（2013），布魯塞爾〔線上資料〕，來源http://zh.wikipedia.org/wiki/%E5%B8%83%E9%B2
%81%E5%A1%9E%E5%B0%94

維基百科（2013），伊斯蘭教〔線上資料〕，來源http://zh.wikipedia.org/wiki/%E4%BC%8A%E6%96
%AF%E5%85%B0%E6%95%99

維基百科（2013），印度豪華皇宮列車〔線上資料〕，來源http://www.baike.com/wiki/%E5%8D%B0
%E5%BA%A6%E7%9A%87%E5%AE%AB%E5%88%97%E8%BD%A6

維基百科（2013），吉隆坡〔線上資料〕，來源http://zh.wikipedia.org/wiki/%E5%90%89%E9%9A%8
6%E5%9D%A1

維基百科（2013），多倫多〔線上資料〕，來源http://zh.wikipedia.org/zh-
tw/%E5%A4%9A%E4%BC%A6%E5%A4%9A

維基百科（2013），死亡谷國家公園〔線上資料〕，來源http://zh.wikipedia.org/wiki/%E6%AD%BB
%E4%BA%A1%E8%B0%B7%E5%9C%8B%E5%AE%B6%E5%85%AC%E5%9C%92

維基百科（2013），死海〔線上資料〕，來源http://zh.wikipedia.org/
wiki/%E6%AD%BB%E6%B5%B7

維基百科（2013），希臘〔線上資料〕，來源http://zh.wikipedia.org/wiki/%E5%B8%8C%E8%85%8A

維基百科（2013），杜拜〔線上資料〕，來源http://zh.wikipedia.org/wiki/%E6%9D%9C%E6%8B%9C

維基百科（2013），那不勒斯〔線上資料〕，來源http://zh.wikipedia.org/wiki/%E9%82%A3%E4%B8
%8D%E5%8B%92%E6%96%AF

維基百科（2013），里昂〔線上資料〕，來源http://zh.wikipedia.org/wiki/%E9%87%8C%E6%98%82

維基百科（2013），肯亞〔線上資料〕，來源http://zh.wikipedia.org/wiki/%E8%82%AF%E5%B0%B
C%E4%BA%9A

維基百科（2013），阿西西〔線上資料〕，來源http://zh.wikipedia.org/wiki/%E9%98%BF%E8%A5%BF%E8%A5%BF

維基百科（2013），阿根廷〔線上資料〕，來源http://zh.wikipedia.org/wiki/%E9%98%BF%E6%A0%B9%E5%BB%B7

維基百科（2013），非洲〔線上資料〕，來源http://zh.wikipedia.org/wiki/%E9%9D%9E%E6%B4%B2

維基百科（2013），南非〔線上資料〕，來源http://zh.wikipedia.org/wiki/%E5%8D%97%E9%9D%9E

維基百科（2013），城堡〔線上資料〕，來源http://zh.wikipedia.org/wiki/%E5%9F%8E%E5%A0%A1

維基百科（2013），威尼斯〔線上資料〕，來源，http://zh.wikipedia.org/wiki/%E5%A8%81%E5%B0%BC%E6%96%AF

維基百科（2013），美洲地理〔線上資料〕，來源http://zh.wikipedia.org/wiki/Category:%E7%BE%8E%E6%B4%B2%E5%9C%B0%E7%90%86

維基百科（2013），美國〔線上資料〕，來源http://zh.wikipedia.org/wiki/%E7%BE%8E%E5%9B%BD

維基百科（2013），耶路撒冷〔線上資料〕，來源http://zh.wikipedia.org/wiki/%E8%80%B6%E8%B7%AF%E6%92%92%E5%86%B7

維基百科（2013），胡爾加達〔線上資料〕，來源http://zh.wikipedia.org/wiki/%E6%B8%85%E7%9F%9F%E5%AF%BA

維基百科（2013），埃及〔線上資料〕，來源http://zh.wikipedia.org/wiki/%E5%9F%83%E5%8F%8A

維基百科（2013），峨眉山〔線上資料〕，來源http://zh.wikipedia.org/wiki/%E5%B3%A8%E7%9C%89%E5%B1%B1

維基百科（2013），庫克山〔線上資料〕，來源http://zh.wikipedia.org/wiki/%E5%BA%AB%E5%85%8B%E5%B1%B1

維基百科（2013），海德堡〔線上資料〕，來源http://zh.wikipedia.org/wiki/%E6%B5%B7%E5%BE%B7%E5%A0%A1

維基百科（2013），破冰船〔線上資料〕，來源http://zh.wikipedia.org/wiki/%E7%A0%B4%E5%86%B0%E8%88%B9

維基百科（2013），神戶市〔線上資料〕，來源http://zh.wikipedia.org/wiki/%E7%A5%9E%E6%88%B7%E5%B8%82

維基百科（2013），秘魯〔線上資料〕，來源http://zh.wikipedia.org/wiki/%E7%A7%98%E9%B2%81

維基百科（2013），紐西蘭〔線上資料〕，來源http://zh.wikipedia.org/wiki/%E6%96%B0%E8%A5%BF%E5%85%B0

維基百科（2013），馬丘比丘〔線上資料〕，來源http://zh.wikipedia.org/wiki/%E9%A9%AC%E4%B8%98%E6%AF%94%E4%B8%98

維基百科（2013），清真寺〔線上資料〕，來源http://zh.wikipedia.org/wiki/%E6%B8%85%E7%9F%9F%E5%AF%BA

維基百科（2013），荷蘭〔線上資料〕，來源http://zh.wikipedia.org/wiki/%E8%8D%B7%E5%85%B0

維基百科（2013），富士山〔線上資料〕，來源http://zh.wikipedia.org/wiki/%E5%AF%8C%E5%A3%AB%E5%B1%B1

維基百科（2013），智利〔線上資料〕，來源http://zh.wikipedia.org/wiki/%E6%99%BA%E5%88%A9

維基百科（2013），棉花堡〔線上資料〕，來源http://zh.wikipedia.org/wiki/%E6%A3%89%E8%8A%

B1%E5%A0%A1

維基百科（2013），萊因河〔線上資料〕，來源http://zh.wikipedia.org/wiki/%E8%8E%B1%E8%8C%B5%E6%B2%B3

維基百科（2013），象牙海岸〔線上資料〕，來源http://zh.wikipedia.org/wiki/%E7%A7%91%E7%89%B9%E8%BF%AA%E7%93%A6%E5%9C%8B%E5%AE%B6%E8%B6%B3%E7%90%83%E9%9A%8A

維基百科（2013），雲頂高原〔線上資料〕，來源http://zh.wikipedia.org/wiki/%E9%9B%B2%E9%A0%82%E9%AB%98%E5%8E%9F

維基百科（2013），黃石國家公園〔線上資料〕，來源http://zh.wikipedia.org/wiki/%E9%BB%83%E7%9F%B3%E5%9C%8B%E5%AE%B6%E5%85%AC%E5%9C%92

維基百科（2013），黃金海岸〔線上資料〕，來源，http://zh.wikipedia.org/wiki/%E9%BB%84%E9%87%91%E6%B5%B7%E5%B2%B8_(%E6%BE%B3%E5%A4%A7%E5%88%A9%E4%BA%9A)

維基百科（2013），奧地利〔線上資料〕，來源http://zh.wikipedia.org/wiki/%E5%A5%A5%E5%9C%B0%E5%88%A9

維基百科（2013），廉價航空公司〔線上資料〕，來源http://zh.wikipedia.org/wiki/%E5%BB%89%E5%83%B9%E8%88%AA%E7%A9%BA%E5%85%AC%E5%8F%B8

維基百科（2013），愛丁堡〔線上資料〕，來源http://zh.wikipedia.org/wiki/%E7%88%B1%E4%B8%81%E5%A0%A1

維基百科（2013），瑞士〔線上資料〕，來源http://zh.wikipedia.org/wiki/%E7%91%9E%E5%A3%AB

維基百科（2013），義大利〔線上資料〕，來源http://zh.wikipedia.org/wiki/%E6%84%8F%E5%A4%A7%E5%88%A9

維基百科（2013），聖地牙哥動物園〔線上資料〕，來源http://zh.wikipedia.org/wiki/%E5%9C%A3%E5%9C%B0%E4%BA%9A%E5%93%A5%E5%8A%A8%E7%89%A9%E5%9B%AD

維基百科（2013），聖米歇爾山〔線上資料〕，來源http://zh.wikipedia.org/wiki/%E8%81%96%E7%B1%B3%E6%AD%87%E7%88%BE%E5%B1%B1

維基百科（2013），德國〔線上資料〕，來源http://zh.wikipedia.org/wiki/%E6%AF%94%E5%88%A9%E6%97%B6

維基百科（2013），德國〔線上資料〕，來源http://zh.wikipedia.org/wiki/Wikipedia:%E9%A6%96%E9%A1%B5

維基百科（2013），摩洛哥〔線上資料〕，來源http://zh.wikipedia.org/wiki/%E6%91%A9%E6%B4%9B%E5%93%A5

維基百科（2013），歐洲地理〔線上資料〕，來源http://zh.wikipedia.org/wiki/%E6%AC%A7%E6%B4%B2%E5%9C%B0%E7%90%86

維基百科（2013），墨西哥〔線上資料〕，來源http://zh.wikipedia.org/wiki/%E5%A2%A8%E8%A5%BF%E5%93%A5

維基百科（2013），盧森堡〔線上資料〕，來源http://zh.wikipedia.org/wiki/%E5%8D%A2%E6%A3%AE%E5%A0%A1

維基百科（2013），環境保護〔線上資料〕，來源http://zh.wikipedia.org/wiki/%E7%8E%AF%E5%A2%83%E4%BF%9D%E6%8A%A4

維基百科（2013），薩爾斯堡〔線上資料〕，來源http://zh.wikipedia.org/wiki/%E8%90%A8%E5%B0

%94%E8%8C%A8%E5%A0%A1

維基百科（2013），龐貝古城〔線上資料〕，來源，http://zh.wikipedia.org/wiki/%E5%BA%9E%E8%B4%9D

維基百科（2013），羅托魯瓦〔線上資料〕，來源http://zh.wikipedia.org/wiki/%E6%AD%BB%E6%B5%B7

認識西班牙（2013），西班牙〔線上資料〕，來源http://discoverspain.wangliching.com/turismo.html

鳳凰旅遊（2013），加拿大旅遊〔線上資料〕，來源http://www.travel.com.tw/inf/infm010.aspx?hall_id=fg04&view_id=003&info_id=05

鳳凰旅遊（2013），紐西蘭旅遊〔線上資料〕，來源http://www.travel.com.tw/hall.aspx?hall_id=FG06

鳳凰網（2013），布達拉宮〔線上資料〕，來源http://app.travel.fashion.ifeng.com/scenery_detail-12814.html

劉修祥（2007），《觀光導論》（三版），台北：揚智文化。

德國國家旅遊局（2013），〔線上資料〕，來源http://www.germany.travel/cn/index.html

摩洛哥簡介（2013），〔線上資料〕，來源http://www.travel104.com.tw/able3/morocco/inter.htm

樂途旅游網（2013），比利時〔線上資料〕，來源http://d.lotour.com/bel/

鄭耀星（2011），《旅遊資源學》，北京：北京大學出版社。

鄧慰先（2013），自然保育〔線上資料〕，來源http://203.64.173.77/~hmrrc/ansi/chap05.htm

澳洲旅遊局（2013），澳洲旅遊〔線上資料〕，來源http://www.australia.com/zht/

螞蜂窩（2013），巴西〔線上資料〕，來源http://www.mafengwo.cn/travel-scenic-spot/mafengwo/11684.html

螞蜂窩（2013），巴西〔線上資料〕，來源http://www.mafengwo.cn/travel-scenic-spot/mafengwo/10160.html

螞蜂窩（2013），希臘〔線上資料〕，來源http://www.mafengwo.cn/travel-scenic-spot/mafengwo/10168.html

螞蜂窩（2013），南非〔線上資料〕，來源http://www.mafengwo.cn/travel-scenic-spot/mafengwo/10455.html

螞蜂窩（2013），玻利維亞〔線上資料〕，來源http://www.mafengwo.cn/travel-scenic-spot/mafengwo/13484.html

螞蜂窩（2013），秘魯〔線上資料〕，來源http://www.mafengwo.cn/travel-scenic-spot/mafengwo/11005.html

螞蜂窩（2013），智利〔線上資料〕，來源http://www.mafengwo.cn/travel-scenic-spot/mafengwo/10992.html

螞蜂窩（2013），愛爾蘭旅遊〔線上資料〕，來源http://www.mafengwo.cn/travel-scenic-spot/mafengwo/11131.html

螞蜂窩（2013），葡萄牙〔線上資料〕，來源http://www.mafengwo.cn/travel-scenic-spot/mafengwo/10172.html

環境資訊中心（2013），景觀保護〔線上資料〕，來源http://e-info.org.tw/taxonomy/term/17815

韓國觀光公社（2013），韓國旅遊〔線上資料〕，來源http://big5chinese.visitkorea.or.kr/cht/index.kto

觀光叢書 3

觀光地理

作　　　者／李銘輝
出　版　者／揚智文化事業股份有限公司
發　行　人／葉忠賢
總　編　輯／閻富萍
特約執編／鄭美珠
地　　　址／22204 新北市深坑區北深路三段 260 號 8 樓
電　　　話／(02)8662-6826
傳　　　真／(02)2664-7633
網　　　址／http://www.ycrc.com.tw
　E-mail ／ service@ycrc.com.tw
印　　　刷／鼎易印刷事業股份有限公司
ISBN ／ 978-986-298-101-6
初版一刷／ 1990 年 9 月
三版一刷／ 2013 年 7 月
定　　　價／新台幣 600 元

國家圖書館出版品預行編目（CIP）資料

觀光地理 / 李銘輝著. -- 三版. -- 新北市 ：
揚智文化, 2013.07
　　面 ；　公分. --（觀光叢書；3）

ISBN 978-986-298-101-6 (平裝)

1.旅遊地理學

992　　　　　　　　　　　　102012052